동기창의 **화선실수필**

신영주 辛泳周

성균관대학교 사범대학 한문교육과 및 동대학원 한문학과를 졸업하였다.
한국고전번역원 국역위원으로 활동하였고,
현재 성신여자대학교 사범대학 한문교육과 교수로 재직하고 있다.

동기창의 화선실수필

찍은날 2017년 9월 2일
펴낸날 2017년 9월 7일

옮긴이 신영주
펴낸이 조윤숙
펴낸곳 문자향
신고번호 제300-2001-48호
주소 서울 양천구 목동서로 186(목동) 성우네트빌 201호
전화 02-303-3491
팩스 02-303-3492
이메일 munjahyang@korea.com

값 45,000원
ISBN 978-89-90535-53-5 93800

※이 책은 한국출판문화산업진흥원의 출판콘텐츠창작자금을 지원받아 제작되었습니다.
※잘못된 책은 본사나 구입하신 서점에서 교환해 드립니다.

畵禪室隨筆

신영주 역

동기창의 **화선실수필**

※ 범례

1. 본서는 四庫全書本을 기준 대본으로 삼아 번역하였다.
2. 이본에 따른 글자의 차이를 교감하여 밝혔다.
3. 교감에 사용한 본은 아래와 같다.
 ㉠ 건륭 43년(1778) 四庫全書本『畫禪室隨筆』. 〈사고본〉으로 약칭.
 ㉡ 강희 59년(1720) 大魁堂刻本『畫禪室隨筆』. 〈梁〉으로 약칭(梁穆敬作序).
 ㉢ 건륭 33년(1768) 戱鴻堂刻本『畫禪室隨筆』. 〈董〉으로 약칭(董邦達作序).
 ㉣『和刻本書畫集成』(汲古書院, 1978) 第一輯『畫禪室隨筆』(일부 참고) 〈和〉로 약칭.
 ㉤ 董其昌,『容臺別集』卷3,「隨筆」. 〈隨〉로 약칭.
 董其昌,『容臺別集』卷3,「禪悅」. 〈禪〉으로 약칭.
 董其昌,『容臺別集』卷4,「雜紀」. 〈雜〉으로 약칭.
 董其昌,『容臺別集』卷4,「書品(一)」, 董其昌,『容臺別集』卷5,「書品(二)」. 〈品〉으로 약칭.
 董其昌,『容臺別集』卷6,「畫旨」. 〈旨〉로 약칭.
 ㉥『美術叢書』(黃賓虹, 江蘇古籍出版社, 1997) 初集第三輯 董其昌『畫眼』. 〈眼〉으로 약칭.
 ㉦『美術叢書』初集第十輯 陳繼儒「妮古錄」. 〈妮〉로 약칭.
 ㉧『美術叢書』四集第一輯 莫是龍『畫說』. 〈說〉로 약칭.
 ㉨『石渠寶笈』(『四庫全書』824책~825책). 〈石〉으로 약칭.
 ㉩『石渠寶笈續編』(『續修四庫全書』1069책~1074책). 〈石續〉으로 약칭.
 ㉪『辛丑銷夏記』(『續修四庫全書』1082책). 〈銷〉로 약칭.
4. 교감 기록을 최소화하기 위해 '撿'과 '檢', '懼'와 '惧', '裏'와 '裡', '妙'와 '玅', '无'와 '無', '飯'과 '飰', '仿'과 '倣', '仿'과 '彷', '邪'와 '耶', '稧'와 '禊', '洒'와 '灑', '岩'과 '巖', '于'와 '於', '唯'와 '惟', '游'와 '遊', '蹟'과 '跡', '迪'과 '廸', '着'과 '著', '窓'과 '牕', '嘆'과 '歎', '搨'과 '榻', '開'과 '間', '閉'과 '閑', '迴'와 '廻', '後'와 '后', '携'와 '攜', '臂'과 '胸', '橋'와 '槗' 등은 본에 따라 차이가 있으나, 본문의 의미 맥락에 영향을 끼치지 않는 작은 문제로 보아 일일이 밝히지 않았다.
5. 번역에 참고한 주해서는 아래와 같다.
 ㉠ 藤原有仁 譯註,『畫禪室隨筆』,『中國書論大系』제10권, 二玄社, 1999 :『대계』로 약칭.
 ㉡ 神田喜一郎,『畫禪室隨筆講義』, 同朋舍, 1980 :『강의』로 약칭.
 ㉢ 福本雅一,『新譯畫禪室隨筆』, 日貿出版社, 1984 :『신역』으로 약칭.
 ㉣ 八幡關太郎 譯註,『畫禪室隨筆』, 春陽堂書店, 1938 :『춘양당본』으로 약칭.
6. 교감에 사용한 부호는 다음과 같다.
 ◎ : 해당 글에 대한 이본의 출처 표시.
 ⊙ : 대본과 이본의 글자 차이 표시.
7. 가능한 원문의 구조에 따라 충실하게 번역하고자 하였으나, 경우에 따라 번역어 문법에 맞추고 의미 맥락을 잇기 위해 보충역과 의역을 구사하였다.

• **표지그림** 동기창董其昌, 〈방고산수도倣古山水圖〉

차례

『사고전서총목제요』「화선실수필」

신들이 삼가 살펴보니 아래와 같다.

『화선실수필』 4권은 명나라 동기창이 지었다. 기창은 자가 '원재元宰(본래는 현재玄宰)'이고 송강 화정 사람이다. 만력 기축(1589)에 진사가 되었고 바뀌어 서길사가 되었다. 벼슬이 예부 상서와 첨사부 장사에 이르렀고 치사하면서 태자태보로 승진하였다. 졸한 뒤에 '문민'이라는 시호를 받았다. 사적이『명사』「문원전」에 실려 있다. 기창은 타고난 재주가 뛰어나고 글씨와 그림으로 명성을 떨쳤기 때문에 사람들이 그를 미불과 조맹부에 견준다.

이 책은 그가 저술한 잡기이다. 제1권은 모두 서법에 대해 논한 말이고, 제2권은 모두 그림에 대해 논한 말이다. 대부분 자신이 제발에 써두었던 글을 후인이 편차하여 책으로 완성하였다. 평론한 말들이 모두 자못 글씨와 그림의 삼매를 얻은 것이다. 서화의 도에 대한 깨달음이 몹시 깊어 이야기한 것이 은미하게 사리에 들어맞는다. 진실로 예술 활동의 지남으로써 도움을 얻기에 충분하다.

제3권은「기사」,「기유」,「평시」,「평문」네 개의 아래 부분으로 나뉘어 있다. 그중에서 양성이 '채경蔡經'을 '채경蔡京'으로 착각한 일을 기록한 것 등은 매우 경박하고, 육귀몽의「백련시」를 피일휴의 시라고 말한 것도 오류를 피하지 못했다. 또 동기창의 경우는 팔고문의 법도를 가장 잘 알아서「평문」에서 제예制藝(팔고문)에 대해 많은 말을 하

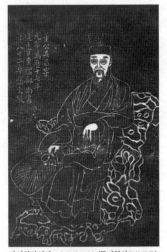

방언화상석각邦彦畫像石刻, 〈동기창상상董其昌像〉

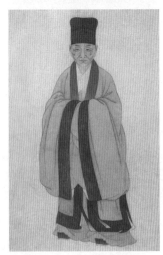

청 섭연란葉衍蘭, 〈동기창상상董其昌像〉

였다. 이 또한 자신이 득력한 부분을 가지고 말한 것으로서 대체로 점잖고 순하여 실제로 채용할 만한 점이 있다.

제4권도 네 개의 아래 부분으로 나뉘어 있다. 「잡언」 상·하는 모두 한가로운 소품의 글이고, 「초중수필」은 초나라 왕을 책봉하러 갔을 때에 지은 글로서 모두 고증의 자료로 삼을 만하다. 다만 「선열」 한 곳은 선종의 말들을 주워 모으고 이지와 도망령 같은 여러 사람을 추종하는 등의 습기에 많이 물들어 있다. 다만 당시 사대부들의 경우도 대체로 모두 그러했을 것이니 동기창만의 책임으로 돌리기는 진실로 어렵다.

건륭 43년(1778) 8月에 삼가 교감하여 올린다.

臣等謹案,《畫禪室隨筆》四卷, 明董其昌撰. 其昌·字元宰[1], 松江華亭人. 萬曆己丑進士, 改庶吉士[2]. 官至禮部尚書·掌詹事府事, 加太子太保[3]致仕, 卒諡文敏. 事蹟具《明史》〈文苑傳〉. 其昌天才俊逸, 以書畫擅名, 人擬之米芾·趙孟頫. 此乃所作雜記. 其第一卷皆論書語, 第二卷皆論畫語. 類多手蹟題跋之文, 而後人爲編次成帙者. 凡所評騭, 頗得書畫三昧. 蓋於此道, 解悟甚深, 故談言微中[4], 洵足爲藝事指南之助. 第三卷, 分〈記事〉·〈記遊〉·〈評詩〉·〈評文〉四子部. 中如記楊成以蔡經爲蔡京之類[5], 頗涉輕薄, 以陸龜蒙〈白蓮詩〉爲皮日休[6], 未免舛誤. 又其昌於八股[7], 最有法度, 故〈評文〉多談制藝. 亦自擧其所得力者言之, 然大致雅馴, 實有可探. 第四卷, 亦分子部四.〈襍言〉上·下, 皆小品閒文,〈楚中隨筆〉則冊封楚王時所作, 並足以資檢核. 惟〈禪悅〉一門, 摭拾宗門[8]餘唾[9], 推重李贄·

1) 동기창의 자는 '현재玄宰'이나, 청나라 강희제의 이름 '현엽玄燁'을 피휘하여 '원재元宰'라 한 것이다.
2) '서길사庶吉士'는 우수한 성적으로 과거에 급제한 자로서 선발되어 한림원에 근무하던 자들을 일컫던 칭호이다.『서경』의 '서상길사庶常吉士'에서 유래하였다.
3) '가태자태보加太子太保'는 치사하는 대신大臣에 대한 예우로서 관직을 태자태보로 올려준 것을 이른다. 王世貞『弇山堂別集』卷12「致仕加級」참조.
4) '담언미중談言微中'은 말하는 것이 은미하게 사리에 맞는다는 말이다.『史記』「滑稽列傳」 "天道恢恢, 豈不大哉! 談言微中, 亦可以解紛."
5) '3-1-13'에 보인다.
6) '3-3-2'에 보인다.
7) '팔고八股'는 명·청 시대의 과문과文에 쓰이던 문체로 제예制藝, 제의制義, 시예時藝, 시문時文, 팔비문八比文 등으로 불린다. 송·원 시대의 경의經義에서 출발하여 명의 성화 연간 이후에 완성되었다. 사서四書에서 주제를 취하여 정해진 격식에 맞게 그 의리를 밝히도록 하는 것이다.
8) '종문宗門'은 불가에서 '선종禪宗'을 이른다. 淸 王士禛『香祖筆記』卷9. "余偶論唐宋大家七言歌行, 譬之宗門, 李杜如來禪, 蘇黃祖師禪."
9) '여타餘唾'는 남아 있는 침으로, 타인이 남긴 말을 이른다. 淸 袁枚「再示兒」 "書經動筆裁提要, 詩怕隨人拾唾餘."

陶望齡諸人, 殊爲漸染習氣. 然當時士大夫, 大槩皆然, 固不足爲其
昌責矣. 乾隆四十三年八月, 恭校上.

명 동기창, 〈자화상〉

권1_ 1. 용필을 논함

論用筆

畵禪室隨筆

미해악[미불]은 글씨에 대해, "내려 그은 뒤에 오므리지 않음이 없
으며, 그어 보낸 뒤에 거두지 않음이 없다.[無垂不縮, 無往不收.]"라고 했
다. 이 여덟 자는 진언眞言으로서 대등하게 견줄 데가 없는 최고의 주
문이다. 하지만 모름지기 글자의 결구에서 기세를 얻어야만 한다. 해
악이 자신의 글씨를 평하여 말하기를, "옛 글자를 집자한 것이다."라
고 했다. 이는 글자의 결구에 가장 유의했음을 말해준다.

만년에 이르러서야 비로소 스스로 새로운 생각을 표현해내기 시
작했다. 미해악의 글씨를 배운 사람 중에는 오직 오거가 매우 닮았
을 뿐이다. 황화[왕정균]와 저료[장즉지]는 한 줄기나 반 마디쯤을 얻은
정도에 불과하다. 비록 호아[미우인]라고 해도 비슷하지는 못하다.

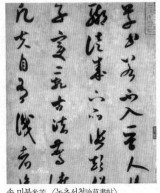

송 미불米芾, 〈논초서첩論草書帖〉

교감

◎ 〈鎖〉(권5 「明董文敏論書卷」)에 실려
있다.
◎ '書'는 〈鎖〉에 '云'이다.
◎ '無等等'은 〈梁〉·〈董〉에 '無等之'이다.
◎ '思'는 〈梁〉·〈董〉에 '意'이다.
◎ '書'는 〈梁〉·〈董〉에 '畫'이다.

米海嶽¹⁾書, "無垂不縮²⁾", "無往不收³⁾", 此八字眞言無等等呪⁴⁾也.
然須結字⁵⁾得勢. 海嶽自謂 "集古字", ⁶⁾ 蓋於結字最留意. 比其晚年,
始自出新思⁷⁾耳. 學米書者, 惟吳琚⁸⁾絕肖, 黃華⁹⁾、樗寮¹⁰⁾一支半節¹¹⁾.
雖虎兒¹²⁾, 亦不似也.

1) '미해악米海嶽'은 북송의 미불米芾(1051~1107)로 '해악海嶽'은 그의 호이다. 초명은 불戲, 자
는 원장元章, 호는 양양만사襄陽漫士·해악외사海嶽外史·녹문거사鹿門居士이다. 예부원외
랑을 지내어 그 별칭인 남궁南宮으로 불린다. 기이한 돌을 발견하면 몹시 기뻐서 절하
기도 하고 형으로 부르기도 했다고 한다. 이로 인해 미전米顚으로 불린다. 산서 태원太
原에서 호북 양양襄陽으로 이주했다가 만년에 강소 진강鎭江으로 가서 해악암海嶽菴을
짓고 살았다.
2) '무수불축無垂不縮'은 이슬이 흘러내리다가 멈추어 엉긴 듯한 모양으로 세로획의 끝을
오므려 장봉藏鋒으로 마무리함을 이른다. 수로垂露 혹은 돈필頓筆이라 한다.
3) '무왕불수無往不收'는 가로획에서 붓을 반대 방향으로 거두어 마무리함을 이른다. 宋 姜
夔 『續書譜』, "翟伯壽問於米老曰 '書法當如何', 米老曰 '無垂不縮, 無往不收.' 此必至

精至熟. 然後能之."淸 馮武『書法正傳』卷5「董内直書訣」, "無垂不縮. 謂直下筆旣下,
復上至中間, 則垂而頭圓. 又謂之垂露, 如露水之垂也. 無往不收, 謂波拔處旣往, 當復
回, 不要一拔便去."

4) '진언眞言'과 '주원呪'는 모두 범어 'mantra[漫怛羅]'를 의역한 말로 다라니陀羅尼를 의미한
다. '다라니'는 한 자 한 구에 많은 뜻을 지녀 이것을 외면 갖가지 어려움은 사라지고 온
갖 복과 공덕이 쌓인다는 범어로 된 주문이다. '주원呪'는 본래 종교의 의식에서 사용하던
신가神歌이다. '무등등無等等'은 범어 'asama-sama[阿娑摩娑摩]'를 의역한 말로 홀로 빼
어나 견줄 데가 없다는 뜻이다.

5) '결자結字'는 점획의 결구를 맞추는 일이다.

6) '집고자集古字'는 법고에 충실하여 고인의 글자를 하나하나 모아놓은 것 같다는 말이다.
宋 米芾『海嶽名言』, "壯歲未能立家, 人謂我書爲集古字. 蓋取諸長處. 總而成之. 旣老
始自成家, 人見之不知何爲祖也."

7) '신사新思'는 기존의 묵은 격식에서 벗어난 새로운 생각이다. 신의新意.

8) '오거吳琚'는 남송의 서예가로 자는 거보居父, 호는 운학雲壑, 시호는 충혜忠惠이다. 태녕
군왕太寧郡王 오익吳益의 아들이다. 건강建康의 유수로 있을 때에 날마다 종요와 왕희지
의 글씨를 익혔다. 글씨가 미불을 몹시 닮았다고 한다.

9) '황화黃華'는 미불의 생질인 왕정균王庭筠(1151~1202)의 호이다. 자는 자단子端이다. 1176년
에 급제하여 한림수찬에 이르렀다. 이후 창덕彰德에 복거하고 황화산사黃華山寺에서 독
서했다.

10) '저료樗寮'는 남송의 장즉지張卽之(1186~1263)로 자는 온부溫夫, 호는 저료樗寮이다. 참지
정사 장효백張孝伯의 아들로 대자에 능했다.

11) '일지반절一支半節'은 '한 가지와 반 마디'로 아주 작은 일부분을 이른다.『강의』(14쪽)와
『대계』(21쪽 12번 주석)는 지支와 절節을 몸 전체의 일부에 해당하는 손[手]과 발[足]로 풀이
했다.『容臺別集』卷2「論書」(23엽), "吾鄕陸文裕公跋云, 蘭亭無下榻, 蓋正本, 旣准得其
一枝半節, 皆可名世."

12) '호아虎兒'는 미불의 장자 미우인米友仁(1086~1165)의 어릴 적 애칭이다. 자는 원휘元暉,
만년의 자호는 난졸노인嬾拙老人이다. 사람들이 그를 소미小米로 일컫고 미불을 대미大
米로 일컬었다.

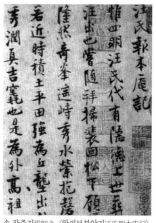

송 장즉지張卽之, 〈왕씨보본암기汪氏報本庵記〉,
요녕성박물관

 참고

"내려 그은 뒤에 오므리지 않음이 없으며, 그어 보낸 뒤에 거두지 않음이 없다."는 적기
년翟耆年이 서법을 묻자 미불이 답변했던 말이다. 미불도 처음에는 고인의 필법을 익히
려고 힘쓰다가 숙련된 뒤에야 기세를 얻을 수 있었다. 그런 뒤에 비로소 과감하게 자신
의 색깔을 드러내기 시작했다는 것이다.

글씨를 쓰면서 가장 꺼리는 것은 위치가 균등해짐이다. 또한 한 글자 안에서도 반드시 수렴하는 곳이 있어야 하고, 풀어놓는 곳이 있어야 하고, 정신이 서로 호응하는 곳이 있어야 한다.

왕대령[왕헌지]의 글씨는 본래 좌우의 글자가 머리를 나란히 두고 있는 경우가 없다. 우군[왕희지]의 글씨도 봉새가 날아오르고 난새가 너울거리듯이 기이한 것 같으면서도 반듯한 데로 귀결된다. 미원장[미불]은, "대년[조영양]의 「천자문」이, 편측偏側의 형세가 있는 것으로 본다면 이왕[왕희지·왕헌지]보다 뛰어나다."라고 했다.

이는 모두 포치가 균등하면 안 되고 마땅히 장단을 착종시키고 소밀疎密을 서로 뒤섞어야 함을 말한다.

作書所最忌者, 位置等匀¹⁾. 且如一字中, 須有收有放²⁾, 有精神相挽³⁾處. 王大令⁴⁾之書, 從無左右並頭者. 右軍⁵⁾如鳳翥鸞翔, 似奇反正. 米元章謂 "大年〈千文〉, 觀其有偏側之勢, 出二王外."⁶⁾ 此皆言布置不當平匀, 當長短錯綜, 疎密相間也.

1) '위치등균位置等匀'은 글자의 포치가 정연하여 변화가 없다는 말이다.
2) '수收'는 안으로 수렴하는 모양이고, '방放'은 밖으로 발산하는 모양이다.
3) '정신상만精神相挽'은 한 글자 안의 점획이 서로 팽팽하게 당기어 호응함을 이른다.
4) '왕대령王大令'은 왕헌지王獻之(344~386)의 별칭이다. 왕희지의 일곱째 아들로 자는 자경子敬이다. 신안공주新安公主에게 장가들어 벼슬이 중서령中書令에 이르렀다.
5) '우군右軍'은 우군장군右軍將軍을 지냈던 왕희지王羲之의 별칭이다. 아들 왕헌지와 더불어 '이왕二王'으로 불린다.
6) '대년大年'은 조영양趙令穰이다. '천문千文'은 조영양이 소장하던 종요의 「천자문」이다. 『강의』(19쪽)는 미불의 『서사書史』에 근거하여 '대년천문大年千文'이 '대년[조영양]이 구입한 종요의 천자문'임을 밝혔다. 『式古堂書畫彙考』 卷11 「米南宮九帖」, "若得大年千文,

 교감

◎ 〈石續〉(「乾淸宮藏七·其昌論書」)에 실려 있다.
⊙ '相間也'의 뒤에 〈石續〉에는 '此是綱宗矣'가 있다.

必能頓長. 愛其有偏側之勢出二王外也." 宋 米芾『書史』. "唐越國公鍾紹京書千文, 筆勢圓勁, 在丞相恭公孫陳幷處, 今爲宗室令積所購."

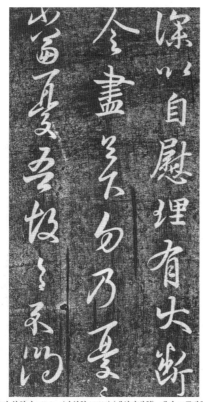

동진 왕희지王羲之, 〈자위첩自慰帖〉(쾌설당법첩), 대만 고궁박물원

 참고

당태종은 왕희지의 글씨를 평하면서, 안개에 가린 듯 끊어져 보이다가 이어지고, 봉새가 날고 용이 서린 듯 기이하게만 보이면서도, 순조롭게 조화하고 기맥이 이어져 바르게 된다고 하였다.[7]

7) 『晉書』卷80「王羲之」. "(制曰)所以詳察古今, 研精篆素, 盡善盡美, 其惟王逸少乎. 觀其點曳之工, 裁成之妙, 煙霏露結, 狀若斷而還連, 鳳翥龍蟠, 勢如斜而反正. 翫之不覺爲倦, 覽之莫識其端."

글씨를 쓰는 법은 능히 풀어서 발산시키고 또 능히 모아서 수렴시키는 데에 달려 있다. 한 글자마다 매번 이 두 가지 원리를 지키지 못하면, 곧 마치 칠흑 같은 밤에 홀로 나서면 온통 마귀 세계인 것처럼 된다.

作書之法, 在能放縱[1], 又能攢促[2]. 每一字中, 失此兩竅, 便如黑夜獨行, 全是魔道[3]矣.

1) '방종放縱'은 밖으로 발산하는 형세가 되도록 글씨를 풀어서 쓰는 것이다.
2) '찬촉攢促'은 안으로 수렴하는 형세가 되도록 글씨를 모아서 쓰는 것이다.
3) '마도魔道'는 불가에서 마귀의 세계[魔界]를 일컫는 말이다. 『楞嚴經』卷6, "縱有多智禪
 定現前, 如不斷婬, 必落魔道."

교감

◉ 〈石續〉(「乾淸宮藏七·董其昌論書」)에 실
 려 있다.
◉ '法'은 〈石續〉에 '訣'이다.
◉ '放'은 〈梁〉에 '收'이다.
◉ '促'은 〈梁〉·〈董〉에 '捉'이다.
◉ '黑'은 〈梁〉·〈董〉·〈石續〉에 '晝'이다.

〈동기창인董其昌印〉

〈태사씨太史氏〉

참고

'방종放縱'은 발산으로 '소疎'에 해당하고, '찬촉攢促'은 수렴으로 '밀密'에 해당한다. 두 원리를 모르면 아무리 써도 온통 마귀 세계와 같은 새까만 밤길을 홀로 걷는 듯이 느껴질 뿐이라는 말이다.

　나는 일찍이 영사[지영]의 「천자문」 뒤에, "글씨를 쓰려면 모름지기 붓을 다잡아 세워서 절로 일어나고 절로 맺어지도록 해야지 붓을 믿으면 안 된다."라고 쓴 적이 있다. 후대 사람들은 글씨를 쓰면서 모두 붓을 믿을 뿐이다. '붓을 믿는다[信筆]'는 두 마디는 가장 곰곰이 생각해보아야 한다.

　내가, "반드시 팔을 들어 올려야 하고 반드시 필봉을 바로 세워야 한다."라고 말하는 것은 모두 붓을 믿는 병통을 깨뜨리려는 것이다. 동파[소식] 글씨는 붓을 모두 중첩해서 대었으므로 미양양[미불]이, "글자를 그린다[畫字]"고 하였다. 이는 붓을 믿은 부분이 있음을 말한다.

　余嘗題永師[1]〈千文〉後日 "作書須提得筆起, 自爲起自爲結[2], 不可信筆[3]." 後代人作書, 皆信筆耳. 信筆二字, 最當玩味. 吾所云 "須懸腕[4], 須正鋒[5]"者, 皆爲破信筆之病也. 東坡[6]書筆俱重落, 米襄陽謂之畫字[7], 此言有信筆處耳.

교감

◎ 〈石績〉(乾淸宮藏七·董其昌論書)에 실려 있다.
◉ '吾'는 〈石績〉에 '其'이다.

1) '영사永師'는 왕희지의 7세손 승려 지영智永으로 법명은 법극法極, 속성은 왕씨王氏이다. 영선사永禪師로 불린다. 영흔사永欣寺에서 글씨를 익히면서 쓴 붓이 한 섬 들이 상자 다섯 개를 채웠다고 한다. 30년 동안 임모한 「진초천자문」 800여 책을 절동浙東의 여러 절에 나누어주었다.
2) '자위기自爲起'의 '기起'는 기필이고, '자위결自爲結'의 '결結'은 수필이다. 작가가 붓을 다잡아 세워서 붓을 일으키고 붓을 거두어 마무리함을 이른다.
3) '신필信筆'은 붓이 가는 대로 맡겨두어 붓에 끌려감이다.
4) '현완懸腕'은 오른팔을 지면에 평행하게 들어 올려서 쓰는 법으로 대자에 적당하다. 오른 팔꿈치를 바닥에 두는 제완법은 중자에 적당하고, 왼손을 오른팔 밑에 두는 침완법은 소자에 적당하다.
5) '정봉正鋒'은 붓을 기울이지 않고 중봉을 유지하여 씀을 이른다. 姜夔 『續書譜』 「用筆」, "筆正則鋒藏, 筆偃則鋒出, 一起一倒一晦一明, 而神奇出焉. 常欲筆鋒在畫中, 則左右

皆無病矣."

6) '동파東坡'는 북송의 소식(1036~1101)으로 자는 자첨子瞻이다.

7) '화자畫字'는 글자를 그린다는 뜻이다. 회화에서 활용하는 측필側筆을 즐겨 사용하여
이렇게 말하였다. 宋 米芾『海嶽名言』, "海嶽各以其人對曰 '蔡京不得筆, 蔡卞得筆而
乏逸韻, 蔡襄勒字, 沈遼排字, 黃庭堅描字, 蘇軾畫字.' 上復問 '卿書如何?' 對曰 '臣書
刷字.'"

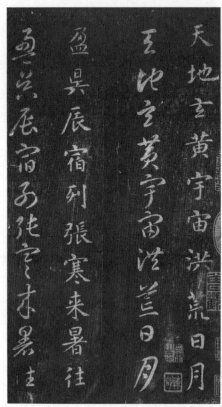

수 지영智永, 〈진초천자문眞草千字文〉(송탁본), 대만 고궁박물원

필획은 중심이 반드시 곧아야지 경솔하게 하여 치우치거나 무르면 안 된다.

筆畫中須直, 不得輕易偏軟.

🌸 교감

◎ 〈石續〉(「乾淸宮藏七·董其昌論書」)에 실려 있다.

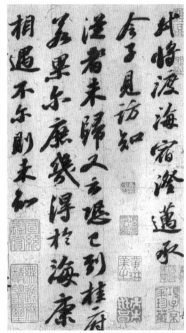

송 소식蘇軾, 〈도해첩渡海帖〉, 대만 고궁박물원

🌸 참고

포세신은 이 구절을 인용하면서 "마음이 팔법에 통하였다.[心通八法]"고 평하였다.[1]

1) 淸 包世臣 『藝舟雙楫』「術書」, "香光云, '畫中須直, 不得輕易偏軟.' 探厥詞旨, 可謂心通八法者."

붓을 잡을 때엔 모름지기 종지를 정해두어야 한다. 데면데면하게
칠을 하듯이 해서는 서도書道가 이루어지지 않는다. 글자의 형상과
용필을 다른 사람들이 보면 그것이 아무아무 글씨인 줄을 알 수 있게
해야 하며 정한 법이 무엇인지 말하기를 피하지도 말아야 한다.

捉筆時, 須定宗旨[1]. 若泛泛塗抹, 書道不成. 形像用筆, 使人望
而知其爲某書, 不嫌說定法也.

1) '종지宗旨'는 글씨를 어떻게 써야 할지에 대한 주된 생각을 이른다.

교감

◎ 〈石續〉(「乾淸宮藏七・董其昌論書」)에 실
려 있다.

참고

작가는 자신의 글씨에 대한 분명한 입장이 있어야 하며, 자신의 확고한 입장을 거리낌
없이 분명하게 이야기할 수 있어야 한다는 말이다.

글씨를 쓰면서 붓끝의 흔적을 없애고, 필획들이 종이와 비단 위에서 판에 새긴 듯한 모양이 되지 않게 하는 일이 가장 중요하다. 동해[장필]가 시에서 서법을 논한, "천진난만이 나의 스승이다."는 바로 한 구절의 요결이다.

作書最要泯沒稜痕[1], 不使筆筆在紙素成板刻樣. 東坡[2]詩論書法云 "天眞爛漫是吾師."[3] 此一句丹髓[4]也.

1) '민몰능흔泯沒稜痕'은 필봉을 감추어 능각의 흔적을 없앤다는 말이다. 능릉은 붓끝이 뾰족하게 드러난 '능각稜角'이다. 唐 張懷瓘 「評書藥石論」(宋 陳思 『書苑菁華』 卷12), "書亦須用圓轉, 順其天理. 若輒成稜角, 是乃病也, 豈曰力哉."

2) '동파東坡'는 '동해東海'의 오기이다. '동해'는 동기창의 고향 선배이자 초서로 이름을 떨치고 시문에 뛰어났던 장필張弼(1425~1487)의 호이다. 자는 여필汝弼이다. 만년에 동해옹東海翁·동해장東海張이라 자호했다. 남안지부南安知府를 지냈다. 明 王鏊 『震澤集』 卷26 「中議大夫江西知南安府張公墓表」, "其草書尤多自得, 酒酣興發, 頃刻數十紙, 疾如風雨, 矯如龍蛇, 欹如墮石, 瘦如枯藤."

3) '천진난만시오사天眞爛漫是吾師'는 '4-1-15'에 동파의 시로 인용되어 있으나, 『강의』는 동해東海의 시임을 밝혔다. 張弼 『張東海全集』 卷4 「蘇州別駕周德中 以余致仕居閒 而稱神仙太守 作十絶復之」, "詩不求工字不奇, 天眞爛漫是吾師. 歸來東海煙霞裏, 時復高歌攀桂枝."(『강의』 47쪽에서 재인용)

4) '단수丹髓'는 정화, 요결을 이른다. 『강의』는, '단丹'은 신선의 불노불사약이고 '수髓'는 약재인 약석藥石의 정수이므로 '단수丹髓'는 희귀하고 영묘한 약을 이른다고 했다.

교감

◎ 〈石續〉(「乾淸宮藏七·董其昌論書」)에 실려 있다.
◉ '紙'는 〈梁〉에 '綖'이다.
◉ '漫'은 〈石續〉에 '熳'이다.

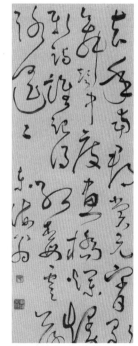

명 장필張弼, 〈초서원소칠언절구축草書元宵七言絶句軸〉, 상해박물관

　서도는 단지 '교巧'와 '묘妙' 두 글자에 달려 있다. '졸拙'하면 솔직하
여 변화의 경지가 없다.

　書道只在巧妙二字, 拙則直率[1]而無化境[2]矣.

1) '직솔直率'은 솔직率直이다. 기교를 부리지 않고 정직하게 씀을 이른다.
2) '화경化境'은 숙련을 통해 이르게 되는 변화의 경지이다. 법에서 벗어나 자유롭게 개성
 을 발현시킬 수 있는 완숙한 경지이다. 淸 王士禎『香祖筆記』卷8 "捨筏登岸, 禪家以
 爲悟境, 詩家以爲化境"

 참고

　교와 묘는 기奇와 다르지 않다. 너무 졸하면 변화 없는 정국正局이 되어 감동을 주지 못
한다. 사기반정似奇反正과 이기위정以奇爲正도 같은 이치이다.

안평원[안진경]의 '옥루흔'과 '절차고'는 장봉하려 함을 말한 것이다. 후인들은 마침내 '먹돼지[墨猪]'가 이에 해당한다고 하여 모두 언필을 만들어낸다. 바보 앞에서는 꿈 이야기도 할 수 없다. 옥루흔과 절차고를 알고 싶다면 원숙圓熟한 뒤에 구해야 한다. 아침에 붓을 잡고서 저녁에 벌써 법에 맞을 수는 없다.

◎ 〈鎭〉(권5 「明董文敏論書卷」)에 실려 있다.

<u>顔平原</u>[1]屋漏痕[2]、折釵股[3]、謂欲藏鋒. 後人遂以墨猪[4]當之, 皆成偃筆[5]. 癡人前, 不得說夢[6]. 欲知屋漏痕、折釵股, 於圓熟求之, 未可朝執筆而暮合轍[7]也.

1) '안평원顔平原'은 평원태수平原太守를 지냈던 안진경顔眞卿(709~785)이다.
2) '옥루흔屋漏痕'은 갈라진 지붕에서 흘러내린 빗물의 자국이다. 점획의 시작과 끝을 움츠린 기세로 모아 붓 끝을 감춤으로써 규각圭角을 드러내지 않는 법이다. 『書法正傳』 卷5 「董内直書訣」, "如屋漏痕, 寫字之點如空屋漏孔中水滴一點, 圓正不見起止之迹."
3) '절차고折釵股'는 마치 팽팽한 기세로 둥그렇게 돌아간 비녀의 다리처럼 필획이 꺾여 돌아가는 곳이 원만하고 힘찬 것을 이른다. 宋 董逌 『廣川書跋』 卷8 「魯公祭姪文」, "(魯公)嘗問懷素, 折釵股何如屋漏水, 曰老賊盡之矣."
4) '묵저墨猪'는 살집이 많고 뼈대가 미약한 글씨로 일명 '먹돼지'이다. 唐 張彦遠 『法書要錄』 卷1 「晉衛夫人筆陣圖」, "善筆力者多骨, 不善筆力者多肉, 多骨微肉者謂之筋書, 多肉微骨者謂之墨猪."
5) '언필偃筆'은 중봉을 유지하지 않고 붓끝을 한쪽으로 기울여 측필로 쓰는 법, 또는 그렇게 쓴 획을 이른다. 宋 黃庭堅 『山谷集』 卷29 「跋東坡水陸贊」, "或云, 東坡作戈, 多成病筆. 又腕著而筆臥, 故左秀而右枯."
6) '치인전부득설몽癡人前不得說夢'은 말귀를 알아듣지 못하는 바보는 꿈을 이야기해주어도 현실로 믿으니 함부로 말해줄 수 없다는 말이다. 宋 釋惠洪 『冷齋夜話』 卷9 「癡人說夢夢中說夢」.
7) '합철合轍'은 수레의 바퀴가 궤적에 들어맞는다는 말이다. 곧 글씨가 서법에 부합함을 이른다.

당 회소懷素, 〈율공첩律公帖〉(송탁 섬각본), 대만 고궁박물원

 참고

안진경이 서법을 묻자 회소가 대답하였다.

"여름 구름 속의 많은 기이한 봉우리를 보면서 배우고 있소. 그 통쾌함은 새가 날아 숲을 빠져나갈 때 같고 뱀이 놀라 풀 속으로 사라질 때와 같아요. 절벽 사이의 길을 보아도 하나하나 자연스럽지 않은 곳이 없다오."

회소의 답변을 들은 안진경은 이렇게 말했다.

"지붕에서 흘러내린 빗물의 흔적은 어떻소?"

회소는 벌떡 일어나 안진경의 손을 잡고 옳다고 외쳤다.[8]

회소는 통쾌하게 쓰면서 기세가 단절되지 않음에 주목했고, 안진경은 거친 붓끝이 보이지 않는 자연스러움에 주목했다.

8) 陸羽「懷素別傳」, "顔眞卿曰 '師亦有自得乎.' 素曰 '吾觀夏雲多奇峰, 輒常師之. 其痛快處如飛鳥出林驚蛇入草. 又遇折壁之路, 一一自然.' 眞卿曰 '何如屋漏痕.' 素起握公手曰 '得之矣.'"(『佩文齋書畫譜』, 卷5「唐釋懷素與顔眞卿論草書」)

약산[유엄선사]이 경전을 보다가, "눈으로 봄을 취할 뿐이네. 그대들의 경우는 소가죽을 보아도 꼭 뚫을 듯이 한다."라고 했다. 지금 사람이 옛 첩을 보는 것도 모두 소가죽을 뚫을 듯이 봄에 빗댈 수 있다.

○옛사람들은 신기가 한묵 사이에서 흥건하고, 뜻 가는 대로 써도 절로 체세가 이루어지는 데에 그 묘처가 있다. 작위적으로 쓴 것은 글자가 주판알 같으니 곧 글씨가 아니라는 것은, 고정된 법을 말하는 경우를 이른 것이다.

 교감

◎ 〈鎖〉(권5 「明董文敏論書卷」)에 실려 있고, '古人神氣 … 謂說定法也'가 별항이다.

藥山[1]看經曰 "圖取遮眼[2], 若汝曹看牛皮也須穿." 今人看古帖, 皆穿牛皮之喩也. 古人神氣淋漓翰墨間, 妙處在隨意所如自成體勢. 故爲作者[3], 字如算子, 便不是書[4], 謂說定法也.[5]

1) '약산藥山'은 중당 시기에 호남 상덕현常德縣 북쪽의 약산에 있던 유엄선사惟儼禪師의 별칭이다.
2) '차안遮眼'은 책으로 눈을 덮는다는 말이다. 한번 눈으로 볼 뿐 머물지 않음을 이른다. '도취차안圖取遮眼'의 '취取'에 대해 『강의』(62쪽)는 '도圖'의 뜻을 보조하는 글자로 보았다. 『경덕전등록』에는 '지도차안只圖遮眼'으로 되어 '취取'가 생략되어 있다.
3) '고위작자故爲作者'는 『대계』(16쪽)는 '일부러 의식하여 쓰려 하면'으로 풀이했다.
4) '산자算子'는 대로 만든 산가지나, 주판을 이른다. 틀에 박힌 듯 일정하여 변화가 없음을 빗댄 말이다. 「필진도」에 쓴 왕희지의 기록에 유사한 말이 보인다. 『法書要錄』 卷1 「王右軍題衛夫人筆陣圖後」, "若平直相似, 狀如算子, 上下方整, 前後齊平, 此不是書, 但得其點畫爾."
5) '위설정법야謂說定法也'는 『강의』(65쪽)는 '정해진 법만 말하려는 서예가를 가리켜 이른 것'으로 풀었다. '1-1-6'의 정법定法은 '글씨를 쓰면서 종지로 삼은 법'이고, 이곳의 정법定法은 '고정된 법'으로 보아야 한다. 『육예지일록六藝之一錄』(권303)에 '謂說定法也'가 '謂守定法也'로 되어 있다.

　내가 30년 동안 글씨를 배워서 서법을 깨달았으나 아직까지 실증해보지 못한 부분은, 절로 일어나고 절로 뒤집히고 절로 수렴되고 절로 결속되는 데에 있다.

　이 관문만 통과하면 곧 우군[왕희지] 부자도 어쩌지 못할 것이다. 좌로 굴리고 우로 기울임이 바로 우군 글씨의 형세이다. 이른바, "자취가 기이한 것 같으면서도 반듯한 데로 귀결된다."는 것이다. 세상 사람들은 이해하지 못한다.

　予·學書三十年, 悟得書法, 而不能實證者, 在自起自倒自收自束處耳. 過此關, 卽右軍父子亦無奈何也. 轉左側右[1], 乃右軍字勢. 所謂跡似奇而反正者, 世人不能解也.

1) '전좌측우轉左側右'는 기필하여 왼편으로 굴렸다가 점차 오른쪽으로 기울어 붓질을 마무리하여 중심이 유지되게 하는 법을 이르는 듯하나 자세하지는 않다. 운완運腕의 세勢, 곧 팔을 운용하는 법의 하나로 설명하기도 한다. 倪濤『六藝之一錄』卷296「歷代書論·湯臨初書指卷上」, "右軍書, 於發筆處, 最深留意. 故有上體過多而重, 左偏含蓄而遲. 蓋自上而下, 自左而右." 倪濤『六藝之一錄』卷33「古今書論·倪蘇門書法論」, "讓左側右者, 握筆之法也, 轉左側右者, 運腕之勢也."

🌸 참고

　'자기자도자수자속自起自倒自收自束'은 '자위기자위결自爲起自爲結'(1-1-4)과 통한다. 이때 '자自'는 작가의 주체 의지를 뜻한다. 붓에 이끌리지 말고 작가가 스스로 기필과 수필을 수행해야 한다. 그리고 원숙함에 이르러 생각 이전에 저절로 체세가 이루어져야 한다. 30년 동안 숙련한 동기창이 왕희지에게 여전히 뒤지는 부분이 여기에 있다고 자평하였다.

🌸 교감

◎ '1-1-14'와 한 절로 묶여 〈鎖〉(권5 「明董文敏論書卷」)에 실려 있다.

◉ '證'은 〈梁〉·〈董〉에 '証'이다.

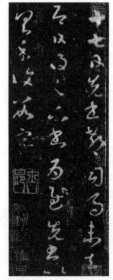

동진 왕희지王羲之, 〈십칠첩十七帖〉(송탁본), 상해박물관

서가들이 『각첩』[순화비각법첩]을 보기를 좋아하는데 이는 진실로 병통이다. 대개 왕저 등이 진나라와 당나라 사람들의 필의를 전혀 이해하지 못하고 오로지 그 외형만을 취하였기 때문에 정국正局으로 된 곳이 많다.

글자는 모름지기 기이하고 호탕하고 소쇄하면서도 때로 새로운 멋을 드러내야 하고, 기이하게 함을 바른 것으로 삼아야지, 묵은 틀을 고집해서도 안 된다. 이는 조오홍[조맹부]은 꿈에서도 미처 넘보지 못한 바였고, 오직 미치[미불]가 그 멋을 이해했을 뿐이다. 지금은 응당 왕승건·왕휘지·도은거[도홍경]·대령[왕헌지]의 서첩 몇 가지를 으뜸으로 삼아야 한다. 그 나머지는 모두 배울 필요가 없다.

〈순화각첩淳化閣帖〉

書家好觀《閣帖》[1], 此正是病. 蓋王著[2]輩, 絕不識晉·唐人筆意, 專得其形, 故多正局[3]. 字須奇宕瀟洒, 時出新致, 以奇爲正, 不主故常[4]. 此趙吳興[5]所未嘗夢見者, 惟米癲[6]能會其趣耳. 今當以王僧虔[7]·王徽之[8]·陶隱居[9]·大令帖幾種爲宗. 餘俱不必學.

교감

◎ 〈品〉(『용대별집』, 권5 23엽)에 실려 있다

1) '각첩閣帖'은 순화 3년(992)에 송 태종의 명을 받은 왕저王著가 소문관昭文館, 집현관集賢館, 사관史館 등에 있던 역대 묵적과 새로 구한 묵적을 10권으로 정리하여 새긴 『순화비각법첩』의 약칭이다. 『순화각첩』이라고도 한다. 징심당지澄心堂紙와 이정규李廷珪의 먹을 사용하여 인출하였다. 오류가 많아 왕저의 안목이 얕다는 지적이 이어졌다. 宋 黃伯思 『法帖刊誤』卷上, "淳化中, 內府旣博訪古遺蹟. 時, 翰林侍書王著, 受詔緒正諸帖. 著雖號工草隸, 然初不深書學, 又昧古今. 故秘閣法帖十卷中, 瑤珉雜糅, 論次乖誤."
2) '왕저王著'(?~990)는 북송의 성도인成都人으로 자는 지미知微이다.
3) '정국正局'은 바둑판처럼 반듯하고 질서정연함이다. 『강의』(72쪽)는 국局이란 바둑판이나 장기판을 이르며, 비교적 정해진 법칙에 따라 두어지는 바둑을 정국正局이라 할 수 있다고 했다. 『서품』(『용대별집』, 권5 22엽), "古人書, 皆以奇宕爲主, 絕無平正等勻態. 自元

人, 遂失此法."
4) '고상故常'은 해묵은 틀이나 규칙이다. 『莊子』「天運」, "其聲能短能長, 能柔能剛, 變化
　齊一, 不主故常."
5) '조오흥趙吳興'은 원나라 오흥吳興 사람 조맹부趙孟頫(1254~1322)의 별칭이다.
6) '미치米癡'는 북송 미불米芾의 별칭이다. '1-1-1' 참조.
7) '왕승건王僧虔'(426~485)은 남북조 초반에 활동하던 서예가로 임기인臨沂人이다.
8) '왕휘지王徽之'(338~386)는 왕희지의 셋째 아들이다.
9) '도은거陶隱居'는 남조 양梁의 은사 도홍경陶弘景(456~536)의 별칭이다.

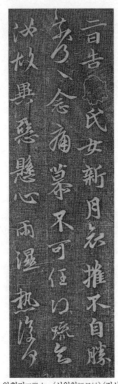

동진 왕휘지王徽之, 〈신월첩新月帖〉(진상재첩)

 참고

외형만 베끼느라 정국이 많아진 『각첩』을 배우는 것은 잘못이라고 한다. 다만 왕승건,
왕휘지, 도은거, 왕헌지의 글씨 몇 가지는 예외로 두었다.

옛사람들은 글씨를 쓰면서 결코 정국正局으로 쓰지 않았다. 기이하게 함을 바른 것으로 삼았기 때문이다. 조오흥[조맹부]이 진晉나라와 당나라의 깊은 경지에까지 들어가지 못한 이유가 여기에 있다. 「난정서」는 바르지 않은 것이 아니어서, 호탕하게 용필한 곳이라 해도 붓끝의 흔적을 찾아낼 수 없다.

그런데 만약 외형만 닮으려고 한다면 점점 벗어나 멀어지고 말 것이다. 유공권이 말한 '필정筆正'의 경지에는 반드시 유하혜를 잘 배운 사람이라야 참여할 수 있다. 나는 글씨를 30년 동안 배우고서야 이 뜻을 이해하였다.

古人作書, 必不作正局. 蓋以奇爲正, 此趙吳興所以不入晉·唐門室¹⁾也. 〈蘭亭〉非不正,²⁾ 其縱宕用筆處, 無迹可尋³⁾. 若形模相似, 轉去之遠. 柳公權⁴⁾云 "筆正.⁵⁾" 須善學柳下惠⁶⁾者參之. 余學書三十年, 見此意耳.

 교감

◎ 〈品〉(『용대별집』 권4 26엽)에 실려 있다.
◎ '門'은 〈品〉에 없다.
◎ '迹'은 〈品〉에 '跡'이다.
◎ '之'는 〈梁〉·〈董〉·〈品〉에 '轉'이다.
◎ '三十'은 〈品〉에 '三十九'이다.

1) '문실門室'은 학문의 가장 깊은 경지이다. 문門은 실室로 들어가는 통로이고, 실室은 마지막에 이르는 곳이다. 『論語』「先進」, "由也, 升堂矣, 未入於室也."
2) '비부정非不正'은 사기반정似奇反正을 이른다. 倪濤『六藝之一錄』卷296「歷代書論·湯臨初書指卷上」, "右軍書 … 手舞足蹈, 不害爲傾欹, 冠裳佩玉, 不病其拘檢, 奇形異狀, 不失於縱誕, 沖玄平淡, 不流爲枯槁."
3) '무적가심無迹可尋'은 붓질이 신묘해 인위적 흔적이 드러나지 않음을 이른다. 嚴羽『滄浪詩話』「詩辯」, "詩者, 吟詠情性也. 盛唐諸人, 惟在興趣, 羚羊掛角, 無跡可求."
4) '유공권柳公權(778~865)은 당의 서예가로 자는 성현誠懸이다. 왕희지, 구양순, 우세남 등의 서법을 익혀 일가를 이루었다. 중년 이후에는 안진경의 서풍에 가까워졌다.
5) 필정筆正에 관한 유공권의 일화는 『신당서』「유공권전」에 보인다. 어느날 당나라 목종穆宗이 붓을 사용하는 법을 묻자 유공권은 "마음이 바르면 붓이 바르게 되는데, 붓이 바르게 되어야 법을 얻을 수 있습니다."라고 대답하였다. 당시에 목종이 허황하고 무도하

였기 때문에 유공권이 이렇게 말한 것이라고 한다. 『新唐書』卷163 「柳公權」. "帝問公
權用筆法. 對曰 '心正則筆正, 筆正乃可法矣.' 時帝荒縱. 故公權及之. 帝改容. 悟其以
筆諫也."

6) '유하혜柳下惠'는 춘추시대 노나라 대부 전획展獲으로 자는 금禽이다. '유하柳下'는 식읍
의 이름이고, '혜惠'는 시호이다. 공자는 유하혜를 평하면서 "뜻을 굽히고 몸을 욕되게
하였으나 말이 윤리에 맞으며 행실이 사려에 맞다.[降志辱身矣. 言中倫. 行中慮.]"(『論語』「微
子」)라고 했다. 또 맹자는 "유하혜는 성인으로서 화한 자이다.[柳下惠. 聖之和者也.]"(『孟子』
「萬章」)라고 했다. 유하혜를 잘 배운 자는 근본을 지키면서도 상황에 따라 융통성 있게
변화하는 자이다. '1-3-7' 참조.

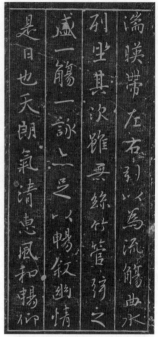

동진 왕희지王羲之, 〈난정서蘭亭叙〉(사고재각
思古齋刻)

참고

고인들은 '정국'을 피하여 기이하게 썼으나, 이것이 결코 바르지 않은 것은 아니다. 이
런 고인의 경지는 형사만으로는 이르지 못한다. 유공권은 목종穆宗의 혼란함을 바로잡
기 위한 방편으로 '필정筆正'을 언급하였을 뿐이다. 이를 '정국'을 권한 말로 이해하는 기
존의 견해는, 유하혜의 변통을 배우지 못한 것이다. 분방하게 쓰면서도 바름으로 귀결
되는 '이기위정'을 진정한 '필정'의 경지로 이해한 것이다.

| 1-1-14 |

글자의 묘처는 용필에 있고 특히 용묵에 있다. 그러나 옛사람들의 진적을 많이 본 사람이 아니면 함께 이 이치에 대해 이야기할 수 없다.

字之巧處, 在用筆, 尤在用墨. 然非多見古人眞蹟, 不足與語及此竅也.

 교감

◎ '1-1-11'과 한 절로 묶여 〈鎭〉(권5 「明董文敏論書卷」)에 실려 있다.

⊙ '語'는 〈鎭〉에 '談'이다.

 참고

서화의 생기는 특히 먹빛에 있다. 이를 이해하려면 탁본이나 쌍구본雙鉤本이 아닌, 고인의 진적에서 최상의 먹빛을 느껴보아야 한다.

"발필發筆하는 곳부터 곧 붓을 다잡아 세워야지 저 스스로 눕도록 놓아두면 안 된다."는 바로 천고에 전해지지 않던 말이다.

대개 용필의 어려움은, 어려움이 주경遒勁하게 만드는 데에 있는데, 주경이란 '노장怒張'이나 '목강木强'을 이름이 아니다. 바로 큰 힘을 지닌 사람이 몸이 온통 힘이라서 거꾸려져도 곧바로 일어날 수 있는 것과 같음을 이른다. 이런 경지는 오직 저하남[저수량]과 우영흥[우세남]의 행서가 얻었을 뿐이다. 반드시 이 점을 깨달은 뒤에야 비로소 내 말에 수긍할 것이다.

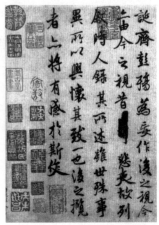

당 저수량褚遂良, 〈모왕희지난정서摹王羲之蘭亭叙〉

"發筆處[1], 便要提得筆起, 不使其自偃." 乃是千古不傳語. 蓋用筆之難, 難在遒勁[2], 而遒勁非是怒張木强[3]之謂, 乃如大力人, 通身是力, 倒輒能起. 此惟褚河南[4]、虞永興[5]行書得之. 須悟後始肯余言也.

1) '발필처發筆處'는 기필起筆하는 곳이다. 붓을 처음 대어 긋기 시작하는 곳을 이른다. 明 陶宗儀『書史會要』卷9, "姜夔禊帖偏傍考云, 永字無畫, 發筆處微折轉."
2) '주경遒勁'은 단단하고 굳셈을 이른다. 宋 曾鞏『元豊類藁』卷50「襄州偏學寺禪院碑」, "其字畫妍媚, 遒勁有法, 誠少與爲比."
3) '노장怒張'은 지나치게 호방하고 거칠어 충후하지 못하고 사나움이다. '목강木强'은 목석木石처럼 강하지만 유연하지 못함이다. 필력이 웅건함을 이르기도 한다. 淸 陳其元『庸閑齋筆記』「蔣振生書法論」, "學褚求其蒼勁處, 學歐求其圓潤處. 以怒張木强爲歐, 綺靡軟弱爲褚, 均失之."
4) '저하남褚河南'은 저수량(596~658)이다.
5) '우영흥虞永興'은 당나라 서예가 우세남虞世南(558~638)으로 자는 백시伯施이다. 지영에게 왕희지의 서법을 공부했다. 구양순, 저수량, 설직과 함께 초당 4대가로 불린다.

용묵은 윤택하게 해야지 메마르게 해서는 안 된다. 그러나 짙고 살찜을 더욱 꺼린다. 살찌게 하는 것은 매우 나쁜 방법이다.

用墨須使有潤, 不可使其枯燥. 尤忌穠肥, 肥則大惡道¹⁾矣.

1) '대악도大惡道'는 매우 잘못된 방도를 이른다. 불가에서는 악업으로 인해 죽은 뒤에 이르는 고통의 세계를 '악도惡道'라고 한다. 곧 지옥地獄, 아귀餓鬼, 축생畜生의 삼악도三惡道를 이른다.

 교감

◎ 〈石續〉(「乾淸宮藏七·董其昌論書」)에 실려 있다.

⊙ '肥'는 〈石續〉에 '穠肥'이다.

 참고

연암 박지원은 금석문을 익힐 때에 노정되는 문제를 지적하면서, 금석문의 체세를 아무리 방불하게 베껴도 그 정신을 전하기는 어려워서 결국 살찐 돼지처럼 되거나 마른 덩굴처럼 된다[濃爲墨猪, 焦爲枯藤.]고 말한 바 있다.²⁾ '농비穠肥'는 '묵저墨猪'와 같고 '고조枯燥'는 '고등枯藤'과 같다고 할 수 있다.

2) 朴趾源 『熱河日記』「關內程史」(1780년 7월 25일), "金石但可想像古人典刑, 而其筆墨之間, 無限神精, 已屬先天. 雖能髣髴體勢, 而勅骨强梁, 都無筆意, 濃爲墨猪, 焦爲枯藤. 此無他, 石刻鐵畫, 習與性成, 又紙筆尤異中國."

글씨를 쓰면서 응당 붓을 다잡아 세워야지 붓을 믿으면 안 된다. 붓을 믿으면 파波와 획畫이 모두 무력해진다. 그러나 붓을 다잡아 일으키면 한 번 굴리고[轉] 한 번 결속하는[束] 곳에도 모두 주재함이 있게 된다. 이 '전轉'과 '속束' 두 글자가 서가의 묘법이다. 지금 사람들은 단지 붓이 주재가 되도록 맡겨둘 뿐이라서 붓을 운용한 적이 없다.

〈희홍당첩戱鴻堂帖〉 표지

作書須提得筆起, 不可信筆. 蓋信筆, 則其波畫[1]皆無力. 提得筆起, 則一轉一束處, 皆有主宰. 轉束[2]二字, 書家妙訣也. 今人只是筆作主, 未嘗運筆.

교감

◎ 〈石續〉(「乾淸宮藏七·董其昌論書」)에 실려 있다.

1) '파획波畫'은 파와 획이다. 모든 필획을 아울러 범범하게 이른 말이다. 宋 張世南 『遊宦紀聞』 卷9, "今其家藏蔡忠惠帖, 用金花牋十六幅, 每幅四字, 玩其波畫, 令人起敬."
2) '전속轉束'은 붓을 굴리어 운필運筆하는 것과 모아서 결속結束하는 것을 이른다. '1-1-11' 참조.

해서를 쓸 때에는 마땅히 「황정경」과 회소를 으뜸으로 삼아야 한
다. 그렇게 할 수 없다면 「여사잠」을 으뜸으로 삼는다. 행서는 미원
장[미불]과 안노공[안진경]을 으뜸으로 삼고, 초서는 「십칠첩」을 으뜸으
로 삼는다.

書楷, 當以〈黃庭〉、懷素[1]爲宗. 不可得則宗〈女史箴〉[2]. 行書, 以
米元章、顏魯公爲宗, 草以〈十七帖〉[3]爲宗.

1) 「강의」(97쪽)와 「대계」(28쪽 131번 주석)는 '黃庭懷素'가 '黃素黃庭經'의 오기이며 이는 「희
 홍당첩」(권1)에 실린 양희楊羲가 쓴 「太上黃庭內景玉經」을 가리킨다고 하였다. '황소'는
 경서를 베낄 때 쓰는 황색 비단이다.
2) '여사잠女史箴'은 고개지의 「여사잠도권」에 적힌 잠을 이른다. '1-3-59' 참조.
3) '십칠첩十七帖'은 왕희지의 척독 28통을 모아서 엮은 첩이다. '십칠十七'이란 말로 시작
 하여 「십칠첩」이라 한다.

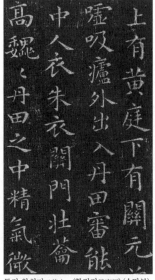

동진 왕희지王羲之, 〈황정경黃庭經〉(송탁본),
천진예술박물관

권1_ 2. 법서를 평함

評法書

畫禪室隨筆

나는 17세 때에 글씨를 배웠다. 처음에는 안노공[안진경]의 「다보탑비」를 배웠고, 조금씩 벗어나 종요와 왕희지로 나아가서 그 껍데기를 얻었다. 그리고 다시 20년 동안 송나라 사람을 배우고서야 비로소 깨달음을 얻게 되었다.

余十七歲時學書. 初學顏魯公〈多寶塔〉, 稍去而之鍾、王[1], 得其皮耳. 更二十年學宋人, 乃得其解處[2]

1) '종왕鍾王'은 종요와 왕희지이다.
2) 淸 包世臣『藝舟雙楫』卷5「歷下筆譚」, "思白但於彙帖求六朝, 故自言廿年學魏晉, 無入處, 及學宋人, 乃得眞解."

동진 왕희지王羲之, 〈원생첩袁生帖〉(진상재첩)

 참고

피皮는 육肉, 골骨, 수髓와 구별된다. 겉의 껍데기는, 곧 상대적으로 가장 얕은 깨우침의 대상이다. 9년간 숭산에서 면벽한 달마가 제자들에게 깨달은 바를 말하게 하였다. 도부가 먼저 말했다.
"문자에 매이지도 않고 벗어나지도 않고 도에 따라 작용합니다."
"너는 나의 '피'를 얻었구나."
다음에 니총지가 말했다.
"경희[아난]가 아축불국을 한번 보고 더는 보지 않은 것과 같습니다."
"너는 나의 '육'을 얻었구나."
도육도 이렇게 말했다.
"사대가 본래 공하고 오음도 없으니 얻을 만한 법은 하나도 없습니다."
"너는 나의 '골'을 얻었구나."
마지막에 혜가는 말없이 절하고 자리에 기대어 있을 뿐이었다. 달마가 말했다.
"너는 나의 '수'를 얻었구나."[3]

3) 宋 釋道原『景德傳燈錄』卷3「菩提達磨」, "迄九年, 已欲西返天竺, 乃命門人曰 '時將至矣, 汝等盍各言所得乎.' 時門人道副對曰 '如我所見, 不執文字, 不離文字, 而爲道用.' 師曰 '汝得吾皮.' 尼摠持曰 '我今所解, 如慶喜見阿閦佛國, 一見更不再見.' 師曰 '汝得吾肉.' 道育曰 '四大本空, 五陰非有, 而我見處, 無一法可得.' 師曰 '汝得吾骨.' 最後慧可禮拜後, 依位而立. 師曰 '汝得吾髓.'"

문대조[문징명]는 지영의 「천자문」을 배워서 그 모양을 전부 표현하고 고움을 극진하게 하는 방법을 터득하였다. 그러나 정신을 얻고 골수를 얻는 경지에 대해서는 대체로 미처 듣지 못하였다. 예전에 오흥[조맹부]이 지영의 글씨를 임모한 것을 보았는데 진실로 분명히 나왔다.

〈문징명인文徵明印〉 〈오언실인吾言室印〉

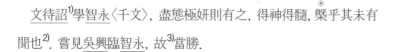

文待詔[1]學智永〈千文〉, 盡態極妍則有之, 得神得髓, 槩乎其未有聞也[2]. 嘗見吳興臨智永, 故[3]當勝.

교감

⊙ '槩'는 〈梁〉·〈董〉에 '槪'이다.

1) '문대조文待詔'는 한림원 대조를 지냈던 문징명文徵明(1470~1559)으로 자는 징중徵仲, 호는 형산거사衡山居士이다. 강소 장주인長州人이다. 시문과 서화에 뛰어났다.
2) '듣지 못하였다[未有聞也]'는 '전혀 맛보지 못하였다'는 뜻이다. 곧 문징명이 지영 글씨의 외형은 얻었으나 그 정신과 골수는 전혀 얻지 못했다는 말이다. 朱熹『論語集註』「憲問」10章, "管仲之德不勝其才, 子産之才不勝其德. 然於聖人之學, 則槩乎其未有聞也."
3) '고故'는 '진실로'이다. '고固'와 같다.

명 문징명文徵明,〈왕희지십칠첩발王羲之十七帖跋〉

조오흥[조맹부]이 「난정서」에 발문을 쓰면서, "「병사첩」과 서로 몹시 비슷하다."라고 하였다. 「병사첩」은 바로 종원상[종요]의 글씨이다. 세상에 전하는 것은 우군[왕희지]이 임모한 본이다.

趙吳興跋〈蘭亭序〉云 "與〈丙舍帖〉絕相似."[1] 〈丙舍〉乃鍾元常[2] 書, 世所傳者, 右軍臨本耳.

1) 조맹부가 「정무본난정서」에 기록한 발문이다. 趙孟頫 「定武本蘭亭序」, "蘭亭與丙舍帖, 絕相似."(『珊瑚網』 卷19 「趙承旨十六跋定武蘭亭」)
2) '종원상鍾元常'은 종요鍾繇이다.

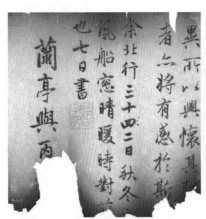

원 조맹부趙孟頫, 〈난정십삼발蘭亭十三跋〉
(화소본火燒本), 도쿄 국립박물관

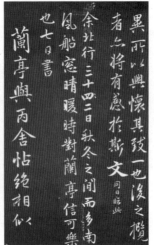

원 조맹부趙孟頫, 〈난정십삼발蘭亭十三跋〉
(쾌설당법첩)

참고

서법에 능하였던 조선 후기 서영보徐榮輔(1759~1816)는 「난정서」와 「병사첩」이 서로 몹시 비슷하다는 조맹부의 말을 인용하면서 "신안神眼을 갖춘 자가 아니었다면, 이런 사실까지 발견하지 못하였을 것이다."라고 하였다."[3]

3) '徐榮輔 『竹石館遺集』 册7 「外篇· 書品」, "子昂言 '蘭亭與丙舍帖, 絕相似.' 非神眼, 不能看得到此."

동파[소식] 선생의 글씨는 서계해[서호]의 골력을 깊이 얻었다. 이는 문호주[문동]가 지은 「양서시첩」으로 내가 젊은 시절에 이를 배웠다. 지금도 여전히 베끼어 쓸 수 있는데, 간혹 조금씩 부합하는 부분도 있다.

송 소식蘇軾, 〈신세전경첩新歲展慶帖〉(쾌설당 법첩), 중국 국가도서관

東坡先生書, 深得徐季海[1]骨力. 此爲文湖州[2]〈洋嶼[3]詩帖〉[4], 余少時學之. 今猶能寫, 或微合處耳.

1) '서계해徐季海'는 당나라 서호徐浩(703~783)로 '계해季海'는 그의 자이다. 만년에 회계군 공會稽郡公에 봉해졌다. 黃庭堅『山谷別集』卷12「跋東坡自書所賦詩」, "東坡少時規摹 徐會稽, 筆圜而姿媚有餘 中年喜臨寫顔尙書眞行, 造次爲之, 便欲窮本. 晩乃喜李北海 書, 其毫勁多似之."

2) '문호주文湖州'는 북송의 문동文同(1018~1079)으로 자는 여가與可, 호는 석실선생石室先生 이다. 1075년에 양주洋州의 지사가 되고, 1078년에 호주湖州의 지사가 되면서 '문호주 湖州'로 불렸다. 소식의 절친한 벗으로 특히 대나무를 잘 그렸다.

3) '양서洋嶼'는 양주洋州의 별칭이다. 한중시漢中市 양현洋縣 지역으로 남쪽에 한수漢水가 흐른다.

4) '문호주양서시첩文湖州洋嶼詩帖'은 소식이 문호주의 「양서시첩」을 쓴 것으로 풀이하였으 나, 소식이 문호주의 시에 화운한 「양서시첩」으로 볼 수도 있다. 현재 소식이 문동의 시에 화운한 「양서시첩」이 전해진다.

5) 宋 文同『丹淵集』卷15「守居園池 雜題三十首」.

6) 宋 蘇軾『東坡全集』卷7「和文與 可洋州園池三十首」.

7) 『佩文齋書畫譜』卷77「宋蘇軾行 書洋州園池詩」, "此帙, 乃東坡爲 石室先生書者, 周府重臨, 故有蘭 雪軒筆意. [蒼潤軒碑跋]" 주부周府 는 명 태조 주원장의 손자 주헌왕 周憲王으로 이름은 주유돈朱有燉, 호는 설헌필雪軒筆, 또는 성재誠齋 이다.

8) 淸 楊賓『大瓢隨筆』「碑目·蘇東坡 書」, "洋州園池詩三十首. 行書, 在 四川巴州. 與元祐九年二月所書中 山松醪賦及陽羨帖, 同刻一石."

 참고

문동이 희령 8년(1075)에 양주지사가 되어 양주의 명승 30곳을 오언절구 30수로 노래하 자5) 소식이 이듬해에 칠언절구 30수로 화답하였다. 6) 소식의 시첩은 주유돈이 임모하 여 돌에 새긴 본과,7) 사천 파주의 빗돌에 새겨진 본이 있다. 8) 『강의』(122쪽)는 동기창이 파주본을 보았다고 추정하였다.

미원장[미불]이 일찍이 도군[송 휘종]의 명에 따라 소해로 「천자문」을 쓰면서 「황정경」의 서체처럼 쓰려고 하였다. 미원장은 스스로 작성한 발문에서, "젊어서 안진경의 행서를 배운 적이 있지만 소해에는 전혀 마음을 두지 못하였다."라고 하였다.

대개 송나라 사람들의 글씨 중에는 평원[안진경]의 법을 으뜸으로 삼은 것이 많다. 산곡[황정견]과 동파[소식]의 경우가 그렇다. 오직 채군모[채양]가 조금 변화시켰을 뿐이다. 나는 미불의 글씨를 평하여 '송나라 시대의 제일'이라고 한 적이 있다. 결국 동파의 위로 올라섰기 때문이다. 산곡은 단지 품격이 뛰어날 뿐이지 전문으로 하는 명가는 아니다.

송 미불米芾, 〈소해천자문小楷千字文〉

米元章嘗奉道君[1]詔, 作小楷〈千字〉, 欲如〈黃庭〉[2]體[3]. 米自跋云 "少學顏行, 至于小楷, 了不留意."[4] 蓋宋人書, 多以平原爲宗, 如山谷, 東坡是也. 惟蔡君謨[5]少變耳. 吾嘗評米書, 以爲 "宋朝第一." 畢竟出東坡之上. 山谷直以品勝, 然非專門名家也.

1) '도군道君'은 도교에 심취했던 송 휘종이다. 1125년에 휘종은 흠종에게 양위하고 자신을 도군황제道君皇帝로 칭했다. 흠종은 뒤에 휘종에게 '교주도군태상황제敎主道君太上皇帝'라는 존호를 바쳤다. '도군'은 존귀한 자에 대한 도가의 칭호이다. 『宋史』 卷23 「欽宗」, "徽宗詔皇太子嗣位, 自稱曰道君皇帝."
2) '황정黃庭'은 위진 시대에 도가에서 양생과 수련의 지침으로 활용되었던 『황정경黃庭經』이다. 『태상황정외경옥경太上黃庭外景玉經』과 『태상황정내경옥경太上黃庭內景玉經』이 있다. 왕희지의 글씨를 좋아하는 산음山陰의 한 도사가 왕희지가 좋아한다는 크고 살진 거위 한 마리를 준비하였더니, 이를 본 왕희지가 흔쾌히 『황정경』을 써주고서 그 보답으로 거위를 얻어 돌아갔다는 고사가 전해진다. 이때에 왕희지가 써준 것이 「도덕경」이라는 설도 있다. 『晉書』 권80 「王羲之傳」.

3) 미불이 명을 받아 위의 「천자문」을 쓴 시기에 대해, 『강의』(136쪽)는 『청하서화방』(권9하 「米芾·故宋禮部員外郎米海嶽先生墓誌銘」)에 근거하여 숭녕 3년(1104)으로 추정했다.

4) 미불이 「소해천문小楷千文」을 써서 올리면서 작성한 표문에 있는 말이다. 張丑 『眞蹟日錄』 卷4 「米南宮進自書小楷千文表」, "臣伏蒙聖恩, 如黃庭經寫千文. 臣自幼便學顔行, 至於小楷, 了不留意."

5) '채군모蔡君謨'는 단명전학사端明殿學士를 지냈던 북송의 채양蔡襄(1012∼1067)으로 '군모君謨'는 인종이 하사한 그의 자이다. 시호는 충혜忠惠이다. 宋 蔡襄 『端明集』 卷1 「御筆賜字詩」 참조.

송 미불米芾, 〈연연산명燕然山銘〉(쾌설당법첩), 중국 국가도서관

6) 歐陽輔 『集古求眞』 「餘論」(『강의』 135쪽에서 재인용), "按此論殊不盡然. 蘇書大體出自徐季海父子, 間涉魯公藩籬耳. 蔡書則全倣魯公, 未能越出範圍, 取書錦堂記及劉奕墓碑觀之自見. 惟彙帖中各尺牘, 則少變耳. 若米老則與魯公背馳, 不能因其自跋有少學顔行一語, 遂强納於平原末派也. 山谷則全從瘞鶴出, 亦未嘗入平原門戶. 自董文敏有此論, 後人拾其牙慧, 動謂宋四大家皆學顔矣. 豈其然乎. 竊謂米老蓋學李北海, 參以唐太宗, 又加疏放耳."

 참고

송 4대가에 대해 평하였다. 구양보가 이에 이견을 제시하였다.6) 소식은 서호徐浩 부자를 배우고 안진경을 보태었으며, 채양은 안진경을 모방했을 뿐이지 결코 그 틀에서 벗어나지 못했다는 것이다. 그러나 미불은 안진경과 전혀 다르니 억지로 같은 일파로 묶을 수 없다. 이옹을 배우고 당 태종을 참고하여 소방疏放함을 보탰었다고 평하였다. 황정견도 「예학명瘞鶴銘」에서 출발했으나 안진경의 문호로 들어간 것은 아니라고 단언하였다.

동파[소식] 선생의 글씨는 서호의 서법을 배웠다고 세상 사람들이 평하지만, 내가 보기에는 왕승건의 서법에서 나왔을 뿐이다. 다만 동파 공이 왕승건의 결구하는 체식을 쓰면서 중간에 언필을 사용하고, 또 안평원[안진경]의 서법을 섞었기 때문에 세상 사람들이 그 내력을 이해하지 못한 것이다. 이는 미전[미불]이 서법을 솔경[구양순]에게서 얻었으나 만년에 일변하여 얼음이 물보다 차가운 듯한 기이한 변화를 이룬 것과 같다. 옛 법을 배우고서 변화시키지 않는 서가는 있지 않다.

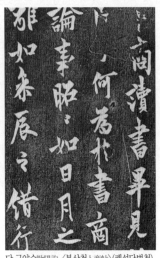

당 구양순歐陽詢, 〈복상첩卜商帖〉(쾌설당법첩),
중국 국가도서관

東坡先生書, 世謂其學徐浩, 以予觀之, 乃出于王僧虔耳. 但坡云用其結體, 而中有偃筆¹⁾ 又雜以顔平原法, 故世人不知其所自來. 卽米顚書自率更²⁾得之, 晩年一變, 有氷寒于水³⁾之奇. 書家未有學古而不變者也.

1) '언필偃筆'은 붓끝을 한쪽으로 기울여 측필로 쓰는 법, 또는 그렇게 쓴 획을 이른다. '1-1-9' 참조.
2) '솔경率更'은 구양순歐陽詢(557~641)의 별칭이다. 황실의 예악과 형벌 등을 담당하는 태자솔경령太子率更令을 지낸 바 있다.
3) '빙한우수氷寒于水'는 제자가 스승보다 나아진 것을 비유한 말이다. 『荀子』 卷1 「勸學篇」, "靑出之於藍而靑於藍, 冰出之於水而寒於水."

 참고

이는 '1-2-4'의 말과 모순된다. '1-2-4'는 「양서시첩」에 국한한 말일 수 있다. 『강의』(140쪽)는 실물에 대한 인상과 감회 사이에서 생긴 모순으로 보았다. 소식의 아들 소과蘇過는, "젊어서 이왕二王을 좋아하다가 만년에 안진경을 좋아하여 양쪽 풍기가 함께 나타난다. 사람들은 이를 모르고 서호를 배웠다고 함부로 말한다."⁴⁾라고 했다. 진계유는, "동파의 글씨는 왕승건을 배웠는데, 역대 평론가들은 서호를 배웠다고 한다. 서호가 사실은 왕승건의 의발을 전했음을 모르기 때문이다."⁵⁾라고 했다.

교감

◎ 〈品〉(『용대별집』 권4 25엽)에 실려 있다.
◉ '予'는 〈品〉에 '余'이다.
◉ '云'은 〈梁〉·〈董〉·〈品〉에 '公'이다.
◉ '平原'은 〈梁〉·〈董〉·〈品〉에 '常山'이다. '常山'은 안진경의 사촌형인 안고경顔杲卿이다.
◉ '米顚'은 〈品〉에 '米海岳'이다.
◉ '有'는 〈品〉에 '遂有'이다.

4) 宋 葛立方 『韻語陽秋』 卷5, "其子叔黨跋公書云, 吾先君子, … 少年喜二王書, 晩乃喜顔平原. 故時有二家風氣, 俗手不知, 妄謂學徐浩, 陋矣."
5) 陳繼儒 『妮古錄』 卷4, "東坡書是學王僧虔, 而歷代評者謂學徐浩, 政不知浩故僧虔衣鉢耳."

양경도[양응식]의 글씨는 안상서[안진경]와 회소에게서 필법을 얻고서 굉장히 기괴하게 써서 오대의 쇠잔하고 무기력한 기운이 없다. 그래서 송나라 서가인 황정견과 미불이 모두 그를 으뜸으로 삼았다. 『서보』의, "이미 평정함을 얻었으면 모름지기 험절함을 추구해야 한다."라는 말은 양경도의 경우를 이른다.

楊景度[1]書, 自顔尙書·懷素得筆, 而溢爲奇怪, 無五代衰茶之氣[2]. 宋書黃·米皆宗之. 《書譜》曰 "旣得平正, 須追險絕[3]", 景度之謂也.

1) '양경도楊景度'는 당나라 서예가 양응식楊凝式(873~954)으로 '경도景度'는 그의 자이고 화음인華陰人이다. 소사少師의 벼슬을 지낸 바 있다.

2) 소식은 오대 시대에 이르러 문채와 풍류가 모두 사라졌다고 평한 바 있다. 『東坡題跋』 卷4 "自顔柳氏沒, 筆法衰絕. 加以唐末喪亂, 人物凋落磨滅, 五代文彩風流, 掃地盡矣. 獨楊公凝式, 筆迹雄傑, 有二王顔柳之餘."

3) 손과정의 『서보』에 보인다. 孫過庭『書譜』, "至如初學分布, 但求平正, 旣知平正, 務追險絕, 旣能險絕, 復歸平正. 初謂未及, 中則過之, 後乃通會之際, 人書俱老."

교감

◎ 〈品〉(『용대별집』 권5 42엽)에 실려 있다.

⊙ '茶'은 〈梁〉·〈董〉·〈品〉에 '薾'이다.

⊙ '書'는 〈梁〉·〈董〉·〈品〉에 '蘇'이다.

⊙ '平正'은 〈梁〉·〈董〉에 '正平'이다.

⊙ '追'는 〈品〉에 '近'이다.

4) 黃庭堅『山谷集』卷28「題楊凝式 詩碑」, "余嘗評近世三家書, 楊少 師如散僧入聖, 李西臺如法師參 禪, 王著如小僧縛律. 恐來者不能 易予此論也. 少師此詩草, 余二十 五年前嘗得之, 日臨數紙, 未嘗不 歎其妙."

5) 明 文徵明『藏眞自敍帖跋』, "藏眞 書如散僧入聖, 雖狂恠怒張, 而 求其點畫波發, 有不合於軌範者 蓋鮮."

6) 宋 米芾『書史』, "楊凝式, 字景度. 書天眞爛熳縱逸, 類顔魯公爭坐 位帖."

7) 蘇軾『東坡志林』卷8, "唐末五代, 文章藻麗, 字畫隨之, 而楊公凝式 筆蹟, 獨雄强, 往往與顔柳相上下, 甚可怪也."

참고

황정견은 "계율을 지키지 않는 승려가 성인의 경지로 들어갔다.[散僧入聖]"는 말로 양응식을 평하였다.[4] 겉으로는 '광괴狂恠'하고 '노장怒張'하여 서법을 벗어난 듯이 보이지만, 사실은 이미 경지가 높다는 말이다.[5] 미불은 "천진난만하고 종일縱逸하여 안진경의 「쟁좌위첩」과 같다."고 하였다.[6] 소식은 "당말과 오대의 화려한 문장을 서법이 따라갔으나, 양응식이 홀로 이따금 안진경, 유공권과 대등할 만큼 웅강하다."라고 그를 평하였다.[7]

옛사람들은 글씨를 평론하면서 장법을 하나의 큰 일로 생각하였다. 이른바 '행간이 무밀茂密하다.'는 말이 그것이다.

나는 미치[미불]가 소해로 쓴 「서원아집도기」를 보았다. 비단 부채에 활시위처럼 곧게 쓰여 있었다. 이는 결코 자국을 표시해두어서가 아니라 평소에 장법에 유의해서 가능한 것이었다.

우군[왕희지]이 쓴 「난정서」의 장법이 고금의 제일이다. 글자가 모두 호응하면서 생겨나 혹은 작아지고 혹은 커지고 하는 것이 손 가는 대로 만들어지는데 모두 법칙에 들어맞았다. 신품이 되는 까닭이다.

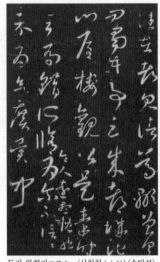

동진 왕희지王羲之, 〈십칠첩十七帖〉(송탁본), 상해박물관

古人論書, 以章法¹⁾爲一大事. 蓋所謂行間茂密²⁾是也. 余見米癲小楷作〈西園雅集圖記〉³⁾, 是執扇, 其直如弦. 此必非有象迹⁴⁾, 乃平日留意章法耳. 右軍〈蘭亭叙〉章法, 爲古今第一. 其字皆映帶而生, 或小或大, 隨手所如, 皆入法則. 所以爲神品也.

1) '장법章法'은 글자와 글자, 행과 행 사이의 대소, 고하, 허실 등을 조절해 배치하는 법을 이른다.
2) '행간무밀行間茂密'은 장법이 잘 이루어져 행간이 엉성하지 않고 긴밀하게 호응하고 있음을 이른다. 『書苑菁華』卷5「梁武帝評書」, "鍾繇書如雲鵠游天, 群鴻戲海, 行間茂密, 實亦難過."
3) '서원아집'은 원풍 연간에 왕선王詵이 왕희지의 난정 모임을 모방하여 자기 집의 서원西園에 문인들을 초대하여 이루어진 모임이다. 이 자리에 소식, 소철, 황정견, 이공린, 진관, 미불 등 당시의 명사 16인이 모였다. 이공린이 모임의 풍경을 부채에 그리고 미불이 그 위에 소해로 「서원아집도기」를 남겼다고 한다. 『강의』(158쪽)는 서원아집이 송말 호사가가 꾸며낸 허구일 수 있다고 지적했다. 미불의 「서원아집도기」 외에 어떤 근거도 없는데, 이조차도 후인의 위작일 수 있다고 보았다.
4) '상적象迹'은 적상迹象과 같다. 여기에서는 글씨의 행렬을 가늠할 수 있도록 미리 표시해둔 계선의 흔적을 이른다. 『石渠寶笈』卷40「國朝人·王原祁仿黃公望筆意一軸」, "作者於行間墨裏, 得幾希之妙. 若以迹象求之, 便大相逕庭矣."

교감

◎ 〈石續〉(「乾淸宮藏七·董其昌論書」)에 실려 있다.
◉ '西園雅集圖記'는 〈石續〉에 '西園雅會圖序'이다.
◉ '象迹'은 〈梁〉·〈董〉에 '他道'이고, 〈石續〉에 '界道'이다.
◉ '則'은 〈石續〉에 '界'이다.

소사[회소]의 글씨는 화법에 견주자면 승려 거연과 비슷하다. 거연은 북원[동원]의 부류이고, 소사는 장장사[장욱] 이후의 일인자이다. 고한 이후로는 더욱 비속하고 괴이한 데로 달려가 더는 산음[왕희지]의 법도가 남지 않았다.

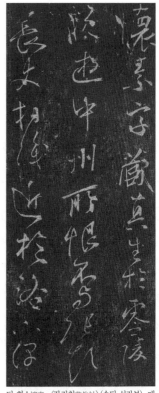

당 회소懷素, 〈장진첩藏眞帖〉(송탁 섭각본), 대만 고궁박물원

素師[1]書, 本畫法類僧巨然[2]. 巨然爲北苑[3]流亞[4], 素師則張長史[5]後一人也. 高閑[6]而下, 益趨俗怪, 不復存山陰[7]矩度矣.

1) '소사素師'는 회소懷素(725~785)의 별칭으로 자는 장진藏眞, 속성은 전씨錢氏이고 장사인長沙人이다. 출가하여 현장玄奘의 문하에 귀의하였다.
2) '거연巨然'은 오대 남당의 승려 화가로 강소 강령인江寧人이다. 동원의 스승이다.
3) '북원北苑'은 북원부사北苑副使의 벼슬을 지낸 바 있는 동원董源의 별칭으로 자는 숙달叔達이다.
4) '유아流亞'는 같은 유형의 인물이나 물건을 이른다. 『三國志』 「蜀志」 卷9 「呂乂」, "呂乂臨郡則垂稱, 處朝則被損, 亦黃薛之流亞矣."
5) '장장사張長史'는 좌솔부장사左率府長史를 지낸 장욱張旭(675~750)으로 자는 백고伯高·계명季明이다. 장전張顚으로 불렸다. '음중팔선飮中八仙'의 한 사람으로 꼽힌다.
6) '고한高閑'은 호주湖州 개원사開元寺의 승려로 오정인烏程人이다. 중당 시대에 활동하였으며 초서에 능하였다. 『朱文公校昌黎先生文集』 卷21 「送高閑上人序」 참조.
7) '산음山陰'은 회계會稽의 산음에 살았던 왕희지를 이른다.

🌸 참고

회소가 장욱을 계승하여 법을 얻은 것은, 거연이 동원을 계승하여 법을 얻은 것과 같다는 말이다. '소사서본화법素師書本畫法'을 "소사의 글씨는 화법에 기초하였다."로 해석할 수도 있으나, 전후 문맥을 감안하고 '1-3-9'의 내용을 참고하여 풀이한다.

「난정서」가 당나라 명현들의 손에서 임모되어 나오면서 저마다 작가 본인의 습기가 섞여 들어가게 되었다. 구양순의 것은 마르고 저수량의 것은 살쪄서 우군[왕희지]의 본래 면목에 비해 증가하거나 감소한 부분이 없지 않다. 진실로 어진 자와 지혜로운 자가 저마다 망견을 만들어내는 것과 비슷하다. 이 본도 분명히 진적에서 나왔으므로, 마음의 눈으로 꿰뚫어보면 이를 통해서 제가의 「계첩」[난정서]을 가늠할 수 있을 것이니, 곧 신령한 물건이라 하겠다.

〈蘭亭〉出唐名賢手摹, 各參襍自家習氣. 歐之瘦⌣, 褚之肥⌣, 于右軍本來面目, 不無增損. 政$^{1)}$如仁智自生妄見$^{2)}$耳. 此本定從眞蹟, 心眼$^{3)}$相印$^{4)}$, 可以稱量諸家〈禊帖〉$^{5)}$, 乃神物$^{6)}$也.

교감

⊙ '瘦'는 〈梁〉·〈董〉에 '肥'이다.
⊙ '肥'는 〈梁〉·〈董〉에 '瘦'이다.
⊙ '本定'은 〈梁〉·〈董〉에 '定本'이다.
⊙ '眞蹟'은 〈梁〉·〈董〉에 '眞蹟摹取'이다.

1) '정政'은 정正과 같다. 『강의』(164쪽)는, 왕희지의 경우 특히 조부의 휘가 '정正'이라서 휘하여 자주 '정政'으로 썼는데, 후대 문인들도 이를 본뜨게 되었다고 하였다.
2) '망견妄見'은 진여眞如와 실상實相의 상대어이다. 실재하지 않는 허상을 자신의 생각대로 지어낸 것을 이른다.
3) '심안心眼'은 본래 제법을 꿰뚫어볼 수 있는 마음의 눈을 일컫는 말이다. 선정禪定의 힘에 의지하여 보이지 않는 색과 일체의 법을 꿰뚫어볼 수 있다고 한다.
4) '상인相印'은 대상 작품의 본래 면목을 정확하게 꿰뚫어보고 마음으로 이해함을 이른다.
5) '제가계첩諸家禊帖'은 많은 서가에 의해 제작된 각종의 「난정서」를 이른다. 도종의가 엮은 『철경록』(권6)의 「난정집각蘭亭集刻」에 실려 있는 「난정서」의 이본만 117종이다.
6) '신물神物'은 신령한 물건이다. 『周易』「繫辭上」 "天生神物, 聖人則之. 天地變化, 聖人效之."

 참고

당 태종이 여러 사람에게 「난정서」를 베끼게 하여 구양순의 정무본과 저수량의 신룡본이 만들어졌다. 동일한 본을 베꼈으나 저마다 다른 글씨가 된 것이다. 어진 자가 산을 좋아하고 지혜로운 자가 물을 좋아하듯이, 취한 바가 저마다 달라서다. 다만 어느 것이든 진적의 본모습이 조금씩은 남아 있다. 그러므로 한 가지라도 깊이 연구하면 이를 통해 다른 본의 성취도 가늠할 수 있다는 것이다.

진晉나라와 당나라 서가의 결자結字를 반드시 하나하나 초록해두
었다가 늘 참고해서 취해야 한다. 이것이 가장 중요한 관건이다.

우리 고향의 육엄산[육심] 선생은 글씨 쓸 때에 비록 가볍게 응수하
는 것도 모두 구차하게 하지 않았다. 언제나, "바로 지금은 곧 글씨
를 쓰는 때이니 반드시 공경히 해야 한다."라고 한다.

그러나 나도 매번 이 말을 마음에 두지만 글씨를 쓰고 나면 선별
하여 골라내지 않을 수 없게 된다. 어쩌다 한가로운 창문 아래서 유
희로 쓸 때에는 언제라도 정신이 이입되는 부분이 있지만, 수작에 응
하거나 회답으로 쓸 때에는 언제나 경솔하게 그럭저럭 완성할 뿐이
니, 이것이 가장 큰 병통이다.

이제부터는 붓과 벼루를 마주할 때마다 마땅히 엄숙하고 공경한
마음을 가져야겠다. 그리고 옛사람들이 한 획도 천년 뒤의 후인이 지
적할까 걱정하지 않음이 없어서 명성도 이룰 수 있었다는 사실을 생
각해야겠다. 바탕이 진실하지 못하면 어긋난 결과를 초래하고 말 것
이다. 그 정신이 멀리 전해질 만하지 못한데도 요행으로 사라지지 않
을 수 있는 것은 있지 않다.

ㅇ나는 글씨에 있어서 곧장 조문민[조맹부]의 경지에 닿을 수 있을
것 같다. 다만 조금 생경한 기운이 남아 있을 뿐이다. 자앙[조맹부]의
원숙함도 나에게 있는 수윤秀潤한 기운만은 못하지만, 단지 많이 써
보지 못하였기 때문에 이로 인해 오흥[조맹부]에게 한 수 양보하는 것
일 뿐이다. 그림의 경우는 미약하지만 각 체를 두루 갖추었으니, 또

수 작가미상, 〈양문옹묘지楊文邕墓誌〉

한 요컨대 3백 년 이래로 가장 안목을 갖춘 사람은 될 것이다.

晉·唐人結字, 須一一錄出[1], 時常參取[2], 此最關要[3]. 吾鄕陸儼山[4]先生作書, 雖率爾應酬[5], 皆不苟且. 常曰 "卽此便是寫字時, 須用敬也."[6] 吾每服膺斯言, 而作書不能不揀擇[7]. 或閒窓游戲, 都有着精神處, 惟應酬作答, 皆率易苟完[8], 此最是病. 今後遇筆硏, 便當起矜莊.[9] 想古人無一筆不怕千載後人指摘, 故能成名. 因地[10]不眞, 果招紆曲.[11] 未有精神不在傳遠而倖能不朽者也. 吾于書, 似可直接趙文敏, 第少生耳. 而子昂之熟, 又不如吾有秀潤之氣, 惟不能多書, 以此讓吳興一籌. 畫則具體而微[12], 要亦三百年來一具眼人也.

1) '녹출錄出'은 필요한 부분을 초록하여 끄집어낸다는 말이다. 明 何良俊 『四友齋叢說』 「史一」, "若將六部案牘中, 有關於政體者, 一一錄出, 修爲一書, 則累朝之事, 更無遺漏矣."

2) '참취參取'는 참작하여 취한다는 말이다. 明 李贄 『觀音問』 「答自信」, "於此著實參取, 便自得之."

3) '관요關要'는 일의 관건이나 요점이다. 宋 朱熹 『朱子語類』 卷71, "公說關要處, 未甚分明."

4) '육엄산陸儼山'은 육심陸深(1477~1544)으로 초명은 영榮, 자는 자연子淵, 호는 엄산儼山·담실澹室, 시호는 문유文裕로 송강인松江人이다. 1505년에 급제하여 서길사庶吉士가 되었으며, 치사한 뒤에 예부시랑에 추증되었다. 『崇蘭館集』, "人言先生平居, 雖尺簡裁答, 必精鉛槧, 必工結搆, 卽於所甚暗者, 造次應之不廢也. 其用力蓋勤如是."(『六藝之一錄』 卷369 「陸儼山書」)

5) '응수應酬'는 타인과 교제하는 사이에 상대방의 기대에 응해 글씨를 써주는 것이다. '수酬'는 손님에게서 받은 잔을 다시 손님에게 돌리어 술을 권함을 뜻한다.

6) 정호程顥는 "某寫字時甚敬, 非是要字好, 只此是學."(『近思錄』 卷4)이라고 했다. 경을 지킴은 글씨가 좋게 되기를 바라서가 아니라 경을 지키는 자체가 배움이기 때문이라고 한다. 『강의』(171쪽)는 본문의 '卽此便是'의 다음에 '學'자가 생략된 형태로 보아 '卽此便是(學), 寫字時須用敬'으로 구두를 떼어 풀이했다.

7) '불능불간택不能不揀擇'은 분간하여 선택하지 않을 수 없다는 말이다. 언제나 경敬의 상태를 유지하고자 노력하면서 글씨를 써보지만 결국 완전하지 못해 가작과 태작이 뒤섞여 나온다는 뜻이다.

교감

◦ '晉唐人 … 朽者也'가 〈石續〉(「乾淸宮藏七·董其昌論書」)에 실려 있고, 끝에 '壬辰五夏阻風黃河崔鎭書十八日'이 있다. '吾于書 … 眼人也'는 〈品〉(『용대별집』 권4 29엽)에 실려 있다. 『강의』(166쪽)는 '吾于書 … 眼人也'가 앞과 연속되지 않음을 근거로, 별개의 글로 추정하였다.

◦ '易'는 〈石續〉에 '意'이다.

◦ '後'는 〈石續〉에 '復'이다.

◦ '硏'은 〈石續〉에 '硯'이다.

◦ '紆'는 〈石續〉에 '迂'이다.

원 조맹부趙孟頫, 〈혜숙야절교서嵇叔夜絶交書〉 (희홍당첩)

8) '구완苟完'은 완벽하게 이루는 것이 아니라 그런대로 대강 갖추어 이룸이다. 『論語』「子路」 8章, "始有曰苟合矣, 少有曰苟完矣."

9) '긍장矜莊'은 엄숙嚴肅하고 장경莊敬한 모양이다. 『荀子』「非相」, "談說之術, 矜莊以蒞之, 端誠以處之."

10) '인지因地'는 결과에 대한 원인이다. 불가에서는 성불하기 전에 수행하는 보살의 지위, 곧 인위因位를 이른다. 수행을 통해 이르는 부처의 지위는 과지果地, 또는 과위果位이다. 『金薤琳琅』卷15「唐實際寺故寺主懷惲奉勅贈隆闡大法師碑銘幷序」, "昔我師, 因地求眞, 衆魔紛嬈, 果到成佛."

11) '우곡紆曲'은 구불구불 돌고 이리저리 꺾이어 수월하게 도달하지 못함을 이른다. 唐 薛用弱 『集異記』「鄧元佐」, "將抵姑蘇, 誤入一徑, 甚險阻紆曲."

12) '구체이미具體而微'는 전체의 각 부분을 모두 구비하고 있기는 하지만 완벽하지는 못하고 미약하다는 뜻이다. 『孟子』「公孫丑上」, "子夏子游子張皆有聖人之一體, 冉牛閔子顏淵則具體而微."

명 동기창董其昌, 〈조맹부혜숙야절교서발趙孟頫嵇叔夜絶交書跋〉(희홍당첩)

 참고

문징명은 조맹부의 「문부」에 대해, "조맹부의 글씨는 상하 3백 년과 좌우 1만 리 안에서 으뜸이라고 예전에 호급중[호장유胡長儒]이 말했다."[13]는 말로 극찬하였다. 그런데 동기창은 자신이 3백 년 뒤에서 조맹부를 넘는 일인자라고 선언한 것이다. 구양보가 이에 대해 "스스로 자랑하고 남을 속인 말이다. 수윤秀潤함이 극에 달한 조맹부를 동기창이 어찌 따라갈 수 있으랴."라고 폄하하였다.[14]

13) 文徵明 「元趙孟頫書文賦一卷」, "昔胡汲仲謂, 子昂書上下三百年, 縱橫一萬里, 擧無此書."(『석거보급』 권5)

14) 歐陽輔 『集古求眞』「餘論」(『강의』 176쪽에서 재인용), "按此亦自詡而欺人語也. 秀潤至趙極矣, 豈董所能及哉."

나는 17살 때[1571]부터 글씨를 배우기 시작하였다. 그 이전에 우리 집 둘째 조카 백장[동전서]—이름은 전서傳緒이다—이 나와 함께 군郡[송강]에서 시험을 치렀는데 군수인 강서 충홍계[충정길]가 내 글씨가 서툴다며 2등에 두었다. 그래서 그때부터 비로소 발분해서 서법을 익혔다.

처음에 안평원[안진경]의 「다보탑비」를 배웠고, 다시 바꾸어 우영흥[우세남]을 배웠으나, 당나라 글씨가 위진 시대의 글씨보다 못하다고 생각하여 드디어 「황정경」과 종원상[종요]의 「선시표」, 「역명표」, 「환시첩」, 「병사첩」 등을 임모하게 되었다. 3년간 이렇게 한 뒤에는 옛 법도에 핍진할 정도가 되었다고 혼자서 판단하여 더 이상 문징중[문징명]과 축희철[축윤명]을 눈에 두지 않았다. 그러나 서가의 신묘한 이치에는 정작 실제로 들어가본 데도 없으면서 한갓 형식만 지킨 것일 뿐이었다.

근래에 가흥을 유람하다가 항자경[항원변]의 집안에 소장되어 있는 진적을 전부 열람하고, 또 금릉[남경]에서 우군[왕희지]의 「관노첩」[옥윤첩]을 열람한 뒤에야 비로소 종전에 망령스럽게 혼자서 내세워 표방하고 자부했던 것임을 깨닫게 되었다. 비유하자면 향암화상[향엄화상]의 오기]이 동산[위산]의 오기]의 질문에 한번 꺾이고 나서 일생 동안 죽과 밥을 담당하는 승려가 되기를 원했던 것과 같다. 나도 붓과 벼루를 불사르고 싶은 심정이었다.

그러나 그때부터 점점 조금씩 얻음이 있었다. 이제 곧 27년째가 되

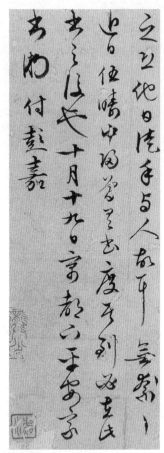

명 문징명文徵明, 〈가서家書〉

는데 여전히 물결을 따라 이리저리 휩쓸려 다니는 서가書家일 뿐이다. 한묵처럼 작은 도도 이렇게 어려운데 하물며 진짜 도를 배우는 일은 어떨까.

吾學書在十七歲時. 先是吾家仲子伯長名傳緒[1], 與余同試于郡, 郡守江西衷洪溪[2], 以余書拙置第二. 自是始發憤臨池[3]矣. 初師顏平原〈多寶塔〉, 又改學虞永興, 以爲唐書不如晉·魏, 遂倣〈黃庭經〉及鍾元常〈宣示表〉·〈力命表〉·〈還示帖〉·〈丙舍帖〉. 凡三年, 自謂逼古, 不復以文徵仲[4]·祝希喆[5]置之眼角[6]. 乃于書家之神理, 實未有入處, 徒守格轍[7]耳. 比游嘉興, 得盡觀項子京[8]家藏眞蹟, 又見右軍〈官奴帖〉[9]于金陵, 方悟從前妄自標許. 譬如香巖和尙[10]一經洞山[11]問倒, 願一生做粥飯僧[12]. 余亦願焚筆硏[13]矣. 然自此漸有小得. 今將二十七年, 猶作隨波逐浪[14]書家. 翰墨小道, 其難如是, 何況學道乎.

1) '전서傳緒'는 동기창의 조카로 자는 원정原正·백장伯長이다. 동기창보다 한 해 뒤에 태어나 21세의 나이로 죽었다. 『容臺文集』 卷7 「漸川兄傳」, "公有二子, 長傳緒, 次九皐." 『서품』(『용대별집』, 권5 46엽), "家侄原正, 又字伯長, 廷評兄之冢子. … 余侄原正, 少余一歲, 有異才. 同遊泮宮."
2) '충홍계衷洪溪'는 충정길衷貞吉(?~1596)이다. 호는 홍계洪溪, 자는 공안孔安이다. 강서 남창인南昌人으로 시호는 간숙簡肅이다. 가정 기미년(1559)에 진사가 되고 하남제학부사河南提學副使, 남경병부상서南京兵部尙書 등을 역임했다.
3) '임지臨池'는 초성 장지張芝가 처음 글씨를 익힐 때에 천에 쓰고 연못에 빨아 다시 쓰기를 반복하여 연못의 물이 검게 변한 데에서 비롯된 말이다. 서법을 익히는 일, 또는 서법을 이른다. 『晉書』 卷36 「列傳·衛恒」, "張伯英者, 因而轉精甚巧. 凡家之衣帛, 必書而後練之. 臨池學書, 池水盡黑."
4) '문징중文徵仲'은 문징명文徵明으로 '징중徵仲'은 그의 자이다. '1-2-2' 참조.
5) '축희철祝希喆'은 축윤명祝允明(1460~1526)으로 '희철希喆'은 그의 자이다. 『佩文齋書畫譜』 卷56 「祝允明」, "祝允明字希哲, 號枝山, 又號枝指生, 長洲人."
6) '치지안각置之眼角'은 눈에 두고 봄이다. 안각眼角은 위아래 눈꺼풀이 만나서 각을 이루

교감

◎ 〈鎭〉(권5 「明董文敏論書卷」)에 실려 있고, '衷洪溪'의 뒤에 협주 '後官至御史大夫. 諡簡肅.'이 있다.
⊚ '傳緒'는 〈梁〉에 '伯長'이다.
⊚ '多寶塔'은 〈鎭〉에 '多寶墻碑'이다.
⊚ '倣'은 〈鎭〉에 '專倣'이다.
⊚ '宣示表'의 뒤에 〈鎭〉에 '戎輅表'가 있다.
⊚ '祝希喆'은 〈鎭〉에 '祝希哲輩'이다.
⊚ '眞蹟'은 〈鎭〉에 '古人眞跡'이다.
⊚ '許'는 〈梁〉·〈董〉에 '評'이다.
⊚ '得'은 〈鎭〉에 '詣'이다.

는 부위이다.

7) '격철格轍'은 형식과 법도이다. 여기서는 외면의 형식을 이른다. 宋 李綱『梁溪集』卷 162「跋了翁墨蹟」, "了翁書法, 不循古人格轍, 自有一種風味."

8) '항자경項子京'은 항원변項元汴(1525~1590)으로 '자경子京'은 그의 자이다. 호는 묵림墨林, 향엄香嚴이고 당호는 천뢰각天籟閣이다.『대계』(60쪽 114번 주석)는 그가 명나라의 최대 수 장가로서 수장인을 남용하고 작품 말미에 구입한 가격까지 기록하여 비난을 받았다고 하였다. 수장하던 서화를 명말에 청병淸兵에게 빼앗겼는데 현재 전해지는 것만도 천여 건이 넘는다고 한다.『容臺文集』卷8「墨林項公墓志銘」참조.

9) '관노첩官奴帖'은 옥윤첩玉潤帖이라고도 한다.

10) '향암화상香嚴和尙'은 지한선사智閑禪師(?~898)의 별칭이다. 청주인靑州人이다. '향암香嚴' 은 '향엄香嚴'의 오기이다. 부서진 기와 조각이 대나무에 부딪혀 나는 소리에 깨달음을 얻었다고 한다.

11) '동산洞山'은 위산潙山의 오기이다. 동산은 당말의 양개선사良价禪師(807~869)가 설법하 던 강서에 있는 산이다. 위산은 호남에 있는 산으로 영우선사靈祐禪師(771~853)가 설법 하던 곳이다.

12) '죽반승粥飯僧'은 죽반粥飯이나 구걸할 뿐 수행에는 힘쓰지 않는 중을 이른다. 보통 자 신의 겸칭으로 쓰인다.

13) '분필분연焚筆研'은 붓과 벼루를 태운다는 말로, 한묵의 일을 폐하여 그만둠을 이른다.『晉 書』「陸機傳」, "弟雲嘗與書曰『君苗見兄文, 輒欲燒其筆硯.'"

14) '수파축랑隨波逐浪'은 물결에 휩쓸려 정처 없이 표류하는 모양이다. 姜碩期『月塘集』 卷4「筵對錄[癸亥]」, "蓋學伯夷而不成, 猶爲皎潔之士, 學下惠而不成, 終歸於隨波逐浪 之徒."

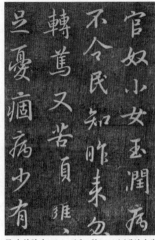

동진 왕희지王羲之,〈관노첩官奴帖〉(쾌설당법 첩), 대만 고궁박물원

 참고

위산 영우潙山靈祐(771~853)가 한번은 향엄에게 물었다.
"네가 평소 배워 기억하는 경서 내용은 묻지 않겠다. 네가 태어나기 전 사물을 분간 못 하던 때를 말해보라."
향엄은 곰곰이 생각해서 몇 마디 답해보았지만 인가를 얻지 못했다.
"가르침을 주십시오."
"내 견해를 말한들 네게 무슨 도움이 되겠느냐."
향엄은 요사로 가서 보던 책들을 뒤적여보았다. 하지만 한마디도 해답을 찾을 수 없었 다. 마침내 "그림의 떡으로는 굶주린 배를 채울 수 없다."고 하면서 책을 전부 불태워버 렸다. "더는 불법을 배우지 않겠다. 죽과 밥이나 축내는 중이 되어 마음을 괴롭히지 않 겠다."고 다짐하였다.
향엄은 눈물을 흘리며 위산을 떠났다. 그러던 어느 날 숲에서 풀을 깎던 그는 무심하게 기와 조각 하나를 집어던졌다. 이것이 우연히 대나무에 부딪는 소리를 듣고서야 그는 비로소 위산의 가르침을 확연하게 깨달았다고 한다.15)

15)『景德傳燈錄』卷11「鄧州香嚴智閑 禪師」.

우리 고향의 육궁첨[육심]은 글씨로 명가가 되었다. 비록 가볍게 응수하는 글자라도 모두 구차하게 쓰지 않았다. 그는, "바로 지금은 곧 글씨를 배우는 때이다. 어찌 방심하여 지나칠 수 있겠는가."라고 하였다.

육공의 글씨는 조오흥[조맹부]을 닮았지만, 사실은 북해[이옹]를 통해 들어간 것이다. 어떤 객이 매번 공[육심]이 조맹부와 비슷하다고 말하자 공은, "나는 그와 똑같이 이북해[이옹]를 배운 것일 뿐이다."라고 하였다.

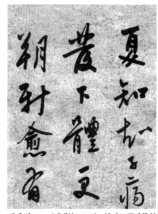

명 육심陸深, 〈서맥부瑞麥賦〉, 북경 고궁박물원

吾鄕陸宮詹[1], 以書名家. 雖率爾作應酬字, 俱不苟且. 日 "卽此便是學字, 何得放過[2]." 陸公書類趙吳興, 實從北海[3]入. 有客每稱公似趙者, 公日 "吾與同學李北海耳."

1) '육궁첨陸宮詹'은 육심陸深이다. '1-2-11' 참조.
2) '방과放過'는 방심하여 지나친다는 말이다.
3) '북해北海'는 당의 서예가 이옹李邕(678~747)의 별칭이다. 자는 태화泰和·수목修穆이고 강도인江都人이다. 『문선』에 주석을 붙인 이선李善의 아들로 북해태수北海太守를 지낸 바 있다.

교감

◎ 〈鎭〉(권5 「明董文敏論書卷」)에 실려 있다.
◉ '入有'는 〈梁〉·〈董〉·〈鎭〉에 '有入'이다.
◉ '公'은 〈梁〉·〈董〉에 없다.
◉ '與'는 〈梁〉·〈董〉에 '與趙'이다.

우리 고향의 방백 막중강[막여충]은 우군[왕희지]의 글씨를 배웠다. 자기 말로는 「성교서」에서 법을 얻었다고 하지만 「성교서」의 서체와는 조금 다르다. 그러나 침착하면서 고도古道에 핍진한 부분은 당대의 명공들이 혹시라도 그보다 앞서지 못할 정도이다.

내가 매번 그 글씨의 유래를 물어도 공은 겸손히 사양하며 대답하려 하지 않았다. 그러다가 내가 기묘년(1579)에 유도[남경]에서 시험을 치를 때에 왕우군이 작성한 「관노첩」 진적을 보았더니, 엄연히 막공의 글씨인 것 같았다. 이에 비로소 공이 이왕[왕희지·왕헌지]에 깊이 들어갔음을 알게 되었다. 그 아들 운경[막시룡]도 글씨에 능하다.

吾鄉莫中江[1]方伯[2], 書學右軍. 自謂得之〈聖敎序〉[3], 然與〈聖敎序〉體小異. 其沉着逼古處, 當代名公, 未能或之先也[4]. 子每詢其所由[5], 公謙遜不肯應. 及余己卯試留都[6], 見王右軍〈官奴帖〉眞蹟, 儼然[7]莫公書, 始知公深于二王. 其子雲卿[8], 亦工書.

◎ '吾鄉 … 先也'가 〈鎮〉(권5 「明董文敏論書卷」)에 실려 있다.'

1) '막중강莫中江'은 막시룡莫是龍(1537~1587)의 아버지 막여충莫如忠(1508~1588)으로 '중강中江'은 그의 호이다. 자는 자량子良이고 송강 화정인華亭人이다. 1538년에 진사가 되어 벼슬이 절강포정사에 이르렀다. 『明史』 卷288 「文苑·董其昌」, "初, 華亭自沈度·沈粲以後, 南安知府張弼·詹事陸深·布政莫如忠及子是龍, 皆以善書稱. 其昌後出, 超越諸家."
2) '방백方伯'은 포정사布政使의 별칭이다.
3) '성교서聖敎序'는 「집왕성교서集王聖敎序」의 약칭이다. 동기창은 막여충이 「성교서」를 스승으로 삼아서 이왕二王의 법도 밖으로는 한 걸음도 나가지 않았다고 평가하였다. 『式古堂書畫彙考』 卷28 「董思翁法書名畫册」, "莫公以聖敎叙爲師, 自二王之外, 一步不窺, 皆非文徵仲所能夢見者也. 丙午四月, 坐雨窓書, 董其昌."
4) '미능혹지선야未能或之先也'는 누가 혹시라도 그보다 앞설 가능성은 없다는 말이다. 『孟子』 「滕文公上」, "悅周公仲尼之道, 北學於中國, 北方之學者, 未能或之先也."
5) '기소유其所由'는 소종래所從來이다. 막여충의 필법이 형성되어온 내력을 이른다. 『論語』

「爲政」, "子曰 視其所以, 觀其所由."

6) '유도留都'는 한 나라가 도읍을 옮겼을 경우 떠나온 이전의 도읍지를 일컫는 말이다. 명나라 영락제가 남경에서 북경으로 도읍을 옮겼으므로 남경을 유도라 한다.

7) '엄연儼然'은 누구도 부인할 수 없을 만큼 명백하고 핍진한 모양이다.

8) '운경雲卿'은 막여충의 장자인 막시룡의 자이다. 후에 자를 정한廷韓으로 바꾸었다. 호는 추수秋水, 옥관산인玉關山人이고, 송강 화정인華亭人이다. 과업을 버리고 시문과 서화에 심취하였다.

명 막시룡莫是龍, 〈도잠이거시陶潛移居詩〉, 광동성박물관

🌸 참고

동기창은 기묘년에 남경의 강령부江寧府에서 향시를 보았다. 이를 통과해야 북경에서 회시에 참여할 수 있었지만 탈락하고 말았다. 동기창이 이때에 「관노첩」을 보고서 충격에 빠져 이후로 3년 동안 붓을 들지 않았다고 한다. ('1-3-1' 참조.)

서가 중에 스스로 이야기를 신비롭게 꾸며내어, "우군[왕희지]은 태선胎仙에게 감응되어 필법을 전수받았고, 대령[왕헌지]은 백운선생이 입으로 전해준 바를 얻었다."라고 하는 자가 있다. 그러나 이는 전부 망령된 사람들이 둘러댄 말일 뿐이다. 하늘 위에 비록 신선이 있다 한들 왕희지와 왕헌지가 누구인지 알 리가 있겠는가?

書家有自神其說, 以"右軍感胎仙傳筆法¹⁾, 大令得白雲先生口授²⁾" 者, 此皆妄人附托³⁾語. 天上雖有神僊, 能知羲·獻爲誰乎.

1) '태선胎仙'은 학鶴의 이칭이다. 학으로부터 얻은 영감을 통해 필법을 전수받았다는 말이다.
2) '구수口授'는 문자를 통하지 않고 입으로 말하여 전해준다는 말이다.
3) '부탁附托'은 말을 억지로 끌어다 붙이고 거짓을 사실처럼 가탁함이다. 宋 桑世昌 『蘭亭考』 卷6 「審定上」, "洛神賦, 余嘗疑非王令遺筆. 豈古本旣零落, 後人附託之耶."

동진 왕희지王羲之, 〈이모첩姨母帖〉(진상재첩)

교감

⊙ '仙'은 〈梁〉·〈董〉에 '似'이다.
⊙ '僊'은 〈梁〉·〈董〉에 '仙'이다.

4) 『서품』(『용대별집』 권5 34엽), "又言右軍得白雲先生傳授筆法, 此自神其說. 所謂楮成堆墨成臼, 乃白雲先生也."
5) 宋 朱長文 『墨池編』 卷1 「晉天台紫眞筆法」.
6) 『墨池編』 卷6 「器用一·筆」, "世說王羲之得用筆法於白雲先生, 先生遺之鼠鬚筆."

참고

동기창은 다른 글에서, 백운선생 고사는 허구라고 하였다. 연습한 종이가 둔덕을 이루고, 벼루가 움푹 파일 정도로 먹을 간 그 자체가 바로 백운선생이라는 것이다.⁴⁾ 그러나 『묵지편』에는 왕헌지가 아니라 왕희지가 백운선생에게 들었다고 하는 필법이 「진천태자진필법晉天台紫眞筆法」이라는 제목과 함께 소개되어 있고,⁵⁾ 또한 왕희지가 백운선생으로부터 필법과 서수필을 물려받았다고 되어 있다.⁶⁾

여순양[여암]의 글씨는 신선의 글씨 중에서도 특출한 것이다. 지금 볼 수 있는 「동로시」 같은 작품은 장장사[장욱]와 닮아 있다. 또, "황학루에 제한 글씨는 이북해[이옹]와 비슷하다."라고 한다.

신선의 글씨도 오히려 이처럼 명가를 스승으로 삼았던 것이다. 손건례[손과정]는, "절묘함이 신선에 견줄 수 있다."라고 말하지만, 나는 실제로는 신선보다 더 뛰어날지언정 미치지 못할 것이 없다고 생각한다.

○옛사람들은 한묵을 불후의 일로 생각하였다. 그러나 이것도 역시 기회를 만나는 경우와 만나지 못하는 경우가 있다. 그래서 가장 못하면서 가장 널리 전해진 경우도 있고 평생 부지런하게 배워도 후대에 그 명성이 알려지지 않은 경우도 있다. 또 후대의 사람들이 서로 앞다투어 추종하여 계승하는 자가 많다가도, 대가의 폄하하는 비평으로 인해 명성과 가치가 갑자기 감소하는 경우도 있고, 명망 있는 사람의 칭찬으로 인해 온 세상이 흠모하고 본받아 묵지墨池에서 크게 명성을 떨치는 경우도 있으니 역시 운명이 있는 것이다.

결론적으로 말해 궁극한 경지에까지 이르려고 하거든 정신이 마멸되지 않도록 해야 한다. 이른바 '신품神品'이라는 것은 내 정신이 깃든 것을 이르기 때문이다. 어찌 서도만 그러하겠는가. 모든 일이 전부 그렇다.

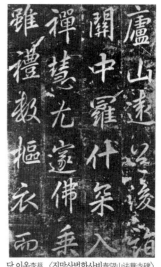

당 이옹李邕, 〈진망산법화사비秦望山法華寺碑〉

呂純陽[1]書, 爲神仙中表表[2]者. 今所見若〈東老詩〉, 乃類張長史. 又云題黃鶴樓[3]似李北海, 仙書尙以名家爲師如此. 孫虔禮[4]日 "妙擬

교감

◎ '昔人以 … 事皆爾'가 앞과 연속되지 않음을 근거로, 『강의』(199쪽)는 별개의 글이었을 것으로 추정했다.
◎ '手'는 〈梁〉에 '子'이다.

神仙."⁵⁾ 余謂實過之無不及也. 昔人以翰墨爲不朽事. 然亦有遇不遇, 有最下最傳⁶⁾者; 有勤一生而學之, 異世不聞聲響者; 有爲後人相傾⁷⁾, 餘子⁸⁾悠悠⁹⁾, 隨巨手譏評, 以致聲價頓減者; 有經名人表章¹⁰⁾, 一時慕效, 大擅墨池之譽者, 此亦有運命存焉. 總之欲造極處, 使精神不可磨沒. 所謂神品, 以吾神所著故也. 何獨書道, 凡事皆爾.

1) '여순양呂純陽'은 이름은 암嵒(혹은 巖), 자는 동빈洞賓이다. '순양純陽'은 그의 호이다. 문집으로 『여조전서呂祖全書』가 있다.
2) '표표表表'는 남보다 뛰어나고 특출한 모양이다.
3) 여암呂巖이 지었다고 하는 「제황학루조제黃鶴樓石照」(『전당시』 권858)를 이른다.
4) '손건례孫虔禮'는 손과정으로 '건례虔禮'는 그의 자이다. 부양인富陽人이다.
5) '묘의신선妙擬神仙'은 서법의 절묘함이 신선의 솜씨에 견줄 만하다는 말이다. 孫過庭 「書譜」, "夫擬神對奕, 猶標坐隱之名, 樂志垂綸, 尚體行藏之趣, 詎若功定禮樂, 妙擬神仙."
6) '최하최전最下最傳'은 가장 못났으면서도 가장 널리 알려진다는 말이다. 明 陸深 『儼山集』 卷25 「詩話」, "獻吉謂, 海叟諸詩白燕最下最傳, 故新集遂刪之."
7) '상경相傾'은 대립하여 밀치락달치락하며 서로 경쟁하거나 배척함을 이른다. 明 唐順之 『荊川集』 卷5 「與兩湖書」, "夫文人相傾, 在古則然."
8) '여자餘子'는 후손이다. 여기에서는 추종하는 제자를 이른다. 唐 李公佐 『南柯太守傳』, "臣將門餘子, 素無藝術, 猥當大任, 必敗朝章." 『강의』(208쪽)는 앞의 '후인後人'을 적장자로 보아 직접 계승자라고 하였고, '여자餘子'를 적장자의 동모제인 서자로 보아 그 나머지의 따르는 무리라고 하였다.
9) '유유悠悠'는 사물의 수가 아주 많은 모양이다. 『後漢書』 「朱穆傳」, "記短則兼折其長, 貶惡則并伐其善. 悠悠者皆是, 其可稱乎. [悠悠, 多也. 稱, 擧也.]"
10) '표장表章'은 훌륭하고 아름다움을 세상에 드러내어 밝힌다는 말이다. 현양顯揚, 표창表彰의 뜻이다. 『前漢書』 「武帝紀贊」, "孝武初立, 卓然罷黜百家, 表章六經."

 참고

신선 가운데 가장 서법에 뛰어나다는 여순양(여동빈)도 장욱이나 이옹 같은 대가의 법에서 벗어나 있지 않다. 따라서 훌륭한 글씨에 대해 "신선에 견줄 만하다."라고 평하는 것은 옳지 않을 수 있다. 대가의 글씨가 오히려 신선보다 훨씬 뛰어나기 때문이다.
옛날에 십팔선백주十八仙白酒를 잘 만든 심사沈思가 호주 귀안현의 동림東林에 살아서 '동로東老'로 불렸다. 희령 연간에 자칭 회도인回道人이라는 자가 찾아와, "당신의 백주가 새로 익었다는데, 마셔보고 싶소."라고 했다. 그 눈빛이 푸르고 또렷하였으며 언변이 분명하고 박식하여 평범하지 않은 자였다. 늦게까지 술 몇 말을 마신 도인은 석류 껍질로 벽에 화상을 그리고서 절구 한 수를 남겼다.
"서쪽 이웃은 부유해도 부족함을 근심하지만, 동쪽 노인은 가난해도 즐거움이 넉넉하네. 백주를 빚음은 좋은 객을 위해서고, 황금을 씀은 서책을 구하기 위함이네."¹¹⁾
섭몽득은 이 도인이 바로 순양자純陽子 여동빈이라 했다.¹²⁾

11) 宋 祝穆 『古今事文類聚·前集』 卷34 「飮東林沈氏」.
12) 宋 葉夢得 『避暑錄話』 卷下, "東林去吾山東南五十餘里. 沈氏世爲著姓, 元豐間有名[闕]者, 字東老. 家頗藏書, 喜賓客. 東林當錢塘往來之衝. … 卽長揖出門, 越石橋而去. 追躡之, 已不見. 意其爲呂洞賓也."

조오흥[조맹부]은 당나라 사람에 몹시 가깝다. 그러나 소장공[소식]은 타고난 풍골이 준일한데, 이는 진晉나라와 남조 송나라 시대의 규격이다. 글씨를 배우는 자라면 이를 분변할 수 있어야 비로소 붓을 들고 임모할 수 있다. 그렇지 않으면 종이가 둔덕을 이루고 붓이 무덤을 이룬다 해도 결국 야호선野狐禪으로 떨어질 뿐이다.

趙吳興大近唐人. 蘇長公天骨俊逸, 是晉·宋[1]間規格也. 學書者, 能辯此, 方可執筆臨摹. 否則紙成堆筆成塚[2], 終落狐禪[3]耳.

1) '진송晉宋'은 동진東晉(317~418)과 유유劉裕가 진을 뒤이어 세운 남북조 시대의 송宋(420~479)을 이른다.
2) 지영은 모지라진 붓을 모아 땅에 묻고 '퇴필총退筆塚'이라 하였다. 회소도 모지라진 붓을 산 아래 묻고 '필총'이라 하였다. 지영은 또 글씨를 구하는 사람의 발길이 끊이지 않아 영흔사의 문지방이 움푹하게 파여 문지방 위에 철판을 덧대었기 때문에 '철문한鐵門限'으로 불리기도 하였다. 『佩文齋書畫譜』卷30「書家傳·唐·釋懷素」, "長沙僧懷素, 好草書, 自言得草聖三昧. 棄筆堆積, 埋於山下, 號曰筆塚. [唐國史補]"『佩文齋書畫譜』卷24「書家傳·陳·釋智永」, "智永住永欣寺, 人來覓書, 并請題額者如市. 所居戶限爲穿穴, 乃用鐵葉裹之, 謂爲鐵門限. 又取筆頭瘞之, 號爲退筆塚, 自製銘誌. [尙書故實]"
3) '호선狐禪'은 종지를 깨우쳤다고 말하지만 사실은 사벽한 데에 빠져 있는 사이비를 이른다. 야호선野狐禪, 또는 야호정野狐精이라고도 한다.

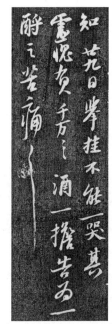

송 소식蘇軾, 〈인래득서첩人來得書帖〉(쾌설당법첩), 중국 국가도서관

미원장[미불]은, "나의 글씨에 왕우군[왕희지]의 속된 기운이 한 점도 없다."라고 했으면서, 「왕략첩」을 얻은 뒤에 어찌 그렇게 보배처럼 여겼던 것인가. 또한, "문황[당 태종]의 진적을 보면 사람의 기운을 질리게 만들어 임모할 수 없다."라고도 했다. 참으로 영웅이 사람을 속인다는 것인가.

그러나 당나라 이후로는 원장의 글씨를 능히 뛰어넘을 수 있는 자가 없다. 조문민[조맹부]이라 해도 원장에 대해서는, "지금 사람은 옛사람과 거리가 멀다."라고 탄복하였을 정도이다.

나는 예전에 조오흥[조맹부]이 미불의 글씨를 써놓은 책 하나를 이부사무 장행의의 집에서 본 적이 있다. 자못 양양[미불]의 서법을 얻은 것이었다. 지금 해내에 양양의 글씨를 쓸 줄 아는 자가 몹시 드물다.

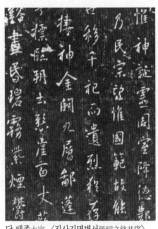

당 태종太宗, 〈진사지명병서晉祠之銘并序〉

米元章云 "吾書無王右軍一點俗氣." 乃其收〈王畧帖〉[1], 何珍重如是. 又云 "見文皇眞論[2], 使人氣懾, 不能臨寫." 眞英雄欺人哉[3]. 然自唐以後, 未有能過元章書者. 雖趙文敏, 亦于元章欺服曰 "今人去古遠矣."[4] 余嘗見趙吳興作米書一册在吏部司務蔣行義[5]家, 頗得襄陽法. 今海內能爲襄陽書者絶少.

교감

◎ 〈品〉(「용대별집」권4 68엽)에 실려 있고, 끝에 "辛丑七夕後, 書於湖莊." 이 있다.
◉ '王右軍一點'은 〈品〉에 '一點王右軍'이다.
◉ '論'은 〈梁〉·〈董〉·〈品〉에 '跡'이다.
◉ '後'는 〈品〉에 '來'이다.
◉ '吳興'은 〈品〉에 '文敏'이다.

1) '왕략첩王畧帖'은 왕희지의 초서로 항공파강첩恒公破羌帖, 또는 지락첩至洛帖으로 불린다. '왕략王畧(256~311)'은 왕연王衍의 자이다. 宋 米芾 『海嶽名言』, "恒公至洛帖, 字明意殊有工, 爲天下法書第一."
2) '문황文皇'은 당 태종의 초기 시호이다. '진론眞論'은 다른 본에 '진적眞跡'으로 되어 있다. 태종이 작성한 조서, 곧 수조手詔를 이른다. 宋 米芾 『寶晉英光集』 卷6 「唐文皇手詔贊」, "余以右軍帖, 於王晉卿家, 易唐文皇手詔. 因贊之曰 '龍彩鳳英, 天開日升, 巫戡

多難, 力致太平, 雲章每發, 目動神驚.'"

3) 明 李攀龍 『滄溟集』卷15 「選唐詩序」, "太白縱橫, 往往彊弩之末, 間雜長語, 英雄欺人耳."

4) 조맹부는 미불의 글씨에 대해, 마치 용이 연못에서 뛰어 오르고 준마가 달리듯이 굳세고 빼어나 따라잡을 수 없다고 평한 바 있다. 『趙氏鐵網珊瑚』卷5 「趙松雪諸帖」, "米老書如游龍躍淵, 駿馬得御, 矯然拔秀, 誠不可攀也. 丙戌十一月廿一日, 大梁趙孟頫."

5) '장행의蔣行義'(1551~1628)는 복건 장락長樂 사람으로서 만력 14년(1586)에 급제하여 남경의 공부낭중을 거쳐 공부시랑에 올랐던 인물로 추정된다. 淸 魯曾煜 『乾隆福州府志』卷39 「萬曆十四年丙戌唐文獻榜」, "蔣行義, 字思弼, 工部侍郎, 俱長樂."

동진 왕희지王羲之, 〈왕략첩王畧帖〉(보진재법첩)　　송 미불米芾, 〈왕략첩찬王畧帖贊〉, 북경 고궁박물원

 참고

미불은 자기 글씨에 왕희지의 속기가 남아 있지 않고, 자기 그림에 이성과 관동의 속기가 남아 있지 않다고 장담했다.6) 고인의 글씨를 집자한다는 놀림까지 받았던 미불이, 만년에 이르러 일변하여 왕희지로부터도 완전히 탈피했다고 선언한 것이다.

6) 『서품』(『용대별집』 권4 26엽), "米老云, 吾書無一點右軍俗氣, 吾畫無一點李成關仝俗氣, 然世終莫之許也."

송나라 때에 어떤 사람이 누런 명주에 검은 실로 계선을 짜 넣은
세 길의 천으로 권축을 만들고, "대대손손 서로 전해 글씨로써 세상
에 이름을 낼 만한 사람을 기다렸다가 비로소 글씨를 부탁하라."고
자손들에게 타일러 경계하였다.

이에 모두 네 차례나 대를 물려 전한 뒤에 미원장[미불]을 만나게 되
었다. 미원장은 자신의 팔에 왕희지의 귀신이 붙어 있다고 자부하면
서 더 사양하지 않았다.

宋時有人, 以黃素織烏絲界道三丈成卷[1], 誠子孫相傳, 待書足
名世者, 方以請書. 凡四傳而遇元章, 元章自任腕有羲之鬼, 不復
讓也.

1) '이황소직오사계도삼장성권以黃素織烏絲界道三丈成卷'은 검은 실로 계선界線을 짜 넣은
세 길의 황색 비단으로 권축을 만들었다는 말이다. '황소黃素'는 황색 비단, '오사烏絲'는
검은 실, '계도界道'는 행격行格이다. 宋 朱勝非 『紺珠集』 卷3 「烏絲欄」, "宋亳間紙有織
成界道者, 謂之烏絲欄."

 참고

「촉소첩蜀素帖」은 현재 대만 고궁박물원에 보관되어 있다. 소희邵希라는 자가 1044년에
촉에서 구한 비단을 1068년에 표구하여 후손에게 물려주었고,[2] 미불이 1088년 9월 23
일에 그 위에 시 여섯 수를 행서로 써넣었다.[3] 동기창은 북경에서 처음 본 「촉소첩」 모
본을 베껴서 『희홍당첩』에 실었다.[4] 이후 1604년 5월에 서호에 갔던 오정吳廷을 통해
진적을 접하였다. 동기창은 '사자가 코끼리를 잡으려고 전력으로 질주하는 기세'라고 평
하였다.[5]

 교감

◎ 〈品〉(『용대별집』, 권4 66엽)에 실려 있다.

2) 『式古堂書畫彙考』 卷11 「米元章諸
體詩卷[行書. 織成烏絲闌絹本, 高
八寸, 長八尺. 有御府鈐印, 李西厓
印, 項子京吳廷等印.]」, "慶曆甲申
歲, 東川造蜀素一卷, 藏余家者二
十年. 今旣裝褙, 將屬諸善書, 題其
首. 熙寧元年戊申三月丙子, 吳郡
邵希中."

3) 여섯 수는 「의고擬古」, 「오강수홍정
작吳江垂虹亭作」, 「입경기집현임사
인入境寄集賢林舍人」, 「중구회군루重
九會郡樓」, 「화임공현산지작和林公峴
山之作」, 「송왕환지언주送王渙之彦
舟」이다.

4) 『式古堂書畫彙考』 卷11 「米元章諸
體詩卷」, "增城嗜書, 又好米南宮
書. 余在長安, 得蜀素摹本, 嘗與增
城言, 米書無第二, 但恨眞蹟不可
得耳. 凡二十餘年, 竟爲增城有, 亦
是聚於所好. 今方置枲几, 日夕臨
池. 米公且有衛夫人之泣, 余亦不
勝其妬也. 董其昌題."

5) 『式古堂書畫彙考』 卷11 「米元章諸
體詩卷」, "米元章此卷, 如獅子捉
象, 以全力赴之, 當爲生平合作. 余
先得摹本, 刻之鴻堂帖. 甲辰五月,
新都吳太學, 攜眞蹟至西湖, 遂以
諸名蹟易之."

명나라 신종 황제는 문필이 날아갈 듯이 자유롭다. 평소에 서법을 좋아하여 매번 헌지[왕헌지]가 쓴 「압두환첩」과 우세남이 임모한 「악의론」과 미불이 쓴 「문부」를 몸에 지니고 다녔다. 내가 중서사인 조사정의 말을 들어보니, 그렇다고 한다. 이를 계기로 상고해보니, 우군[왕희지]은 일찍이 「문부」를 쓴 적이 있고 저하남[저수량]도 우군의 「문부」를 임모한 적이 있다. 지금 볼 수 있는 것은 조영록[조맹부]의 글씨뿐이다.

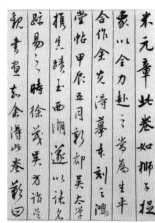

명 동기창董其昌, 〈미불촉소첩발米芾蜀素帖跋〉

明[1]神宗[2]帝, 天藻[3]飛翔. 雅好書法, 每攜獻之〈鴨頭丸帖〉、虞世南臨〈樂毅論〉、米芾〈文賦〉以自隨[4]. 予聞之中書舍人[5]趙士禎[6]言如此. 因攷右軍曾書〈文賦〉, 褚河南亦有臨右軍〈文賦〉. 今可見者, 趙榮祿[7]書耳.

1) '明'은 후인의 가필일 수 있다. 동기창이 자기 왕조의 임금을 칭하면서 국호 '명明'을 덧붙인 점은 사리에 맞지 않다. 때문에 『강의』(226쪽)는 후인의 가필이라고 추정했다.
2) '신종神宗'은 명의 제13대 임금 주익균朱翊鈞(1563~1620)이다. 1573년에 11세로 즉위하였다.
3) '천조天藻'는 제왕의 문필을 이른다. 明 唐順之 『荊川集』 卷2 「和陳編修約之禁中雪詩」, "亦知聖主揮天藻, 不羨周家黃竹詞."
4) '자수自隨'는 몸에 지니고 다닌다는 말이다. 宋 蘇轍 「贈德仲」, "故人分散隔生死, 孑然惟以影自隨."
5) '중서사인中書舍人'은 궁중의 조칙詔勅을 서사하는 관리로서 궁중의 사정에 밝았다.
6) '조사정趙士禎(1554~1611(?))'은 자는 언경彦卿이고 낙청인樂淸人이다.
7) '조영록趙榮祿'은 영록대부榮祿大夫에 올랐던 조맹부의 별칭이다.

교감

◎ 〈妮〉(권1)에 실려 있다.
◉ '明神宗帝'는 〈梁〉에 '萬曆皇帝'로 되어 있고, 〈董〉에 '神宗皇帝'로 되어 있다.
◉ '予'는 〈妮〉에 '董其昌'이다.
◉ '攷'는 〈董〉에 '考'이다.

 참고

동기창은 조맹부의 「문부」에 대해, "조맹부가 쓴 「문부」는 아름다움이 넘치지만, 본인의 필체에서 벗어나지 못했다. 이는 진인晉人의 글이므로 진인의 글씨로 써야 마땅하다. 나도 능하지 못해 부끄러울 뿐이다."[8]라고 평하였다.

8) 『서품』(『용대별집』 권5 11엽), "趙吳興書文賦, 雖姿媚橫出, 未脫本家筆. 此晉人文, 當以晉人書書之, 余愧未能也."

평원[안진경]의 「쟁좌위첩」을 통해 소식과 미불을 구해야 비로소 그 변화를 알 수 있다. 송나라 사람으로서 「쟁좌위첩」을 쓰지 않은 자는 없다.

以平原〈爭坐位〉¹⁾求蘇·米, 方知其變. 宋人無不寫〈爭坐位帖〉也.

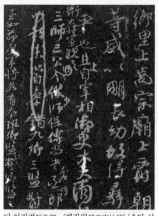

당 안진경顏眞卿, 〈쟁좌위고爭座位稿〉(송탁 섬각본), 상해도서관

1) '쟁좌위爭坐位'는 「쟁좌위첩」이다. 안진경이 광덕 2년(764) 11월에 우복야 곽영의郭英義에게 보내기 위해 행초로 쓴 편지 초고이다. 「논좌위첩論坐位帖」, 「쟁좌위고爭坐位稿」로도 불린다. 북송 때 장안의 안사문安師文이 새겨 세상에 전해졌고, 오중복吳中復이 다시 모각했다. 묵적 진본은 전해지지 않는다. 宋 留元剛 『顏魯公年譜』「代宗廣德二年甲辰」(『顏魯公集』), "十一月, 有與郭僕射. 郭公廟李臨淮碑銘, 按郭英義爲尚書右僕射, 封定襄郡王." 元 袁桷 『淸容居士集』 卷46 「魯公坐位帖」, "坐位帖眞蹟, 在京兆安氏家, 嘗刻以傳世. 吳中復守永興, 謂安氏石未盡筆法, 因再模刻."

 교감

◎ 〈妮〉(권1)에 실려 있다.
◉ '爭坐位'는 〈梁〉·〈董〉에 '爭坐位帖'이다.

참고

동기창은 송 4대가의 서법이 모두 안진경에서 나왔다고 보았다. 특히 「쟁좌위첩」이 핵심이라고 하였다.(1-4-30) 따라서 송 4대가의 글씨를 이해하려면 안진경의 글씨를 반드시 알아야 한다고 말한 것이다.

진晉나라와 남조 송나라 사람의 글씨는 단지 풍류가 우세하였을 뿐이지, 법이 없지는 않았다. 묘처가 법에 있지는 않았던 것이다. 당나라 사람에 이르러서야 비로소 오로지 법을 첩경으로 삼아서 모양을 다 내고 고움을 극진히 하였다.

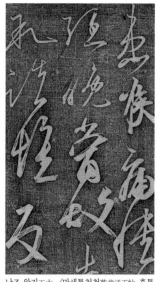

晉,宋人書, 但以風流勝, 不爲無法, 而妙處不在法. 至唐人, 始專以法爲蹊徑[1], 而盡態極姸矣.

1) '혜경蹊徑'은 본래 사람의 왕래로 형성된 좁은 길을 이른다. 목적을 이루기 위해 필요한 '방법', '규범'이나, 또는 예전부터 전해져 고착화된 진부한 '투식'을 일컫는 말로 쓰인다. 明 王世貞『藝苑巵言』卷5, "然則情景妙合, 風格自上, 不爲古役, 不墮蹊逕者, 最也."

남조 왕지王志, 〈만세통천첩萬歲通天帖·후통첩喉痛帖〉(진상재첩), 대만 고궁박물원

✿ 참고

진·송 시대에는 법보다 풍류를 중시하였다는 말이다. '풍류'는 서법뿐만이 아니라 인물, 문학, 예술 등 모든 분야에서 위진남북조 시대의 시류를 대표하는 평어이다.

옛날에 안평원[안진경]이 쓴 「녹포첩」이 송나라 때에 관찰사 이사행의 집에 있었고 지금은 진옥[왕형]의 소장이 되었다.[1]

「쟁좌위첩」은 영흥[영흥군로] 안사문의 집에 있다가 안씨가 분가할 때에 나뉘어 둘이 되었다. 사람들은 그 앞부분을 많이 보았다. 사문이 나중에 마침내 이를 모두 얻어 서로 연결해서 내부內府로 들여보냈었다. 지금은 앞부분 '보리사행향菩提寺行香'까지가 항덕신에게 소장되어 있다.

1) 장축은. 왕형의 「녹포첩」이 진적이 아니라고 평하였다. 明 張丑 『淸河書畫舫』 卷5上 「顔眞卿」, "鹿脯帖, 今在王辰玉家, 非眞蹟."

昔顔平原〈鹿脯帖〉, 宋時在李觀察士行[2]家, 今爲辰玉所藏.[3] 〈爭坐位帖〉, 在永興[4]安師文[5]家, 安氏析居, 分而爲二, 人多見其前段.[6] 師文後乃倂得之, 相繼入內府. 今前段至菩提寺行香止, 爲項德新[7]所藏.

◎ 〈品〉(『용대별집』 권5 39엽)에 실려 있다. 〈妮〉(권4)에 실려 있다.
◉ '行'은 〈品〉에 '衡'이다.
◉ '倂'은 〈品〉에 '幷'이다.
◉ '菩提寺行香'은 〈梁〉·〈董〉·〈品〉에 '行香菩薩寺'이다.

2) '이사행李士行'(959~1032)은 자는 천균天均이고 농서隴西 성기인成紀人이다.
3) '진옥辰玉'은 왕형王衡(1561~1609)의 자이다. 호는 구산緱山이다. 만력 34년(1601)에 회시와 정시에서 모두 2등하여 한림원의 편수編修가 되었다.
4) '영흥永興'은 장안長安이 속해 있는 영흥군로永興軍路이다.
5) '안사문安師文'은 소금 담당 관리로 있으면서 축적한 막대한 재력을 써 많은 서화를 소장하였다. 황정견은 그가 가장 고서를 많이 수장한 사람이라고 했다. 宋 米芾 『寶章待訪錄』 「顔魯公郭定襄爭坐位第一帖」, "在宣敎郎安師文處, 長安大姓也. 爲解鹽池勾當官, 携入京欲背, 予得見之. 安自云, 季明文鹿脯帖, 在其家." 黃庭堅 『山谷集』 卷28 「跋王立之諸家書」, "昨見雍人安汾叟家所藏顔魯公書數卷. … 安氏藏古書, 於今爲第一."
6) 안씨 형제가 재산을 나누면서 「쟁좌위첩」을 둘로 나누었다고 한다. 黃庭堅 『山谷集』 卷28 「跋翟公巽所藏石刻」, "魯公與郭令公書, 論魚軍容坐席, 凡七紙. 而長安氏兄弟異財時, 以前四紙作一分, 後三紙及乞鹿脯帖作一分. 以故人間, 但傳至不願與軍容爲倭柔之友而止. 元祐中, 余在京師, 始從安師文, 借得後三紙, 遂合爲一."
7) '항덕신項德新'(1563~?)은 명말 대수장가, 항원변項元汴(1525~1590)의 셋째 아들로 자는 우신又新·복초復初이다. 『역대명가서화제발歷代名家書畫題跋』을 엮었다.

동파[소식]가 글씨를 쓰면서 두루마리 끝의 몇 척을 남겨두더니, "이로써 5백 년 뒤의 후인이 발문을 적기를 기다린다."라고 하였다. 스스로 높이 표방하고 허여함이 이러하였다.

◎ 교감

東坡作書, 于卷後餘數尺, 曰 "以待五百年後人作跋."[1] 其高自標許如此.

◎ 〈品〉(『용대별집』 권5 43엽)에 실려 있다. 〈妮〉(권4)에 실려 있다.

[1] 소식이 손자에게 보낸 편지에 같은 내용이 보인다. 宋 蘇軾 『東坡全集』 卷80 「與孫子思」, "紙軸納去, 餘空紙兩幅, 留與五百年後人跋尾也. 呵呵."

참고

5백 년마다 성인이 한 분씩 출현한다고 한다.[2] 소식이 굳이 5백 년을 언급하고, 동기창이 굳이 이를 인용한 것은 우연이 아니다. 두 사람 모두 스스로 성인의 반열에 서고 싶은 속내를 보인 것이다. 소식과 동기창 사이에 5백 년의 시차가 있다. 소식은 손자에게 보낸 편지에서, "종이 축을 보낸다. 빈 종이로 남은 두 폭은 5백 년 뒤의 후인이 발미를 쓰도록 남겨둔 것이다. 하하."라고 하였다.

[2] 『孟子』「公孫丑下」, "五百年, 必有王者興, 其間必有名世者."

서가는 험절한 것을 기특하게 생각한다. 이 비결은 오직 노공[안진
경]과 양소사[양응식]가 터득했을 뿐이다. 조오흥[조맹부]은 이해하지 못
하였다. 그런데 지금 사람들은 안목이 오흥에 의해서 가려지고 말았
다. 나는 양공[양응식]의 「유선시」를 얻어 날마다 더욱 부지런히 익히고
있다.

書家以險絶爲奇. 此竅惟魯公·楊少師[1]得之[2], 趙吳興弗能解也.
今人眼目, 爲吳興所遮障. 予得楊公〈游仙詩〉[3], 日益習之.

1) '양소사楊少師'는 소사少師의 벼슬을 지낸 바 있는 양응식楊凝式이다. '1-2-7' 참조.
2) 황정견이 일찍이 이왕 이후로 필법이 초일하고 절진絶塵한 자는 안진경과 양응식 두 사
 람뿐이라고 평한 적이 있다. 黃庭堅 『山谷集』 卷29 「跋東坡書」. "余嘗論 '右軍父子以
 來, 筆法超逸絶塵, 惟顔魯公楊少師二人.' 立論者十餘年, 聞者瞠若, 晚識子瞻, 獨謂
 爲然."
3) '유선시游仙詩'는 당의 위거모韋渠牟가 지은 「신보허사新步虛詞」를 이른다. 양응식이 이
 를 행서로 쓴 것이 『희홍당첩』(권11)에 실려 있다. 동기창은 안진경의 「쟁좌위고」와 양응
 식의 「신보허사」가 송 4대가의 원류라고 평하였다. '1-2-21', '1-3-34' 참고.

참고

동기창은 양응식이 평정을 얻은 뒤에 험절을 추구했다고 평한 바 있다.(1-2-7) 손과정
은 "처음에 포치를 배울 때에는 평정을 구하지만, 평정을 알고 나면 힘껏 험절을 구한
다. 험절에 능숙해지면 도로 평정으로 돌아간다. 처음엔 미치지 못하고 중간엔 지나쳤
다가, 결국엔 통회通會하여 사람과 글씨가 함께 노련해진다."고 하였다.[4]

교감

◎ 『品』(『용대별집』 권5 2엽·41엽)에 실려
 있다.
◎ '能'은 『品』(2엽, 41엽)에 없다.
◎ '人'은 『品』(41엽)에 없다.
◎ '予'는 『品』(2엽, 41엽)에 '余'이다.

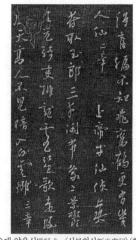

오대 양응식楊凝式, 〈신보허사新步虛詞〉(희홍
당첩)

4) 孫過庭 『書譜』. "至如初學分布, 但
 求平正, 旣知平正, 務追險絶, 旣能
 險絶, 復歸平正. 初謂未及, 中則過
 之, 後乃通會之際, 人書俱老."

당나라 임위건[임조]의 글씨는 안평원[안진경]을 배워서 소산하고 고담하다. 그리고 우세남과 저수량 등의 부드럽고 고운 습기에 물들지 않았다. 오대 시대의 소사[양응식]가 특히 그에 가까웠다.

唐 林緯乾[1]書, 學顔平原, 蕭散古淡, 無虞、褚輩妍媚之習. 五代時, 少師特近之.

 교감

◎ 〈品〉(『용대별집』 권5 41엽)에 실려 있다.

⊙ '少師'는 〈品〉에 '楊少師'이다.

1) '임위건林緯乾'은 당의 임조林藻로 '위건緯乾'은 그의 자이다. 당 정원 7년(791)에 급제하여 영남嶺南의 절도부사에 올랐다. 안진경의 글씨를 배웠고 특히 행서에 능했다. 김정희는 손과정의 「사자부」와 임조의 「심위첩」을 보고 진인의 표준이라고 극찬하였다. 金正喜 『阮堂全集』 卷8 「雜識」, "偶閱孫過庭獅子賦·林藻深慰帖, 不覺神飛仍書, 孫林卽晉人規則也."

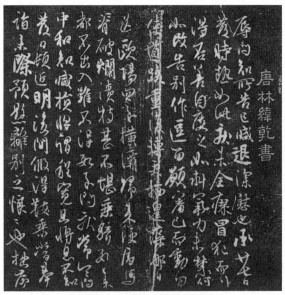

당 임조林藻, 〈심위첩深慰帖〉(정운관법첩)

서첩을 마주할 때는 마치 갑자기 다른 사람과 마주쳤을 때처럼 하여, 굳이 그의 귀, 눈, 손, 발, 머리, 얼굴 따위를 살피지 말고 마땅히 그의 행동거지와 웃고 말하는 따위의 정신이 드러나는 곳을 보아야 한다. 장자가 말한, "시선이 마주치면서 도가 절로 드러난다."는 경우와 같다.

臨帖如驟遇異人, 不必相其耳目手足頭面, 當觀其舉止笑語精神流露處. 莊子所謂 "目擊而道存"[1]者也.

교감

◎ 〈品〉(『용대별집』 권5 27엽)에 실려 있다.
◉ '面'의 뒤에 〈梁〉·〈董〉에 '而'가 있다.

1) '목격이도존目擊而道存'은 시선이 마주치면 곧 상대의 도가 절로 나에게 전달된다는 말이다. 『莊子』 「田子方」, "仲尼曰 '若夫人者, 目擊而道存矣. 亦不可以容聲矣.'"

대혜선사가 '참선'을 논하면서, "비유하자면 어떤 사람이 소유한 많고 많은 재물을 내가 모두 완전히 몰수하고서 다시 관여하여 남은 빚까지 독촉함과 같다."라고 했다. 이 말은 서가의 요결과 몹시 비슷하다.

미원장[미불]은 말하기를, "급한 여울물을 거슬러 오르려는 배를 지탱하려고 기력을 소진하지만 본디 있던 자리에서 벗어나지 못함과 같다."라고 했다. 서가의 묘妙는 능히 법에 맞추어 쓰는 데에 있지만, 신神은 능히 법에서 벗어나는 데에 있다는 말이다. 다만 벗어나려는 대상이 구양수, 우세남, 저수량, 설직 등 여러 명가의 기량이 아니라, 곧장 우군 노인[왕희지]의 습기에서 벗어나려는 것이므로 이 때문에 어려울 뿐이다.

나타哪吒가 뼈를 떼어서 아버지에게 돌려주고 살을 떼어서 어머니에게 돌려주어 만약 더 이상 남은 뼈와 살이 없다면, 이는 무엇을 말하는가? 허공으로 나를 분쇄시켜서 비로소 자신의 온전한 몸이 드러나게 되었다는 말이다. 진나라와 당나라 이후로 오직 양응식이 이 묘리를 깨달았을 뿐이다. 조오흥[조맹부]은 꿈에서라도 넘보지 못하였다.

나는 이 말을 『능엄경』에서 '팔환八還'의 뜻을 설한, "밝음은 해와 달에 돌려주고 어두움은 허공에 돌려준다. 네가 돌려줄 수 없는 것이야말로 네가 아니고 누구이겠는가?"에서 깨달았다. 그러나 나는 이 뜻을 이해하였을 뿐이지 붓이 뜻에 따라 움직이지는 않는다. 갑

인년(1614) 2월이다.

　　大慧禪師[1]論參禪云 “譬如有人具萬萬貨, 吾皆籍沒[2]盡, 更與索債.[3]” 此語殊類書關捩子[4]. 米元章云 “如撑急水灘船, 用盡氣力, 不離故處.”[5] 蓋書家, 妙在能會, 神在能離. 所欲離者, 非歐·虞·褚·薛[6]諸名家伎倆, 直欲脫去右軍老子習氣, 所以難耳. 那比析骨還父, 析肉還母, 若別無骨肉, 說甚? 虛空粉碎, 始露全身.[7] 晉·唐以後, 惟楊凝式解此竅耳, 趙吳興未夢見在[8]. 余此語, 悟之《楞嚴》[9]八還義[10], “明還日月, 暗還虛空, 不汝還者, 非汝而誰.” 然余解此意, 筆不與意隨也. 甲寅二月.

 교감

◎ ‘大慧禪 … 夢見在’가 〈品〉(「용대별집」 권4 44엽)에 실려 있고, 끝에 협주 ‘蒹葭帖’이 있다.
◎ ‘萬萬’은 〈品〉에 ‘百萬’이다.
◎ ‘書’는 〈梁〉·〈董〉·〈品〉에 ‘書家’이다.
◎ ‘故’는 〈品〉에 ‘其’이다.
◎ ‘會’는 〈梁〉·〈品〉에 ‘合’이다.
◎ ‘欲’은 〈品〉에 ‘以’이다.
◎ ‘諸’는 〈品〉에 없다.
◎ ‘欲’은 〈品〉에 ‘要’이다.
◎ ‘比’는 〈梁〉·〈董〉·〈品〉에 ‘吒’이다.
◎ ‘析’은 〈梁〉·〈董〉·〈品〉에 ‘拆’이다.
◎ ‘析’은 〈梁〉·〈董〉·〈品〉에 ‘拆’이다.

1) ‘대혜선사大慧禪師’는 임제종 양기파楊岐派의 승려 종고宗杲(1089~1163)이다. ‘대혜大慧’는 사호賜號이다. 시호는 보각普覺, 자는 담회曇晦이다.
2) ‘적몰적몰籍沒’은 중죄인에게 등록되어 있는 모든 재산을 몰수하는 일을 이른다. 『明史』 卷308 「嚴嵩·世蕃傳」, “遂斬於市, 籍其家, 黃金可三萬餘兩, 白金二百萬餘兩, 他珍寶服玩所直又數百萬.”
3) ‘색채索債’는 빚을 받아내려고 독촉한다는 뜻이다.
4) ‘관려자關捩子’는 문짝의 개폐가 가능하게 만드는 회전축으로, 사물의 긴요한 핵심을 이른다.
5) 구양수가 채양蔡襄에게 글씨 학습을 비유하여 했던 말이다. 『패편稗編』(권83)의 「우논서又論書」에는 미불의 말로 인용되어 있다. 歐陽脩 『文忠集』 卷130 「蘇子美蔡君謨書」, “往年, 予嘗戲謂君謨 ‘學書如泝急流, 用盡氣力, 不離故處.’”
6) ‘구우저설歐虞褚薛’은 구양순(557~641), 우세남(558~638), 저수량(596~658), 설직(649~713)이다.
7) ‘나비那比’는 나타那吒천이다. ‘비比’는 ‘타吒’의 오기이다. ‘나타’는 북방 비사문천왕의 다섯 아들 가운데 맏아들로 얼굴이 세 개, 팔이 여덟 개이며 대단한 힘을 소유한 귀왕鬼王이다. 『五燈會元』 卷2, “那吒太子析肉還母, 析骨還父. 然後現本身, 運大神力, 爲父母說法.”
8) ‘미몽견재未夢見在’는 꿈에서조차 전혀 넘본 적이 있지 않다는 뜻이다. 『五燈會元』 卷6 「瑞州九峰道虔禪師」, “坐脫立亡, 卽不無, 先師意, 未夢見在.”
9) ‘능엄楞嚴’은 수선修禪, 이근원통耳根圓通, 오음마경五陰魔境에 대한 선법禪法의 요의를 설한 『대불정수능엄경大佛頂首楞嚴經』이다. 『수능엄경』으로 불린다. 이설이 많으나 신룡원년(705)에 인도 승려 반날밀제般剌蜜帝(Paramiti)가 광주廣州의 제지사制止寺에서 번역하고 방융房融이 기록했다고 한다.

10) '팔환의八還義'는 본래부터 지닌 고유한 자성을 제외한 변화하는 모든 상相은 결국 본래의 자리로 되돌아간다는 의리이다. 이 상을 명明, 암暗, 통通, 색塞, 연緣, 공空, 진塵, 제霽의 여덟 가지로 나누어 '팔환八還'이라 한다. 『首楞嚴經』卷2 "明還日輪, 何以故. 無日不明, 明因屬日, 是故還日. 暗還黑月, 通還戶牖, 壅還牆宇, 緣還分別, 頑虛還空, 鬱埻還塵, 淸明還霽, 則諸世間一切所有, 不出斯類. … 諸可還者, 自然非汝. 不汝還者, 非汝而誰."

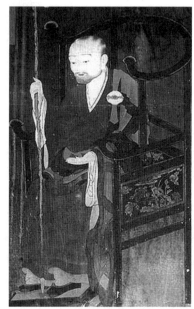

송 대혜종고大慧宗杲

참고

고인의 서법을 철저히 익힌 뒤에는, 마치 나타가 자신의 골육을 남김없이 벗겨내고 채권자가 채무자의 빚을 끝까지 독촉하여 받아내듯이, 고인의 습기를 완전히 씻어내고 자신의 법을 만들어내야 한다는 말이다.

서법에서 비록 장봉을 귀하게 생각하지만 모호하게 뭉뚱그리는 것까지 장봉이라고 할 수 없다. 모름지기 태아검으로 베고 자른 듯이 용필한 느낌이 있어야 한다.

대개 굳세고 날래게 하여 세를 얻고, 여유롭고 온화하게 하여 운을 얻는다. 안노공[안진경]이 말한, "도장을 진흙 위에 찍은 듯하고, 송곳으로 모래 위를 그은 듯하다."가 그것이다. 「옥윤첩」[관노첩]을 꼼꼼히 참고해보면 절반 이상은 이해할 수 있다.

봉니封泥, 〈증지장인增地長印〉(e뮤지엄)

書法雖貴藏鋒, 然不得以糢糊爲藏鋒, 須有用筆如太阿¹⁾剗截之意. 蓋以勁利取勢, 以虛和²⁾取韻. 顔魯公所謂 "如印印泥³⁾, 如錐畫沙⁴⁾", 是也. 細參〈玉潤帖〉, 思過半矣.

교감

◎ 〈品〉(『용대별집』 권4 50엽)에 실려 있다.
◉ '如'는 〈品〉에 '以'이다.

1) '태아太阿'는 춘추 시대에 구야자歐冶子와 간장干將이 만들었다는 보검의 이름이다.
2) '허화虛和'는 여유로워 답답하지 않고 부드러워 거칠지 않음을 이른다. 완당 김정희는 허화虛和를 악착齷齪의 상대어로 쓰면서 글씨에서 가장 중요한 부분이라고 역설했다. 金正喜『阮堂集』卷4「與金君[奭準]」, "近見作書者, 皆不能虛和, 輒多齷齪之意, 殊無進境. 可歎. 此書之最可貴者, 卽在虛和處. 此非人力可到, 必其一種天品乃能."
3) '인인니印印泥'는 '인니印泥'의 위에 도장을 찍은 듯이 필획이 분명하고 반듯하게 드러난 모양을 이른다. '인니'는 서찰이나 상자 따위를 밀봉하기 위해 겉면에 끈을 매고 끈의 매듭에 붙이는 봉니封泥를 이른다. 여기에 인장을 찍어두어 함부로 훼손하지 못하도록 하였다. 淸 馮武『書法正傳』卷5「董內直書訣」, "簡緣云 '印印泥, 布置均正而分明也. 錐畫沙, 筆鋒正中而墨浮兩邊也.'"
4) '추획사錐畫沙'는 마치 송곳으로 모래 위에 그어놓은 듯이 필획에서 붓끝이 드러나지 않게 하여 인위적 흔적을 감춤을 이른다. 宋 朱長文 墨池編 卷1「唐顔眞卿傳張旭十二意筆法記」, "乃悟用筆如錐畫沙, 使其藏鋒, 畫乃沉著."

송나라 고종은 서법에 가장 깊이가 있었다. 그가 「난정서」를 태자[효종]에게 주면서 5백 장을 베낀 뒤에 다시 다른 본으로 바꾸도록 한 것을 보면 그 공력을 알 만하다. 사릉[남송 고종]의 운필은 전부 「옥윤첩」[관노첩]에서 나왔다. 「계첩」[난정서]을 배우는 자라면 참고하여 취할 수 있다.

宋高宗, 於書法最深. 觀其以〈蘭亭〉賜太子, 令寫五百本, 更換一本, 卽工力可知. 思陵[1)]運筆, 全自〈玉潤帖〉中來. 學〈禊帖〉者參取.

1) '사릉思陵'은 영사릉永思陵으로 송나라 고종의 능호이다.

 교감

◎ 〈品〉(『용대별집』 권4 50엽)에 실려 있다.

⊙ '法'은 〈品〉에 '取法'이다.

⊙ '工'은 〈梁〉·〈董〉에 '功'이다.

⊙ '者'는 〈品〉에 없다.

 참고

송나라 휘종의 아홉째 아들로 태어난 고종(1107~1187)은 평소 서법을 좋아하였다. 한번은 효종孝宗(1127~1194)을 시험하려고 「난정서」를 꺼내어 주면서 500번 쓰도록 명했더니, 효종이 열흘이 안 되어 700번 베껴 써서 올렸다고 한다.[2)]

2) 元 王惲 『玉堂嘉話』 卷4, "宋高宗善書學. 擇諸王, 命史彌遠教之, 視可者以繼統, 孝宗其一也. 高宗因出秘府蘭亭, 使之各書五百本, 以試其能. 孝宗不旬日, 臨七百本以進."

유성현[유공권]의 글씨는 힘을 다해 우군[왕희지]의 법을 변화시켰다. 「계첩」[난정서]의 면목과 서로 비슷하고 싶지 않아서다. 이른바, "신기한 것이 변하여 냄새나고 부패한 것이 된다."는 경우가 될까 봐 이에서 벗어나려 한 것이다. 보통 사람은 글씨를 배우면서 자태를 곱게 꾸밀 뿐이라서 이를 이해하는 자가 드물다.

나는 우세남, 저수량, 안진경, 구양순의 글씨를 모두 십분의 일쯤은 방불하게 쓸 수 있다. 그러나 유성현을 배우면서 비로소 용필의 고담한 부분을 깨달았다. 이제부터 이후로는 유성현의 법을 버린 채 우군에게 달려가지는 못할 것이다.

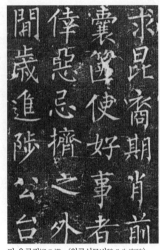

당 유공권柳公權, 〈위공선묘비魏公先廟碑〉

柳誠懸書, 極力變右軍法. 蓋不欲與〈禊帖〉面目相似. 所謂"神奇化爲臭腐"[1], 故離之耳. 凡人學書, 以姿態取媚, 鮮能解此. 余於虞·褚·顔·歐, 皆曾仿彿十一. 自學柳誠懸, 方悟用筆古淡處. 自今以往, 不得舍柳法而趨右軍也.

1) 『장자』「지북유」에 보인다. 『莊子』「知北遊」, "其所美者爲神奇, 其所惡者爲臭腐, 臭腐復化爲神奇, 神奇復化爲臭腐, 故曰通天下一氣耳."

교감

◎ 〈品〉(『용대별집』 권4 46엽)에 실려 있다. 『대계』(72쪽 274번 주석)에 따르면, 묵적이 『서종당속첩書種堂續帖』(권1)에 실려 있고, 끝에 '癸卯暮春楔日, 玄宰識'가 있다.
⊙ '媚'는 〈品〉에 '姸'이다.
⊙ '趨'는 〈品〉에 '趣'이다.

우리 송강의 글씨는 우군[왕희지] 이전에 육기와 육운이 개창했고, 그 이후로는 결국 더는 뒤를 잇는 자가 없었다.

두 심씨[심도·심찬]와 장남안[장필], 육문유[육심], 막방백[막여충]이 다소 떨치기는 했으나, 모두 그다지 세상에 전해지지 못하였고, 오중의 문징명과 축윤명 두 사람에게 가려지고 말았다. 다만 문징명과 축윤명 두 사람이 한때의 표준이 되기는 했으나, 두 심씨를 훌쩍 뛰어넘으려 한다면 그렇게는 할 수 없다. 엉성해서 실제가 없기 때문이다.

나의 글씨는 여러 군자로부터 전부 벗어나 스스로 즐길 뿐이요, 경쟁하려 하지 않는다. 글씨를 아는 자가 품정해주기를 기다릴 뿐이다. 이는 운간[송강의 옛 이름. 화정]서파를 논한 것이다.

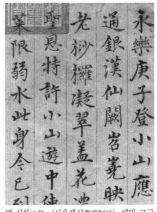

명 심찬沈粲, 〈서응제시書應制詩〉, 대만 고궁박물원

吾松¹⁾書, 自陸機²⁾·陸雲³⁾創于右軍之前, 以後遂不復繼響. 二沈⁴⁾ 及張南安⁵⁾·陸文裕⁶⁾·莫方伯⁷⁾稍振之, 都不甚傳世, 爲吳中⁸⁾文·祝二家⁹⁾所掩耳. 文·祝二家, 一時之標, 然欲突過二沈未能也, 以空疎無實際故. 余書, 則幷去諸君子而自快, 不欲爭也. 以待知書者品之. 此則論雲間書派.

1) '송松'은 강소 송강松江을 이른다. 화정華亭이라고도 한다.
2) '육기陸機'(261~303)는 육운陸雲의 형으로 자는 사형士衡이고 화정인華亭人이다. 평원내사平原内史를 지낸 바 있어 육평원陸平原으로 불린다. 고향에 은거하다가 아우 육운陸雲과 함께 낙양의 장화張華(232~300)를 찾아가 그의 도움으로 기반을 얻을 수 있었다.
3) '육운陸雲'(262~303)은 자는 사룡士龍이다. 형 육기陸機와 이륙二陸으로 병칭된다.
4) '이심二沈'은 심도沈度(1357~1434)와 심찬沈粲이다. 심도는 심찬의 형으로 자는 민칙民則, 호는 자락自樂이다. 심찬은 자는 민망民望, 호는 간암簡菴이다.
5) '장남안張南安'은 남안지부南安知府를 지냈던 장필張弼(1425~1487)로 자는 여필汝弼, 호는

동해東海이다. '1-1-7' 참조.

6) '육문유陸文裕'는 육심陸深(1477~1544)으로 '문유文裕'는 그의 시호이다. '1-2-11' 참조.

7) '막방백莫方伯'은 막시룡의 아버지 막여충莫如忠이다. '방백方伯'은 포정사布政使의 별칭이다. '1-2-14' 참조.

8) '오중吳中'은 강소 소주蘇州 지역을 이른다.

9) '문축이가文祝二家'는 문징명(1470~1559)과 축윤명(1460~1526)이다. 문징명은 '1-2-2' 참조. 축윤명은 자는 희철希哲, 호는 지산枝山·지지생枝指生이다.

명 축윤명祝允明, 〈촉전장군관공묘비蜀前將軍關公廟碑〉

참고

운간서파의 비조인 육기와 육운 뒤로는 인물이 없다가 심도 이하 여러 명이 출현했으나 이들이 동기창의 눈에 차지는 않은 듯하다. 홀로 즐기면서 후세의 지기를 기다린다는 말에서 운간서파의 독보적 존재로 자부하고 싶은 그의 심사가 드러난다.

나는 천성적으로 글씨를 좋아하지만 신중하고 엄숙하게 하는 것에 게을렀던 탓에, 써서 한 편을 완성하기에 이른 경우가 드물다. 그러나 하루도 붓을 잡지 않은 적은 없다. 다만 모두 종으로 횡으로 쓰고 끊었다가 이었다가 하여 조리 없는 말들이 되고 말았을 뿐이다.

그런데 우연히 서책을 책상머리에 놓아두었다가 마침내 수시로 각체를 쓰게 되었다. 또 아치가 있는 옛사람의 말도 많이 기록하게 되면서 이전에 멋대로 하던 것이 결코 공경하는 도리가 아니었음을 깨닫게 되었다.

단지 나는 글씨로 이름을 내기를 좋아하지 않아서 글씨 속에 조금은 담박한 의취가 있다. 이는 또한 혼자만 아는 부분이다. 선인들의 경우는 글씨 쓰기를 구차히 하지 않았으나, 또한 명예 때문에 휘둘려지는 것도 면하지 못하였다.

余性好書而嬾矜莊[1], 鮮寫至成篇者. 然無日不執筆, 皆縱橫斷續, 無倫次語[2]耳. 偶以册置案頭, 遂時爲作各體. 且多錄古人雅致語, 覺向來肆意, 殊非用敬之道. 然余不好書名, 故書中稍有淡意, 此亦自知之. 若前人作書不苟且, 亦不免爲名使耳.

1) '난긍장嬾矜莊'은 엄숙嚴肅하고 장경莊敬한 태도가 없이 게으름이다.
2) '무륜차어無倫次語'는 말에 조리가 없다는 뜻이다. 宋 蘇軾 『東坡志林』卷11 "信筆書紙, 語無倫次."

 교감

◎ 〈品〉(「용대별집」권4 30엽)에 실려 있다. 〈妮〉(권4)에 실려 있고, 앞에 '董玄宰云'이 있다.
◉ '嬾'은 〈品〉에 '懶'이다.
◉ '然'은 〈梁〉·〈董〉·〈品〉에 '雖'이다.
◉ '册'은 〈梁〉에 '毋'이다.
◉ '且'는 〈品〉에 없다.

나는 임모하여 본떠보지 않은 글씨가 없는데 소해 글씨에서 가장 뜻을 얻었다. 그러나 붓을 잡기를 게을리하여 행서와 초서가 세상에 전해질 뿐이다. 게다가 모두 마음을 기울여 쓴 것이 아니고, 단지 대 강대강 부탁에 응하여 썼을 뿐이다. 만약 합당하게 된 부분으로만 본 다면, 곧 진晉나라와 남조 송나라를 따라잡지는 못하더라도, 결코 당 나라 사람들의 뒷수레에 타고 있지는 않을 것이다.

吾書無所不臨, 最得意在小楷書, 而懶于拈筆, 但以行草行世. 亦都非作意書, 第率爾酬應耳. 若使當其合處, 便不能追踪晉·宋[1], 斷不在唐人後乘[2]也.

1) '진송晉宋'은 동진東晉(317~418)과 남북조 시대의 송宋(420~479)을 이른다.
2) '후승後乘'은 행렬의 뒤를 따르는 거마車馬를 이른다.

 교감

◎ 〈品〉(『용대별집』 권4 29엽)에 실려 있다.
◉ '仿'은 〈品〉에 '倣'이다.
◉ '都'는 〈品〉에 '多'이다.
◉ '宋'은 〈品〉에 '魏'이다.

권1_ 3. 스스로 쓴
글씨에 붙인 발문
跋自書

畫禪室隨筆

「관노첩」을 임모하고 뒤에 씀 : 우군[왕희지]의 「관노첩」은 오두미도를 섬기면서 올린 기도문이다. 기묘년[1579] 가을에 나는 유도[남경]에서 시험을 치를 때에 진적을 보았다. 당나라 냉금전에 모사한 것이었다. 이것 때문에 붓을 내려놓고서 3년 동안 글씨를 쓰지 못했었다.

이 첩이 나중에는 누강[태창]의 왕원미[왕세정]에게 돌아갔다. 내가 기축년[1589]에 왕담생[왕사기]에게 물어보니, 이미 신도[신안]의 허소보[허국]에게 주었다고 한다. 이 첩은 「계서」[난정서]를 닮았다. 배임하면서 이렇게 적는다.

臨〈官奴帖〉後 : 右軍〈官奴帖〉, 事五斗米道上章語也[1]. 己卯秋, 余試留都[2], 見眞蹟. 蓋唐冷金牋摹者[3], 爲閣筆[4]不書者三年. 此帖後歸婁江[5]王元美[6]. 予于己丑[7], 詢之王澹生[8], 則已贈新都[9]許少保[10]矣. 此帖類〈稧叙〉. 因背臨[11]及之.

1) '오두미도五斗米道'는 동한의 장릉張陵이 사천의 학명산鶴鳴山에서 처음 일으킨 종교로 신도에게 쌀 다섯 말씩을 거두어 붙은 이름이라고 한다. 또는 오방성두五方星斗를 숭배하고 『오두경五斗經』을 신봉하여 붙은 이름이라고도 한다. '상장上章'은 병 치료를 위해 신에게 올린 기도문이다. 葉夢得『避暑錄話』卷下. "漢末五斗米道, 出于張陵. 今世所謂張天師也. 凡受道者出五斗米, 故云五斗米道, 亦謂之米賊."
2) '유도留都'는 남경南京을 이른다. '1-2-14' 참조.
3) '냉금전冷金牋'은 이금泥金이나 쇄금灑金으로 꾸민 종이이다. 열을 가하면서 밀랍을 발라 투명하게 만들어 다른 묵적 위에 놓고 모사하는 데에 쓴다. 米芾『書史』. "王羲之玉潤帖, 是唐人冷金紙上, 雙鉤摹."
4) '각필閣筆'은 붓을 사용하지 않고 놓아둔다는 말로 붓을 꺾는다는 뜻이다. '閣'은 '擱'의 의미이다.
5) '누강婁江'은 태호에서 곤산과 태창太倉을 지나 장강에 이르는 강이다. 태창은 왕세정의 출신지이다.
6) '왕원미王元美'는 왕세정王世貞(1526~1590)으로 호는 봉주鳳洲이다. '원미元美'는 그의 자

교감
◎ '右軍官 … 者三年'은 〈品〉(『용대별집』 권4 50엽)에 실려 있고, 끝에 협주 '官奴帖'이 있다.
◎ '牋'은 〈品〉에 '箋'이다.

이다.

7) '기축己丑'은 1589년이다. 이해에 동기창은 진사에 급제하고 한림원에 들어가 서길사庶吉士가 되었다.

8) '왕담생王澹生'은 왕사기王士騏로 자는 경백冏伯이다. 왕세정의 장자로 동기창과 동년 진사이다.

9) '신도新都'는 휘주徽州의 신안新安이다.

10) '허소보許少保'는 태자소보를 지냈던 허국許國(1527~1596)으로 자는 유정維楨, 호는 영양穎陽, 시호는 문목文穆이고 흡현인歙縣人이다. 가정 44년(1565)에 진사로 출사하여 융경 원년(1567)에 사신으로 조선을 다녀갔다. 동기창이 치른 기축년 진사시의 시관이었다.

11) '배임背臨'은 임모할 대상을 외워서 보지 않고 쓰는 것을 이른다.

 참고

「관노첩」은 오두미도를 믿던 왕희지가 왕헌지의 병 치료를 위해 신에게 올린 기도문이다.12) 동기창이 이를 좌사 허국의 집에서 본 뒤에 충격에 빠져 3년 동안 붓을 들지 못했다는 것이다.13)

12) 『晉書』 「王獻之傳」, "獻之遇疾, 家人爲上章, 道家法應首過, 問其有何得失."

13) 『戲鴻堂法帖』 3권 「唐摹右軍眞跡」, "右冷金紙書, 在予坐師新安許文慤家."

「낙신부」를 임모하고 뒤에 씀 : 대령[왕헌지]의 「낙신부」 진적이 원나라 때까지만 해도 아직 조자앙[조맹부]의 집에 있었다. 지금은 송나라 탑본마저 다시는 볼 수 없다. 오늘 베낀 이 네 줄도 당나라 때 냉금전에 모사한 옛날 묵적이다. 나는 취리[가흥]의 항씨[항원변] 집에서 이를 보았다. 마침내 그 필의를 본받아 조선의 서수필을 시험해본다.

臨〈洛神賦〉後 : 大令〈洛神賦〉眞蹟, 元時猶在趙子昂家. 今雖宋揭不復見矣. 今日寫此四行, 亦唐摹冷金舊蹟. 余見之橋李[1]項氏. 遂師其意, 試朝鮮鼠鬚筆[2].

1) '취리橋李'는 가흥嘉興의 별칭이다.
2) '서수필鼠鬚筆'은 쥐의 수염으로 만든 붓이다. 왕희지의 「난정서」도 이 서수필로 썼다고 한다. 장지와 종요도 서수필을 사용하여 그 글씨가 강하고 날카롭게 되었다고 한다. 王羲之 「筆經」(元 陶宗儀 「說郛」 卷98), "世傳張芝鍾繇, 用鼠鬚筆, 筆鋒勁强, 有鋒芒."

동진 왕헌지王獻之, 〈낙신부십삼행洛神賦十三行〉(유공권발본柳公權拔本), 북경 고궁박물원

교감

◎ 〈品〉(「용대별집」 권4 54엽)에 실려 있다. 「대계」(132쪽 13번 주석)에 따르면, 묵적이 「임잡서책臨雜書册」(三省堂 「書苑」 4권 6호)에 실려 있고, 끝에 '癸卯六月晦日前三日, 病起試朝鮮鼠鬚筆'이 있다.

◉ '蹟'은 〈梁〉·〈董〉·〈品〉에 '迹'이다.

　　나씨[나대경]의 말을 쓰고 끝에 제함 : 「낙지론」과 나씨의 이 글은 진실로 산에 은거하는 사람이 스스로 위로한 말이다. 나는 여러 차례 이를 쓰기를 또한 「귀거래사」처럼 하여, 내가 즐거워하는 바를 표시한다.

　　書羅語題尾 : 〈樂志論〉[1) 與羅氏2) 此篇3), 實山居之人所自寬4)語. 余數書之, 亦如歸來詞5), 以志吾樂耳.

1) '낙지론樂志論'은 후한의 중장통仲長統(179~219)이 지은 글이다. 입신양명에 뜻을 두지 않고 전야로 물러나 은둔하면서 유유자적하는 자신의 즐거움에 대해 이야기하였다. 중장통의 자는 공리公理이고 산양인山陽人이다.
2) '나씨羅氏'는 남송의 나대경羅大經으로 자는 경륜景綸, 호는 유림儒林·학림鶴林이다. 『역해易解』 10권을 저술하고 1252년에 『학림옥로鶴林玉露』를 완성하였다.
3) '차편此篇'은 나대경이 자신의 산속 생활에 대해 이야기한 글을 이른다. 『학림옥로』(권4)에 실려 있다.
4) '자관自寬'은 고달픈 제 마음을 스스로 위로해 너그럽게 만든다는 말이다.
5) '귀래사歸來詞'는 도연명의 「귀거래사」이다. 전원생활의 즐거움을 동경하는 내용으로 벼슬을 버리고 고향으로 돌아갈 때 지었다.

교감

◎ 〈品〉(『용대별집』 권5 9엽)에 실려 있다.
◉ '樂志論與羅氏此篇'은 〈品〉에 '仲長統與羅景綸二論'이다.
◉ '余數書之'는 〈品〉에 '余深解其趣故時書之'이다.
◉ '歸來詞'는 〈梁〉·〈董〉·〈品〉에 '歸去來詞'이다.
◉ '耳'는 〈品〉에 '也'이다.

참고

나대경은 송나라 당경6)이 지은 「취면醉眠7)」이라는 시의 앞부분 두 구를 인용하면서, 자신의 산속 생활에 대해 이야기한 적이 있다. 이 내용이 『학림옥로』에 실려 있다. 본 절은 동기창이 이를 붓으로 쓰고 적어 넣은 발문이다. 명나라 서발은 "당경의 '산이 고요하니 태곳적 같고, 날이 기니 소년 시절 같구나.'라는 시구를 나대경이 인용한 뒤로, 세상에서 이 시를 모르는 자가 없게 되었다."8)라고 하였다.

6) '당경唐庚'(1070~1120)은 자가 자서子西이다.
7) 唐庚 『眉山詩集』 권4 「醉眠」. "山靜似太古, 日長如小年. 餘花猶可醉, 好鳥不妨眠. 世味門常掩, 時光簟已便. 夢中頻得句, 拈筆又忘筌."
8) 徐𤊨 『徐氏筆精』 卷4 「山靜日長」.

「낙지론」을 쓰고 끝에 제함 : 나는 양계[무석]에서 서계해[서호]가 쓴 「도덕경」을 본 적이 있다. 평론하는 사람들은 자첨[소식]의 글씨가 이를 닮았다고 하지만, 그렇지 않다. 자첨은 언필이 많지만 계해는 장봉藏鋒을 하면서 정봉으로 써서 종이 뒤로 뚫고 나갈 듯하다. 어찌 함께 논할 수 있겠는가? 이 글씨는 이를 본뜨고자 했다.

書〈樂志論〉題尾 : 余在梁溪[1], 見徐季海[2]書〈道德經〉. 評者謂子瞻似之, 非也. 子瞻多偃筆, 季海藏鋒正出[3], 欲透紙背, 安得同論. 此書欲仿之.

1) '양계梁溪'는 강소 무석無錫의 서문 밖으로 흐르는 시내이다. 동한의 문인 양홍梁鴻이 부인 맹광孟光과 함께 은거하던 곳이라고 한다. 이후 무석의 별칭이 되었다.
2) '서계해徐季海'는 당나라 서호徐浩로 '계해季海'는 그의 자이다. '1-2-4' 참조.
3) '장봉정출藏鋒正出'은 역입逆入하여 붓끝을 감추고 필관筆管을 세워 중봉을 유지하는 일을 이른다.

참고

동기창은 서호가 황화견黃花絹에 써놓은 「도덕경」 상권을 무석의 화학사華學士 집에서 본 적이 있다. 비단이 얇고 고와서 언뜻 보면 종이인 줄로 착각할 정도였다고 한다. 사람들은 소식이 서호를 배웠다고 하지만, 이 「도덕경」에는 두 사람이 연관되는 구석이 보이지 않는다. 이는 서호가 전적으로 종요를 배워서 정봉으로 썼기 때문이다.[4]
화학사는 수장한 서화의 분량이 강남에서 으뜸이었다. 후에 항자경이 그와 대등할 만큼의 서화를 수장하였다.

교감

◎〈品〉(『용대별집』 권5 9엽)에 실려 있다.
◉ '出'은〈梁〉·〈董〉·〈品〉에 '書'이다.
◉ '欲仿'은〈梁〉·〈董〉·〈品〉에 '頗似'이다.

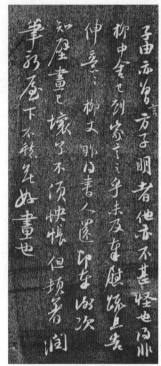

송 소식蘇軾,〈신세전경첩新歲展慶帖〉(쾌설당 법첩), 중국 국가도서관

4) 『서품』(『용대별집』 권5 49엽), "徐浩道德經上卷, 在無錫華學士家. 黃花絹精薄, 乍見似紙素, 諦觀知爲絹本. 全學鍾元常, 世傳蘇玉局學季海, 若以此卷品之, 全不相似. 以蘇用偃筆, 此卷皆正鋒."

　「주덕송」을 쓰고 끝에 제함 : 백륜[유령]은 문빗장을 걸어두기를 잘
했고 비록 술에 빠져 있기는 했지만, 스스로 세상을 끌어안을 만한
풍치를 품고 있었다. 그래서 혜강·완적 등과 나란히 일컬어질 수 있
었다. 나는 세 잔의 술도 마시지 못하면서 이 송을 쓰고서 또 혼자 웃
는다.

⊙ '與'는 〈梁〉에 '興'이다.

　書〈酒德頌〉題尾 : 伯倫[1]善閉關[2], 雖沉湎[3], 自有韜世之致[4]. 故
得與嵇、阮[5]輩並稱. 余飮不能三酌而書此頌, 又自笑也.

1) '백륜伯倫'은 진晉 유령劉伶의 자이다. 강소인으로 죽림칠현의 한 사람이다. 「주덕송酒德
頌」을 지었다.
2) '폐관閉關'은 문빗장을 걸어 닫고 사람의 출입을 끊는다는 말이다. 세속의 일에 관여하
지 않고 은둔하여 있는 처지를 빗대어 이른다. 『文選』卷21「五君詠·劉參軍」, "劉伶善
閉關, 懷情滅聞見."
3) '침면沉湎'은 술에 빠짐이다.
4) '도세지치韜世之致'는 세상을 포용할 만한 도량에서 나오는 풍치이다. 『文選』卷16「寡
婦賦·序[潘嶽]」, "樂安任子咸, 有韜世之量. [廣雅曰韜藏也, 言度之大, 包藏一世也.]"
『대계』(134쪽 39번 주석)는 '도세韜世'는 속세를 피해 재덕을 감추는 것이라고 했다.
5) '혜완嵇阮'은 죽림칠현 가운데 혜강嵇康과 완적阮籍(210~263)이다.

안평원[안진경]의 관고官誥를 임모하고 뒤에 씀 : 당나라 시대의 관고
는 모두 글씨를 잘 쓰는 명공의 손에서 나왔다. 노공[안진경]도 예부상
서['이부상서'의 오기]가 되어서까지 여전히 주거천에게 내리는 관고를 썼
었다. 이는 마치 근세에 묘지문을 대가의 손을 빌려서 쓰지 않으면,
효성과 자애가 부족하다고 생각하는 경우와 같다. 관고를 중시함이
이러하였다.

그런데 본조에서 작성하는 관고는 중서사인에게 축을 쓰도록 하
는 데다, 서법도 모두 심도와 강입강을 본받았을 뿐이니, 어찌 후대
에까지 전해질 수 있겠는가?

나는 글을 작성하는 직무를 두 차례 맡았었다. 선태사[동한유]의 관
고를 작성할 때에는 직접 글씨를 쓰려고 했으나, 갑자기 때 아닌 명
이 내려와 부절을 받들고서 길번의 왕을 책봉하러 장사에 파견되었
다. 또 고명을 반사할 때에도 왕명으로 길을 나서느라 노공[안진경]이
직접 썼던 전례를 따르지 못했다. 안노공의 첩을 임모하던 중에, 이
로 인해 아쉬운 생각이 든다.

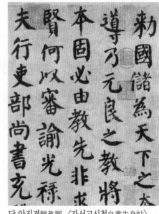

당 안진경顔眞卿, 〈자서고신첩自書告身帖〉

臨顔平原誥[1]書後 : 唐世官誥[2], 皆出善書名公之手. ◎魯公爲禮部[3]
尙書, 猶書朱巨川誥[4]. 如近世之埋誌[5], 非藉手宗匠, 以爲孝慈[6]不
足, 其重蓋如此. 國朝制誥, 乃使中書舍人爲之寫軸, 而書法一本沈
度[7]·姜立綱[8], 何能傳後.◎ 予兩掌制詞, 及先太史[10]誥, 欲自書之,
忽有非時之命, 持節[11]長沙封吉藩[12]. 頒誥[13]之時, 王程于邁[14], 不獲

교감

◎ 〈品〉(『용대별집』 권4 60엽)에 실려 있다.
◎ '魯公'은 〈梁〉·〈董〉·〈品〉에 '顔魯公'
 이다.
◎ '匠'은 〈梁〉·〈董〉·〈品〉에 '工'이다.
◎ '蓋'는 〈梁〉·〈董〉·〈品〉에 없다.
◎ '綱'은 〈品〉에 '剛'이다.
◎ '予'는 〈品〉에 '余'이다.

從魯公自書之例. 因臨顔帖, 爲之憮然[15].

1) '안평원고顔平原誥'는 건중 원년(780) 8월에 안진경을 태자소사太子少師에 제수하기 위해 내린 사령장이다. 당시 이부상서의 직임을 맡고 있던 안진경 본인이 직접 이를 썼다.

2) '고誥'는 5품 이상의 관리에게 작위를 올려주거나 관직을 제수하는 등 인사에 관한 목적으로 내려주는 사령장을 이른다. 관고官誥, 고신誥身, 고명誥命 등으로 불린다.

3) '예부禮部'는 '이부吏部'의 오기이다.

4) '주거천고朱巨川誥'는 주거천에게 내린 사령장이다. 「주거천고」는 안진경이 780년과 782년에 두 차례 작성하였다. 전자는 「희홍당첩」에 실려 있고 후자는 「정운관법첩」에 실려 있다. 明 郁逢慶「書畫題跋記」卷3「唐顔魯公正書朱巨川誥」. "魯公此書, 古奧不測, 是學蔡中郎石經. … 仲醇得此, 自題其居曰寶顔齋. 昔米襄陽得王略帖, 遂以寶晉名齋. 顔書固不減右軍王略, 而仲醇鑒賞雅意, 又不獨在紙墨間也. 壬辰春二月, 董其昌題."

5) '매지埋誌'는 무덤 안에 묻는 묘지墓誌이다.

6) '효자孝慈'는 손윗사람에 대한 효경孝敬과 손아랫사람에 대한 자애慈愛이다.

7) '심도沈度'(1357∼1434)는 자는 민칙民則, 호는 자락自樂이다. '1-2-32' 참조.

8) '강입강姜立綱'(?∼1491)은 자는 정헌廷憲이고, 호는 동계東溪이며 절강성浙江省 영가永嘉 사람이다.

9) 미불의 말에 따르면, 개원 연간 이전까지 제작된 관고는 속되지 않았으나 서호가 주도적으로 관고를 제작하면서부터 예스러운 기운이 모두 사라졌다고 한다. 米芾「海嶽名言」. "唐官告在世, 爲褚陸徐嶠之體, 殊有不俗者. 開元已來, 緣明皇字體肥俗, 始有徐浩以合時君所好, 經生字亦自此肥, 開元已前古氣無復有矣."

10) '선태사先太史'는 동기창의 선친 동한유董漢儒를 이른다.

11) '지절持節'은 부절符節을 몸에 지닌다는 말이다. 고대에 왕명을 받들고 지방으로 길을 나서는 사신들은 반드시 부절을 휴대하여 신분의 증표로 삼았다.

12) '길번吉藩'은 장사현에 위치한 길왕부吉王府이다. 동기창은 병신년(1596) 7월에 왕명으로 길왕부에 파견되었다.

13) '반고頒誥'는 고명誥命을 반사하는 일이다.

14) '왕정王程'은 왕명을 받고 파견되어 근무하는 일정이다. '우于'는 어조사이고, '매邁'는 행行과 같다.

15) '무연憮然'은 자신의 뜻처럼 되지 않아 안타까워하는 모양이다.

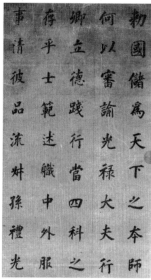

명 동기창董其昌, 〈임안진경고신첩臨顔眞卿告身帖〉, 대만 고궁박물원

안진경의 글씨를 임모하고 뒤에 씀 : 안청신[안진경]의 글씨는 채중랑[채옹]이 쓴 「석경」의 유의를 깊이 얻었다. 그런데 후대에 안진경을 배우는 자들은, 날카롭게 모나고 칼로 끊은 듯한 부분을 입문할 곳으로 여긴다. 이는 이른바, "활구活句를 궁구하지 않는다."는 경우이다. 나의 이 글씨는 노나라의 남자가 유하혜를 배울 때의 마음을 은근히 담아서 써본 것이다.[1]

臨顔書後 : 顔淸臣[2]書, 深得蔡中郎[3] 〈石經〉[4]遺意. 後之學顔者, 以觚稜斬截爲入門, 所謂 "不參活句"[5]者也. 余此書, 竊附魯男子學柳下惠之意.

2) '안청신顔淸臣'은 안진경顔眞卿으로 '청신淸臣'은 그의 자이다. 임기인臨沂人이다.
3) '채중랑蔡中郎'은 좌중랑장左中郎將을 지낸 바 있는 한의 채옹蔡邕이다.
4) '석경石經'은 동한 영제靈帝 때에 경서의 오류를 바로잡아 표준을 보이기 위해 낙양 태학에 세운 희평석경熹平石經이다. 희평 4년(175)에 영제의 명에 따라 학자들이 『주역』과 『상서』 등 유가의 경서를 교감하고 채옹蔡邕이 고문, 전서, 예로 써서 46개의 빗돌에 새겨 태학의 동서 양측에 세웠는데, 광화 6년(183)에 마무리되었다. 홍도석경鴻都石經, 금자석경今字石經 등으로 불린다. 『後漢書』 「蔡邕傳」 참조.
5) '불참활구不參活句'는 활구를 궁구하지 않는다는 말이다. 선가에서 참선을 수행할 때는 활구를 잡아 화두로 삼아야 하는데 그렇게 하지 못한다는 것이다. '활구'는 심오한 의미가 내재되어 있어 문자 너머의 뜻을 깊이 사색하면 깨달음에 이를 수 있게 하는 말이다. 사구死句의 상대어이다. 『五燈會元』 卷15 「雲門偃禪師法嗣」, "但參活句, 莫參死句. 活句下薦得, 永劫無滯. 一塵一佛國一葉一釋迦, 是死句."

1) 옛날 노나라에 살던 한 여인의 집이 폭풍우로 한밤중에 무너진 적이 있었다. 여인은 부득이 이웃 남자 집에 가서 유숙하자고 청하였다. 그런데 남자가 청을 거절하자 여인이 물었다. "그대는 어찌 유하혜처럼 하지 않소?" 남자는 이렇게 대답했다고 한다. "유하혜는 가능하지만 나는 가능하지 못하오. 가능하지 못한 나의 형편에 맞추어 유하혜의 가능함을 배우려는 것이오." 唐 孔穎達 『毛詩注疏』 卷19 「巷伯」. '1-1-13' 참조.

교감

◎ 〈品〉(『용대별집』 권4 63엽)에 실려 있다.

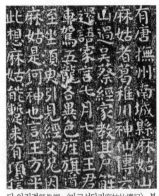

당 안진경顔眞卿, 〈마고선단기麻姑仙壇記〉, 북경 고궁박물원

「천마부」를 임모하고 뒤에 씀 : 양양[미불]이 쓴 「천마부」는 내가 본 것만 이미 네 가지다.

하나는 벽과擘窠의 대자로 쓰여 있고, 그 뒤에, "평해대사를 위해 후원에서 쓴다. 수구공이 보았다."라고 적혀 있는데, 특히 웅걸하다. 가화[가흥]의 참정 황이상[황승현] 집에 있다. 하나는 검토 왕이태[왕궁당]가 소장하고 있다. 곧 안평원[안진경]의 「쟁좌첩」을 방한 것이다. 하나는 우리 고향 송참정[송요무]의 집에 있다. 또 하나는 신도[신안]의 오씨[오정]에게 있는데, 그 뒤쪽에 황자구[황공망] 등 원나라 시대 여러 사람들의 발문이 적혀 있다. 자구는, "이를 펼쳐 볼 때에 큰 별 하나가 북두성을 뚫고서 떨어졌다. 그 소리가 우레 같았다."라고 했다.

송씨의 본은 내가 이미 모사해 돌에 새겨 넣었다. 오씨의 본은 마른 획이 많아 따로 한 종류로 나눌 수 있는 미불 글씨이다. 그렇지만 모두 진적이다.

미불의 타고난 재능은 마치 강한 쇠뇌의 화살이 끝까지 날아갔을 때와 같다. 자첨[소식]은 그의 「보월부」를 칭찬하면서, "미원장[미불]을 다 알 수 없다."라고 했다. 그러나 결국 한 본도 세상에 전해지지 않는다. 어찌된 일인가? 배임하는 기회에 이렇게 적는다.

臨〈天馬賦〉[1]書後 : 襄陽書〈天馬賦〉, 余所見已四本. 一爲擘窠大字[2], 後題云 "爲平海大師[3]書後園, 水丘公[4]觀."[5] 特爲雄傑, 在嘉禾黃履常參政[6]家. 一爲檢討王履泰[7]藏, 乃仿顔平原〈爭坐帖〉.

교감

◎ 〈品〉(「용대별집」 권5 6엽)에 실려 있는데, '一爲檢討 … 宋參政家'가 없다.

一在吾鄕宋參政[8]家. 一在新都[9]吳氏[10], 後有黃子久諸元人跋. 子久云"展視之時, 有一大星, 貫斗而墜[11], 其聲如雷." 宋本余已摹取刻石, 吳本多枯筆, 別自一種米書, 然皆眞蹟也. 米賦材乃强弩之末[12], 而子瞻稱其〈寶月賦〉, 以爲知元章不盡[13]. 乃曾無一本傳世, 何也. 因背臨及之.

1) '천마부天馬賦'는 고공회高公繪가 보관하고 있던 한간韓幹의 「황마도黃馬圖」를 보고 나서 미불이 지은 글이다. 「보진영광집寶晉英光集」(권1)에 실려 있다.

2) '벽과대자擘窠大字'는 균정한 대자大字를 이른다. '벽과擘窠'는 본디 전각篆刻에서 글자의 균정한 포치를 위해 가로 세로로 남긴 경계선을 이른다. '벽擘'은 구획을 나눈다는 뜻이고, '과窠'는 구획한 테두리를 뜻한다. 주이정朱履貞은 '벽과擘窠'가 큰 붓으로 대자를 쓸 때에 엄지 안쪽 호구虎口에 붓을 넣어 쥐는 방법이라고 추정하였다. 淸 朱履貞 「書學捷要」卷2, "書有擘窠書者, 大書也. 特未詳擘窠之義. 意者, 擘, 巨擘也. 窠, 穴也. 卽大指中之窠穴也. 把握大筆在大指中之窠, 卽虎口中也. 小字·中字用拔鐙, 大筆大書用擘窠."

3) '평해대사平海大師'는 미상이다.

4) '수구공水丘公'은 미상이다. '수구水丘'는 복성이다.

5) 명나라 욱봉경郁逢慶의 「속서화제발기」(권6 「米南宮大行楷書天馬賦」)에는 "平海大師後園, 水丘公慧悟師看書, 襄陽米芾."이라고 되어 있다. 청나라 손승택孫承澤의 「경자소하기」(권1 「米元章大字天馬賦墨蹟」)에는 "元章所書天馬賦, 以擘窠大字, 書於平海大師後園者, 爲最得意之作."이라고 되어 있다. 동기창이 임술년(1622) 2월 18일에 임모한 묵적에도 같은 내용이 있다.

6) '황이상黃履常'은 황승현黃承玄으로 '이상履常'은 그의 자이다. 호는 여참與參이다. '가화嘉禾'는 그의 출신지 절강 가흥嘉興이고, '참정參政'은 명대에 포정사 아래에 두었던 좌·우참정左右參政을 이른다.

7) '왕이태王履泰'는 왕긍당王肯堂으로 자는 우태宇泰이고 강소 금단인金壇人이다. 동기창과는 동년 진사이다. 검토檢討를 거쳐 복건참정福建參政을 역임하였다.

8) '송참정宋參政'은 송요무宋堯武(1532~1596)로 자는 계응季鷹, 호는 손암遜菴이다. 벼슬이 운남참정雲南參政에 이르렀다.

9) '신도新都'는 휘주徽州의 신안新安이다.

10) '오씨吳氏'는 오정吳廷이다. 오정은 동기창과 교유하던 신안의 수장가로 자는 용경用卿, 호는 강촌江邨이다. 오국정吳國廷이라고도 한다. 가장 진적을 모각하여 「여청재첩餘淸齋帖」16권을 엮고 뒤이어 「속첩續帖」8권을 엮었다. 「淳化祕閣法帖考正」卷11 「餘淸齋帖」참조.

11) '관두이추貫斗而墜'는 운석이 북두칠성을 뚫고 지나가 떨어진다는 말이다. 두斗는 북두성, 곧 북두칠성이다.

12) '강노지말强弩之末'은 강한 쇠뇌로 쏜 화살이 처음에 힘차게 날다가 마침내는 비단도 뚫지 못할 만큼 약해짐을 이르는 말이다. 「前漢書」「韓安國傳」, "衝風之衰, 不能起毛羽,

彊弩之末, 力不能入魯縞."

13) 『東坡全集』卷85 「與米元章」, "兒子於何處, 得寶月觀賦, 琅然誦之. 老夫臥, 聽之未半, 蹶然而起, 恨二十年相從, 知元章不盡. 若此賦, 當過古人, 不論今世也."

송 미불米芾, 〈천마부天馬賦〉(삼희당법첩)

 참고

'강노지말强弩之末'은 보통 세력이 미약해진 상태를 비유하는 말로 쓰인다. 하지만 여기서는 힘이 세지 않으면서 부드럽게 이어지는 미불의 글씨를 비유한다. 끝까지 날아가 힘이 빠진 화살처럼 유약해 보이지만, 실상은 부드러우면서도 조화롭게 변화하는 역동적인 기세를 품고 있음을 드러내기 위해서다. 「보월부」를 접한 소식이 최고의 찬사를 아끼지 않았던 것도 미불의 이런 힘에 감동해서다.

회소의 글씨 첩을 임모하고 끝에 씀 : 회소의 「자서첩」 진적은 가흥 항씨[항원변]가 600금을 주고 주금의[주희효]의 집에서 구입하였다. 주씨 는 이를 내부에서 얻었다. 엄분의[엄숭]의 물건이 몰수되어 대내로 들 어갔는데, 나중에 후백들에게 내주어 월급으로 삼을 때 태위 주희효 가 다시 이를 받았던 것이다. 처음에 오군의 육완이 소장하고 있었는 데, 문대조[문징명]가 정운관에서 모각하여 세상에 전해졌다. 나는 20 년 전에 취리[가흥]에서 진본을 보았다. 근래에도 여러 차례 회소의 다 른 초서를 얻어 감상했지만 이것이 가장 으뜸이다.

본조에서 회소 글씨를 배운 자 중에 종취宗趣를 얻은 자가 드물지 만, 서무공[서유정], 축경조[축윤명], 장남안[장필], 막방백[막여충]은 각자 깨 달아 들어간 바가 있다. 풍고공[풍방]도 한 부분을 얻기는 했지만, 광 괴狂怪하고 노장怒張하여 그 근본을 잃었다.

내 생각에 장욱에게 회소가 있는 것은 마치 동원에게 거연이 있는 것과 같다. 서로 의발을 전승하기를 더는 여한이 남지 않게 하였다. 그런데 모두 평담하고 천진함을 종지로 삼았다. 사람들은 광狂하다 고 지목하지만 실은 광하지 않다. 오래 초서를 쓰지 않다가 오늘 문씨 의 석본을 임모하는 기회에 이렇게 적는다.

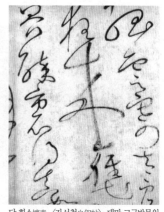

당 회소懷素, 〈자서첩自叙帖〉, 대만 고궁박물원

臨懷素帖書尾 : 懷素〈自叙帖〉眞蹟, 嘉興項氏以六百金, 購之朱 錦衣[1]家. 朱得之內府. 蓋嚴分宜[2]物沒入大內, 後給侯伯[3]爲月俸[4], 朱太尉希孝旋收之. 其初, 吳郡陸完[5]所藏也, 文待詔[6]曾摹刻停雲

교감

⊙ 〈品〉(「용대별집」 권5 63엽)에 실려 있다.
⊙ '它'는 〈董〉·〈品〉에 '他'이다.
⊙ '學素書者'는 〈品〉에 '素書'이다.
⊙ 斑은 〈梁〉·〈董〉·〈品〉에 '班'이다.
⊙ '源'은 〈梁〉에 '元'이다.

館⁷⁾, 行于世. 余二十年前, 在檇李, 獲見眞本. 年來, 亦屢得懷素

它草書鑒賞之, 唯此爲最. 本朝學素書者, 鮮得宗趣⁸⁾, 徐武功⁹⁾、祝

京兆、張南安¹⁰⁾、莫方伯¹¹⁾, 各有所入. 豊考功¹²⁾亦得一斑¹³⁾, 然狂恠怒

張, 失其本矣. 余謂張旭之有懷素, 猶董源之有巨然, 衣鉢相承¹⁴⁾,

無復餘恨, 皆以平淡天眞爲旨. 人目之爲狂, 乃不狂也. 久不作草,

今日臨文氏石本, 因識之.

1) '주금의朱錦衣'는 금의위錦衣衛에 근무하던 주희효朱希孝(1518~1574)로 자는 순경純卿이다.
2) '엄분의嚴分宜'는 원주袁州의 분의分宜 사람인 엄숭嚴嵩(1480~1567)으로 자는 유중惟中이다. 국정을 천단하고 막대한 부를 부정하게 얻어 검산당鈐山堂에 서화와 골동을 모았다. 아들 엄세번嚴世蕃(1513~1565)도 권세를 앞세워 타인의 많은 소장품들을 강탈하였다고 한다. 이후 가정 44년(1565) 3월에 엄세번이 저자에서 참형을 당하고 엄숭은 추방되었는데, 이때 이들의 소장품이 모두 몰수되었다. 문징명(1470~1559)의 둘째 아들 문가文嘉(1501~1583)가 명을 받들어 이를 모두 열람하고 『검산당서화기鈐山堂書畫記』 1권을 남겼다. 『明史』 卷308 「嚴嵩·世蕃傳」, "好古尊彝奇器書畫, 趙文華鄢懋卿胡宗憲之屬, 所到輒輦致之, 或索之富人, 必得然後已."
3) '후백侯伯'은 후작侯爵과 백작伯爵을 아울러 일컫는 말이다. 제후를 가리킨다.
4) '월봉月俸'은 관리에게 매달 지급하는 녹봉이다.
5) '육완陸完'(1458~1526)은 자는 전경全卿, 호는 수촌水村이다. 오군인吳郡人이다.
6) '문대조文待詔'는 한림원 대조를 지냈던 문징명文徵明이다. '1-2-2' 참조.
7) '정운관停雲館'은 문징명이 마련한 서재의 이름이다.
8) '종취宗趣'는 종지宗旨이다.
9) '서무공徐武功'은 무공백武功伯에 봉해진 서유정徐有貞(1407~1472)으로 초명은 정珵, 자는 원옥元玉, 호는 천전天全이다. 오현인吳縣人이다.
10) '장남안張南安'은 남안지부南安知府를 지냈던 장필張弼(1425~1487)로 자는 여필汝弼, 호는 동해東海이다. '1-1-7' 참조.
11) '막방백莫方伯'은 막시룡의 아버지 막여충莫如忠이다. '방백方伯'은 포정사布政使의 별칭이다. '1-2-14' 참조.
12) '풍고공豊考功'은 남경이부고공주사南京吏部考功主事를 지냈던 풍방豊坊으로 자는 존례存禮이고 은현인鄞縣人이다. 죄로 방축된 뒤에 '풍도생豊道生'이라고 개명하였다. 필법에 관한 고인의 말을 모으고 자신의 의견을 덧붙여서 『풍고공필결豊考功筆訣』을 지었다.
13) '일반一斑'은 사물의 한 부분을 이른다.
14) '의발상승衣鉢相承'은 스승에서 제자로 도를 전수한다는 말이다. 선종의 초조부터 오조까지 의발을 전하여 법을 전한 징표로 삼았던 데에서 생겨난 말이다. 육조 이후로 이 전통이 지켜지지 않았다.

　스스로 쓴 서권의 뒤에 씀 : 이는 내가 임진년[1592]에 북쪽으로 상경할 때에 광릉[양주]의 배 안에서 쓴 것이다. 병신년[1596] 설달그믐 저녁에 청신[장청신]이 다시 서재로 가져와서 내가 다시 펼쳐보게 되었다. 인하여 생각해보니, 옛사람들은 글씨가 나이와 함께 노숙해졌다. 그런데 나는 지금 임진년부터 다시 5년이나 지났으나 예전보다 크게 나아진 점이 없다. 매우 부끄러운 생각이 든다.

　自書卷後 : 此余壬辰北上時, 在廣陵舟中書也. 丙申除夕, 淸臣[1] 復持至齋中, 余重展之. 因念古人書與年俱老. 今去壬辰又五年矣, 無能多勝于曩時, 深以爲媿.

교감
⦿ '五'는 〈梁〉·〈董〉에 '七'이다.

1) '청신淸臣'은 동기창 문하의 장청신張淸臣이다. 동기창, 진계유와 어울려 법서와 명화를 즐겼다. 明 陳繼儒『陳眉公集』卷7「董玄宰來仲樓隨筆序」, "門人張淸臣, 博雅工文. 騷有侯巴之嗜, 得卽掌錄, 漸已成編. 名來仲樓隨筆. 玄宰有樓, 在南城林樾之間. 以予數相過從, 題曰來仲. 予與淸臣, 遭際太平日, 同玄宰商略金題玉蹀之事."

「감고재첩」에 쓴 발문 : 내가 회소의 첩 하나를 보니, "소실산에 있
는 신인이 감추어둔 글씨를 채중랑[채옹]이 얻었다."라고 되어 있다.
옛날에 글씨를 완성한 자들은 천지가 바뀐 뒤에나 내어놓으려고 이
렇게 소중하게 지켰다. 지금 사람들은 아침에 붓 잡는 법을 배우고
는 저녁에 벌써 돌에 새긴다. 나는 이를 매우 비루하게 여긴다.

그런데 청신[장청신]이 소장하던 내 글씨를 하나하나 모사해서 새겼
다. 모아서 묶느라 고심한 흔적이 모두 나타나 있다. 하지만 이는 아
직 경솔하게 쓴 것들인데, 마침내 세상에 전해지게 되어 나는 매우
두렵다. 비록 그렇지만 나는 글씨를 배운 지 30년이 되었다. 감히 고
인의 삼매에 들어갔다고는 말하지 못하겠지만, 서법이 나에 이르러
또다시 일변하였다. 세상에 반드시 이를 이해할 수 있는 안목이 밝
은 사람이 있을 것이다. 각종의 글씨를 써서 청신의 부탁에 응한다.

후한 채옹蔡邕, 〈석경잔편石經殘片〉

〈酣古齋帖〉跋 : 余見懷素一帖, 云 "少室中有神人藏書, 蔡中郎
得之." 古之成書者, 欲後天地而出, 其持重如此. 今人朝學執筆, 夕
已勒石[1], 余深鄙之. 淸臣以所藏余書, 一一摹勒, 具見結集[2]苦心.
此猶率意筆, 逐爲行世, 予甚懼也. 雖然, 予學書三十年. 不敢謂入
古三昧, 而書法至余, 亦復一變, 世有明眼人必能知其解者[3]. 爲書
各種, 以副淸臣之請.

 교감

◎ 〈品〉(『용대별집』 권4 44엽)에 실려 있
 고, 끝에 협주 '酣古齋帖'이 있다.
⊙ '者'는 〈品〉에 없다.
⊙ '一一'은 〈品〉에 없다.
⊙ '集'은 〈梁〉·〈董〉에 '習'이다.
⊙ '爲'는 〈品〉에 '爲余'이다.
⊙ '予'는 〈品〉에 '余'이다.
⊙ '予'는 〈品〉에 '余'이다.
⊙ '種'은 〈梁〉·〈董〉·〈品〉에 '體'이다.

1) 조맹부의 「난정십삼발」에 "奴隷小夫乳臭之子, 朝學執筆, 暮已自誇其能. 薄俗, 可鄙可
 鄙."라는 말이 있다.

2) '결집結集'은 여러 글씨를 수집하여 하나로 모은다는 말이다. 본래 불가에서 석가모니가 열반한 뒤에 생전에 설법한 내용을 제자들이 함께 정리하여 묶어내었던 일을 이른다.

3) 『장자』「제물론」에 "萬世之後, 而一遇大聖知其解者, 是旦暮遇之也."라는 말이 있다.

「대강동사」를 쓰고 끝에 제함 : 나는 병신년[1596] 가을에 사명을 받들고 장사에 갔다가 강에 배를 띄워 돌아오는 길에 제안을 지났다. 그때 내 문하의 서양화가 황강의 수령으로 있었는데, 동파[소식]의 이 「대강동사」를 크게 써줄 것을 내게 부탁하면서, "장차 적벽에 새겨 넣겠습니다."라고 하였다.

나는 순풍을 타고 배를 띄우고서 「소적벽시」를 지어 우리 송강의 적벽을 위해 해명을 해보았다. 얼마 뒤에, 내가 두 차례 조정의 명을 받아 모두 황강과 무창의 사이에 있을 때에, 옛 유적을 구경하고 현인들을 생각하다가 당시 파공[소식]이 시를 적었던 옛 장소를 알게 되었다. 「대강동사」를 쓰는 기회에 이를 기록한다.

書〈大江東詞〉[1]題尾 : 余以丙申秋, 奉使長沙[2], 浮江歸, 道出齊安[3]. 時余門下徐暘華[4], 爲黃岡[5]令, 請余大書東坡此辭, 曰 "且勒之赤壁." 余乘利風解纜[6]後, 作小赤壁詩, 爲吾松赤壁解嘲[7]. 旣而余兩被朝命, 皆在黃·武間, 覽古懷賢, 知當日坡公舊題詩處也. 因書詞識之.

교감

◎ 〈品〉(『용대별집』 권5 4엽)에 실려 있다.
◉ '門下'는 〈品〉에 '門下士'이다.
◉ '辭'는 〈品〉에 '詞'이다.
◉ '旣而'는 〈梁〉·〈董〉·〈品〉에 '已'이다.
◉ '曰'은 〈梁〉·〈董〉·〈品〉에 '在'이다.
◉ '詞'는 〈梁〉·〈董〉에 '此詞'이고, 〈品〉에 '此辭'이다.

1) '대강동사大江東詞'는 사패詞牌의 하나인 「염노교念奴嬌」의 별칭이다. 여기에서는 소식이 이 사패에 맞추어 창작한 「적벽회고赤壁懷古」를 이른다.
2) '봉사장사奉使長沙'는 병신년(1596) 7월에 왕명을 받들고 호남 장사의 길왕부吉王府에 파견되었던 일을 이른다. 『대계』(142쪽 138번 주석)는 「합장행장合葬行狀」(『陳眉公先生全集』 권 36)의 "丁酉主江西考"라는 말을 근거로 강서의 고시考試를 담당한 시험관으로 파견되었다고 추정했다.
3) '제안齊安'은 호북湖北 황강黃岡의 서북쪽에 위치한 지명이다.
4) '서양화徐暘華'는 미상이다.

5) '황강黃岡'은 호북湖北 무한武漢의 동쪽에 위치한 지명이다.

6) '해람解纜'은 배를 정박하기 위해 묶어두었던 닻줄을 풀어 배를 띄움을 이른다.

7) '해조解嘲'는 남으로부터 받는 비난에 대해 해명하는 일이다. 동기창은 송강 적벽이 황강 적벽보다 못하지 않고 실제로는 서너 배나 큰데도 '소적벽'으로 불려서 못마땅했던 듯하다. 『容臺別集』卷4 「雜紀」(8엽), "吾郡九峯之間, 有小赤壁. 余頃過齊安, 至赤壁, 其高僅數仞, 廣容兩亭耳. 吾郡赤壁, 乃三四倍之. 山靈負屈, 莫爲解嘲, 昔時名人, 鹵莽如是. 因書赤壁, 一正向來之謬然." 『容臺詩集』卷1 「題畫小赤壁圖」 참조.

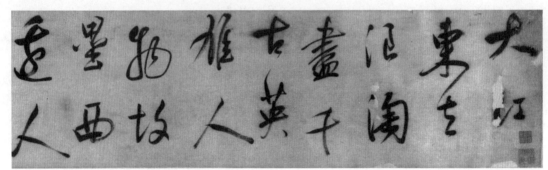

명 동기창董其昌, 〈적벽회고赤壁懷古〉, 중국 온주박물관

서권의 뒤에 제함 : 술에 취한 뒤에 먹물 한 말을 갈아 3전의 닭털 붓으로 이 편을 쓰면서 마치 바람을 좇고 번개를 좇는 듯이 빠르게 하여 조금도 막히거나 지체됨이 없게 하였다. 모두 안상서[안진경]와 미만사[미불]의 서법에서 얻어왔다. 서가들 중에 이를 아는 자가 당연히 있을 것이다.

교감

題卷後 : 醉後磨墨一斗, 以三文頭雞毛筆[1], 書此篇, 迅疾如追風逐電, 略無凝滯. 皆自顔尚書·米漫士書法得來, 書家當有知者.

◎ 〈品〉(『용대별집』 권4 30엽)에 실려 있다.
⊙ '頭'는 〈品〉에 '錢'이다.
⊙ '自'는 〈梁〉·〈董〉·〈品〉에 '是'이다.
⊙ '士'는 〈品〉에 '仕'이다.

[1] '삼문두계모필三文頭雞毛筆'은 3전의 적은 돈으로 살 수 있는 닭털 붓이다. 닭털 붓은 값 싸게 살 수 있는 붓으로 알려져 있다. 소식과 황정견이 닭털로 만든 붓을 3전의 적은 돈으로 구입하여 사용했다고 한다. 陳仁錫 「潛確類書」(『淵鑑類函』 卷204 三錢雞毛筆), "嶺外少兔, 以雞雉毛作筆, 亦妙. 卽蘇長公所謂三錢雞毛筆也." 宋 黃庭堅 「山谷集」 卷25 「題自書卷後」, "此卷實用三錢買雞毛筆書."

회소의 진적을 임모하고 뒤에 발함 : 장진[회소]의 글씨 중에 내가 본「고순첩」,「사어첩」,「천모음동열첩」은 모두 진적으로서 담박함과 고아함을 종지로 삼은 것이었다. 여기에서 한갓 호탕함과 기괴함만을 찾으려고 하는 자들은 모두 노나라 남자의 식견을 갖추지 못한 자들이다.

안평원[안진경]은, "장장사[장욱]가 비록 타고난 자품이 초일하여 절묘함이 고금의 으뜸이지만, 해정하여 법에 맞고 정밀하고 꼼꼼해서 특별히 진실하고 바르다."라고 했다. 아, 이것이 소사素師[회소]의 의발이다. 글씨를 배우는 자라면 일판향一瓣香을 피워 공양供養하기를 바란다.

당 회소懷素,〈소초천자문小草千字文〉, 대만 고궁박물원

臨懷素眞蹟跋後 : 藏眞[1]書, 余所見有〈枯笋帖〉、〈食魚帖〉、〈天姥唫冬熱帖〉, 皆眞蹟, 以澹古爲宗. 徒求之豪宕奇恠者, 皆不具魯男子[2]見者也. 顏平原云"張長史, 雖天姿超逸, 妙絕古今, 而楷法精詳, 特爲眞正."[3] 吁, 此素師之衣鉢. 學書者, 請以一瓣香供養之.[4]

✿ 교감

◎ 〈品〉(『용대별집』 권5 1엽)에 실려 있다.
⊙ '澹'은 〈品〉에 '淡'이다.
⊙ '宕'은 〈梁〉·〈董〉에 '蕩'이다.
⊙ '此'는 〈品〉에 없다.

1) '장진藏眞'은 회소懷素의 자이다. '1-2-9' 참조.
2) '노남자魯男子'는 '1-3-7'의 주석 참조.
3) 회소는 「자서첩自敍帖」에서 "오군의 장욱 장사는 비록 자품이 광괴하고 방일하기로 고금의 으뜸이지만 해정하여 법도에 맞고 꼼꼼하여 특히 진실하고 바르다.[以至于吳郡張旭長史, 雖姿性顚逸, 超絕古今, 而模楷精法詳, 特爲眞正.]"라고 하였다. 『대계』(144쪽 166번 주석)는 '해법楷法'이 '해서의 법'이 아니라 법칙이나 전범을 이른다고 풀이했다.
4) '일판향一瓣香'은 대개 스승에게 경건히 예의를 표하거나 존모하는 마음을 나타냄을 비유하는 말이다. 판瓣은 오이의 씨이고, 판향瓣香은 오이씨 모양의 향이다. 선종에서는 장로가 설법을 하다가 세 번째의 향을 사를 때가 되면 "이 한 심지의 향을 법을 전해준 아무개 법사에게 공경히 바칩니다."라고 했다고 한다. 宋 米芾 「畫史」, "蘇軾子瞻作墨

竹, 從地一直起至頂. 余問 '何不逐節分.' 曰 '竹生時何嘗逐節生.' 運思淸拔, 出於文同
與可. 自謂 '與文拈一瓣香.' 以墨深爲面淡爲背, 自與可始也."

당 회소懷素, 〈사어첩食魚帖〉

 참고

회소의 글씨는 호탕하고 방일한 듯 보이지만 내면은 담담하고 고아하다. 장욱의 글씨도
초탈하고 방일하여 법을 무시한 듯이 보이지만, 사실은 해정하고 꼼꼼하여 모두 법에
맞다.

형공[왕안석]의 사詞를 쓰고 끝에 제함 : 왕개보[왕안석]의 「금릉회고사」
가 벽 위에 쓰여 있는 것을 동파[소식]가 보고서 감탄하여, "이는 늙은
여우의 정령이다."라고 하였다. 높이고 인정함이 이러하였다. 미원
장[미불]도 형공의 글씨를 일컬어, 오대의 양소사[양응식]와 매우 흡사하
다고 했다.

소식의 사詞와 미불의 글씨는 모두 천고에서 우뚝이 빼어났지만,
유독 개보에게만은 감히 함부로 하지 못하였다. 이 왕공이 만약 재
상이 되지 않았다면, 어찌 이런 재능들을 그대로 덮어두고 말았겠
는가?

書荊公詞題尾 : 王介甫〈金陵懷古詞〉, 東坡于壁上觀之, 歎曰 "此
老狐精[1]也." 其推服若此. 米元章又稱荊公書絕似五代 楊少師[2].
蘇之詞, 米之書, 皆橫絕千古, 獨不敢傲介甫. 此公若不作宰相, 豈
至掩其長邪.

1) '노호정老狐精'은 사이비를 일컫는다. 야호선野狐禪, 또는 야호정野狐精이라 한다. 내키지
 는 않지만 왕안석이 비범한 정기를 소유하였음을 비꼬아 한 말이다. 『西淸詩話』(『漁隱叢
 話』 전집 권35). "元祐間, 東坡奉祠西太一宮, 見公舊詩云 '楊柳鳴蜩綠暗, 荷花落日紅酣,
 三十六陂春水, 白頭想見江南', 注目久之曰 '此老野狐精也.'"
2) 미불의 『해악명언』에 "왕안석이 양응식의 글씨를 배웠으나 아는 사람이 드물었다. 내
 가 이 일을 이야기하자 공이 나의 감식안을 크게 칭찬하였다.[文公學楊凝式書, 人尠知之,
 余語其故, 公大賞其見鑒.]"는 말이 있다.

 교감

◎ 〈品〉(『용대별집』 권4 18엽)에 실려 있
고, 뒤에 "宋人特工於詞曲, 蘇歐
秦黃其最著者. 惟王半山爲之風骨
稜稜. 脫去艷冶態. 雖秀鐵面嚴冷,
不得以敎壞人家男女相嘲也."가
있다.

「계첩」[난정서]을 임모하고 뒤에 제함 : 「난정서」는 행간의 장법이 가장 중요하지만, 나는 임모하여 쓰면서 마침내 원본과 다르게 했으니, 시시비비를 따지는 자들에게 비난받을 것임을 알 수 있다. 그러나 도구성[도종의]이 「계첩고」에 기재한 것들 중에도 오히려 초서체로 쓴 것이 있다. 진실로 굳이 곧이곧대로만 답습할 필요는 없다. 지금 사람이 고인과 날로 차이가 벌어지는 이유가 어찌 행行과 단段에 있겠는가?

臨〈禊帖〉題後 : 〈蘭亭叙〉最重行間章法, 余臨書乃與原本有異, 知爲聚訟家所訶. 然陶九成[1]載〈禊帖考〉, 尚有以草體當之者,[2] 政不必規規相襲. 今人去古日遠, 豈在行段乎.

◎ 〈品〉(『용대별집』 권4 47엽)에 실려 있다.
◉ '段'은 〈梁〉·〈董〉·〈品〉에 '款'이다.

1) '도구성陶九成'은 원말 명초의 학자 도종의陶宗儀로 '구성九成'은 그의 자이다. 절강 황암인黃巖人이다.
2) 도종의의 『철경록』[권6]에는 「난정서」의 이본 117본을 10책으로 나누어 엮은 「난정집각蘭亭集刻」의 목록이 실려 있다. 송의 이종理宗이 내부에 보관하던 「난정서」를 정리한 것이다. 그 가운데 손과정과 오선吳說 등이 쓴 초서본이 들어 있다. 「계첩고」가 바로 뒤에 실려 있으나 위의 내용과는 관련이 없다. 동기창이 언급한 「계첩고」는 「난정집각」을 가리킨 것으로 여겨진다. 元 陶宗儀 『輟耕錄』 卷6 「蘭亭集刻」, "蘭亭一百一十七刻, 裝裱作十冊, 乃宋理宗內府所藏."

참고

옛것을 배운다면서 굳이 행行과 단段을 맞추어 외형을 닮게 할 필요는 없다. 진정한 배움은 형사를 완성함에 있지 않다. 원작이 성취한 경지를 깊이 이해하여 창조적으로 변용해야 마땅하다는 말이다.

다시 씀 : 조문민[조맹부]이 「계첩」[난정서]을 임모한 것이 무려 수백 장이나 된다. 내가 본 것만도 매우 많다. 나는 임모하면서 평소에 한편도 끝을 맺지 못하였다. 하지만 문민만큼 많이 써보았다면, 혹 깨달아 들어간 부분이 있었을 것이다. 다만 문민은 여전히 자신의 필법을 유지하여, 스승을 순전하게 배우지는 않았다. 그러나 나는 철저히 닮게 쓰려고 했으니, 이 점이 다르다.

又 : 趙文敏臨〈禊帖〉, 無慮數百本, 卽余所見, 亦至夥矣. 余所臨, 生平不能終篇. 然使如文敏多書, 或有入處. 蓋文敏猶帶本家筆法, 學不純師. 余則欲絶肖, 此爲異耳.

교감

◎〈品〉(「용대별집」 권4 47엽)에 실려 있다.

「자서첩」을 쓰고 뒤에 제함 : 미원장[미불]의 글씨는 저등선[저수량]을 통해서 깨달아 들어간 곳이 많다. 등선은 「난정서」를 깊이 배워서 당나라 서가들 중에서 첫 번째로 빼어나다. 이 첩이 바로 그 의발이다. 임모하여 청신[장청신]에게 주니, 청신이 보배처럼 여긴다. 나는 평소에 회소의 「자서첩」을 임모할 때마다 언제나 대령[왕헌지]의 필의를 가지고 시도하는데, 가끔씩 근사하게 된다.

그런데 근래에 해대신[해진]과 풍고공[풍방]은 광괴狂怪하고 노장怒張하게 써서 이 혈맥을 끊어버렸고, 마침내 소사[회소]에게 누를 끼치고 말았다. 이른바, "문 밖에서 들어온 것은 집안의 보물이 아니다."는 것이요, "안목이 스승보다 뛰어나야 비로소 스승의 가르침을 전수할 수 있다."는 것이다.

書〈自叙帖〉題後 : 米元章書, 多從褚登善悟入. 登善深于〈蘭亭〉, 爲唐賢秀穎第一, 此本蓋其衣鉢也. 摹授淸臣[1], 淸臣其寶之. 余素臨懷素〈自叙帖〉, 皆以大令筆意求之, 時有似者. 近來解大紳[2]·豊考功[3], 狂恠怒張, 絕去此血脉, 逐累及素師. 所謂 "從門入者, 不是家珍[4]", "見過于師, 方堪傳授[5]"也.

교감

◎ '米元章 … 其寶之'가 〈品〉(『용대별집』 권4 48엽)에 실려 있다.
◉ '本'은 〈品〉에 '帖'이다.
◉ '摹'는 〈品〉에 '書'이다.
◉ '門'은 〈梁〉·〈董〉에 '旁門'이다.

1) '청신淸臣'은 동기창 문하의 장청신張淸臣이다. '1-3-10' 참조.
2) '해대신解大紳'은 해진解縉(1369~1415)으로 호는 춘우春雨이고 길수인吉水人이다. '대신大紳'은 그의 자이다.
3) '풍고공豊考功'은 고공주사考功主事의 벼슬을 지냈던 풍방豊坊이다. '1-3-9' 참조.
4) '가진家珍'은 집안의 보물이다. 불가에서는 사람이 본디 가지고 있는 불성을 비유하는 말로 쓰인다. 불성은 밖에서 얻어오는 것이 아니라 본디 안에 있는 것임을 비유한 말이

다.『景德傳燈錄』卷16, "師上堂謂衆曰 祖師西來, 特唱此事. 自是諸人, 不薦向外馳求, 投赤水以尋珠, 就荊山而覓玉. 所以道從門入者, 不是家珍, 認影爲頭, 豈非大錯."

5) 견해가 스승보다 뛰어나야 비로소 스승의 법을 전할 수 있다는 말이다.『景德傳燈錄』卷16「鄂州巖頭全豁禪師」, "師曰 豈不聞 '智慧過師, 方傳師敎', 其或智慧齊等, 他後恐滅師半德."

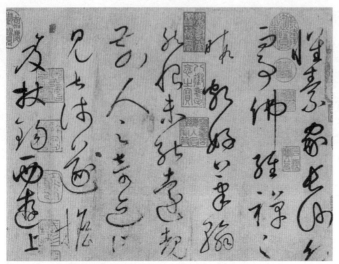

당 회소懷素, 〈자서첩自叙帖〉, 대만 고궁박물원

「후적벽부」를 쓰고 발함 : 나는 자첨[소식]이 직접 쓴 「적벽부」를 세 번 보았다. 한 번은 취리橋李[가흥] 황승현의 집에서, 한 번은 강서江西 양인추의 집에서, 한 번은 초중楚中[덕안] 하우도의 집에서 보았다. 모두 도성[북경]에서 빌려 임모해보았는데, 황씨의 글씨에 자첨의 발문이 붙어 있어서 더욱 좋다. 그러나 모두 「전적벽부」다.

「후적벽부」는 오직 조자앙[조맹부]이 석각한 본을 소유했을 뿐이었다. 또 사릉[남송 고종]이 일찍이 쓰고 하우옥[하규]이 그림을 보탠 것도 양인추의 집에 있다. 「후적벽부」를 쓰면서 아울러 여기에 기록한다.

송 조구趙構, 〈후적벽부後赤壁賦〉, 북경 고궁박물원

書〈後赤壁賦〉跋 : 余三見子瞻自書〈赤壁賦〉. 一在橋李 黃承玄[1)]家, 一在江西 楊寅秋[2)]家, 一在楚中 何宇度[3)]家. 皆從都下借臨, 黃卷有子瞻跋, 尤勝, 然皆〈前賦〉也. 〈後赤壁〉, 則惟趙子昂有石本. 又思陵嘗書之, 夏禹玉[4)]爲補圖, 亦在楊寅秋家. 因書〈後赤壁賦〉, 并記于此.

교감

⊙ '後'는 〈董〉에 없다.
⊙ '玄'은 〈董〉에 '元'이다.

1) '황승현黃承玄'은 자는 이상履常, 호는 여참與參이다. '1-3-8' 참조.
2) '양인추楊寅秋'(1547~1603)는 자는 의숙義叔, 호는 임죄臨罪이고 강소 광릉인廣陵人이다. 만력 2년(1574)에 진사가 되었다. 저서로 『임고문집臨皐文集』 4권과 『사고총목四庫總目』이 있다.
3) '하우도何宇度'는 자는 인중仁仲이고 덕안인德安人이다. 만력 연간에 기주통판夔州通判을 지냈다.
4) '하우옥夏禹玉'은 송의 하규夏圭로 '우옥禹玉'은 그의 자이다. 전당인錢塘人이다.

도잠의 시를 쓰고 뒤에 발함 : 도정절[도잠]의 시는 저광희 시의 근원이다. 위사직[위응물]도 그의 먼 자손쯤 된다. 동파[소식]가 도잠의 시에 화운하면서 비록 모의하려고 힘을 다했지만 선가에서 말하는 '협대夾帶'라는 것이 남아 있다. 동파가 태백[이백]을 본뜬 것도 연명[도잠]을 본뜬 것도 모두 서로 비슷하다.

書陶詩跋後 : 陶靖節[1]詩, 儲光羲[2]之源委[3]也. 韋司直[4]亦其耳孫[5]乎. 東坡和陶, 雖極力摹擬, 然禪家所謂夾帶[6]有之矣. 東坡像太白、淵明, 皆相似.

1) '도정절陶靖節'은 진晉의 도잠陶潛(365∼427)으로 자는 연명淵明이다. '정절靖節'은 후인이 붙여준 사시私諡이다.

2) '저광희儲光羲'(707∼759)는 당나라 시인으로 산수전원시에 능하였다. 『당재자전』(권1 「저광희」)에는 "시에 능하여 격조가 높고 초일하였으며 정취가 심원하였으니 평범한 말을 제거하여 남겨두지 않았다.[工詩, 格高調逸, 趣遠情深, 削盡常言.]"라고 되어 있다.

3) '원위源委'는 본래 물이 발원하는 곳과 흘러들어 모이는 곳을 가리키는 말이다. 주로 일의 근원을 일컫는 말로 쓰인다. 『禮記』 「學記」. "三王之祭川也, 皆先河而後海. 或源也, 或委也, 此之謂務本." 정현은 "源泉所出也, 委流所聚也."라고 주석하였다.

4) '위사직韋司直'은 당나라 시인 위응물韋應物(737∼792)이다. '사직司直'은 부정한 관료들을 탄핵하는 따위의 규찰 업무를 수행하는 벼슬아치이다.

5) '이손耳孫'은 잉손仍孫으로 먼 자손을 일컫는 말이다.

6) '협대夾帶'는 금지하는 물건을 몰래 몸에 지닌다는 말로, 소식이 자신의 본색을 다 버리지 못하여 남아 있음을 이른다. 『朱子語類』 卷16 "只是應物之時, 不可夾帶私心."

소해로 쓴 서책의 뒤에 제함 : 소해 글씨는 곧 이루기가 지극히 어렵다. 서첩을 임모하는 자들이 겨우 외형의 골격만 따지면서부터 더욱 멀리 벗어나게 되었다. 그리고 옛사람들의 진적을 감상하지 못하면서부터, 스스로 신화神化에서 격리되었던 것이 분명하다. 송나라 때에 오직 미불만이 이를 깨달아, 마치 지금까지 아촉[아촉불국]을 한 번 본 것과 같은 경우가 되었다.

書小楷册題後 : 小楷書乃致難[1]. 自臨帖者只在形骸, 去之益遠. 當由未見古人眞蹟, 自隔神化[2]耳. 宋時唯米芾有解, 至今如阿閦一見[3]也.

[1] '치난致難'은 '지극히 어렵다'는 뜻이다. 『대계』(91쪽)는 훈독과 해설에서 각각 '극히 어렵다'와 '취趣를 표현하기 어렵다'로 풀이하였다.

[2] '신화神化'는 정신적으로 감응하여 변화하는 일, 또는 신묘한 변화를 이른다.

[3] '아촉阿閦'은 아촉불국阿閦佛國이다. 깨달음을 묻는 달마에게 제자 니총지尼總持는 "제가 지금 깨달은 바는 마치 경희[아난]가 아촉불국을 한 번 보고 다시 보지 않은 것과 같습니다.[我今所解, 如慶喜見阿閦佛國. 一見更不再見.]"라고 말한 바 있다. '1-2-1' 참조. '아촉'은 본래 동방의 현재불인 아촉불이다. 범어로는 Akṣobhya로 부동불不動佛, 무노불無怒佛 등으로 의역된다. 『아촉불국경阿閦佛國經』에 따르면 아비라제 세계에 대일여래大日如來가 출현하여 여러 보살을 위해 여섯 가지 바라밀의 수행을 설하자 한 보살이 법을 듣고 무상정진無上正眞의 도심을 발하고 단진에斷瞋恚, 단음욕斷淫欲의 원을 발하여 마침내 최정각最正覺을 이루었다. 이에 대일여래가 기뻐하며 '아촉'이란 명호를 내려주었다. 아촉은 동방의 아비라제 세계에서 성불하여 현재 그곳에서 설법 중이라고 한다.

「설부」를 쓰고 뒤에 제함 : 손님 중에 조문민[조맹부]이 쓴 「설부」를 가져와서 보여준 자가 있다. 나는 그 필법이 굳세고 수려하여 「황정경」과 「악의론」의 풍모와 법이 있어서 좋았다. 후대의 인물 중에 누가 그와 빼어남을 다툴 수 있을지 모르겠지만, 아마도 문징중[문징명]이 뒤에서 눈을 크게 부라리고 있을 것 같다. 마침내 스스로 한 편을 쓰면서 다른 느낌으로 써보려고 했다. 사람들이 이를 보면 내 글씨임을 알 수 있게 하려는 것이다.

옛사람은, "내가 옛사람을 보지 못해서 한스러울 뿐 아니라, 또한 옛사람이 나를 보지 못해서 한스럽다."라고 했다. 또, "우군[왕희지]에게 신臣의 법이 없습니다."라고도 했다. 이 정도까지 내가 어찌 감히 말하겠는가만, 그래도 세상에 반드시 이해할 사람이 있을 것이다.

명 문징명文徵明, 〈구양수취옹정기歐陽脩醉翁亭記〉 82세 때인 가경 31년(1552) 7월 24일 작품

書〈雪賦〉[1]題後 : 客有持趙文敏書〈雪賦〉見示者. 余愛其筆法遒麗, 有〈黃庭〉·〈樂毅論〉風規. 未知後人誰爲競爽, 恐文徵仲[2]瞠乎若後矣[3]. 遂自書一篇, 意欲與異趣, 令人望而知爲吾家書也. 昔人云 "非惟恨吾不見古人, 亦恨古人不見吾."[4] 又云 "右軍無臣法."[5] 此則余何敢言, 然世必有解之者.

◎ 교감

◎ 〈品〉(『용대별집』, 권5 11엽)에 실려 있다.
◎ '示'는 〈品〉에 '視'이다.
◎ '爽'은 〈梁〉·〈董〉·〈品〉에 '賞'이다.
◎ '吾'는 〈品〉에 '我'이다.
◎ '右軍'은 〈梁〉·〈董〉·〈品〉에 '恨右軍'이다.

1) '설부雪賦'는 남조 송의 사혜련謝惠連의 작품이다.
2) '문징중文徵仲'은 문징명文徵明으로 '징중徵仲'은 그의 자이다. '1-2-2' 참조.
3) '당호약후의瞠乎若後矣'는 앞에 있는 상대를 좇느라 뒤에서 눈을 크게 뜨고 쳐다보는 모양이다. 『장자』에서는 도저히 따라갈 수 없는 스승 공자를 놓치지 않기 위해 뒤에서 애쓰는 안연의 모습을 비유하는 말로 썼다. 『莊子』「田子方」 "夫子奔逸絶塵, 而回瞠若乎後矣."

4) '석인昔人'은 제齊의 장융張融이다. 자신이 고인을 보지 못해 한스러운 것이 아니라 고
 인이 자신을 보지 못해 한스럽다고 했다. 『南史』 卷32 「張融傳」. "常歎云不恨我不見古
 人, 所恨古人又不見我."

5) 제의 고제高帝가 장융의 글씨를 평하면서 자못 골력은 있으나 이왕의 법이 부족하다고
 하자, 장융은 이왕에게 자신의 법이 없는 것도 안타까운 점이라고 답했다고 한다. 『南
 史』 卷32 「張融傳」. "融善草書, 常自美其能. 帝曰 卿書殊有骨力, 但恨無二王法. 答曰
 非恨臣無二王法, 亦恨二王無臣法."

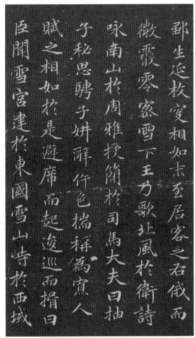

원 조맹부趙孟頫, 〈설부雪賦〉(희홍당첩)

🌸 참고

동기창은 문징명이 조맹부에 비해 부족한 점이 있다고 지적했다. (1-2-2) 문징명도 말년
에 조맹부의 「문부」를 보고 "자앙의 글씨는 상하 3백 년과 좌우 1만 리 안에서 으뜸이
다."라는 말로 극찬했다. 6) 당시에 항원변의 집에 조맹부가 쓴 「설부」가 있었는데, 일곱
글자가 빠져 있어 문징명이 채워 넣은 것이었다고 한다. 7) 동기창이 이를 보고 말했는지
모르겠다.

6) 文徵明 「元趙孟頫書文賦一卷」(『석
 거보급』 권5). "昔胡汲仲謂, 子昂書
 上下三百年, 縱橫一萬里, 擧無此
 書, 非過論也. 嘉靖丙辰七月七日."

7) 『石渠寶笈』 卷28 「元趙孟頫書雪
 賦一册」. "幅中缺字, 俱文徵明補
 書. … 後餘幅記語, 有文衡山補其
 闕文七字."

각 체를 쓴 서권의 뒤에 제함 : 이는 내가 장안[북경]에서 언 손을 불어가며 써서, 고향으로 돌아오는 배 안에서 갑문이 열리기를 기다릴 때에 긴 낮의 소일거리로 삼던 것이다. 이것을 청신[장청신]이 물에 불려 표구하였다. 스스로 이를 펼쳐보니, 자못 다섯 가지 궁색한 재주를 가진 쥐와 같다는 느낌이 든다. 순지徇知에 맞게 되었는지를 가지고 말한다면, 내가 어찌 감당할 수 있겠는가.

書各體卷題後 : 此余在長安¹⁾呵凍手書, 及還山²⁾舟中待放閘³⁾, 消遣永晝者, 淸臣⁴⁾爲沃而裝池⁵⁾. 及自披之, 頗似五技窮鼠⁶⁾耳. 若曰
徇知之合, 則吾豈敢.

1) '장안長安'은 나라의 수도를 의미하는 말로 여기에서는 북경을 가리킨다.
2) '환산還山'은 벼슬자리에서 물러나 고향으로 돌아간다는 말이다. 宋 劉克莊『後村集』 卷187「水調歌頭·喜歸」, "再拜謝不敏, 早晩乞還山."
3) '방갑放閘'은 선박을 이동하려고 갑문을 열어 수위를 조절한다는 말이다.
4) '청신淸臣'은 동기창 문하의 장청신張淸臣이다. '1-3-10' 참조. '청신淸臣'은 『석거보급』에 '중순형仲醇兄'으로 되어 있다. 중순仲醇은 진계유(1558~1639)의 자이다.
5) '옥이장지沃而裝池'는 서화를 표구함을 이른다. 표구를 위해 먼저 물에 적시는 일을 '옥沃'이라 한다. 작품 주변에 비단을 둘러 그 안쪽이 연못처럼 되므로 '장지裝池'라고 한다. 좀이 슬지 않게 황벽나무즙으로 물들인 황지潢紙를 사용하므로 표구하는 일을 장황裝潢이라고 한다.
6) '오기궁서五技窮鼠'는 재주가 많지만 하나도 온전하지 못한 오기서五技鼠이다. 다람쥣과의 석서鼫鼠는 허공을 날지만 건물을 넘지 못하고, 나무를 타오르지만 나무 끝까지 오르지 못하고, 수영을 하지만 골짜기를 건너가지 못하고, 구멍을 파지만 몸을 숨기지 못하고, 달려가지만 사람을 피하지 못한다고 한다. 許愼『說文解字』「鼠部」, "鼫, 五技鼠也. 能飛不能過屋, 能緣不能窮木, 能游不能渡谷, 能穴不能掩身, 能走不能先人, 此之謂五技."

교감

◎ 〈石〉(권30「明董其昌臨古一卷」)에 실려 있는데, 앞에 '九段行書九日送菊帖, 自識云.'이 있고, 끝에 '董其昌書於來仲樓, 卷高五寸九分, 廣一丈三尺七寸七分.'이 있다. 또 별행으로 편자의 주 '按其昌自識有殉知之合語未詳疑有誤'가 있다. 조선에서 생산한 경광전鏡光牋에 썼다.
◎ '徇'은 〈梁〉·〈董〉에 '殉'이다.

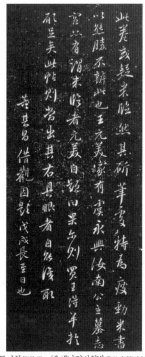

명 동기창董其昌, 〈우세남적시첩발虞世南積時帖跋〉
(여청재법첩), 중국 국가도서관

 참고

손과정은 글씨 쓰기에 적당한 때와 적당하지 않은 때를 다섯 가지씩 꼽았다. '마음이 편하고 일이 한가할 때'와, '느낌이 순조롭고 지각이 민첩할 때'와, '날씨가 화창하고 기운이 생동할 때'와, '종이와 먹이 잘 어울릴 때'와, '우연히 쓰고 싶어질 때'가 적당한 때이다. '마음이 급하고 몸이 굼뜰 때'와, '뜻이 어긋나고 기세가 꺾일 때'와, '바람이 건조하고 태양이 뜨거울 때'와, '종이와 먹이 어울리지 않을 때'와, '마음이 늘어지고 손이 게으를 때'가 적당하지 않은 때이다.7) '

순지恂知'는 '세굴勢屈'의 상대어로서 '뜻이 순조롭고 기세가 통창할 때'로 볼 수 있다. '감각이 순조로이 살아 있고 판단이 빠르게 이루어질 때'를 이른다.8)

7) 『書譜』, "神怡務閒一合也, 感惠恂知二合也, 時和氣潤三合也, 紙墨相發四合也, 偶然欲書五合也. 心遽體留一乖也, 意違勢屈二乖也, 風燥日炎三乖也, 紙墨不稱四乖也, 情怠手闌五乖也."

8) 『서품』(『용대별집』 권4 29엽), "孫虔禮所稱書有五合, 余無感惠恂知之合, 而亦無意違勢屈之乖." 혜惠는 순조롭고 좋다는 뜻이다. 순恂은 순恂과 통하고, 지知는 지智와 통한다.

네 서가의 척독을 임모하고 끝에 발함 : 나는 예전에 미양양[미불]의 글씨를 임모했다. 채충혜[채양], 황산곡[황정견], 조문민[조맹부]의 글씨는 좋아하는 것이 아니었다. 그러나 오늘은 법첩을 펴놓고서 각각 척독 한 편씩을 임모해보니, 또한 자못 비슷하게 되었다. 그리고 소문충[소식]의 글씨까지 보태어 넣어 내가 익힌 바를 보인다.

원나라 사람이 지은 『서경書經』에는 소문충과 조문민이 이왕[왕희지·왕헌지]의 법을 얻었다고 평하면서, 미만사[미불]는 언급하지 않았다. 그들의 지론이 이러하니, 뭐라 말해야 할지 모르겠다.

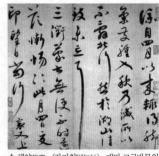

송 채양蔡襄, 〈각기첩脚氣帖〉, 대만 고궁박물원

臨四家¹⁾尺牘跋尾 : 余嘗臨米襄陽書, 于蔡忠惠、黃山谷、趙文敏, 非所好也. 今日展法帖, 各臨尺牘一篇, 頗亦相似. 又及蘇文忠, 示予所習也. 元人作《書經》, 以蘇文忠、趙文敏爲得二王法, 不及米漫士. 其持論如此, 未省所謂.

교감

◉ 〈品〉(『용대별집』 권5 9엽)에 실려 있다.
◉ '跋尾'는 〈董〉에 없다.
◉ '示'는 〈梁〉·〈董〉·〈品〉에 '亦'이다.
◉ '予'는 〈品〉에 '余'이다.
◉ '經'은 〈品〉에 '徑'이다.
◉ '未省所謂'는 〈品〉에 '必有知其解者'이다.

1) '사가四家'는 '송사대가宋四大家'를 이른다. 보통 소식蘇軾(1036~1101), 황정견黃庭堅(1045~1105), 미불米芾(1051~1107), 채양蔡襄(1012~1067)을 꼽는다. 동기창도 그렇게 언급한 적이 있다. 하지만 여기에서는 소식, 황정견, 채양, 조맹부를 꼽은 듯하다.

유공권의 「계첩」[난정서]을 임모하고 제함 : 유성현[유공권]은 「난정서」를 쓰면서 우군[왕희지] 「난정서」의 필묵 투식에 떨어지지 않았다. 옛사람들은 이런 안목이 있었기 때문에 명가가 될 수 있었던 것이다.

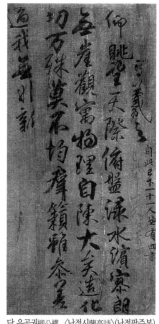

당 유공권柳公權, 〈난정시蘭亭詩〉(난정팔주본)

臨柳〈禊帖〉題 : 柳誠懸書〈蘭亭〉, 不落右軍〈蘭亭叙〉筆墨蹊逕[1].
古人有此眼目, 故能名家.

1) '혜경蹊逕'은 '방법', '규범'이나, 예전부터 전해져온 '투식'을 이른다. '不落 … 蹊逕'은 왕희지의 「난정서」를 답습하며 형성된 관습적인 틀, 곧 과구窠臼에 빠지지 않았다는 말이다. '1-2-22' 참조.

 참고

유공권은 「난정서」를 임모하면서 우군의 법을 한 점도 그대로 두지 않고 새롭게 변화시켰다고 한다. 유하혜를 제대로 배웠다고 평하는 이유이다.[2]

2) 『淳化祕閣法帖考正』 卷12 「論古」.
"柳誠懸臨蘭亭, 無復一點右軍法, 此所謂善學柳下惠者也."

「설랑재명」을 쓰고 뒤에 제함 : 산곡[황정견]이 다른 집의 자제들에게 논하여 말하기를, "온갖 일을 할 수 있을지언정, 오직 속俗되면 안 된다. 그러면 치료할 수도 없다."라고 했다.

자첨[소식]은 본디 천 년에 우뚝한 사람으로, 그가 이백시[이공린]와 왕정국[왕공] 등 여러 사람과 모여 한묵을 감상할 때를 보니, "부귀를 하찮게 여기면서 글씨에는 후하고, 생사를 가볍게 여기면서 그림을 중히 여긴다."라고 스스로 말하였다. 곧 120꿰미의 돈으로 설랑석雪浪石을 구입하면서도, 이르는 곳마다 진실로 집 한 칸도 소유하지 않았다. 원룡[진등]의 100척 높이 누대의 아래에 있던 물건이야 참으로 부끄러워 죽어야 할 것이다. 어찌 입에 올릴 필요가 있겠는가?

書〈雪浪齋銘〉題後 : 山谷論人家子弟, "可百不能唯俗, 便不可醫."[1] 子瞻自是千載人[2], 觀其與李伯時[3]·王定國[4]諸公會賞翰墨, 自謂 "薄富貴而厚于書, 輕死生而重于畫."[5] 卽雪浪以百二十千[6]購之, 所至故無一椽[7]也. 元龍百尺樓下物[8], 政當愧死, 何置喙[9]哉.

◎ 〈品〉(『용대별집』 권5 5엽)에 실려 있다.
⊙ '齋'는 〈梁〉·〈董〉에 '霽'이다.
⊙ '會賞'은 〈梁〉·〈董〉·〈品〉에 '賞會'이다.
⊙ '購'는 〈品〉에 '搆'이다.
⊙ '愧'는 〈梁〉·〈董〉에 '媿'이다.

1) 황정견은 가슴속에 도의를 기르고 성현의 학문을 닦아야 글씨가 속되지 않고 귀해진다고 하면서, "내가 일찍이 소년들에게, 사대부가 세상을 살아가면서 백 가지를 다할 수 있으나 결코 속되면 안 되니, 속되면 고칠 수 없다고 말하였다."라고 하였다. 宋 黃庭堅 『山谷集』 卷29 「書繒卷後」, "學書要須胸中有道義, 又廣之以聖哲之學, 書乃可貴. 若其靈府無程, 政使筆墨不減元常逸少, 只是俗人耳. 余嘗爲少年言, 士大夫處世, 可以百爲, 唯不可俗, 俗便不可醫也."

2) '천재인千載人'은 천 년에야 한 번쯤 출현할 만한 뛰어난 인물이다. 宋 釋惠洪 『冷齋夜話』 卷7 「東坡和陶詩」, "淵明千載人, 子瞻百世士, 出處固不同, 風味亦相似."

3) '이백시李伯時'는 북송의 서화가 이공린李公麟(1049~1106)으로 '백시伯時'는 그의 자이다. 호는 용면거사龍眠居士이고 서주인舒州人이다.

4) '왕정국王定國'은 북송의 서예가 왕공王鞏으로 '정국定國'은 그의 자이다. 청허선생清虛先生이라고 자호하였다.

5) 『東坡全集』卷36 「寶繪堂記」, "始吾少時, 嘗好此二者. 家之所有, 惟恐其失之, 人之所有, 惟恐其不吾予也. 旣而自笑曰 '吾薄富貴而厚於書, 輕死生而重畫, 豈不顚倒錯繆, 失其本心也哉.'"

6) '천千'은 동전 천 닢을 꿰어놓은 한 꾸러미를 일컫는 양사이다.

7) '일연一椽'은 서까래 하나로, 한 칸의 가옥을 이른다.

8) '원룡백척루하물元龍百尺樓下物'은 본분을 잊고 비속한 일에 골몰하는 사람을 비유하는 말이다. 본래 유비劉備가 나랏일을 소홀히 하면서 구전문사求田問舍에만 힘썼던 허사許汜라는 자를 빗대어 조롱했던 말이다. '원룡元龍'은 진등陳登의 자이다. 『삼국지』 「진등전陳登傳」에 보인다.

9) '치훼置喙'는 말을 입에 담는다는 말이다.

10) 『東坡全集』卷97 「雪浪齋銘[幷引]」, "予於中山後圃得黑石. 白脉如蜀孫位孫知微所畫, 石間奔流, 盡水之變. 又得白石曲陽, 爲大盆以盛之, 激水其上. 名其室曰雪浪齋云. … 四月辛酉紹聖元."

11) 『容臺別集』卷1 「題馮楨卿畫石」, "蘇玉局以百二十千購雪浪石, 又自爲圖, 刻於常山."

 참고

58세(1093)에 정주로 좌천된 소식은 그곳에서 물결 모양의 흰 무늬가 있는 검은 돌 하나를 얻어 '설랑'이란 이름을 붙였다. 그리고 얼마 후에 항산恒山에서 가져온 흰 옥돌을 부용꽃 모양의 분으로 만든 뒤에, 설랑석을 안에 담고 그 위로 물방울이 떨어지게 만들었다. 이듬해 4월에는 서재의 이름을 '설랑재'로 하고 이를 기록하였다.10) 소식은 설랑석을 120꿰미의 돈으로 구입하였고 이를 그림으로 그려서 상산常山에 새겨두었다고 한다.11)

「용정기」를 보충하고 뒤에 씀 : 진태허[진관]는 「용정기」를 짓고 나서 곧장 소가蘇家의 훌륭한 벗으로 일컬어질 수 있었다. 원장[미불]이 쓴 이 비문은 이괄주[이옹]의 삼매를 아주 잘 얻었으나 아쉽게도 잔결이 많아 내가 보충해 넣었다.

그러나 듣자하니, 조오흥[조맹부]이 일찍이 미불의 글씨 몇 줄을 보충해 넣으려고 한두 번 바꾸어보다가 모두 비슷하게 되지 않자, "지금 사람은 옛사람과의 거리가 멀다."라고 했다고 한다. 내가 개의 털로 담비의 털을 대신하는 부끄러움을 범했는가 보다.

補〈龍井記〉[1]書後 : 秦太虛[2]撰〈龍井記〉, 直稱蘇家勝友[3]. 元章此碑, 絶得李栝州[4]三昧, 惜多殘缺[5], 余爲補之. 然聞趙吳興, 曾欲補米書數行, 一再易之, 皆不相似, 曰 "今人去古遠矣"[6], 則余其有續貂[7]之愧也夫.

1) '용정기龍井記'는 진관秦觀이 원풍 2년(1079)에 항주 용정을 유람한 뒤에 작성한 글이다. 돌에 새겨진 미불의 글씨가 용정사龍井寺에 있었는데 많은 부분이 잔결되었다.
2) '진태허秦太虛'는 진관이다.
3) 진관은 황정견·장뇌·조보지와 함께 소문사학사蘇門四學士·소가승우蘇家勝友로 불린다.
4) '이괄주李栝州'는 괄주사마括州司馬를 지낸 이옹李邕의 별칭이다. '괄栝'은 '괄括'의 오기이다. '1-2-13' 참조.
5) 明 吳寬 「家藏集」 卷49 「跋米南宮龍井記石本」, "天水尹希賓嘗蓄米老所書秦太虛龍井記石本, 字畫雄放, 但其文惜多缺處."
6) 「서품」(「용대별집」 권4 69엽), "趙子昻欲補米元章海月賦, 落筆輒止曰, 今人去古遠矣."
7) '속초續貂'는 구미속초狗尾續貂이다. 개의 털로 담비의 털을 대신한다는 말이다. 못난 것으로 훌륭한 것을 대신하여 서로 걸맞지 않음을 이른다. 사마륜司馬倫이 국정을 농단하여 그의 일당이 모두 벼슬에 오르자 관冠을 장식할 때에 사용하는 담비의 꼬리가 귀해져서 어쩔 수 없이 개의 꼬리를 사용하게 되었다는 이야기가 전해진다. 「晉書」 「趙王倫傳」, "奴卒廝役亦加以爵位, 每朝會, 貂蟬盈坐, 時人爲之諺曰 '貂不足, 狗尾續.'"

안진경의 서첩을 임모하고 발함 : 나는 근래 안진경의 글씨를 임모하는 기회에, 이른바 '절차고折釵股'와 '옥루흔屋漏痕'을 오직 이왕[왕희지·왕헌지]이 갖추고 있었을 뿐인데, 노공[안진경]이 곧장 산음[왕희지]의 경지로 들어가면서 구양순과 저수량의 가볍고 고운 습기를 끊어 버렸다는 사실을 깨닫게 되었다. 동파[소식]가 말한, "시는 자미[두보]에게서 지극해지고 글씨는 노공[안진경]에게서 지극해졌다."라는 것은 빈말이 아니다. 안진경의 글씨 중에는 오직 「채명원서」가 특히 침착하고 고아하였다. 미해악[미불]이 평생 비슷하게 쓰지 못했을 정도다. 또한 당나라 초기 여러 서가의 글씨를 배워서 골기가 조금 부족했기 때문이기도 하다.

등불 아래에서 이를 쓰면서 전혀 서첩을 대조해서 쓰지 않았다. 비록 비속함에 빠지는 정도에까지 이르지는 않았지만, 찬란하게 신채를 드러내는 부분에 있어서는 옛사람들의 경지에 미치지 못하였다. 점차 노련해지고 점차 익숙해져서 마침내 평담한 경지에 이르는 것은, 미로[미불]의 경우에도 오히려 한 생을 더 보내야 가능할 정도다. 어찌 감히 내가 핍진하게 되었다고 스스로 허여할 수 있겠는가. 이를 써서 나의 부끄러움을 기록해둔다.

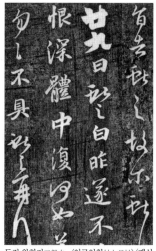

동진 왕헌지王獻之, 〈입구일첩廿九日帖〉(쾌설당법첩), 대만 고궁박물원

臨顔帖跋 : 余近來臨顔書, 因悟所謂折釵股、屋漏痕[1]者, 惟二王有之, 魯公直入山陰[2]之室, 絕去歐、褚輕媚習氣. 東坡云 "詩至于子美, 書至于魯公"[3], 非虛語也. 顔書惟〈蔡明遠序〉[4], 尤爲沉古, 米

 교감

◎ 〈品〉(『용대별집』, 권4 61엽)에 실려 있다.
◉ '云'은 〈品〉에 '謂'이다.
◉ '諸'는 〈品〉에 '褚'이다.
◉ '愧'는 〈梁〉·〈董〉에 '媿'이다.

海岳一生不能彷彿. 蓋亦爲學唐初諸公書, 稍乏骨氣耳. 燈下爲此,

都不對帖. 雖不至入俗, 第神采璀璨, 卽是不及古人處. 漸老漸熟,

乃造平淡, 米老猶隔塵⁵⁾, 敢自許逼眞乎. 題以志吾愧.

1) '1-1-9' 참조.
2) '산음山陰'은 회계會稽의 산음山陰에 살았던 왕희지를 이른다.
3) 蘇軾「東坡全集」卷93「書吳道子畫後」. "詩至於杜子美, 文至於韓退之, 書至於顏魯公, 畫至於吳道子, 而古今之變, 天下之能事畢矣."
4) '채명원서蔡明遠序'는 대력 7년(772)에 안진경이 채명원에게 보낸 글이다. 「顏魯公文集」卷11「與蔡明遠帖」.
5) '격진隔塵'은 한 생을 격하였다는 말이다. 한 생을 더 살아 익혀야만 따라갈 수 있다는 의미이다.

참고

'1-2-6'과 '1-3-18'에서 미불이 당나라 초기의 구양순과 저수량 등에게서 서법을 얻었다고 언급한 바 있다. 이로 인해 미불이 안진경의 글씨를 감당하기에는 다소 골기가 부족하게 되었을 수 있다. 더구나 노숙해진 뒤에야 비로소 도달할 수 있는 안진경의 평담한 경지는, 미불조차도 한 생을 더 연마해야 이를 수 있는 정도라고 하였다. 안진경에 대한 극진한 예찬이다.

다시 씀 : 안태사[안진경]의 「명원첩」을 500번 임모한 뒤에야 비로소 조금 호응하게 되었다. 미원장[미불]과 조자앙[조맹부]에 대해서는 단지 이들의 **빼어난 의취**만 취할 뿐이었기 때문에, 끝내 문밖에 벗어나 있었다. '화성化城'과 '녹거鹿車'가 종극의 일이 아닌 것과 마찬가지이다.

당 안진경顏眞卿, 〈채명원첩蔡明遠帖〉(충의당첩)

又 : 臨顏太師[1]〈明遠帖〉[2]五百本後, 方有少分相應. 米元章、趙子昻, 止撮其勝會[3], 遂在門外, 如化城[4]鹿車[5]未了事耳.

1) '안태사顏太師'는 태자태사太子太師를 지냈던 안진경이다.
2) '명원첩明遠帖'은 「채명원서蔡明遠序」를 이른다.
3) '승회勝會'는 풍신이나 의취가 평범하지 않고 빼어난 순간을 이른다. 南朝 宋 檀道鸞 『續晉陽秋』, "獻之文義並非所長, 而能撮其勝會, 故擅名一時, 爲風流之冠也."
4) '화성化城'은 『법화경』의 「화성유품」에서 말한 한순간에 허상으로 나타난 성곽을 이른다. 보배가 있는 곳을 찾아가는 험난한 길에서 피곤에 지친 중생들을 위해 길을 인도하는 자가 신통력을 내어 한순간에 커다란 성이 나타나게 하고 그곳에 보배가 있다고 타이르자 사람들은 기쁜 마음으로 그 성에서 쉬었다고 한다. 시간이 흐르고 사람들의 피로가 풀린 뒤에는 성을 없애고 다시 진정한 보배가 있는 곳으로 향할 수 있었다는 것이다.
5) '녹거鹿車'는 『법화경』의 「비유품」에서 말한 삼거의 하나이다. 삼거는 양거羊車, 녹거鹿車, 우거牛車이다. 불이 난 커다란 집 안에서 무지한 많은 아이들이 빠져나올 생각도 하지 않고 태연하게 머물러 있자 그 아비가 집 밖에 양이 끄는 수레, 사슴이 끄는 수레, 소가 끄는 수레가 있다는 말로 꾀어서 비로소 무사히 나올 수 있었다고 한다.

참고

화성과 녹거는 모두 마지막에 도달하는 궁극의 목표가 아니라, 목표에 이르기 위해 임시로 만들어낸 방편일 뿐이다. 미불과 조맹부가 안진경의 빼어난 의취만을 취하고서 일정한 거리를 유지했던 것은, 이들이 안진경을 궁극의 목표로 삼지 않고 하나의 방편으로 여겼기 때문이다.

「십삼행」을 임모하고 발함 : 이는 한종백[한세능]의 집에 소장되어 있는 자경[왕헌지]의 「낙신부십삼행」 진적이다. 내가 윤 3월 11일에 배를 타야 해서 8일에 빌려 임모했다. 이날 술을 들고 나의 객사를 방문한 친구가 매우 많았다. 그래서 나는 금琴과 장기 등 여러 물건으로 무리를 나누어 대접하고 이로써 내 몸을 한가롭게 만들어 이를 방할 수 있었다. 첩을 완성하고 나니, 그 살집은 갖추어 얻었으나 신채가 부족하였다. 역시 이상한 일은 아니다.

동진 왕헌지王獻之, 〈낙신부십삼행洛神賦十三行〉(벽옥판본碧玉版本), 상해박물관

臨〈十三行〉¹⁾跋 : 此韓宗伯²⁾家藏子敬〈洛神十三行〉眞跡. 予以閏三月十一日登舟, 以初八日借臨. 是日也, 友人攜酒過余旅舍者甚多. 余以琴棋諸品, 分曹款之, 因得閒身倣此. 帖旣成, 具得其肉³⁾, 所乏神采, 亦不足異也.

교감

◎ 〈品〉(『용대별집』권4 53엽)에 실려 있다.
⊙ '予'는 〈品〉에 '余'이다.

1) '십삼행十三行'은 「낙신부」를 이른다. 왕헌지의 「낙신부」 진적이 송대에 이르면 겨우 13줄 250자밖에 남지 않기 때문에 이렇게 부른다.
2) '한종백韓宗伯'은 종백宗伯의 벼슬을 지냈던 한세능韓世能(1528~1598)으로 자는 존량存良, 호는 경당敬堂이고 장주인長洲人이다. 융경 2년(1568)에 진사가 되었고, 조선에 사신으로 파견된 적이 있다. '종백宗伯'은 종묘의 제사 따위를 관장하던 벼슬이다. 동기창이 서길사로 있을 때에 그에게 가르침을 받았기 때문에 '관사館師'로 칭하였다. 아들 한봉희韓逢禧(1578-1653)와 함께 명나라 말기에 소주 지역에서 서화 수장가로 명성을 떨쳤다. 장축丑張의 『남양서화표南陽書畵表』는 한세능 부자가 소유하고 있던 서화를 열람하고 작성한 서화 목록이다. 초번楚藩에 책봉되었다. 저술로 『운동시초雲東詩草』가 있다. 『明史』卷216 「黃鳳翔韓世能傳」 참조.
3) '1-2-1'의 주석 참조.

다시 씀 : 문씨[문징명]가 엮은 「이왕첩선」에 실린 「낙신부」가 자경[왕헌지]의 글씨라고 하는 것은 옳지 않다. 이는 이용면[이공린]의 글씨이다. 『선화보』에서 말한, "위진시대를 출입했다."는 것은 공연한 말이 아니다. 또한 이용면은 옛 글씨를 임모할 때에 비단을 사용했는데, 「낙신부권」도 견본絹本이다. 혹시 당나라 사람이 임모한 글씨를 이용면이 다시 방하여 그렇게 굳세고 준수하게 된 것은 아닐까? 마땅히 「십삼행첩」을 가지고 따져보아야 한다.

又 : 文氏〈二王帖〉[1]有〈洛神賦〉, 稱爲子敬, 非也. 此李龍眠書. 《宣和譜》所云 "出入魏, 晉"[2], 不虛耳. 又龍眠摹古, 則用絹素[3], 〈洛神卷〉是絹本. 或唐人書, 李臨倣之, 乃爾遒雋耶. 要須以〈十三行帖〉稱量之.

1) '이왕첩二王帖'은 문징명이 왕희지와 왕헌지의 명적을 선별하여 1548년에 완성한 『이왕첩선二王帖選』이다. 『대계』(152쪽 301번 주석)에 따르면 장주長州의 장걸章傑이란 사람이 모각하고 문징명이 전면에 예서로 '이왕첩선弐王帖選'이란 네 글자의 표제를 써넣었다고 한다.
2) 『선화서보』에는 '出入魏晉'이란 말은 보이지 않는다. 『선화화보』(권7 「이공린」)에 '有晉宋楷法風格'과 '書體則如晉宋間人'이 보일 뿐이다.
3) 『도회보감』 권3에 "(李公麟)作畵多不設色, 獨用澄心堂紙爲之, 惟臨摹古畵, 用絹素着色."이라는 말이 보인다.

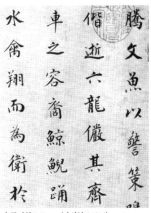

명 동기창董其昌, 〈낙신부洛神賦〉

교감

◎ 〈品〉(『용대별집』 권4 53엽)에 실려 있다.
◉ '魏晉'은 〈品〉에 '晉魏'이다.

「월부」의 뒤에 씀 : 소해 글씨는 능하게 쓰기가 쉽지 않다. 미원장
[미불]도 단지 행서만을 쓰다가 한번 왕명을 받아 「황정경」을 방해서
「천자문」 한 부를 써서 올린 적이 있을 뿐이다. 그러나 지금 그 필적
을 보면 겨우 연미妍媚하고 비동飛動한 모습을 취하여 쓴 정도다.

형자원[형동]이 나에게, "우군[왕희지] 이후로 오직 조오흥[조맹부]이 올
바른 의발을 얻었을 뿐이다. 당송 사람들은 모두 그렇게 하지 못했
다."라고 했다. 이는 해서에서 「황정경」과 「악의론」의 필법을 오흥이
많이 얻었다고 생각한 것이다. 그러나 요컨대 또한 새기고 그려서 쓴
부분도 있다.

나는 잠깐 오흥의 서법을 따르다가, 자경[왕헌지]의 서법에 출입하
였다. 함께 능한 것보다 홀로 빼어난 것이 낫다고 한다. 나는 오흥에
대해 그렇게 생각한다.

書〈月賦〉[1]後 : 小楷書不易工. 米元章亦但有行押[2], 嘗被命倣〈黃
庭〉, 作〈千文〉一本以進. 今觀其跡, 但以妍媚飛動取態耳. 邢子愿[3]
謂余曰"右軍以後, 惟趙吳興得正衣鉢, 唐·宋皆不如也." 蓋謂楷書
得〈黃庭〉·〈樂毅論〉法, 吳興爲多, 要亦有刻畫[4]處. 余稍及吳興,
而出入子敬[5]. 同能不如獨勝[6], 余于吳興是也.

1) '월부月賦'는 남조 송의 사장謝莊(421~466)이 쓴 부의 이름이다. 사장은 태상太常 사홍미
謝弘微(393~433)의 아들로 자는 희일希逸이고 양하인陽夏人이다. 일곱 살 때에 이미 글을
지을 줄 알았다고 한다. 벼슬이 금자광록대부에 이르렀다.
2) '행압行押'은 행서의 별칭으로, 위魏의 종요鍾繇가 쓰던 세 가지 서체 중 하나이다. 나머

 교감

◎ 〈品〉(「용대별집」권4 40엽)에 실려 있
다. 「대계」(152쪽 309번 주석)에 따르
면, 이는 계축년(1613) 8월 8일에 곤
산崑山으로 가는 길에 작성하였다.
◎ '妍'은 〈品〉에 '硏'이다.
◎ '如'는 〈品〉에 '及'이다.
◎ '及'은 〈品〉에 '反'이다.
◎ '也'는 〈品〉에 '已'이다.

지는 정서인 명석서銘石書와 팔분인 장정서章程書이다. 『分隷偶存』卷下「魏鍾繇」 참고.

3) '형자원邢子愿'은 명의 형동邢侗(1551~1612)으로 '자원子愿'은 그의 자이다. 임청인臨淸人이다. 서법에 능하여 동기창, 장서도張瑞圖, 미만종米萬鍾과 병칭되었다. 동기창과 나란히 '북형남동北邢南董'으로 불리기도 한다.

4) '각화刻畫'는 새기고 그림을 이른다. 지극히 세세하게 묘사하거나 지나치게 조탁함을 일컫는 말이다. 『晉書』卷69「周顗」, "庾亮嘗謂顗曰, 諸人咸以君方樂廣. 顗曰, 何乃刻畫無鹽, 唐突西施也."

5) 이는 "나는 점차 오흥에서 벗어나 자경의 서법에 출입한다."로 해석할 수 있다. 淸 張照 『石渠寶笈』卷5「明董其昌書牡丹賦一卷」, "予稍反吳興, 而出入晉唐."

6) 당 말에 촉의 장남본張南本이 손위孫位와 함께 물 그리는 법을 배우다가 함께 능하기보다 홀로 빼어남이 낫다면서 불 그리는 법을 배워 그 묘처를 터득했다고 한다. 宋 李廌 『德隅齋畫品』「大佛像」, "始張南本, 與孫位並學畫水, 皆得其法. 南本以爲同能不如獨勝, 遂專意畫火, 獨得其妙."

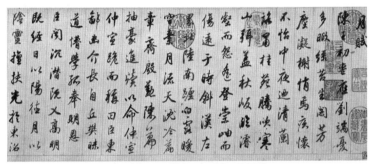

명 동기창董其昌, 〈월부月賦〉, 대만 고궁박물원

🌸참고

'1-2-5'에 따르면, 미불은 송 휘종의 명에 따라 『황정경』의 필체로 「소해천자문」을 쓴 적이 있다. 미불은 그 발문에서 "젊어서 안진경의 행서를 배웠지만, 소해에는 전혀 마음을 두지 못하였다."라고 했다. 하지만 '연미하고 비동한 모습을 취했을 뿐'이라는 평은 '1-3-21'의 서술과는 크게 다르다.

다시 씀 : 나는 젊은 시절에 소해를 배우면서 세상에 전해지고 있는 「황정경」과 「동방삭화상찬」을 꼼꼼히 새기고 그리면서 써보았다. 그러나 나중에 진晉나라와 당나라 사람들의 진적을 보고서야, 비로소 옛사람들의 붓을 쓰는 묘법은 결코 돌에 새긴 본으로 전할 수 없음을 알게 되었다. 이윽고 왕자경[왕헌지]과 고개지의 법을 절충하여 스스로 일가의 법을 완성해본다. 예전에 썼던 「월부」를 보면서 아무렇게 적어본다.

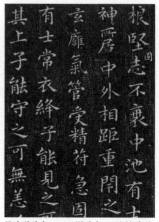

동진 왕희지王羲之, 〈황정경黃庭經〉(송탁본), 천진예술박물관

又 : 余少時爲小楷, 刻畫世所傳〈黃庭經〉、〈東方贊〉. 後見晉、唐人眞蹟, 乃知古人用筆之妙, 殊非石本所能傳. 旣折衷王子敬、顧愷之[1], 自成一家. 因觀昔年書〈月賦〉漫題.

교감

◎ 〈品〉(『용대별집』 권4 40엽)에 실려 있다.
⊙ '爲'는 〈品〉에 '寫'이다.

1) '고개지顧愷之'는 동진의 화가로 자는 장강長康·호두虎頭이다. 육탐미, 장승요와 더불어 육조 시대의 3대 화가로 불린다.

　양소사[양응식]가 쓴 서첩을 임모하고 뒤에 발함 : 양소사의 「보허사첩」이 바로 미로[미불]가 집에 소장하던 「대선첩」이다. 그의 글씨는 분방하면서도 간일하고 담박하여 자태가 고운 당나라 시대의 습기를 말끔히 씻어내었다. 송나라 4대가가 모두 여기에서 나왔다. 나도 매번 이를 임모하여 역시 그 한 부분을 얻었다.

　臨楊少師帖跋後 : 楊少師〈步虛詞帖〉, 即米老家藏〈大仙帖〉也. 其書騫翥簡澹, 一洗唐朝姿媚之習.[1] 宋四大家[2], 皆出于此. 余每臨之, 亦得一斑.

1) 미불은 『서사』에서 "書天眞爛漫, 縱逸類顏魯公爭坐位帖."이라고 하였다.
2) '송사대가宋四大家'는 흔히 소식, 황정견, 미불, 채양을 이른다. '1-3-24' 참조.

◎ 〈品〉(『용대별집』 권5 42엽)에 실려 있다. 〈石續〉(「淳化軒藏六·董其昌臨楊凝式詩帖」)에 실려 있고, 끝에 '壬子十月晦, 泖湖舟中識'가 있다.
⊙ '騫'은 〈梁〉·〈品〉에 '鶱'이다.
⊙ '澹'은 〈董〉에 '淡'이다.
⊙ '亦'은 〈梁〉·〈品〉에 '未'이다.
⊙ '斑'은 〈梁〉·〈董〉·〈品〉에 '班'이다.

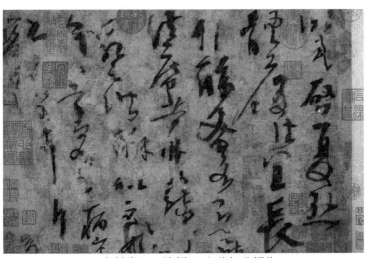

오대 양응식楊凝式, 〈하열첩夏熱帖〉, 북경 고궁박물원

「예관음문」에 제함 : 나는 이 글을 쓰면서 마음속으로 우영흥[우세남]과 구양솔경[구양순]을 본뜨려고 하였다. 그러나 청출어람의 재주가 없음을 스스로 부끄러워할 뿐이다. 조오흥[조맹부]은, "영흥의 글씨 중에 오직 「침와첩」이 맑고 준일해서 진晉나라 사람의 운치가 남아 있다."라고 했다. 가령 내가 볼 수 있었다면, 서도書道가 결코 이 정도에 머물지 않았을 것이다.

題〈禮觀音文〉: 余書此文, 意欲儗虞永興、歐陽率更, 自愧無出藍[1]之能耳. 趙吳興云 "永興書唯〈枕臥帖〉, 清峭有晉人韻." 使余得見之, 書道必不止此.

⊙ '儗'는 〈董〉에 '擬'이다.

1) '출람出藍'은 청출어람靑出於藍의 줄임말이다.

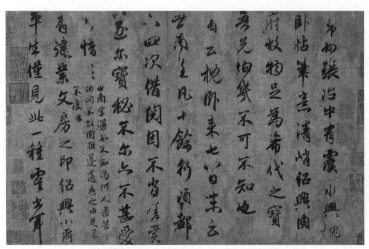

원 조맹부趙孟頫, 〈논침와첩論枕臥帖〉, 대만 고궁박물원

안진경의 글씨를 임모하고 뒤에 제함 : 안평원[안진경]이 쓴 「쟁좌위첩」과 「제계명문」을 당나라 때에 임조가 배웠다. 양경도[양응식]와 채단명[채양]도 모두 여기에서 하나의 법을 터득하여 갖추고 있었다. 나의 이 글씨도 자못 안진경과 비슷하게 되었다. 안목을 갖춘 자들은 뭐라고 말하는지?

당 안진경顔眞卿, 〈제질문고祭侄文稿〉(제계명문祭季明文)

臨顔書題後 : 顔平原〈爭坐帖〉與〈祭季明文〉[1], 唐時林藻[2]師之, 楊景度·蔡端明[3], 皆具有一體. 余此書, 頗似類顔, 具眼者謂何.

1) '제계명문祭季明文'은 안사安史의 난에 희생된 조카 안계명顔季明의 명복을 빌기 위해 작성한 제문이다. 「제질문고祭姪文稿」라고도 한다.
2) '임조林藻'는 당의 서예가로 자는 위건緯乾이다.
3) '채단명蔡端明'은 단명전 학사端明殿學士를 지냈던 채양蔡襄이다. '1-2-5' 참조.

송 채양蔡襄, 〈지서첩持書帖〉(쾌설당법첩), 중국 국가도서관

★ 참고

동기창은 다른 글에서도 "당나라 임조의 글씨는 안진경을 배워서 소산하고 고담하며, 우세남과 저수량 등의 연미妍媚한 습기가 없다. 오대 시대에 양응식의 글씨가 특히 근사하다."라고 하였다.[4]

4) 『서품』(「용대별집」 권5 41엽), "唐林緯乾書, 學顔平原, 蕭散古淡, 無虞褚輩妍媚之習. 五代時楊少師特近之."

다시 씀 : 이는 안평원[안진경]의 글씨로 「강주첩[강첩絳帖]」에 새겨진 것이다. 도정백[도홍경]의 「예학명」을 배운 것이어서, 평소 우군[왕희지]의 글씨를 배워서 쓴 것과는 조금 다르다. 황노직[황정견]이 이를 으뜸으로 삼았다.

又 : <u>右顔平原書</u>, 〈絳州帖〉[1] 所刻. 蓋師<u>陶貞白</u>[2] 〈瘞鶴銘〉[3], 小異平日<u>學右軍書</u>者. <u>黃魯直</u>宗之.

교감

1) '강주첩絳州帖'은 북송의 반사단潘師旦이 『순화각첩淳化閣帖』을 토대로 역대 명가의 글씨를 모각摹刻하여 강주絳州에서 간행한 20권 분량의 법첩이다. 주로 강첩絳帖으로 약칭한다. '1-4-1' 참조.
2) '도정백陶貞白'은 양梁의 도홍경陶弘景으로 '정백貞白'은 그의 시호이다.
3) '예학명瘞鶴銘'은 강소 진강鎭江의 동북쪽 장강 연안에 위치한 초산焦山의 벼랑에 새겨진 석각이다. 그 안에 '華陽眞逸撰'과 '甲午歲'라는 기록이 있다. 남송의 황백사는 이를 갑오년인 천감 13년(514)에 도홍경이 썼다고 했다. 黃伯思 『東觀餘論』卷下 「跋瘞鶴銘後」, "僕今審定文格字法, 殊類陶弘景. 弘景自稱華陽隱居, 今日眞逸者, 豈其別號歟. … 此銘決非右軍也審矣."

당 안진경顔眞卿, 〈봉사첩奉辭帖〉(강첩絳帖)

스스로 고시를 쓴 서권의 끝에 제함 : 오늘 고시 몇 수를 임모해보았지만 모두 진나라 사람의 경지에 들어가지는 못했다. 오직 안평원[안진경]과 우영흥[우세남]과 양소사[양응식] 세 사람에게는 조금 부끄럽지 않을 뿐이다. 지금은 을사년[1605] 정월 19일로 나의 생일이다.

 교감

◉ '愧'는 〈梁〉·〈董〉에 '媿'이다.

題自書古詩卷尾 : 今日臨古詩數首, 俱不入晉人室. 唯顔平原、虞永興、楊少師三家, 差不愧耳. 時乙巳正月十九日, 爲余懸弧辰[1]也.

1) '현호신懸弧辰'은 남자의 생일을 이른다. 동기창 본인의 생일이 1월 19일임을 밝힌 것이다. 고대에는 남자 아기가 태어나면 문 왼쪽에 활을 걸어두고 여자 아기가 태어나면 문 오른쪽에 수건을 걸어두었다고 한다. 『禮記』「內則」. "子生, 男子設弧於門左, 女子設帨於門右."

「쟁좌위첩」의 뒤에 제함 : 「쟁좌위첩」을 송나라 소식, 황정견, 미불, 채양 네 사람의 글씨가 모두 본받았다. 당나라 때에는 구양순, 우세남, 저수량, 설직 등 여러 사람이, 비록 이왕[왕희지·왕헌지]을 꼼꼼히 새기고 그리면서 쓰느라 법도에 얽매이지 않음이 없었지만, 오직 노공[안진경]만은 천진난만하고 뜻밖의 자태를 만들어내어 우군[왕희지]의 신령하고 온화한 운치를 깊이 얻었다. 이 때문에 송나라 시대 전체 서가들의 연원淵源이 된 것이다.

나는 섬서 각본이 뭉개지고 흐릿해서, 마침내 정밀하고 좋은 이 송나라 탑본을 모사해서 「희홍당첩」 안에 새겨 넣는다.

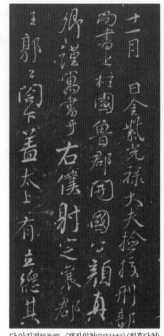

당 안진경顔眞卿, 〈쟁좌위첩爭座位帖〉(희홍당첩)

題〈爭坐位帖〉後 :〈爭坐位帖〉, 宋蘇﹑黃﹑米﹑蔡[1]四家書皆仿之. 唐時歐﹑虞﹑褚﹑薛諸家, 雖刻畫二王, 不無拘于法度, 惟魯公天眞爛漫, 姿態橫出, 深得右軍靈和之致[2]. 故爲宋一代書家淵源. 余以陝本[3]漫漶[4], 乃摹此宋搨精好者, 刻之戲鴻堂[5]中.

교감

⊙ '仿'은 〈董〉에 '倣'이다.

1) '소황미채蘇黃米蔡'는 소식, 황정견, 미불, 채양 등 송사대가를 아울러 일컫는 말이다. '1-3-24' 참조.
2) '영화지치靈和之致'는 온유하고 담박한 풍치이다. 唐 張彦遠 『法書要錄』 卷4 「唐張懷瓘書議」, "逸少秉眞行之要, 子敬執行草之權. 父之靈和, 子之神俊, 皆古今之獨絶也."
3) '섬본陝本'은 섬서 서안부西安府의 부학府學 내에 새겨져 있는 석각본을 이른다. 이곳에 경서를 비롯한 역대 서가의 글씨를 새긴 많은 비석이 세워져 있어 비림碑林으로 불린다.
4) '만환漫漶'은 분간하지 못할 정도로 모호하게 뭉개짐을 뜻한다.
5) '희홍당戲鴻堂'은 동기창의 서재 이름이다. 여기에서는 『희홍당첩』을 이른다.

저수량의 「서승경」을 임모하고 발함 : 저수량의 「서승경」으로, 「순희비각속첩」에 새겨져 있는 「황정경」과 동일한 필법으로 쓴 진적이다. 예전에 신도[신안]의 은상서[은정무] 집에 보관되어 있었다. 그래서 내가 장안[북경]에 있을 때에 일찍이 은참군[은정무]에게서 이를 본 적이 있다. 영가의 왕중사가 오태학[오정]을 위해서 손수 한 본을 모사하면서 털끝만큼도 틀리지 않게 했다.

이것이 나중에 무림[항주 서쪽 지역]의 홍황문에게 들어가게 되었다. 황문은 내가 쓴 『법화경』의 자형과 서로 대등하다고 하면서 마침내 나에게 전해주었다. 그러면서, "그대가 100부를 임모하여 말뼈가 바람을 좇고 용 그림이 비를 뿌릴 정도로 만든 뒤에 1부를 돌려주시오."라고 했다. 나는 어느 때에나 그의 뜻을 위로할 수 있을지 망연하여 알지 못하겠다.

교감
◉ '以'는 〈董〉에 '方以'이다.

臨褚遂良〈西昇經〉跋 : 褚遂良〈西昇經〉, 與〈淳熙秘閣續帖〉[1]所刻〈黃庭經〉, 同一筆法眞跡. 昔藏新都殷尙書[2]家. 余在長安, 曾于殷參軍見之. 永嘉王中舍[3], 爲吳太學[4]手摹一本, 不差毫髮. 後歸武林洪黃門[5], 黃門以余寫《法華經》字形相等, 遂以贈余. 且曰 "子臨百本, 使馬骨追風, 畫龍行雨[6], 以一本見酬." 余茫然未知何時得慰其意.

1) '순희비각속첩淳熙秘閣續帖'은 순희 12년(1185) 3월에 남송 이후에 수집한 당조唐朝의 유묵을 모각하여 10권으로 엮은 첩이다. 앞서 순희 12년(1185) 2월에 내부에 있던 『순화각

법첩淳化閣法帖』을 10권으로 중각하였는데, 이를 『순희각첩』, 『순희수내사첩淳熙修內司帖』이라 한다. 권말에 해서로 "淳熙十二年乙巳歲二月十五日, 修內司恭奉聖旨, 摹勒上石."이라고 적혀 있다. 청 왕주王澍의 『순화비각법첩고정』 권11 「순희비각속첩」 참조.

2) '은상서殷尙書'는 은정무殷正茂(1513~1592)로 자는 양실養實, 호는 석정石汀이고 흡현인歙縣人이다. 농민의 난과 왜구의 침입을 평정한 공으로 벼슬이 병부상서와 남경 형부상서에 이르렀다.

3) '영가永嘉'는 절강에 위치한 지명이다. '왕王'은 누구인지 미상이다. '중사中舍'는 본래 태자太子의 속관으로 되어 있는 중사인中舍人이다. 후대에 중서사인을 이르기도 했다. 宋洪邁 『容齋隨筆·三筆』 卷16 「中舍」 참조.

4) '오태학吳太學'은 신안의 수장가 오정吳廷이다. '1-3-8' 참조.

5) '홍황문洪黃門'은 미상이다. '황문黃門'은 황문시랑黃門侍郎을 이른다.

6) 吳曾善 「題董文敏書汪繼環汪太函兩志」, "此卷晚筆驀矗, 正使馬骨追風畫龍行雨, 曲盡其妙." 『香祖筆記』 卷12, "張僧繇畫龍其上, 夜大風雨, 飛入鏡湖, 與龍鬪, 乃以鐵索鎖之."

　　왕우군[왕희지]의 「조아비」를 임모하고 발함 : 내가 서상길사일 때에
관사 한종백[한세능]이 소장하던 「조아비」 진적 견본을 꺼내어 내게 보
여주었다. 송나라 덕수전[송 고종]이 제발을 써넣은 본이다. 원나라 문
종이 가구사에게 명해서 서화를 감정한 뒤에 이 서권을 하사했었다.
조맹부가 발문에 그때의 일을 매우 자세히 기록해두었다. 또, "이를
보면 마치 악양루에서 신선의 피리 소리를 직접 듣고 있는 것 같다.
이로써 천하의 글씨를 저울질해볼 수 있다."라고 했다.

　　당시에는 관사가 엄중해서 감히 빌려다 모사하지 못했다. 게다가
낡고 변하여 모사하기도 어려웠고, 연기가 낀 것은 아닌지 안개가 낀
것은 아닌지 하는 흐릿한 사이에서 겨우 방불한 모양을 대략 엿볼 수
있을 뿐이었다. 「조아비」를 쓰는 기회에 이를 기록한다.

◉ '陽'은 〈梁〉에 '楊'이다.

　　臨王右軍〈曹娥碑〉跋 : 余爲庶常[1]時, 館師韓宗伯, 出所藏〈曹娥
碑〉眞跡絹本示余, 乃宋德壽殿[2]題. 元文宗命柯九思[3]鑒定書畫,
賜以此卷. 趙孟頫跋記其事甚詳. 且云 "見此, 如岳陽樓親聽仙人吹
笛, 可以權衡天下之書矣."[4] 當時以館師嚴重, 不敢借摹. 亦逾敝難
摹, 略可彷彿于非烟非霧[5]間耳.[6] 因書〈曹娥碑〉識之.

1)　'서상庶常'은 서상길사庶常吉士, 곧 서길사庶吉士를 이른다.
2)　'덕수전德壽殿'은 남송의 고종이 거하던 곳이다. 여기에서는 고종을 가리킨다.
3)　'가구사柯九思'(1312~1365)는 자는 경중敬仲, 호는 단구생丹丘生·오운각리五雲閣吏이고 선
　　거인仙居人이다.
4)　『서품』(『용대별집』 권4 69엽), "趙承旨題云 '如親見呂仙, 聞吹玉笛, 可以稱量天下之書矣.'"
5)　'비연비무非烟非霧'는 연기에 덮인 것 같기도 하고 안개에 덮인 것 같기도 한 흐릿하고

몽롱한 상태를 이른다. 李瀷『星湖全集』卷2「兩樂堂八景·深岳晴嵐」, "依微非霧非煙裏, 白鳥橫飛別色增."

6) 한세능이 소장한 「조아비」에는 '비단이 그을리고 먹이 변하여 근근이 자형을 짐작해 볼 수 있을 뿐이라'는 송 고종의 발문이 적혀 있다. 『서품』(『용대별집』권5 32엽), "余館師韓公得之長安, 有歷代題識. 宋高宗但題曰'晉賢書曹娥碑, 絹黯墨渝, 僅可想見字形耳.'"

작자미상, 〈효녀조아비孝女曹娥碑〉, 중국 요녕성박물관

「내경황정경」을 임모하고 발함 : 「내경경」은 완전히 필묵의 법도 밖
으로 벗어나 있다. 육조 시대 인물의 득의한 글씨임이 틀림없다. 지
금 사람들은 글씨를 쓰면서 겨우 붓에 맡겨 파와 획을 그을 뿐이기
때문에, 결구는 설령 고법에 맞출 수 있더라도, 그 용필까지 진정하
게 구현해내지는 못한다.

용필을 잘한 글씨는 맑고 굳세지만, 용필을 잘하지 못한 글씨는 진
하고 탁하게 된다. 한 편 안에 써놓은 각 글자체마다 차이가 있을 뿐
만 아니라, 한 글자 안에도 이 두 가지가 함께 있다는 사실을 몰라서
는 안 된다.

 교감

◎ 〈品〉(「용대별집」 권5 30엽)에 실려 있다.

⊙ '眞'은 〈品〉에 '空'이다.

臨〈內景黃庭〉[1]跋 : 〈內景經〉, 全在筆墨畦逕[2]之外, 其爲六朝人
得意書無疑. 今人作書, 只信筆爲波畫耳, 結搆縱有古法, 未嘗眞用
筆也. 善用筆者淸勁, 不善用筆者濃濁. 不獨連篇各體有分別, 一字
中亦具此兩種, 不可不知也.

1) '내경황정內景黃庭'은 「태상황정내경옥경太上黃庭內景玉經」이다. 「황정내경경黃庭內景經」
으로 불린다. 「희홍당첩」(권1)에 실려 있다. '1-2-5' 참조.
2) '휴경畦逕'은 밭두둑으로 나 있는 작은 길이다. 일상의 규칙을 이르는 말로 쓰인다.

「계첩」「난정서」을 임모하고 뒤에 발함 : 나는 「난정서」를 쓸 때에 모두 그 뜻을 위주로 해서 배임하였지, 옛 각첩을 대조하면서 쓴 적이 없다. 이는 현이 없는 금琴을 연주하는 것과 완전히 비슷하다. 우연지[우무] 등 여러 군자들이 허다한 일로 논란을 벌였다는 생각이 든다.

臨〈稧帖〉跋後 : 余書〈蘭亭〉, 皆以意背臨, 未嘗對古刻, 一似撫無絃琴者. 覺尤延之[1)]諸君子葛藤多事耳.

🌸 교감
◎ 〈品〉(「용대별집」 권4 49엽)에 실려 있다.

1) '우연지尤延之'는 남송의 우무尤袤(1129~1194)로 '연지延之'는 그의 자이다. 호는 수초遂初이다. 서화 감식에 뛰어났으며 「난정서」의 이본 판별에 많은 힘을 기울였다.

🌸 참고
「난정서」는 이본이 속출하던 남송 시절에 진위 판별이 큰 문제가 되었다. 이때 우무와 왕순백 등이 종이와 먹의 빛깔이나 필획의 모양새 등을 미세하게 따져 감별하였다. 이들은 소송을 벌이듯이 지나칠 정도로 논쟁하였다고 한다.[2)] 이로 인해 주희는 "예법 논쟁만 소송을 벌이듯이 하는 것이 아니다."라고 우무를 비판하기도 하였다.[3)] 사소한 차이를 따지느라 갈등을 벌이기보다, 무현금을 연주하는 기분으로 그 정신을 짚어가며 써 내려가야 옳다는 말이다.

2) 宋 趙希鵠 「洞天淸錄」 「蘭亭帖」, "王順伯尤延之, 爭辯如聚訟."
3) 趙孟頫 「蘭亭十三跋」(「珊瑚木難」 권4), "王順伯尤延之, 其精識之尤者, 於墨色紙色肥瘦穠纖之間, 分毫不爽. 故朱晦翁跋蘭亭, 謂不獨議禮如聚訟, 蓋笑之也."

양소사[양응식]를 임모하고 뒤에 씀 : 내가 뜻을 위주로 양소사의 글씨를 방하여 산양[중장통]이 창작한 이 「낙지론」을 쓴다. 비록 완전히 비슷하게 되지는 않았지만 모난 곳을 다듬어 원만하게 만들고 번잡한 곳을 깎아내어 간결하게 만드는 그의 뜻은 대략 얻어내었다. 조집현[조맹부]의 글씨와 비교하자면 마치 감초甘草와 감수甘遂처럼 상반된다. 이 또한 교외별전이다.

臨楊少師書後 : 余以意倣楊少師, 書山陽[1] 此論[2]. 雖不盡似, 略得其破方爲圓削繁爲簡之意. 蓋與趙集賢書, 如甘草甘遂之相反[3], 亦敎外別傳也.

1) '산양山陽'은 후한의 중장통仲長統으로 자는 공리公理이고 고평인高平人이다.
2) '차론此論'은 「낙지론樂志論」이다.
3) '감초甘草'와 '감수甘遂'는 그 약효가 서로 반대인 약초이다. 물과 불처럼 섞일 수 없는 관계를 비유하는 말로 쓰인다. 『御纂醫宗金鑑』卷21 「甘遂半夏湯方」. "尤怡曰, 甘草與甘遂相反, 而同用之者, 蓋欲其一戰, 而留飮盡去, 因相激而相成也."

🌸 교감

◎ 〈品〉(『용대별집』 권5 42엽)에 실려 있다. 『대계』(157쪽 390번 주석)에 따르면, 묵적이 『서종당첩書種堂帖』(권1)에 '仲長統樂志論'의 발문으로 실려 있고, 끝에 '癸丑四月晦, 董其昌識'가 있다.

⊙ '以'는 〈品〉에 없다.

⊙ '楊少師'는 〈梁〉·〈董〉·〈品〉에 '楊少師書'이다.

명 동기창董其昌, 〈낙지론樂志論〉, 중국 심양고궁박물원

「양생론」을 쓰고 뒤에 발함 : 동파[소식] 선생은 혜숙야[혜강]가 지은
「양생론」을 자주 쓰곤 하였다. 우환을 겪은 나머지 도가의 말에 마음
을 두기를 이렇게 하였던 것이다. 후일에는 또한, "오래 사는 법을 배
울 수 없다면 장차 오래 죽지 않는 법을 배우겠다."라고 말하기도 하
였다. 홍각범 묘희선사[혜홍]도 말하기를, "동파공은 여러 생에 걸쳐
가꾼 반야의 종자가 매우 단단하였다. 또한 이른바 '양생'이라는 것
에서도 성취한 바가 있다."라고 했다.

　요컨대 충효와 문장과 절의가 공과 같은 사람이라면 승천하는 일
과 성불하는 일이 모두 주머니 속을 뒤져 물건을 꺼내는 것처럼 쉬울
것이다. 팔식전八識田 안에 본디부터 선가와 불가 양가의 종자가 구비
되어 있다가 업에 따라 발현되어 나온 것이라서 배우지 않고도 능할
수 있었을 것이다. 이 「양생론」을 쓰는 기회에 이를 언급해둔다.

　書〈養生論〉[1] 跋後 : 東坡先生數書嵇叔夜〈養生論〉, 憂患之餘, 有
意于道言如此. 它日又曰 "長生未能學, 且學長不死."[2] 洪覺範妙喜
禪師[3]謂 "其多生[4]般若[5]種子[6]深固, 又進于所謂養生者."[7] 要以忠
孝、文章、節義如公, 升天、成佛, 俱是探囊取物. 其八識田[8]中, 自具
兩家種子, 循業發現, 不學而能也. 因書此論及之.

1) 「양생론」은 혜강의 『혜중산집嵇中散集』(권3)에 실려 있다. 소식은 1095년에 혜강의 「양생
론」을 쓰고 이렇게 적었다. "東坡居士, 以桑楡之末景憂患之餘生, 而後學道. 雖爲達者
所笑, 然猶賢乎已也. 以嵇叔夜養生論, 頗中予病, 故手寫數本. 其一以贈羅浮鄧道師.
紹聖二年四月八日書."(『청하서화방』 권8하 「소식·양생론」)

◎ 『품』(『용대별집』, 권5 4엽)에 실려 있다.
　『대계』(158쪽 397번 주석)에 따르면, 묵
　적이 『서종당첩』(권3)에 '嵇叔夜養生
　論'의 발문으로 실려 있고, 끝에 '歲
　在壬子修楔日, 董其昌識.'가 있다.
◉ '它'는 〈董〉·〈品〉에 '他'이다.
◉ '能'은 〈品〉에 '易'이다.
◉ '喜'는 〈梁〉·〈董〉에 '覺'이다.
◉ '又'는 〈品〉에 '文'이다.

2) 혜강의 「양생론」 첫머리에 "世或有謂神仙可以學得, 不死可以力致者"라는 말이 있다.
3) '홍각범묘희선사洪覺範妙喜禪師'는 임제종 황룡파黃龍派의 승려인 송의 혜홍惠洪(1071~
 1128)으로 '각범覺範'은 그의 자이다. 속성은 팽彭, 또는 유兪라고도 한다. 호는 적음존자
 寂音尊者이고 서주인瑞州人이다.
4) '다생多生'은 생사를 반복하며 겪은 여러 생을 이른다. 중생이 자신이 지은 업인에 따라
 육도六道를 윤회하며 겪는 많은 생을 이르는 불가의 말이다.
5) '반야般若'는 사물의 본래 모습을 이해하는 최상의 지혜를 가리키는 불가의 말이다.
6) '종자種子'는 유식종에서는. 곡식이나 과일을 산생시키는 그 처음의 종자처럼 만유의 물
 심物心 현상을 빚어내는 아뢰야식 안에 들어 있는 처음의 인자因子를 이른다. 진언종에
 서는 부처와 보살 등이 설한 진언眞言을 표현하고 있는 범자梵字를 이른다. 진리를 매
 개하는 하나의 글자를 통해 일체의 법으로 나아갈 수 있으므로 이를 종자種子, 종자자
 種子字라고도 한다.
7) 출전 미상이다.
8) '팔식전八識田'은 팔식 중의 여덟 번째 아뢰야식을 이른다. '팔식'은 유식종에서 안식眼
 識, 이식耳識, 비식鼻識, 설식舌識, 신식身識, 의식意識, 말나식末那識, 아뢰야식阿賴耶識 등
 여덟 가지 인식 작용이다. '전田'은 씨를 뿌려 곡식이 자라는 밭처럼 어떤 작용의 바탕
 이 되는 부분을 이른다. '심전心田'이나 '복전福田'의 전田과 같다.

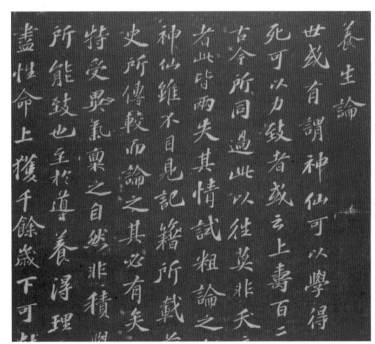

송 소식蘇軾, 〈양생론養生論〉(희홍당첩)

조송설[조맹부]의 글씨를 임모하고 뒤에 발함 : 누수[태창] 왕봉상[왕세무]의 집에 소장되어 있던 조오흥[조맹부]의 시첩으로 몹시 훌륭하다. 나는 고중거에게서 이를 본 뒤에 손에 들고 완상하느라 날을 보내다가 뱃길이 한적해진 사이에 아무렇게 한 차례 임모해본다. 나는 평소에 오흥의 글씨를 익히지 않았고, 대략 그 형체만 취했을 뿐이었다.

들자하니, 오흥이 미원장[미불]의 「장회부」를 임모할 적에 몇 줄을 쓰다가 번번이 스스로 그만두기를 거듭했다고 한다. 나는 이로써 다른 사람들이 장독이나 덮어주길 기다린다.

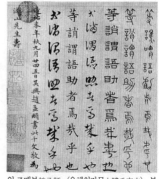

원 조맹부趙孟頫, 〈육체천자문六體千字文〉, 북경 고궁박물원

臨趙松雪書跋後 : 婁水[1] 王奉常[2] 家藏趙吳興詩帖, 致佳[3]. 余從高仲舉[4] 見之, 把玩移日, 舟行閒適, 漫臨一過. 余素不爲吳興書, 略得形模耳. 聞吳興臨米元章〈壯懷賦〉, 數行輒復自廢. 除以俟它人覆醬瓿也.

1) '누수婁水'는 누강婁江으로 여기서는 태창太倉을 이른다. '1-3-1' 참조.
2) '왕봉상王奉常'은 왕세정의 아우 왕세무王世懋(1536~1588)로 자는 경미敬美, 호는 인주麟洲이다. 태상시 소경을 지냈다. '봉상奉常'은 태상太常을 이른다.
3) '치가致佳'는 '지극히 훌륭하다'는 말이다. '치致'는 극極과 같다. 『서품』(『용대별집』 권4 52엽), "唐摹右軍眞跡, 以十七帖爲致佳."
4) '고중거高仲舉'는 미상이다.

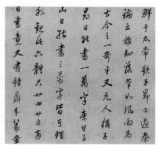

명 동기창董其昌, 〈조맹부육체천자문趙孟頫六體千字文〉의 발문

「비파행」을 쓰고 뒤에 제함 : 백향산[백거이]이 선가의 이치를 깊이 이해하고 있으면서 마음을 비운 도인으로서 이렇게 치정 어린 말을 지어내었다. 거의, "나무 인형이 꽃과 새를 바라본다."는 경우가 아니겠는가. 황산곡[황정견]의 경우에도 짧은 사詞를 짓자 수철[법수]이 꾸짖으며, "나귀의 탯속이나 말의 뱃속으로 떨어지는 정도로 그치지 않을 것이다."라고 말한 적이 있다. 그렇다면 지혜의 업으로 지은 화려한 언어도 오히려 마땅히 참회해야 하는 대상이 되는 것이다.

나는 이 노래를 쓰면서 미양양[미불]의 해서 필법을 사용하고 겸하여 발등撥鐙의 법을 사용하였다. 고운 노래 가사와 서로 걸맞게 하려는 의도에서다. 하지만 어떻게 큰 구슬 작은 구슬이 벼루못에 떨어지는 것 같은 경지에 이를 수 있겠는가.

書〈琵琶行〉[1]題後 : 白香山[2]深于禪理. 以無心道人[3], 作此有情癡語[4], 幾所謂木人見花鳥[5]者耶. 山谷爲小詞[6], 而秀鐵[7]訶之, 謂不止落驢胎馬腹[8], 則慧業[9]綺語[10]猶當懺悔耳.[11] 余書此歌, 用米襄陽楷法, 兼撥鐙[12]. 意欲與艶詞相稱, 乃安得大珠小珠落研池[13]也.

교감

◎ 『대계』(159쪽 418번 주석)에 따르면, 묵적이 『서종당첩』(권4)에 '白樂天琵琶行'의 발문으로 실려 있고, 끝에 '董其昌識. 甲寅六月'이 있다.

◉ '秀鐵'은 〈梁〉·〈董〉에 '禪德'이다.

◉ '耳'는 〈梁〉·〈董〉에 '在'이다.

1) '비파행琵琶行'은 원화 10년(815)에 구강군九江郡의 사마司馬로 좌천되었던 백거이가 이 이듬해 가을에 용색이 쇠한 여인의 비파 소리를 듣고 자신의 울울한 심경을 담아 지은 노래이다. 「장한가長恨歌」와 함께 백거이의 대표작으로 꼽힌다.
2) '백향산白香山'은 당나라 시인 백거이白居易(772~846)로 '향산香山'은 그의 호이다. 자는 낙천樂天이다.
3) '무심도인無心道人'은 일체의 욕심을 끊고 무념무상으로 수행하는 선사를 이른다. 『傳心法要』. "供養十方諸佛, 不如供養一個無心道人. 何故? 無心者, 無一切心也."
4) '유정치어有情癡語'는 중생의 경계를 벗어나지 못하고 세태와 인정에 치우친 말이다.

『대계』(159쪽 422번 주석)는 '유정有情'이 범어 'sattva'의 의역이고, '치癡'가 범어 'moha'의 의역이라고 하였다. 'sattva'는 본래 '중생衆生'을 의미한다. 정식情識을 지닌 일체의 생물을 가리키므로 '유정有情'으로 의역하기도 한다. 'moha'는 우매하고 무지하다는 뜻이 있어 '무명無明'으로 번역한다. 明 王世貞『弇州四部稿‧續稿』卷204「劉子威」, "人生不滿百, 長懷千歲憂, 當是有情癡也. 使有身後名, 不如一杯酒, 此則安樂法也."

5) '목인견화조木人見花鳥'는 나무 인형이 무정하게 꽃과 새를 보듯이, 사물을 분별하려는 마음에서 벗어나 있는 경지를 비유한 말이다. 『緇門警訓』卷9「龐居士頌」, "但自無心於萬物, 何妨萬物常圍繞. 鐵牛不怕獅子吼, 恰似木人見花鳥. 木人本體自無情, 花鳥逢人亦不驚."

6) '소사小詞'는 사보詞譜에 맞추어 지은 단편의 가사이다.

7) '수철秀鐵'은 원통선사圓通禪師 법수法秀(1027~1090)로 진주秦州 농성인隴城人이다. 도풍道風이 준엄하고 정결하므로 당시 사람들이 수철면秀鐵面이라 불렀다. 기국대장공주冀國大長公主의 요청으로 법운사法雲寺에 머물다가 입적하였다.

8) 황정견이 사대부로서 말을 그리자 법수가 꾸짖으며 했던 말이다. 앞서 이공린에게도 같은 말을 한 바 있다. 宋 釋惠洪『禪林僧寶傳』卷26「法雲圓通秀禪師」, "黃庭堅魯直作艶語, 人爭傳之. 秀呵曰『翰墨之妙, 甘施於此乎.』魯直笑曰『又當置我於馬腹中耶.』秀曰『汝以艶語動天下人婬心, 不止馬腹, 正恐生泥犂中耳.'"

9) '혜업慧業'은 불가에서 지혜로 인해 빚어지는 업을 이른다.

10) '기어綺語'는 불가에서 말하는 네 가지 구업口業 가운데 하나로, 화려하고 치정 어린 시문을 이른다.

11) 동기창은 백거이의 「비파행」이 조과도림鳥窠道林(741~824) 선사를 만나기 전에 유희로 지은 것이기 때문에 아직 문인의 습기가 남아 있다고 하였다. 『石渠寶笈三篇』「延春閣藏二十六‧明董其昌書白居易琵琶行」, "香山此歌, 定是未見鳥窠和尙時游戲筆墨, 文人習氣耳. 它日著六觀, 便足當懺悔. 余書此一過, 亦寫心經一卷. 董其昌."

12) '발등撥鐙'은 집필할 때 사용하는 지법指法의 하나이다. 도종의는 『서사회요』에서 '발등법'에 대하여 "'발撥'은 붓대를 중지와 약지 끝에 붙여 운필을 원활하게 하는 법이다. '등鐙'은 말의 등자[馬鐙]이다. 붓대를 세우면 엄지와 식지 사이의 호구虎口 모양이 말 등자 모양으로 된다. 이때 등자를 발로 가볍게 밟으면 발놀림이 쉬워지듯이 붓대를 가볍게 잡으면 운필이 자유로워진다."라고 하였다. 양신楊愼은 '등鐙'을 '등燈'의 뜻으로 보아, 대꼬챙이를 집어 등의 심지를 돋을 때의 모양으로 가볍게 붓을 잡고서 느리지도 않고 빠르지도 않게 움직이는 것이 '발등'이라고 했다. 성호 이익도 「이왕발등법」에서 이를 소개하였다. 明 陶宗儀『書史會要』卷9「陳繹曾翰林要訣」, "擫者, 筆管著中指名指尖, 圓活易轉動也. 鐙, 卽馬鐙. 筆管直, 則虎口間, 如馬鐙淺. 足踏馬鐙淺, 則易出入, 手執筆管淺, 則易撥動. [右指法]" 明 楊愼『升菴集』卷63「撥鐙法」, "鐙, 古燈字. 撥鐙‧畫沙‧懸針‧垂露, 皆喩言. 撥鐙如挑燈, 不急不徐也." 李瀷『星湖僿說』卷9「人事門‧二王撥鐙法」참조.

13) '대주소주락연지大珠小珠落研池'는 「비파행琵琶行」의 '大珠小珠落玉盤'을 본뜬 말이다. 백거이의 「비파행」에 "굵은 현은 웅장해서 소나기 소리 같고, 가는 현은 절절해서 속삭이는 듯하네. 웅장함과 절절함을 뒤섞어 퉁기니, 큰 구슬 작은 구슬 옥쟁반 위로 떨어지네.[大絃嘈嘈如急雨, 小絃切切如私語, 嘈嘈切切錯雜彈, 大珠小珠落玉盤.]"라고 하였다.

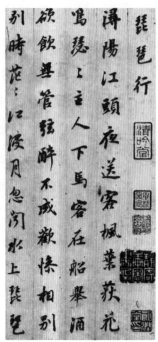

명 동기창董其昌, 〈비파행琵琶行〉, 대만 고궁박물원

「별부」를 쓰고 뒤에 제함 : 육노망[육귀몽]의 시에 "장부에게 눈물이 없음이 아니라, 이별하는 사이에 흘리지 않을 뿐이네. 검을 짚고 술잔을 마주하여, 떠나는 자의 얼굴 짓기 부끄러우니."라고 했다. 이는 문통[강엄]의 이 「별부」에 대해 반론하기를, 마치 자운[양웅]이 「이소」에 대해 반론한 것처럼 해본 것이다. 아쉽게도 강령[강엄]에게는 이러한 한 번의 전환이 부족하다.

○의양[하남 신양]의 광록승 오철여[오형]가 저등선[저수량]의 「천자문」을 내게 보내어 보여주었다. 펼쳐서 감상하는 여러 날 동안 칠흑 같은 밤처럼 비바람이 몰아쳐서 벼루와 먹을 오래 폐했었는데, 아침부터 비로소 개는 빛이 보이더니 우연히 글씨를 쓰고 싶은 마음이 들기에 이 서권을 다 썼다. 이를 보는 사람들은 반드시 나 자신의 본래 필법이 어디에 있느냐고 의아하게 생각할 것이다.

書〈別賦〉題後 : 陸魯望[1]詩云 "丈夫非無淚, 不灑離別間, 伏劍對尊酒, 恥爲游子顔."[2] 蓋反文通[3]此賦, 如子雲[4]反騷. 惜江令少此一轉耳. 義陽[5]吳光祿丞徹如[6], 寄褚登善〈千文〉示余. 披賞數日, 風雨如晦, 泓穎[7]久廢, 朝來始見霽色, 偶然欲書[8], 爲竟此卷. 觀者必訝謂余本家筆安在也.

1) '육노망陸魯望'은 당의 문학가 육귀몽陸龜蒙(?~881)으로 '노망魯望'은 그의 자이다. 호는 천수자天隨子이고 장주인長洲人이다.
2) 당나라 육귀몽의 「별리別離」(『甫里集』 권6)에 보인다.
3) '문통文通'은 남북조 시대 양나라 강엄江淹(444~505)의 자이다. 건안·오흥 등의 수령을

교감

◎ '義陽吳 … 安在也'가 〈品〉(『용대별집』 권5 37엽)에 실려 있고, 〈梁〉·〈董〉에 '書褚登善千文題後'라는 제목으로 분리되어 있다. 그러나 '書褚登善千文題後'의 제목은 오류이다. 『대계』(160쪽 432번 주석)는 저수량의 「천자문」을 언급한 내용이 있어 착각한 것이라고 하였다. 〈石續〉('淳化軒藏六·董其昌書別賦舞鶴賦一册')에는 '陸魯望 … 一轉耳'가 「별부」의 발문으로 되어 있으며, '義陽吳 … 安在也'가 「무학부」의 발문으로 되어 있고, 끝에 '辛亥臘月董其昌'이 있다.
◎ '一'은 〈石續〉에 없다.
◎ '謂'는 〈梁〉·〈董〉·〈石續〉에 '爲'이다.

지낸 바 있어 강령江令으로 불린다. 『대계』(161쪽 437번 주석)는 '강령'이 상서령尚書令의 벼슬에 올랐던 진陳의 강총江総(518~590)이라고 하였으나 이는 잘못이다. 강엄은 「별부」에서 "좌우의 사람들 마음 놀래고, 가족과 벗을 보니 눈물 흘리네. 싸리나무 깔고 앉아 아쉬움을 표하고, 술잔을 돌리며 슬픔을 달래네."라고 하였다. 『江文通集』 卷1「別賦」. "左右兮魄動, 親賓兮淚滋. 可班荊兮贈恨, 唯樽酒兮叙悲."

4) '자운子雲'은 한나라 양웅揚雄의 자이다. 굴원의 「이소」에 대한 반론으로 「반이소反離騷」를 지었다.

5) '의양義陽'은 하남 남쪽에 위치한 신양信陽의 옛 이름이다.

6) '오철여吳徹如'는 만력 연간에 활동하던 오형吳炯으로 '철여徹如'는 그의 자이다. 또 다른 자는 보명普明이고 화정인華亭人이다. '광록승光祿丞'은 광록시光祿寺의 승丞을 이른다.

7) '홍영泓穎'은 도홍陶泓과 모영毛穎이다. 당 한유의 「모영전毛穎傳」에 등장하는 허구의 인물이다. 도홍은 벼루, 모영은 붓을 상징한다.

8) '우연욕서偶然欲書'는 『서보』에서 손과정이 거론한 글씨가 잘 써지는 다섯 가지 조건 가운데 다섯 번째 조건이다. '1-3-23' 참조.

옛 척독을 쓰고 뒤에 제함 : "행서 열 줄이 해서 한 줄을 대적하지
못한다."는 미남궁[미불]의 말이다. 때로 한 번씩 이를 써서 떠 있는 기
운을 가라앉힌다. 이 한 폭을 마칠 때까지 모두 열 번이나 일어나 손
님을 맞았다. 정말이지 손건례[손과정]가 말한, "정신이 화락하고 업무
가 한가하기"란 어려운 일이다.

교감

◎ 〈品〉(『용대별집』 권4 27엽)에 실려 있다.

書古尺牘題後 : "行書十行, 不敵楷書一行"[1], 米南宮語也. 時一
爲之, 以斂浮氣. 竟此紙, 凡十起對客. 信乎孫虔禮所云 "神怡務
閒"[2]之難也.

[1] 미불은 「황소황정경」(『寶章待訪錄』)에서 "草十行敵行書一字, 行書十行敵眞書一字耳."라
고 하였다.
[2] '신이무한神怡務閒'은 정신이 화락하고 일이 한가로움을 뜻한다. 『서보』에서 손과정이
거론한 글씨가 잘 써지는 다섯 가지 조건 가운데 첫 번째 조건이다. '1-3-23' 참조.

「원통게」의 뒤에 씀 : 우백시[우세남]가 쓴 「공자묘당비」의 필법으로 이 게송을 쓴다. 정관 연간(627~649)에는 『능엄경』이 아직 번역되지 않아서 영흥[우세남]이 써놓은 「파사론」이 세속제로서 널리 퍼져 있었다.

당 우세남虞世南, 〈파사론서破邪論序〉

안노공[안진경]은 도가의 글을 많이 일삼아서 썼고, 이북해[이옹]는 겨우 불가의 비석 글씨를 썼을 뿐이다. 회소의 경우는 가사를 입은 채로 음주계를 범한 데다, 미친 듯이 거침없이 초서를 구사하여 사경寫經하는 사람들과 그 공덕을 견주기에도 부족하였을 정도다. 그렇다면 당나라 시대에 서법을 배우는 일이 몹시 성하였지만 모두 불사佛事를 위해 쓰이지는 않았던 것이다.

양숙과 방융의 경우는 그 글씨가 걸맞지 못하였고, 오직 배휴가 불경에도 깊고 서법의 능력까지 겸하고 있었을 뿐이다. 『순희첩』[순희비각속첩]에 새겨진 글씨가 바로 그것이다.

그러다가 송나라의 소식과 황정견 두 사람에 이르러서야 한묵으로 크게 불사를 행하기 시작하였다. 송나라 사람들은 글씨로는 당나라에 미치지 못해도, 반야에 깊이 잠심하는 것으로는 진실로 나았음이 분명하다.

나는 어릴 때부터 「이근원통」을 익혔는데, 매번 쓸 때마다 거의 이른바, "한 번 볼 때마다 한 번씩 새로워진다."는 것처럼 되었다.

교감

◎ 〈品〉(『용대별집』 권5 19엽)에 실려 있다. 『대계』에 따르면, 묵적이 진거창陳鉅昌의 『초료관첩鷦鷯館帖』(권2)에 실려 있고, 끝에 '乙卯七夕後二日, 董其昌.'이 있다.

書〈圓通偈〉[1]後 : 以虞伯施〈廟堂碑〉[2]法, 書此偈. 貞觀時, 《楞

嚴》³⁾猶未經翻譯. 永興〈破邪論〉⁴⁾, 亦世諦⁵⁾流布耳. 顏魯公頗事道言, 李北海但作碑板⁶⁾, 懷素著袈裟, 犯飮酒戒⁷⁾, 草書狂縱, 不足與寫經手校量功德. 唐世書學甚盛, 皆不爲釋所用. 梁肅⁸⁾·房融⁹⁾, 其書不稱. 惟裴休¹⁰⁾深于內典¹¹⁾, 兼臨池之能,《淳熙帖》¹²⁾所刻是已. 至宋蘇·黃兩公, 大以翰墨爲佛事. 宋人書不及唐, 其深心般若, 故當勝也. 余蚤歲習〈耳根圓通〉, 每書之, 幾所謂 "一擧一回新"¹³⁾者.

- ⊙ '校'는〈品〉에 '較'이다.
- ⊙ '書學'은〈品〉에 '學書'이다.
- ⊙ '釋'은〈梁〉·〈董〉·〈品〉에 '釋典'이다.
- ⊙ '肅'은〈梁〉·〈董〉·〈品〉에 '蕭'이다.

1) '원통게圓通偈'는 『능엄경』(권5)에 실려 있는 게송의 명칭이다. 원통圓通은 부처·보살 등이 깨달은 경계가 원만주편圓滿周遍하고 융통무애融通無礙함을 이른다. 다만 깨달음에 이르는 길은 보살마다 서로 달라서 육진六塵, 육근六根, 육식六識, 칠대七大 등 25가지 원통이 있게 되었다. 이 가운데 관세음보살의 이근원통耳根圓通이 으뜸이라고 한다.
2) '묘당비廟堂碑'는 우세남의 글씨로 무덕 9년(626)에 새긴 「공자묘당비孔子廟堂碑」이다.
3) '능엄楞嚴'은 『대불정수능엄경大佛頂首楞嚴經』이다. '1-2-28' 참조.
4) '파사론破邪論'은 당의 법림法琳(572~640)이 지은 글이다. 태사太史 부혁傅奕이 배불排佛을 주장하자 그가 『파사론』 1권을 지어 반박했다고 한다. 우세남이 여기에 서문을 달아 36행의 소해로 쓴 바 있다.
5) '세제世諦'는 세속제世俗諦이다. 본래의 진리를 일컫는 진제眞諦와 구별해서 '수주대토守株待兎'처럼 세상 사람들이 쉽게 이해할 수 있는 세속의 상대적 진리를 이른다.
6) '비판碑板'은 비갈碑碣이다. 여러 종류의 비석을 아울러 일컫는 말이다.
7) '음주계飮酒戒'는 술 마시지 말라는 계율이다.
8) '양숙梁肅'(753~793)은 자는 경지敬之·관중寬中이고 육혼인陸渾人이다.
9) '방융房融'은 낙양인洛陽人이다. 『능엄경』을 번역했다고 전해진다.
10) '배휴裴休'는 자는 공미公美이고 제원인濟源人이다. 9세기 중반까지 활동했다.
11) '내전內典'은 불가의 경전을 이른다. 불가 경전 이외의 서적은 '외전外典'이라 한다.
12) '순희첩淳熙帖'은 『순희비각속첩』으로 권4에 「당명황이융기비답배요경청간석기공덕장唐明皇李隆基批答裴燿卿請刊石紀功德狀」이 있다. '1-3-40' 참조.
13) '일거일회신一擧一回新'은 같은 말이라도 음미할 때마다 새로운 깨달음이 있다는 말이다. 『五燈會元』 卷20 「徑山杲禪師法嗣」. "逐日看經文, 如逢舊識人. 莫言頻有礙, 一擧一回新."

「좌위첩」[쟁좌위첩]을 임모하고 뒤에 제함 : 신도[신안]의 태학 왕유중이 송나라 때에 탑본한 「쟁좌위첩」을 보여주었다. 신채가 선명하고 자형이 섬서 각본에 비해 약간 살져 있다. 내가 임모하는 사이에 가끔씩 오자가 발견되었는데, 마침내 이것이 미해악[미불]이 임모한 것임을 알게 되었다. 미불이 일찍이, "쟁좌위첩」을 임모한 것이 절강에 있다."고 스스로 기록한 적이 있다. 이것은 아마도 그 진적을 돌에 새긴 것인가 보다.

臨〈坐位帖〉題後 : 新都[1)]汪太學孺仲[2)], 以宋搨〈爭坐位帖〉見示, 神采奕奕[3)], 字形較陝刻[4)]差肥. 余臨寫之次, 時有訛字, 乃知是米海岳所臨. 米嘗自記有 "臨〈爭坐帖〉在浙中.[5)]" 此殆其眞跡入石者耶.

1) '신도新都'는 휘주徽州의 신안新安이다.
2) '왕유중汪孺仲'은 미상이다. 왕유중이 50세가 되었을 때에 동기창이 7언 율시로 읊은 「수왕유중오십壽汪孺仲五十」이 『용대시집』(권4)에 실려 있다.
3) '혁혁奕奕'은 밝은 광채를 발하거나 정신이 성하게 드러나는 모양이다.
4) '섬각陝刻'은 섬서陝西에서 각한 본이다.
5) 宋 米芾 『書史』, "余少時臨一本, 不復記所在. 後二十年, 寶文謝景溫尹京云, '大豪郭氏, 分內一房.' 欲此帖, 至折八百千衆, 乃許. 取視之, 縫有元章戲筆字印. 中間筆氣, 甚有如余書者." 사경온(1021~1097)은 절강 부양인富陽人이다. 원우 원년(1086)에 보문각 직학사로서 개봉 부윤을 맡았다. 미불이 이때 그에게서 곽씨의 일을 듣고 이 「쟁좌위첩」을 입수할 수 있었다.

◎ 〈品〉(『용대별집』 권4 62엽)에 실려 있다.
◎ '坐位帖'은 〈董〉에 '爭坐位帖'이다.
◎ '孺'는 〈品〉에 '儒'이다.
◎ '米'는 〈品〉에 없다.
◎ '入石者耶'는 〈品〉에 없다.

참고

동기창은 「쟁좌위첩」의 섬서 각본의 자형이 이미 뭉그러져 있어, 자신이 소장한 송나라 때에 탑본한 것을 「희홍당첩」에 새겨 넣었다고 말한 바 있다.[6)]

6) '1-3-39' 참조. 『戲鴻堂法帖』 卷7, "爭坐帖有陝刻, 字形已漫. 余家有宋搨精好, 因摹入石, 此顔書烜赫者."

해서로 쓴 「설부」의 뒤에 제함 : 해서는 지영의 「천자문」을 최고의 으뜸으로 삼는다. 우영흥[우세남]이 이를 한번 변화시켰을 뿐이다. 문징중[문징명]도 그의 「천자문」을 배워서 고운 자태를 얻을 수 있었다.

나는 우영흥의 글씨를 거쳐서 지영의 글씨로 들어감으로써 이들 일가의 필법을 공부한다. 만약 닳아서 물린 붓을 다섯 광주리에 채우게 된다면 결코 선인들에 필적하는 경지에 오를 수 없다고는 못할 것이다. 다만 해가 지나도록 「천자문」한 책을 완성하지도 못하고 있으니, 어찌 배우는 자의 무리라고 말하겠는가? 스스로 분수를 생각하기에 이 글씨의 도와는 거리가 먼 것 같다.

題楷書〈雪賦〉後 : 楷書, 以智永〈千文〉爲宗極, 虞永興其一變耳. 文徵仲學〈千文〉, 得其姿媚. 予以虞書入永書, 爲此一家筆法. 若退穎滿五簏[1], 未必不合符前人. 顧經歲不能成〈千字〉卷冊, 何稱習者之門. 自分與此道遠矣.

1) 쓰고 버린 붓이 다섯 광주리에 찼다는 지영의 고사에 빗대어 글씨를 부지런히 연마함을 이른다. 元 盛熙明 『法書考』 卷1 「智永」, "住吳興永欣寺, 積退筆頭, 置大竹簏受一石餘, 而五簏皆滿. 瘞之號筆塚."

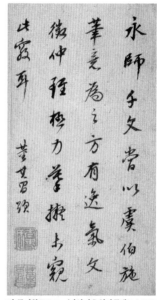

명 동기창董其昌, 〈지영진초천자문발智永眞草千字文跋〉, 대만 고궁박물원

🌸🌸 교감

◉ '滿'은 〈梁〉에 '蒲'이다.

2) 『佩文齋書畫譜』 卷42 「文徵明」, "徵明初游郡學時, 學官以嚴厲束諸生, 辨色而入, 張燈乃散, 諸生皆飮噱嘯歌, 壺奕消暑. 徵明獨臨寫千文, 日以十本爲率, 書遂大進. [明詩綜]"

3) 『石渠寶笈』 卷28 「列朝人·明董其昌書千文一冊」, "文待詔每旦, 必書千文一卷. 余此卷, 先後七年, 紙成堆墨成曰無望矣, 書道安得進乎. 庚申禊日其昌."

참고

지영은 글씨를 익히느라 닳게 만든 붓으로 한 섬들이 상자 다섯 개를 채웠다. 문징명도 군학郡學에서 공부할 때에 「천자문」을 하루에 10번씩 썼다고 한다.2) 동기창은 이들의 부지런함을 높이 평가하면서 자신의 게으름을 지적한 적이 있다.3)

종소경의 글씨를 임모하고 뒤에 발함 : 이는 당나라 종소경이 쓴 「통갑신경」으로서 '선화宣和'와 '정화政和'의 작은 어새가 찍혀 있고 송 휘종의 표지 기록이 있다. 예원진[예찬]이 가장家藏하던 물건이어서 원 진의 발문도 기록되어 있다. 필법이 정묘하여 팔을 둥그렇게 하고 붓 끝을 감춘 것으로 자경[왕헌지]의 신수神髓를 얻었다. 조문민[조맹부]의 정서[해서]는 실제로 이를 비조로 삼은 것이다. 내가 진적을 따라 몇 줄 임모해보았다. 종소경의 글씨는 세상에 전해지는 본이 없으니, 여 기에서 그 필의를 좇아 궁구해볼 수 있을 뿐이다.

당 종소경鍾紹京, 〈영비경靈飛經〉

臨鍾紹京[1]書跋後 : 右唐 鍾紹京書〈通甲神經〉[2], 有宣和·政和[3]小璽. 宋徽宗標識. 倪元鎭家藏, 有元鎭跋語. 筆法精妙, 迴腕[4]藏鋒, 得子敬神髓. 趙文敏正書實祖之. 余從眞跡臨寫數行. 鍾書世無傳本, 自此可以意求耳.

1) '종소경鍾紹京'(659~746)은 자는 가대可大이다. 지금의 강서江西 공주贛州 출신으로 글씨에 능하였다. 『墨池編』 卷3 「品藻之五·續書斷下」. "唐鍾紹京, 虔州贛人. 初爲司農錄事, 以善書直鳳閣. 武后時, 題諸宮殿明堂及銘九鼎, 皆其筆也."

2) '통갑신경通甲神經'의 통갑은 둔갑遁甲의 오기로 보인다. 보통 '영비경靈飛經', 혹은 '영비육갑경靈飛六甲經'이라 한다. 동기창의 주목을 받은 뒤로 주요한 서법 교재가 되었다. 청나라 왕수王澍는 이것이 종소경의 글씨가 아닌 사경수의 글씨라고 했지만, 이미 종소경의 글씨로 널리 알려져 있다. 淸 王澍 『竹雲題跋』 卷3 「唐經生書靈飛經」. "靈飛經, 自宋元來不著, 至有明萬曆中, 始有名於時. 董思白深愛此書, 目爲鍾可大. … 思白位高名重, 妄以已意題署, 百餘年來無敢有異論, 余故特正其譌."

3) '선화宣和(1119~1125)'와 '정화政和(1111~1118)'는 모두 송 휘종徽宗이 사용하던 연호이다. 그 사이 1118년 말에서 1119년 초까지 '중화重和'라는 연호가 사용되었다.

4) '회완迴腕'은 팔의 자세를 둥그렇게 유지하는 법이다. 『山堂肆考』 卷133 「掌虛指實」. "用筆之法, 指實則筋力均平, 掌虛則運用便易. 黃山谷云 '學書欲先知用筆, 用筆之法, 欲雙鉤迴腕掌虛指實, 以無名指倚筆則有力.'"

원 조맹부趙孟頫, 〈급암전汲黯傳〉, 일본 동경 영청문고東京永靑文庫

우영흥[우세남]의 글씨를 임모하고 뒤에 발함 : 우영흥은 '도道'자에서 깨달았다고 항상 스스로 말했었다. 대개 필획을 시작하는 곳에서 붓끝을 대기를 마치 칼을 뽑아 물을 베듯이 해서, 진실로 안태사[안진경]가 보여준 '추획사'나 '옥루흔'과 같은 의취를 구현하였다.

선인들이 도달한 공교한 지점은 전해지지 않는 것이 진실로 당연한가 보다. 우영흥을 배우는 자들은 번번이 주판알 같은 글자를 만들어낼 뿐이다. 「필진도」에서 꾸짖은 것도 이 때문이다. 내가 글씨에 능한 것은 아니지만 이 점은 잘 안다.

臨虞永興書跋後 : 虞永興常自謂于道字有悟[1]. 蓋于發筆處[2], 出鋒如抽刀斷水[3], 正與顔太師錐畫沙·屋漏痕[4]同趣. 前人巧處, 故應不傳, 學虞者, 輒成算子. 〈筆陣〉所訶[5]以此. 余非能書, 能解之耳.

 교감

◎ 〈品〉(『옹대별집』 권4 57엽)에 실려 있다.
⊙ '常'은 〈梁〉·〈董〉에 '嘗'이다.

1) 馬宗霍 『書林紀事』 卷2 虞世南條, "嘗自謂, 昔夢右軍, 後夢張芝, 指爲一道字, 方悟其法."(『대계』 165쪽 502번 주석에서 재인용.)
2) '발필처發筆處'는 기필하는 곳이다. '1-1-15' 참조.
3) 唐 李白 『李太白文集』 卷15 「宣州謝朓樓餞別校書叔雲」, "抽刀斷水水更流, 擧杯消愁愁更愁."
4) '1-1-9'와 '1-2-29' 주석 참조. 강기는 기필과 수필의 흔적이 남지 않음이 '옥루흔'이고, 균정한 필획으로 장봉함이 '추획사'라고 했다. 宋 薑夔 『續書譜』 「草書·用筆」, "屋漏痕者, 欲其無起止之跡, 錐畫沙者, 欲其勻而藏鋒."
5) 「필진도」에서 경계한 바는, 산가지를 늘어놓은 듯이 글자의 상하좌우가 방정해서는 안 된다는 것이다. '1-1-10' 주석 참조.

해악[미불]의 「천자문」을 임모하고 뒤에 발함 : 미해악의 행서는 세
상에 전해져 진晉나라 사람들의 글씨와 더불어 거의 길을 앞다투어
달리고 있을 정도다. 다만 그가 평소에 자부하던 글씨는 소해였으나,
소중하게 아끼느라 많이 쓰려고 하지 않았기 때문에, 그 필적을 찾
아보기 어렵게 되었다.

나는 도성에서 노닐 때에 일찍이 이백시[이공린]가 그린 「서원아집
도」를 감상한 적이 있다. 여기에 미남궁[미불]이 승두체로 써넣은 제발
글씨가 있었는데, 「난정서」의 필법과 가장 비슷한 것이었다.

기축년[1589] 4월에 다시 당완초[당효순]로부터 이 「천자문」을 빌려 임
모하여 부본을 완성함으로써, 조금이나마 우맹優孟의 의관을 갖출 수
있게 되었다. 대개 해악이 작성한 이 글씨 첩은 저하남[저수량]의 「애
책」과 「고수부」를 전적으로 방하여 쓴 것인데, 사이사이에 구양솔경
[구양순]의 필법을 사용하면서 하나라도 튼실한 획이 되지 않게 하였
다. 그리고 이른바, "그어 보낸 뒤에 거두지 않음이 없다."는 것으로
써 그 의취를 곡진하게 표현하였다. 진본이 나로부터 멀리 벗어나고
나면, 곧 그 글씨의 느낌을 망각할까 걱정스러워서, 대략 종이 끝에
이렇게 적어둔다.

○이는 내가 기축년[1589]에 임모한 것으로 이제 다시 10년이 흘렀
다. 그러나 필법이 예전과 비슷하여 더 늘거나 성장한 것이 없다. 어
느 해에나 옛사람들의 경지에 도달할 수 있을지 모르겠다. 서권을 펼
쳐보면서 한바탕 탄식을 한다. 이는 서법에 국한된 문제가 아니다.

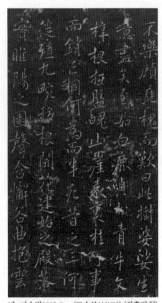

당 저수량褚遂良, 〈고수부枯樹賦〉(희홍당첩)

무술년[1598] 4월 3일이다.

臨海岳〈千文〉跋後：米海岳行書, 傳于世間, 與晉人幾爭道馳矣.
顧其平生所自負者, 爲小楷, 貴重不肯多寫, 以故罕見其跡. 予游京
師, 曾得鑒李伯時〈西園雅集圖〉, 有米南宮蠅頭[1]題跋, 最似〈蘭亭〉
筆法. 己丑四月, 又從唐完初[2]獲借此〈千文〉, 臨成副本, 稍具優孟
衣冠[3]. 大都海岳此帖, 全倣褚河南〈哀册〉·〈枯樹賦〉[4], 間入歐陽率
更, 不使一實筆[5]. 所謂 "無往不收", 蓋曲盡其趣. 恐眞本旣與余遠,
便欲忘其書意, 聊識之于紙尾. 此余己丑所臨也, 今又十年所矣. 筆
法似昔, 未有增長. 不知何年得入古人之室. 展卷太息, 不止書道
也. 戊戌四月三日.

1) '승두蠅頭'는 파리의 머리만큼 아주 작은 글자체를 일컫는 말이다. 『劍南詩藁』 卷38 「書
感」, "豈知鶴髮殘年叟, 猶讀蠅頭細字書."
2) '당완초唐完初'는 당순지唐順之(1507~1561)의 손자인 당효순唐效純이다. 만력 17년(1589) 전
시에서 동기창과 함께 이갑二甲에 이름을 올렸다.
3) '우맹의관優孟衣冠'은 진짜와 거의 비슷한 가짜를 이른다. '우맹'은 춘추 시대 초나라의
악공으로 재상 손숙오孫叔敖의 의관을 차려입고 분간하지 못할 정도로 그의 흉내를 내
었다. 『史記』 卷126 「滑稽傳」 참조.
4) '애책哀册'은 저수량이 정관 23년(649)에 썼다는 「문황애책文皇哀册」이다. '고수부枯樹賦'
는 유신庾信이 창작한 작품으로 저수량이 정관 4년(630)에 썼다고 한다. 모두 『희홍당법
첩』(권6)에 실려 있다.
5) '실필實筆'은 결구에 충실한 획이다. 미불은 담담하게 기와 운을 위주로 써내려가 충실
한 획이 하나도 없는 듯하였다. 『石渠寶笈』 卷43 「明董其昌雜書一册」, "董文敏自謂
'作書不使一實筆', 今觀此册, 轉掣停頓, 腕有萬鈞力. 蓋運實于虛, 要在無所結滯耳. 乾
隆丙寅春正御題."

◎ 〈品〉(『용대별집』 권5 7엽)에 실려 있고,
'此余 … 三日'이라는 별행의 추기
가 있다.
◉ '行'은 〈梁〉·〈董〉·〈品〉에 '行草'이다.
◉ '予'는 〈品〉에 '余'이다.
◉ '跋'은 〈品〉에 '後'이다.
◉ '意'의 뒤에 〈品〉에 '耶'가 있다.
◉ '也'는 〈品〉에 없다.

「십칠첩」을 임모하고 뒤에 씀 :「십칠첩」 경황본은 송나라 때에 위태의 집에 보관되어 있던 것으로서 『순희비각속첩』에도 새겨져 있다.

나는 도성에서 친구인 여양[하남 여양] 왕사연이 얻어놓은 경황본을 빌려다가 한 권을 임모한 적이 있다. 그리고 얼마 후에 제남에 있는 경경[태복시 경] 형자원[형통]으로부터 돌에 새긴 본을 보았다. 바로 왕사연의 본이었다.

내가 임모해둔 서권을 가지고 질정하니, 형자원이 훌륭한 작품이라고 거짓으로 칭찬해주었다. 그러면서 다만, "조오흥[조맹부]이 임모한 「십칠첩」으로 세상에 전해지는 것이 분명히 수십 종 이상이 될 것이니, 많이 익히기를 바라오. 충분히 후세에 전해질 수 있을 것이오."라고 말하였을 뿐이다. 내가 이때부터 수시로 이 글씨 첩을 베끼곤 하였으나 게으름 때문에 끝내 많이 쓰지는 못했다.

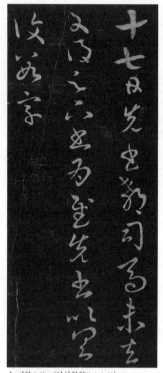

송 미불米芾, 〈임십칠첩臨十七帖〉

臨〈十七帖〉書後 :〈十七帖〉硬黃本[1], 宋時魏泰[2] 家藏.《淳熙秘閣續帖》亦有刻. 予在都下, 友人汝陽[3] 王思延[4] 得硬黃本, 曾借臨一卷. 已于濟南邢子愿冏卿[5], 見所刻石, 卽王本也.[6] 余以臨卷質之, 子愿謬稱合作[7]. 第謂 "趙吳興臨〈十七帖〉, 流落人間, 當不下數十本, 請多爲之, 足傳耳." 余自是時寫此帖[8], 以懶故終不能多也.

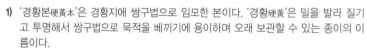

교감

◎ 〈品〉(『용대별집』 권4 53엽)에 실려 있다.
◉ '予'는 〈品〉에 '余'이다.
◉ '自是'는 〈品〉에 '是以'이다.
◉ '寫'는 〈品〉에 '臨'이다.
◉ '懶'는 〈梁〉에 '嬾'이다.

1) '경황본硬黃本'은 경황지에 쌍구법으로 임모한 본이다. '경황硬黃'은 밀을 발라 질기고 투명해서 쌍구법으로 묵적을 베끼기에 용이하며 오래 보관할 수 있는 종이의 이름이다.
2) '위태魏泰'는 자는 도보道輔이고 호북湖北 양양인襄陽人이다.

3) '여양汝陽'은 하남河南의 여양현汝陽縣이다.

4) '왕사연王思延'은 경영 참융京營參戎을 지낸 바 있는 인물이다. 『용대시집』(권2)에 오언율시 「송왕사연귀부숭산送王思延歸赴嵩山」이 있다.

5) '형자원경경邢子愿冏卿'은 태복시 경을 지냈던 명의 형동邢侗으로 '자원子愿'은 그의 자이다. '경경冏卿'은 태복시 경의 별칭이다. '1-3-32' 참조.

6) 淸 孫焜 『硯山齋雜記』 卷2, "十七帖硬黄本, 汝陽王思延得于燕都. 濟南邢子愿, 借之摹勒上石."

7) '합작合作'은 훌륭하고 완벽하게 이루어진 훌륭한 문예 작품을 이른다. 謝赫 『古畫品錄』 「陸杲」, "體致不凡, 跨邁流俗, 時有合作, 往往出人."

8) 『서품』(『용대별집』 권4 52엽), "唐摹右軍眞跡, 以十七帖爲致佳, 余臨數十本, 皆爲好事者取去."

명 동기창董其昌, 〈임십칠첩臨十七帖〉

「낙신부」를 임모하고 뒤에 씀 : 「악의론」은 바로 부채에 쓴 글씨다.
후인들은 또한, "우군[왕희지]이 직접 써서 돌에 새긴 것이다."라고도
한다. 양나라 때에 모사한 본과 당나라 때에 모사한 본은 자형이 서
로 다르다. 『순희비각』에 실린 것은 양나라 때에 모사한 본이고, 우
리 집의 『희홍당첩』에 실린 것은 당나라 때에 모사한 본이다.

또 당나라 때에 모사한 본 하나가 장안[북경]의 이씨[미상]에게 있다.
일찍이 나에게 발문을 부탁한 적이 있는데, 또한 문수승[문팽]의 발문
이 적혀 있었다. 대개 정관 연간[627~649]에 태종이 저수량 등에게 명
하여 여섯 부를 모사하게 하여 위징 등 여러 신하에게 주었다. 이 여
섯 본 가운데 당나라 시대부터 지금까지 전해진 것을 내가 그래도 두
종을 볼 수 있었다. 다만 아쉽게도 양나라 때에 백마지에 모사한 진
적이 신도[신안] 오생[오정]의 소유가 되고 말았다.

나도 「악의론」을 그다지 임모하지는 못하고, 매번 대령[왕헌지]이 쓴
「십삼행낙신부」를 가장 으뜸으로 삼고 있을 뿐이다.

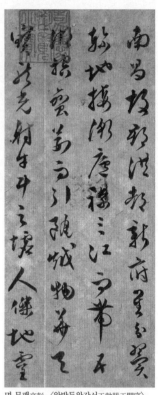

명 문팽文彭, 〈왕발등왕각서王勃滕王閣序〉

臨〈洛神賦〉書後 : 〈樂毅論〉乃扇書. 後人又以爲 "右軍自書刻
石."[1] 梁世所摹與唐摹, 字形各異. 《淳熙秘閣》梁摹本也, 予家《戲
鴻堂帖》唐摹本也.[2] 又有一本唐摹, 在長安李氏[3], 曾屬余跋, 亦有
文壽承[4]跋. 蓋貞觀中, 太宗命褚遂良等摹六本, 賜魏徵[5]諸臣. 此
六本, 自唐至今, 余猶及見其二. 恨梁摹白麻紙眞跡[6], 爲新都吳生
所有. 余亦不甚臨〈樂毅論〉, 每以大令〈十三行洛神賦〉爲宗極耳.

교감

◎ 《品》(『용대별집』 권4 54엽)에 실려 있다.
◎ '又'는 〈品〉에 없다.
◎ '淳熙秘閣'은 〈品〉에 '淳熙秘閣續'
 이다.
◎ '予'는 〈品〉에 '余'이다.
◎ '戲'는 〈梁〉·〈品〉에 없다.

1) 沈括 『夢溪筆談』 卷17 「書畫」, "王羲之書舊傳, 惟樂毅論乃羲之親書于石, 其他皆紙素 所傳."

2) 『희홍당첩』(권1)에 실려 있다. 그 끝에 "晉右軍將軍王羲之書樂毅論. 貞觀六年十一月十 五日, 中書令河南郡開國公臣褚遂良, 奉勅審定, 及排類."라는 저수량의 발문과 "貞觀 時, 命褚遂良定右軍書, 以樂毅論爲正書第一. 遂摹六本, 賜魏徵等, 此其一也."라는 동 기창의 발문이 있다.

3) '이씨李氏'는 미상이다. 『대계』(167쪽 535번 주석)는 이일화李日華(1565~1635)일 수 있다고 추 정했다.

4) '문수승文壽承'은 문징명의 장자인 문팽文彭(1498~1573)으로 '수승壽承'은 그의 자이다. 호 는 삼교三橋이다. 국자박사國子博士를 지냈다. 전서에 능하였고 특히 전각을 새로운 차 원으로 발전시켜 근대 전각의 창시자로 일컬어진다. 문팽은 「악의론」에 두 차례 발문을 붙였다. 明 郁逢慶 『書畫題跋記』 卷3 「唐馮承素臨本樂毅論」 참조.

5) '위징魏徵'(580~643)은 당나라 때 간의대부 등을 거쳐 정국공鄭國公에 봉해진 인물로 직 언을 잘하였다고 한다. 자는 현성玄成이다.

6) '양모백마지진적梁摹白麻紙眞跡'은 오정이 보관하던 견본 진적 「악의론」을 이른다. 『여청 재첩』에 실려 있는데, 끝에 "永和四年十二月卄四日, 書付官奴."가 있다. 상태가 좋았으 나 오정이 구입할 때 그 주인이 일부러 더럽혔다고 한다. 송본과 당본에는 '付官奴' 세 글 자가 없다. 이 '관노'는 왕희지의 아들인 왕헌지의 자라고 한다. 혹은 왕희지의 딸의 자라 고도 한다. 『珊瑚網』 卷1 「梁摹樂毅論眞蹟」, "余所見樂毅論, 宋搨本及唐貞觀摹眞蹟二 本, 皆無付官奴三字, 獨此有之. 初甚完好, 聞吳氏購時, 主人故漫之, 殊可惋惜. 智永 跋所云 梁世摹出, 天下珍之, 卽此帖也. 自余定爲梁摹, 以俟知者. 董其昌觀并題."

〈문팽서文彭書〉, 〈문팽지인文彭之印〉

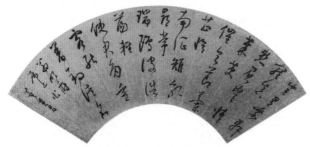

명 동기창董其昌, 〈고시선면古詩扇面〉

「동방삭화상찬」을 임모하고 뒤에 제함 : 유성현[유공권]이 소해로 쓴
「현진호명경」의 필법이 어디서 유래했는지 알지 못하다가, 「동방삭
화상찬」을 임모하면서, 성현이 이 필의를 사용하여 좀 더 굳세게 만
들었을 뿐임을 알게 되었다.

당나라 사람들의 글씨는 이왕[왕희지·왕헌지]에게서 나오지 않은 것이
없다. 다만 임모하고 모방한 흔적을 벗겨낼 수 있었기 때문에 명가
로 일컬어진 것이다. "세상 사람들은 겨우 「난정서」의 겉만 배운다."
라는 말과, "누가 그 거죽을 얻고 그 뼈를 얻으랴."라는 말을 글씨를
임모하는 자라면 몰라서는 안 된다.

동진 왕희지王羲之, 〈동방삭화상찬東方朔畫像
贊〉(보진재법첩)

臨〈像贊〉¹⁾題後 : 柳誠懸小書〈玄眞護命經〉²⁾, 不知其所自, 因臨
〈畫像讚〉, 知誠懸用其筆意小加勁耳. 唐人書無不出于二王, 但能
脫去臨倣之迹, 故稱名家. "世人但學〈蘭亭〉面", "誰得其皮與其
骨."³⁾ 凡臨書者, 不可不知此語.

1) '상찬像贊'은 진나라 하후담夏侯湛이 동방삭의 초상에 붙였던 「동방삭화상찬」을 이른다.
 356년 5월 13일에 왕희지가 이를 써서 왕수王修에게 주었는데, 왕수가 죽자 그의 모친
 이 이를 무덤에 넣었다고 한다. 후대에 진위 논란이 끊이지 않는다. 「희홍당첩」(권1)에
 실려 있다.
2) '현진호명경玄眞護命經'은 도가의 경전인 「태상동현소재호명경太上洞玄消災護命經」이다.
3) 「난정십삼발」의 열한 번째 발에, "東坡詩云 '天下幾人學杜甫, 誰得其皮與其骨. 學蘭亭
 者亦然.' 黃太史亦云 '世人但學蘭亭面, 欲換凡骨無金丹.' 此意非學書者不知也."라고
 하였다.

교감

◎ 〈品〉(『용대별집』, 권4 55엽)에 실려 있다.
⊙ '玄'은 〈董〉에 '元'이다.
⊙ '讚'은 〈品〉에 '贊'이다.
⊙ '倣'은 〈董〉에 '仿'이다.

「여사잠」을 임모하고 발함 : 예전에 진나라 사람이 그린 「여사잠」을 본 적이 있는데, "이는 호두[고개지]의 그림이다. 유형을 분류하여 잠箴을 적어 그림 왼편에 붙인 것은 대령[왕헌지]의 글씨다."라고 하였다. 그러나 대령이 「여사잠」을 썼다는 말은 어디에서 나온 것인지 들어보지 못했다.

손과정의 「서보」에 따르면, '우군[왕희지]의 태사잠[右軍太師箴]'이라는 말이 있다. 혹시 '여사女史'로 되어 있던 것이, 후세에 이렇게 잘못 전해진 것은 아닐까? 그러나 그 글자의 결구가 전부 「십삼행」[낙신부]과 비슷한 것으로 보면, 또한 왕우군의 글씨는 아니다.

한가한 날에 마침 흥이 나고 글씨를 쓰고 싶은 생각이 들어 마침내 다시 방하였다. 그러나 진적을 보지 못하고서 그럭저럭 그 필의를 취한 것이어서 비슷하지 않게 되었다.

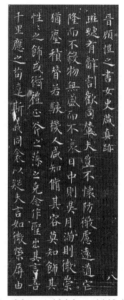

동진 고개지顧愷之, 〈여사잠女史箴〉(희홍당첩)

跋臨〈女史箴〉[1] : 昔年見晉人畫〈女史箴〉, 云 "是虎頭[2]筆. 分類題箴, 附于畫左方, 則大令書也." 大令書〈女史箴〉, 不聞所自. 據孫過庭〈書譜〉, 有云'右軍〈太師箴〉'[3]. 豈卽女史而訛承于後耶. 然其字結體, 全類〈十三行〉, 則又非王右軍也. 暇日適發興欲書, 遂復倣. 不見眞跡, 聊以意取, 乃不似耳.

교감

◎ 〈品〉(『용대별집』 권4 55엽)에 실려 있다.
◉ '書譜'는 〈梁〉·〈董〉에 '讀書譜'이고, 〈品〉에 '續書譜'이다.
◉ '後'는 〈品〉에 '後人'이다.
◉ '倣'은 〈梁〉·〈董〉·〈品〉에 '倣之'이다.

1) '여사잠女史箴'은 서진의 장화張華가 혜제惠帝의 아내 가후賈后를 풍자한 글이다. '여사女史'는 왕후의 좌우에서 문자나 의례의 일을 돕는 여관女官이다. 이후 고개지가 잠의 내용을 12절로 나누어 열두 장면으로 그렸다고 전해진다. 원본은 사라지고 현재 아홉 장면만 남은 당대의 모본 「여사잠도권女史箴圖卷」이 대영박물관에 보관되어 있다. 건륭

제는 1744년 9월에 송판 『고열녀전』에 적은 기록에서, 대내에 있는 「여사잠도권」에 달린 잠을 동기창이 베껴 『희홍당첩』(권1 「晉顧愷之書女史箴眞跡」)에 수록하였다고 밝혔다. 동기창은 그 끝에 "虎頭與桓靈寶論書, 夜分不寐. 此女史箴, 風神俊朗, 欲與感甄賦抗衡. 自余始爲拈出, 千載快事也. 其昌."이라고 기록하였다. 淸 慶桂 『國朝宮史續編』 卷79 「宋版古列女傳[八卷]」, "劉向列女傳, 宋嘉定間, 閩中所刊. 圖書幷列, 殆古遺製. 大內有顧愷之女史箴圖旁書箴文, 卽董其昌刻入戲鴻堂帖者, 不知蘇子容所見列女傳畫, 爲墨迹耶, 抑刻本也. 乾隆甲子秋九月御題."

2) '호두虎頭'는 동진의 화가 고개지顧愷之의 어릴 때의 자이다. '1-3-33' 참조.

3) '태사잠太師箴'은 혜강嵇康(233~262)이 제왕의 도리를 밝히기 위해 지은 글이다. 손과정은 왕희지가 이를 썼다고 소개하면서 '종횡쟁절從橫爭折'로 평하였다. 『晉書』 卷49 「嵇康傳」, "又作太師箴, 亦足以明帝王之道焉." 孫過庭 『書譜』, "(右軍之書) 止如樂毅論·黃庭經·東方朔畫贊·太師箴·蘭亭集序·告誓文, 斯並代俗所傳, 眞行絶致者也. … 太師箴又從橫爭折."

동진 왕헌지王獻之, 〈낙신부십삼행洛神賦十三行〉(희홍당첩)

참고

왕희지가 썼다는 「태사잠」이 혹 「여사잠」의 와전인지 따져본 것이다. 이 추정이 성립되려면 「여사잠」이 왕희지의 글씨라야 하지만 오히려 왕헌지가 썼다는 「낙신부」와 비슷하다. 아마도 동기창은 고개지의 글씨로 판단한 듯하다. 『희홍당첩』에 '진고개지서여사잠진적晉顧愷之書女史箴眞跡'이란 제목으로 실려 있다.

「선시표」를 임모하고 뒤에 제함 : 종태부[종요]의 글씨를 내가 젊을 적에 배워서 자못 그 형체를 얻었다. 그리고 나중에 한관사[한세능]로부터 당대에 탑본한 「융로표」를 빌려 임모한 뒤에, 비로소 종요의 글씨에는 들어가는 길이 따로 있음을 알게 되었다. 대개 아직은 예서체에 가까운 데다가, 우군[왕희지] 이후의 글씨처럼 자태가 다채로워, 봉새가 날아오르고 난새가 너울대는 것 같은 변화를 극진하게 표현하는 정도에는 이르지 못하였다.

『순화각첩』에 수록된 것은 「선시표」와 「환시첩」뿐으로, 모두 우군이 쓴 종요의 글씨이지 원상[종요] 자신이 쓴 종요의 글씨는 아니다. 다만 왕세장[왕이]과 송담이 쓴 여러 필적을 보면 종요의 필의가 담겨 있다. 신축년[1601] 겨울에 「선시표」를 임모하는 기회에 이렇게 적는다.

후한 종요鍾繇, 〈선시표宣示表〉, 대만 고궁박물원

臨〈宣示表〉題後 : 鍾太傅書, 余少而學之, 頗得形模. 後得從韓館師[1], 借唐搨〈戎輅表〉臨寫, 始知鍾書自有入路. 蓋猶近隸體, 不至如右軍以遝姿態橫溢[2], 極鳳翥鸞翔之變也. 《閣帖》所收, 惟〈宣示表〉、〈還示帖〉, 皆右軍之鍾書, 非元常之鍾書. 但觀王世將[3]、宋儋[4]諸跡, 有其意矣. 辛丑冬, 因臨〈宣示表〉及之.

◎ 교감

◎ 〈品〉(『용대별집』 권4 45엽)에 실려 있다.
◎ '姿'는 〈梁〉·〈董〉에 '恣'이다.
◎ '丑'은 〈品〉에 '卯'이다. '신묘'는 1591년이다.

1) '한관사韓館師'는 한림원에서 서길사를 가르치던 한세능韓世能이다. '1-3-30' 참조.
2) '자태횡일姿態橫溢'은 강물이 불어 넘치듯 글자의 모양이 상상을 넘어 수없이 변화한다는 말이다. 『容臺文集』 卷3 「朱伯升制義題詞」, "余得讀其近製, 姿態橫溢, 而典則森然."
3) '왕세장王世將'은 왕희지의 숙부인 왕이王廙(?~322)로 '세장世將'은 그의 자이다.
4) '송담宋儋'은 당나라 서예가로 자는 장저藏諸이고 광평인廣平人이다. 비서성 교서랑을 지냈다.

「예학명」을 임모하고 발함 : 황부옹[황정견]이, "큰 글자로는 「예학명」을 넘지 못하고, 작은 글자로는 「유교경」을 넘지 못한다."라고 했다. 그러나 현재 전해지는 「유교경」은 단지 당나라 사경생의 손에서 나온 것뿐이다. 「예학명」은 도은거[도홍경]의 글씨로서 산곡[황정견]이 이를 배웠다.

내가 축소하여 소해로 써보고 싶었지만, 우연히 그 첩을 잃어버려서 마침내 「황정경」의 필법으로 쓴다.

跋臨〈瘞鶴銘〉[1] : 黃涪翁[2]云 "大字無過〈瘞鶴銘〉[3], 小字無過〈遺教經〉." 今世所傳〈遺教〉, 直唐經生[4]手耳[5]. 〈瘞鶴〉則陶隱居書, 山谷學之. 余欲縮爲小楷, 偶失此帖, 遂以〈黃庭〉筆法書之.

1) '예학명瘞鶴銘'은 진강鎭江 동북쪽의 초산焦山 벼랑에 새겨진 석각이다. '1-3-37' 참조.
2) '황부옹黃涪翁'은 황정견黃庭堅(1045~1105)으로 자는 노직(魯直)이고 '부옹涪翁'은 그의 호이다. 흔히 산곡도인山谷道人으로 불린다.
3) 『山谷集』 卷28 「題樂毅論後」, "予嘗戲爲人評書云 小字莫作癡凍蠅, 樂毅論勝遺教經, 大字無過瘞鶴銘, 隨人作計終後人, 自成一家始逼眞."
4) '경생經生'은 사경생寫經生을 이른다.
5) 『集古錄』 卷10 「遺教經」, "右遺教經 相傳云羲之書, 僞也. 蓋唐世寫經手所書."

「무학부」의 뒤에 씀 : 예전에 나는 「황정경」과 「악의론」의 진서 필법으로 다른 사람을 위해 방서^{牓署}의 글씨를 쓴 적이 있으나, 매번 걸어 놓고 볼 때마다 번번이 좋아 보이지 않았다. 이로 인해 소해의 법이란 펼쳐서 사방 한 길만 하게라도 확장시킬 수 있는 것이어야 비로소 세를 다 얻은 것임을 깨달았다.

방서에 쓰기를 가는 글씨를 쓰듯이 하면서도 질탕하고 자유롭게 쓰는 경지에는 미양양[미불]이 근접해 있을 뿐이다. 양양이 젊은 시절에 스스로 일가를 이루지 못하고 오로지 첩을 임모하는 것만을 일삼자 사람들이, "옛 글자를 집자한다."라고 평하였다. 그리고 얼마 후에 나무라는 자가 나타나, "반드시 세를 얻어야 비로소 후세에 전해질 수 있다."라고 한 것은, 곧 이를 지적한 것이다.

「무학부」를 쓰는 기회에 이를 언급한다.

書〈舞鶴賦〉[1]後 : 往余以〈黃庭〉·〈樂毅〉眞書, 爲人作牓署書[2], 每懸看, 輒不得佳. 因悟小楷法, 使可展爲方丈者, 乃盡勢也[3]. 題牓如細書, 亦跌宕自在, 惟米襄陽近之.[4] 襄陽少時, 不能自立家, 專事摹帖, 人謂之"集古字". 已有規之者曰"須得勢乃傳"[5], 正謂此. 因書〈舞鶴賦〉及之.

1) '무학부舞鶴賦'는 본래 포조鮑照(412~466)의 글이다.
2) '방牓'은 방榜이다. '방서서牓署書'는 방서榜書, 혹은 서서署書로 일컫는다. 대궐 문 위에 대자로 쓴 편액 따위의 글씨를 이른다. 서서署書는 진나라 여덟 가지 서체 중의 하나이기도 하다.

교감

◎ 〈品〉(「용대별집」 권4 41엽)에 실려 있다. 동기창이 이를 두 차례 쓴 것으로 보인다. 「장도각서화록(壯陶閣書畫錄)」(권11 「明董香光戲鴻堂小楷册」)에는 끝에 '丙午六月有八日. 蘄州公署避暑識. 董其昌.'이 있고, 「식고당서화휘고」(권28 「董玄宰書鮑明遠舞鶴賦并題[行書絹本]」)에는 끝에 '戊午三月九日書并題. 董其昌.'이 있다.

◎ '使'는 〈梁〉·〈品〉에 '欲'이다.

◎ '宕'은 〈梁〉·〈董〉에 '蕩'이다.

◎ '須'는 〈梁〉·〈董〉에 '復'이다.

3) 『太平御覽』卷747, "王獻之七八歲時學書, 父羲之從後掣其筆不得. 歎曰 '此兒後當復
有大名.' 常書壁爲方丈字, 羲之甚以爲能, 觀者數百人."

4) 『六藝之一錄』卷304 「歷朝書論·統論」, "董玄宰曰小楷法, 欲可展爲方丈者, 乃盡勢也.
題榜書跌宕自在, 一如細書, 唯米襄陽近之."

5) 전협錢勰(1034~1097)의 말이다. 그의 자는 목보穆父이고 임안인臨安人이다. 1084년에 조
위사弔慰使로서 고려에 왔었다. 『서품』(『용대별집』 권4 65엽), "米元章書, 沈着痛快, 直脫晉
人之神. 少壯, 未能立家, 一一規模古帖. 及錢穆父訶其刻畫太甚, 當以勢爲主. 乃大悟,
脫盡本家筆, 自出機軸."

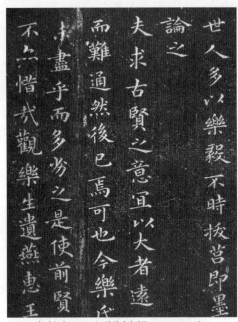

당 저수량褚遂良, 〈모왕희지악의론摹王羲之樂毅論〉

「십삼행낙신부」에 발함 : 조문민[조맹부]이 송 사릉[고종]의 「십삼행」을 진호에게서 얻었다. 가사도가 구입했던 본으로 앞부분은 9행으로 되어 있고 뒷부분은 4행으로 되어 있으며, '열생인悅生印'으로 낙관되어 있다. 이는 자경[왕헌지]의 진적이다.

우리 본조에 이르러서는 당나라 때에 모사한 본이 남아 있을 뿐인데, 신채는 말할 것도 없고 외형도 이미 비슷하지 못하다. 오직 진릉[강소 무진]의 당태상[당학징] 집에 보관되어 있는 송나라 때의 탑본이 현재로서는 가장 으뜸이다. 예전에 장안[북경]에서 한번 보고, 이를 임모하여 돌에 새겨 넣었다.

안타깝게도 조오흥[조맹부]은 이 묵적을 소유하고 있었으면서도 그 의취를 다 얻지 못하였다. 오흥에게 부족한 부분은 바로 「낙신부」의 소준疏儁한 법이다. 가령 내가 이를 얻었더라면 진실로 분명히 그 정도에 그칠 뿐만은 아니었을 것이다.

교감

跋〈十三行洛神賦〉:趙文敏得宋思陵〈十三行〉于陳灝[1]. 蓋賈似道[2]所購, 先九行後四行, 以悅生印[3]款之.[4] 此子敬眞跡. 至我朝, 惟存唐摹耳, 無論神采, 卽形模已不相似. 惟晉陵 唐太常[5]家藏宋揚, 爲當今第一. 曾一見于長安, 臨寫刻石[6]. 恨趙吳興有此墨跡, 未盡其趣. 蓋吳興所少, 正〈洛神〉疏儁[7]之法. 使我得之, 政當不啻也.

◎ 〈品〉(『용대별집』 권4 54엽)에 실려 있다.
◎ '似'는 〈品〉에 '肯'이다.
◎ '刻石'은 〈梁〉·〈董〉·〈品〉에 '石刻'이다.
◎ '儁'은 〈梁〉에 '寯'이다.
◎ '政'은 〈梁〉·〈品〉에 '故'이다.

1) '진호陳灝'(1264~1339)는 『원사元史』(권177 「陳顥」)에는 '진호陳顥'로 되어 있다. 자는 중명仲

明, 시호는 문충文忠이고 청주인淸州人이다. 원나라 인종仁宗 때에 집현대학사集賢大學士를 지냈고 사후에 계국공蓟國公에 봉해졌다.

2) '가사도賈似道'(1213~1275)는 자는 사헌師憲, 호는 열생悅生·추학秋壑이고 천태인天台人이다.

남송 가사도賈似道, 〈열생호로인悅生胡盧印〉

3) '열생인悅生印'은 가사도의 호 열생悅生이 새겨진 호리병 모양의 도장이다. 열생호로인悅生胡盧印이라 한다. 가사도는 훌륭한 작품을 얻으면 장長자가 새겨진 네모 모양의 장자인長字印과 열생호로인을 함께 찍어 표시했다고 한다. '1-4-31' 참조.

4) 소흥 연간에 남송 고종이 수소문 끝에 「낙신부」 9행 176자를 얻었다. 또 송말에 가사도가 다시 4행 74자를 얻어 9행의 뒤에 붙이고 '열생호로인悅生胡盧印'과 '장자인長字印'을 찍어두었다. 조맹부가 이를 구하고자 진호에게 부탁하여 1320년에 건네받았다. 『송설재집松雪齋集』(권10 「洛神賦跋」)에 자세히 보인다.

5) '진릉晉陵'은 강소 무진武進이다. '당태상唐太常'은 당순지唐順之의 아들인 당학징唐鶴徵으로 자는 응암凝庵이고 무진인武進人이다. 태상시 경을 지냈다.

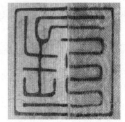

남송 가사도賈似道, 〈장자인長字印〉

6) '임사각석臨寫刻石'은 임모하여 돌에 새겼다는 말이다. 『희홍당첩』에 수록했음을 이른다. 『희홍당첩』에 3종의 「낙신부」가 실려 있다. 당탑본과 송탑본. 그리고 가흥의 항원변이 소장하던 본이다. 항원변이 소장한 것은 『선화서보』에 기록된 것과 동일한 본이다. '1-4-31' 참조. 『대계』(125쪽)는 '一見于長安臨寫刻石'을 "장안에서 임사하여 석각한 본을 한 번 보았다."로 풀이하였다.

7) '소疏'는 거칠면서 소탈한 모양이다. '준雋'은 살지면서 맛이 있다는 뜻이다. 방달放達하고 초일超逸함을 이른다.

「천자문」을 쓴 뒤에 제함 :「천자문」을 총 4년에 걸쳐 썼다. 전후로 쓰다 멈추기를 거듭하느라 필묵을 잡은 것이 드문드문하였기 때문에, 거의 『대장경』을 한 번 베낄 만한 정도의 시간이 흐르고 말았다. 이제 연진에 이르러서야 비로소 이를 완성한다. 산속에서 겨를이 많을 것이라 스스로 믿고 있다가 결국은 공무의 여가에 하는 것만도 못하게 되고 말았다. 내가 혜숙야[혜강]에게 부끄럽게 여기는 부분이다.

題書〈千字文〉後 :〈千文〉凡書四載. 先後作止, 筆墨間闊[1], 幾如寫一《大藏經》. 今至延津[2]始成之. 山中[3]自恃多暇, 乃至不如吏牘之餘[4]. 予所愧于嵇叔夜[5]也.

1) '간활間闊'은 사이가 멀리 떨어져 있다는 말이다.
2) '연진延津'은 하남 개봉부에 있던 현의 이름이다. 동기창은 기유년(1609)에 연진의 관아에 있었다. 『墨緣彙觀·法書』卷下 「草書杜少陵茅屋爲秋風所破歌卷」, "萬曆三十七年, 歲在己酉十二月十九日, 董其昌跋于延津公署." 『대계』(171쪽 596번)에 따르면, 그는 만력 33년(1605)에 시험관으로 무창武昌에 갔으며, 두 해 뒤에 복건 부사로 부임하여 45일 만에 사직하였고, 만력 37년에 화정 연진으로 돌아갔다.
3) '산중山中'은 사직하고 물러나 화정華亭에 있던 때를 이른다.
4) '이독지여吏牘之餘'는 관공서의 공문서인 '이독吏牘'을 작성하고 처리하는 여가, 곧 공무의 여가를 이른다.
5) '혜숙야嵇叔夜'는 죽림칠현의 한 사람인 혜강嵇康으로 '숙야叔夜'는 그의 자이다. 친구인 산도山濤가 이부상서에서 물러나면서 후임으로 추천하고자 의중을 묻는 서신을 보내자 혜강이 단호히 거절하며 절교를 고하는 답장을 보낸 바 있다. 이런 점이, 본업을 뒤로한 채 벼슬살이에 쫓기는 동기창 자신을 부끄럽게 만든다는 말이다.

 교감

◎ 〈品〉(『용대별집』 권4 31엽)에 실려 있다. 『석거보급삼편』(『延春閣藏六·明董其昌書千字文』)에 끝에 "己酉十二月十九日, 董其昌題."가 있다.
◉ '愧'는 〈梁〉·〈董〉에 '媿'이다.

「귀거래사」의 뒤에 제함 : 미원장[미불]의 필법으로 연명[도잠]의 「귀거래사」를 쓴다. 비교적 근사하게 되었다.

題〈歸去來辭〉後：以米元章筆法, 書淵明辭, 差爲近之.

원 조맹부趙孟頫, 〈귀거래사歸去來辭〉

미불의 글씨를 임모하고 뒤에 씀 : 이날 해상[상해]의 고씨[고정의]가 미양양[미불]의 진적을 보여주어서 내가 이를 임모하게 되었다. 대체로 미가[미불]의 글씨와 조오흥[조맹부]의 글씨는 각기 따로 하나의 문정門庭을 이루고 있다. 오흥이 미불의 글씨를 임모하면서 번번이 닮게 쓰지 못한 데에는 그럴 만한 까닭이 있었던 것이다. 오흥의 글씨는 배우기 쉽지만 미불의 글씨는 배우기가 쉽지 않으니, 두 사람 글씨의 품등이 여기에서 갈린다.

臨米書後 : 是日海上顧氏[1], 以米襄陽眞跡見示, 余爲臨此. 大都米家書與趙吳興, 各爲一門庭. 吳興臨米, 輒不能似, 有以也. 吳興書易學, 米書不易學, 二公書品, 于此辨矣.

1) '고씨顧氏'는 고정의顧正誼로 자는 중방仲方, 호는 정림亭林이다. 중서사인을 지냈고 화정파華亭派의 주요 인물로 꼽힌다. 『佩文齋書畫譜』卷57 「顧正誼」, "畫宗黃公望, 家多名人蹟. 又與嘉興宋旭同郡孫克弘友善, 窮探旨趣, 遂自名家."

 교감

◎ 〈品〉(『용대별집』권4 65엽)에 실려 있고, 끝에 협주 "題壯觀楚辭"가 있다. '壯觀楚辭'는 미불의 〈장관부壯觀賦〉이다.
⊙ '示'는 〈梁〉·〈品〉에 '視'이다.
⊙ '爲一'은 〈梁〉·〈董〉·〈品〉에 '有'이다.
⊙ '辨'은 〈品〉에 '辯'이다.

「음중팔선가」의 뒤에 씀 : 육사형[육기]은 「죽림칠현론」을 지으면서 혜강과 완적을 대표로 삼았다. 그런데 안연지는 「오군영」을 지으면서 왕준충[왕융]과 산거원[산도]을 모두 문밖에 두고 다시 언급하지 않았다.

소릉[두보]이 「팔선가」에서 특히 드러낸 자는 하계진[하지장]과 태백[이백]이었으나, 후일에 「팔애시」를 지을 때에는 음중팔선 가운데 유독 여양왕[이진]만을 드러내었다. 이른바, "규룡 수염은 태종[이세민]을 닮았고, 얼굴빛은 변경 밖 봄을 빛내네."라는 것이다. 아마도 양제[이헌]의 아들로서 기특한 뜻을 품고도 스스로 물러나 있으면서, 광채를 거두어 감추고서 술에 빠짐을 은둔처로 삼았던 자가 아니겠는가. 그렇다면 이 여러 사람들을 술꾼으로만 일괄하여 말할 수 있는 것이 아님은 분명하다.

書〈飲中八仙歌〉[1]後 : 陸士衡[2]作〈竹林七賢論〉[3], 以嵇·阮爲標. 顏延之[4]作〈五君詠〉[5], 王濬沖·山巨源皆在門外, 弗復及. 少陵[6]〈八仙歌〉, 其尤著者賀季眞·太白耳. 他日作〈八哀詩〉[7], 于飲中八仙, 獨著汝陽王[8]. 所謂 "虯鬚似太宗, 色暎塞外春"[9]者. 豈讓帝[10]之子, 負奇[11]自廢, 韜光劖釆[12], 醉鄉[13]爲隱者耶. 即諸子當非酒人可概矣.

- ⊙ '竹'은 〈梁〉·〈董〉에 '書'이다.
- ⊙ '八'은 〈梁〉·〈董〉에 없다.
- ⊙ '鬚'는 〈董〉에 '鬄'이다.
- ⊙ '暎'은 〈董〉에 '映'이다.

1) '음중팔선가飲中八仙歌'는 술과 시를 좋아한 당나라의 여덟 사람을 노래한 두보의 시이다. 여덟 사람은 이백李白, 하지장賀知章, 이적지李適之, 이진李璡, 최종지崔宗之, 소진蘇晉, 장욱張旭, 초수焦遂이다.
2) '육사형陸士衡'은 진의 육기陸機로 '사형士衡'은 그의 자이다.

3) '죽림칠현竹林七賢'은 정시正始(240~249) 연간에 늘 죽림에 모여 시가와 음주를 즐기며 청담淸談을 나누던 혜강嵇康, 완적阮籍, 산도山濤, 상수向秀, 유령劉伶, 왕융王戎, 완함阮咸 7인을 이른다.

4) '안연지顔延之'는 남조 송의 인물로 자는 연년延年이고 임기인臨沂人이다.

5) '오군영五君詠'은 안연지가 폄직되어 영가 태수永嘉太守가 된 뒤에 울울한 마음을 담아 지은 노래이다. 죽림칠현 가운데 현귀해진 왕융과 산도를 제외하고 나머지 다섯 사람만을 노래하였다.

6) '소릉少陵'은 두보의 별칭이다.

7) '팔애시八哀詩'는 두보가 왕사례王思禮, 이광필李光弼, 엄무嚴武, 이진李璡, 이옹李邕, 소원명蘇源明, 정건鄭虔, 장구령張九齡 등 8인을 애도하여 지은 여덟 수의 오언고시를 이른다.

8) '여양왕汝陽王'은 당나라 양제讓帝의 장자 이진李璡이다.

9) 두보의 「증태자태사여양군왕진贈太子太師汝陽郡王璡」에 보인다. 이익李瀷은 「팔애해八哀解」(「성호사설」 권28)에서 "규염虯髯과 색영色映을 운운한 것은, 변경 밖이 음산하고 차가우나 그의 안색이 비치면 마치 봄처럼 된다는 뜻을 나타낸 것이다."라고 하였다.

10) '양제讓帝'는 당 현종玄宗의 형 이헌李憲으로 본명은 성기成器이다. 태자가 되었으나 현종에게 위씨韋氏를 토평討平한 공이 있음을 들어 저위儲位를 양보하여 '양讓'이란 시호를 받았다.

11) '부기負奇'는 기특한 재주를 갖추었다는 말이다. 元 迺賢 「投贈趙祭酒二十韻」(「御選元詩」 권65), "鄙人自致慚無術, 男子平生謾負奇."

12) '도광산채韜光鏟采'는 명성과 재주를 감추어 드러내지 않음을 이른다. 元 牟巘 「陵陽集」 卷13 「陳公輔聽雨亭詩序」, "平生業儒, 投老陵陽峯下, 韜光鏟采, 人不知胷中有國子監也."

13) '취향醉鄕'은 술의 세계이다. 술에 취하여 정신이 몽롱해진 상태를 이른다. 唐 王績 「東皋子集」 卷下 「醉鄕記」, "阮嗣宗陶淵明等十數人, 竝游於醉鄕, 沒身不返, 死葬其壤, 中國以爲酒仙云."

「계첩」[난정서]의 뒤에 발함 : 당나라 재상 저하남[저수량]이 「계첩」을 임모한 백마지 묵적 한 권이 일찍이 원나라 문종의 어부에 들어간 적이 있다. 여기에는 '천력지보天曆之寶'와 함께 '선화宣和', '정화政和', '소흥紹興'의 여러 작은 어새가 찍혀 있고 송경렴[송렴]이 소해로 쓴 제발이 적혀 있다. 우리 고을의 장동해[장필] 선생이 양씨[양사걸]의 연택루에서 이를 보았으니, 대개 운간[송강] 지역의 세가가 소장하던 것이었다. 필법이 날아서 춤추고 신채가 선명해서 우군[왕희지]이 쓴 진본의 풍류를 상상해볼 수 있게 한다. 참으로 세상에 드문 보물이다.

○나는 이를 오태학[오정]에게서 얻었다. 매번 좋은 날이 올 때마다 펼쳐놓고 완미한다. 그러면 곧 마음이 트인다. 그러나 직접 임모할 때에는 한두 권도 마치지 못하고서 그만 포기하고 만다. 꼭 들어맞게 쓰기 어려운 것을 괴로워해서 그렇다. 그런데 옛날에 장자후[장돈]가 「난정서」 한 권을 날마다 임모하자 동파[소식]가 이 말을 듣고, "문밖에서 들어온 것은 집안의 보물이 아니다."라고 했다고 한다. 서법을 학습하는 일에 관한 동파의 주된 생각이 이랬던 것이다. 조문민[조맹부]의 경우에도 「계첩」을 가장 많이 임모했지만, 그래도 송나라 사람들처럼 분분하게 시시비비를 따지는 정도에 이르지는 않았다. 곧바로 붓을 잡아 구설을 물리칠 뿐이었다. 이른바, "역易을 잘 아는 자는 역을 말하지 않는다."는 경우이다.

跋〈稧帖〉後 : 唐相褚河南臨〈稧帖〉白麻跡一卷, 曾入元文宗御

◎ '唐相褚 … 難合也'는 〈品〉(「용대별집」 권4 45엽)에 실려 있다. 〈石〉(권3 「明董其昌臨蘭亭敍一册」)에는, 끝에 '己酉中秋重題'가 있다. '唐相褚 … 代之寶'가 『식고당서화휘고』(권5 「褚臨右軍曲水序[世稱天曆蘭亭]」)에는 왕세정의 기록으로 되어 있다. 왕세정이 〈난정서〉에 기록한 발문까지 함께 임모한 것이, 전부 동기창의 기록으로 수습되었을 수 있다.

府, 有<u>天曆之寶</u>¹⁾及<u>宣.政</u>²⁾,<u>紹興</u>³⁾諸小璽、<u>宋景濂</u>⁴⁾小楷題跋.⁵⁾ 吾鄉<u>張</u>
<u>東海</u>先生, 觀于<u>楊氏之衍澤樓</u>⁶⁾, 蓋<u>雲間</u>⁷⁾世家所藏也. 筆法飛舞, 神
采奕奕, 可想見<u>右軍</u>眞本風流, 實爲希代之寶. 余得之<u>吳太學</u>⁸⁾. 每
以勝日展玩, 輒爲心開. 至于手臨, 不一二卷止矣. 苦其難合⁹⁾也.
昔<u>章子厚</u>¹⁰⁾日臨〈蘭亭〉一卷, <u>東坡</u>聞之以爲 "從門入者, 不是家
珍."¹¹⁾ <u>東坡</u>學書宗旨如此. <u>趙文敏</u>臨〈禊帖〉最多, 猶不至<u>宋</u>之紛
紛聚訟, 直以筆勝口耳. 所謂"善易者不談易"¹²⁾也.

⊙ '跡'은 〈梁〉·〈董〉·〈品〉에 '墨跡'이다.
⊙ '楊氏'는 〈品〉에 '曹涇楊氏'이다.

1) '천력지보天曆之寶'는 문종의 서화수장인이다. '천력天曆'은 1328년부터 다음해까지 쓰
던 연호이다.
2) '선정宣政'은 송 휘종의 연호인 '선화宣和(1119~1125)'와 '정화政和(1111~1118)'를 이른다. '1–
3–53' 참조.
3) '소흥紹興'은 송 고종이 1131년부터 1162년까지 사용하던 연호이다.
4) '송경렴宋景濂'은 명의 송렴宋濂(1310~1381)으로 '경렴景濂'은 그의 자이다. 호는 잠계潛
溪·현진자玄眞子, 시호는 문헌文憲이고 절강 포강인浦江人이다. 명 태조에게 '개국문신지
수開國文臣之首'로 불렸고, 학자들에게 태사공太史公으로 불렸다.
5) 『金石文考略』卷3「天曆之寶蘭亭序」, "董文敏極贊此帖墨跡, 余收得石本. 所天曆之寶
及諸小璽皆存, 而宋跋不存焉. 此本肥而有骨, 逸而不佻, 可想見墨跡之妙, 摹刻可謂最
工. [光暎識]"
6) '양씨楊氏'는 양사걸楊士傑로 송강 조경曹涇의 서화 수장가이다. 장필은 1478년 2월에 연
택루에서 이「계첩」을 보았다. 『石渠寶笈』卷42「唐虞世南臨蘭亭帖一卷」, "成化戊戌
二月丙午, 葉萱·周同軌·古中靜, 與予同觀于楊士傑之衍澤樓. 張弼記."
7) '운간雲間'은 강소 송강松江의 고호이다.
8) '오태학吳太學'은 신안의 수장가 오정吳廷이다. '1–3–8' 참조.
9) '난합難合'은 손과정의 오괴오합설五乖五合說에서 나오는 말이다. '1–3–23' 참조.
10) '장자후章子厚'는 송의 장돈章惇이다. 날마다「난정서」를 임모하였으나 자득하지는 못하
였다. 宋 曾敏行『獨醒雜志』卷5, "客有謂東坡曰 '章子厚日臨蘭亭一本.' 坡笑云 '工摹
臨者, 非自得. 章七終不高爾.' 予嘗見子厚在三司北軒所寫蘭亭兩本, 誠如坡公之言."
11) '1–3–18' 참조.
12) 『資治通鑑』卷75, "輅往詣晏, 晏與之論易. 時鄧颺在坐, 謂輅曰 '君自謂善易, 而語初不
及易中辭義, 何也.' 輅曰 '夫善易者不言易也.'" 로輅는 관로管輅, 안晏은 하안何晏이다.

 참고

「난정서」를 임모하려면 금세 손을 놓게 된다고 한다. 그러나 많이 임모하기보다 심안으
로 통찰함이 중요하다. 형식을 따지는 것보다, 통찰과 체득을 통해 본디 내 안에 있는
보물을 끌어내는 것이 먼저다. 소식과 조맹부의 말로 위안을 삼아본 것이다.

「관노첩」[옥윤첩] 진적을 임모함 : 이 첩은 『순희비각속각』[순희비각속첩]에 실려 있다. 미원장[미불]이, "「난정서」와 몹시 닮았다."라고 말한 그것이다. 예전에 남도[남경]에서 이를 본 뒤에 그 필법에 관하여 미불의 첩에 쓰기를, "글자마다 달리고 나는 듯하여 형세가 기이하면서도 반듯한 데로 귀결된다. 붓끝을 감추어 쇠를 품고 있는 듯하며, 주경遒勁하면서 소원蕭遠하게 하여 거의 전신傳神을 이루었다."라고 한 적이 있다.

얼마 후에 들으니, 해상[상해] 반방백[반윤단]의 소유가 되었다가, 다시 왕원미[왕세정]에게 돌아갔다. 그리고 왕원미가 나의 좌사 신안 허문목공[허국]에게 주었고, 문목이 어린 장남에게 전해주었던 것을 한 무관이 빌려 본 뒤에 그대로 내돌려 팔았다. 그래서 지금은 태학 오용경[오정]의 소장물이 되었다고 한다.

지난번 오씨[오정] 집에서 내게 꺼내어 보여주어 20여 년 동안 쌓여 있던 나의 그리움을 시원하게 풀어주었다. 그래서 드디어 이 본을 임모하고서 말하기를, "내가 20여 년 동안 수시로 이 첩을 써보았지만, 이제 진적을 대하고 나서야 환하게 이해되는 점이 있다."라고 하였다.

이는 점수하여 돈오에 이른 것이지 하루아침 하루저녁 사이에 이른 것이 아니다. 가령 당시에 이 서첩을 얻을 만한 힘이 있어서 마음에 걸려 애를 태우는 시기를 겪지 않았다면, 반드시 그 진정한 이치를 깨달을 수 있었다고 하지는 못할 것이다. 회소가 말한, "심흉이 트여서 환해지면 맺히고 막힌 곳이 대번에 풀어진다."는 오늘의 일을

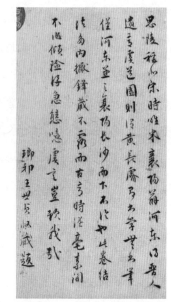

명 왕세정王世貞, 〈설소팽잡서발薛紹彭雜書跋〉

이른다.

때는 무신년(1608, 만력36) 10월 13일이다. 배가 주경을 지나는 도중에 날마다 「난정서」와 이 서첩을 한 번씩 쓴다. 「관노첩」의 필의로 「계첩」(난정서)을 쓰면 더욱 문을 얻어 들어갈 수 있다.

臨〈官奴帖〉眞蹟[1]: 此帖, 在《淳熙秘閣續刻》[2]. 米元章所謂 "絕似〈蘭亭叙〉."[3] 昔年見之南都[4], 曾記其筆法于米帖曰 "字字騫翥, 勢奇而反正. 藏鋒裏鐵[5], 遒勁蕭遠, 庶幾爲之傳神." 已聞爲海上潘方伯[6]所得, 又復歸王元美, 王以貽余座師[7]新安許文穆公[8], 文穆傳之少子冑君[9], 一武弁[10]借觀, 因轉售之, 今爲吳太學用卿所藏. 頃于吳門[11]出示余, 快余二十餘年積想. 遂臨此本云 "抑余二十餘年, 時書此帖, 茲對眞跡, 豁然有會." 蓋漸修頓證, 非一朝夕. 假令當時力能致之, 不經苦心懸念, 未必契眞. 懷素有言 "豁焉心胸, 頓釋凝滯."[12] 今日之謂也. 時戊申十月十有三日. 舟行朱涇[13]道中, 日書〈蘭亭〉及此帖一過. 以〈官奴〉筆意書〈稧帖〉, 尤爲得門而入[14].

1) 동기창은 향시를 치르러 남경에 갔던 1579년 가을에 「관노첩」을 처음 접하고 3년 동안 붓을 들지 못했다고 한다.('1-3-1' 참조) 냉금전冷金牋에 11행의 가벼운 행서로 쓰인 당모본이다.
2) '순희비각속각淳熙秘閣續刻'은 「순희비각속첩淳熙秘閣續帖」이다. '1-3-40' 참조.
3) 출전 미상이다. 다만 미불이 왕희지의 「옥윤첩玉潤帖」을 소개하면서 "字大小一如蘭亭, 想其眞跡神妙."라고 한 말이 「서사書史」에 보인다.
4) '남도南都'는 남경南京이다.
5) 청나라 풍무馮武의 「동내직서결董內直書訣」(「書法正傳」 권5)에 "綿裏鐵筆, 力藏在點畫之內, 外不露圭角."이라는 말이 보인다.
6) '반방백潘方伯'은 사천 우포정사를 지냈던 반윤단潘允端(1526~1601)으로 자는 중리仲履, 호는 충암充菴이다. '방백方伯'은 포정사의 별칭이다. 아들 반운룡潘雲龍도 서화를 즐겨 동기창과 교유하였다.
7) '좌사座師'는 거인擧人이 좌주座主, 곧 자신의 주고관主考官 일컫는 말이다.
8) '허문목공許文穆公'은 허국許國으로 '문목文穆'은 그의 시호이다. 왕세정은 아들 왕사기

◈교감

◎ 〈品〉(「용대별집」 권4 49엽)에 실려 있다.
⊙ '海上'은 〈品〉에 '上海'이다.
⊙ '復'는 〈品〉에 '後'이다.
⊙ '座'는 〈梁〉·〈董〉에 '坐'이다.
⊙ '焉'은 〈品〉에 '然'이다.
⊙ '朱'는 〈品〉에 '洙'이다.

王士騏가 과거에 합격하자 시험관 허국에게 「관노첩」으로 보답하였다. '1-3-1' 참조. 『容臺別集』 卷2 「論書」(23엽). "官奴小女玉潤帖, 右軍正書帶行唐模本, 少時見於留都. 已爲潘方伯所藏. 又歸婁江王元美司寇. 已王冏伯登第, 元美以貽許文穆公. 蓋冏伯座師也. 文穆傳於季子, 見一中舍, 爲武弁借觀. 落飛鳧手, 轉入楚中, 不知所歸."

9) '주군冑君'은 제왕이나 귀족 대신의 장자를 이른다. 주자冑子라고 한다. 국자감 학생을 이르기도 한다.

10) '무변武弁'은 무관武官이 쓰는 관이다. 무관의 별칭으로 쓰인다. 『後漢書』 「輿服志」. "武冠, 一曰武弁. 大冠, 諸武官冠之."

11) '오문吳門'은 '오씨吳氏의 문門'이다. 『대계』(175쪽 653번 주석)는 '소주蘇州의 통칭'으로 풀었다.

12) 회소는 「자서첩自叙帖」에서 "遺編絶簡, 往往遇之. 豁然心胸, 略無疑滯."라고 하였다.

13) '주경朱涇'은 송강 서남쪽에 흐르는 강이다.

14) '득문이입得門而入'은 문을 찾아 들어가 건물 안쪽 깊은 곳을 본다는 말이다. 방도를 얻어 궁극의 진리를 깨우침을 이른다. 『論語』 「子張」. "夫子之牆數仞, 不得其門而入, 不見宗廟之美百官之富."

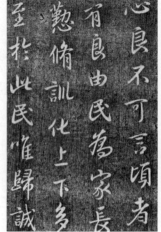

동진 왕희지王羲之, 〈관노첩官奴帖〉(쾌설당법첩), 대만 고궁박물원

권1_ 4. 옛 서첩을 평함

評舊帖

畵禪室隨筆

「강첩」 1권의 뒤에 제함 : 송대에 탑본한 「강주첩」은 바로 관노官奴의 적장자이다. 그러므로 좋은 본은 「여첩」과 「장사첩」보다 위에 놓인다. 옛사람은 옛날 서첩 몇 줄만 얻어도 마음을 다해 배워서 마침내 이로써 세상에 이름을 내었다. 더구나 이 본은 이미 각 서체를 구비하고 있다. 그렇다면 완벽하게 좋지는 못하더라도, 봉황의 깃털 하나쯤에는 비길 수 있으니, 소장할 만하다.

題〈絳帖〉[1]一卷後 : 宋搨〈絳州帖〉, 乃官奴[2]嫡冢[3]. 故佳本在〈汝帖〉·〈長沙〉[4]之上. 昔人得古帖數行, 專心學之, 遂以名世[5]. 況此本, 已具各體. 即不完善[6], 比之威鳳一毛[7], 可藏也.

교감

⊙ '故'는 〈董〉에 '致'이다.

1) '강첩絳帖'은 송의 황우 연간(1049~1053)에서 가우 연간(1056~1063) 사이에 반사단潘師旦이 강주에서 엮은 『강주첩絳州帖』이다. 「순화각첩」을 바탕으로 다른 첩을 보태어 모각해서 20권으로 엮었다. 원석은 사라지고 번각된 이본들이 전해진다.
2) '관노官奴'는 전후 문맥으로 보아 왕희지의 「관노첩」이 아니라 「순화각첩」을 이르는 것으로 보인다. 『대계』(210쪽 2번 주석)는 여기에서 관노가 「순화각첩」을 가리킨다고 하였다. 후대에는 '관노'라는 말이 서첩을 일컫는 말로 쓰였다.
3) '적총嫡冢'은 적장자이다. '총冢'은 장長의 의미이다.
4) '장사長沙'는 『장사첩長沙帖』이다. 송대에 장사가 담주에 속했으므로 「담첩潭帖」으로도 불린다. 송 경력 연간(1041~1048)에 유항劉沆의 지시에 따라 담주의 군재郡齋에서 승려 희백希白이 「순화각첩」을 모각하고 약간 증보해서 10권으로 엮었다. 희백은 자가 보월寶月이고 혜조대사慧照大師로 불린다.
5) 조맹부가 작성한 「난정십삼발蘭亭十三跋」의 여섯 번째 발에, "昔人得古刻數行, 專心而學之, 便可名世. 況蘭亭是右軍得意書, 學之不已, 何患不過人耶."라는 말이 있다.
6) '불완선不完善'은 전권이 갖추어져 있지 않다는 말이다. 동기창이 여기에서 언급한 「강첩」은 전체가 갖추어진 완전한 본이 아니었던 듯하다.
7) '위봉일모威鳳一毛'는 봉모인각鳳毛麟角의 의미로 매우 진귀하고 희소한 사람이나 물건을 이른다. '위봉威鳳'은 상서로운 봉황의 위의威儀를 이른다. 唐 張彦遠 『法書要錄』 卷4 「唐張懷瓘書議」, "或麟鳳一毛, 龜龍片甲, 亦無所不錄."

〈무기첩戊己帖〉(강첩絳帖), 북경 고궁박물원

 참고

『여첩』은 북송의 왕채王寀(1078~1118)가 선진 시기의 금문에서부터 오대의 법서에 이르기까지 각종 글씨를 모아 엮어서, 대관 3년(1109)에 여주汝州에서 12권으로 간행한 법첩이다. 순화 3년(992)년에 간행한 『순화각첩』과 원우 7년(1092)에 간행한 『비각속첩』을 저본으로 삼아 모각하고, 다른 첩을 보태어 12권으로 엮은 법첩이다.

다만 편집에 오류가 많아서 후대의 평가가 좋지 못하다. 송나라 황백사는 "옛 첩과 비문의 글자를 모아 가짜 첩을 만들기도 하고, 한 첩의 글을 잘라내어 별개의 첩을 만들어내어 억지로 이름을 붙인 것도 많다. 서법을 조금만 아는 자라도 금방 구별할 수 있다."라고 평하였다.8)

8) 宋 黃伯思『東觀餘論』卷上「汝州新刻諸帖辨」, "頃在洛中, 聞汝州新鎸諸帖, 謂之汝刻, 其名已弗典矣. 意謂其彙擇必佳, 及見之, 乃大不然. 雜取法帖續帖中所有者, 時載之又珉玉間, 簶不能辨也. 此猶亡害. 至其集古帖及碑中字, 萃爲僞帖. 并以一帖, 省其文, 別爲帖語及强名者甚多. 稍識書者, 便可別之."

「사라수비」의 뒤에 제함 : 「보모첩」과 「사중령첩」으로 보면, 대령[왕헌지]은 진실로 북해[이옹]의 남상濫觴이다. 그런데 지금 사람들은 북해를 배울 줄은 알면서, 대령을 좇아 따르지는 않는다. 이 때문에 경박해서 간결하지 못하거나, 뻣뻣해서 운치가 적게 된다.

북해가, "나를 닮는 자는 속될 것이요, 나를 배우는 자는 죽는다."라고 한 것은 공연한 말이 아니다. 조오흥[조맹부]도 오히려 이를 면하지 못했는데, 하물며 그 나머지 사람들은 어떠하겠는가?

당 이옹李邕, 〈사라수비娑羅樹碑〉

題〈娑羅樹碑〉[1]後 : 〈保母帖〉[2]、〈辭中令帖〉[3], 大令實爲北海之濫觴[4]. 今人知學北海, 而不追踪大令. 是以, 佻而無簡, 直而少致. 北海曰 "似我者俗, 學我者死"[5], 不虛也. 趙吳興猶不免此, 況餘子哉.

1) '사라수비娑羅樹碑'는 이옹의 행서 글씨로 개원 11년(723)에 세워진 비이다. 원비가 망실되어 진문촉陳文燭이 융경 6년(1572)에 회안부淮安府 군재郡齋에서 다시 각하였다.
2) '보모첩保母帖'은 왕희지가 12줄의 행서로 쓴 글씨이다. 남송의 가태 2년(1201)에 소흥 농민이 발견한 뒤에 곧 사라졌었다. 『희홍당첩』(권3)에 조맹부의 발문과 함께 실려 있다.
3) '사중령첩辭中令帖'은 오흥 내사吳興內史로 있던 왕헌지가 중서령에 제수되었을 때에 이를 사양하기 위해 작성한 글이다. 42행으로 되어 있다.
4) '남상濫觴'은 본래 술잔 하나를 띄울 수 있을 정도로 물의 양이 적은 강의 발원지를 가리키던 말이다. 사물의 근원을 이르는 말로 쓰인다.
5) '사아자속학아자사似我者俗學我者死'는 이옹이 자신의 글씨를 본떠서 쓰려는 사람들이 많아지자 배우는 자들에게 겉모습을 닮음이 귀한 것이 아니라 응당 뜻을 이해해야 한다고 타이른 말이다. 宋 釋覺範 『石門文字禪』 卷23 「昭默禪師序」, "李北海, 以字畫之工, 而世多法其書. 北海笑曰 '學我者拙, 似我者死.' 當時之人不知其言有味, 余滋愛之. 蓋學者所貴, 貴其知意而已, 至於蹤蹟繩墨, 非善學者也."

「황정경」에 발함 :「황정경」은 사고재각을 제일로 여긴다. 바로 저 수량이 임모한 것이다. 『순희속첩』[순희비각속첩]에도 실려 있다.

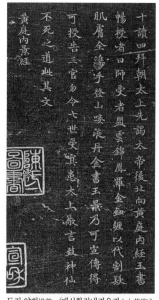

동진 양희楊羲, 〈태상황정내경옥경太上黃庭內景玉經〉(희홍당첩)

〈黃庭經〉[1]跋 :〈黃庭經〉, 以師古齋刻[2]爲第一, 乃遂良所臨也. 《淳熙續帖》亦有之.

1) '황정경黃庭經'은 위진 시대에 양생과 수련의 지침으로 활용되던 도가의 경전이다. '1-2-5' 참조.
2) '사고재각師古齋刻'은 송 고종이 대내에서 각해서 엮은 법첩, 곧 사고재각思古齋刻을 이른다. 『대계』(211쪽 17번 주석)는 『용대별집』(권4)의 "吾家藏宋搨師古齋帖"이라는 기록을 지적하면서 후대에 동기창의 호인 '사옹思翁'의 사思를 피해 사師로 썼을 수 있다고 추정한 중전용차랑中田勇次郎의 말을 소개하였다.

교감

◎ 〈品〉(『용대별집』 권5 28엽)에 실려 있다.

「계첩」[난정서]의 뒤에 씀 : 이 본은 발필發筆하는 부분이, 바로 당나라 사람들이 입에서 입으로 서로 전수하던 필법의 요결에 해당한다. 미해악[미불]이 깊이 그 뜻을 얻었다. 배가 숭덕현을 지날 때에 보았다.

書〈稧帖〉後 : 此本發筆處[1], 是唐人口口相授筆訣也. 米海岳深得其意. 舟過崇德縣[2]觀.

1) '발필처發筆處'는 기필하는 곳이다. 기필하는 곳에서 요결이 잘 드러난다는 말이다. '1-1-15' 참조.
2) '숭덕현崇德縣'은 절강 가흥嘉興의 속현이다. 『明一統志』 卷39 「嘉興府」, "崇德縣, 在府城西南九十里, 本嘉興縣地."

교감

◎ 〈品〉(『용대별집』 권4 48엽)에 실려 있다.

「계첩」「난정서」과 「황정경」 등 각 첩의 뒤에 제함 : 「난정서」에는 수준이 낮은 본이 없다. 이 각본은 당나라 사람이 구륵으로 모사한 것임이 분명하다.

「황정경」을 나는 그다지 좋아하지 않는다. 자못 속기가 느껴져서다. 「고묘표」는 지영의 「천자문」을 집자해서 완성한 것이다.

「선시표」는 옮기어 베껴서 새기기를 너무 여러 차례 하여, 이미 혼후하고 질탕한 기운을 잃었다. 그럭저럭 형사를 보존하고 있을 뿐이다. 후대에 이를 배우는 자는 응당 뜻으로 이해해야 옳을 것이다.

題〈稧帖〉、〈黃庭〉各帖後:〈蘭亭〉無下本[1]. 此刻當是唐人鉤摹[2]. 其〈黃庭〉, 吾不甚好, 頗覺其俗.〈告墓表〉[3] 集智永〈千文〉而成之, 〈宣示表〉[4] 轉刻已多, 旣失其渾宕之氣, 聊存形似. 後之學者, 當以意會之[5] 可也.

1) '난정무하본蘭亭無下本'은 육심陸深의 말이다. 「난정서」의 수많은 이본들이 저마다 조금씩은 진본의 흔적을 지니고 있다는 뜻이다. 육심의 호는 엄산儼山이다. 「容臺別集」 卷2 「論書」(23엽), "吾鄕陸文裕公跋云 '蘭亭無下搨'. 蓋正本旣佳, 得其一枝半節, 皆可名世." 「硯山齋雜記」 卷2, "蘭亭無下搨, 謂其眞蹟旣奇絶, 摹刻雖失眞, 亦各有所近."
2) '구모鉤摹'는 글자 모양의 변형 없이 모사하기 위해 우선 글자의 윤곽을 선으로 그린 다음 그 중간을 채워 넣는 쌍구雙鉤의 방법을 이른다.
3) '고묘표告墓表'는 왕희지가 왕술王述과의 정쟁이 있자 병을 이유로 인퇴引退한 뒤 선조에 심정을 고하고 다시 벼슬에 나아가지 않기로 맹서한 글이다. 진적이 당 내부에 있다가 일실되었고 옛 탑본을 번각한 것이 전해진다.
4) '선시표宣示表'는 종요의 해서이다. 「순화각첩」 등에 실려 있다. 단첩單帖으로는 남송 가사도賈似道의 각본과 요영중廖瑩中의 각본이 있다.
5) '이의회지以意會之'는 외형에 얽매이지 않고 그 이면의 뜻을 이해함을 이른다.

「운휘장군비」에 제함 : 이 비는 문장이 완전하지 못한 곳이 많은데, 유독 이 각본만큼은 전후로 읽어보아도 모두 차서가 있다. 빗돌이 마모되기 이전에 탁본한 것임이 분명하다. 참으로 보배로 간직할 만하다. 구양수의 『금석록』[집고록발미]에는 매번 서가로서 수록되지 못한 경우가 있다. 더구나 북해[이옹]는 서가 중의 신선이 아닌가?

題〈雲麾將軍碑〉[1] : 此碑, 文多不全, 獨此刻, 前後讀之, 皆有倫次[2]. 當是石未泐時拓本, 殊可寶藏. <u>歐陽</u>《金石錄》[3], 每有不以書家見收者, 況<u>北海爲書中仙</u>[4]乎.

[1] 이옹이 쓴 「운휘장군비」는 두 종이 있다. 개원 27년(739) 이후에 세운 운휘장군 이사훈李思訓의 비와 천보 원년(742) 정월에 세운 운휘장군 이수李秀의 비이다. 이사훈의 비는 잘 전해져서 이름이 높지만 이수의 비는 주춧돌로 쓰이다가 발견되어 겨우 200여 자가 남았을 뿐이다.

[2] 동기창은 해상의 고씨에게서 온전한 「이수비」를 얻어 열람한 적이 있다. 『金石文考略』卷8 「雲麾將軍李秀碑」, "李秀碑, 僅存二百許字, 漫漶不可讀. 曾於海上顧氏得全本, 雄秀異常, 用其意, 書此論. [董思白書樂志論跋]"

[3] '금석록金石錄'은 본래 조명성趙明誠이 구양수의 『집고록발미』를 본받아 엮은 저술을 이른다. 여기에서는 구양수의 『집고록발미』를 가리킨다.

[4] '서중선書中仙'은 이옹李邕의 별칭이다. 이양빙李陽冰이 이옹을 평하여 '서가 중의 선수[書中仙手]'라고 일컬은 데서 비롯된 호칭이다. 『宣和書譜』卷8 「李邕」, "邕初學變右軍行法, 頓挫起伏, 旣得其妙, 復乃擺脫舊習, 筆力一新. 李陽冰謂之書中仙手."

영상의 「계첩」[난정서] 뒤에 제함 : 영상현의 한 우물에서 밤에 밝은 빛이 발하여 나와, 마치 무지개처럼 하늘 위로 뻗어 있었다. 현령이 기이하게 생각하며 사람을 보내 우물 속을 탐색하게 하여 돌 한 덩이와 구리 술동이 여섯 개를 얻었다. 그 돌에 「황정경」과 「난정서」가 새겨져 있었는데, 모두 송나라 탑본을 새긴 것이다.

내가 이 본을 얻어 각 첩에 새겨진 것과 견주어보았더니, 모두 이보다 수준이 아래에 있었다. 미남궁[미불]이 임모해서 돌에 새겨 넣은 것임이 분명하다. 그 필법이 매우 비슷하다.

題穎上〈稧帖〉後 : 穎上縣有井, 夜放白光, 如虹亙天. 縣令異之, 乃令人探井中, 得一石六銅罍[1]. 其石所刻〈黃庭經〉、〈蘭亭叙〉, 皆宋搨也. 余得此本, 以較各帖所刻, 皆在其下. 當是米南宮所摹入石者. 其筆法頗似耳.

1) '뢰罍'는 주로 술을 담기 위해 쓰이던 동이의 명칭이다. 대체로 청동으로 주조하며 겉면에 운뢰雲雷의 문양을 새겨 넣었다.

교감

◎ 〈品〉(『용대별집』 권5 30엽)에 실려 있고, 끝에 "辛卯四月, 舟泊徐州黃河岸書."가 있다. '신묘'는 만력 19년(1591)이다.

⊙ '穎'은 〈梁〉·〈董〉에 '穎'이다.

⊙ '穎'은 〈梁〉·〈董〉에 '穎'이다.

⊙ '叙'는 〈梁〉·〈董〉·〈品〉에 '記'이다.

참고

'영상계첩'은 가정 연간에 안휘의 영상에서 발견한 「난정서」를 이른다. 「황정경」과 함께 돌에 새겨져 있었다. 돌의 앞면에 전서로 '사고재석각思古齋石刻' 5자가 새겨져 있고, 아래에 해서로 '당임견본唐臨絹本' 4자와 '묵묘필정墨妙筆精'이란 작은 도장이 새겨져 있었다. 동기창은 이 「난정서」를 미불의 글씨로 보았으나, 청의 송락은 저수량의 글씨로 추정했다.[2]

2) 清 宋犖 『筠廊偶筆』(『金石文考略』卷3 「穎上井底蘭亭序」), "嘉靖中, 穎上人見地有奇光, 發得古井函一石. 上刻蘭亭黃庭經, 前有思古齋石刻五篆字, 下有唐臨絹本四楷字, 復有墨妙筆精小印. 印細而匀, 疑是元人物識者, 定爲褚河南筆."

「낙신부」와 「위원첩」 등 각 첩의 뒤에 제함 : 대령[왕헌지]의 「낙신부」에 후대 사람의 필의가 많이 끼어들어 있다. 아마도 원나라 사람 조송설[조맹부]이 썼을 듯하다. 「위원첩」은 묘에 고유하는 종류의 글이다. 「사중령첩」의 글씨와 더불어 모두 자경[왕헌지]이 득의해서 쓴 글씨이다. 「사중령첩」은 이옹의 연원이 된 것으로, 자경의 글씨임이 틀림없다.

題〈洛神〉、〈違遠〉各帖後 : 大令〈洛神賦〉, 多集後人筆意. 豈元人趙松雪爲之耶. 〈違遠帖〉告墓之流, 與〈辭中令〉書, 皆子敬得意筆也. 〈辭中令帖〉, 是李邕淵源, 其爲子敬筆無疑.

동진 왕헌지王獻之,〈위원첩違遠帖〉또는〈오흥첩吳興帖〉(순화각첩)

🌸 교감
⊙ '集'은〈梁〉·〈董〉에 '雜集'이다.
⊙ '辭'의 앞에〈梁〉에 '○'가 있다.

『군옥당첩』[열고당첩]에 제함 : 『군옥당첩』에 실린 우세남의 「천마찬」은 바로 유자후[유종원]의 글이다. 「형문행」은 『이군옥집』에 보이는 것이니 이괄주[이옹]의 글은 아니다. 시도 개원 연간[713-741]의 시들과 유사하지 않다. 유공권의 시도 모두 잘못된 것이다. 아마도 집자해서 완성한 것인 듯하다.

題《羣玉堂帖》[1]:《羣玉堂帖》所載虞世南〈天馬贊〉[2], 乃柳子厚文. 〈荊門行〉[3], 見《李羣玉集》[4], 非李栝州[5]也. 詩亦不類開元[6]. 及柳公權詩[7], 皆謬. 豈集字爲之耶.[8]

당 우세남虞世南, 〈대운첩大運帖〉(순화각첩)

1) '군옥당첩羣玉堂帖'은 송나라 한탁주韓侂冑가 가장 묵적을 문객 상약수向若水를 시켜 돌에 새겨 10권으로 엮은 『열고당첩閱古堂帖』을 이른다. 한탁주가 처형되어 가산과 함께 적몰되어 군옥당에 보관되면서 『군옥당첩』으로 불렸다.
2) '천마찬天馬贊'은 『군옥당첩』에는 우세남(558~638)의 글씨로 되어 있다. 그러나 이 글이 유종원(773~819)의 저작이므로 진적이 아님을 알 수 있다는 말이다. 『서품』(『용대별집』 권4 58엽), "虞永興正書, 惟夫子廟堂碑行於世. 至如龍馬圖贊, 乃以碑中字集成, 其文在柳州集, 非眞虞迹也."
3) '형문행荊門行'이 『군옥당첩』에 이옹(678~747)의 글씨로 되어 있으나 이 글이 854년에 출사하였던 이군옥의 문집인 『이군옥집』에 실려 있다는 말이다. 동기창이 임모한 「형문행」이 『내중루법서來仲樓法書』(권9)에 실려 있다.
4) '이군옥李羣玉'(808~862)은 당나라 문인으로 자는 문산文山이다. 『이군옥시집李羣玉詩集』 3권, 『이군옥시후집李羣玉詩後集』 5권, 『벽운집碧雲集』을 남겼다.
5) '이괄주李栝州'는 괄주 사마括州司馬를 지낸 이옹李邕의 별칭이다. '괄栝'은 '괄括'의 오기이다. '1-2-13' 참조.
6) '개원開元'은 개원 연간(713~741)의 시풍을 이른다.
7) '유공권시柳公權詩'는 「산중기급제고인山中寄及第故人」(『王司馬集』 卷1)을 이른다.
8) 『군옥당첩』에 실려 있는 이옹의 「천마찬」과 「형문행」을 비롯한 제가의 글씨가 위작임을 말하였다. 『서품』(『용대별집』 권5 38엽), "李北海書荊門行, 刻於群玉堂帖. 余疑李北海在太白集中者, 皆沉鬱高古, 無此流易. 及觀王建詩有荊門行, 乃知宋人所集雲麾碑等石刻, 蒙之北海也. 群玉堂帖有虞永興天馬贊, 亦見柳州集."

왕헌지의 서첩 뒤에 제함 : 대령[왕헌지]의 「사중령첩」에 대해 글씨를 평하는 자들이 그다지 언급하지 않는다. 혹 미원장[미불]과 황장예[황백사]의 아래에 두기까지 한다.

하지만 그 운필을 보면 이른바, "봉새가 날아오르고 난새가 너울대는 듯하여 기이한 것 같으면서도 반듯한 데로 귀결된다."는 가풍家風을 깊이 누설하고 있다. 당나라 이후의 사람들로서는 결코 꿈꿀 수 있는 바가 아니다. 이북해[이옹]가 그 필의를 얻은 것 같다.

題獻之帖後 : 大令〈辭中令帖〉, 評書家不甚及, 或出于米元章、黃長睿[1]之後耳. 觀其運筆, 則所謂 "鳳翥鸞翔, 似奇反正"[2]者, 深爲漏洩家風[3], 必非唐以後諸人所能夢見也. 李北海似得其意.

1) '황장예黃長睿'는 황백사黃伯思(1079~1118)로 '장예長睿'는 그의 자이다. 호는 소빈霄賓, 또는 운림자雲林子이다. 역사서를 근거로 『순화비각법첩』의 오류를 지적한 『법첩간오法帖刊誤』를 저술하였고, 또 『동관여론東觀餘論』 2권을 남겼다.
2) '1-1-2' 참조.
3) '가풍家風'은 왕희지로부터 전해진 집안의 풍격이다. 『대계』(213쪽 57번 주석)는 가풍이 개성적이고 독자적인 풍격을 이른다고 했다.

교감

◎ 〈品〉(『용대별집』, 권5 34엽)에 실려 있다.
◉ '評'은 〈品〉에 없다.
◉ '及'은 〈梁〉·〈董〉·〈品〉에 '傳'이다.
◉ '洩'은 〈品〉에 '泄'이다.
◉ '後'는 〈品〉에 '外'이다.

「황정경」의 뒤에 씀 : 오용경[오정]이 이를 얻었다. 나는 겨우 서너 줄을 펼쳐보고 나서, 즉시 당나라 사람이 우군[왕희지]의 글씨를 임모한 것으로 단정하였다. 마저 다 열람해보니, 중간에 '연淵' 자에 모두 빠진 필획이 있었다. 당 고조의 휘가 '연淵'이었기 때문에 우세남과 저수량 등 여러 공들이 감히 이를 저촉하지 못했던 것이다.

작은 글자는 넉넉하게 펼쳐서 여유 있게 만들기가 어렵다. 또 소산蕭散하고 고담古淡한 것을 귀하게 여긴다. 하지만 세상 사람들 중에 아는 자가 매우 드물다. 능히 이 서권을 자세히 살펴볼 수 있다면, 분명히 나의 말이 틀리지 않음을 알 것이다.

書〈黃庭經〉後：吳用卿[1]得此. 余乍展三四行, 卽定爲唐人臨右軍. 旣閱竟, 中間于淵字, 皆有缺筆[2]. 蓋高祖諱淵[3], 故虞、褚諸公不敢觸耳. 小字難于寬展而有餘,[4] 又以蕭散古淡爲貴, 顧世人知者絶少. 能于此卷細參, 當知吾言不謬也.

1) '오용경吳用卿'은 신안의 수장가 오정吳廷으로 '용경用卿'은 그의 자이다. '1-3-8' 참조.
2) '결필缺筆'은 휘諱하기 위해 자획의 일부를 생략해서 쓰는 것을 이른다.
3) '연淵'은 당의 고조高祖인 이연李淵이다.
4) 황정견이 동파의 말을 인용해 "큰 글씨는 결밀結密하여 틈이 없게 만들기 어렵고 작은 글씨는 관작寬綽하여 여유 있게 만들기 어렵다."고 말한 적이 있다. 黃庭堅「山谷別集」卷12「書王周彦東坡帖」, "東坡云 '大字難於結密而無間, 小字難於寬綽而有餘', 此確論也. 余嘗申之曰 '結密而無間, 瘞鶴銘近之, 寬綽而有餘, 蘭亭近之.'" 이는 건중정국 원년(1101) 정월 을유일의 기록이다.

◎ 〈品〉(「용대별집」 권5 28엽)에 실려 있다. 묵적이 오정吳廷의 「여청재첩餘淸齋帖」(권2)에 실려 있고, 끝에 '戊戌至日, 董其昌書.'가 있다. '무술'은 만력 26년(1598)이다.
◉ '此'는 〈品〉에 '此卷'이다.

자경[왕헌지]의 「난정첩」을 평함 : 이 서권은 용필이 소산하면서, 자형과 필법이 한 번은 바르고 한 번은 기울어진다. 이른바, "우군[왕희지]의 글씨는 봉새가 날아오르고 난새가 너울대는 듯하여 그 자취가 기이한 것 같으면서도 반듯한 데로 귀결된다."는 것이다.

근래 「황정경」과 「성교서」를 배우는 사람들은 이를 깨닫지 못해서 결국 하나의 비속한 글씨를 이루어놓을 뿐이다. 그들이 옛사람들을 빙자하면서 스스로 법도에 맞는다고 말하지만, 잡된 해독이 마음속에 젖어든 것이 마치 면에 기름이 스며든 것 같아서, 지난 시대의 여러 분에게 누를 끼침이 적지 않다. 내가 그러므로 이를 지적해서, 서가에게는 따로 정법안장正法眼藏이 있음을 알게 하는 것이다.

評子敬〈蘭亭帖〉: 此卷用筆蕭散, 而字形與筆法一正一偏, 所謂右軍書如鳳翥鸞翔, 跡似奇而反正[1]. 週來學〈黃庭經〉[2]、〈聖敎序〉者, 不得其解, 遂成一種俗書. 彼倚藉古人, 自謂合轍, 襍毒入心, 如油入麪[3], 帶累前代諸公不少. 余故爲拈出, 使知書家自有正法眼藏[4]也.

1) '1-1-2' 참조.
2) '황정경黃庭經'은 위진 시대에 양생과 수련의 지침으로 활용되던 도가의 경전이다. '1-2-5' 참조.
3) 宋 釋曉瑩 『羅湖野錄』 卷2 「妙喜老師」, "先德有云 '雜毒入心識, 如油入麪, 永劫不可取.'"
4) '정법안장正法眼藏'은 청정법안淸淨法眼이다. 석존釋尊이 깨달은 무상의 정법正法이다. '안眼'은 일체의 사물을 밝게 비추어 봄이고, '장藏'은 모든 것을 포괄함이다. 『五燈會元』 卷1 「七佛」, "世尊在靈山會上, 拈華示衆. 是時, 衆皆默然, 唯迦葉尊者破顔微笑.

◎ 〈品〉(「용대별집」 권5 27엽)에 실려 있다. 묵적이 『여청재첩』(권2)에 실려 있다. 『대계』(213쪽 69번 주석)는 본 절이 앞 절(1-4-11)에 연속된 글이라고 보아, '評子敬蘭亭帖'을 '又'로 교감하였다. '1-4-13' 참조.
◉ '評'은 〈梁〉에 '許'이다.
◉ '襍'은 〈梁〉·〈董〉·〈品〉에 '雜'이다.
◉ '入'은 〈梁〉·〈董〉에 '人'이다.
◉ '麪'은 〈梁〉·〈董〉·〈品〉에 '麵'이다.

世尊曰 '吾有正法眼藏·涅槃妙心·實相無相·微妙法門·不立文字·敎外別傳, 付囑摩訶迦葉.'

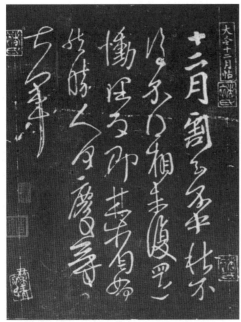

동진 왕헌지王獻之, 〈십이월첩十二月帖〉(보진재법첩)

 참고

현장법사가 서역에서 불경을 싣고 오자, 태종이 자은사慈恩寺 승려들에게 번역을 명하였다. 그리고 이를 기념하기 위해 태종이 「성교서」를 지었고, 춘궁에 있던 고종이 「술성교서기述聖敎序記」를 지었다. 이 두 편의 글을 653년에 저수량의 글씨로 빗돌에 새겨 자은사에 세웠다. 이때 홍복사弘福寺에 있던 승려 회인懷仁이 태종의 비답과 고종의 비답과 「반야심경」까지 5편을 왕희지 글씨로 25년이 넘는 세월 동안 집자하여 672년에 돌에 새겼다고 한다. 현재 서안의 비림에 있다.

다시 씀 : 내가 본 이왕[왕희지·왕헌지]의 진적이 10여 첩인데, 유독 이 권만큼은 심안상인心眼相印하여 의혹이 없다고 스스로 인정한다. 또 응당 영흥[우세남]의 서법이 여기에서 발원했음을 알아야 한다.

又 : 余觀二王眞跡十餘帖矣, 獨此卷心眼相印[1], 自許不惑. 又須知永興書法, 從此發源也.

1) '1-2-10' 참조.

◎ 『여청재첩』(권3)에 '評子敬蘭草帖'의 발문으로 실려 있고, 끝에 '萬曆戊戌臘日, 董其昌于墨禪軒.'이 있다. 『대계』(214쪽 81번 주석)는 이를 근거로, 본 절의 표제[又]가 앞 절(1-4-12)의 표제[評子敬蘭亭帖]와 바뀌었으며, '蘭草'가 '蘭亭'으로 오기되었다고 판정하여, '又'를 '評子敬蘭草帖'으로 교감하였다. '무술'은 만력 26(1598)년이다.

　왕순의 진적[백원첩]에 제함 : 미남궁[미불]이, "우군[왕희지]의 글씨 첩 10개가 대령[왕헌지]의 필적 하나를 당하지 못한다."라고 했다. 내가 생각하기에, 이왕[왕희지·왕헌지]의 필적은 그래도 세상에 남은 것이 있지만, 왕순과 사안 등 제현의 필적만은 더욱 드물게 보이니, 이 또한 자경[왕헌지]을 일소[왕희지]에 견준 것과 마찬가지다.

　이 왕순의 글씨는 소쇄하고 고담해서 동진의 풍류가 완연히 눈앞에 드러난다. 용경[오정]이 이를 얻었으니, 드디어 '보진재寶晉齋'를 만들 수 있겠다.

　題王珣1)眞蹟2): 米南宮謂 "右軍帖十, 不敵大令跡一." 余謂二王跡, 世猶有存者, 唯王、謝3)諸賢筆, 尤爲希覯, 亦如子敬之于逸少耳. 此王珣書, 瀟洒古淡, 東晉風流, 宛然在眼. 用卿4)得此, 可遂作寶晉齋5)矣.

1) '왕순王珣'(350~401)은 자가 원림元淋이다. 임기臨沂 출신으로 할아버지 왕도王導, 아버지 왕흡王洽과 더불어 3대가 글씨로 알려졌다.
2) '진적眞蹟'은 왕순이 종형 왕목王穆에게 보낸 편지를 이른다. 왕목의 자가 '백원'이므로 「백원첩伯遠帖」으로 불린다. 행서 5행 47자의 지본이다. 원본이 청나라 건륭 연간에 내부로 들어갔다가 다시 외부로 흘러나왔다. 현재는 북경의 고궁박물원에 있다.
3) '왕사王謝'는 왕순王珣과 사안謝安의 병칭이다.
4) '용경用卿'은 신안의 수장가 오정吳廷의 자이다. '1-3-8' 참조.
5) '보진재寶晉齋'는 미불이 왕희지의 「왕략첩王略帖」과 사안의 「팔월오일첩八月五日帖」과 왕헌지의 「십이월첩十二月帖」을 얻고서 진晉의 진적을 소중하게 생각한다는 의미로 자신의 서실에 붙인 이름이다.

교감

◎ 묵적이 「여청재첩」(권4)에 실려 있다.
◉ '珣'은 〈梁〉·〈董〉에 '詢'이다.
◉ '十'은 〈梁〉·〈董〉에 없다.
◉ '珣'은 〈梁〉·〈董〉에 '詢'이다.
◉ '淡'은 〈梁〉·〈董〉에 '澹'이다.
◉ '可遂'는 〈董〉에 '遂可'이다.

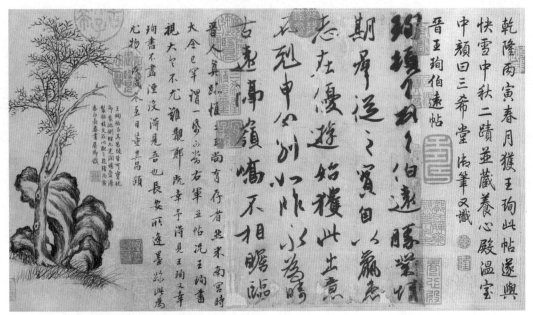

동진 왕순王珣, 〈백원첩伯遠帖〉, 북경 고궁박물원

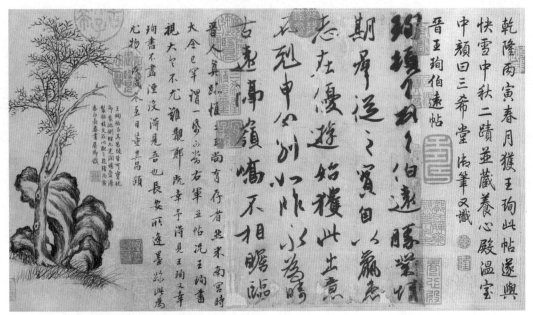 참고

일찍이 왕희지의 「왕략첩王略帖」과 사안의 「팔월오일첩八月五日帖」과 왕헌지의 「십이월
첩十二月帖」을 얻은 미불은, '진나라 글씨를 소중히 한다'는 뜻을 담아 서재의 이름을 '보
진재寶晉齋'라고 하였다.

또 건륭제는 병인년(1746) 봄에 얻은 왕순의 「백원첩」을, 왕희지의 「쾌설시청첩快雪時晴
帖」과 왕헌지의 「중추첩中秋帖」과 함께 양심전養心殿에 보관하고, '세 가지 귀한 보물'이라
는 뜻을 담아 '삼희당三希堂'이라는 편액을 걸었다.6)

6) 「백원첩伯遠帖」에 "乾隆丙寅春月,
獲王珣此帖. 遂與快雪中秋二蹟,
竝藏養心殿溫室中, 顔曰三希堂.
御筆又識."라는 건륭의 어제가 붙
어 있다.

우백시[우세남]의 「적시첩」: 이 서권이 미불이 임모한 것이라고 혹 의문을 갖기도 한다. 하지만 연필研筆한 곳을 보면 특별히 마르고 굳세다. 미불의 글씨는 태態가 승하여 이렇게 만들지 않는다.

왕원미[왕세정]의 집에 우영흥[우세남]의 「여남공주묘지」가 있었는데, 손님 중에 또한 이것이 미불이 임모한 것이라고 말하는 자가 있었다. 그러자 원미가 스스로 제하기를, "과연 그렇다면 왕헌지의 글씨를 사려다가 양흔의 글씨를 얻은 격이니, 기대를 만족시킬 만하다."라고 했다. 이 첩은 분명 그 이상이다. 안목을 갖춘 자라면 절로 알아챌 수 있다.

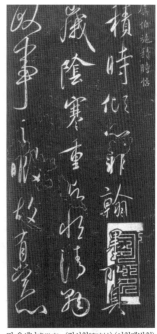

당 우세남虞世南, 〈적시첩積時帖〉(여청재법첩)

虞伯施〈積時帖〉: 此卷或疑米臨, 然其研筆處[1], 特爲瘦勁, 米書以態勝不辨此也. 王元美家有虞永興〈汝南公主墓志〉[2], 客亦有謂米臨者. 元美自題曰 "果爾, 則賈王得羊, 於願足矣." 此帖則當出其右, 具眼者自能識取.

1) '연필처研筆處'는 붓을 대고 기필하기 전에 한 호흡을 멈추어 뭉개고 있게 되는 부분을 이르는 듯하다. 『여청재첩』에는 '연研'이 '작斫'으로 되어 있다. 宋 桑世昌 『蘭亭考』 卷6 「審定上」. "擊字內, 斤字足字轉筆, 敗毫隨之, 於研筆處, 敗毫直出其中."
2) '여남공주묘지汝南公主墓志'는 정관 10년(636)에 작성한 당 태종의 셋째 여남공주의 묘지로 18행 220자의 행서로 되어 있다. 여기에서는 초고 진적본을 가리킨다.

 참고

양흔이 왕헌지의 글씨를 배워 끝내 대적할 만한 수준에 이르지 못했으나 당시에 크게 인정을 받았고, 행서에서 더욱 뛰어난 솜씨를 보였다. '고왕득양賈王得羊'은 왕헌지의 글씨를 구하려다가 도리어 그와 비슷한 양흔의 글씨를 얻고 말았지만, 그런대로 만족하다는 의미로 쓰인다. 당시 사람들이 양흔의 글씨를 높이 평가하여 이렇게 말한 것이다.[3]

교감

◎ 묵적이 『여청재첩』(권5)에 실려 있고, 끝에 "董其昌借觀, 因題. 戊戌長至日也."가 있다. '무술'은 만력 26년(1598)이다.
⊙ '客'은 〈和〉에 '銘'이다.
⊙ '王'은 〈梁〉·〈董〉에 '牛'로 되어 있고, 〈和〉에 '玉'이다.

3) 唐 張懷瓘 『書斷』 卷中 「妙品」. "羊欣 字敬元, 泰山南城人 … 沈約云, 敬元尤善於隸書, 子敬之後, 可以獨步. 時人云, 賈王得羊, 不失所望."

주경도[주국성]를 위하여 「평지첩」에 제함 : 미원장[미불]이 종이를 품평한 것은 육우가 샘물을 품평한 것과 같아서, 각기 그 극치를 다하였다. 그 필법은 모두 안평원[안진경]에서 변화되어 나온 것이다. 나의 벗 왕우태[왕긍당]가 소장한 「천마부」와 동일한 한 종류의 글씨이다. 임모하여 베끼기를 꼬박 한 달을 한 뒤에, 이어서 용경[오정]에게 돌려주니, 용경이 이를 보배처럼 여긴다.

◎ 묵적이 「여청재첩」(권8)에 실려 있다.

題〈評紙帖〉[1]爲朱敬韜[2]：米元章評紙, 如陸羽[3]品泉, 各極其致, 而筆法都從顏平原幻出, 與吾友王宇泰[4]所藏〈天馬賦〉, 同是一種書. 臨寫彌月[5], 仍歸用卿, 用卿其寶之.

1) '평지첩評紙帖'은 행서로 되어 있으며 「십지설十紙說」이라고도 한다.
2) '주경도朱敬韜'는 주국성朱國盛으로 '경도敬韜'는 그의 자이다. 또 다른 자는 운래雲來이고 송강 화정 사람이다. 만력 38년(1610)에 진사가 되고 공부 상서를 지냈다. 朱彝尊 『經義考』 卷206 「朱氏[國盛]拜山齋春秋手抄」, "劉芳喆曰, 朱國盛字雲來, 華亭人. 萬曆庚戌進士, 除工部主事, 累官至工部尙書."
3) '육우陸羽'는 당의 처사로 자는 홍점鴻漸, 호는 상저옹桑苧翁·동강자東崗子이다. 세상에서 다선茶仙 또는 다신茶神으로 불린다. 『다경茶經』을 엮어 물의 품질을 24개의 등급으로 나누어 평했다.
4) '왕우태王宇泰'는 왕긍당王肯堂으로 '우태宇泰'는 그의 자이다. '1-3-8' 참조.
5) '미월彌月'은 만월滿月이다. 달을 채운다는 뜻이다.

손건례[손과정]의 「천자문」에 발함 : 이는 손과정의 진적이다. 그 글
자의 결구를 살펴보면 아직 한나라와 위나라 시대의 법이 남아 있는
데, 장초에서 얻은 부분이 많다. 바로 영사[지영]의 「천자문」이 역시 그
렇다. 이로 인해 해서를 쓰려거든 반드시 팔분과 대전으로 입문해야
함을 알았다.

흐름을 거슬러 올라가 본원을 궁구해서 안목이 스승보다 뛰어나
야, 비로소 스승의 가르침을 전수하는 일을 감당할 수 있다. 손과정
을 배우려는 자는 또한 우군[왕희지]에서부터 찾아들어가야 옳다.

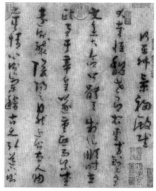

(전傳) 당 손과정孫過庭, 〈초서경복전부草書景
福殿賦〉, 북경 고궁박물원

孫虔禮〈千文〉跋 : 此孫過庭眞蹟也. 觀其結字, 猶存漢、魏間法,
蓋得之章草爲多, 卽永師〈千文〉[1]亦爾. 乃知作楷書, 必自八分大篆
入門. 沿流討源[2], 見過于師, 方堪傳授[3]. 學過庭者, 又自右軍求之
可也.

1) '영사천문永師千文'은 지영의 「진초천자문」이다.
2) '연류토원沿流討源'은 물의 흐름을 따라가서 본원을 궁구한다는 말이다. 晉 陸機 「文賦」,
 "或因枝以振葉, 或沿波而討源, 或本隱以之顯, 或求易而得難."
3) '1-3-18' 참조.

 참고

장초章草는 한대에 유행하던 초서의 일종이다. 장제章帝가 이를 좋아해서 붙여진 이름이
라고 한다. 한 글자씩 떼어서 쓰고 예서의 파획도 남아 있어 예초隸草라고 일컫기도 한
다. 이와 달리 예서에서 벗어나 획을 줄이고 한 붓으로 이어서 써내려가는 것을 금초今
草라고 한다. 팔분八分은 예서와 비슷하면서도 파波와 책磔이 많은 서체이다. 글자가 팔
八자 모양으로 좌우로 나뉘어 있어서 팔분으로 일컬어진다. 2할은 예서이지만 아직 8할
은 전서라서 붙여진 이름이라고도 한다.[4]

4) 唐 張懷瓘 『書斷』 卷上 「八分」 "八
 分者, 秦羽人上谷王次仲所作也."

범목지의 「계첩」[난정서]에 제함 : 목지가 쓴 「난정서」는 필세가 굳세면서 아름답다. 자태와 뛰어난 운치 때문에 절로 좋아진다. 송인경이 이를 병풍에 꾸며두기를 10여 년 하였다. 그러나 당시에는 아들 범상선이 아직 어려서 미처 이를 거두어가지 못했었다. 이제야 비로소 수택이 그리워 다시 송인경에게 이 글씨를 돌려달라고 청한 것이다.

옛적에 우군[왕희지, 유익庚翼'의 오기]의 글씨가 여러 자식들에게 소중히 여겨지지 못하자, 우군이 매번, "집의 닭을 천하게 여기고, 들의 오리를 귀하게 여긴다."라고 탄식한 적이 있다.

목지의 글씨는 본디 스스로 고아하다. 상선도 서법에 뛰어난 자인데, 아버지보다 낫다고 사람들이 평하는 말을 어떻게 차마 듣고 있을 수 있겠는가?

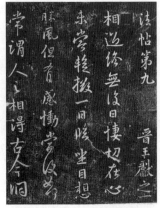

동진 왕헌지王獻之, 〈상과첩相過帖〉(순화각첩), 상해박물관

◉ '回'는 〈梁〉·〈董〉에 '爲'이다.

題范牧之¹⁾〈稧帖〉: 牧之書〈蘭亭叙〉, 筆勢遒媚, 以姿態勝韻自喜. 宋仁卿²⁾裝之屛角十餘年, 時象先³⁾尙髫齓⁴⁾, 未及收去. 茲乃念手澤, 復從仁卿請回此卷. 昔右軍書不爲諸子所寶惜, 右軍每有"家雞野鶩"之嘆.⁵⁾ 牧之書固自古雅, 而象先卽善書, 何忍人稱過父也.

1) '범목지范牧之'는 미상이다.
2) '송인경宋仁卿'은 미상이다.
3) '상선象先'은 범목지의 아들이다.
4) '초츤髫齓'은 어린아이이다. '초髫'는 덥수룩한 어린아이의 모발을 이르고, '츤齓'은 유치가 빠지고 영구치가 생김을 이른다. 『韓詩外傳』卷1, "男八月生齒, 八歲而齠齒." '초齠'는 '츤齓'이다.
5) 明 陳繼儒 『陳眉公集』卷11 「范牧之臨蘭亭帖跋」, "牧之風流, 眞得晉人衣鉢, 生平未嘗弄隻腕. 至仿蘭亭一帖, 其稱量結集, 大有拔韻. 其子象先, 乞之宋仁卿, 裝爲家寶. …

象先其護持手澤, 勿慕野鶩而失家雞"

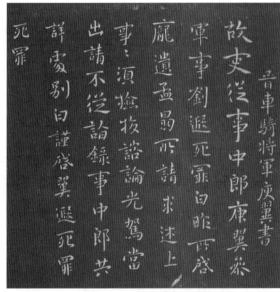

동진 유익庚翼, 〈고리첩故吏帖〉(순화각첩)

 참고

집의 닭을 천하게 여기고 들의 오리를 귀하게 여긴다는 것은, 소중한 것이 가까이에 있음을 깨닫지 못하고서 구태여 먼 곳에서 찾으려고 함을 빗댄 말이다.

진나라의 유익庚翼이 자신의 서법이 왕희지에 뒤지지 않는다고 자부하였는데, 자식들이 왕희지의 글씨만을 배우려 하므로, 자신을 집의 닭에 비기고 왕희지를 들의 오리에 비겨 이렇게 말하였다고 한다. 왕희지의 말이라고 한 것은 동기창의 실수이다.[6]

범상선의 경우 아버지 범목지의 글씨가 본디 뛰어나고, 자신의 안목도 부족하지 않으므로, 유익의 자식들과는 달리 아버지의 글씨를 소중하게 간수할 것이라고 말한 듯하다.

6) 『太平御覽』 卷918 「羽族部·雞」, "庚征西翼書, 少時與逸少齊名. 右軍後進, 庚猶不分. 在荊州, 與都下人書云 '小兒輩賤家雞, 愛野雉, 皆學逸少之書, 須吾下當比之.'"

주경도[주국성]가 소장한 조영록[조맹부]과 선우백기[선우추]의 진적에 제함: 오흥[조맹부]의 글씨 중에는 저등선[저수량]의 법을 배워서 쓴 것이 드물게 있는데, 앞의 편지 두 폭[1, 2폭]이 그와 비슷하다. 또 연경[북경]의 기이한 그림을 소개한 편지[3폭]는 손과정의 법으로 되어 있다. 글씨를 평론한 선우백기[선우추]의 편지[4폭]는 천진난만하게 모든 힘을 기울여 오흥과 대적할 만하다. 이들 모두 후세에 전할 만하다.

오늘 경도에게 들러 이를 꺼내어놓고 함께 보다가, 인하여 빌려와서 『희홍당첩』 안에 베껴 넣는다.

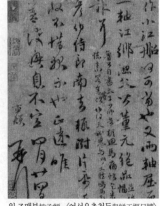

원 조맹부趙孟頫, 〈여선우추척독與鮮于樞尺牘〉, 대만 고궁박물원

題朱敬韜所藏趙榮祿·鮮于伯機¹⁾眞蹟: 吳興書, 少有師褚登善者, 此前二幅似之. 又所報燕京奇畫, 是孫過庭法也. 鮮于伯機評書, 天眞爛漫, 盡力與吳興敵者, 是皆可傳也. 今日過敬韜, 出此相視, 因借歸, 摹之《戲鴻堂帖》中.

1) '선우백기鮮于伯機'는 남송의 선우추鮮于樞(1257~1302)로 '백기伯機'는 그의 자이다. 호는 곤학산민困學山民, 직기노인直寄老人, 호림은사虎林隱史이다.

◎ 〈石〉(권10 「元趙孟頫鮮于樞合卷一册」)에 실려 있고, 끝에 '幷題. 壬寅長至後五日, 董其昌.'이 있다. '임인'은 만력 30년(1602)이다.
⊙ '機'는 〈梁〉·〈董〉에 '幾'이다.
⊙ '機'는 〈梁〉·〈董〉에 '幾'이다.
⊙ '戲'는 〈梁〉에 없다.

참고

이 첩은 조맹부와 선우추가 주고받은 네 폭의 편지로 구성되어 있다. 앞의 세 폭은 조맹부의 글씨이고, 끝의 한 폭은 선우추의 글씨이다. 첫째 폭은 상주常州의 장치중張治中이 가장하고 있는 우세남의 「침와첩枕臥帖」에 대해 논한 것이고, 둘째 폭은 배행검裴行儉의 서법에 대해 논한 것이고, 셋째 폭은 도성에서 접한 여러 법서와 명화에 대해 논한 것이다. 넷째 폭은 선우추가 장욱, 회소, 고한의 초서에 대해 논한 것이다.²⁾

2) 「石渠寶笈」卷10 「元趙孟頫鮮于樞合卷一册」, "宋牋本, 凡四幅. 前三幅趙孟頫書, 末一幅鮮于樞書. 第一幅第二幅, 論虞世南行裴行儉書法 … 第三幅, 與鮮于樞尺牘論古人畫跡 … 第四幅, 論張旭懷素高閑草書."

지영의 서첩에 발함 : 이는 영사[지영]가 종원상[종요]의 「선시표」를 방한 것이다. 매번 붓을 쓸 때마다 반드시 그 붓을 구부려 꺾으면서 원만하게 굴려 방향을 돌린 다음 침착하게 거두어 결속하였다. 이른바, "붓을 댈 때에 종이 뒤로 뚫고 나갈 듯하다."는 것이다. 당나라 이후로는 이 법이 점차 사라지고 말았다.

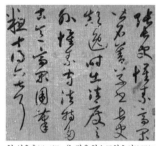

원 선우추鮮于樞, 〈논장욱회소고한초서論張旭懷素高閑草書〉, 대만 고궁박물원

跋智永帖 : 此永師倣鍾元常〈宣示表〉. 每用筆, 必曲折其筆, 宛轉回向[1], 沉着收束. 所謂 "當其下筆, 欲透過紙背"[2]者. 唐以後, 此法漸漸盡矣.

1) '완전宛轉'은 흐름에 따라 원만하고 부드럽게 구부러지고 꺾이는 모양이다. '회향回向'은 붓을 돌려 방향을 바꿈을 이른다.
2) 「佩文齋書畫譜」 卷5 「唐褚遂良論書」, "用筆, 當如印印泥如錐畫沙, 使其藏鋒, 書乃沉著, 當其用鋒, 常欲透過紙背."

서도인이 손수 쓴 여러 경문의 뒤에 제함 : '진여眞如'는 변하지 않
으니 천 부처가 곧 한 부처요, 변하지 않고 인연을 따르니 한 부처가
곧 천 부처이다. 그러므로 고불[단하선사]이 이르기를, "'불佛'이라는 한
글자를 내가 듣기 좋아하지 않는다."라고 했다.

비록 그렇지만 『지장경』에서는, "사람의 목숨이 끊어질 때에 한 부
처의 명호나 한 벽지불의 명호를 들을 수 있으면, 모두 고통을 면할
수 있다."라고 했다. 사대四大가 나뉘어서 흩어지고 신식神識이 나뉘
어서 날아가는 순간에 이르면, 한 부처의 명호도 도무지 기억할 수
없을 것이다. 따로 평생을 끊임없이 외운 경우가 아니라면, 어떻게
그 순간에 힘을 얻을 수 있겠는가. 이른바, "한 글귀로 정신을 물들
이면, 여러 겁이 지나도 바뀌지 않는다."는 경우이다. 거사 서도인이
이 때문에 이 「천불명경」을 베껴서 지니고 염송한 것이다.

당나라 사람들은 「곡강제명」을 「천불명경」으로 삼았고, 송나라 사
람들은 「원우당비」를 「천불명경」으로 삼았고, 서도인은 「천불명경」을
「천불명경」으로 삼았다. 이것이 같으면서도 다른 점이다.

題˚徐道寅¹⁾手書諸經後 : 眞如²⁾不變, 千佛³⁾即一, 不變隨緣, 一佛
而千. 古佛⁴⁾所以有云 "佛之一字, 吾不喜聞"也⁵⁾. 雖然, 《地藏經》
云 "人命終時, 聞一佛名號一辟支佛⁶⁾名號, 皆得免苦."⁷⁾ 當四大⁸⁾
分散, 神識分飛, 一佛名號, 俱不能記憶. 自非平生串習, 安能于
爾時得力. 所謂 "一句染神, 歷劫不易."⁹⁾ ˚徐居士˚道寅, 所以書寫受

◎ 〈品〉(『용대별집』, 권5 16엽)에 실려 있다.
⊙ '徐'는 〈品〉에 '蔡'이다.
⊙ '徐'는 〈品〉에 '蔡'이다.
⊙ '此'는 〈品〉에 없다.
⊙ '唐'은 〈梁〉·〈董〉·〈品〉에 '唐人'이다.

持¹⁰⁾念誦此〈千佛名經〉¹¹⁾也. 唐以〈曲江題名〉¹²⁾爲〈千佛名經〉, 宋人以〈元祐黨碑〉爲〈千佛名經〉¹³⁾, 道寅以〈千佛名經〉爲〈千佛名經〉, 是同是別.

1) '서도인徐道寅'은 미상이다. 『용대문집』(권7)에 「제채도인소상찬題蔡道寅小像贊」이 있다.
2) '진여眞如'는 일체 만유의 진실한 본체, 곧 절대의 진리이다.
3) '천불千佛'은 천 가지의 부처이다. 불가에서는 과거의 장엄겁莊嚴劫, 현재의 현겁賢劫, 미래의 성수겁星宿劫에 각 시기마다 천 가지의 부처가 출현해서 삼세에 3천불이 출현한다고 한다.
4) '고불古佛'은 불가에서 선사를 높여 부르는 말이다. 여기서는 당나라 승려 단하천연선사丹霞天然禪師(739~824)를 가리킨다. 법명이 천연天然이고, 하남의 단하산丹霞山에서 수행하여 '단하천연', 혹은 '단하선사'로 불린다.
5) 자신의 내면이 아닌 밖에서 불법을 구하려 함을 지적한 단하선사의 말이다. 그는 부처의 혜명慧命을 계승할 뿐이지 부처를 우상으로 섬기지 않음을 일깨우기 위해 추운 겨울에 목불木佛을 가져다 불에 태운 바 있다. 『五燈會元』 卷5 「鄧州丹霞天然禪師」. "阿你渾家, 各有一座具地, 更疑甚麼禪, 可是你解底物, 豈有佛可成. 佛之一字, 永不喜聞, 阿你自看善巧方便, 慈悲喜捨, 不從外得, 不著方寸."
6) '벽지불辟支佛'은 가르침을 받지 않고 스스로 깨달은 성자聖者이다. 열두 인연의 법에 따라 스스로 깨우쳐 연각緣覺이라고도 하며, 부처가 없고 불법이 사라진 세상에 나서 선세先世에 수행한 인연에만 의지해 자신의 지혜로 깨우쳐 독각獨覺이라고도 한다.
7) 唐 實叉難陀 譯 『地藏菩薩本願經』 「利益存亡品」. "長者, 未來現在諸衆生等, 臨命終日 得聞一佛名一菩薩名一辟支佛名, 不問有罪無罪悉解脫."
8) '사대四大'는 불가에서 만물을 구성하는 땅[地], 물[水], 불[火], 바람[風]의 네 가지 요소를 일컫는 말이다. 여기에서는 사람의 몸을 가리킨다. 도가에서는 도道, 천天, 지地, 인人을 사대라고 한다. 『노자』(『象元』)에 "道大, 天大, 地大, 王亦大."라는 말이 있다.
9) 『法藏碎金錄』 卷6. "景德傳燈錄第二十六內說, 杭州報恩光敎寺通辨明達禪師紹安, 上堂有語曰 '一句染神, 萬劫不朽.'"
10) '수지受持'는 불가에서 경전을 읽어 외고 그 가르침을 마음에 새기어 지키거나, 계율을 지킴을 이른다.
11) '천불명경千佛名經'은 『장엄겁천불명경』, 『현겁천불명경』, 『성수겁천불명경』의 세 종류가 있다. 셋을 합하여 '삼겁삼천불명경'이라 부른다.
12) '곡강曲江'은 장안의 동남쪽으로 구부러져 흐르는 강의 한 굽이이다. 곡강지曲江池로 불린다. 당나라 때에 진사 급제자를 이곳에 모아 잔치를 베풀어주고, 글씨에 능한 자를 시켜 이들의 성명을 자은사慈恩寺 안탑雁塔 아래의 벽에 기록하게 하였다. 宋 朱勝非 『紺珠集』 卷4 「洛陽伽藍記‧進士譜」. "旣捷, 列姓名於慈恩寺塔, 謂之題名. 大宴曲江亭子, 謂之曲江會."
13) 송의 구법당이 군자의 당으로 알려지고 그 자손들도 이를 영광으로 생각하였다. 때문에 이들의 이름이 기록되어 있는 원우당의 비를 『천불명경』에 비긴 것이다. 당시 상서성과 국자감에도 이를 새긴 빗돌이 있었는데 실제로 국자감의 것에 어떤 사람이 커다랗게 붉은 글씨로 '천불명경千佛名經'이라고 써놓은 일이 있었다고 한다. 明 何良俊 『何

氏語林』卷24, "紹聖中, 用蔡京之請, 置元祐黨籍刻石禁中, 時尙書省國子監亦有石刻, 國子監有無名子, 以朱大題其碑上曰 '千佛名經'."

〈천불명경千佛名經〉, 프랑스 국립도서관

 참고

진여는 불변不變과 수연隨緣 두 가지로 나누어 말한다. 일체 제법의 실체로서 시공과 생멸을 초월한 존재를 '불변진여'라고 한다. 불변의 자성을 온전히 갖추고 있으면서도, 인연에 따라 응하여 삼라만상을 빚어내는 것을 '수연진여'라고 한다. 진여의 본체는 변하지 않지만 인연에 따라 만유를 빚어낸다는 말이다.

'화각본'에는 본 절의 끝에 '古字可疑'라는 소주가 달려 있다. 곧 '一佛而千古佛'을 한 구로 보아 의미가 불통해졌기 때문에, '古'자를 의심한 것으로 보인다. '古佛'은 단하천연 선사를 일컫는 말로 보아야 마땅하다.

조자앙[조맹부]이 쓴 「과진론」에 발함 : 오흥[조맹부]의 이 글씨는 「황정내경경」을 배웠다. 당시 38세의 나이에 쓴 것으로 가장 생기 있는 글씨이다. 명성을 이룬 뒤로는 허물어져 스스로 방만해지고 습기도 약간 생겨났다. 이에 가짜 글씨가 어지럽게 나타나 오흥의 명성을 적지 않게 침체시켰다.

跋趙子昂書〈過秦論〉¹⁾: 吳興此書, 學〈黃庭內景經〉. 時年三十八歲, 最爲善者機也²⁾. 成名以後, 隤然自放, 亦小有習氣. 于是贋書亂之, 鈍滯吳興不少矣.

1) '과진론過秦論'은 전한의 가의賈誼가 지은 글이다.
2) '선자기善者機'는 외물에 무뎌지기 이전의 가장 생동하는 기운, 곧 '생기'를 이른다. 宋 林希逸 「莊子口義」 「應帝王」, "微而不可見, 故曰機. 善者機, 猶言性之動處也."

 교감

◎ 〈品〉(「용대별집」 권5 45엽)에 실려 있고, 끝에 '論二篇, 止勒其一.'과 협주 '子昂過秦論'이 있다. '論二篇'은 '論三篇'의 오기다. 묵적이 「희홍당첩」(권1)에 실려 있고, 끝에 '論三篇, 止勒其一.'이 있다. 〈과진론〉은 상·중·하 3편으로 나뉘는데, 「희홍당첩」에 하편이 실려 있다.

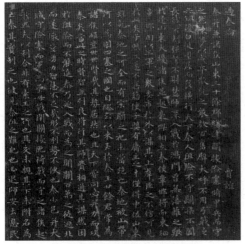

원 조맹부趙孟頫, 〈과진론過秦論〉(희홍당첩)

장욱의 초서에 발함 : 항현도[항치창]가 사객[사영운]의 진적이라며 꺼내어 보여주었는데, 나는 서권을 조금 펴보고서 바로 장욱의 글씨라고 선언했다. 서권의 끝에 풍고공[풍방]이 사객의 글씨라고 몹시 강하게 고집한 말이 적혀 있다.

내가 현도에게 말하기를, "사성四聲은 심약에 의해 정립되었으며, 광초狂草는 백고[장욱]로부터 시작되었다. 사객의 시기에는 이런 것이 전혀 있지 않았었다. 또 '동명東明'이라는 시 두 수는 바로 유개부[유신]의 「보허사」이다. 사객이 어찌 미리 쓸 수 있었단 말인가."라고 했다.

현도가 말하기를, "이는 도홍경이 말한 '원상[종요]의 해묵은 유골에 다시 혈기가 살아나는 은혜를 입었다.'는 것이다."라고 하고, 드디어 발문을 고쳤다.

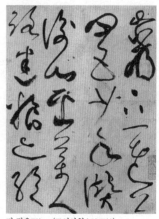

당 장욱張旭, 〈고시사첩古詩四帖〉

跋張旭草書 : 項玄度¹⁾出示謝客²⁾眞蹟, 余乍展卷, 卽命爲張旭. 卷末有豊考功³⁾持謝書甚堅. 余謂玄度曰 "四聲定于沈約⁴⁾, 狂草⁵⁾始于伯高, 謝客時都無是也. 且〈東明〉二詩,⁶⁾ 乃庾開府〈步虛詞〉⁷⁾, 謝安得預書之乎." 玄度曰 "此陶弘景所謂元常老骨, 更蒙榮造⁸⁾者矣." 遂爲改跋.

1) '항현도項玄度'는 항원변의 아들 항치창項穉昌으로 '현도玄度'는 그의 자이다.
2) '사객謝客'은 남조 시대의 문학가 사영운謝靈運(385~433)이다.
3) '풍고공豊考功'은 고공주사考功主事의 벼슬을 지냈던 풍방豊坊이다. '1–3–9' 참조.
4) '심약沈約(441~513)'은 남조 시대의 학자로 자는 휴문休文이다. 『사성보四聲譜』를 지어 문자를 평, 상, 거, 입 사성으로 분류하였다.
5) '광초狂草'는 필획의 변화가 매우 심한 초서의 한 종류로 한의 장지張芝에 의해 처음 시

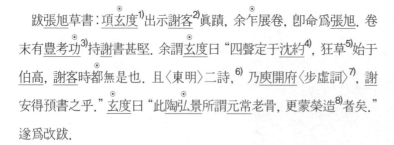

교감

◎ 〈品〉(『용대별집』 권5 37엽)에 실려 있다. 묵적이 『희홍당첩』(권7)에 실려 있고, 끝에 '文繁不具載, 其昌.'이 있다. 유신의 〈보허사〉 2수와 사령운의 〈왕자진찬王子晉讚〉·〈암하일노공사오소년찬巖下一老公四五少年贊〉을 장욱이 초서로 쓴 첩이다.
◎ '玄'은 〈董〉에 '元'이다.
◎ '乍'는 〈品〉에 '昨'이다.
◎ '功'의 뒤에 〈品〉·『희홍당첩』에 '跋'이 있다.
◎ '玄'은 〈董〉에 '元'이다.
◎ '都'는 〈品〉에 없다.
◎ '玄'은 〈董〉에 '元'이다.
◎ '弘'은 〈董〉에 '宏'이다.

작되었다.

6) '동명이시東明二詩'는 유신庾信의 「보허사십수步虛詞十首」 가운데 두 수를 이른다. 인용한 두 수 가운데 첫째 수가 '동명東明'으로 시작하여 이렇게 이른 것이다.

7) '유개부庾開府'는 개부의동삼사開府儀同三司의 벼슬을 지냈던 북주의 유신庾信(512~580)이다. '개부開府'는 하나의 부를 설치해 거느릴 수 있는 삼공三公, 대장군大將軍 등의 고위관원이다. 「보허사십수步虛詞十首」를 지었다.

8) 양 무제의 칭찬으로 인해 종요의 묵은 유골에 다시 혈기가 돌아 살아나게 되었다는 뜻이다. 양 무제와 도홍경이 서법을 논하는 글을 여러 차례 주고받는데, 양 무제가 종요를 매우 높이고 왕희지와 왕헌지를 그 밑으로 평했으므로 도홍경이 이렇게 답변하였다. 『法書要錄』卷2「陶隱居與梁武帝論書啓」, "使元常老骨, 更蒙榮造, 子敬懦肌, 不沉泉夜."

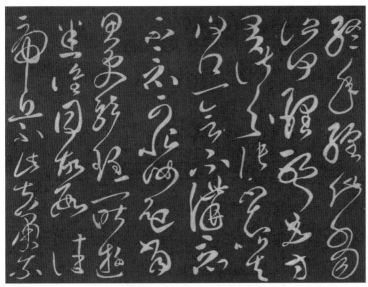

한 장지長芝, 〈관군첩冠軍帖〉(순화각첩)

솔경[구양순]의 「천자문」에 발함 : 서가들이 행을 나누고 여백을 배치하는 것을 '구궁九宮'이라고 한다. 원나라 사람이 지은 『서경』에, "「황정경」은 6행으로 나눈 구궁에 맞추었고, 「조아비」는 4행으로 나눈 구궁에 맞추었다."라고 되어 있다.

지금 신본[구양순]의 「천자문」을 보면, 정말로 완전한 글자를 이미 흉중에 갖추고 있다가, 마치 능운대를 세우듯이 하나하나 모두 저울질하고 마름질해서 완성해놓은 것이다. 미남궁[미불]이 그의 진서[해서]를 평하여, "내사[왕희지]의 경지에 이르렀다."라고 했으니, 참으로 그렇다.

이 본이 신본의 진적으로 전해지지만, 내가 따져보니 바로 윤곽을 그려 메우기를 매우 정밀하게 한 것이다. 이른바, "진적에 한 등급 모자란다."는 것이다.

跋率更〈千文〉: 書家以分行布白[1]謂之九宮[2]. 元人作《書經》云 "〈黃庭〉有六分九宮, 〈曹娥〉有四分九宮." 今觀信本[3]〈千文〉, 眞有完字具于胸中[4], 若構凌雲臺[5], 一一皆衡劑而成者. 米南宮評其眞書 "到內史[6]", 信矣. 此本傳爲信本眞蹟, 予較之, 乃廓塡[7]之最精者, 所謂下眞蹟一等耳.

1) '분행포백分行布白'은 글자의 점획이 조화하고 자간과 행간이 호응할 수 있게 번간, 대소, 소밀, 사정 등을 조절함을 이른다. '분행分行'은 자간과 행간의 안배를 이르고, '포백布白'은 먹을 쓴 곳과 빈 곳의 안배를 이른다. 唐 韋續 『墨藪』 卷1 「敎悟章」, "分間布白, 遠近宜均, 上下得所, 自然平穩."

교감

◎ 〈品〉(『용대별집』 권5 35엽)에 실려 있다. 묵적이 『희홍당첩』(권4)에 실려 있다. '書家'의 앞에 〈品〉·『희홍당첩』에 '右率更令所書千文, 楊補之家藏本. 咸淳甲戌歲九月三日, 錢塘金應桂'가 있다. '此本傳 … 一等耳'는 〈品〉·『희홍당첩』에 '此本爲楊補之家藏, 勒其全文, 欲學書者, 先定間架, 然後縱橫跌宕, 惟變所適也.'이고, 〈梁〉·〈董〉에 '此本傳爲信本眞跡, 勒其全文, 欲學書, 先定間架, 然後縱橫跌宕, 惟變所適也.'이다. '楊補之'는 양무구楊无咎이다.

◎ '四分九宮'의 뒤에 〈品〉·『희홍당첩』에 '是也'가 있다.

◎ '衡'은 〈品〉에 없다.

◎ '廓塡'은 〈和〉에 '塡廓'이다.

2) '구궁九宮'이란 법첩을 베끼기 쉽게 종이에 칸을 나누어 표시한 격식이다. 이를 '구궁격九宮格'이라고 한다. 한 글자가 들어갈 만한 크기의 네모 칸으로 전체를 고르게 나눈 다음 네모 칸 안을 다시 우물 '정井'자 모양으로 나누어 '구궁'이라 한다. 당나라 구양순이 처음 창안하였다고 한다. 청나라 장기蔣驥는 이를 발전시켜 한 칸을 36등분하였다.

3) '신본信本'은 구양순歐陽詢(557~641)의 자이다. '1-2-6' 참조.

4) '완자구우흉중完字具于胸中'은 '흉중성죽胸中成竹'의 논리를 빌린 말이다. 대를 그리기 전에 완성된 대나무가 흉중에 갖추어져 있어야 하듯이, 숙련을 통해 완성된 글자가 흉중에 갖추어져 있어야, 감흥에 따라 기맥을 연속하여 신속하게 써내려가서 원숙함을 이룰 수 있다는 말이다. 宋 蘇軾 『東坡全書』 권36 「文與可畫篔簹谷偃竹記」. "畫竹, 必先得成竹於胸中."

5) '능운대凌雲臺'는 위魏의 도읍인 낙양의 태화전太和殿 뒤에 세운 누대이다.

6) '내사內史'는 회계내사會稽內史를 지냈던 왕희지를 이른다.

7) '곽전廓塡'은 쌍구의 방법을 사용하여 우선 글자의 윤곽을 가는 선으로 표시해 베낀 뒤에 짙은 먹으로 가운데를 메우는 일을 이른다.

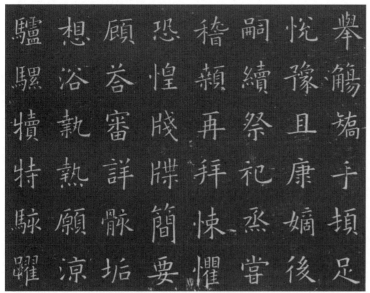

당 구양순歐陽詢, 〈천자문千字文〉(희홍당첩)

동파[소식]의 글씨[적벽부] 뒤에 발함 : 동파 선생은 황주에 거하면서 스스로 말하기를, "고난이 많으니 사단이 생길까 두렵다."라고 하였다. 그때까지는 아직 그의 시 작품만 금지되었을 뿐이었지만, 그 이후에 다시 그의 글씨 작품까지 아울러 금지되었다. 이로 인해 선화 연간[휘종의 연호, 1119~1125]에 조정에서 글씨와 그림을 진상할 때에는, 소식과 황정견의 제발이 달려 있는 것들을 모두 잘라내어 버렸다.

그런데 정강 연간[흠종의 연호, 1126~1127]에 변란이 발생하여 어부에 소장되어 있던 물품들이 모조리 금나라 사람들에 의해 수레에 실려 북쪽으로 가고 말았으나, 민간에서 떠돌던 선생의 묵적은 멀쩡하게 홀로 온전할 수 있었다. 선류善類가 결국에는 사라지고 말 것이라고 누가 말하겠는가.

송 소식蘇軾, 〈적벽부赤壁賦〉, 대만 고궁박물원

跋東坡書後 : 東坡先生居黃[1], 自謂 "多難畏事."[2] 時猶禁其詩耳, 後復并其書禁之. 故宣和進御書畫, 凡有蘇·黃題跋者, 皆割去. 靖康之變[3], 御府所藏盡爲金人輦之而北, 而先生墨跡流落人間者, 居然獨完. 誰謂善類竟可磨滅耶.

1) '황黃'은 호북湖北의 황주黃州이다. 왕안석 일파는 신법을 비판하는 소식이 중외의 신료들을 비방하는 시문을 지었다고 빌미를 잡아 탄핵하여 원풍 2년(1079)에 하옥시키고 황주로 좌천시켰다. 소식은 다음해 2월에 황주에 도착했다.
2) '다난외사多難畏事'는 고난이 많은 때라서 또 일이 생길까 두렵다는 말이다. 『庚子銷夏記』卷8「蘇東坡書前赤壁賦」 "後自跋云 '軾去歲作此賦, 未嘗輕出以示人, 見者蓋一二人而已. 欽之有使至求近文, 遂親書以寄, 多難畏事, 欽之愛我必深藏之不出也.'"
3) '정강지변靖康之變'은 송나라 흠종 재위 기간인 정강 연간(1126~1127)에 북송의 수도 개봉이 금에 의해 함락되고 북송이 종말을 고한 사건을 이른다.

◎ 교감
◎ 『品』(『용대별집』 권5 42엽)에 실려 있다. 소식의 「적벽부」에 쓴 발문으로, 묵적이 『희홍당첩』(권11)에 실려 있다.
◎ '復'는 〈品〉에 없다.
◎ '者'는 〈品〉에 없다.
◎ '完'의 뒤에 〈品〉, 『희홍당첩』에 '嗟乎'가 있다.

오부붕[오열]의 글씨에 발함 : 옛사람들은 부붕 오열의 진서[해서]를 '송조의 제일'로 일컬었다. 지금 「구가」를 보니, 법에 맞고 「난정서」와 「낙신부」의 유의를 깊이 얻었다. 서법에 정통한 송나라 고종[조구]이 붓을 내던지고서 탄상하기까지 하였다는 것은, 공연한 말이 아니다.

왼쪽에 마화지의 〈시랑도〉가 붙어 있다. 이는 당시에 이백시[이공린]가 「구가」를 그림으로 그리고, 미원장[미불]이 글씨를 써넣은 작품을 보고서, 두 사람[마화지와 오열]이 다시 이를 모방한 것임이 분명하다.

이백시의 글씨는 전적으로 종요의 법을 사용하였다. 『선화보』에서, "그가 위나라와 진나라의 법을 추종하였다."라고 하였다. 이제야 처음 보았는데, 당연히 미원장과 나란히 전해질 만한 것이다. 송나라 소해의 명가가 여기에 다 모여 있다.

송 오열吳說, 〈하거첩下車帖〉

 교감

◉ '歡'은 〈梁〉에 '歡'이다.

跋吳傳朋[1]書 : 昔人稱吳傳朋說眞書, 爲宋朝第一. 今觀〈九歌〉[2], 應規入矩, 深得〈蘭亭〉、〈洛神〉遺意. 高宗[3]洞精書法, 至爲閣筆歡賞, 不虛也. 左方有馬和之[4]〈侍郎圖〉. 此必當時有李伯時畫〈九歌〉, 米元章作書[5], 而二公復倣之耳. 伯時書, 乃全用鍾法, 《宣和譜》謂 "其追蹤魏、晉." 今始見之, 當與米元章並傳者. 宋之小楷名家盡此矣.

1) '오부붕吳傳朋'은 송나라 서예가 오열吳說로 자는 부붕傳朋, 호는 연당練塘이다. 소흥 14년(1144)에 상서랑에 제수된 바 있다.
2) '구가九歌'는 굴원이 지은 『초사楚辭』의 「구가九歌」이다.
3) '고종高宗'은 송나라 휘종의 9남이자 흠종의 아우로서 제위에 오른 조구趙構(1107~1187)이

다. 재위 1127~1162년.

4) '마화지馬和之'는 남송 초기에 활약하던 화가로 소흥 연간(1131~1162)에 급제하여 공부시랑에 이르렀다. 화원의 대조待詔를 지냈다는 설도 있다. 고종高宗의 명에 따라 『시경』의 내용을 그림으로 표현한 바 있다.

5) 이공린이 「구가」를 그리고 미원장이 글씨를 쓴 작품에 대해서는 '1-4-37' 참조. 『石渠寶笈』 卷36 「宋李公麟九歌圖米芾書詞一卷」, "素絹本, 白描畫. 每段, 米芾篆書本文. 卷首, 署'九歌圖龍眠居士製'八字. 卷末芾識云, '余嗜騷詞, 愛李畫, 癖不能解. 因用秦隷爲述古, 書九歌述古. 善鑒者, 視斯起爲余何如. 熙寧丁巳仲夏, 襄陽米芾記.'"

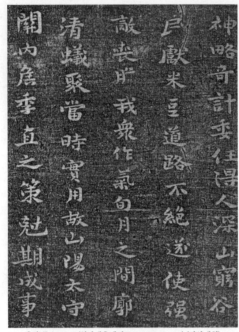

후한 종요鍾繇, 〈천관내후계직표薦關內(侯季直表)〉(진상재첩)

「적벽부」의 뒤에 발함 : 파공[소식]의 글씨에는 언필이 많다. 이것이 또한 하나의 병통이다. 그러나 이 「적벽부」는 이른바, "종이 뒤로 뚫고 나갈 듯하다."는 것에 거의 가깝다. 바로 전적으로 정봉만을 사용한 것으로, 파공 글씨 중에서 「난정서」에 해당한다.

진적이 왕이선의 집에 있다. 파획이 끝나는 곳마다 마치 서미주黍米珠 같은 모양으로 은은하게 먹물이 엉긴 흔적이 남아 있는데, 아쉽게도 이는 석각으로는 능히 전할 수 있는 바가 아니다. 아, 세상 사람들은 우선 필법이 있는 것도 알지 못하는데, 더구나 묵법을 어떻게 알겠는가?

송 소식蘇軾, 〈인래득서첩人來得書帖〉(쾌설당 법첩), 중국 국가도서관

跋〈赤壁賦〉後：坡公書多偃筆, 亦是一病. 此〈赤壁賦〉庶幾所謂 "欲透紙背"者[1], 乃全用正鋒, 是坡公之〈蘭亭[2]〉也. 眞跡在王履善[3] 家, 每波畫盡處, 隱隱[4]有聚墨痕如黍米珠[5], 恨非石刻所能傳耳. 嗟 乎, 世人且不知有筆法, 況墨法乎.

1) '1-3-4'와 '1-4-20' 참조.
2) '파공지난정坡公之蘭亭'은 「난정서」가 왕희지의 가장 뛰어난 글씨인 것처럼 이 「적벽부」도 소식의 가장 뛰어난 글씨라는 말이다.
3) '왕이선王履善'은 미상이다.
4) '은은隱隱'은 희미해서 분명하지 않은 모양, 또는 성대하고 많은 모양을 이른다. 『대계』(222쪽 219번 주석)는 '은隱'을 '은殷'의 뜻으로 보아 성하다는 의미로 풀이했다.
5) '서미주黍米珠'는 기장쌀의 크기로 되어 있는 수은 알갱이를 이른다. '서미黍米'는 기장의 열매이다.

 교감

◉ '恨'은 〈梁〉·〈董〉에 '琲'이다. '주배珠琲'는 꿰어놓은 구슬 모양으로 둥그렇게 맺힌 물방울을 가리키는 말로 쓰인다.

　　회인의「성교서」진적에 제함 : 옛사람들은 글씨를 임모할 때에 경황지를 사용하고 스스로 창작할 때에 비단을 사용하였다. 그런데 이 서권은 첫머리에 송나라 휘종[조길]이 금으로 쓴 표제 글자가 있고, 「내경경」과 동일한 황색 비단으로 되어 있다. 회인이 한 붓으로 직접 쓴 것이 틀림없음을 알 수 있다.

　　그렇다면『서원』[고금법서원]에서, "비문의 글자를 여기저기서 취하여 우군[왕희지]의 뛰어난 필적을 전부 그 안에 모아두었다."라고 평한 것은 잘못이다. 서가 중의 동호라고 할 수 있는 황장예[황백사]도『서원』을 근거로 삼았다. 이 때문에 아쉽게도 진적을 보지 못하고서, 곧장 타인의 말에 따라 후대에 전한 것이다.

당 회인懷仁, 〈성교서聖教序〉(희홍당첩)

◎ 교감

◎ 〈品〉(『용대별집』 권4 57엽)에 실려 있다. 묵적이『희홍당첩』(권6)에 실려 있다.

　　題懷仁[1)]〈聖教序〉眞跡 : 古人摹書用硬黃[2)], 自運用絹素[3)]. 此卷首有宋徽宗金書縹字, 與〈內景經〉同一黃素, 知爲懷仁一筆自書無疑.《書苑》所云 "雜取碑字, 右軍劇迹, 咸萃其中"[4)], 非也. 黃長睿[5)] 書家董狐,[6)] 亦以《書苑》爲據. 恨其不見眞蹟, 輒隨人言下轉耳.[7)]

1) '회인懷仁'은 당 태종 때의 승려이다.
2) '경황硬黃'은 묵적을 베낄 때에 사용하는 밀을 바른 종이의 이름이다. '1-3-56' 참조.
3) '견소絹素'는 염색을 거치지 않은 흰 비단이다. 『新唐書』卷108「裴行儉」, "行儉工草隸, 名家. 帝嘗以絹素詔寫文選."
4) 周越『古今法書苑』, "唐文皇製聖教序, 時都城諸釋諉弘福寺懷仁集右軍行書勒石, 累年方就. 逸少眞蹟, 咸萃其中."(『佩文齋書畫譜』卷30「釋懷仁」에서 재인용)
5) '장예長睿'는 황백사黃伯思의 자이다. '1-4-10' 참조.
6) '동호董狐'는 춘추시대 진晉나라 사관이다. 무엇에도 영향을 받지 않고서 사실대로 기록한 직필直筆로 유명하다. 춘추시대 제나라의 사관 남사南史와 더불어 '남동南董'으로 병칭된다.

7) 황백사가 회인의 진적을 보지 못한 상태에서『서원』의 기록만 믿고 집자한 것이라고 설명한 것에 대해 동기창이 반론한 것이다. 宋 黃伯思,『東觀餘論』卷下「題集逸少書聖教序後」, "書苑云 '唐文皇製聖敎序時, 都城諸釋諉弘福寺懷仁, 集右軍行書勒石, 參年方就. 逸少劇蹟, 咸萃其中.' 今觀碑中字與右軍遺帖所有者, 纖微克肖, 書苑之說信然."

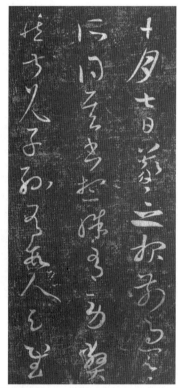

동진 왕희지王羲之, 〈시월칠일첩十月七日帖〉(순화각첩)

다시 제함 : 이 글씨는 섬본에 비해 특별히 자태가 아름다워 당나라 때에 '소왕의 글씨'로 불리던 것이다. 만약 회인이 직접 창작한 것이 아니라면, 분명히 '소왕'으로 불리지는 않았을 것이다.

우리 집에 있는 송나라 「사리탑비」에도, "왕우군[왕희지]의 글씨를 익혔다."라고 되어 있으니, '집集'자가 '습習'자로 되어야 정확하게 맞다. 나는 이를 보고서 자신 있게 깨달았다.

又 : 此書視陝本¹⁾, 特爲姿媚, 唐時稱爲小王書²⁾. 若非懷仁自運, 卽不當命之小王也. 吾家有宋〈舍利塔碑〉, 云 "習王右軍書", 集之爲習正合. 余因此自信有會.

1) '섬본陝本'은 섬서 서안부西安府의 부학府學 내에 새겨져 있는 「집왕성교서集王聖敎序」를 이른다. '1-3-39' 참조.
2) 『負暄野錄』 卷上 「小王書」, "世稱小王書, 蓋稱太宗皇帝時王著也."

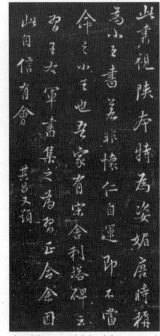

명 동기창董其昌, 〈회인성교서제懷仁聖敎序題〉 (희홍당첩)

 교감

◎ 〈品〉(『용대별집』 권4 57엽)에 실려 있다. 묵적이 '1-4-28'과 함께 『희홍당첩』(권6)에 실려 있다.

3) 王澍 『竹雲題跋』 卷2 「唐僧懷仁集王右軍書聖敎序」, "竊謂懷仁, 若果能作如此書, 便當遠出歐褚諸公上, 不應寂寂無聞. 乃觀戱鴻所刻懷仁書兩種, 筆弱韻微, 比于聖敎, 譬若珷玞之於美玉, 不可同年而語矣. 又況碑中字有相同者, 有合成者, 有拆開者, 非出鉤摹, 必不能纖微惟肖如此."

참고

이 「성교서」가 회인이 왕희지의 글씨를 집자하여 작성한 것이라고 알려져 있으나, 동기창이 회인이 자신의 법으로 창작한 진적이라고 반론한 것이다. '황색 비단에 쓰여 있다'는 점과, '섬본에 비해 자태가 아름답다'는 점과, '소왕의 글씨로 불렸다'는 점을 근거로 제시하였다. 또한 「사리탑비」에 적힌 '습왕우군서習王右軍書'라는 말을 근거로, 왕희지의 글씨를 익혀서 쓴 것이지 집자한 것이 아니라고 하였다.
이에 대해 청의 왕수는 "내 생각에 회인이 이 정도의 글씨를 썼다면, 구양순이나 저수량보다 수준이 높은 것인데, 세상에 알려지지 않았을 까닭이 없다."고 반론하였다.³⁾

노공[안진경]의 「송유태충서」에 발함 : 안노공의 「송유태충서」는 반굴盤屈하면서 기이하여 이왕[왕희지와 왕헌지]의 법을 벗어나 특별하게 색다른 운치가 있다. "마치 용과 뱀이 살아서 움직이는 것 같아 보는 자의 눈을 놀라게 한다."라는 미원장[미불]의 말은 공연하지 않다.

송나라 4대가의 서파는 모두 노공에서 나왔고, 그중에서도 단지 「쟁좌위첩」 한 종에서 나왔을 뿐이다. 이 「송유태충서」를 배운 자는 있지 않았다. 아마도 당시에는 그다지 유전되지 않았던 것 같다.

진적이 장안[북경]의 중서사인 조사정의 집에 있었는데, 내가 빌려 모사한 것을 계기로 결국 호사가에게 팔려갔다. 나는 모두 한두 차례 보고는 다시 보지 못했다. 『순희비각속첩』에도 각이 있다.

跋魯公〈送劉太冲叙〉[1]：顔魯公〈送劉太冲叙〉, 鬱屈瑰奇[2], 于二王法外別有異趣. 米元章謂 "如龍蛇生動, 見者目驚"[3], 不虛也. 宋四家書派[4], 皆出魯公, 亦只〈爭坐帖〉一種耳. 未有學此叙者. 豈當時不甚流傳耶. 眞跡在長安趙中舍士楨[5]家, 以余借摹, 遂爲好事者購去. 余凡一再見, 不復見矣. 《淳熙秘閣續帖》亦有刻.

 교감

◎ 〈品〉(『용대별집』, 권5 39엽)에 실려 있다. 묵적이 『희홍당첩』(권9)에 실려 있다.

⊙ '流'는 〈梁〉에 '留'이다.

1) '송유태충서送劉太冲叙'는 팽성彭城의 귀족인 유태충劉太冲을 송별하면서 지은 글이다. 「顔魯公集」 卷12 「送劉太冲序」 참조.
2) '울굴鬱屈'은 뱀이 몸을 감아 움직이듯이 필획이 실하게 연속되어 있는 모양이다. 곧 '용사생동龍蛇生動'의 모습을 이른다. '괴기瑰奇'는 진귀하면서 기특한 모양을 이른다. 宋 蘇軾 「東坡全集」 卷1 「懷賢閣」, "西觀五丈原, 鬱屈如長蛇." 唐 韓愈 「昌黎先生文集」 卷4 「鄭群贈簟」, "蘄州笛竹天下知, 鄭君所寶尤瑰奇."
3) 미불은 『서사』에서 "龍蛇生動, 觀之驚人."이라고 하였다.
4) '송사가宋四家'는 송사대가, 곧 소식, 황정견, 미불, 채양을 이른다. '1-3-24' 참조.

'조사정趙士楨'은 자는 언경彦卿이고 절강 낙청인樂淸人이다. '중사中舍'는 중서사인을 이
 른다. '정정政楨'이 '1-2-20'에는 '정정政禎'으로 되어 있다.

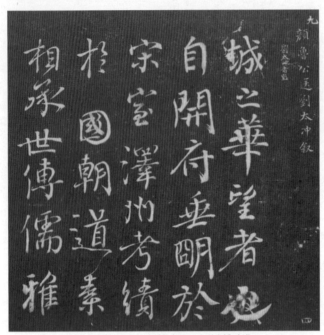

당 안진경顔眞卿, 〈송유태충서送劉太沖叙〉(희홍당첩)

대령[왕헌지]의 「낙신십삼행」 진적에 제함 : 조오흥[조맹부]이 일찍이 집현 대학사 진호에게서 「낙신십삼행」을 얻어 스스로 제하기를, "이는 진나라 때 마전에 쓴 것이다. 사릉[남송 고종]이 힘을 다해 수소문하여 겨우 9행 176자를 얻었을 뿐이었다. 그래서 미우인이 발문에서 '9행'이라고 말했던 것이다. 송나라 말엽에 가사도가 다시 4행 74자를 얻어 뒤에 잇고자 했으나, 9행의 발문과 서로 연속되지 않아 결국 4행을 뒤쪽에 따로 표구한 뒤에, '열생인悅生印'과 '장자인長字印'을 찍었다."라고 했다. 지금 이 본이 아직 세상에 남아 있는지 여부는 모르겠다.

내가 모사한 것은 수주[가흥] 항자경[항원변]이 소장하던 본으로, 『선화서보』에 수록되어 있는 본이다. 오흥이, "당나라 사람이 임모한 본이 더 있다."고 했는데, 뒤에 유공권의 발문이 적혀 있다. 이 또한 신묘한 물건이다. 세상에 전해지는 송대에 탑본한 「십삼행」에 비한다면, 어찌 하늘과 땅 차이일 뿐이겠는가.

題大令〈洛神十三行〉眞跡 : 趙吳興曾得〈洛神十三行〉于陳集賢灝[1], 自題 "此晉時麻箋. 思陵極力搜訪, 僅獲九行百七十六字, 故米友仁[2]跋作九行. 宋末賈似道復得四行七十四字, 欲續于後, 則于九行之跋不相屬, 遂以四行別裝于後, 以悅生印及長字印[3]款之." 今此本不知猶在人間不. 余所摹秀州[4]項子京藏, 是《宣和譜》中所收.[5] 吳興云 "更有唐人臨本." 後有柳公權跋, 亦神物也. 視世所傳

교감

◎ 〈品〉(「용대별집」권5 33엽)에 실려 있다. 「희홍당첩」(권1)에 실린 「낙신부」 3종 가운데 가장 먼저 실려 있고, 끝에 유공권의 발문 "子敬好寫洛神賦, 人間合有數本, 此其一焉. 曆元年正月廿四日, 起居郎柳公權記."가 있다. '1-3-63' 참조.

◎ '箋'은〈品〉·「희홍당첩」에 '牋'이다.

◎ '印'은〈品〉에 없다.

◎ '不'는〈董〉·〈品〉에 '否'이다.

◎ '譜'는〈品〉에 없다.

◎ '所'는〈品〉에 없다.

〈十三行〉宋搨, 何啻霄壤耶.

1) '진호陳灝'는 원나라 인종 때에 집현대학사集賢大學士를 지낸 바 있다. '1-3-63' 참조.
2) '미우인米友仁'은 미불의 장자이다. '1-1-1' 참조.
3) '열생인悅生印'과 '장자인長字印'은 가사도賈似道가 소장품에 찍던 도장이다. '1-3-63' 참조.
4) '수주秀州'는 절강 가흥嘉興이다.
5) 『松雪齋集』卷10「洛神賦跋」, "又有一本, 是宣和書譜中所收. 七璽宛然, 是唐人硬黃紙所書. 紙畧高一分半, 亦同十三行二百五十字."

동진 왕헌지王獻之의 〈낙신십삼행洛神十三行〉과 명 동기창董其昌의 〈낙신십삼행제洛神十三行題〉

★ 참고

위나라 조식이 창작한 「낙신부」를 동진의 왕헌지가 마전에 13줄의 소해로 쓴 것을 「낙신부십삼행」이라고 한다. 이것이 송나라 때에 두 조각으로 나뉘어 흩어졌다가, 남송 때에 가사도가 먼저 9행을 얻은 뒤에 다시 4행을 얻어 벽옥 모양의 돌에 새겨두었다. 이를 '벽옥십삼행'이라고 한다. 현재 북경의 수도박물관에 있다.

마전에 쓴 진적은 현전하지 않지만, 원나라 때에까지 전해져 조맹부가 왕헌지의 진적으로 판정한 바 있다. 또한 당나라 때에 경황지에 모사하여 유공권 등의 발문이 적힌 본도 있다. 조맹부가 이를 당나라 사람의 모본으로 판정하였고, 후인들은 유공권의 모본으로 추정하기도 하였다.

「녹포첩」의 뒤에 발함 : 「녹포첩」 진적과 송대 탑본은 자형의 대소가 다를 뿐 아니라, 그 문장도 조금씩 다르다. 따라서 송대 탑본은 진실로 처음부터 근거로 삼기에는 부족한 본이었다. 「십칠첩」의, "淸晏歲豐 又所使有豊一鄉 故自名處"에서 '豊一鄉'이 무슨 말인지를 나는 도무지 이해하지 못하다가, 고려에서 새긴 본을 얻어서 보니, "수확한 것에 특이한 생산물이 있다.[所出有異産]"라고 되어 있어, 이를 읽고서야 시원하게 이해할 수 있었다. 이를 계기로 왕저가, 단지 모방한 글씨를 근거로 삼아 돌에 새겨 넣었음을 알게 되었다.

跋〈鹿脯帖〉後 : 〈鹿脯帖〉[1]眞跡與宋搨本, 不唯字形大小不倫, 乃其文亦小異, 宋搨政自不足據也. 〈十七帖〉"淸晏歲豐, 又所使有豊一鄉, 故自名處." 予極不解'豊一鄉'作何語. 及得高麗刻本, 乃云"所出有異産", 讀之豁然. 因知王著[2]但憑倣書入石耳.

1) '녹포첩鹿脯帖'은 안진경이 아내의 병을 치료할 '녹육건포鹿肉乾脯'를 구하려고 이태보李太保에게 보낸 편지이다.

2) '왕저王著'는 북송의 성도인成都人으로 자는 지미知微이다. 『순화비각법첩』을 엮었다. '1-1-12' 참조.

동진 왕희지王羲之,〈십칠첩十七帖·청안첩淸晏帖〉

 교감

◎ 〈品〉(『용대별집』 권5 40엽)에 실려 있고, 끝에 "猶憶辰玉, 初得此帖於蒙陰公氏, 亟報余, 展玩如得連城. 辰玉書法爲此一變. 今日重觀於德偶齋, 感慨係之矣."가 있다. 묵적이 『희홍당첩』(권9)에 실려 있다. '辰玉'은 왕형王衡의 자이다.

◉ '唯'는 〈品〉에 '類'이다.

◉ '予'는 〈品〉에 '余'이다.

◉ '極不'은 〈梁〉·〈董〉·〈品〉에 '不極'이다.

◉ '倣'은 〈董〉에 '仿'이다.

참고

임모와 번각으로 원형을 잃은 묵적을 왕저가 『순화비각법첩』에 그대로 수록하였음을 지적한 것이다. 「녹포첩」과 「십칠첩」에서 이를 확인할 수 있다. 「십칠첩」에 실린 「청안첩淸晏帖」의 전문은 "그곳은 평온하고 풍년이 들고 소출이 부족하지 않은 것으로써 명성이 있는 곳이다. 또한 산천의 형세도 그렇다고 하니, 어찌 구경하지 않을 수 있겠는가.[知彼淸晏歲豐, 又所出有無乏, 故是名處, 且山川形勢乃爾, 何以可以遊耳.]"이다. 고려 각본에는 '소출유이산所出有異産'으로 되어 있다. 행초 글씨를 베끼고 전각하는 사이에, '출出'은 '사使'로 왜곡되고 '무핍無乏'은 '이산異産', '풍일향豊一鄉'으로 왜곡된 것이다.[3]

3) 李德懋 『靑莊館全書』 卷55 「盎葉記二·鹿脯帖」. "十七帖, 未知我國何人所刻, 而爲董玄宰所歎賞, 蓋善本也. 中國法書, 偶落於我國, 復入於中國, 爲鑑賞家所珍藏, 我國無慧眼故也."

양의화[양희]의 「황정경」 뒤에 발함 : 「황소황정경」에 대해 도곡은 발문에서, "우군[왕희지]의 「환아서」이다."라고 하였다. 미불은 발문에서, "육조 시대 사람의 글씨로서, 우세남과 저수량의 습기가 없다."라고 하였다. 오직 조맹부는, "표표하여 신선의 기운이 있다. 바로 양희와 허목·허해의 옛 필적이다."라고 하였다. 또 장우는 오흥[조맹부]의 「과진론」에 쓴 글에서, 단지, "양의화의 필법을 배운 글씨이다."라고 했을 뿐이다. 오흥은 감식안이 정밀하니 반드시 근거한 바가 있을 것이요, 억측한 말은 아닐 것이다.

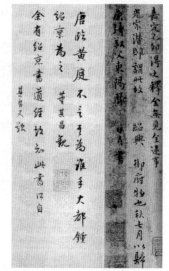

경황지 〈황정경黃庭經〉에 적힌 동기창 발문

『진고』를 살펴보니, "양희의 글씨는 치[미상]의 서법을 비조로 삼아 본받아서, 힘이 이왕[왕희지·왕헌지]과 같다."라고 되어 있었다. 「술서부」에도, "방과 원의 법도가 자신에게서 나오고, 글씨의 결구로써 후세에 이름을 남겼다. 마치 매여 있지 않은 배처럼 총애와 모욕을 분변하지 않다가, 도리어 이로 인해 놀라는 듯하였다."라고 했다.

그가 서가에게 이처럼 소중하게 여겨졌으나, 당나라 때에는 겨우 초서 여섯 줄이 남아 있었을 뿐이었다. 그런데 지금 이 「황정경」에 행서와 해서로 쓴 수천 글자의 신채가 뚜렷하고 전해온 내력도 분명하니, 어찌 묵지墨池의 기이한 인연이 아니겠는가.

원나라 때에 선우추의 집에 있었는데, 내가 예전에 관사 한종백[한세능]에게 빌려 몇 줄을 임모하였다. 이제 이를 새겨서 여러 첩의 머리로 삼는다. 양희가 우군의 후배이지만 이것이 신선의 필적이므로 다시 시대로써 배열하지는 않는다.

跋楊義和[1]〈黃庭經〉後：〈黃素黃庭經〉, 陶穀[2]跋以爲"右軍〈換鵝書〉[3]." 米芾跋以爲"六朝人書, 無虞‧褚習氣."[4] 惟趙孟頫以爲"飄飄有仙氣, 乃楊‧許[5]舊迹."[6] 而張雨[7]題吳興〈過秦論〉, 直以爲"學楊義和書." 吳興精鑒, 必有所據, 非臆語也. 按《眞誥》稱"楊書祖效郗[8]法, 力同二王."[9]〈述書賦〉亦云"方圓自我[10], 結構遺名[11], 如舟楫之不繫[12], 混寵辱以若驚.[13]·[14]" 其爲書家所重若此, 顧唐時止存草書六行. 今此經行楷數千字, 神采奕然, 傳流有緒, 豈非墨池奇邁耶. 元時在鮮于樞家, 余昔從館師韓宗伯, 借摹數行. 茲勒以冠諸帖. 楊在右軍後, 以是神仙之跡, 不復係以時代耳.

교감

◎ 〈品〉(『용대별집』 권5 29엽)에 실려 있고, 끝에 협주 '內景玉經帖'이 있다. 묵적이 『희홍당첩』(권1)에 실려 있다.

◎ '黃'은 〈董〉에 '懷'이다.

◎ '迹'은 〈品〉에 '跡'이다.

◎ '張雨'는 〈梁〉·〈董〉·〈品〉에 '張伯雨'이다.

◎ '據'는 〈梁〉·『희홍당첩』에 '据'이다.

◎ '草'는 〈梁〉·『희홍당첩』에 '帶'이고, 〈品〉에 '帶名'이다.

◎ '千'은 〈董〉에 '十'이다.

◎ '邁'는 〈董〉에 '覲'이다.

1) '양의화楊義和'는 동진의 도사 양희楊羲(330~387)로 '의화義和'는 그의 자이다.
2) '도곡陶穀'은 자는 수실秀實이고 신평인新平人이다. 본성은 당唐이었으나 도陶로 고쳤다. 오대의 후한에 출사하였고 이후 송에서 벼슬하였다.
3) '환아서換鵝書'는 왕희지가 쓴 『황정경』의 별칭이다. 혹은 『도덕경』을 이른다. 唐 李白 『李太白文集』 卷13 「送賀賓客歸越」 참조. '1-2-5' 참조.
4) 宋 米芾 『書史』. "黃素黃庭經一卷, 是六朝人書, 絹完, 並無唐人氣格."
5) '양허楊許'는 양희楊羲와 허목許穆‧허회許翽 세 도인을 이른다. 삼선군三仙君으로 병칭된다. 허목은 허매許邁의 아우로 자는 사현思玄이다. 호군장사산기시랑護軍長史散騎侍郞을 지냈다. 허회는 허목의 셋째 아들로 자는 도상道翔‧옥부玉斧이다. 출사하지 않고 모산茅山에 은둔하여 양희에게 배웠다. 梁 陶弘景 『眞誥』 卷19 참조.
6) 元 趙孟頫 『松雪齋集』 卷3 「題黃素黃庭後」. "此書飄飄有仙氣, 意其爲楊許舊迹, 蓋人間至寶, 伯機所藏也."
7) '장우張雨'(1277~1348)는 전당錢塘의 도사로 자는 백우伯雨, 호는 구곡외사句曲外史‧정거자貞居子이다. 이옹의 글씨를 본받고 회소를 겸했다.
8) '치郗'는 미상이다. 혹 치음郗愔이 아닌가 한다. 동기창은 『용대문집』에서 치감郗鑒, 치음郗愔, 치초郗超 세 사람을 언급한 바 있다. 치감의 자는 도휘道徽, 시호는 문성文成이다. 치음은 치감의 아들이자 왕희지의 처남으로 자는 방회方回, 시호는 문목文穆이다. 장초에 능하여 왕희지에 버금간다고 일컬어졌고 왕익의 법을 얻어 장지와 병칭되었다. 예서에도 능하였다. 치초는 치음의 아들로 역시 초서에 능하였다. 『法書要錄』 卷8 「妙品·郗愔」 참조.
9) 梁 陶弘景 『眞誥』 卷19. "又按三君手迹, 楊君書最工, 不今不古, 能大能細. 大較雖祖效郗法, 筆力規矩, 並於二王, 而名不顯者, 當以地微, 兼爲二王所抑故也."
10) '방원자아方圓自我'는 타인의 법에 얽매이지 않고 스스로 일가의 법을 완성하였다는 말이다.
11) '결구유명結構遺名'은 글씨로써 후세에 이름을 남겼다는 말이다.

12) '주즙지불계舟楫之不繫'는 매이지 않은 배처럼 구속되지 않고 자유로움을 이른다.『莊子』「列禦寇」, "汎若不繫之舟, 虛而遨遊者也."

13) '혼총욕이약경混寵辱以若驚'은 총애와 모욕과 득과 실에 대해 마음을 두지 않고 오직 자신의 직분에 충실할 뿐이라서, 총애를 받아도 깜짝 놀라게 되고 굴욕을 받아도 깜짝 놀라게 된다는 말이다.『道德經』(13章), "寵爲下, 得之若驚, 失之若驚, 是謂寵辱若驚."

14) 唐 竇臮『述書賦』卷上, "楊眞人之正行, 兼淳熟而相成. 方圓自我, 結搆遺名, 如舟楫之不繫, 混寵辱以若驚."

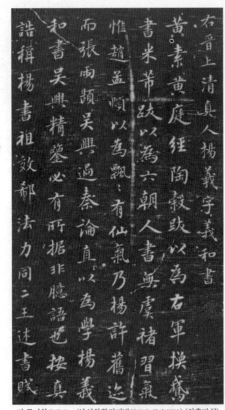

명 동기창董其昌, 〈양의화황정경발楊義和黃庭經跋〉(희홍당첩)

오운학[오거]의 글씨 뒤에 발함 : 오거의 글씨는 미남궁[미불]의 밖으로는 한 걸음도 넘겨보지 않았다. 경구의 북고산에 있는 '천하제일강산'이란 방서가 바로 그의 글씨이다.

처음에 도성[북경]에서 칠언절구 한 폭을 보았는데, 성명이 적혀 있지 않고 단지 '운학거사'라는 인장이 찍혀 있을 뿐이었다. 그런데 우연하게 송나라 『경적지』에서, "『운학집』, 오거 지음."이라는 기록을 보고서 오거의 글씨임을 알게 되었다. 그리고 얼마 후에 신안의 백악산 아래에서 산속 나그네가 회옹[주희]이 썼다는 「귀거래사」를 가지고 있었는데, 바로 미원장[미불]의 글씨와 몹시 비슷하고 뒤에 '운학'이라는 두 글자가 있었다. 때문에 이로써 살펴서 감정할 수 있었다. 지금은 집에 보관하고 있다.

이 시는 초산의 강물 속에 잠겨 있는데, 윤주의 태수 곽군[미상]이 나를 위해 묵본으로 탁본해주었다. 하지만 이미 보일 듯 말 듯한 상태여서 임모할 수가 없다.

跋吳雲壑書後 : 吳琚[1]書, 自米南宮外, 一步不窺. 京口[2]北固山[3], 有天下第一江山牓書, 卽其筆也. 始于都下, 見七言絶一幅[4], 不款名姓, 但有雲壑居士印. 偶閱宋《經籍志》[5] "《雲壑集》吳琚撰", 知爲琚書. 已于新安[6]白岳[7]下, 山客持晦翁書〈歸去來辭〉. 酒絶似米元章, 後有'雲壑'二字, 因得審定, 今藏于家. 此詩[8]沒于焦山[9]江中, 潤州[10]守霍君[11]爲余拓墨本. 然已在若明若晦[12]間, 不可臨摹矣.

교감

◎ 〈品〉(『용대별집』권4 67엽)에 실려 있다. 〈石〉(권43 「明董其昌雜書一册」)에 실려 있고, 끝에 "辛亥四月廿六日, 董其昌識."가 있다. '신해'는 만력 39년(1611)이다.
◉ '絶'은 〈梁〉·〈董〉·〈品〉에 '律詩'이다.
◉ '幅'은 〈品〉에 '帖'이다.
◉ '宋'은 〈品〉에 없다.
◉ '下山'은 〈梁〉·〈董〉에 '山下'이다.
◉ '酒'는 〈董〉에 '乃'이다.
◉ '于'는 〈梁〉·〈董〉·〈品〉에 '余'이다.

1) '오거吳琚'는 오익吳益의 아들로 호는 운학雲壑이다. '1-1-1' 참조.

2) '경구京口'는 현재 장강 하류에 위치한 강소성 진강鎭江 지역에 속한 지명이다. 동한 시기에 손권孫權이 이곳에 도읍을 정하여 '경성京城'으로 불리다가 '경구진京口鎭'으로 개명된 바 있다. 험준한 산이 둘러 있어 군사적 요충지로 인식되던 곳이다.

3) '북고산北固山'은 강소 진강鎭江 북쪽에 위치한 산으로 장강이 삼면을 둘러싸고 있으며 산세가 험고하다. 금산金山, 초산焦山과 더불어 경구京口의 삼산三山으로 일컬어진다. 장강으로 돌출해 있고 산세가 험한 요새지로 산 위에 오손호吳孫皓가 감로甘露 원년에 완공한 '감로사甘露寺'가 있다. 『대계』(226쪽 292번 주석)에 따르면 처음에 양 무제가 이 산에 올라 감로사 산문山門에 '천하제일강산天下第一江山'이라는 여섯 글자를 새겨 넣었는데 이것이 파손되어 회동총관淮東總管이었던 오거吳琚가 다시 대자로 새겨 넣었고 이 역시 파손되어 현재는 청대에 통판通判 정강장程康莊이 새겨둔 것이 전한다고 한다. 『欽定南巡盛典』卷85, "甘露寺 … 梁武帝登樓, 延望改曰北顧寺, 爲吳孫皓建以改元甘露, 遂以命名. 舊在山下, 宋祥符間移建. 吳琚榜曰天下第一江山."

4) 『石渠寶笈』卷37 「宋吳琚書七言絶句一軸」, "素絹本, 行書, 無款, 有雲壑書印一印 … 軸高三尺七分, 廣一尺七寸二分."

5) '송경적지宋經籍志'는 미상이다.

6) '신안新安'은 휘주徽州의 흡현歙縣에 있는 지명이다.

7) '백악白岳'은 휴녕休寧의 서쪽에 위치한 산이다.

8) '차시此詩'는 행서로 쓴 오언시이다. 『대계』(226쪽 301번 주석)에 따르면 이 시가 육증상陸增祥이 엮은 『팔경실금석보정八瓊室金石補正』(권107)의 「초산제각焦山題刻」에 실려 있으며, 그 말미에 "淳熙甲辰上元前三日, 遊焦山, 觀瘞鶴銘有作. 延陵吳琚."라고 쓰여 있다고 한다. '갑진'은 1184년이다.

9) '초산焦山'은 강소 단도현丹徒縣의 동쪽에 위치한 산이다. 장강에 접해 있으며 금산金山과 마주해 있다.

10) '윤주潤州'는 강소의 진강鎭江이다.

11) '곽군霍君'은 미상이다.

12) '약명약회若明若晦'는 보일 듯 말 듯하고 알 듯 말 듯한 상태를 이른다.

온비경[온정균]의 글씨에 제함 :「호음곡」은 온비경의 글씨이다. 평원[안진경]의 글씨와 비슷하면서 단단하고 아름다워 자태가 있다. 미원장[미불]이 이를 통해 입문했다.

옛날에 은사마[은정무]의 손자가 이 글씨를 가지고 장안[북경]에 와서, 내 책상 위에 두 달 동안 놓아둔 적이 있었다. 나는 온정균의 '온溫'자가 너무 마멸되어 왕황화[왕정균]의 글씨가 아닐까 의심했었다. 황화의 이름도 정균이고, 글자의 자취가 미가 부자[미불·미우인]에 가까웠기 때문이다.

천중의 황소소[황휘]가 이에 이르기를, "이 글씨가 분명히 양나라[후량]의 내부에 들어갔던 적이 있다. 양나라가 '온'자를 휘해서 마침내 지워 없앤 것이다."라고 했다. 어쩌면 그럴 수도 있겠다는 생각이 든다.

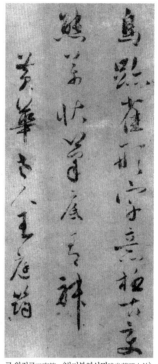

금 왕정균王庭筠, 〈발미불연산명跋米芾研山銘〉

題溫飛卿[1]書 :〈湖陰曲〉[2]溫飛卿書, 似平原書而遒媚[3]有態. 米元章從此入門. 昔年殷司馬[4]之孫持至長安, 留予案上兩月. 余以溫庭筠溫字頗漫, 疑是王黃華[5]書. 黃華亦名庭筠, 字跡近米家父子故耳. 川中[6]黃昭素[7]乃謂 "此必曾入梁內府[8], 梁諱溫字[9], 遂磨去." 意或有之.

◎〈品〉(『용대별집』 권5 40엽)에 실려 있다.
◉ '予'는 〈品〉에 '於'이다.

1) '온비경溫飛卿'은 만당의 시인 온정균溫庭筠(812~874)으로 본명은 기岐이고 태원인太原人이다. '비경飛卿'은 그의 자이다.
2) '호음곡湖陰曲'은 당의 위곡韋縠이 편찬한 『재조집才調集』(권2)에 「호음사湖陰詞」라는 제목으로 실려 있다.

3) '주미遒媚'는 단단하고 아름다움을 이른다. 唐 韋續『墨藪』, "虞世南書體段遒媚, 擧止 不凡."

4) '은사마殷司馬'는 은정무殷正茂(1513~1592)로 자는 양실(養實), 호는 석정石汀이고 흡현인歙 縣人이다. '1-3-40' 참조.

5) '왕황화王黃華'는 미불의 생질인 왕정균王庭筠(1151~1202)으로 '황화黃華'는 그의 호이다. '1-1-1' 참조.

6) '천중川中'은 사천四川의 별칭이다.

7) '황소소黃昭素'는 사천 남충인南充人으로, 동기창과 동년 진사인 황휘黃輝이며 자는 평천 平川·소소昭素이다.

8) '내부內府'는 왕실의 창고이다.

9) '양梁'은 오대의 후량을 이른다. 후량의 태조 주전충朱全忠의 본명이 온溫이었다.

이북해[이옹]의 「진운삼첩」에 발함 : 황장예[황백사]가 장종신의 글씨
를 논평하기를, "북해에서 나왔다."라고 했다. 조자고[조맹견]는 또,
"북해는 자경[왕헌지]의 서법을 배워 의측欹側한 병통이 있지만, 장종
신의 경우에는 이것이 없다. 그러나 장종신의 글씨는 실제로 이북해
의 「법화사비」와 같다. 다만 이북해가 끊임없이 기이한 자취를 만들
어내어 진실로 더 뛰어나다."라고 했다.

나는 일찍이, "우군[왕희지]은 용과 같고, 북해는 코끼리와 같다."라
고 평한 적이 있다. 세상에는 반드시 내 말에 수긍할 사람이 있을 것
이다.

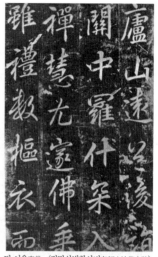

당 이옹李邕, 〈진망산법화사비秦望山法華寺碑〉

跋李北海〈縉雲三帖〉[1] : 黃長睿[2] 評張從申[3] 書 "出于北海."[4] 趙子
固[5] 又以 "北海學子敬, 病在欹側[6], 若張從申卽無此矣. 然從申書,
實似北海之〈法華寺碑〉[7], 而北海出奇不窮, 故嘗勝"[8] 云. 余嘗謂
"右軍如龍, 北海如象", 世必有肯予言者.

교감

◎ 〈品〉(『용대별집』, 권5 23엽)에 실려 있
다. 묵적이 『희홍당첩』(권8)에 실려
있다.

◉ '嘗'은 〈梁〉·〈品〉·『희홍당첩』에 '當'
이다.

◉ '予'는 〈梁〉·〈董〉에 '余'로 되어 있고,
〈品〉에 '余之'이다.

1) '진운삼첩縉雲三帖'은 이옹의 글씨 「개소부첩改少傅帖」, 「진운첩縉雲帖」, 「승화첩勝和帖」을
이른다. 세 첩의 별칭은 각각 '이부첩吏部帖', '영강첩永康帖', '독열첩毒熱帖'이다. 宋 米
芾 『書史』, "李邕三帖, 第一改少傅帖, 深黃麻紙, 淡墨淳古如子敬. 第二縉雲帖, 淡黃麻
紙. 第三碧牋勝和帖."
2) '황장예黃長睿'는 황백사黃伯思로 '장예長睿'는 그의 자이다. '1-4-10' 참조.
3) '장종신張從申'은 당의 대력(766~779)과 건중(780~783) 연간에 활동하던 인물이다. 종사
從斯, 종의從義, 종약從約과 함께 4형제가 글씨에 능하여 '장씨사룡張氏四龍'으로 불렸다
고 한다. 南宋 陳思 『書小史』, "弟從師監察御史從義從約, 灼然有才, 並工書, 皆得右軍
風規. 時人謂之張氏四龍."
4) 北宋 黃伯思 『東觀餘論』 卷下 「跋開弟所藏張從申愼律師碑後」, "張從申書, 其原出于
王大令, 筆意與李北海同科, 故名重一時."
5) '조자고趙子固'는 송나라 조맹견趙孟堅(1199~1264)으로 '자고子固'는 그의 자이다.

6) 明 汪砢玉『珊瑚網』卷23下「趙子固書法論」, "北海深悟大令, 大令不若是之歘跋也."

7) '법화사비法華寺碑'는 강소 산음의 진망산秦望山 법화사法華寺에 있는 「진망산법화사비
秦望山法華寺碑」를 이른다. 개원 23년(735)에 이옹이 짓고 썼다.

8) 출전 미상이다.

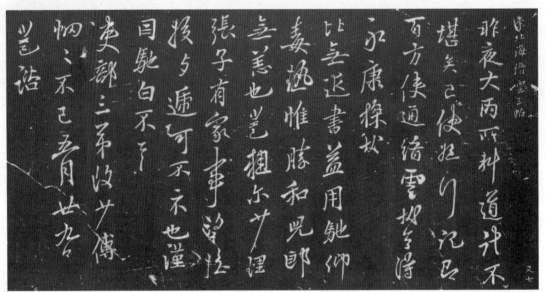

당 이옹李邕, 〈진운삼첩縉雲三帖〉(희홍당첩)

이백시[이공린]의 글씨에 발함 : 미해악[미불]이, "젊을 때에는 미처 일가를 이루지 못하고 법첩을 본떠 모사할 뿐이어서 '옛 글자를 집자한다.' 하였다."라고 했다. 지금 「구가」를 보면, 정말 그렇다. 왼쪽에 이백시의 그림이 붙어 있다. 『화사』에서 말한, "이백시가 「구가」를 경영했다."가 이것이다. 이백시의 『효경』은 힘껏 종요의 법을 추종하였다. 『선화보』에서 말한, "글씨가 위진 시대에 핍진하다."는 빈 말이아니다. 두 첩 모두 글을 줄여서 썼다.

跋李伯時書：米海岳云 "少時未能立家, 但規摹法帖, 謂之集古字."[1] 今觀〈九歌〉[2]良然. 左方有伯時畫, 《畫史》所稱 "伯時經營〈九歌〉"[3]者是已. 伯時〈孝經〉力追鍾法, 《宣和譜》謂 "書逼魏晉"[4], 不虛耳. 二帖皆節文[5].

1) 米芾『海嶽名言』, "壯歲未能立家, 人謂我書爲集古字. 蓋取諸長處總而成之."
2) 미불이 소해로 「구가九歌」의 일부를 쓴 작품과 이공린이 「효경』의 일부를 쓴 작품이 「희홍당첩」(권)에 실려 있다.
3) '화사畫史'는 미상이다. 미불의 『화사』에는 보이지 않는다.
4) 『宣和畫譜』卷7 「文臣李公麟」, "考公麟平生所長, 其文章則有建安風格, 書體則如晉宋間人, 畫則追顧陸."
5) '절문節文'은 일부를 잘라 줄여놓은 글이다.

참고

「구가」의 내용을 간추려 미불이 쓰고 이공린이 그린 첩과 「효경』의 내용을 간추려 이공린이 쓴 첩을 감상하고 쓴 발문으로 보인다. 미불은 『해악명언』에서 "장성한 나이에도 일가를 이루지 못해서, 사람들이 내 글씨에 대해 '옛 글자를 집자하였다'라고 한다. 훌륭한 부분들을 취합해서 완성했기 때문이다."라고 고백하였다. 동기창의 말에 따르면, 위의 「구가」는 미불이 젊은 시절에 완성한 작품이다. 옛 글자를 집자한 것 같은 흔적이 잘 드러나 있을 듯하다.

교감

◎ 〈品〉(『용대별집』 권4 67엽)에 실려 있다. 묵적이 『희홍당첩』(권1)에 실려 있다.
◉ '伯時'는 〈梁〉·〈董〉·〈品〉, 『희홍당첩』에 '與伯時'이다.
◉ '魏晉'은 〈品〉에 '晉魏'이다.

「도인경」[「청정경」의 오기]의 뒤에 씀 : 나는 일찍이 유성현[유공권]이 소해로 쓴 「도인경」을 본 적이 있다. 단단하여 굳세고 운치가 있었다. 채군모[채양]의 「다록」이 이를 많이 모방했으나 세상에 전해지는 것은 없다. 이 「청정경」은 영흥[우세남]의 「파사론」과 비슷하다. 해상 반씨[반광록]의 소장으로 송나라 첩이다.

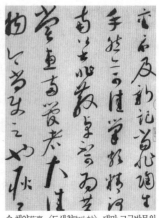

송 채양蔡襄, 〈도생첩陶生帖〉, 대만 고궁박물원

書〈度人經〉後[1] : 余曾見柳誠懸小楷〈度人經〉[2], 遒勁有致. 蔡君謨[3]〈茶錄〉[4]頗倣之, 世未有傳者. 此〈淸靜經〉[5], 似永興〈破邪論〉. 海上潘氏[6]所藏, 宋帖也.[7]

1) "화각본"에는 표제인 '書度人經後'의 아래에 '度人當作淸靜'이라는 소주가 달려 있다. 『대계』(228쪽의 335번 주석)는 이것이 편자의 실수라고 하였다.
2) '도인경度人經'은 '영보도인경靈寶度人經'의 약칭이다.
3) '채군모蔡君謨'는 북송의 채양蔡襄으로 '군모君謨'는 그의 자이다. '1–2–5' 참조.
4) '다록茶錄'은 채양이 엮어 치평 원년(1064)에 2권으로 석각하여 간행한 책이다.
5) '청정경淸靜經'은 『태상노군설상청정묘경太上老君說常淸靜妙經』이다.
6) '반씨潘氏'는 반광록潘光祿으로 일컬어졌던 인물이다. 『서품』(『용대별집』 권5 20엽), "柳誠懸有小楷淸靜經, 余摹於海上潘光祿, 刻之鴻堂帖."
7) 『서품』(『용대별집』 권4 58엽), "破邪論, 則唐人小楷, 與柳誠顯淸淨經, 竝是眞筆. 一見之義興吳光祿家. 雖摹刻之鴻堂帖中, 未盡其法. 破邪論, 偶得宋搨, 臨此."

교감

◎ 묵적이 『희홍당첩』(권1)에 실려 있다.

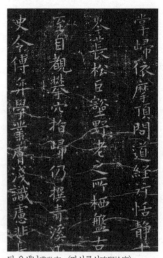

당 우세남虞世南, 〈파사론서破邪論序〉

색정의 「출사송」에 발함 : 종태부[종요]의 글씨는 진晉나라가 장강을 건널 때부터 겨우 「선시표」만 전해졌을 뿐이어서 백여 년 동안 묘적妙跡이 이미 사라졌었다. 지금 세상에 색정의 「출사송」이 나타날 줄을 어찌 알았겠는가? 이 본이 취리[가흥] 항자경[항원변]의 집에 있다. 이것이 진실로 으뜸가는 구경거리다.

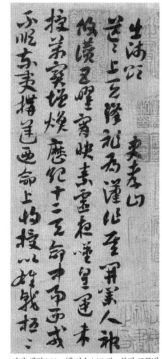

서진 색정素靖, 〈출사송出師頌〉, 북경 고궁박물원

跋素靖[1]〈出師頌〉[2] : 鍾太傅書, 自晉渡江時[3], 止傳〈宣示表〉, 百餘年間妙跡已絕. 寧知今世有素靖〈出師頌〉耶. 此本在檇李項子京家, 故是甲觀[4].

1) 색정素靖(239~303)은 서진의 돈황인敦煌人으로, 자는 유안幼安이다.
2) '출사송出師頌'은 한의 사잠史岑이 지은 글을 색정이 장초章草로 쓴 것이다.
3) '진도강시晉渡江時'는 낙양의 서진西晉(265~316)이 북방 세력에 밀려 무너지고 장강을 건너 남경 지역의 건강建康으로 옮겨 동진東晉(317~418)을 세우던 시기를 이른다.
4) '갑관甲觀'은 으뜸가는 구경거리다. 한대에 황태자가 거하던 누관의 이름으로, 후대에 태자궁을 가리키거나 도서를 보관하는 장소를 가리키는 말로 쓰이기도 하였다. 갑甲은 '제일'이라는 뜻이다.

교감

◎ 〈品〉(「용대별집」 권4 56엽)에 실려 있다. 묵적이 「희홍당첩」(권3)에 실려 있다.
⊙ '本'은 〈品〉·「희홍당첩」에 '書'이다.

왕자경[왕헌지]의 서첩에 발함 : 「보진첩」에 이 첩[십이월첩]을 새겨놓았
는데, "대군大軍"이라는 말에서 끝났다. 내가 자경의 다른 첩을 살펴
보니, "이지已至"에서 끝까지 말의 뜻이 서로 연속되어 있다. 원래 하
나의 첩이었다가 수장하는 사람에 의해 분리된 것이다. 이왕[왕희지·왕
헌지]의 글씨 가운데 읽을 수 없는 것들은 모두 이러한 유이다. 미원
장[미불]이 그러므로 이를 자경의 가장 뛰어난 글씨라고 하였다.

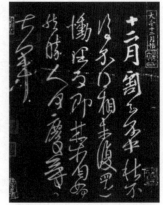

동진 왕헌지王獻之, 〈십이월첩十二月帖〉(보진
재첩)

跋子敬帖[1]: 〈寶晉帖〉[2]刻此帖, "大軍"止. 余撿子敬別帖, 自"已
至"至末, 辭意相屬. 原是一帖, 爲收藏者離去耳. 二王書有不可讀
者, 皆此類也. 米元章故以此爲子敬第一書[3].

1) '자경첩子敬帖'은 왕헌지의 「십이월첩十二月帖」을 이른다.
2) '보진첩寶晉帖'은 미불의 「보진재첩寶晉齋帖」이다. 미불은 왕희지의 「왕략첩王略帖」, 사안
謝安의 「팔월오일첩八月五日帖」, 왕헌지의 「십이월첩」을 얻은 뒤에 서재의 이름을 '보진
재寶晉齋'라고 하였다. 「십이월첩」은 「보진재첩」(권1)에 실려 있다.
3) 미불은 「서사」에서 왕헌지의 「십이월첩」을 평하기를 "此帖運筆如火筯畫灰, 連屬無端,
末如不經意, 所謂一筆書, 天下子敬第一帖也."라고 했다.

🌸 교감

◎ 묵적이 「희홍당첩」(권3)에 실려 있다.
◉ '帖'은 「희홍당첩」에 '齋'이다.
◉ '故'는 「희홍당첩」에 없다.
◉ '子敬第一'은 〈梁〉·〈董〉에 '第一子
敬'이고, 「희홍당첩」에 '天下第一子
敬'이다.

사장의 시 뒤에 발함 : 사장의 시첩은 신도[신안]의 왕경순에게서 모본을 얻었다. 진적은 아직 보지 못했다. 서법이 『순화각첩』에 실린, 이른바 '소자운'이란 자와 비슷하면서 약간 더 곱고 살이 쪄 있다. 송나라 고종의 글씨가 이에 가깝다.

〈선화宣和〉

跋謝莊[1]詩後 : 謝莊詩帖, 于新都汪景醇[2]得摹本, 未見眞蹟. 書法似《閣帖》所謂蕭子雲[3]者, 而小加妍雋, 宋高宗[4]書近之.

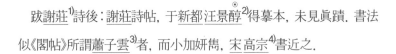

교감

◎ 묵적이 『희홍당첩』(권4)에 실려 있다.

◉ '醇'은 『희홍당첩』에 '淳'이다.

1) '사장謝莊'(421~466)은 자는 희일希逸로 하남 양하인陽夏人이다. 남조의 송나라에 출사하여 금자광록대부金紫光祿大夫에 올랐다. 사장의 시 「서설영瑞雪詠」, 「산야우山夜憂」, 「회원인懷園引」, 「장적롱長笛弄」 네 수가 『희홍당첩』에 실려 있다.

2) '왕경순汪景醇'은 미상이다.

3) '소자운蕭子雲'(487~549)은 제나라에서 예장군왕豫章郡王에 봉해진 소억蕭嶷(444~492)의 아홉 번째 아들로 자는 경제景齊이다. 『순화각첩』(권4)에 소자운蕭子雲의 글씨 「순문첩舜問帖」, 「국씨첩國氏帖」, 「열자첩列子帖」 세 폭이 실려 있다.

4) '고종高宗'은 '1-4-26' 참조.

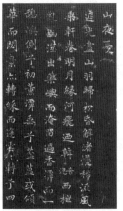

남조 송 사장謝莊,
〈산야우山夜憂〉(희홍당첩)

남조 제 소자운蕭子雲,
〈순문첩舜問帖〉(순화각첩)

장장사[장욱]의 진서[해서]에 제함 : 장사의 「낭관벽기」는 세상에 다른 본이 없다. 오직 봉상 왕경미[왕세무]가 소유하고 있을 뿐인데, 진중순[진계유]이 이를 모사해서 내게 보내주었다. 초서를 배우려면 반드시 진서에서 시작해야 함을 알겠다.

명 동기창, 〈임장욱낭관벽기臨張旭郎官壁記〉,
대만 고궁박물원

題張長史眞書 : 長史〈郎官壁記〉[1], 世無別本. 唯王奉常敬美[2]有之, 陳仲醇[3]摹以寄余. 知學草必自眞入也.

1) '낭관벽기郎官壁記'는 개원 29년(741) 10월에 진구언陳九言이 짓고 장욱이 해서로 기록한 「상서성낭관석기서尚書省郎官石記序」를 이른다. 『金薤琳琅』 卷9 「唐尚書省郎官石記序」 참조.
2) '왕경미王敬美'는 왕세정의 아우 왕세무王世懋(1536~1588)로 '경미敬美'는 그의 자이다. 호는 인주麟洲이다. 태상시 소경을 지냈다. '봉상奉常'은 태상太常을 이른다.
3) '진중순陳仲醇'은 동기창의 후배 진계유陳繼儒(1558~1639)로 '중순仲醇'은 그의 자이다. 호는 미공眉公·미공麋公이고 화정인華亭人이다. 29세에 소곤산小昆山에 은거하였고 후에 동사산東佘山에 거하면서 독서 저술에 힘쓰고 특히 서화에 뛰어났다.

교감

◎ 묵적이 『희홍당첩』(권7)에 실려 있다.

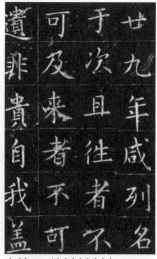

당 장욱張旭, 〈상서성낭관석기서尚書省郎官石記序〉, 일본 와세다대 도서관

참고

당나라 초부터 상서성의 각사에 근무하는 낭관들의 성명과 임면 일자를 청사의 벽에 기록하는 전통이 있었다. 그런데 시간이 지나면서 오탈자가 생겨났으므로, 개원 29년(741) 10월에 상서성 앞에 성명을 기록할 돌기둥을 세우고, 이 일의 의의를 밝히는 글을 작성한 것이 「낭관벽기」이다. 장욱의 유일한 해서 작품으로 알려져 있다.

「계첩」[난정서] 작은 본에 발함 :「정무계첩」은 가추학[가사도]이 소장한 것만 100여 종에 이른다. 그가 문객 요영중을 시켜 축소해서 작은 본으로 만들게 했다. 혹은, "당나라 때에 저하남[저수량]이 이미 소유하고 있었다."라고도 한다.

이 본은 내가 기축년(1589)에 썼다. 역시 관사 한종백[한세능]에게 저수량의 모본을 빌려 축소해서 승두체로 쓴 것이다. 다만 정무본은 아니다.

跋〈稧帖〉小本 :〈定武稧帖〉, 唯賈秋壑[1)]所藏, 至百餘種. 令其客廖瑩中[2)], 縮爲小本.[3)] 或云 "唐時, 褚河南已有之." 此本, 余己丑[4)]所書. 亦從館師韓宗伯[5)], 借褚摹, 縮爲蠅頭體[6)]. 第非定武本耳.

◎ 〈品〉(「용대별집」 권4 48엽)에 실려 있다.
⊙ '本'은 〈品〉에 '帖'이다.

1) '가추학賈秋壑'은 남송의 가사도賈似道(1213~1275)이다. '1-3-63' 참조.
2) '요영중廖瑩中'은 자는 군옥羣玉, 호는 약주葯洲이고 소무인邵武人이다. 등과한 뒤에 가사도의 문객이 되어 『순화각첩』 10권과 『강첩』 20권을 번각하였다. 『式古堂書畫彙考』 卷5 「玉枕蘭亭帖」, "賈師憲好蘭亭, 藏石刻至八千匣. 使其客廖瑩中, 參校諸本, 擇其精者. 命匧工王用和, 以靈璧石刻于悅生堂, 經年乃就. 特補勇爵酬之, 所謂悅生蘭亭也."
3) 요영중이 등불을 비추어 축소된 영상을 베끼는 방법으로 글씨의 크기를 줄여 영벽석靈璧石에 새겼다고 한다. 이를 '옥판난정玉板蘭亭', 또는 '옥침난정玉枕蘭亭'이라 한다. 『式古堂書畫彙考』 卷5 「玉枕蘭亭福州本」, "賈秋壑令廖瑩中, 以燈影縮小, 刻之靈璧石, 經年乃就. 酬刻工王用和以勇爵, 蓋極重之者."
4) '기축己丑'은 1589년이다. '1-3-1' 참조.
5) '관사한종백館師韓宗伯'은 한림원에서 서길사를 가르치던 한세능韓世能이다. '1-3-30' 참조.
6) '승두체蠅頭體'는 파리의 머리만큼 작은 글자체를 일컫는 말이다. '1-3-55' 참조.

권2_ 1. 그림의 비결
畫訣

畫禪室隨筆

사인土人이 그림을 그릴 때에는 응당 초서, 예서, 기자奇字의 법으로 그려야 한다. 나무는 쇠를 구부려놓은 듯이 하고, 산은 모래에 그려놓은 듯이 하여, 아첨함[甜]과 비속함[俗]의 투식을 끊어버려야 비로소 사기土氣가 된다.

그렇게 하지 않으면 비록 엄연히 격식에 맞추었더라도 이미 화사畵師의 마계魔界에 떨어진 것이어서 더는 구제하여 고칠 수가 없다. 그러나 만약 법식의 구속에서 해탈할 수 있다면 이는 곧 어망을 뚫고 나온 물고기와 같을 것이다.

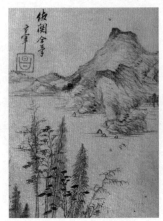

명 동기창董其昌, 〈방관동필倣關仝筆〉

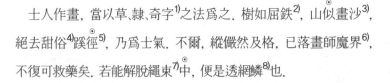

士人作畵, 當以草·隷·奇字[1]之法爲之. 樹如屈鉄[2], 山似畫沙[3], 絶去甜俗[4]蹊徑[5], 乃爲士氣. 不爾, 縱儼然及格, 已落畫師魔界[6], 不復可救藥矣. 若能解脫繩束[7]中, 便是透網鱗[8]也.

1) '기자奇字'는 한나라 왕망王莽 시기에 육체의 하나로 일컬어지던 서체이다. 육체는 고문古文, 기자奇字, 전서篆書, 예서隷書, 무전繆篆, 충서蟲書이다. 고문古文은 공자의 옛집에서 발견했다는 서체를 이른다. '기자'는 이와 유사하면서 다르다고 한다. 『前漢書』「藝文志」, "六體者, 古文·奇字·篆書·隷書·繆篆·蟲書. [師古曰 古文謂孔子壁中書, 奇字卽古文而異者也.]"
2) '굴철屈鉄'은 마치 철사를 구부려놓은 것처럼 필획이 강건함을 이른다. 唐 張彦遠 『歷代名畫記』 卷9, "尉遲乙僧 … 畫外國及菩薩, 小則用筆緊勁, 如屈鐵盤絲, 大則灑落有氣槩."
3) '획사畫沙'는 마치 송곳으로 모래 위에 그어놓은 듯이 필획에서 붓끝이 드러나지 않게 하여 인위적 흔적을 감춤을 이른다. '1-2-29' 참조.
4) '첨甜'은 지나치게 고움을 이르고, '속俗'은 풍운이 부족하여 비속함을 이른다. '2-2-42' 참조.
5) '혜경蹊徑'은 '방법', '규범'이나, 예전부터 전해져온 '투식'을 이른다. '1-2-22' 참조.
6) '마계魔界'는 불가에서 마귀의 세계를 일컫는 말이다. 여기에서는 세속 화가들의 속되고 비루한 경계를 뜻한다. 金正喜 『阮堂全集』 卷8 「雜識」, "胸中有五千字, 始可以下筆,

◎ 〈旨〉 7절(『용대별집』 권6 3엽)에 실려 있다. 〈眼〉 7절에 실려 있다.
⊙ '似'는 〈旨〉·〈眼〉에 '如'이다.
⊙ '徑'은 〈旨〉에 '逕'이다.
⊙ '中'은 〈梁〉·〈董〉·〈旨〉·〈眼〉에 없다.

書品畫品, 皆超出一等. 不然, 只俗匠魔界而已耳.”

7) ‘승속繩束’은 법식에 의한 제약을 이른다. 승승은 법·규정이나 약속을 뜻한다. 宋 羅大經『鶴林玉露』卷6, “繩束頓嚴, 諸軍忿怨.”

8) ‘투망린透網鱗’은 그물을 뚫고 나온 물고기이다. 선가에서 개오開悟하여 해탈한 상태를 비유하는 말로 쓰인다. 여기에서는 회화 형식에 얽매임이 없이 자유로움을 이른다.

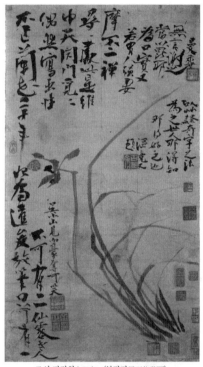

조선 김정희金正喜, 〈부작란도不作蘭圖〉

 참고

김정희도 초서, 예서, 기자의 법으로 난을 그렸다고 말한 바 있다.9) 세상 사람들이 좀처럼 이해하지 못하는 부분이라는 것이다. 그 관건이 곧 사기士氣이다. 사기를 얻지 못하면, 아무리 격식에 맞게 그려도 결국 속된 화가의 투식에서 벗어나지 못한다. 사기를 통해 해탈을 얻어 법식의 구속에서 벗어나야, 어망을 뚫고 나온 물고기처럼 비로소 새로운 경지에 이를 수 있다.

9) 金正喜「不作蘭圖」, “以草隷奇字之法爲之. 世人那得知, 那得好之也.”

화가의 육법 가운데 첫 번째가 '기운생동氣韻生動'이다. 기운이란 배울 수 있는 것이 아니다. 이는 생이지지하는 것으로, 따로 하늘이 부여해준 바가 있다. 하지만 또한 배워서 얻을 부분도 있다.

만 권의 책을 읽고 만 리의 길을 여행하여 흉중에서 세속의 혼탁함을 벗겨버리면, 자연히 구학이 흉중에 경영되어 즉시 형체가 이루어지니, 손 가는 대로 그려내는 것이 모두 산수의 전신傳神이 된다.

畫家六法[1], 一氣韵生動. 氣韵不可學, 此生而知之[2], 自有天授[3]. 然亦有學得處. 讀萬卷書, 行萬里路, 胸中脫去塵濁[4], 自然丘壑內營, 立成鄞鄂[5], 隨手寫出, 皆爲山水傳神矣.

1) '육법六法'은 사혁이 제시한 회화의 여섯 가지 법이다. '회화'의 대칭으로 쓰이기도 한다. 여섯 가지는 기운생동氣韻生動, 골법용필骨法用筆, 응물상형應物象形, 수류부채隨類賦彩, 경영위치經營位置, 전이모사傳移模寫이다. 南齊 謝赫『古畫品錄』참조.
2) '생이지지生而知之'는 생지生知라고 한다. 배우지 않고서도 나면서부터 선천적으로 앎을 이른다. 『論語』「季氏」, "孔子曰 生而知之者上也, 學而知之者次也, 困而學之又其次也."
3) '천수天授'는 하늘이 품부하여 태어날 때에 벌써 갖추고 있는 성질이나 재능이다. 唐 白居易『白香山詩集』卷22「和微之詩·和寄問劉白」, "功用隨日新, 資材本天授."
4) '진탁塵濁'은 속세의 깨끗하지 못한 기운이다.
5) '은악鄞鄂'은 테두리나 경계이다. 여기에서는 사물의 외형을 이른다. 은악垠堮이라고도 한다. 『參同契』卷上, "經營養鄞鄂, 凝神以成軀."

교감

◎ 〈旨〉 2절(『용대별집』 권6 1엽)에 실려 있다. 〈眼〉 1절에 실려 있다.
◎ '一'은 〈旨〉·〈眼〉에 '一日'이다.
◎ '有'는 〈旨〉·〈眼〉에 '然'이다.
◎ '立成'은 〈旨〉·〈眼〉에 '成立'이다.
◎ '矣'는 〈旨〉·〈眼〉에 없다.

이성은 먹을 아끼기를 금처럼 했고[惜墨], 왕흡은 먹물을 번지게 하여[潑墨瀋] 그림을 완성했다. 대저 그림을 배우는 자가 매번 '석묵'과 '발묵' 네 글자에 대해 생각한다면, 육법과 삼품에 대해 절반 이상은 이해할 수 있다.

李成¹⁾惜墨如金, 王洽²⁾潑墨瀋³⁾成畫. 夫學畫者, 每念惜墨潑墨四字, 于六法三品⁴⁾, 思過半矣.

1) '이성李成'은 오대와 북송 초기에 활동하던 화가로 곽희와 함께 '이곽'으로 병칭된다.
2) '왕흡王洽'은 당의 화가로서 발묵법을 창시하여 왕묵王墨으로 불린다. 자는 경화敬和이다.
3) '발묵심潑墨瀋'은 화면 위에서 먹물이 번지게 하여 형체를 완성하는 회화 기법으로, 보통 발묵潑墨이라고 한다. 묵심墨瀋은 먹물이다. 『宣和畫譜』卷10, "王洽, 不知何許人. 善能潑墨成畫, 時人皆號爲王潑墨." 宋 陸遊 『劍南詩藁』卷58 「雜興」, "淨洗硯池豬墨瀋, 乘凉要答故人書."
4) '육법六法'은 사혁이 제시한 회화의 여섯 가지 법이고, '삼품三品'은 장회관이 처음 구분한 신품神品, 묘품妙品, 능품能品이다. 모두 '그림'의 대칭으로 쓰인다. 元 夏文彦 『圖繪寶鑑』卷1 「六法三品」 참조. '2-1-2' 참조.

 교감

◎ 〈眼〉 3절에 실려 있다.

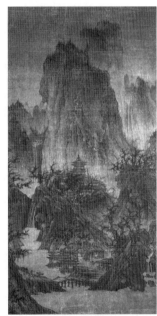

송 이성李成, 〈청만소사도晴巒蕭寺圖〉, 미국 넬슨 아킨스 미술관

옛사람들이 그림을 논하면서, "붓을 대면 곧 오목하고 볼록한 모양이 나타난다."라고 했다. 이것이 가장 깨달음을 얻은 말이다. 나는 이로써 역대의 화법에서 높이 뛰어난 지점을 깨달았다. 비록 능히 도달하지는 못하더라도 행여 이를 본받아 백에 하나라도 얻을 수 있다면, 곧 충분히 구학에서 스스로 늙으면서 노닐 수 있을 것이다.

古人論畫有云 "下筆便有凹凸之形." 此最縣解¹⁾. 吾以此, 悟高出歷代處. 雖不能至, 庶幾效之, 得其百一, 便足自老以游丘壑間矣.

1) '현해縣解'는 보통 현해懸解라고 한다. 현縣(懸)은 얽매여 있음을 이르고, 해解는 얽매인 곳에서 벗어남을 이른다. 속박에서 벗어나거나, 사물의 이치를 깊이 터득함을 뜻한다. 『莊子』「養生主」"安時而處順, 哀樂不能入也. 古者謂是帝之懸解."

◎ 〈眼〉 2절에 실려 있다.
◉ '縣'은 〈眼〉에 '懸'이다.

명 동기창董其昌, 〈방예원진倣倪元鎭〉, 북경 고궁박물원

참고

'붓을 대면 곧 오목하고 볼록한 모양이 나타난다.'는 붓을 대면 곧 음양과 굴곡이 절로 나타나는 경지이다. 마치 하고 싶은 대로 해도 법을 벗어나지 않는다는 공자의 경지와 닮아 있다.

"날씨가 맑아진 지표면, 구름 걷힌 하늘 끝, 동정은 비로소 일렁이고, 나뭇잎 살짝 떨어지네."

"봄풀은 벽옥 빛, 봄물은 푸르게 흔들리는데, 남포에서 임을 보내니, 얼마나 애달플까."

"4경更의 산은 달을 토하고, 늦은 밤 수면은 누각을 비추네."

"바닷바람은 끝없이 불고, 강 달빛은 반사되어 허공으로 돌아가네."

송나라의 화원에는 제각각 시험에 출제하는 시제가 있었다. 사릉[남송 고종]은 일찍이 스스로 새로운 뜻을 출제하여 이로써 화사를 평가했었다. 나도 이 가운데 몇 가지 시제를 가지고서 명수들을 불러 소경小景을 그리도록 해보고 싶다.

그러나 소릉에 사람[두보]이 없고 적선[이백]이 죽었다는 것처럼, 문징명과 심주 이후로는 광릉산廣陵散이 단절되었으니 어찌하겠는가?

명 문징명文徵明, 〈고목한천古木寒泉〉, 대만 고궁박물원

 교감

◎ 〈眼〉 90절에 실려 있다.

"氣霽地表[1], 雲斂天末[2], 洞庭始波, 木葉微脫."[3] "春草碧色, 春水綠波, 送君南浦, 傷如之何."[4] "四更山吐月, 殘夜水明樓."[5] "海風吹不斷, 江月照還空."[6] 宋畫院各有試目, 思陵嘗自出新意, 以品畫師. 余欲以此數則, 徵名手圖小景. 然少陵無人謫仙死,[7] 文、沈之後, 〈廣陵散〉[8] 絶矣, 奈何.

1) '지표地表'는 대지의 표면, 혹은 끝을 이른다. 李中 「廬山」(『전당시』 권748), "勢雄超地表, 翠盛接天心."

2) '천말天末'은 하늘의 가장자리이다. 唐 杜甫「天末懷李白」"涼風起天末, 君子意如何."
3) 사장謝莊의 「월부月賦」에 보인다.
4) 강엄江淹의 「별부別賦」에 보인다.
5) 두보의 「월月」에 보인다.
6) 이백의 「망여산폭포望廬山瀑布」에 보인다.
7) 한유의 「석고가石鼓歌」에 보인다.
8) '광릉산廣陵散'은 금琴으로 연주하는 악곡의 이름이다. 여기에서는 회화의 법을 뜻한다. 삼국시대 위의 혜강嵇康이 홀로 이를 연주할 수 있었는데 참소로 형을 당하기에 앞서 이를 연주하면서 "광릉산이 이제 끊어지겠구나."라고 하였다. 宋 劉義慶「世說新語」「雅量」,"嵇中散臨刑東市, 神氣不變, 索琴彈之, 奏廣陵散. 曲終曰 '袁孝尼嘗請學此散, 吾靳固不與, 廣陵散於今絕矣.'"「晉書」卷49「嵇康」참조.

명 심주沈周, 〈여산고廬山高〉, 대만 고궁박물원

🌸 참고

송나라 화원에서는 우수한 화가를 선발하려고 시험을 보았다. 특히 북송의 휘종은 당시唐詩를 시제로 제출하여 시험을 치른 것으로 유명하다. 앞에 인용한 네 수의 시들은 모두 시제로 출제되었던 것들이다. 동기창도 휘종과 고종이 시도했던 것처럼, 시를 시제로 제출하여 화가를 평가하는 일을 해보고 싶다고 한다.

그러나 이제 두보나 이백이 세상을 떠나면서 시의 도가 쇠하였듯이, 문징명과 심주가 세상을 떠난 뒤로 회화의 도가 쇠하여 아름다운 전통을 잇기가 힘들어졌다고 하소연한 것이다.

　반자[미상]의 무리가 내 그림을 배우더니 나보다 더욱 공교해졌다.
하지만 준법의 삼매에 있어서는 함께 이야기할 수 있을 정도가 아니
다. 그림의 육법 가운데 기운은 반드시 생이지지에 달려 있으니, 더
욱 공교하게 할수록 더욱 멀어질 뿐이다.

　潘子[1]輩學余畫, 視余更工. 然皴法[2]三昧, 不可與語也. 畫有六
法, 若其氣韵, 必在生知, 轉工轉遠.

1) '반자潘子'는 미상이다.
2) '준법皴法'은 산과 바위와 수목 등 표면에 굴곡이 지고 주름이 교차하고 있는 물체를 화
　면 위에 회화적으로 표현하기 위해, 농담과 붓질 등을 달리하여 입체감을 부여하고 주
　름을 입히는 회화 기법이다. 피마준披麻皴, 권운준捲雲皴, 우모준牛毛皴, 부벽준斧劈皴, 운
　두준雲頭皴, 절대준折帶皴, 우점준雨點皴, 하엽준荷葉皴, 해삭준解索皴 등 다양한 종류가
　있다.

대부벽준법大斧劈皴法(좌)과 하엽준법荷葉皴法(우) (『개자원화전』)

그림 속 산수의 위치와 준법은, 모두 화가마다 따로 방법이 있는 것이어서 서로 통용할 수 없다. 하지만 오직 수목의 경우는 그렇지 않다. 비록 이성, 동원, 범관, 곽희, 조대년[조영양], 조천리[조백구], 마원, 하규, 이당을 비롯하여, 위로 형호와 관동에서부터 아래로 황자구[황공망]와 오중규[오진] 무리에 이르기까지, 모두 통용할 수 있다.

어떤 사람이, "모름지기 스스로 일가를 이루어야 한다."라고 말하지만 이는 절대로 그렇지 않다. 예컨대 버드나무는 조천리, 소나무는 마화지, 마른 나무는 이성이라는 것은 천년이 지나도 변하지 않는다. 비록 다시 이를 변화시킨다고 해도 본래의 바탕에서 벗어나지는 못할 것이다. 어찌 옛 법을 버리고서 홀로 창조할 수 있겠는가.

예운림[예찬]도 곽희와 이성에서 출발하여, 부드러우면서 살진 모습을 약간 보태었을 뿐이다. 조문민[조맹부]의 경우도 이 뜻을 극진하게 이해하였다. 옛사람들의 수목에서 뛰어난 부분을 모아서 그렸고 바위에는 애를 쓰지 않았는데, 바위가 절로 수윤秀潤하게 되었다. 이제 옛사람의 수목을 한 책에 다시 임모하여, 이를 해낭奚囊으로 삼으려고 한다.

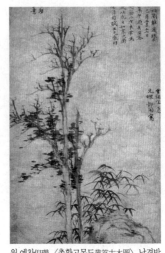

원 예찬倪瓚, 〈총황고목도叢篁古木圖〉, 남경박물원

畫中山水, 位置皴法, 皆各有門庭[1], 不可相通. 惟樹木則不然. 雖李成、董源、范寬、郭熙、趙大年、趙千里、馬、夏、李唐, 上自荊、關, 下逮黃子久、吳仲圭輩, 皆可通用也. 或曰"須自成一家." 此殊不然. 如柳則趙千里, 松則馬和之[2], 枯樹則李成, 此千古不易. 雖復變之,

🌸 교감교감

◉ 〈眼〉 8절에 실려 있다.
◉ '源'은 〈梁〉에 '元'이다.
◉ '稍'는 〈梁〉·〈董〉에 '少'이다.

不離本源. 豈有舍古法, 而獨創者乎. 倪雲林亦出自郭熙·李成, 稍

加柔雋³⁾耳. 如趙文敏, 則極得此意. 蓋萃古人之美于樹木, 不在石

上着力, 而石自秀潤矣. 今欲重臨古人樹木一冊, 以爲奚囊⁴⁾.

1) '문정門庭'은 문간의 비어 있는 공간이다. 이곳에서 사람을 맞이하고 이를 통해 건물 안
 으로 들어가기 때문에 어떤 목적지에 이르기 위해 거치는 과정이나 수단을 뜻하는 말
 로 쓰인다. 또한 일가의 경지를 뜻하기도 한다. 宋 朱熹「二程遺書」卷22上「伊川語錄」.
 "六經浩眇, 乍來難盡曉. 且見得路逕後, 各自立得一箇門庭, 歸而求之可矣."
2) '마화지馬和之'는 남송 초기에 활약하던 화가로 소흥 연간(1131~1162)에 급제하여 공부시
 랑에 이르렀다. '1-4-26' 참조.
3) '유柔'는 부드러움이고, '준雋'은 살지고 윤택함이다. 「說文」「隹部」. "雋, 肥肉也."
4) '해낭奚囊'은 시고를 담아두는 주머니이다. 당의 시인 이하李賀는 밖에서 노닐 적에는
 늘 어린 종[小奚奴] 한 명에게 비단 주머니[錦囊]를 들고 따르게 하여 시상이 떠오를 때
 마다 이를 적어서 이 주머니에 넣었다고 한다. 이로 인해 시를 담는 주머니를 해낭奚囊
 이라 일컫게 되었다. 唐 李商隱「李長吉小傳」(李賀「昌谷集」). "每旦日出, 與諸公游. … 恒
 從小奚奴, 騎蹇驢, 背一古破錦囊, 遇有所得, 卽書投囊中."

명 동기창董其昌, 〈집고수석화고集古樹石畫稿〉, 북경 고궁박물원

 참고

조맹부는 자신의 그림에 고인의 수목 그림을 적절하게 활용하여 다양한 수목 화법을 구
사할 줄을 알았다. 바위에 대해서는 그다지 마음을 기울이지 않았으나, 절로 수윤하게
되었다고 한다. 동기창은 자신도 조맹부의 이런 방법을 따라, 고인의 여러 가지 수목 화
법을 한 책에 베껴두었다가, 이를 활용하여 그려보겠다고 말한 것이다.

옛사람들은 그림을 한쪽 편에서부터 그려나가지 않았다. 지금은 이런 뜻을 잃어버렸기 때문에, 팔면이 영롱하게 이루어지는 공교함이 사라졌다. 단지 능히 나누고[分] 능히 합하면서[合] 준법으로 족히 드러낼 수 있다면, 이것이 최고 솜씨에 이른 때의 일일 것이다.

그 다음에는 모름지기 허와 실을 분명히 해야 한다. 허와 실이란 각 단락에서 붓을 쓰기를 상세하게 하거나 간략하게 함을 이른다. 상세한 곳이 있으면 반드시 간략한 곳이 있게 하여, 실과 허가 번갈아 쓰이게 한다. 간략하면 심오하지 못하고, 상세하면 풍운風韻이 없어지기 때문이다. 단지 허한 곳과 실한 곳을 살펴서 그 뜻을 취하여 그린다면, 그림이 절로 기이해질 것이다.

명 동기창董其昌, 〈방운림산수倣雲林山水〉

古人畫, 不從一邊生去. 今則失此意, 故無八面玲瓏[1]之巧. 但能分能合, 而皴法足以發之, 是了手時事也. 其次, 須明虛實. 實者, 各段中用筆之詳略也. 有詳處, 必要有略處, 實虛互用. 疎則不深邃[2], 密則不風韵. 但審虛實, 以意取之, 畫自奇矣.

1) '영롱玲瓏'은 경물의 모습이 옥구슬처럼 분명하고 산뜻하여 빛이 남을 이른다. 揚雄「甘泉賦」(『문선』, 권7), "前殿崔巍兮, 和氏玲瓏."
2) '심수深邃'는 가옥이나 숲 따위가 속으로 깊이 이어져 심원하고 그윽하게 느껴지는 모양이다. 『舊五代史』卷90「晉書·張筠傳」, "第宅宏敞, 花竹深邃."

교감

◉ 〈眼〉 9절에 실려 있다.
◉ '明'은 〈眼〉에 '用'이다.
◉ '實'은 〈眼〉에 '虛實'이고, 〈和〉에 행 좌측에 '虛'자가 소자로 쓰여 있다.
◉ '實虛'는 〈眼〉에 '虛實'이다.

| 2-1-9 |

　무릇 산수를 그릴 때는 모름지기 나누고 합하기를[分合] 분명히 해
야 하는데, 나눌 때의 붓질이 바로 큰 강령이 된다. 한 폭 안에서도
나눔이 있고, 한 단 안에서도 나눔이 있다. 이에 대해 명료하게 이해
하였다면, 그림의 도가 절반은 넘은 것이다.

　凡畫山水, 須明分合, 分筆乃大綱宗也. 有一幅之分, 有一段之
分, 于此了然, 則畫道過半矣.

교감

◎ 〈眼〉 10절에 실려 있다.
◎ '過半'은 〈眼〉에 '思過半'이다.

오대 동원董源, 〈하경산구대도도夏景山口待渡圖〉, 요녕성박물관

수목의 머리 부분은 완만해야 하고, 나뭇가지는 번잡하면 안 된다. 나뭇가지의 머리 부분은 수렴되어야지 풀어지면 안 되며, 수목의 끝 부분은 풀어져야지 오므라지면 안 된다.

樹頭要轉, 而枝不可繁. 枝頭要斂, 不可放; 樹梢要放, 不可緊.

동진 고개지顧愷之, 〈낙신도권洛神圖卷〉, 프리어갤러리

교감

◎ 〈眼〉 11절에 실려 있다.
⊙ '頭'는 〈梁〉·〈眼〉에 '固'이다.
⊙ '梢'는 〈梁〉·〈眼〉에 '頭'이다.

송 작가미상, 〈송천반석松泉盤石〉, 대만 고궁박물원

 참고

수목의 윗부분은 완만하게 굴려서 그리고, 큰 줄기는 간략하게 그린다. 큰 줄기의 끝부분은 붓끝을 감추어서 그리고, 잔가지와 잎이 엉킨 수목의 바깥 부분은 붓끝을 모으지 않고 발산하여 그린다.

수목을 그리는 법은 응당 오로지 전절轉折을 위주로 해야 한다. 그래서 매번 붓을 한 번 움직일 때마다 곧 전절할 곳을 생각해야 한다. 마치 글씨를 쓸 때에 필획을 전절하는 곳마다 힘을 다하고, 또한 붓을 그을 때마다 수렴하지 않음이 없게 하는 것과 같다.

수목에 사지四肢가 있다는 말은, 네 면에 모두 가지를 그리고 잎을 붙일 수 있음을 이른다. 단지 1척 크기의 나무를 그릴 경우에도, 역시 반 촌이라도 곧게 만들면 안 되며, 반드시 한 획 한 획마다 전절하여 그어야 한다. 이것이 비결이다.

〈왕유수법王維樹法〉, (『개자원화전』)

畫樹之法, 須專以轉折[1]爲主. 每一動筆, 便想轉折處, 如寫字之于轉筆用力. 更不可往而不收.[2] 樹有四肢, 謂四面皆可作枝着葉也. 但畫一尺樹, 更不可令有半寸之直, 須筆筆轉去. 此秘訣也.

교감

◎ 〈眼〉 12절에 실려 있다.
⊙ '折'은 〈梁〉·〈董〉에 '摺'이다.
⊙ '樹有四肢'는 〈梁〉·〈眼〉에 '枝有四枝'이다.

1) '전절轉折'은 필획이 본래의 방향으로부터 돌거나 꺾이어 다른 방향으로 전환하는 모양을 이른다. 전轉은 완만하게 구부러져 돌아가도록 긋는 것을 이르며, 절折은 각이 지게 꺾이어 접히도록 긋는 것을 이른다. 唐 孫過庭 「書譜」. "轉, 謂鉤環盤紆之類是也." 宋 薑夔 『續書譜』 「眞書」. "轉折者, 方圓之法. 眞多用折, 草多用轉."
2) 붓을 거둘 때에 붓질을 마무리해야 한다는 말이다. 이슬이 굴러서 떨어지다가 멈추어 엉긴 듯이 움츠린 기세로 거두어야 함을 이른다. '1-1-1' 참조.

〈범관수법范寬樹法〉, (『개자원화전』)

| 2-1-12 |

　그림에서 응당 수목을 우선 공교하게 그려야 하는데, 다만 네 면
에 가지가 있게 만드는 것이 어려울 뿐이다. 산은 많을 필요가 없고,
간결함을 귀하게 여긴다.

교감

畵須先工樹木, 但四面有枝爲難耳. 山不必多, 以簡爲貴.

◎ 〈眼〉 13절에 실려 있다.

〈마원수법馬遠樹法〉(『개자원화전』)

〈오진수법吳鎭樹法〉(『개자원화전』)

운림[예찬]의 그림을 그리려면, 모름지기 측필을 사용하여 가벼운 곳도 있고 무거운 곳도 있게 해야지, 원필圓筆을 쓰면 안 된다. 그의 훌륭한 점은 필법이 수려하면서 날카로운 데에 있다.

송나라 사람들의 원체院體는 모두 원준圓皴을 사용한다. 하지만 북원[동원]만이 홀로 조금 풀어지게 하여 한번 조금 변할 수 있었다. 예운림·황자구[황공망]·왕숙명[왕몽]이 모두 북원을 비조로 삼았기 때문에, 모두 측필이 있게 되었다. 운림은 그중에서도 더욱 두드러진 자이다.

원 예찬倪瓚, 〈우산임학도虞山林壑圖〉, 메트로폴리탄 미술관

作雲林畫, 須用側筆[1]有輕有重, 不得用圓筆.[2] 其佳處, 在筆法秀峭[3]耳. 宋人院體[4], 皆用圓皴[5]. 北苑獨稍縱, 故爲一小變. 倪雲林、黃子久、王叔明皆從北苑起祖, 故皆有側筆. 雲林其尤著者也.

교감

◎ 〈眼〉 14절에 실려 있다.

1) '측필側筆'은 붓의 측면 부분을 활용하여 효과를 내는 법이나 그 필획이다. 宋 黃庭堅 『山谷外集』 卷9 「雜文·論書」, "又學書端正, 則窘於法度. 側筆取姸, 往往工左尙病右."
2) '원필圓筆'은 측필側筆과 달리 붓의 중봉을 유지하여 긋는 법이나 그 필획이다.
3) '수초秀峭'는 산세가 가파르게 솟아 있는 모양으로 붓 끝을 가지런히 하지 않고 거칠게 써서 이루어진 필의 모양새를 이른다.
4) '원체院體'는 사대부 문인들의 회화와 구별하여 화원에서 길러진 궁정 화가들이 주로 그리던 그림의 형식을 이른다.
5) '원준圓皴'은 원필을 사용하여 만들어내는 준이다.

 참고

예찬을 비롯한 원 4대가의 화법은 측필을 사용하는 데에 비결이 있다. 동원이 처음으로 만들어낸 이 비결은, 원필을 사용하는 원체와는 달리, 운필을 자유롭게 하면서 붓끝을 기울여 경중이 나타나도록 만드는 것이 핵심이라는 말이다.

북원[동원]은 작은 나무를 그릴 때에 나뭇가지와 뿌리를 먼저 그리지 않고, 단지 필점筆點을 사용하여 모양을 이루었다. 산을 그릴 때에도 곧 나무를 그릴 때의 준을 사용했다. 이는 남들이 알지 못하는 바로서, 곧 비결이다.

北苑畫小樹, 不先作樹枝及根, 但以筆點成形. 畫山, 卽用畫樹之皴. 此人所不知, 乃訣法也.

교감

◎ 〈眼〉 15절에 실려 있다.
⊙ '乃'는 〈梁〉·〈董〉에 없다.

오대 동원董源, 〈평림제색도平林霽色圖〉, 보스턴 미술관

북원[동원]은 잡수雜樹를 그릴 때에, 단지 뿌리를 드러내놓고서 잎을 점으로 찍어서 높고 낮음과 살찌고 야윔을 표현함으로써 그 형체를 완성시켰을 뿐이다. 이것이 곧 미불 그림의 원조가 된 것으로서, 가장 고아한 부분이다. 꼼꼼하고 꼼꼼하게 하여 세밀하고 정교하게 함에 달려 있는 것이 아니다.

北苑畫雜樹, 但只露根, 而以點葉, 高下肥瘦, 取其成形. 此卽米畫之祖, 最爲高雅, 不在斤斤[1]細巧.[2]

1) '근근斤斤'은 긴요하지 않은 것에 대해 지나치게 조심함을 이른다. 宋 李淸照 「金石錄後序」(『金石錄』), "抑亦死者有知, 猶斤斤愛惜, 不肯留在人間耶."
2) '세교細巧'는 세세하게 다듬어 공교함을 이른다. 明 陳繼儒 『書畫史』, "董玄宰在廣陵, 見司馬端明所畫山水, 細巧之極, 絶似李成."

교감

◎ 〈眼〉 16절에 실려 있다.
◉ '但'은 〈梁〉·〈董〉·〈眼〉에 '止'이다.

인물을 그릴 때에는 모름지기 둘러보며 이야기를 나누는 모습으로 하고, 꽃과 과실은 바람을 맞고 이슬을 맞는 모습으로 하고, 날짐승은 날고 들짐승은 뛰고 있는 모습으로 하여, 정신의 진정한 모습을 빼앗아야 한다.

산수와 임천은 청량하고 한가로우면서 그윽하고 드넓어야 하고, 가옥은 깊고 아늑해야 하고, 교량과 나루는 오갈 수 있어야 한다.

산기슭은 물에 잠기어서 맑고 깨끗해야 하고, 수원水源은 흘러가는 자취가 분명해야 한다.

이런 몇 가지 점을 갖추었다면, 곧 그 이름은 모르더라도 고수임이 분명하다.

오대 조간趙幹, 〈강행초설도江行初雪圖〉, 대만 고궁박물원

畫人物, 須顧盼¹⁾語言, 花果迎風帶露, 禽飛獸走, 精神脫眞²⁾. 山水林泉, 淸閒幽曠, 屋廬深邃, 橋渡往來. 山脚入水澄明, ･水源來歷分曉³⁾. 有此數端, 即不知名, 定是高手.

교감

◎ 〈旨〉 34절(『용대별집』 권6 11엽)에 실려 있다. 〈眼〉 42절에 실려 있다.
⊙ '盼'은 〈梁〉·〈董〉·〈旨〉·〈眼〉에 '眄' 이다.
⊙ '水'는 〈眼〉에 '木'이다.

1) '고반顧盼'은 화면 속의 인물이 실제로 주위를 둘러보고 있는 듯이 눈빛과 움직임이 생동하게 그려진 모양이다. '고혜顧眄'도 같은 뜻이다. 明 宋濂 「楊鐵崖墓銘」(『明文海』 권 429), "座客或蹁躚起舞, 顧盼生姿, 儼然有晉人高風."
2) '탈진脫眞'은 도가에서 사람의 원신元神, 곧 영혼이 신체로부터 빠져 나옴을 일컫는 말이다.
3) '분효分曉'는 모호하지 않고 또렷한 모양이다. 李滉 『退溪集』 卷29 「答金而精」, "此言極分曉, 無透漏."

동북원[동원]은 나무를 그릴 때에 작은 나무를 그리지 않는 경우가 많다. 예컨대 〈추산행려〉가 그런 경우이다. 또한 작은 나무를 그린 경우도 있지만, 단지 멀리서 바라볼 때에 나무처럼 보였을 뿐, 사실은 점철하는 방법으로 모양을 이룬 것이다. 내 생각에, 이것이 바로 미씨[미불] 낙가법落茄法의 뿌리이다.

대개 작은 나무는 임리淋漓하면서도 간략한 것이 가장 중요하다. 가지를 간략하게 하면서도 그 외형이 풍성하게 만들기를, 마치 탁문군의 눈썹이 눈썹먹과 서로 뒤섞여서 어우러지는 것처럼 하고자 한다면, 이는 고수이다.

董北苑畫樹, 多有不作小樹者. 如〈秋山行旅〉, 是也. 又有作小樹, 但只遠望之似樹, 其寔憑點綴[1]以成形者. 余謂此卽米氏落茄[2]之源委[3]. 蓋小樹最要淋漓約略,[4] 簡于枝柯, 而繁于形影, 欲如文君[5]之眉, 與黛色[6]相參合,[7] 則是高手.

1) '점철點綴'은 여러 점을 서로 이어 하나의 개체를 만들어내는 것이다. 곧 경물을 안배하고 점과 선과 먹색을 조합하여 화면을 구성하는 일을 이른다. 『宣和畫譜』卷12 「山水·內臣童貫」, "或見筆墨在傍, 則弄翰遊戲. 作山林泉石, 隨意點綴."
2) '낙가落茄'는 미불이 창안하여 발전시킨 미점米點을 이른다. 선을 위주로 하지 않고 붓을 뉘어 횡점을 찍어 모양을 완성한다. 淸 龐元濟 『虛齋名畫錄』 권10 「戴文節秋谿泛棹圖軸」, "畫家以點苔爲眉目, 米氏落茄從北苑濫觴, 是北苑以點苔見長矣."
3) '원위源委'는 물이 발원하는 곳과 흘러들어 모이는 곳을 가리키는 말로 여기서는 일의 근원을 가리킨다. '1–3–20' 참조.
4) '임리淋漓'는 촉촉하면서 윤택하여 싱그럽고 풍성한 느낌을 주는 모양이다. '약략約略'은 대략 거칠게 그려서 그 모습이 방불하게 나타나는 모양이다. 元 夏文彦 『圖繪寶鑑』 卷4 「夏珪」, "筆法蒼老, 墨汁淋漓, 奇作也."
5) '문군文君'은 탁문군卓文君이다. 한나라 촉군蜀郡의 부호 탁왕손卓王孫의 딸로 과부가 되

교감

◎ 〈旨〉30절(『용대별집』, 권6 10엽)에 실려 있다. 〈眼〉34절에 실려 있다. 〈說〉14절에 실려 있다.
◉ '多'는 〈梁〉·〈董〉·〈旨〉·〈眼〉에 '都'이다.
◉ '寔'은 〈梁〉·〈董〉·〈旨〉·〈眼〉에 '實'이다.
◉ '憑'은 〈梁〉·〈董〉에 '馮'이다.
◉ '是高手'는 〈旨〉에 '是高手也'로 되어 있고, 〈眼〉에 '高手也'이다.

어 친정에 머물다가 사마상여의 풍류에 반해 그의 아내가 되었다.

6) '대색黛色'은 여인이 눈썹을 그릴 때에 사용하는 눈썹먹의 빛깔이다. 주로 검푸른 빛을 띤다. 唐 王維 『王右丞集』 「華嶽」. "西嶽出浮雲, 積翠在太淸, 連天疑黛色, 百里遙靑冥."

7) '참합參合'은 둘이 서로 잘 섞이어 들어맞음을 이른다. 明 唐順之 『荊川集』 卷10 「殷秋野翁墓誌銘」. "狀中事, 多與邦靖所說參合."

미점준米點皴 : 청 석도石濤, 〈황정심유荒亭尋幽〉

🌸 참고

작은 나무를 그릴 때에는 줄기를 간략하게 나타내면서도 외형이 풍성해지도록 먹을 써서, 뼈대는 간략하면서도 완성된 모습이 메말라 보이지 않아야 한다. 마치 한 줄기의 눈썹에 눈썹먹을 적절히 사용하여 온통 한 덩어리로 어우러져 풍성해 보이도록 하는 것과 유사하다는 것이다.

옛사람이, "필이 있고 먹이 있다."라고 말하였지만, 필과 묵 두 글자에 대해 알지 못하는 사람이 많다. 그러나 그림 중에 어찌 필묵이 없는 것이 있겠는가. 단지 윤곽만 그리고 준법을 구사하지 않았다면, 곧 필이 없다고 한다. 그리고 준법만 구사하고 경중, 향배, 명회明晦를 구분하여 표현하지 않았다면, 곧 먹이 없다고 하는 것일 뿐이다.

옛사람이 말하기를, "돌을 삼면으로 나누어 그린다."라고 했다. 이 말은 필을 이른 것이면서, 또한 먹을 이른 것이다. 참고할 만하다.

古人云 "有筆有墨."[1] 筆墨二字, 人多不識. 畫豈有無筆墨者, 但有輪廓, 而無皴法, 卽謂之無筆; 有皴法, 而不分輕重向背明晦, 卽謂之無墨. 古人云 "石分三面."[2] 此語是筆, 亦是墨, 可參之.

교감

◎ 〈旨〉 32절(『용대별집』 권6 11엽)에 실려 있다. 〈眼〉 40절에 실려 있다. 〈說〉 12절에 실려 있다.
◉ '識'은 〈旨〉·〈眼〉에 '曉'이다.
◉ '廓'은 〈旨〉에 '郭'이다.

1) 『御定佩文齋書畫譜』卷14「元黃公望寫山水訣」, "山水中用筆法, 謂之筋骨相連, 有筆有墨之分. 用描處糊突其筆, 謂之有墨. 水筆不動描法, 謂之有筆. 此畫家緊要處, 山石樹木皆用此."
2) '석분삼면石分三面'은 바위의 세 면이 분명히 드러나 입체감이 느껴지도록 해야 함을 이른다. 元 黃公望 「山水節要」(明 唐志契 『繪事微言』 卷上), "山知曲折, 巒要崔嵬, 石分三面, 路看兩岐."

화가가 옛사람을 스승으로 삼아 배운다면 이미 저절로 상등에 오를 것이다. 하지만 여기에서 나아가 응당 천지자연을 스승으로 삼아야 한다.

매번 아침마다 일어나 운기雲氣의 변환을 보면, 그림 속 산 모습과 몹시 근사하다. 또 산행할 때에 기이한 나무를 보면, 모름지기 사면에서 그 모습을 취해야 한다. 나무는 왼쪽에서 보면 그림에 넣을 수 없어도, 오른쪽에서 보면 그림에 넣을 수 있는 부분이 있을 수 있다. 앞과 뒤 또한 그렇다.

보기를 익숙하게 하면 자연히 전신이 된다. 그렇지만 전신이란 반드시 형체를 통해야 한다. 형체가 마음과 손과 서로 어우러져 서로 일체가 되는 순간이 정신이 의탁하는 때이다.

나무 가운데 어찌 그림에 그려 넣지 못할 것이 있겠는가. 다만 비단 안에 수렴하여 그려 넣을 때에, 무성하고 긴밀하면서도 번잡하지 않고, 우뚝하고 수려하면서도 절름발이가 되지 않게 하여야, 곧 한 집안의 식구처럼 될 것이다.

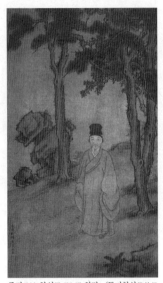

증경曾鯨·항성모項聖謨 합작, 〈동기창상董其昌像〉, 상해박물관

畫家以古人爲師, 已自上乘[1], 進此當以天地爲師. 每朝起, 看雲氣變幻, 絕近畫中山. 山行時, 見奇樹, 須四面取之. 樹有左看不入畫, 而右看入畫者, 前後亦爾. 看得熟, 自然傳神. 傳神者必以形, 形與心手相湊而相忘[2], 神之所托也. 樹豈有不入畫者, 特當收之生絹[3]中, 茂密而不繁, 峭秀而不蹇, 即是一家眷屬[4]耳.

교감

◎ 〈旨〉 29절(『용대별집』 권6 10엽)에 실려 있다. 〈眼〉 36절에 실려 있다. 〈說〉 9절에 실려 있다.
⊙ '自'는 〈眼〉에 '是'이다.
⊙ '每朝'는 〈眼〉에 '每每朝'이다.
⊙ '起'는 〈旨〉에 없다.
⊙ '托'은 〈董〉·〈眼〉에 '託'이다.
⊙ '當'은 〈梁〉·〈眼〉에 '畫'이다.
⊙ '絹'는 〈旨〉·〈眼〉에 '絹'이다.
⊙ '蹇'은 〈梁〉·〈旨〉·〈眼〉에 '塞'이다.

1) '상승上乘'은 상등의 높은 경지를 이른다. 소승小乘의 상대어인 대승大乘의 뜻으로 쓰이기도 한다. 불가에서 '승乘'은 중생을 이끌고 번뇌의 차안에서 벗어나 깨달음의 피안에 이르는 교법을 이른다.

2) '상주相湊'는 서로 한곳으로 모여 합쳐짐이고, '상망相忘'은 피차의 이물감이 없이 서로 어우러져 몰입됨이다. 『朱子語類』 卷63, "若已危殆, 則生氣游散, 而不復相湊矣." 『莊子』 「大宗師」, "泉涸, 魚相與處於陸, 相呴以濕, 相濡以沫, 不如相忘於江湖."

3) '생초生綃'는 삶아서 익히는 등의 가공을 거치지 않은 생사로 짠 깁이다. 그림을 그릴 때에 주로 이를 사용하였으므로 화권畫卷을 일컫는 말로 쓰인다. 宋 王安石 『臨川文集』 卷30 「學士院燕侍郎畫圖」, "六幅生綃四五峰, 暮雲樓閣有無中."

4) '일가권속一家眷屬'은 본래 처자식을 비롯한 한집안의 식구를 이른다. 수목의 가지와 잎 등이 잘 조화를 이루어 친밀하게 되었다는 말이다. 康有爲 『廣藝舟雙楫』 卷2 「本漢」, "孔宙曹全是一家眷屬, 皆以風神逸宕勝."

명 동기창董其昌, 〈방매화도인倣梅花道人〉, 북경 고궁박물원

　수목을 그릴 때에는 제각기 분별되는 곳이 있다. 예컨대 〈소상도〉를 그릴 경우에는, 거칠고 아득하게 멀어지면서 사라지는 데에 그 뜻이 있다. 곧 응당 큰 수목과 근경의 나무 무더기를 함께 그려야 한다. 동산과 정자의 풍경에는, 버드나무, 벽오동나무, 대나무 및 늙은 노송나무, 푸른 소나무를 그릴 수 있다.

　만약 동산과 정자의 수목을 산속의 거처에 옮겨놓는다면, 곧 걸맞지 않을 것이다. 중첩된 산과 겹쳐진 봉우리를 그릴 경우에는, 수목이 또 다르다. 응당 가지를 곧게 하고 줄기를 곧게 하면서 찬점欑點을 많이 사용하여 이것저것이 서로 기대어 섞이게 해야 한다. 그래서 멀리서 바라보면 모호하면서 울창하여, 마치 숲에 들어가면 원숭이가 울고 범이 포효하고 있을 듯이 느껴지게 해야 걸맞다. 봄, 여름, 가을, 겨울의 풍경이나 바람 불고 맑고 비 오고 눈 내리는 풍경 등은, 또한 말할 것도 없다.

　畫樹木, 各有分別. 如畫〈瀟湘圖〉, 意在荒遠[1]滅沒, 卽當作大樹及近景叢木. 如園亭景, 可作楊・柳・梧・竹及古檜・靑松. 若以園亭樹木, 移之山居, 便不稱矣. 若重山複嶂, 樹木又別, 當直枝直幹, 多用欑點,[2] 彼此相藉,[3] 望之模糊鬱葱,[4] 似入林有猿啼虎嘷者, 乃稱. 至如春夏秋冬, 風晴雨雪, 又不在言也.

1)　‘황원荒遠’은 평원이 아득히 멀리에까지 황량하게 펼쳐져 있는 모양, 혹은 그런 지역을 이른다. 『宋史』 卷328 「蔡挺傳」, "驛路荒遠, 室廬稀疎."

교감

◎ 〈旨〉 28절(『용대별집』, 권6 10엽)에 실려 있다. 〈眼〉 37절에 실려 있다. 〈說〉 8절에 실려 있다.

◉ ‘當’은 〈梁〉・〈董〉・〈旨〉・〈眼〉에 ‘不當’이다.

◉ ‘叢木’의 뒤에 〈旨〉・〈眼〉에 ‘畫五岳亦然’이 있다.

◉ ‘如’는 〈旨〉・〈眼〉에 ‘如畫’이다.

◉ ‘別’은 〈眼〉에 없다.

◉ ‘如’는 〈旨〉・〈眼〉에 없다.

2) '찬점攢點'은 점을 모아 형상을 이루어내는 일이다. '찬攢'은 취聚의 뜻을 갖는다.
3) '상자相藉'는 서로 도움을 주고받아 이바지가 됨을 이르거나 서로 깔고 깔리어 중첩되어 있는 모양이다. 『明史』 卷123 「方國珍」. "臣本庸才, 遭時多故, 起身海島, 非有父兄相藉之力."
4) '모호糢糊'는 흐릿하여 선명하지 않은 모양이다. '울총鬱葱'은 푸른 초목이 무성하게 우거져 있는 모양이다.

〈녹각화법鹿角畫法〉(『개자원화전』)

〈해조화법蟹爪畫法〉(『개자원화전』)

〈매화서족점梅花鼠足點〉(『개자원화전』)

〈국화점수菊花點樹〉(『개자원화전』)

| 2-1-21 |

마른 나무는 가장 소홀하게 다룰 수 없는 것이다. 때로 무성한 숲
속에서 간간이 나타나야 비로소 기특하고 고졸하다. 무성한 수목으
로는 오직 노송나무, 잣나무, 버드나무, 참죽나무, 홰나무가 빽빽하
게 우거지도록 해야 한다.

그 묘처는 수목의 머리 부분이 사방의 나무와 더불어 들쭉날쭉하
여 하나는 나오고 하나는 들어가고 하나는 살지고 하나는 야위게 하
는 데에 있다. 옛사람들이 목탄으로 테두리를 그리고, 테두리를 따
라 점으로 찍었던 것은 바로 이 때문이다.

枯樹最不可少. 時于茂林中間出, 乃奇古. 茂樹惟檜栢楊柳椿槐,
要鬱森. 其妙處, 在樹頭與四面參差, 一出一入一肥一瘦處. 古人以
木炭畵圈,[1] 隨圈而點之, 正爲此也.

1) '권圈'은 본래 짐승을 가두어 기르는 우리를 일컫는 말로, 둥근 고리 모양의 기호나 물
건을 이르는 말로 쓰인다. 여기에서는 수목의 테두리를 형성하고 있는 윤곽을 이른다.
『淮南子』「原道訓」, "有生於無, 實出於虛, 天下爲之圈, 則名實同居."

◎ 〈旨〉 31절(『용대별집』 권6 11엽)에 실려
있다. 〈眼〉 35절에 실려 있다. 〈說〉
6절에 실려 있다.
◎ '乃奇古茂'는 〈梁〉·〈董〉에 '乃見蒼古'
이고, 〈旨〉·〈眼〉에 '乃見蒼秀'이다.
◎ '惟'는 〈梁〉·〈旨〉·〈眼〉에 '雖'이다.
◎ '要'는 〈梁〉·〈董〉·〈旨〉·〈眼〉에 '要得'
이다.
◎ '鬱森'은 〈旨〉·〈眼〉에 '鬱鬱森森'
이다.
◎ '以木炭'은 〈旨〉·〈眼〉에 '以墨'이다.
◎ '之'는 〈旨〉·〈眼〉에 '綴'이다.

버드나무로 말하자면, 송나라 사람들의 경우에는 높은 곳에서 가지를 늘어뜨리고 있는 버드나무[高垂柳]로 그린 것이 많다. 또 잎을 점으로 찍어서 그린 버드나무[點葉柳]도 있다.

가지를 늘어뜨리고 있는 버드나무는 그리기 어렵지 않다. 단지 가지의 머리 부분을 구분하여 형세를 얻게 함을 요할 뿐이다. 버드나무의 잎을 점으로 찍어서 그릴 때의 묘법은, 수목의 머리 부분이 둥그렇게 펼쳐진 곳을 단지 초록 먹물로 물들여내는 데에 있다.

또한 성글고 쓸쓸한 가운데 바람을 맞아 흔들거리는 느낌이 있게 만들어야 한다. 그 가지는 마땅히 절반쯤은 밝게 하고, 절반쯤은 어둡게 해야 한다.

또 봄 2월의 버드나무는 아직 가지를 늘어뜨리고 있지 않으며, 가을 9월의 버드나무는 이미 쇠락하여 스산해져 있다. 모두 혼동하면 안 된다. 설색設色 또한 모름지기 이 뜻을 따라야 한다.

柳, 宋人多高垂柳.[1] 又有點葉柳. 垂柳不難畫, 只要分枝頭得勢耳. 點柳葉之妙, 在樹頭圓鋪處, 只以汁綠漬出. 又要森蕭[2]有迎風搖颺[3]之意. 其枝須半明半暗. 又春二月柳未垂條, 秋九月柳已衰颯[4] 俱不可混. 設色亦須體此意也.

1) '수류垂柳'는 줄기가 아래로 드리워져 있는 버드나무를 이른다. 唐 王勃『王子安集』卷3「仲春郊外」. "東園垂柳徑, 西堰落花津."
2) '삼소森蕭'는 쓸쓸하게 쇠락하여 있는 모양이다. 수염이나 머리카락이 세고 성기어진 모양이나, 또는 수목 등이 높고 길게 서 있는 모양이다.

교감

◎〈旨〉35절(『용대별집』권6 12엽)에 실려 있다.〈眼〉43절에 실려 있다.〈說〉7절에 실려 있다.
◉ '柳'는〈梁〉·〈董〉·〈旨〉·〈眼〉에 없다.
◉ '高'는〈梁〉·〈董〉·〈旨〉·〈眼〉에 '寫'이다.
◉ '垂柳'는〈旨〉에 없고,〈眼〉에 '柳'이다.
◉ '葉'은〈眼〉에 없다.
◉ '汁綠'은〈眼〉에 '綠汁'이다.
◉ '意'는〈旨〉·〈眼〉에 '思'이다.
◉ '須'는〈眼〉에 '頭'이다.

3) '요양搖颺'은 수목이 바람을 맞이하여 나풀거리는 모양이다. 唐 杜甫「雨不絶」, "鳴雨旣
過漸細微, 映空搖颺如絲飛."

4) '쇠삽衰颯'은 수목이 쇠락하여 쓸쓸해진 모양이다. 唐 張九齡「登古陽雲臺」(『전당시』
권47), "庭樹日衰颯, 風霜未云已."

〈고수류高垂柳〉(『개자원화전』)

〈점엽류點葉柳〉(『개자원화전』)

〈추류秋柳〉(『개자원화전』)

산의 윤곽을 먼저 정한 연후에 준皴을 쓴다. 지금 사람들은 자잘한 곳에서부터 쌓아올려 큰 산을 만드니, 이것이 가장 병통이다. 옛사람들은 큰 화폭을 운용하면서도, 겨우 서너 차례 크게 분합하는 방법으로 한 폭을 완성하였다. 비록 그 안에 자잘한 부분이 많기는 하지만, 요컨대 세를 취함을 위주로 한다.

내게 원나라 사람이 미불과 고극공 두 화가의 산을 논한 글이 있는데, 바로 나의 생각을 앞서서 터득한 것이다.

교감

◎ 〈旨〉 26절(『용대별집』 권6 9엽)에 실려 있다. 〈眼〉 39절에 실려 있다. 〈說〉 4절에 실려 있다.

◎ '多'는 〈旨〉·〈眼〉에 '甚多'이다.

山之輪廓先定, 然後皴之. 今人從碎處, 積爲大山, 此最是病. 古人運大軸, 只三四大分合, 所以成章[1]. 雖其中細碎處多, 要之取勢爲主. 吾有元人論米·高二家山書, 正先得吾意.

1) '성장成章'은 본래 음악 한 곡조가 마무리됨을 일컫는 말로, 이후 시문 따위의 작품을 완성함을 이르는 말로 쓰인다. 여기에서는 그림 한 폭을 완성한다는 뜻이다. 장章은 곡조를 헤아리는 단위이다. 『三國志·魏志』 卷19 「陳思王植傳」, "言出爲論, 下筆成章."

송 미우인米友仁, 〈운산묵희도雲山墨戲圖〉, 북경 고궁박물원

나무를 그리는 요결은 단지 많이 구부러지게 함에 있다. 비록 한 가지 한 마디라도 곧게 할 수 있는 곳은 없다. 향배向背와 부앙俯仰을 전부 굽은 데에서 취하는 것이다. 어떤 이가 말하기를, "그렇다면 여러 화가의 그림 중에 곧은 나무가 없다는 것입니까?"라고 하였다.

이에 말한다. 나무가 비록 곧더라도, 가지가 돋아나고 마디가 생겨나는 곳까지 모두 곧은 것은 결코 아니다. 동북원[동원]의 경우에는 나무를 굳세게 우뚝 솟은 모양으로 그려서 특별히 굽은 곳이 간략하지만, 이영구[이성]의 경우에는 천 번을 꺾고 만 번을 굽혀 더는 곧은 필획이 없다.

오대 동원董源, 〈한림중정도寒林重汀圖〉

畫樹之竅, 只在多曲. 雖一枝一節, 無有可直者. 其向背俯仰, 全于曲中取之. 或曰 "然則諸家不有直樹乎." 曰樹雖直, 而生枝發節處, 必不都直也. 董北苑, 樹作勁挺1)之狀, 特曲處簡耳 ; 李營丘, 則千屈萬曲, 無復直筆矣.

1) '경정勁挺'은 굳건한 기세로 우뚝하게 있는 모양이다. 宋 蘇轍 『欒城集·後集』 卷2 「求黃家紫竹杖」, "黃氏老家有紫竹甚茂. 乞得一莖, 勁挺可喜."

◎ 〈旨〉 27절(『용대별집』 권6 9엽)에 실려 있다. 〈眼〉 38절에 실려 있다. 〈說〉 5절에 실려 있다.
⊙ '樹'는 〈旨〉·〈眼〉에 '幹'이다.

송 이성李成, 〈독비과석도讀碑窠石圖〉

화가의 묘는 전부 안개와 구름이 변멸變滅하는 사이에 있다. 미호아[미우인]가 이르기를, "왕유의 그림을 가장 많이 보았는데, 모두 새기고 그린 것 같아 족히 배울 만하지 못하다. 오직 구름 산으로 묵희를 했을 뿐이다."라고 했다.

이 말이 비록 정도에 지나친 듯은 하지만, 그러나 산수 안에서는 응당 안개와 구름에 유의해야 한다. 구염鉤染을 사용해서는 안 되고, 응당 먹물로 물들여내어, 마치 피어오른 운기가 뭉게뭉게 아래로 떨어지려는 듯이 만들어야, 비로소 생동하는 운韻이 있다고 일컬을 수 있다.

畫家之妙, 全在烟雲變滅中. 米虎兒謂 "王維畫, 見之最多, 皆如刻畫, 不足學也. 惟以雲山爲墨戲." 此語雖似過正, 然山水中當着意烟雲. 不可用鉤染[1], 當以墨漬出, 令如氣蒸冉冉[2]欲墮, 乃可稱生動之韵.

1) '구염鉤染'은 윤곽을 그리고 그 안쪽을 물들이는 구륵鉤勒의 방법이다. 『佩文齋書畫譜』卷58 「畫家傳·戈汕」. "作畫, 鉤染細密, 人謂其得北宋畫院筆意."
2) '염염冉冉'은 구름이나 안개 따위가 느릿느릿 변멸變滅하며 움직이는 모양이다.

교감

◎ 〈旨〉 14절(『용대별집』, 권6 5엽)에 실려 있다. 〈眼〉 18절에 실려 있다. 〈說〉 2절에 실려 있다.

◉ '雖似過正'은 〈旨〉·〈眼〉에 '似偏'이다.

◉ '烟'은 〈梁〉·〈旨〉·〈眼〉에 '生'이다.

◉ '鉤'는 〈梁〉·〈董〉·〈旨〉·〈眼〉에 '粉'이다.

조대년[조영양]이 그린 평원은 우승[왕유]과 매우 흡사한데, 수윤秀潤하고 자연스러운 것은 참으로 송나라 사대부의 그림과 같다. 이 일파가 다시 전해져서 예운림[예찬]이 되었다. 운림은 공교함과 치밀함으로는 상대가 되지 못하지만, 황솔荒率함과 창고蒼古함으로는 더 뛰어나다.

지금 평원과 부채의 소경을 그리면서, 줄곧 이 두 사람을 으뜸의 법으로 삼았다. 사람들로 하여금 끝없이 완미하게 만들고, 맛 이외의 별미가 있게 만들어야 할 것이다.

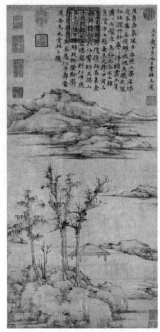

원 예찬倪瓚, 〈용슬재도容膝齋圖〉, 대만 고궁박물원

趙大年畫平遠, 絕似右丞, 秀潤[1]天成, 眞宋之士夫畫. 此一派, 又傳爲倪雲林. 雲林工緻不敵, 而荒率[2]蒼古[3]勝矣. 今作平遠及扇頭[4]小景, 一以此二人爲宗, 使人玩之不窮, 味外有味, 可也.

1) '수윤秀潤'은 수려秀麗하고 자윤滋潤한 모양을 이른다.
2) '황솔荒率'은 공교하거나 치밀하지 않고 느낌에 따라 대강대강 간략하게 표현되어 있는 모양, 혹은 그렇게 만드는 일이다. 明 楊愼『丹鉛總錄』卷18「玉瑕錦類」, "今之臨文荒率者, 動以二公爲口實."
3) '창고蒼古'는 낡고 오래되어 질박하면서 고색이 창연한 모양이다. 淸 袁枚『隨園詩話』卷10, "然余到桂林, 見獨秀峰有簡題名, 筆力蒼古."
4) '선두扇頭'는 선면扇面을 이른다.

교감

◎〈旨〉20절(『용대별집』, 권6 7엽)에 실려 있다. 〈眼〉31절에 실려 있다. 〈說〉1절에 실려 있다.

◉ '畫'는 〈梁〉·〈董〉·〈旨〉·〈眼〉에 '令穰'이다.

◉ '士夫'는 〈梁〉·〈董〉·〈眼〉에 '士大夫'이다.

◉ '雲林'은 〈梁〉·〈董〉·〈旨〉·〈眼〉에 '雖'이다.

◉ '二人'은 〈旨〉·〈眼〉에 '兩家'이다.

평원을 그릴 때에는 조대년[조영양]을 본받고, 중첩된 산과 봉우리를 그릴 때에는 강관도[강삼]를 본받는다. 준법은 동원의 마피준과 〈소상도〉의 점자준을 사용하고, 수목은 북원[동원]과 자앙[조맹부] 두 대가의 법을 사용하고, 석법은 대이장군[이사훈]의 〈추강대도도〉와 곽충서의 설경을 사용한다. 그리고 이성의 화법 가운데 작은 족자에 그리는 수묵과 착색청록이 있는데, 모두 으뜸의 법으로 삼아야 마땅하다.

이를 집대성해서 스스로 기축機軸을 만들어내고, 다시 4, 5년을 익힌다면, 문징명과 심주 두 사람이 우리 오吳에서 독보할 수만은 없게 될 것이다.

畫平遠師趙大年, 重山疊嶂師江貫道[1]. 皴法用董源麻皮皴[2]及〈瀟湘圖〉點子皴[3], 樹用北苑·子昻二家法, 石法用大李將軍〈秋江待渡圖〉及郭忠恕[4]雪景. 李成畫法, 有小幀水墨及着色青綠, 俱宜宗之. 集其大成, 自出機軸[5], 再四五年, 文·沈二君不能獨步吾吳矣.

1) '강관도江貫道'는 남송의 화가 강삼江參으로 '관도貫道'는 그의 자이다.
2) '마피준麻皮皴'은 주로 바위 표면을 그릴 때에 사용하는 준법으로, 삼의 껍질처럼 보이는 효과를 낸다. 마피준麻皮皴, 피마준披麻皴이라고도 한다. 元 湯垕 『畫鑒』「唐畫[五代附]」, "董元山水有二種. 一樣. 水墨礬頭, 疎林遠樹, 平遠幽深, 山石作麻皮皴."
3) '점자준點子皴'은 점을 찍어서 표현하는 준법이다.
4) '곽충서郭忠恕'는 오대와 북송 초기에 활동하던 화가로 자는 서선恕先이고 낙양인洛陽人이다.
5) '기축機軸'은 사물의 가장 중요한 부분을 이른다. '기機'는 쇠뇌의 시위를 거는 부분을 이르고, '축軸'은 수레의 굴대를 이른다. 여기에서는 문예 창작자가 창작의 과정에서 운용하는 개성적인 사고를 뜻한다. 元 辛文房 『唐才子傳』「張籍」, "公於樂府古風, 與王

교감

◎ 〈旨〉 5절(『용대별집』, 권6 2엽)에 실려 있다. 〈眼〉 5절에 실려 있다. 〈說〉 16절에 실려 있다.
◉ '法'은 〈旨〉·〈眼〉에 없다.
◉ '幀'은 〈梁〉·〈董〉·〈旨〉·〈眼〉에 '幅'이다.

司馬自成機軸, 絶世獨立."

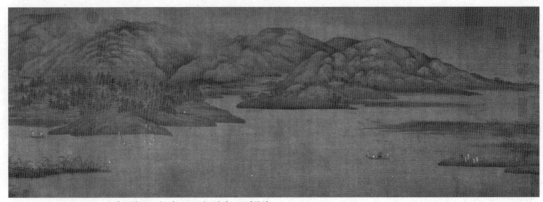

오대 동원董源, 〈소상도瀟湘圖〉, 북경 고궁박물원

 참고

오吳는 소주의 오현吳縣을 이른다. 원말 4대가를 계승한 문인화가 심주와 문징명 등이
이 지역에서 활동하여 이들을 오파吳派라고 일컫는다. 이들은 절파浙派와는 구별된다.

그림을 그릴 때에는, 무릇 산에 모두 오목하고 볼록한 모양이 나
타나도록 하는 것이 중요하다. 먼저 산의 바깥 산세와 형상을 구
륵한 뒤에, 그 중간에 직준直皴을 사용한다. 이것이 자구[황공망]의 법
이다.

作畫, 凡山俱要有凹凸之形. 先鉤山外勢形像, 其中則用直皴[1],
此子久法也.

1) '직준直皴'은 측필을 써서 직선으로 표현하는 준법의 하나이다. 厲鶚『南宋院畫錄』卷2,
"李唐萬松宮闕圖 … 上段峯頂, 蓋用側筆直皴, 畫法淸潤結搆高妙."

교감
◎ 〈眼〉 17절에 실려 있다.
⊙ '鉤'는 〈梁〉·〈董〉·〈眼〉에 '如'이다.

원 황공망黃公望, 〈부춘산거도富春山居圖〉, 대만 고궁박물원

그림과 글씨에는 각기 문정門庭이 있다. 글씨는 서투르게 써야 하며, 그림은 능숙하게 그리면 안 된다. 글씨는 모름지기 원숙해진 뒤의 서투름이 있어야 하며, 그림은 모름지기 서투르면서 그 너머에 원숙함이 있어야 한다.

畫與字各有門庭. 字可生, 畫不可熟. 字須熟後生, 畫須生外熟.

 교감

◎ 〈旨〉 4절(『용대별집』, 권6 2엽)에 실려 있다. 〈眼〉 4절에 실려 있다.

⊙ '不可'는 〈眼〉에 '不可不'이다.

⊙ '生'은 〈梁〉·〈旨〉·〈眼〉에 '熟'이다.

참고

'생生'은 낯설고 서투른 상태이거나, 이미 원숙해진 단계를 넘어 도리어 고졸해진 상태를 이른다.[1] 고응원은 '숙熟'을 난숙과 원숙으로 나누어 설명하였다.[2] 난숙은 법을 익혔으나 아직은 법에 얽매여 변화에 이르지 못한 상태이고, 원숙은 법의 구속에서 벗어나 자유자재로 변화하는 상태이다.

다만 본 절은 기록에 따라 차이가 많아, 그 원의를 확정하기 어렵다. '不可熟'이 『화안』에는 '不可不熟'으로 되어 있고,[3] '生外熟'이 『화안』과 『화지』에 모두 '熟外熟'으로 되어 있다.[4] 또 진조영秦祖永의 『화학심인畫學心印』에는 '書'와 '畫'의 위치가 서로 바뀌어 있다.

1) 明 潘之淙 『書法離鉤』 卷3 「論寫」. "書指云, 書必先生而後熟, 亦必先熟而後生. 始之生者, 學力未到, 心手相違也. 熟而生者, 不落蹊徑, 不隨世俗, 新意時出, 筆底具化工也."

2) 明 顧凝遠 『畫引』 「生拙」. "畫求熟外生, 然熟之後不能復生矣. 要之爛熟員熟則自有別, 若員熟則又能生也. 工不如拙, 然旣工矣不可復拙. 惟不欲求工而自出新意, 則雖拙亦工, 雖工亦拙也. 生與拙, 惟元人得之."

3) 『畫眼』. "字可生, 畫不可不熟. 字須熟後生, 畫須熟外熟."

4) 『畫旨』. "字可生, 畫不可熟. 字須熟後生, 畫須熟外熟."

권2_ 2. 그림의 원류

畫源

畫禪室隨筆

우리 집에 동원의 〈용숙교민도〉가 있다. 어떤 뜻을 취했는지 알
지는 못하겠으나, 대체로는 도시락과 물병을 들고 왕의 군사들을
맞이하는 내용으로 되어 있다. 송의 예조[조광윤]가 강남으로 내려갔
을 때에 진어한 것이다. 그림은 매우 기이하나 그 이름은 아첨하는
것이다.

교감

◎ 〈旨〉 96절(『용대별집』 권6 32엽)에 실
려 있다. 〈眼〉 92절에 실려 있다.
⊙ '吾'는 〈旨〉에 '余'이다.
⊙ '源'은 〈梁〉에 '元'이다.

吾家有董源〈龍宿郊民圖〉[1]. 不知所取何義, 大都簞壺迎師[2]之意.

蓋宋藝祖[3]下江南[4]時, 所進御者, 畫甚奇, 名則諂矣.

1) '용숙교민도龍宿郊民圖'는 천자가 교사郊祀를 지내기 위해 백성들이 거주하고 있는 교외
 에 나와 밤을 지내는 모습을 그린 것이다. 『신역』(35쪽) 참조.
2) '단호영사簞壺迎師'는 바구니에 밥을 담고 병에 장국을 담아서 왕의 군대를 환영한다는
 말이다. 『孟子』「梁惠王下」. "簞食壺漿, 以迎王師."
3) '예조藝祖'는 새로운 왕조를 개창한 제왕을 이른다. 여기에서는 송의 태조인 조광윤趙匡
 胤을 가리킨다. 淸 顧炎武 『日知錄』 卷24 「藝祖」. "人知宋人稱太祖爲藝祖, 不知前代亦
 皆稱其太祖爲藝祖."
4) '하강남下江南'은 개봉에 도읍을 두었던 송이 정강 2년(1127)에 금나라 군사의 침입에 밀
 려 강남의 임안臨安으로 도읍을 옮긴 일을 이른다.

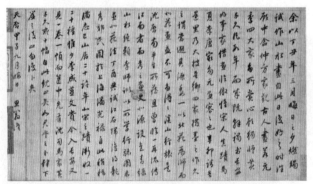

명 동기창董其昌, 〈제동원용숙교민도題董源龍宿郊民圖〉, 대만 고궁박물원

동북원[동원]의 〈촉강도〉와 〈소상도〉가 모두 우리 집에 있는데, 필법이 마치 두 사람의 손에서 나온 듯하다. 또 소장하고 있는 북원의 그림 여러 폭도 더는 같은 것이 없으니, 화가들 중에서 용이라 일컬을 만하다.

董北苑〈蜀江圖〉¹⁾、〈瀟湘圖〉²⁾, 皆在吾家, 筆法如出二手. 又所藏北苑畫數幀, 無復同者, 可稱畫中龍³⁾.

◎ 〈眼〉 93절에 실려 있다.
⊙ '幀'은 〈梁〉·〈董〉·〈眼〉에 '幅'이다.

1) '촉강蜀江'은 성도成都가 있는 촉군蜀郡 지역을 흐르는 강을 이른다.
2) '소상瀟湘'은 소수瀟水와 상수湘水가 합류하는 동정호 남쪽 지역을 이른다. 소상팔경瀟湘八景으로 유명하다.
3) '화중룡畫中龍'은 몹시 출중한 사람을 '인중룡人中龍'이라 하듯이 화가들 중에서 가장 뛰어난 자를 이른 말이다. 『晉書』 卷94 「宋纖傳」, "名可聞而身不可見, 德可仰而形不可睹, 吾而今而後知先生人中之龍也."

　장택단의 〈청명상하도〉는 모두 남송 때에 변경의 경물을 추억하여 그린 것으로 서방의 미인을 그리워하는 생각이 담겨 있다. 필법이 섬세하여 또한 이소도에 가까우나, 아쉽게도 골력이 부족하다.

　張擇端[1]〈淸明上河圖〉, 皆南宋時, 追慕汴京[2]景物, 有西方美人[3] 之思. 筆法纖細, 亦近李昭道, 惜骨力乏耳.

1) '장택단張擇端'(1085~1145)은 계화界畵에 능하였던 송의 화가로 자는 정도正道이다. 북송의 수도 변경汴京을 지나 흐르는 변하汴河의 풍물을 그린 〈청명상하清明上河圖〉가 그의 대표작이다.
2) '변경汴京'은 하남에 속한 개봉의 고호이다. 오대 이후 북송에 이르기까지 여러 왕조의 도성 역할을 하였으므로 이렇게 부른다.
3) '서방미인西方美人'은 서방에 있는 훌륭한 임금을 미인에 빗댄 말이다. 『시경』에서는 서주西周의 성군을 일컫는 말로 쓰였다. 『詩經集傳』 「邶·簡兮」 "西方美人, 託言以指西周之盛王, 如離騷亦以美人目其君也. 又曰西方之人者, 歎其遠而不見之辭也."

송 장택단張擇端, 〈청명상하도淸明上河圖〉, 대만 고궁박물원

왕숙명[왕몽]은 조오흥[조맹부]의 조카이다. 그의 그림은 모두 당·송의 품격 높은 그림을 모사했다. 예컨대 동원, 거연, 이성, 범관, 왕유를 두루 닮게 그릴 수 있었다. 새기고 그리는 것의 공교함으로는 원말에 있어서 당연히 으뜸이다.

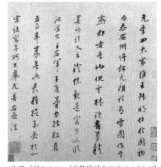

명 동기창董其昌, 〈방황학산초倣黄鶴山樵〉 발문(방고산수책倣古山水册)

王叔明爲趙吳興甥. 其畫皆摹唐、宋高品, 若董、巨、李、范、王維, 備能似之. 若于刻畫之工, 元季當爲第一.

교감

◎ 〈眼〉 95절에 실려 있다.
◉ '王'은 〈梁〉에 '三'이다.

명 동기창董其昌, 〈방황학산초倣黄鶴山樵〉(방고산수책倣古山水册), 북경 고궁박물원

상서 고언경[고극공]의 그림은 일품逸品의 반열에 놓인다. 비록 미씨 부자[미불·미우인]를 배우고 마침내 멀리 우리 집안의 북원[동원]을 으뜸의 법으로 삼았으나, 격을 낮추어서 묵희를 한 자이다.

高彦敬[1]尙書畫, 在逸品之列. 雖學米氏父子, 乃遠宗吾家北苑, 而降格爲墨戲[2]者.

1) '고언경高彦敬'은 벼슬이 형부 상서에 이르렀던 고극공高克恭(1248~1310)으로, 언경彦敬은 그의 자이다.
2) '묵희墨戲'는 미불과 미우인이 창시한 미법산수米法山水를 빗대어 이른 말이다.

 교감

◎〈眼〉 96절에 실려 있다.

 참고

고극공이 원나라 말기에 상해에 정착한 이후로 그 자손들이 이곳에 세거하였다. 동기창의 증조모도 그 후손이라고 한다.[3] 고극공을 바라보는 동기창의 시선이 각별할 수밖에 없다. 동기창은 고극공이 두보와 안진경과 미가의 장점을 모두 겸비하였다고 하였다. 그래서 법도에서 벗어나지 않으면서도 신의新意를 이끌어내었고, 호방하면서도 묘한 이치를 담아내어, 고금의 일인자가 되었다고 극찬하였다.[4]
또한 그의 〈태요촌도太姚村圖〉에 대해, 격과 운이 모두 뛰어나 황공망이나 왕몽으로서는 도달할 수 없는 경지라고 평가하였다.[5] 다만 그가 일생 미가의 법을 배웠으나 뛰어넘지는 못했다고 그 한계를 지적하였다.[2-2-38]

3) 『畫旨』(57절), "高彦敬尙書, 載吾松上海誌. 元末避兵, 子孫世居海上. 余曾祖母, 則尙書之雲孫女也."
4) 『畫旨』(116절), "詩至少陵, 書至魯公, 畫至二米, 古今之變天下之能事畢矣. 獨高彦敬兼有衆長, 出新意於法度之中, 寄妙理於豪放之外. 所謂游刀餘地, 運斤成風, 古今一人而已."
5) 『畫旨』(57절), "余得太姚村圖, 乃高尙書眞跡. 烟雲淡蕩, 格韻俱超, 果非子久山樵所能夢見也."

예우[예찬]는 원대에 시와 그림으로써 세상에 이름을 알렸다. 그는 스스로 자신을 표방함이 황공망이나 왕숙명[왕몽]의 정도에 있지 않았다. 스스로 이르기를, "나의 이 그림은 형호와 관동의 유의를 깊이 얻었다. 왕몽의 무리로서는 꿈에서도 넘볼 수 있는 바가 아니다."라고 하였다.

하지만 그 품등을 정하자면 일격逸格으로 칭함이 마땅하니, 대개 미양양[미불]과 조대년[조영양]의 일파인 것이다. 황공망과 왕몽에게 진실로 백중지간이 된다는 말은 허튼소리가 아니다.

원 예찬倪瓚, 〈기수추풍도琪樹秋風圖〉, 상해박물관

倪迂在勝國時, 以詩畫名世. 其自標置¹⁾, 不在黃公望·王叔明間.
自云 "我此畫深得荊·關遺意, 非王蒙輩所能夢見也."²⁾ 然定其品,
當稱逸格. 蓋米襄陽·趙大年一派耳. 于黃·王眞伯仲, 不虛也.

1) '표치標置'는 자부한다는 의미로, 대개 스스로 자신을 높게 평가함을 이른다. 宋 朱熹
『晦庵集』 卷56 「答葉正則」, "高自標置, 下視古人."
2) 『淸河書畫舫』 卷11下 「倪瓚·倪迂師子林圖自跋」, "余與趙君善長, 以意商確作師子林圖,
眞得荊關遺意, 非王蒙所夢見也. 如海因公宜寶之, 懶贊記. 癸丑十二月."

교감

◎ 〈眼〉 97절에 실려 있다.
⊙ '間自'는 〈梁〉·〈董〉·〈眼〉에 '下有'이다.

『선화화보』에는 사마군실[사마광]이 실려 있지 않다. 내가 전에 그의 그림을 보니, 영구[이성]와 몹시 비슷하였다. 소미[미우인]가 한 폭을 그려 짝을 맞추어놓았는데, 송나라 사람들이 매우 많은 제관題款을 남겼다. 이를 계기로, 옛사람들도 혼자서는 그 기량을 다 발휘하지 못했다는 것을 생각해보게 되었다.

《畫譜》不載司馬君實. 予嘗見其畫, 大類營丘. 有小米[1]作一幀配之, 宋人題款[2]甚多. 因思古人自不可盡其伎倆.

◎ 〈眼〉 98절에 실려 있다.
⊙ '幀'은 〈梁〉·〈董〉·〈眼〉에 '幅'이다.

1) '소미小米'는 미우인의 별칭이다. 미불을 '대미大米'라고 한다. '1-1-1' 참조.
2) '제관題款'은 서화 등의 위에 적은 제발이나 낙관, 또는 이를 기록하는 일이다.

| 2-2-8 |

원말의 4대가 중에서는 황공망을 으뜸으로 여긴다. 왕몽, 예찬, 오
중규[오진]는 서로 더불어 대적이 된다. 이 몇 분들이 그림을 평하면
서, 마침내 고언경[고극공]을 조문민[조맹부]의 적수로 삼았으나, 아마도
짝은 아닐 듯하다.

元季四大家, 以黃公望爲冠, 而王蒙、倪瓚、吳仲圭與之對壘[1]. 此
數公評畫, 竟以高彥敬配趙文敏, 恐非偶[2]也.

1) '대루對壘'는 쌍방이 서로 보루를 쌓아두고서 대치함을 이른다. 여기에서는 4대가가 서
로 대등한 적수로서 버티어 경쟁하고 있음을 뜻한다. 元 劉壎 『隱居通議』 卷6 「詩歌·諸
賢輓詞」, "皆超軼絕塵, 誠可對壘."
2) '비우非偶'는 서로 어울릴 만한 대등한 짝이 아니라는 말이다. 『左傳』 「桓公六年」 "人各
有耦, 齊大, 非吾耦也." '耦'는 '偶'와 같다.

원 오진吳鎭, 〈쌍송도雙松圖〉

내가 북원[동원]의 그림 한 권을 소장하고 있다. 자세히 살펴보면 두 미녀와 슬瑟을 연주하고 생笙을 부는 자가 있고, 그물을 던져 물고기를 포획하는 어부가 있으니, 바로 〈소상도〉이다. 이는, "동정은 음악을 연주하던 곳이요, 소상에서 요임금의 딸이 노닐었네."라는 두 말을 취하여 풍경으로 삼은 것이다.

나 또한 일찍이 소상을 유람했던 적이 있다. 도중의 산천이 기이하고 수려하여 대체로 이 그림과 같았다. 그 당시에 막 이백시[이공린]의 소상 그림을 보고서 본떠 작은 그림 한 폭을 그린 적이 있었다. 그런데 이제 북원의 그림을 보고서야, 비로소 백시가 비록 명가이지만 창망蒼莽한 기운이 부족하다는 것을 알게 되었다.

교감

余藏北苑一卷, 諦審[1]之, 有二妹[2]及鼓瑟吹笙[3]者, 有漁人布網漉魚[4]者, 乃〈瀟湘圖〉也. 蓋取"洞庭張樂地, 瀟湘帝子遊"[5]二語爲境耳. 余亦嘗遊瀟湘[6], 道上山川奇秀, 大都如此圖, 而是時方見李伯時〈瀟湘卷〉, 曾效之作一小幀. 今見北苑, 乃知伯時雖名宗, 所乏蒼莽[7]之氣耳.

◎ 〈妮〉(권1)에 실려 있다.
⊙ '布'는 〈梁〉에 '市'이다.
⊙ '幀'은 〈梁〉·〈董〉에 '幅'이다.

1) '체심諦審'은 꼼꼼하게 살피고 따진다는 말이다.
2) '이주二妹'는 요임금의 두 딸 아황娥皇과 여영女英으로 사후에 상수湘水의 신이 되었다고 한다.
3) '슬瑟'과 '생笙'은 모두 연례燕禮에 사용하는 악기이다. 『詩經』 「鹿鳴」, "我有嘉賓, 鼓瑟吹笙. 吹笙鼓簧, 承筐是將."
4) '녹어漉魚'는 술의 지게미를 체로 걸러내듯이 어망을 이용해 물고기를 잡아 올린다는 말이다. 唐 杜牧 『樊川集·外集』 「秋岸」, "船上聽呼稚, 堤南趁漉魚."
5) '동정장악지洞庭張樂地'는 황제黃帝가 동정의 들에서 함지咸池의 음악을 연주한 고사를

이른다. 『장자』의 「천운」과 「지락」에 보인다. '소상제자유瀟湘帝子游'는 요임금의 두 딸 아황과 여영이 순임금을 따라 소상에서 노닐었다는 말이다. '제자帝子'는 아황과 여영 이다. 謝玄暉 「新亭渚別范零陵詩」(『문선』 권20), "洞庭張樂地, 瀟湘帝子游."

6) 동기창은 만력 24년(1596) 7월에 칙명을 받들고서 호남 장사의 길왕부吉王府로 가는 도 중에 소상강의 풍경을 보았다.

7) '창망蒼莽'은 끝없이 아득하게 트여 있으면서 그 의경이 심원한 모양이다.

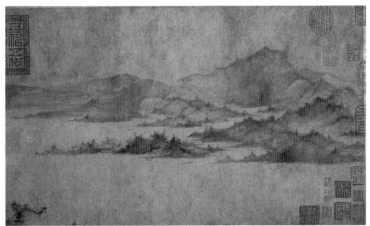

전傳 북송 이공린李公麟, 〈소상와유도瀟湘臥遊圖〉, 도쿄 국립박물관

　석전[심주]의 〈춘산욕우도권〉이 전에 왕원미[왕세정]의 집에 보관되어 있다가 지금은 내게 돌아왔다.

　〈춘교목마도〉에 대해, 어떤 이는, "왕손인 조자앙[조맹부]의 그림이다."라고 하고, 어떤 이는, "중목[조옹]의 그림이다."라고 한다. 나는 오대 사람의 그림으로 감정한다.

원 조옹趙雍, 〈춘교유기도春郊遊騎圖〉, 대만 고궁박물원

　石田〈春山欲雨圖卷〉, 向藏王元美家, 今歸余處.〈春郊牧馬圖〉, 或曰 "趙王孫[1]子昂." 或云 "仲穆.[2]" 余定以爲五代人筆.

1) '왕손王孫'은 왕의 자손이다. 조맹부趙孟頫(1254~1322)는 송 태조宋太祖 조광윤趙匡胤의 11세손이다.
2) '중목仲穆'은 조맹부의 둘째 아들인 조옹趙雍(1289~?)의 자이다.

교감

◎ '石田 … 余處'와 '春郊 … 人筆'이 『패문재서화보』(권100「明董其昌畫禪室隨筆」)에 별행으로 실려 있다.

왕우승[왕유]의 그림으로서 내가 취리[가흥]의 항씨[항원변]에게서 본 〈조설도〉는, 크기가 1척을 채울 정도에 불과하고, 준법을 전혀 쓰지 않았다. 그러나 석전[심주]이 말한, "필의가 삼엄하여 사람으로 하여금 움츠러들게 한다."는 것이었다. 가장 나중에 얻은 작은 화폭은 곧 조오흥[조맹부]이 소장했던 것으로, 영구[이성]를 몹시 닮았으면서도, 고고하고 간결함만큼은 더욱 뛰어났다.

또 장안[북경]의 양고우[미상]의 처소에서 〈산거도〉를 얻었는데, 필법이 대년[조영양]을 닮았고, 선화[송 휘종]가 적은, "높은 누대에 날은 저무는데 사람은 천리에 있고, 목침에 기대니 가을바람에 기러기 소리 들리네."라는 화제가 있었다. 그러나 도무지 풍좨주[풍몽정]가 소장한 〈강산설제도〉가 우승의 절묘한 운치를 갖추고 있는 것만은 못했다. 내가 일찍이 빌려다 한해 넘게 본 적이 있었다. 이제는 마치 도원에서 나온 뒤의 어부와 같은 심경이다.

송 조길趙佶, 〈납매산금臘梅山禽〉, 대만 고궁박물원

王右丞畫, 余從橋李 項氏[1), 見〈釣雪圖〉, 盈尺而已, 絕無皴法. 石田所謂 "筆意凌兢[2)人局脊[3)" 者. 最後得小幀, 乃趙吳興所藏, 頗類營丘而高簡[4)過之. 又于長安 楊高郵所,[5) 得〈山居圖〉, 則筆法類大年, 有宣和[6)題 "危樓日暮人千里, 欹枕秋風鴈一聲"者. 然總不如馮祭酒[7)〈江山雪霽圖〉, 具有右丞妙趣. 子曾借觀經歲, 今如漁父出桃源矣.

1) '취리橋李'는 절강 가흥嘉興의 별칭이고, '항씨項氏'는 항원변項元汴이다. 동기창이 30세

교감

◎ 〈妮〉(권3)에 실려 있고, 앞에 '董玄宰云'이 있다. 〈眼〉 46절에 실려 있다.
◉ '兢'은 〈梁〉·〈董〉·〈眼〉·〈和〉에 '競'이다.
◉ '幀'은 〈梁〉·〈董〉·〈眼〉에 '幅'이다.

가 많은 그의 묘지명을 썼다. 『容臺文集』 卷8 「墨林項公墓志銘」.

2) '능긍凌兢'은 두려워하고 삼가는 모양이다.

3) '국척局脊'은 몸을 움츠리고 조심조심 걷는 모양이다. '국局'은 몸을 구부림을 이르고, '척蹐'은 조심조심 작게 걸음을 이른다. 『詩經』 「小雅·正月」. "謂天蓋高, 不敢不局. 謂地 蓋厚, 不敢不蹐."

4) '고간高簡'은 청고淸高하고 간약簡約한 모양이다.

5) '양고우楊高郵'는 미상이다. 고우高郵는 경항京杭 대운하가 지나는 양주揚州의 고우현高 郵縣을 이른다. 『畫旨』(89절. 「王右丞江山雪霽卷」). "惟京師楊高郵州將處, 有趙吳興雪圖 小幅."

6) '선화宣和'는 송나라 휘종이 말년(1119~1125)에 사용하던 연호이다. 휘종의 대칭으로 쓰 인다.

7) '풍좨주馮祭酒'는 국자감 좨주를 지냈던 풍몽정馮夢禎(1548~1605)으로 자는 개지開之이다.

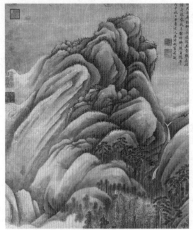

명 왕시민王時敏, 〈방왕유강산설제倣王維江山雪霽〉, 대만 고궁박물원

명 왕시민王時敏, 〈제방왕유강산설제 題倣王維江山雪霽〉, 대만 고궁박물원

 참고

풍몽정이 만력 23년(1595) 가을에, 남경에서 왕유의 〈강산설제도권〉을 얻었다. 이 말을 전해들은 동기창은 즉시 서둘러 무림武林으로 사람을 보내 그림을 빌려다 열람하고서, 10월 보름에 북경의 객사에서 이 그림에 발문을 적어 넣었다.

그리고 9년이 지난 만력 32년(1604) 8월 20일에 다시 이 그림을 보고 발문을 덧붙이면 서, 어부가 다시 무릉도원에 들어간 것 같다고 심경을 토로하였다.8) 처음에 그림을 돌 려주었을 때에는 마치 무릉도원에서 나온 뒤에 다시 무릉도원 안으로 들어가지 못하던 어부의 심경이었으나, 그림을 다시 접하고 나니 마치 무릉도원에 다시 들어간 어부처럼 황홀하였다는 말이다.

8) 『珊瑚網』 卷25 「王右丞江山雪霽 圖」. "今年秋, 聞金陵有王維江山 霽雪一卷, 爲馮開之宮庶所收, 亟 令人走武林索觀. … 萬曆廿三年 歲在乙未十月之望, 秉燭書于長安 客舍. 甲辰八月廿日, 過武林觀于 西湖昭慶禪寺, 如漁父再入桃源, 阿閦一見更見也. 董其昌重題."

| 2-2-12 |

예운림[예찬]은 평소 인물을 그리지 않아서, 오직 용문의 승려를 그린 그림 한 폭[용문독보도龍門獨步圖]이 있을 뿐이다. 또한 도서를 드물게 사용하여 오직 '형만민荊蠻民'이란 인장 하나를 찍었을 뿐이다. 그래서 그 그림이 마침내 '형만민'이라 불렸다. 지금 우리 집에 소장되어 있다.

삽 지역에 화계가 있는데, 원나라 때에 사람들이 이 화계의 어은漁隱을 많이 그렸다. 이는 조승지[조맹부]가 창도한 것이다. 왕숙명[왕몽]도 조씨 집안의 조카이므로, 또한 여러 폭을 그렸다. 지금은 모두 나의 소장이 되었다. 나는 매번 삽 지역의 산을 사서 도원桃源 사람이 됨으로써 화참畵讖에 응하고 싶어진다.

명 동기창董其昌, 〈방예찬산음구학도倣倪瓚山陰丘壑圖〉, 대만 고궁박물원

倪雲林生平不畫人物, 惟龍門僧一幀有之. 亦罕用圖書1), 惟荊蠻民一印者. 其畫遂名荊蠻民, 今藏余家. 雪有華溪2), 勝國時, 人多寫華溪漁隱,3) 蓋是趙承旨4)倡之. 王叔明是趙家甥, 故亦作數幀, 今皆爲余所藏. 余每欲買山雪上, 作桃源人5), 以應畫讖6).

교감

◎ '倪雲林 … 藏余家'는 〈旨〉123절(『용대별집』 권6 39엽)에 실려 있다. 〈眼〉99절에 실려 있다. 〈妮〉(권3)에 '倪雲林 … 荊蠻民'이 실려 있다. 『태평청화』에 '雪有華 … 應畫讖'이 실려 있다.

◉ '倪'는 〈旨〉에 없다.

◉ '幀'은 〈梁〉·〈董〉·〈旨〉·〈眼〉에 '幅'이다.

◉ '幀'은 〈梁〉·〈董〉·〈眼〉에 '幅'이다.

1) '도서圖書'는 보통 개인이 도화나 서적에 찍던 장서인을 이른다. 淸 鞠履厚 『印文考略』, "古人於圖畫書籍, 皆有印以存識, 遂稱圖書印. 故今呼官印仍曰印, 呼私印曰圖書."
2) '삽雪'은 초계苕溪, 전계前溪, 여불계餘不溪, 북류수北流水 등 네 줄기의 물이 합류하여 절강 호주湖州의 남쪽으로 흘러가는 삽계霅溪를 이른다. 또는 호주湖州의 별칭으로 쓰인다. '화계華溪'는 초계의 별칭이다.
3) '어은漁隱'은 어촌으로 물러나 낚시하고 고기 잡으며 은둔함, 또는 그런 사람을 이른다.
4) '조승지趙承旨'는 한림학사원의 승지承旨를 지냈던 조맹부의 별칭이다.
5) '도원인桃源人'은 무릉도원 속의 사람들 같은 은사隱士를 이른다.
6) '화참畫讖'은 인연이 된 그림 속의 장면이나 단서가 후일에 실제 현실로 나타남을 이른

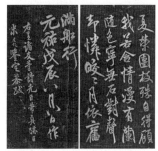

송 미불米芾, 〈초계시권苕溪詩卷〉(희홍당첩)

다. '참讖'은 미래의 길흉에 대한 예언이다. 시참詩讖의 참讖과 같은 의미이다.

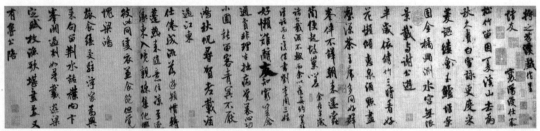

송 미불米芾,〈초계시권苕溪詩卷〉, 북경 고궁박물원

 참고

명나라 이일화의 기록에 따르면,〈용문독보도〉는 예찬이 복암화상復庵和尙을 위해 그린
것이다. 산의 윤곽이 자못 크고 용필이 몹시 세밀하고 용묵이 담박하였다. 훤칠하게 자
란 소나무 한 그루와 상수리나무 한 그루가 나란히 길모퉁이에 서 있고, 고고한 승려 한
명이 그 아래를 지나고 있는 모습이었다. 이는 장백우가 시에서 말한 '단강의 은공恩公'
을 그린 것이다.

예찬이 그림에 적기를, "'은공이 옛날 천평天平에 머무르던 날에, 빛바랜 승복 차림으로
숲에서 맞이하였지. 걸음이 용문에 이르러 다리 힘이 다하니, 오른쪽 어깨를 드러내고
앵두를 먹고 있네.'라는 시는 바로 외사外史 장백우가 단강의 은공을 방문하고 적은 시
이다. 나는 외사와 사우師友의 의리가 있다. 기사년에 내가 복암을 방문하여 산속에서
며칠을 머무르고 있을 때에, 복암이 이 시를 끊임없이 외웠다. 내가 이 그림을 그리고서
마침내 그 위에 쓴다. 예찬."이라고 하였다.7)

7)『신역』(52쪽)은 이일화의 기록에 근
거하여, 용문의 승려를 그린 그림
한 폭이〈용문독보도龍門獨步圖〉를
이른다고 추정하였다. 明 李日華『六
研齋三筆』卷1, "倪元鎭龍門獨步
圖, 爲復庵和尙寫. 山廓頗巨, 用
筆極細, 墨法亦澹. 一松軒仰, 一
櫟傍之, 而當路隅, 一僧昻然行其
下. 蓋寫張伯雨詩中所謂斷江恩
公也. 雲林題云 '恩公昔住天平日,
林下相迎壞色袍. 行到龍門無脚
力, 右肩褊袒喫櫻桃.' 此詩乃伯雨
外史訪斷江恩公詩也. 余與外史有
師友之義. 己巳歲, 余訪復庵, 留山
中者數日. 復庵誦此詩不輟口, 余
旣寫圖, 遂書於其上云. 倪瓚."

정유년(만력25, 1597) 3월 15일에 나는 중순[진계유]과 함께 오문[소주] 한
종백[한세능]의 집에 있었다. 그의 아들 고주古周[한봉희韓逢禧]가 나에게,
안진경이 쓴 「자신고」와 서계해[서호]가 쓴 「주거천고」를 가져다 보여
주었다. 바로 미해악[미불]의 『서사』에 실린 것으로, 모두 쌍벽을 이루
는 것이다.

또 조천리[조백구]의 〈삼생도〉와 주문구의 〈문회도〉와 이용면[이공린]
의 〈백련사도〉가 있었다. 오직 고개지가 우군[왕희지]의 집 정원 풍경
을 그린 것은, 단지 주막집 벽 위에 걸린 인물화 같을 뿐이었다.

丁酉三月十五日, 余與仲醇, 在吳門[1] 韓宗伯[2]家. 其子古周, 携示
余顔書〈自身告〉、徐季海書〈朱巨川告〉. 即海岳《書史》所載, 皆是雙
璧. 又趙千里〈三生圖〉、周文矩〈文會圖〉、李龍眠〈白蓮社圖〉. 惟顧
愷之作右軍家園景, 直酒肆上人耳.

1) '오문吳門'은 강소 소주蘇州 지역을 이른다.
2) '한세능韓世能'은 아들 한봉희韓逢禧(1578~1653)와 함께 명나라 말기에 소주 지역에서 서
화 수장가로 명성을 떨쳤다. '1–3–30' 참조.

교감

◉ 〈旨〉 13절(『용대별집』 권6 5엽)에 실려
있다. 〈妮〉(권3)에 실려 있다.
◉ '仲醇'은 〈梁〉에 '公醇'이다.
◉ '古周'는 '古洲'의 오기인 듯하다. 〈梁〉·
〈董〉·〈旨〉에 '逢禧'이다. '古洲'는 한
봉희韓逢禧를 이른다. 『秘殿珠林』 卷
17 「唐人摹王羲之黃庭經一卷」, "卷
末有 崇禎十七年甲申春二月, 睢陽
袁樞楊羨張永禧同觀於韓古洲半山
草堂. 古洲名逢禧.' 三十四字."
◉ '巨'는 〈旨〉에 '目'이다.
◉ '璧'은 〈梁〉·〈董〉·〈旨〉에 '玉'이다.
◉ '上人'은 〈梁〉·〈董〉·〈旨〉에 '壁上物'
이다.

항우신[항덕신]의 집에 있는 조천리[조백구]의 네 폭 큰 그림에, '천리
千里'라는 두 글자가 금분으로 쓰여 있다. 나와 중순[진계유]이 자세히
살펴보니, 바로 안추월[안휘]의 필적이었다.

교감

項又新[1]家趙千里四大幀, 千里二字金書. 余與仲醇諦審之, 乃顔
秋月[2]筆也.

◎ 《妮》(권4)에 실려 있다.

1) '항우신項又新'은 항원변의 셋째 아들 항덕신項德新으로 '우신又新'은 그의 자이다.
2) '안추월顔秋月'은 안휘顔輝로 추월秋月은 그의 자이다. 인물과 도석에 능하였다.

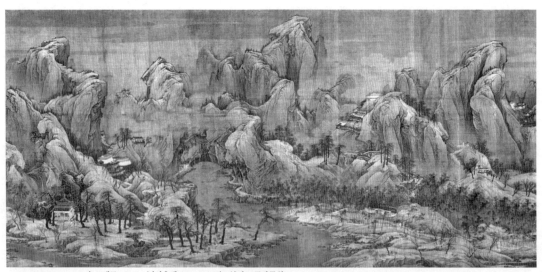

송 조백구趙伯駒, 〈강산추색도江山秋色圖〉, 북경 고궁박물원

　황자구[황공망]의 그림으로 내가 본 것만 적어도 30폭이 된다. 요약하자면 〈부만난취〉가 으뜸이었는데, 다만 경물이 자질구레해서 아쉬울 뿐이다.

　黃子久畫, 以余所見, 不下三十幀. 要之〈浮巒暖翠〉爲第一, 恨景碎耳.

명 동기창董其昌, 〈방황자구거축산수倣黃子久巨軸山水〉, 북경 고궁박물원

조문민[조맹부]이 두 동정산을 그린 20폭[두 작은 화폭]에는, 각각 「이소
경」의 말이 네 구씩 쓰여 있다. 완전히 동원을 배운 것으로서 우리 집
에 소장되어 있다.

趙文敏洞庭兩山[1]二十幀, 各題以〈騷〉語四句. 全學董源, 爲余家
所藏.

◎ 〈妮〉(권4)에 실려 있고, '二十'이 '二
小'로 되어 있다.
◉ '幀'은 〈梁〉·〈董〉에 '幅'이다.
◉ '余'는 〈梁〉·〈董〉에 '予'이다.

1) '동정양산洞庭兩山'은 태호太湖) 있는 동동정산東洞庭山과 서동정산西洞庭山을 이른다.

원 조맹부趙孟頫, 〈작화추색鵲華秋色〉, 대만 고궁박물원

곽충서의 〈월왕궁전〉은 이전에 엄분의[엄숭]의 물건이었다. 나중에 적몰되어, 절암 주국공[주희충]이 봉급을 대신하여 얻게 되었다. 이것이 유전되어 내게 이르렀다. 그 길이가 3척 남짓 되었는데, 모두 몰골로 산을 그린 것이다. 내가 자세히 검토해보니, 이는 전류의 월왕궁을 그린 것이지, 구천의 궁을 그린 것이 아니었다.

 교감

◎ 〈妮〉(권4)에 실려 있다.

郭忠恕〈越王宮殿〉, 向爲嚴分宜¹⁾物. 後籍沒,²⁾ 朱節菴國公³⁾以折俸⁴⁾得之, 流傳至余處. 其長有三尺餘, 皆沒骨山⁵⁾也. 余細檢, 乃畫錢鏐⁶⁾越王宮, 非勾踐⁷⁾也.

1) '엄분의嚴分宜'는 분의分宜 사람인 엄숭嚴嵩이다. '1-3-9' 참조.
2) '적몰籍沒'은 중죄인에게 등록되어 있는 모든 재산을 몰수하는 일을 이른다. '1-2-28' 참조.
3) '주절암국공朱節菴國公'은 주희충朱希忠(1516~1573)으로 자는 정경貞卿이고 봉양鳳, 회원인懷遠人이다. 명의 종실 사람으로서 가정 15년(1536)에 성국공成國公에 올랐으며 정양왕定襄王에 추봉되었다. 절암節菴은 그의 호인 듯하다. 국공國公은 아홉 등급의 봉작封爵 가운데 세 번째 작위의 명칭이다. 『宋史』 卷163 「職官志·吏部」, "列爵九等. 曰王, 曰郡王, 曰國公, 曰郡公, 曰縣公, 曰侯, 曰伯, 曰子, 曰男."
4) '절봉折俸'은 관리들이 봉급을 덜어내고 그에 해당하는 다른 대가를 받는 일을 이른다.
5) '몰골산沒骨山'은 몰골의 기법으로 그린 산을 이른다. 윤곽선을 그린 뒤에 그 안쪽을 채색하는 구륵법과는 달리 윤곽선을 그리지 않은 채로 곧장 먹으로 그려낸다. 宋 蘇轍 『欒城集』 卷7 「王詵都尉寶繪堂詞」, "淸江白浪吹粉牆, 異花沒骨朝露香. [徐熙畫花, 落筆縱橫. 其子嗣變格以五色染就. 不見筆跡, 謂之沒骨.]"
6) '전류錢鏐'(852~932)는 자는 구미具美, 시호는 무숙武肅이고 항주 임안인臨安人이다. 개평 원년(907)에 오월국왕吳越國王에 봉해졌다.
7) '구천勾踐'은 춘추 시대 월나라 국왕의 이름으로 성은 사姒이다. 기원전 496년에 즉위하였으며 와신상담臥薪嘗膽의 고사로 유명하다.

이성의 〈청만소사〉를 문삼교[문팽]가 항자경[항원변]에게 팔았었다. 대청록으로 완전히 왕유를 본받은 것이다. 이제 나에게 귀속되었기에 자세히 살펴보니, 이름이 '동우董羽'라고 되어 있다.

李成〈晴巒蕭寺〉, 文三橋¹⁾售之項子京²⁾. 大靑綠³⁾全法王維. 今歸余處, 細視之, 名董羽⁴⁾也.

1) '문삼교文三橋'는 문팽文彭으로 '삼교三橋'는 그의 호이다. '1-3-57' 참조.
2) '항자경項子京'은 항원변項元汴으로 '자경子京'은 그의 자이다. 문팽, 문가와 교유하였다. '1-2-12' 참조.
3) '대청록大靑綠'은 점이나 준이 거의 없이 청색과 녹색으로 채색하되 채색면이 비교적 커서 장식적 느낌이 강한 그림을 이른다. 당의 이사훈과 이소도 부자에 의해 양식적으로 완성되었다.
4) '동우董羽'는 용어龍魚를 잘 그리고 해수海水에 더욱 뛰어났던 북송의 화가로서 자는 중상仲翔이다. 말을 더듬었다고 한다. 宋 劉道醇『宋朝名畫評』卷2, "董羽字仲翔, 毗陵人. 口吃語不能出, 故有啞子之名. 善畫龍魚, 尤長於海水."

🌸 교감
◎ 〈旨〉 100절[『용대별집』, 권6 32엽)에 실려 있다. 〈妮〉(권4)에 실려 있다.
⊙ '大靑綠'은 〈旨〉에 없다.
⊙ '名'은 〈梁〉·〈董〉·〈旨〉에 '其名'이다.

🌸 참고

동기창은 무오년(1618) 여름에 〈청만소사도〉에 적은 발문에서, 탕옥림湯玉林이라는 장인이 이 그림을 다시 표구하다가 구석에 남아 있던 '신이臣李' 등의 기록을 확인했다는 것을 근거로, 이성의 작품임을 밝혔다.⁵⁾

동기창은 발문에서, "송나라 때에 '이성의 진적은 없다'는 주장[無李論]이 있었다. 미원장도 겨우 2점의 진적을 보았을 뿐이고, 착색한 그림은 더욱 찾아보기 어려웠다. 이 그림은 내부內府에 있었으니, 미원장이 『화사』에서 미처 언급하지 못한 것은 당연하다. 오른쪽 모퉁이에 '신이臣李' 등의 글자가 남아 있는 것을 내가 20년간 소유하면서 미처 보지 못했는데, 이번에 탕생湯生이 다시 표구하다가 발견하였다. 이 그림은 본래 문팽의 소유였다가 항자경에게 돌아갔고, 다시 내가 소유하다가 정계백에게 주었다. 정계백이 이를 세상에 전할 보배로 힘껏 간수하여 이성의 그림이 사라지지 않게 하였다. 이는 화원畫苑에서 아주 특별한 일이다. 무오년 여름 5월 보름에 현재는 적는다."⁶⁾라고 하였다.

5) 『珊瑚網』卷43「名畫題跋十九·唐宋元寶繪[董太史題籤計二十冊]·李成晴巒蕭寺圖」, "此錄刻已久, 豈玄宰未之見耶. 乃玉林褙時, 在戊午春矣, 何又有此一番新話."
6) 『珊瑚網』卷43「名畫題跋十九·唐宋元寶繪[董太史題籤計二十冊]·李成晴巒蕭寺圖」, "宋時有無李論, 米元章僅見眞跡二本, 著色者尤絕望. 此圖爲內府所收, 宜元章畫史未之及也. 右角有臣李等字, 余藏之二十年, 未曾寓目, 茲以湯生重裝潢而得之. 本出自文壽承歸項子京, 自余復易於程季白. 季白力能守此爲傳世珍, 令營丘不朽, 則畫苑中一段奇事. 戊午夏五之望玄宰題."

오거는 진릉 사람으로 미남궁[미불]의 글씨를 배워 그 진수를 빼앗을 수 있는 정도이다. 지금 '천하제일강산天下第一江山'이라고 쓰인 북고산의 편액이 그의 필적이다. 저술한 바로 『운학집』이 있다.

내가 경사에서 송나라 사람의 괘정挂幀을 보니, 미남궁의 그림과 몹시 비슷하였다. 다만 '운학雲壑'이라는 인장이 찍혀 있어서, 마침내 오거의 필적으로 감정할 수 있었다. 말미에 몇 줄을 적어 오거가 민멸되지 않게 한다.

교감

◎〈妮〉(권4)에 실려 있다.
⊙ '幀'은 〈梁〉·〈董〉에 '幅'이다.

吳琚晉陵[1]人, 書學米南宮, 可以奪眞. 今北固[2]"天下第一江山" 題榜, 是其跡也. 所著有《雲壑集》. 余在京師, 見宋人挂幀, 絶類南宮, 但有雲壑印, 遂定爲琚筆. 題尾數行使琚不泯沒也.

1) '오거吳琚'는 오익吳益의 아들로 호는 운학雲壑이다. '진릉晉陵'은 강소 상주常州이다. 『도회보감』(권4)에는 변汴(하남 개봉) 지역 출신으로 되어 있다. '1-1-1' 참조.
2) '북고北固'는 강소 진강鎭江 북쪽에 위치한 경구京口의 삼산三山 가운데 하나이다. '1-4-34' 참조.

중순[진계유]은 예찬의 그림을 몹시 좋아해서, 자구[황공망]와 산초[왕몽]보다 높은 경지에 있다고 한다. 내가 그를 위해 운림[예찬]의 산 풍경 한 폭을 베껴 보내주면서, 화제에, "중순은 그렁저렁 여유로우니, 흙이나 나무와 같은 모습이 마치 혜숙야[혜강]와 같다. 근대에는 오직 나찬[예찬]이 그의 절반 정도를 얻었을 뿐이다."라고 운운했다. 진실로 운韻을 아는 사람으로서, 결코 다시 만날 수 없는 자이다.

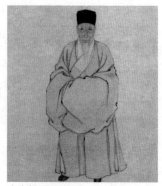

명 진계유陳繼儒 초상

仲醇絶好瓚畫, 以爲在子久, 山樵之上. 余爲寫雲林山景一幀歸之, 題云 "仲醇悠悠忽忽,[1] 土木形骸,[2] 似嵇叔夜. 近代, 唯懶瓚得其半耳"云云. 政是識韵人, 了不可得.[3]

1) '유유홀홀悠悠忽忽'은 억지로 하지 않고 되어가는 대로 그렁저렁 한가롭게 처하는 것을 이른다. 劉義慶 『世說新語』 「容止」 "劉伶身長六尺, 貌甚醜悴, 而悠悠忽忽, 土木形骸."
2) '토목형해土木形骸'는 흙이나 초목처럼 인위적으로 수식하지 않고 타고난 본래 면목으로 지내는 것을 이른다. 『晉書』 卷49 「嵇康傳」 "美詞氣, 有風儀, 而土木形骸, 不自藻飾."
3) '요불가득了不可得'은 끝내 찾을 수 없다는 뜻이다. 진계유처럼 운을 아는 사람은 좀처럼 만날 수 없음을 말한 것이다. 宋 釋普濟 『五燈會元』 卷1 「東土祖師」 "祖曰 '將心來, 與汝安.' 可良久曰 '覓心了不可得.' 祖曰 '我與汝安心.'"

 교감

◎ 〈旨〉 61절(『용대별집』 권6 19엽)에 "余爲仲醇摹雲林一幅. 題云 '仲醇悠悠忽忽, 土木形骸, 絶似嵇叔夜. 求之近代, 惟懶瓚得其半耳.' 仲醇好懶瓚畫, 以爲在子久山樵之上. 政是識韻人, 了不可得. 余爲寫雲林山景. 一似呂安命駕."가 있다. 〈妮〉(권4)도 〈旨〉와 같으나, '余爲仲醇'은 '玄宰爲余'이고, '仲醇悠悠'는 '陳仲醇悠悠'이다.
◉ '幀'은 〈梁〉·〈董〉에 '幅'이다.
◉ '似'는 〈梁〉·〈董〉에 '絶似'이다.
◉ '嵇'는 〈梁〉에 '禖'이다.

 참고

『화지』에는 "내가 중순을 위해 운림의 그림 한 폭을 베끼고 적기를, '중순은 그렁저렁 여유로워 흙이나 나무와 같은 모습이어서 몹시 혜숙야와 비슷하다. 근대에는 오직 나찬[예찬]이 그의 절반 정도를 얻었을 뿐이다.'라고 하였다. 중순은 예찬의 그림을 좋아하여 황자구와 왕산초보다 높은 경지에 있다고 생각한다. 진실로 운을 아는 사람으로 도무지 다시 만날 수 없는 자이다. 내가 그를 위하여 운림의 산 풍경을 베꼈으니, 마치 여안呂安이 말을 몰았던 것과 같다."고 되어 있다.

내가 장안[북경]에 있을 때 중순[진계유]에게 편지를 보내어 이르기를,
"배우고자 하는 것은 형호, 관동, 동원, 거연, 이성인데, 이 다섯 화
가의 그림은 진적이 더욱 드뭅니다. 남방 송나라[남송]의 그림은 감상
하기에 적당하지 못합니다. 형들이 나를 위해 탐문하여 송나라 사람
이 했던 것처럼 한 부의 명심기銘心記를 만들어주십시오. 아우[동기창]
의 글이 완성되기를 기다려 함께 한 책으로 묶는다면, 곧 이 그림들
을 수장하지는 못하더라도 그럭저럭 이로써 마음을 달랠 수는 있을
것입니다. 아울러 미해악[미불]이 혼자 『화사』를 전하도록 두지 않을
수도 있습니다."라고 했다.

◎〈妮〉(권4)에 실려 있다.

余長安時寄仲醇書云 "所欲學者, 荊、關、董、巨、李成, 此五家畫,
尤少眞蹟. 南方宋[1]畫, 不堪賞鑒. 兄等爲訪之, 作一銘心記如宋人
者[2]. 俟弟書成, 與合一本, 卽不能收藏, 聊以適意[3], 不令海岳獨行
《畫史》也."

1) '남방송南方宋'은 남송을 이른다.
2) '송인宋人'은 미상. 『신역』(62쪽)은 남방송南方宋의 상대어로서 북송을 가리킨다고 하였
 다. 형호, 관동, 동원 등 오대의 인물을 포함한다.
3) '적의適意'는 마음에 맞는다는 뜻이다. 晉 葛洪 『抱朴子』「行品」. "士有顏貌修麗, 風表
 閑雅, 望之溢目, 接之適意."

참고

송나라 사람의 '명심기銘心記'란 미불의 『화사』 같은 것을 일컫는 듯하다. 진계유에게 기
록을 부탁하고, 동기창 자신이 작성한 기록과 하나로 묶는다면, 충분히 마음을 달랠 자
료로 삼을 수 있으리라고 기대하였다. 진계유의 『니고록』이나 동기창의 『화지』 등도 이
에 해당할 수 있을 듯하다.

경사의 양태화[양이성] 집에 소장되어 있는 당나라와 진나라 이후의 명적들은 몹시 아름답다. 내가 빌려 본 것 중에 우승[왕유]의 그림 한 폭이 있다. 이는 송 휘종이 왼편에 남긴 어제의 필세가 표거飄擧한 정말 기이한 물건이다. 『선화화보』를 검토해보니, 이는 〈산거도〉이다.

그림 속의 솔잎과 돌무늬를 관찰해보면 송나라 이후 화가의 법은 보이지 않으니, 틀림없는 마힐[왕유]의 그림으로 감정할 수 있다. 이전까지는 대이장군[이사훈]의 그림이라고 전해져왔다. 망천[왕유]의 그림이라고 지적하는 것은 나로부터 시작되었다.

京師楊太和[1]家所藏, 唐·晉以來名蹟甚佳. 余借觀, 有右丞畫一幀. 宋徽廟御題左方, 筆勢飄擧[2], 眞奇物也. 檢《宣和畫譜》, 此爲〈山居圖〉.[3] 察其圖中松針石脉, 無宋以後人法, 定爲摩詰無疑. 向相傳爲大李將軍, 而拈出爲輞川者, 自余始.

1) '양태화楊太和'는 양이성楊以成(1573~1629)으로 '태화太和'는 그의 자이다.
2) '표거飄擧'는 바람에 나부끼듯이 재사才思와 기세가 경쾌하고 생동함을 이른다. 宋 郭若虛 『圖畫見聞誌』 卷1 「論曹吳體法」. "吳之筆, 其勢圓轉, 而衣服飄擧." 『宣和畫譜』 卷20 「李頗」. "善畫竹, 氣韻飄擧, 不求小巧, 而多於情."
3) 『선화화보』(권10) '왕유'조의 화목에 '山居圖一'이란 기록이 있다.

❀ 교감

◎ 〈妮〉(권4)에 실려 있다.

우리 집에 소장하고 있는 북원[동원]의 그림으로 〈소상도〉, 〈상인도〉, 〈추산행려도〉가 있다. 또 두 폭의 그림이 있는데, 이름이 적혀 있지 않다. 하나는 백하[남경] 서국공[미상]의 집에서 구입하였고, 하나는 금오 정군[미상]이 나에게 주었다.

박고가가 방에 북원의 그림을 걸어두고 예찬과 황공망의 여러 그림도 함께 걸어두었는데, 더는 북원을 눈여겨보는 자가 없었다. 이는 진실로 본디 원나라 사람들의 화법이 어디에서 왔는지 그 유래를 모르기 때문이다.

余家所藏北苑畫, 有〈瀟湘圖〉、〈商人圖〉、〈秋山行旅圖〉. 又二圖, 不著其名, 一從白下¹⁾徐國公²⁾家購之, 一則金吾³⁾鄭君⁴⁾與余. 博古⁵⁾懸北苑于堂中, 兼以倪、黃諸蹟, 無復于北苑著眼者, 政自不知元人來處耳.

 교감

◎〈妮〉(권4)에 실려 있고, 앞에 '董玄宰云'이 있다.

1) '백하白下'는 남경南京의 별칭이다. 남경의 북쪽 교외에 석회석石灰石과 백운석白雲石이 생산되는 백석산白石山이 있고 그 산자락의 비탈진 지역을 백하피白下陂라고 부른 데에서 유래하였다고 한다.
2) '서국공徐國公'은 주원장을 도와 원을 무너뜨려 명을 세우고 사후에 중산왕中山王에 봉해졌던 서달徐達(1332~1385)이다. 국공國公은 '2-2-17' 참조.
3) '금오金吾'는 천자를 호위하는 금오위金吾衛의 관원이다.
4) '정군鄭君'은 미상이다.
5) '박고博古'는 옛 물건을 수장하고 감상하기를 즐기는 박고가博古家를 이른다. 진계유의 『니고록』(권4)에 '博古'가 '余嘗'으로 되어 있는 것으로 보아, 여기에서는 진계유로 추정된다.

이백시[이공린]의 〈서원아집도〉는 두 가지 본이 있다. 하나는 원풍 연간(1078~1085)에 도위 왕진경[왕선]의 저택을 그린 것이고, 하나는 원우 연간(1086~1093) 초에 안정군왕 조덕린[조영치]의 저택을 그린 것이다.

나는 장안[북경]에서 단선團扇 위에 그린 것을 구입하였다. 미양양 [미불]이 가는 해서로 기록해둔 것인데, 어떤 본인지는 모르겠다. 또한 별도로 구영이 모사하고 문휴승[문가]이 뒤에 발문을 기록한 것도 보았다.

李伯時〈西園雅集圖〉有兩本. 一作于元豊間, 王晉卿 都尉[1]之第, 一作于元祐初, 安定郡王 趙德麟[2]之邸. 余從長安, 買得團扇[3]上者, 米襄陽細楷, 不知何本. 又別見仇英所摹文休承[4]跋後者.

교감
◎ 〈旨〉 105절(『용대별집』 권6 34엽)에 실려 있다.
◉ '李伯時'는 〈旨〉에 '昔李伯時'이다.
◉ '邸'는 〈梁〉·〈董〉에 '邱'이다.
◉ '細楷'는 〈旨〉에 '細楷極精佀'이다.

1) '왕진경도위王晉卿都尉'는 부마도위에 있던 왕선王詵으로 '진경晉卿'은 그의 자이다.
2) '조덕린趙德麟'은 소식과 교유한 바 있고 안정군왕安定郡王에 습봉襲封되었던 종실의 조영치趙令時(1061~1134)로 '덕린德麟'은 그의 자이다.
3) '단선團扇'은 둥그런 모양에 손잡이가 달린 부채이다.
4) '문휴승文休承'은 문징명의 둘째 아들인 문가文嘉(1501~1583)이다.

내가 공씨[미상]로부터 구입한 강관도[강삼]의 〈강산부진도〉는 동원과 거연을 법으로 삼았으며 비단으로 되어 있다. 두루마리가 대략 두세 길로 되어 있고, 뒤에 주밀과 임희일의 발문이 있다. 관도가 다벽茶癖이 있어 섭소온[섭몽득]이 늘 그를 추천했었다. 때문에 주밀이 발문에서, "석림[섭몽득]에게 만나자고 청해보지 않은 것이 한스럽다."라고 말한 것이다.

余買龔氏¹⁾江貫道²⁾〈江山不盡圖〉, 法董·巨, 是絹素³⁾. 其卷約有二三丈, 後有周密⁴⁾·林希逸⁵⁾跋. 貫道負茶癖⁶⁾, 葉少蘊⁷⁾常薦之. 故周跋云"恨不乞石林見也."

교감

⊙ '絹'는 〈梁〉·〈董〉에 '絹'이다.

1) '공씨龔氏'는 미상이다.
2) '강관도江貫道'는 남송의 화가 강삼江參으로 '관도貫道'는 그의 자이다.
3) '초소絹素'는 서화에 사용하는 흰색의 얇은 깁이다. 唐 張彦遠 「歷代名畫記」 卷2 「論畫體工用拓寫」, "古人畫雲, 未爲臻妙, 若能沾濕絹素, 點綴輕粉, 縱口吹之, 謂之吹雲."
4) '주밀周密'(1232~1298)은 남송 때의 감상가로 자는 공근公謹·자근子謹이고 호는 초창草窓·숙재肅齋이다. 「운연과안록雲煙過眼錄」 등의 저술이 있다.
5) '임희일林希逸'(1193~?)은 송나라 학자로 자는 숙옹肅翁, 호는 죽계竹溪이다.
6) '강삼江參'은 차를 좋아하여 생업으로 삼았는데, 섭몽득이 천거하였다. 宋 鄧椿 「畫繼」 卷3, "江參, 字貫道, 江南人. 長於山水. 形貌淸癯, 嗜香茶以爲生. 初以葉少蘊左丞, 薦于宇文湖州."
7) '섭소온葉少蘊'은 섭몽득葉夢得(1077~1148)으로 '소온少蘊'은 그의 자이다. 호는 석림石林이고 오현인吳縣人이다.

참고

강삼의 경우 차를 몹시 좋아하여 이를 계기로 섭몽득의 천거를 받을 수 있었다. 주밀이 이를 빗대어 자신도 섭몽득을 만났더라면 충분히 천거받을 수 있었을 것이라고 자부하여 말한 것이다.

문인의 그림은 왕우승[왕유]에서 시작되었다. 그 이후 동원, 승려 거연, 이성, 범관이 적자嫡子가 되었다. 이용면[이공린], 왕진경[왕선], 미남궁[미불]과 호아[미우인]는 모두 동원과 거연으로부터 법을 얻었다. 그리고 곧장 원의 4대가인 황자구[황공망], 왕숙명[왕몽], 예원진[예찬], 오중규[오진]에 이르기까지가 모두 그 정전正傳이다. 우리 왕조의 문징명과 심주도 멀리서 의발을 접하였다.

하지만 마원, 하규와 이당, 유송년의 경우는, 또 이대장군[이사훈]의 일파로서 우리들이 함부로 배울 바가 아니다.

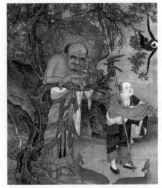

송 유송년劉松年, 〈화나한畫羅漢〉, 대만 고궁박물원

文人之畫, 自王右丞始. 其後, 董源·僧巨然·李成·范寬爲嫡子. 李龍眠·王晉卿·米南宮及虎兒, 皆從董·巨得來, 直至元四大家黃子久·王叔明·倪元鎭·吳仲圭, 皆其正傳. 吾朝文·沈, 則又遙接衣鉢. 若馬·夏及李唐·劉松年, 又是李大將軍之派, 非吾曹易學也.

교감

◎ 〈旨〉 11절(『용대별집』 권6 4엽)에 실려 있다. 〈眼〉 24절에 실려 있다.
◉ '僧'은 〈旨〉·〈眼〉에 없다.
◉ '遙'는 〈旨〉·〈眼〉에 '遠'이다.
◉ '李大'는 〈旨〉·〈眼〉에 '大李'이다.
◉ '易'는 〈旨〉·〈眼〉에 '當'이다.

선가에 남과 북의 두 종파가 있는데, 당나라 때에 처음 나누어졌다. 회화의 남과 북 두 종파도 당나라 때에 나누어졌다. 다만 그 사람의 출신이 남과 북인 것은 아니다.

북종은 이사훈 부자의 착색산수가 유전되어 송의 조간, 조백구, 조백숙이 되었으며, 마원과 하규의 무리에까지 이르렀다. 남종은 왕마힐[왕유]이 선담渲淡을 처음 사용해서 구작鉤斫(구륵)의 법을 완전히 변화시켰다. 이것이 유전되어 장조, 형호, 관동, 곽충서, 동원, 거연, 미가 부자[미불·미우인]가 되었으며, 원의 4대가에까지 이르렀다.

이는 또한 마치 육조 이후로 마구, 운문, 임제의 자손이 성대해지고, 북종이 쇠미해진 경우와 같다. 요컨대 마힐을 평하여 말한, "구름 덮인 봉우리와 바위의 자취가 크게 천기를 발하고, 필의가 종횡으로 자유로워 조화에 참여한다."는 것과, 동파[소식]가 오도자와 왕유의 벽화에 찬하면서 또한, "내가 왕유에게 틈을 잡을 것이 없다."라고 한 것은 지언知言이다.

오대 조간趙幹, 〈산당문회도山堂文會圖〉, 북경 고궁박물원

禪家有南北二宗,[1] 唐時始分. 畫之南北二宗, 亦唐時分也. 但其人非南北耳. 北宗則李思訓父子着色山, 流傳而爲宋之趙幹、趙伯駒·伯驌, 以至馬、夏輩. 南宗則王摩詰始用渲淡[2], 一變鉤斫之法[3], 其傳爲張璪、荊、關、郭忠恕、董、巨、米家父子, 以至元之四大家. 亦如六祖[4]之後, 有馬駒[5]、雲門、臨濟[6]兒孫之盛, 而北宗微矣. 要之摩詰所謂 "雲峰石迹, 迥出天機, 筆意縱橫, 參乎造化"[7]者, 東坡贊吳道

교감

◎ 〈旨〉 17절(『용대별집』 권6 6엽)에 실려 있다. 〈眼〉 27절에 실려 있다. 〈說〉 11절에 실려 있다.
◉ '思'는 〈梁〉·〈董〉에 '司'이다.
◉ '山'은 〈梁〉·〈董〉·〈旨〉·〈眼〉에 '山水'이다.
◉ '鉤斫'은 〈梁〉·〈董〉에 '鉤研'이고, 〈旨〉·〈眼〉에 '拘研'이다.
◉ '璪'는 〈旨〉에 '澡'이다.
◉ '郭忠恕董巨'는 〈旨〉·〈眼〉에 '董巨郭忠恕'이다.
◉ '微矣'는 〈旨〉에 '衰'이다.
◉ '者'는 〈眼〉에 없다.
◉ '吳道子'는 〈眼〉에 '吳道元'이다.

[◎]子、王維畫壁亦云 "吾于維也, 無間然"⁸⁾, 知言⁹⁾哉.

1) '선가禪家'는 인도의 보리달마菩提達磨(?∼535)에 의해 중국에 성립된 선종禪宗을 이른다. 초조 보리달마 이후로 5조 홍인弘忍(602∼675)의 문하에서 혜능慧能(638∼713)과 신수神秀(605∼706)가 각각 남종선南宗禪과 북종선北宗禪을 개창하였다.

2) '선담渲淡'은 담묵을 여러 차례 써서 음양과 요철이 드러나게 만드는 기법을 이른다.

3) '구작鉤斫'은 산석山石의 윤곽과 결을 우선 표현한 뒤에 도끼로 나무를 깎은 듯한 모양의 준필皴筆로 명암과 요철을 표현하는 방법을 이른다.

4) '육조六祖'는 선종의 6대 조사 혜능慧能이다. 5대 조사 홍인弘忍의 법맥을 계승하였고 돈오를 통해 성불할 수 있음을 주장하여 남종南宗의 비조가 되었다.

5) '마구馬駒'는 당의 마조도일馬祖道一(709∼788)이다. 속성이 마씨이고 이름이 도일道一이다. 마대사馬大師, 마조馬祖로 불린다. 시호는 대적선사大寂禪師이다. 개원 연간(713∼741)에 회양懷讓에게 나아가 조계曹溪의 선법禪法을 익혔다.

6) '운문雲門'과 '임제臨濟'는 위앙潙仰, 조동曹洞, 법안法眼과 함께 남종의 5대 종파로 일컬어지는 운문종雲門宗과 임제종臨濟宗을 이른다.

7) '형출천기逈出天機'는 '4-1-14'에는 '형합천기逈合天機'로, 『구당서』에는 '절적천기絕迹天機'로, 『회사미언』에는 '형출천성逈出天成'으로 되어 있다. 곧 범속한 데서 멀리 벗어나 천기에 부합하고 조화의 경지에 이르렀음을 의미한다. 『舊唐書』卷190下「王維」, "如山水平遠, 雲峯石色, 絕迹天機, 非繪者之所及也." 『繪事微言』卷下「畫尊山水」, "昔元章題摩詰畫云 '雲峯石迹, 逈出天成, 筆意縱橫, 參於造化.'"

8) 소식이 봉상부 첨판簽判으로 있던 28세 때에 봉상부의 개원사에서 오도자와 왕유의 그림을 보고 남긴 기록이다. 『東坡全集』卷1「王維吳道子畫」, "吾觀二子皆神俊, 又於維也斂衽無間言." 『繪事微言』卷下「畫尊山水」, "東坡一時見吳道子佛像摩詰輞川圖, 喟然嘆曰 '於維也, 無間然.'"

9) '지언知言'은 시비득실에 현혹되지 않고 타인이 말한 내용 등을 정확히 이해함을 이른다.

원나라 말기 여러 군자의 그림은 오직 두 파로 나뉜다. 하나는 동원의 파이고, 하나는 이성의 파이다.

이성의 파에서는 곽하양[곽희]이 보좌하는 역할을 하였다. 이는 또한 동원의 파에서 승려 거연이 보좌하는 역할을 한 것과 같다. 그러나 황공망, 예찬, 오진, 왕몽 4대가는 모두 동원과 거연으로써 일가를 일으켜 명성을 이루어 지금 세상을 독보하고 있다. 하지만 이성과 곽희를 배운 자로서 주택민[주덕윤], 당자화[당체], 요언경[요정미] 등의 경우는, 모두 앞사람이 이루어놓은 법에 억눌려서 스스로 문호를 세우지 못하였다.

이는 마치 남종의 자손 가운데 임제종만이 홀로 성대해진 경우와 같다. 또한 조법祖法을 계승하여 융성시키는 자가, 응당 정령精靈이 있는 남자가 아니겠는가.

원 당체唐棣, 〈상포귀어도霜浦歸漁圖〉, 대만 고궁박물원

 교감

⊙ '源'은 《梁》에 '元'이다.
⊙ '源'은 《梁》에 '元'이다.
⊙ '南'은 《梁》에 '五'이다.

元季諸君子畫, 惟兩派, 一爲董源, 一爲李成. 成畫有郭河陽爲之佐, 亦猶源畫有僧巨然副之也. 然黃、倪、吳、王四大家, 皆以董、巨起家成名, 至今隻行[1]海內. 至如學李、郭者朱澤民[2]、唐子華[3]、姚彦卿[4]輩, 俱爲前人蹊徑所壓, 不能自立堂戶[5]. 此如南宗子孫臨濟獨盛. 當亦紹隆[6]祖法者, 有精靈男子耶.[7]

1) '척행隻行'은 독보獨步의 뜻이다. '척隻'은 한 쌍 중의 한쪽을 이르는 말로 단單, 독獨의 뜻으로 쓰인다.
2) '주택민朱澤民'은 원의 주덕윤朱德潤(1294~1365)으로 '택민澤民'은 그의 자이다. 오군인吳郡人으로 정동유학제거征東儒學提擧를 지냈다. 곽희의 산수를 배웠다.

3) '당자화唐子華'는 원의 당체唐棣(1296~1364)로 '자화子華'는 그의 자이다. 오흥인吳興人으로 휴녕현윤休寧縣尹을 지냈다. 곽희의 산수를 배웠다.

4) '요언경姚彦卿'은 원나라 말에 활동하던 화가 요정미姚廷美로 '언경彦卿'은 그의 자이다. 오흥인吳興人으로 곽희의 산수를 배웠다.

5) '자립당호自立堂戶'는 스스로 일가를 이룸을 이른다. '당호堂戶'는 문정門庭과 같다.

6) '소륭紹隆'은 뒤를 계승하여 떨쳐 일으킨다는 말이다. 鍾會 「檄蜀文」(『文選』 卷44), "今主上聖德欽明, 紹隆前緒. [良曰 紹繼緒業也. 言有聖明之德, 而繼先人之業.]"

7) '2-4-18' 참조.

송 곽희郭熙, 〈과석평원도窠石平遠圖〉, 북경 고궁박물원

그림에 붓질 흔적이 없다는 것은, 먹색이 묽고 모호해서 또렷하게 구분되지 않는다는 말이 아니다. 바로 글씨를 잘 쓰는 자가 마치 송곳으로 모래 위를 긋거나[錐畫沙] 도장으로 진흙 위에 찍어놓은[印印泥] 듯이 붓끝을 감추는 것처럼 하였다는 말이다.

글씨에서 붓끝을 감추는 일은 붓 잡기를 침착하면서도 통쾌하게 하는 데에 달려 있다. 사람들이 글씨를 잘 쓰는 자의 집필하는 법을 알 수 있다면, 훌륭한 그림에 붓질 흔적이 없다는 말을 이해할 수 있다.

그러므로 옛사람 가운데 대령[왕헌지]의 경우와 요즘 사람 가운데 미원장[미불]과 조자앙[조맹부]의 경우에서 보듯이, 글씨를 잘 쓰면 반드시 그림을 잘 그릴 수 있었고, 그림을 잘 그리면 반드시 글씨를 잘 쓸 수 있었다. 실제로는 한 가지 일일 뿐이기 때문이다.

명 동기창董其昌, 〈상림추사霜林秋思〉, 대만 고궁박물원

畫無筆迹, 非謂其墨淡糢糊, 而無分曉也. 正如善書者藏筆鋒, 如錐畫沙·印印泥[1]耳. 書之藏鋒, 在于執筆沈着痛快.[2] 人能知善書執筆之法, 則能知名畫無筆迹之說. 故古人如大令, 今人如米元章·趙子昂, 善書必能善畫, 善畫必能善書. 其實一事耳.

교감

◎ 〈眼〉 19절에 실려 있다.
⊙ '糢'는 〈董〉에 '模'이다.
⊙ '藏筆鋒'은 〈眼〉에 '藏鋒'이다.
⊙ '于'는 〈梁〉·〈董〉·〈眼〉에 '手'이다.

1) '인인니印印泥'는 '인니印泥'의 위에 도장을 찍은 듯이 필획이 분명하고 반듯하게 드러난 모양을 이른다. '1-2-29' 참조.
2) '침착통쾌沈着痛快'는 경박하지 않고 차분하면서 막힘없이 신속하고 시원한 모양이다. 宋 高宗 『翰墨志』, "以帶收六朝翰墨, 副在筆端. 故沈著痛快, 如乘駿馬, 進退裕如."

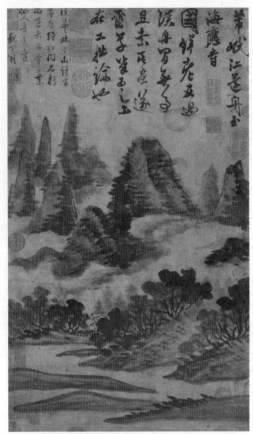

송 미불米芾, 〈민산도岷山圖〉, 대만 고궁박물원

✿ 참고

좋은 그림과 좋은 글씨는 붓질의 흔적이 남지 않는다. 흔적이 없는 붓질은 송곳으로 모래 위를 긋거나 진흙에 인장을 찍은 것 같은 느낌이라는 것이다. 침착하고도 통쾌하게 붓을 움직이면서 붓끝을 감추는 것이 그림과 글씨에서 모두 중요한 관건이 된다. 따라서 그림에 능하면 글씨에도 능하고 글씨에 능하면 그림에도 능할 수 있다는 말이다.

나는 일찍이, "우군[왕희지] 부자의 글씨는, 제량 시대에 이르러 그 풍류가 돌연 사라졌었다. 당나라 초에 이르러 우세남과 저수량의 무리가 그 법을 변화시켜서, 일치하지 않을 것 같지만 일치하게 쓰면서부터, 우군 부자가 거의 다시 살아난 것처럼 되었다."라고 말한 적이 있다.

이 말은 정말로 그 의미를 이해해야 한다. 대개 임모하여 베끼기는 가장 쉽지만, 정신과 기운을 전하여 그려내기는 어렵기 때문이라는 것이다.

거연도 북원[동원]을 배우고, 황자구[황공망]도 북원을 배우고, 예우[예찬]도 북원을 배워서, 한 사람의 북원을 배웠을 따름이지만, 각각 서로 비슷하지는 않았다.

가령 범속한 사람에게 배우게 하였다면, 임모본과 똑같이 그려 놓았을 것이다. 만약 그렇게 한다면, 어떻게 세상에 전해질 수 있겠는가.

자앙[조맹부]이 비록 그림에 원필을 사용하였지만, 가령 그가 북원을 배우더라도, 역시 속인들처럼 그렇게 하지는 않을 것이다.

余嘗謂 "右軍父子之書, 至齊梁而風流頓盡. 自唐初虞、褚輩變其法, 乃不合而合, 右軍父子殆似復生." 此言大可意會[1]. 蓋臨摹最易, 神氣難傳故也. 巨然學北苑, 黃子久學北苑, 倪迂學北苑, 學一北苑耳, 而各各不相似. 使俗人爲之, 與臨本同, 若爾何能傳世也.

 교감

◎ '巨然學 … 傳世也'가 〈旨〉 16절(『용대별집』 권6 6엽)에 실려 있다. 〈眼〉 64절에 실려 있다. 〈說〉 13절에 실려 있다.
◉ '似'는 〈眼〉에 '如'이다.
◉ '可意會'는 〈眼〉에 '不易會'이다.
◉ '北苑'의 뒤에 〈旨〉에 '元章學北苑'이 있다.
◉ '學'은 〈旨〉에 없고, 〈梁〉・〈董〉에 '元章學北苑'이다.
◉ '使俗人'은 〈旨〉에 '他人'이다.
◉ '爾'는 〈梁〉・〈董〉・〈旨〉에 '之'이다.
◉ '雖'는 〈董〉에 없다.

子昂畵雖圓筆, 其學北苑亦不爾.

1) '의회意會'는 언어가 아닌 정신으로 이해함을 이른다. 淸 李漁『閑情偶寄』卷5「敎白·緩
急頓挫」, "此中微渺, 但可意會, 不可言傳."

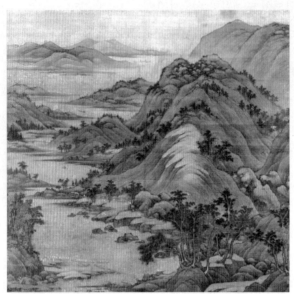

오대 동원董源, 〈용숙교민도龍宿郊民圖〉, 대만 고궁박물원

참고

우세남과 저수량이 왕희지의 법을 전수하였다고 평하고 있다. 비록 외형이 비슷하지 않
아 전혀 다른 글씨처럼 보이지만, 그 정신과 기운을 온전히 터득하고 재해석하여 왕희
지가 다시 살아난 줄로 착각하게 만들었을 정도이기 때문이다.

거연, 황공망, 예찬이 동원을 배운 것도 이와 다르지 않다. 세 사람 모두 동원 한 사람
을 배웠지만 외형을 고수하지 않고 각자의 처지에 맞게 변형함으로써 서로 다른 경지를
보여주었다. 이런 이유로 후세에까지 전하여질 수 있었다.

조맹부도 예외는 아니다. 주로 원필을 사용하던 그가 원필이 강한 동원을 배울 경우 임
모한 본처럼 될 가능성이 크지만, 그런 그가 동원을 배워도 역시 동원과 똑같은 모양으
로 만들어내지는 않았을 것이라는 말이다.

숲에 구름 덮인 산은 모두 한쪽 가장자리에 기대어 이로부터 세를 일으켜야지, 양쪽 가장자리에서 일으켜 합성하는 방법을 사용하지는 않는다. 이는 다른 사람들은 깨닫지 못한 것이다.

또 근래의 세속 화가들은 점필을 사용하고서, 곧 스스로 미가의 산이라고 일컫는다. 몹시 가소로운 일이다. 원휘[미우인]가 스스로는 천고의 화가들을 업신여기고 우승[왕유]에게도 양보하지 않았을 정도였지만, 쉽게 흉내 낼 수 있는 것이어서, 후인들에게 단점을 감출 지름길을 열어준 것이 아니겠는가.

雲林山¹⁾皆依側邊起勢, 不用兩邊合成, 此人所不曉. 近來俗子點筆, 便自稱米家山, 深可笑也. 元暉睥睨²⁾千古, 不讓右丞, 可容易湊泊³⁾, 開後人護短⁴⁾逕路耶.

1) '운림산雲林山'은 『신역』은 '雲林의 山' 곧 예찬의 산 그림으로 풀이하였다.
2) '비예睥睨'는 눈을 흘기며 낮추어본다는 말이다. 『淮南子』 「修務訓」, "過者莫不左右睥睨而掩鼻."
3) '주박湊泊'은 배가 항구로 모여들어 정박한다는 말이다. 여기서는 미우인의 화법을 핑계로 삼고 흉내 냄을 이른다. 宋 陸遊 『渭南文集』 卷30 「跋呂成叔和東坡尖義韻雪詩」, "字字工妙, 無牽强湊泊之病."
4) '호단護短'은 단점이나 잘못을 변호한다는 말이다.

 참고

미우인은 천고를 내려다보고 우승에게도 양보하지 않을 만큼 뛰어난 경지를 개척했다고 자부하였다. 그러나 남들이 핑계로 삼고 흉내 내기도 쉬운 것이었다. 때문에 후대의 화가들이 자신의 단점을 감추기 위해, 미가의 산을 그린다는 핑계로 대충 점필로 그려 놓곤 하였다는 것이다. 앞의 '雲林山'을 『신역』(78쪽)은 '운림의 산', 곧 '운림 예찬의 산 그림'으로 풀이하였다. 그러나 『화안』에 '雲山'으로 되어 있고, 문맥상으로도 미씨가 그린 '구름 덮인 산'으로 보는 것이 옳을 듯하다.

 교감

◉ 〈眼〉 65절에 실려 있다.
◉ '雲林山'은 〈眼〉에 '雲山'이다.
◉ '自'는 〈梁〉·〈董〉에 '是'이다.
◉ '暉'는 〈董〉에 '章'이다.

형호는 하남 사람으로 '홍곡자洪谷子'라고 자호하였다. 박식하고 고아하며 옛것을 좋아하였다. 산수山水를 전문으로 익혀서 전문가로서 자못 나아갈 방향을 얻었다. 구름 속의 산봉우리를 잘 그렸는데, 사면을 가파르고 풍성하게 그려내었다. 스스로『산수결』한 권을 지었다.

사람들에게 말하기를, "오도자가 그린 산수에는 필은 있으나 먹이 없고, 항용의 경우에는 먹은 있으나 필이 없다. 형호는 두 사람이 잘하는 것을 겸비했다."라고 하였다. 때문에 관동도 북면하여 그를 스승으로 섬겼다. 세상 사람들은 형호의 산수를 논하여, 당 말의 으뜸이라고 한다.

대개 '필은 있으나 먹이 없는 것'은 붓을 댄 흔적이 드러나서 자연스러움이 적고, '먹은 있으나 필이 없는 것'은 도끼로 깎은 것 같은 붓질의 흔적이 사라지고 변화된 모습이 많다.

荊浩河南人, 自號洪谷子, 博雅好古. 以山水專門, 頗得趨向[1], 善爲雲中山頂, 四面峻厚. 自撰《山水訣》一卷. 語人曰 "道子畫山水, 有筆而無墨, 項容[2]有墨而無筆, 浩兼二子所長." 故關仝北面[3]事之. 世論荊浩山水爲唐末之冠. 蓋有筆無墨者, 見落筆蹊徑而少自然. 有墨無筆者, 去斧鑿痕[4]而多變態.

1) '추향趨向'은 '지취志趣'나 '지향志向'의 의미이다. 『退溪集』卷10 「與曹楗仲植」, "向也凡吾之學問趨向, 處身行事, 率皆大謬於古之人."

◎〈旨〉18절(『용대별집』권6 7엽)에 실려 있다. 〈眼〉28절에 실려 있다. 『도화견문지』(권2 「紀藝上·荊浩」)와 『선화화보』(권10 「荊浩」)의 기록을 결합한 것이다.
◉ '南'은 〈旨〉·〈眼〉에 '内'이다.
◉ '趨'는 〈旨〉에 '趣'이다.
◉ '善'은 〈旨〉·〈眼〉에 없다.
◉ '道子'는 〈梁〉·〈董〉·〈旨〉·〈眼〉에 '吳道子'이다.
◉ '浩兼'은 〈梁〉·〈董〉·〈旨〉·〈眼〉에 '吾當采'이다.
◉ '故'는 〈梁〉·〈董〉에 '成一家之體故'이고, 〈旨〉·〈眼〉에 '爲一家之體故'이다.
◉ '仝'은 〈梁〉·〈董〉에 '同'이다.
◉ '浩'는 〈旨〉에 '法'이다.
◉ '末'은 〈董〉에 '宋'이다.
◉ '徑'은 〈旨〉에 '踁'이다.

2) '항용項容'은 당의 화가이다. 『宣和畫譜』卷10. "項容不知何許人. 當時以處士名稱之. 善畫山水. 師事王默."

3) '북면北面'은 자신을 신하로 낮추고서 상대를 군주로 높여 섬김을 이른다. 조정에서 신하는 남쪽 자리에서 북면하고 임금은 북쪽 자리에서 남면하는 것이 예이다. 이후 제자로서의 예를 갖추어 상대를 스승으로 섬김을 이르는 말로도 쓰인다. 『周禮』「夏官·司馬下」. "正朝儀之位. 辨其貴賤之等. 王南鄉. 三公北面東上."

4) '부착흔斧鑿痕'은 자귀로 나무나 돌 등을 깎아 가공하느라 남긴 흔적이다. 여기에서는 시문이나 서화 등을 창작하느라 수식하는 과정에서 남긴 인공적인 티를 이른다. 宋 惠洪 『冷齋夜話』卷3 「諸葛亮劉伶陶潛李令伯文如肺腑中流出」. "皆沛然從肺腑中流出. 殊不見斧鑿痕."

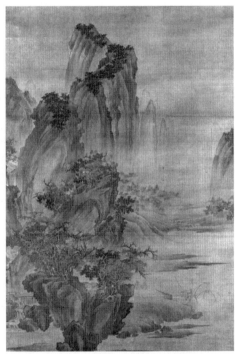

오대 형호莉浩, 〈어락도漁樂圖〉, 대만 고궁박물원

미가의 산을 사대부화라고 한다. 원나라 사람이 화론 한 권을 지어, 오로지 미해악[미불]과 고방산[고극공]의 같고 다른 점에 대해 변론했다. 나는 그의 말에 대해 몹시 개탄스럽게 생각한다.

米家山謂之士夫畫. 元人有畫論一卷, 專辨米海岳·高房山異同, 余頗有慨其語.

교감

⊙ '士夫'는 〈董〉에 '士大夫'이다.

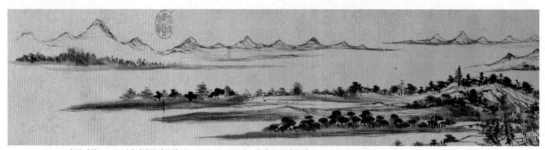

명 동기창董其昌, 〈방미불동정공활도倣米芾洞庭空闊圖〉, 북경 고궁박물원

우옹[예찬]의 그림은 원나라 때에 있어서, 일품으로 일컬어질 만하다. 옛사람들은 일품을 신품의 위에 두었다. 역대로 오직 장지화와 노홍만이 이에 부끄럽지 않을 수 있다. 송나라 사람 중에는 미양양[미불]이 법식 밖에 있다. 그 나머지 사람들은 모두 법식의 틀에서 빚어내었다.

원나라에는 능한 자가 비록 많았으나, 송나라 법을 계승하면서 약간 소산함을 보태었을 뿐이다. 오중규[오진]는 크게 신기神氣를 갖추었고, 황자구[황공망]는 특별히 풍격이 절묘하고, 왕숙명[왕몽]은 이전의 법식을 전부 갖추었다. 그러나 세 화가에게는 모두 멋대로 종횡하는 습기가 있다. 유독 운림[예찬]만은 고담하고 천연하다. 미치[미불] 이후로 이 한 사람이 있을 뿐이다.

迂翁畫, 在勝國時, 可稱逸品. 昔人以逸品置神品之上, 歷代唯張志和[1)]盧鴻[2)]可無愧色. 宋人中米襄陽在蹊逕之外, 餘皆從陶鑄[3)]而來. 元之能者雖多, 然承禀[4)]宋法, 稍加蕭散耳. 吳仲圭大有神氣, 黃子久特妙風格, 王叔明奄有前規[5)], 而三家皆有縱橫習氣. 獨雲林古淡天然, 米癡後一人而已.

1) '장지화張志和'는 일품逸品의 그림으로 알려진 당의 화가이다. 자는 자동子同으로 회계인會稽人이다. 스스로 연파조도烟波釣徒라고 불렀다. 唐 張彦遠 『歷代名畫記』 卷10 「唐朝下·張志和」, 唐 朱景玄 『唐朝名畫錄』 「逸品三人」 참조.
2) '노홍盧鴻'은 숭산에 은둔했던 당나라 화가로 자는 호연顥然·호연浩然이다. 일명 노홍일盧鴻一이라고도 한다. 개원 5년에 간의대부에 제수되었으나 굳이 사양하고 물러났다. 범양范陽 출신으로 후에 낙양으로 이사하였다. 宋 朱長文 『墨池編』 卷3 「續書斷下」 「佩

교감

◎ 〈旨〉 64절(『용대별집』 권6 20엽)에 실려 있다. 〈妮〉(권1)에 실려 있다. 〈眼〉 52절에 실려 있다.
◎ '在'는 〈旨〉에 '出'이다.
◎ '盧鴻'은 〈旨〉에 없다.
◎ '逕'은 〈旨〉에 '踁'이고, 〈眼〉에 '徑'이다.
◎ '承禀'은 〈梁〉·〈董〉·〈旨〉·〈眼〉에 '禀承'이다.
◎ '黃子久特妙風格王叔明奄有前規而三家皆有縱橫習氣'는 〈旨〉에 없다.
◎ '而已'는 〈旨〉에 '也'이다.

『文齋書畫譜』卷27「書家傳·盧鴻一」 참조.

3) '도주陶鑄'는 본래 진흙으로 제작한 거푸집을 이용해 금속 재질의 기물을 주조함을 이른다. 여기에서는 고정된 틀로 찍어내듯이 모방하여 베낌을 이른다. 淸 侯方域 『侯方域集』권6 「倪雲林十萬圖記」, "董宗伯畫旨云 '元人多從陶鑄而來, 大癡王濛尙存蹊徑, 獨雲林古淡天然, 米襄陽後一人也.'"

4) '승품承稟'은 품승稟承이라고도 한다. 봉명奉命이나 승수承受의 뜻으로 명을 받들거나 법을 따름을 이른다.

5) '엄奄'은 '전부'라는 뜻이다. '문득' 또는 '마침내'라는 뜻으로 쓰이기도 한다. 『서경』(『우서·대우모』)의 "皇天眷命, 奄有四海, 爲天下君."에 대해 채침은 "奄, 盡也."라고 풀이했다. 또 『시경』(『대아·황의』)의 "受祿無喪, 奄有四方."에 대해 주희는 "奄字之義, 在忽遂之間."이라고 풀이했다.

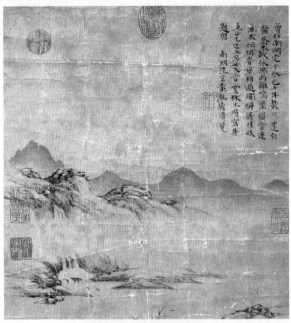

원 예찬倪瓚, 〈소림원저도疏林遠渚圖〉

조영록[조맹부]의 고수枯樹가 곽희와 이성을 법으로 삼기는 하였으나, 실은 비백으로 결자結字하는 것에서 나온 줄을 사람들은 알지 못한다. 탁문군의 눈썹 먹 화장이, 먼 산과 나비 더듬이처럼 되어 있는 동쌍성의 눈썹에서 나온 줄을 알지 못함과 같다. 이를 알면 화법을 깨달을 수 있다.

趙榮祿枯樹, 法郭熙·李成, 不知實從飛白[1]結字中來也. 文君眉峰點黛, 不知從董雙成[2]遠山蛾帶[3]來也. 知此省畫法.

1) '비백飛白'은 마른 붓을 거칠게 써서 사이사이에 가는 여백이 생겨난 필선, 혹은 그렇게 만드는 기법이다. 宋 歐陽脩『歸田錄』卷上, "仁宗萬機之暇, 無所翫好, 惟親翰墨, 而飛白尤爲神妙. 凡飛白, 以點畫象形物, 而點最難工."
2) '동쌍성董雙成'은 서왕모西王母의 시녀이다.
3) '원산아대遠山蛾帶'는 먼 산이나 나비의 더듬이처럼 초승달 모양으로 길게 굽은 아름다운 눈썹을 형용한 말이다. 『玉京記』, "卓文君眉不加黛, 望之如遠山."

교감

◎ 〈眼〉 68절에 실려 있다.
◉ '成'은 〈梁〉·〈董〉·〈眼〉에 '蛾'이다.
◉ '蛾'는 〈梁〉·〈董〉에 '袊'이고, 〈眼〉에 '袖'이다.

원 조맹부趙孟頫, 〈수석소림도秀石疏林圖〉, 북경 고궁박물원

옛사람들은 멀리에 있지만, 조불흥과 오도자는 가까운 시대의 사람일 뿐인데도, 오히려 일필조차 다시 볼 수 없다. 하물며 고개지와 육탐미 등의 것을 어찌 볼 수 있겠는가?

이 때문에 그림을 논할 때에는 마땅히 눈으로 본 것을 기준으로 삼아야 한다. 만약 멀리 옛사람을 가리키며, "이는 고개지요 이는 육탐미이다."라고 평한다면, 남을 속이는 것일 뿐 아니라 실은 자신을 속이는 것이다.

그러므로 산수를 말할 때에는 이성과 범관을 기준으로 삼아야 마땅하다. 그리고 꽃과 과실은 조창·왕우, 화죽과 영모는 서희·황전·최순지, 말은 한간·백시[이공린], 소는 여귀진·범자민 두 도사, 선불仙佛은 손태고[손지미], 신괴神怪는 석각, 고양이와 개는 하존사·주소를 기준으로 삼아야 마땅하다.

이 몇 사람의 법을 얻기만 해도 벌써 기묘한 일이라고 일컬어질 것이며, 사대부가에 혹 그 절묘한 진적을 수장하고 있다면 곧 이미 천금의 값에 이를 것이다. 어찌 굳이 귀와 눈이 미치지도 못하는 태곳적 앞 시대의 먼 것을 구할 필요가 있으랴?

동진 고개지顧愷之, 〈낙신도권洛神圖卷〉, 프리어 갤러리

古人遠矣, 曹不興、吳道子近世人耳, 猶不復見一筆. 況顧、陸之徒, 其可得見之哉. 是故論畫, 當以目見者爲準. 若遠指古人曰 "此顧也, 此陸也", 不獨欺人, 寔自欺耳. 故言山水則當以李成、范寬, 花果則趙昌、王友, 花竹、翎毛則徐熙、黃筌、崔順之, 馬則韓幹、伯時、

◎◎ 교감

◎ 〈旨〉 3절(『용대별집』 권6 1엽)에 실려 있다. 〈眼〉 89절에 실려 있다.
◎ '不'은 〈旨〉·〈眼〉에 '弗'이다.
◎ '寔'은 〈梁〉·〈董〉·〈眼〉에 '實'이다.
◎ '則'은 〈旨〉·〈眼〉에 없다.
◎ '黃'은 〈旨〉에 '王'이다.
◎ '之'는 〈旨〉에 '天'이다.
◎ '伯時'는 〈旨〉·〈眼〉에 '李伯時'이다.
◎ '稱'은 〈梁〉·〈旨〉·〈眼〉에 '得'이다.
◎ '便'은 〈旨〉에 '價'이다.
◎ '必遠'은 〈旨〉·〈眼〉에 '事'이다.

牛則厲、范二道士, 仙佛則孫太古¹⁾, 神怪則石恪²⁾, 猫犬則何尊師³⁾、

周炤. 得此數家, 已稱奇妙, 士大夫家, 或有收其妙迹者, 便已千金

矣. 何必遠求太古之上耳目之所不及者哉.

1) '손태고孫太古'는 송나라 화가 손지미孫知微로 '태고太古'는 그의 자이다. 미양인眉陽人이
 다. 황로黃老에 밝고 불도佛道를 잘 그렸다. 宋 郭若虛 『圖畵見聞誌』 卷3 「孫知微」
 참조.
2) '석각石恪'은 오대를 거쳐 송 초에 활동하던 화가로 자는 자전子專이다. 성도 사람으로
 불도佛道와 인물을 잘 그렸다. 처음에 장남본張南本의 그림을 배웠는데 기예가 높아지
 면서 법식에서 벗어났다고 한다. 元 夏文彦 『圖繪寶鑑』 卷3 「宋·石恪」 참조.
3) '하존사何尊師'는 송의 화가로 강남 사람이다. 고양이를 잘 그려 견줄 자가 없었다. 宋
 劉道醇 『宋朝名畫評』 卷2 「何尊師」 참조.

육조 육탐미陸探微, 〈귀거래도歸去來圖〉, 대만 고궁박물원

　범관의 산천은 혼후하여 황하 북쪽의 기상이 있다. 서설瑞雪이 산에 가득히 쌓여 있고, 번번이 천리의 먼 경치가 펼쳐진다. 차가운 숲 속에 수목이 홀로 빼어나 우뚝하게 스스로 서 있고 경물의 모습들이 몹시 얼어 있어, 엄연하게 한겨울의 모습이 눈앞에 펼쳐져 있는 듯하다.

范寬山川渾厚, 有河朔¹⁾氣象. 瑞雪²⁾滿山, 動有千里之遠. 寒林孤秀, 挺然自立, 物態嚴凝³⁾, 儼然三冬在目.

교감

◎〈眼〉 66절에 실려 있다.

1) '하삭河朔'은 황하의 북쪽 지역이다. 『서경』「『泰誓中』의 "惟戊午, 王次于河朔."에 대해 공안국은 "戊午渡河而誓, 旣誓而止於河之北."이라 풀이하였다.
2) '서설瑞雪'은 겨울에 내리는 반가운 눈이다. 눈이 다음해의 풍작을 돕는다고 하여 이렇게 이른다고도 한다. 唐 韓愈 「御史臺上論天旱人饑狀」, "今瑞雪頻降, 來年必豊."
3) '엄응嚴凝'은 몹시 추워 사물이 바짝 얼어 있는 모양을 이른다. 『禮記』「鄕飮酒義」, "天地嚴凝之氣, 始於西南, 而盛於西北."

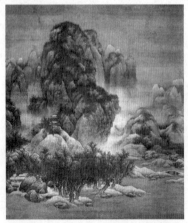

송 범관范寬, 〈설경한림도雪景寒林圖〉, 천진박물관

영구[이성]가 그려놓은 산수 그림에는 가파른 봉우리가 우뚝하게 솟아 있는데 울연하게 하늘이 완성해놓은 듯하고, 키 큰 나무가 돌 비탈에 기대어 있는데 그 아래에 절로 그늘이 이루어져 있다. 훤하게 트여서 한가롭고 우아하면서 아득하게 먼 곳까지 바라볼 수 있는데, 도로가 깊고 으슥한 곳으로 이어져 있어 흡사 깊숙한 곳에 거처하고 있는 듯한 기분이 든다.

먹을 쓰기를 자못 진하게 하면서 준皴을 넣고 다듬기를 뚜렷하게 하여, 물끄러미 앉아서 보고 있으면 구름과 안개가 홀연히 피어오를 것 같고, 맑은 강 만리에서 신묘한 변화가 만 가지로 일어날 것 같다.

나는 예전에 한 쌍의 화폭을 본 적이 있다. 매번 마주할 때마다, 깨닫지 못하는 사이에 나 자신이 천암만학의 속에 들어가 있는 것 같은 기분이 들었다.

조집현[조맹부]은 그림이 원나라 사람 가운데 으뜸이다. 그런데도 유독 고언경[고극공]을 높이고 존중하기를, 마치 후학이 명망 있는 숙유宿儒를 섬기듯이 하였다. 예우[예찬]도 황자구[황공망]의 그림에 쓰기를, "비록 꿈에서라도 방산[고극공]을 넘볼 수는 없겠지만, 특별히 필사筆思를 갖추고 있다."라고 했다. 그렇다면 고상서[고극공]의 품격이 거의 조오흥[조맹부]과 대등한 것이다. 고언경은 평생 미불을 배웠지만, 미치지 못하였지 뛰어넘은 것은 없다.

營丘作山水, 危峰奮起, 蔚然天成, 喬木倚磴, 下自成陰. 軒暢[1]

開雅, 悠然遠眺, 道路深窈, 儼若深居. 用墨頗濃, 而皴斲²⁾分曉, 凝坐³⁾觀之, 雲烟忽生, 澄江萬里, 神變萬狀. 予嘗見一雙幅, 每對之, 不知身在千巖萬壑中. 趙集賢畵爲元人冠冕, 獨推重高彦敬, 如後生事名宿⁴⁾, 而倪迂題黃子久畵云 "雖不能夢見房山, 特有筆思^{5),6)}, 則高尙書之品, 幾與吳興埒矣. 高乃一生學米, 有不及無過也.

1) '헌창軒暢'은 훤칠하게 탁 트여 있는 모양이다.
2) '준착皴斲'은 산이나 바위의 주름을 도끼로 찍어서 깎아낸 것처럼 표현함을 이른다.
3) '응좌凝坐'는 정신을 오롯이 하고 고요히 앉아 있다는 말이다.
4) '명숙名宿'은 평소 명망이 있는 노숙한 사람이다.
5) '필사筆思'는 필획에 나타나는 의경意境으로 문사文思의 뜻이다. 『牧隱詩藁』卷27 「有感」, "半牕朝日焚香坐, 滿紙新詩輒筆思."
6) 예찬이 황공망의 〈계산우의도溪山雨意圖〉에 썼다. 明 趙琦美 『趙氏鐵網珊瑚』卷14 「黃大癡畫卷」, "黃翁子久, 雖不能夢見房山鷗波, 要亦非近世畵手可及, 此卷尤爲得意者. 甲寅春, 倪瓚題."

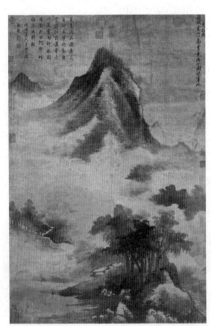

원 고극공高克恭, 〈우산도雨山圖〉, 대만 고궁박물원

장백우[장우]가 원진[예찬]의 그림에 쓰기를, "화사의 종횡하는 습기가 없다."라고 했다. 우리 집에 여섯 폭의 그림이 있는데, 또 그[예찬]가 스스로 〈사자도〉에 쓰기를, "내가 조군 미장[조원]과 상의하여 〈사자도〉를 그렸다. 참으로 형호와 관동의 유의를 얻었으니, 왕몽의 무리로서는 꿈에서라도 넘볼 수 있는 바가 아니다."라고 했다. 그가 스스로 높이 치켜세우기를 이렇게 하였다.

또 고근중[고록]이 예찬의 그림에 쓰기를, "처음에 동원을 으뜸으로 삼더니, 만년에 이르러 그림은 더욱 정밀한 경지에 도달했으나, 서법은 느슨해졌다."라고 했다. 대개 예우[예찬]는 글씨가 몹시 공교하고 치밀했으나, 만년에 이르러 마침내 이를 잃어버리고서 그림에 정력을 모아 고법을 일변시켰는데, 천진함과 고요하고 담박함을 으뜸의 법으로 삼았다. 요컨대 또한 이른바, "점점 늙어갈수록 점점 원숙해진다."는 것이다.

만약 북원[동원]에서부터 기초를 쌓지 않았다면, 쉽게 도달하지 못했을 것이다. 종횡하는 습기는 곧 황자구[황공망]도 미처 끊지 못하였고, '고요하고 담박하다'는 두 마디는 조오흥[조맹부]도 오히려 우옹[예찬]에게 양보해야 한다. 그 마음속에 품은 생각이 절로 다르기 때문이다.

張伯雨[1]題元鎭畫云 "無畫史縱橫習氣.[2]" 余家有六幀, 又其自題
〈獅子圖〉云 "予與趙君美長[3], 商搉作〈獅子圖〉. 眞得荊·關遺意,

교감

◎ 〈旨〉24절(『용대별집』, 권6 8엽)에 실려 있다. 〈眼〉102절에 실려 있다. 〈說〉 15절에 실려 있다.
⊙ '六'은 〈旨〉에 '此'이다.
⊙ '幀'은 〈梁〉·〈董〉·〈旨〉·〈眼〉에 '幅'이다.
⊙ '獅子圖'는 〈梁〉·〈董〉·〈旨〉·〈眼〉에 '獅子林圖'이다.
⊙ '予'는 〈旨〉에 '余'이다.
⊙ '美'는 〈梁〉·〈董〉·〈旨〉·〈眼〉에 '善'이다.
⊙ '搉'은 〈梁〉·〈董〉·〈旨〉에 '確'이고, 〈眼〉에 '榷'이다.
⊙ '獅子圖'는 〈梁〉·〈董〉·〈旨〉·〈眼〉에 '獅子林圖'이다.

非王蒙輩所能夢見也."[4] 其高自標置如此. 又顧謹中[5]題倪畫云"初以董源爲宗, 及乎晚年, 畫盆精詣[6], 而書法漫矣." 蓋倪迂書絕工緻, 晚年乃失之, 而聚精[7]于畫, 一變古法, 以天眞幽淡[8]爲宗, 要亦所謂"漸老漸熟"[9]者. 若不從北苑築基, 不容易到耳. 縱橫習氣, 卽黃子久未能斷; 幽淡兩言, 則趙吳興猶遜迂翁, 其胸次自別也.

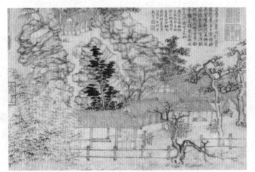

◉ '能'은 〈旨〉에 없다.
◉ '云'은 〈旨〉에 '雲'이다.
◉ '亦'은 〈旨〉에 '今'이다.
◉ '耳'는 〈旨〉에 없다.

1) '장백우張伯雨'는 도사道士 장우張雨(1283~1350)로 '백우伯雨'는 그의 자이다. 호는 구곡외사句曲外史이고 전당인錢塘人이다. 조맹부, 예찬 등과 교유하였다.

2) '종횡습기縱橫習氣'는 멋대로 종횡하는 습기를 이른다. '2-2-34' 참조.

3) '조미장趙美長'은 조원趙原으로 '미장美長'은 그의 자이다. 다른 기록에는 자가 선장善長으로 되어 있다. 호는 단림丹林이다. 동원의 그림을 배워 그 골격을 깊이 얻었다. 명나라 초기에 천하의 화가를 북경으로 불러 역대의 공신을 그리게 하였을 때에 죄를 입고 처형되었다고 한다. 明 朱謀垔『畫史會要』卷4, 「趙原」 참조.

4) 清 吳升『大觀錄』卷17 「倪高士獅子林圖卷」, "余與趙君善長, 以意商榷作獅子林圖, 眞得荊關遺意, 非王蒙輩所夢見也, 如海因公宜寶之. 癸丑十二月, 懶瓚記."

5) '고근중顧謹中'은 홍무 연간(1368~1398)에 태상시 전부太常寺典簿를 지낸 고록顧祿으로 '근중謹中'은 그의 자이다. 송강인松江人이다.

6) '정예精詣'는 정밀하고 깊은 경지에 도달함, 또는 그런 경지이다. 『宋史』卷434 「蔡元定傳」, "精詣之識, 卓絕之才."

7) '취정聚精'은 정신을 집중하여 전심치지專心致志함을 이른다. 王褒 「聖主得賢臣頌」(『문선』, 권47), "聚精會神, 相得益章. [良曰 聚其精爽, 會其神理, 君臣道合, 加以相明.]"

8) '천진天眞'은 꾸밈없이 천연 그대로인 것을 이르고, '유담幽淡'은 고요하고 담박한 것을 이른다.

9) 『畫旨』(144절), "東坡云 '筆勢崢嶸, 文采絢爛, 漸老漸熟, 乃造平淡.' 實非平淡, 絢爛之極也."

원 예찬倪瓚, 〈사자림도獅子林圖〉

조대년[조영양]은 평원 그림에서 호수와 하늘의 끝없이 아득한 풍경
을 그려 지극히 속되지 않았다. 그러나 준을 많이 사용하는 것을 참
지 못하였다. 비록 왕유를 배웠다고 하지만, 왕유의 그림에는 분명
히 미세한 준을 사용한 것이, 겹쳐진 산과 포개어진 봉우리 사이에
있는데, 조영양이 미처 그 법을 다 익히지 못한 것이다.

趙大年平遠, 寫湖天渺茫[1]之景, 極不俗, 然不耐多皴. 雖云學維,
而維畫正有細皴者, 乃于重山疊嶂有之, 趙未能盡其法也.

1) '묘망渺茫'은 끝없이 넓고 아득한 모양, 또는 희미하여 그 너머가 잘 보이지 않는 모양
을 이른다. 明 歸有光 『震川集』 卷15 「滄浪亭記」. "嘗登姑蘇之臺, 望五湖之渺茫, 群山
之蒼翠."

 교감

◎ 〈旨〉 21절(『용대별집』 권6 8엽)에 실려
있다. 〈說〉 15절에 실려 있다.

 참고

왕유 화법의 특징인 미세한 준을, 조영양이 익히지 못하였음을 지적하였다. 동기창은
일찍이 이렇게 말하였다.
"나는 예전에 가흥의 태학 항원변의 처소에서 〈설강도〉를 보았다. 모두 준찰皴擦을 사
용하지 않고 단지 윤곽만 넣었을 뿐이었다. 세상에 전해지는 모본 중에 왕몽의 〈검각
도〉 같은 것은 필법이 이소도와 비슷하니, 아마도 왕유 그림의 화격이 아닌 듯하다. 또
한 내가 장안에 가서 조영양이 임모한 왕유의 〈호장청하도〉를 보았다. 역시 미세한 준
을 사용하지 않아서, 항씨가 소유한 〈설강도〉와 조금 비슷하였다. 생각건대 왕유의 필
치를 전부 표현하지는 못한 것이다. 신품의 경지에 오른 대가의 그림에는 반드시 특별
한 준법이 있는데, 대년의 그림은 비록 준수하고 상쾌하지만, 많은 준을 사용하지 못하
여 결국 필이 없는 그림이 되었다. 이는 왕유 화법의 한 부분만을 얻은 것이다. 최근에
다시 곽충서의 〈망천도〉를 보았더니, 미세한 준을 지극히 사용한 것이었다."[2]

2) 『畫旨』(89절). "余昔年於嘉興項太
學元汴所, 見雪江圖, 都不皴擦,
但有輪廓耳. 及世所傳摹本若王叔
明劍閣圖, 筆法類李中舍, 疑非右
丞畫格. 又余至長安, 得趙大年臨
右丞湖庄淸夏圖, 亦不細皴, 稍似
項氏所藏雪江卷, 而竊意其未盡右
丞之致. 蓋大家神品, 必於皴法有
奇. 大年雖俊爽, 不耐多皴, 遂爲
無筆, 此得右丞一體者也. 最後復
得郭忠恕輞川粉本, 乃極細皴."
『화안』 53절에 같은 기록이 있다.

이소도 일파는 조백구와 조백숙에 이르러 정밀하고 공교함이 지극해진 데다 사기士氣까지 갖추었다. 하지만 이들을 모방하는 후인들은, 이들의 공교함은 얻어도 우아함까지 얻지는 못하였다. 예컨대 원나라의 정야부와 전순거[전선]가 그런 경우이다.

대개 5백 년이 흐른 뒤에 구실보[구영]가 등장했는데, 예전에 문태사[문징명]가 극구 추앙하고 복종했었다. 태사도 이 일파의 그림에 있어서 구씨에게 양보하지 않을 수 없었던 것이다. 진실로 칭찬하고 기려서 값을 올리려는 것은 아니었다.

실보는 그림을 그릴 때에는 북 치고 피리 부는 떠들썩한 소리가 나도 귀로 듣지 못하였다. 마치 벽 너머에 있는 여인을 경계하는 불가의 계율을 지키듯이 한 것이다. 다만 그 방법이 또한 고행에 가깝다.

나이 50세가 되어서야, 비로소 이 일파의 그림은 절대로 익힐 수 없는 것임을 알게 되었다. 선정禪定에 견주어 말하자면, 이는 억겁의 세월을 쌓고서 비로소 보살이 된 경우와 같다. 동원, 거연, 미불 세 화가가 한번 뛰어 곧장 여래의 지위로 진입할 수 있었던 경우와는 같지 않다.

송 조백구趙伯駒, 〈한궁도漢宮圖〉, 대만 고궁박물원

李昭道一派爲趙伯駒、伯驌, 精工之極, 又有士氣. 後人仿之者, 得其工, 不得其雅. 若元之丁野夫、錢舜擧是已. 蓋五百年而有仇實父, 在昔文太史亟相推服. 太史于此一家畫, 不能不遜仇氏, 故非以賞譽增價也. 實父作畫時, 耳不聞鼓吹駢闐1)之聲, 如隔壁釵釧

교감

◎ 〈旨〉 155절(『용대별집』, 권6 50엽)에 실려 있다. 〈眼〉 73절에 실려 있다.
◉ '不'는 〈梁〉·〈董〉·〈旨〉·〈眼〉에 '不能'이다.
◉ '故'는 〈梁〉에 '固'이다.
◉ '非'는 〈旨〉에 '作'이다.
◉ '譽'는 〈旨〉에 '鑒'이다.
◉ '駢闐'은 〈梁〉·〈董〉·〈旨〉·〈眼〉에 '闐駢'이다.
◉ '戒'는 〈梁〉·〈董〉·〈旨〉에 없다.

戒²⁾, 顧³⁾其術亦近苦矣. 行年五十, 方知此一派畫, 殊不可習. 譬之禪定⁴⁾, 積劫方成菩薩. 非如董·巨·米三家, 可一超直入如來地⁵⁾也.

송 전선錢選, 〈내금치자도권來禽梔子圖卷〉, 프리어 갤러리

1) '병전駢闐'은 여럿이 무리 지어 성대해진 모양, 또는 그 소리가 커서 사방에까지 시끄럽게 울리는 모양을 이른다. 徐居正『四佳集』卷1「狎鷗亭賦」, "紛紜絲絡, 喧鬧駢闐."

2) '격벽차천계隔壁釵釧戒'는 벽 너머에서 들리는 여인의 소리를 듣는 것은 파계에 해당한다는 불가의 계율을 이른다. '격벽隔壁'은 벽 너머를 이른다. '차천釵釧'은 여인의 비녀와 팔찌로 보통 여인의 대칭으로 쓰인다. 宋 蘇轍『欒城集·第三集』卷9「書傳燈錄後」, "淨惠曰 '律中隔壁聞釵釧聲, 卽爲破戒. 見睹金銀合沓朱紫駢闐, 是破戒不是破戒.' 師曰 '好個入路.' 淨惠稱善."

3) 『신역』(92쪽)은 '계고戒顧'로 붙여 '경계하여 돌아보다'라는 뜻으로 풀이하였으나 근리하지는 못한다.

4) '선정禪定'은 불교 선종의 수행 방법. 마음을 가다듬고 정좌하여 선을 참구함으로써 삼매의 경지에 이름을 뜻한다. 唐 慧能『壇經』「坐禪」, "何名禪定? 外離相爲禪, 内不亂爲定."

5) '일초직입여래지—超直入如來地'는 여러 가지 수행 절차를 거치지 않고 심법을 깨우쳐 곧장 여래 지위에 들어가는 돈오頓悟의 경지를 이른다. 五代 釋延壽『宗鏡錄』卷15, "又眞覺大師歌云 … 勢力盡箭還墜, 招得來生不如意, 爭似無爲實相門, 一超直入如來地."

송 전선錢選, 〈산거도山居圖〉, 북경 고궁박물원

원말 4대가 중에는 절강 사람이 셋을 차지한다. 왕숙명[왕몽]은 호주[절강 오흥] 사람이고, 황자구[황공망]는 구주[절강 구현] 사람이고, 오중규[오진]는 전당[절강 항주] 사람이다. 오직 예원진[예찬]만이 무석[강소 무석] 사람이다.

그러나 강산의 신령한 기운이 성하고 쇠하는 데는 본래 때가 있는 법이라, 본조의 명수 중에는 간신히 대진만이 무림[절강 항주] 사람으로서, 이미 절파로 지목을 받고 있다. 조오흥[조맹부] 역시 절강 사람인지는 알지 못하겠지만, 만약 절파가 날로 쇠퇴하여 간다고 해서, 첨甛·사邪·속俗·뇌賴한 자들까지 전부 저[절파] 안에 엮어 넣는 것은 마땅지 않다.

명 대진戴進, 〈춘유만귀春遊晚歸〉, 대만 고궁 박물원

元季四大家, 浙人居其三. 王叔明湖州人, 黃子久衢州人, 吳仲圭錢塘人, 惟倪元鎮無錫人耳. 江山靈氣, 盛衰故有時, 國朝¹⁾名手僅僅戴進爲武林人. 已有浙派之目²⁾. 不知趙吳興亦浙人, 若浙派日就漸滅³⁾, 不當以甜邪俗賴⁴⁾者, 盡系之彼中也.

◎ 校勘

◎ 〈旨〉 10절(『용대별집』 권6 4엽)에 실려 있다.
◎ '錢'은 〈旨〉에 '武'이다.
◎ '手'는 〈梁〉·〈董〉·〈旨〉에 '士'이다.
◎ '邪'는 〈旨〉에 '斜'이다.
◎ '盡系'는 〈梁〉·〈董〉·〈旨〉에 '係'이다.

1) '국조國朝'는 본조本朝를 이른다. 곧 명나라이다.
2) '절파지목浙派之目'은 절파라는 이름으로 지목됨을 이른다. '2-4-9'에는 '절화지목浙畫之目'이라는 말이 있다. 『신역』(95쪽)에 따르면 동기창 이전에는 '절파浙派'라는 명칭이 사용된 적이 없다고 한다.
3) '시멸漸滅'은 얼음이 녹아 사라지듯이 다하여 없어짐을 뜻한다.
4) 『신역』(95쪽)은, 첨甛은 지나치게 아름답게 꾸밈, 사邪는 잘못된 도에 빠져 바른 법을 무시함, 속俗은 풍운이 부족해 비속함, 뇌賴는 옛 법에만 의지함을 이른다고 풀이하였다. 元 陶宗儀『南村輟耕錄』卷8, "作畫大要, 去邪甜俗賴四個字." 淸 方薰『山靜居畫論』卷上 "僕謂匠心渲染, 用墨太工, 雖得三面之石, 非雅人能事. 子久所謂甜邪熟賴是也."

옛사람이 대년[조영양]의 그림을 평하기를, "흉중에 만권의 책이 쌓여 있어서 더욱 기이한 것이다."라고 하였다. 또 대년은 종실 사람으로서 멀리 유람하지 못하였지만, 매번 능을 참배하고 돌아올 때마다 흉중의 구학丘壑을 그려낼 수 있었다.

만리의 길을 여행하지 않고 만권의 책을 읽지 않고서 그림의 비조가 되려 한다면 어찌 가능하겠는가? 이는 우리들이 힘써야지 용속한 화가에게 기대할 수 없다.

昔人評大年畫謂 "得胸中萬卷書, 更奇." 又大年以宗室不得遠游, 每朝陵[1]回,[2] 得寫胸中丘壑. 不行萬里路, 不讀萬卷書, 欲作畫祖, 其可得乎. 此在吾曹勉之, 無望庸史矣.[3]

1) '조릉朝陵'은 선왕의 능을 참배하고 보살피는 일을 이른다.
2) 宋 鄧椿 『畫繼』 卷2 「侯王貴戚」, "光州防御使令積 … 每出一圖, 人或戲之曰 '此必朝陵一番回矣.' 蓋譏其不能遠適, 所見止京洛間景, 不出五百里內故也."
3) 明 唐志契 『繪事微言』 卷하 「畫要讀書」, "昔人評大年畫謂 '胸中必有千卷書', 非眞有千卷書也. 蓋大年以宋宗室, 不得遠游, 每集四方遠客山人, 縱談名山大川, 以爲古今至快, 能動筆者, 便令其想像而出之. 故其胸中富於聞見, 便富於丘壑. 然則不行萬里路, 不讀萬卷書, 欲作畫祖, 其可得乎. 此在士夫勉之, 無望於庸史矣."

교감

◎ 〈旨〉 9절(『용대별집』 권6 3엽)에 '昔人評 … 萬卷書'가 실려 있고, 뒤의 '欲作畫 … 庸史矣.'는 '看不得杜詩, 畫道亦爾. 馬遠夏圭輩, 不及元季四大家. 觀王叔明倪雲林姑蘇懷古詩, 可知矣.'이다. 〈眼〉 103절에 실려 있다. 〈說〉 3절에 실려 있다.

◉ '大年'은 〈旨〉에 '趙大年'이다.

◉ '胸中'은 〈梁〉·〈董〉·〈旨〉·〈眼〉에 '胸中着'이다.

◉ '萬'은 〈旨〉에 '千'이다.

◉ '奇'는 〈旨〉에 '佳'이다.

◉ '宗室'은 〈梁〉·〈董〉·〈旨〉·〈眼〉에 '宋宗室'이다.

◉ '每朝陵回得寫胸中丘壑'은 〈旨〉에 '每得一新境輒目之日又是上陵回也'이다.

송 조영양趙令穰, 〈도잠상국도陶潛賞菊圖〉, 대만 고궁박물원

 참고

송나라 등춘은 『화계』에서 송나라 덕종의 현손 조영양에 대해 논하면서, "그가 그림 한 폭을 그릴 때마다, 사람들이 간혹 농담으로, '분명히 한 차례 능을 참배하고 돌아온 것이다.'라고 하였다. 조영양이 먼 곳을 여행하지 못하여 눈으로 본 것이 겨우 도성 사이의 풍경일 뿐이어서 5백 리 밖을 벗어난 적이 없었음을 기롱한 것이다."라고 하였다. 명나라 당지계는 『회사미언』에서, "옛사람들이 조영양의 그림을 평하기를 '흉중에 반드시 천권의 책이 있다.'라고 하였다. 이는 진짜로 천권의 책이 있다는 말이 아니다. 조영양이 송나라 종실 사람으로서 멀리 유람할 수가 없어, 매번 사방 먼 지역 손님과 산 사람들을 불러들여, 유명한 산과 큰 시냇물에 관해 실컷 이야기하는 것을 고금의 지극히 통쾌한 일로 삼았다. 그리고 붓을 쓸 줄 아는 사람을 시켜 이를 상상하여 그려내도록 하였다. 때문에 그가 흉중에 견문이 풍부해질 수 있었고 산수에 대한 풍부한 식견을 갖출 수 있었다. 만리의 길을 여행하지 않고, 만권의 책을 읽지 않는다면, 그림의 비조가 되고자 한들 가능하겠는가. 이는 사대부들이 힘써야 할 일이지 용속한 화가들에게 바랄 수 있는 일이 아니다."라고 하였다.

회화의 도란 이른바 '우주가 손 안에 있다'는 것이어서, 눈앞에 있는 것이 생기生機가 아님이 없으므로, 그 사람들이 종종 장수하게 된다. 그러나 새기고 그리기를 세세하고 꼼꼼하게 하여 조물주에게 부려지는 경우라면, 결국 수명이 줄어들 수 있다. 생기가 없어서이다.

그런데 황자구[황공망], 심석전[심주], 문징중[문징명]은 모두 큰 수를 누렸으나, 구영은 단명했고 조오흥[조맹부]은 60여 세에 그쳤다. 구영과 조맹부는 비록 품격은 서로 다르지만 둘 다 학습하는 자의 부류였지, 그림에 흥을 붙이거나 그림으로 즐거움을 삼았던 자는 아니었다. 그림에 흥을 붙이고 즐거워하는 일은 황공망이 처음으로 그 문정을 열어놓았다.

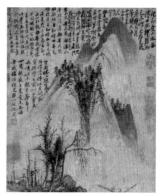

명 심주沈周, 〈화산수畫山水〉, 대만 고궁박물원

畫之道, 所謂宇宙在乎手者, 眼前無非生機, 故其人往往多壽. 至如刻畫細謹, 爲造物役者, 乃能損壽, 蓋無生機也. 黃子久、沈石田、文徵仲皆大耋[1], 仇英短命, 趙吳興止六十餘. 仇與趙雖品格不同, 皆習者之流, 非以畫爲寄, 以畫爲樂者也. 寄樂于畫, 自黃公望始開此門庭[2]耳.

◎〈旨〉15절(『용대별집』, 권6 5엽)에 실려 있다. 〈眼〉25절에 실려 있다. 〈說〉10절에 실려 있다.
◉ '短'은 〈旨〉에 '知'이다.
◉ '雖品格'은 〈旨〉에 '雖格'이고, 〈眼〉에 '品格雖'이다.

1) '대질大耋'은 80세 이상의 상노인을 이른다. 80세를 '질耋'이라고 한다. 일설에는 70세를 이른다고도 한다. 唐 孟郊 『孟東野詩集』 卷3 「晩雪吟」, "小兒擊玉指, 大耋歌聖朝."
2) '문정門庭'은 건물로 들어가는 통로, 곧 문경門徑을 이른다. '2-1-7' 참조.

나는 젊어서 자구[황공망]의 산수를 배우다가, 중간에는 다시 벗어
나 송나라 사람의 그림을 배웠다. 요사이 한번 자구를 모방하여 보
니, 또한 조금은 비슷하게 되었다.

余少學子久山水, 中復去而爲宋人畫. 今間一倣子久, 亦差近之.

교감

◎ 〈眼〉 71절에 실려 있다. 〈眼〉에 본
　절과 뒤의 절(2-2-46)이 한 절로 묶
　여 있다.
◎ '余'는 〈眼〉에 '予'이다.
◎ '復'는 〈眼〉에 없다.

명 동기창董其昌, 〈방황공망산수倣黄公望山水〉

날마다 나무 한두 그루와 바위산과 흙비탈을 임모하면서 뜻이 가는대로 준과 염染을 사용하여 오십 이후에 크게 이루어졌다. 그러나 아직도 인물, 주거, 옥우屋宇를 능하게 그리지는 못하여, 하나의 한으로 여기고 있다.

그런데 다행히도 원진[예찬]이 앞에서 나를 위해 단점을 변호해주었다. 그렇지 않았다면 아무리 말해도 해명하지 못하였을 것이다.

日臨樹一二株石山土坡, 隨意皴染. 五十後大成, 猶未能作人物舟車屋宇, 以爲一恨. 喜有<u>元鎭</u>在前, 爲我護短,[1] 不者百喙[2]莫解矣.

1) 예찬이 평생 산수에 치중하여 인물을 그리지 않은 것을 이른다. '2-2-12' 참조.
2) '백훼百喙'는 백구百口와 같은 말로 온갖 해명을 이른다.

명 동기창董其昌, 〈방예찬산음구학도倣倪瓚山陰丘壑圖〉, 대만 고궁박물원

동북원[동원]의 〈소상도〉, 강관도[강삼]의 〈강거도〉, 조대년[조영양]의 〈하산도〉, 황대치[황공망]의 〈부춘산도〉, 동북원의 〈정상도〉·〈운산도〉·〈추산행려도〉, 곽충서의 〈망천초은도〉, 범관의 〈설산도〉·〈망천산거도〉·조자앙[조맹부]의 〈동정도〉 두 폭과 〈고산유수도〉, 이영구[이성]의 〈착색산도〉, 미원장[미불]의 〈운산도〉, 거연의 〈산수도〉, 이장군[미상]의 〈촉강도〉, 대이장군[이사훈]의 〈추강대도도〉이다. 송·원 사람의 책엽冊葉 18폭이다.

이상은 모두 내가 서재에서 신교神交하는 사우들로서 매번 가는 곳이 있을 때마다 몸에 지녀 함께 다녔던 것들이다. 곧 미가[미불]의 서화선書畫船도 부러워할 만하지 못하다.

董北苑〈瀟湘圖〉, 江貫道〈江居圖〉, 趙大年〈夏山圖〉, 黃大癡〈富春山圖〉, 董北苑〈征商圖〉·〈雲山圖〉·〈秋山行旅圖〉, 郭忠恕〈輞川招隱圖〉, 范寬〈雪山圖〉·〈輞川山居圖〉, 趙子昂〈洞庭〉二圖·〈高山流水圖〉, 李營丘〈着色山圖〉, 米元章〈雲山圖〉, 巨然〈山水圖〉, 李將軍[1]〈蜀江圖〉, 大李將軍〈秋江待渡圖〉, 宋·元人冊葉[2]十八幅. 右俱吾齋神交[3]師友, 每有所如, 携以自隨, 則米家書畫船[4], 不足羨矣.

[1] '이장군李將軍'은 보통 대이장군大李將軍 이사훈李思訓과 소이장군小李將軍 이소도李昭道를 일컫는 말이나 여기서는 분명하지 않다. 『신역』(99쪽)은 이사훈을 가리키거나, 혹 〈촉강도蜀江圖〉로 유명한 이공린李公麟을 가리킬 수 있다고 하였다. '2-3-3'에는 '이장군李將軍'이 이사훈을 이르는 말로 쓰였다.

[2] '책冊'은 책으로 묶여진 하나의 덩어리를 헤아리는 단위이고, '엽葉'은 낱장의 한 쪽을 헤아리는 단위이다. 『宋史』 卷432 「何涉傳」, "人問書傳中事, 必指卷第册葉所在, 驗之

果然."

3) '신교神交'는 얼굴을 직접 마주하여 대화하면서 사귀는 것은 아니지만 시공을 초월하여 정신의 교감을 통해 사귀는 일을 이른다. 元 劉南金 「和黃潛卿客杭見寄」(『皇元風雅·後集』 권6), "十載神交未相識, 臥海幽谷恨羈窮."

4) '서화선書畫船'은 미불이 타던 배를 이른다. 평소에 늘 서화를 지니고 다니던 미불이 강회발운사江淮發運使를 맡았을 때에 운행하던 배 위에 '미가서화선米家書畫船'이라고 쓴 패를 달았던 데서 유래한 말이다. 서화방書畫舫이라고도 한다. 후대에는 문인의 서실이나 화실을 이르는 말로 쓰였다.

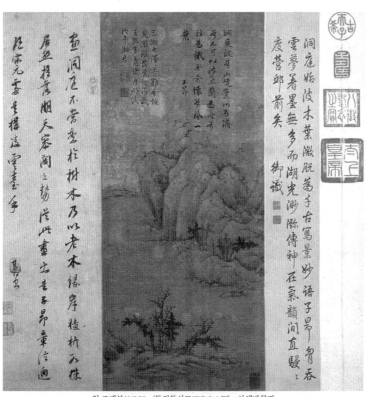

원 조맹부趙孟頫, 〈동정동산도洞庭東山圖〉, 상해박물관

권2_ 3. 스스로 그린 그림에
붙인 제문
題自畫

畵禪室隨筆

미불의 그림을 방하고 제함 : 미원장[미불]이 그림을 그리면서 화가들의 잘못된 습기를 한번 바로잡았다. 그가 높이 스스로 자부하면서, "한 점도 오생[오도자]의 습기가 없다."라고 하고, 또한, "왕유의 그림은 거의 새기고 그려놓은 것 같아서 참으로 한번 웃을 만하다."라고 한 것을 보면, 대개 당나라 사람들의 화법이 송나라에 이르러 마침내 발전하고, 미불에 이르러 다시 일변한 것임을 알 수 있다.

내가 평소에 미불의 그림을 배우지 않았던 것은, 솔이率易한 데로 빠져 들어갈까 걱정해서다. 이제 한번 장난삼아 방해보지만, 여전히 감히 동원과 거연의 뜻을 버리지는 못하였다. 유하혜를 잘 배우는 것은 좀처럼 감당하지 못하겠다.

倣米畫題 : 米元章作畫, 一正畫家謬習. 觀其高自標置, 謂 "無一點吳生習氣." 又云 "王維之跡, 殆如刻畫, 眞可一笑." 蓋唐人畫法, 至宋乃暢, 至米又一變耳. 余雅不學米畫, 恐流入率易. 茲一戲倣之, 猶不敢失董·巨意. 善學下惠,[1] 頗不能當也.

1) '선학하혜善學下惠'는 '1-1-13'과 '1-3-7' 참조

◎ 〈旨〉 51절(『용대별집』 권6 16엽)에 실려 있다. 〈眼〉 48절에 실려 있다.
◉ '跡'은 〈梁〉·〈董〉에 '迹'이다.
◉ '米又一變'은 〈旨〉·〈眼〉에 '米家又變'이다.
◉ '雅'는 〈旨〉에 '雖'이다.
◉ '仿'은 〈旨〉·〈眼〉에 '倣'이다.

　　〈연강첩장도〉를 방함 : 이는 동파[소식] 선생이 왕진경[왕선]의 그림
에 제한 것이다. 진경도 화답한 노래가 있는데, 말이 특히 기이하고
도 아름답다. 동파가 이 때문에 다시 화답해주었다.

　　생각건대, 당시에 진경이 반드시 스스로 두세 폭을 그려놓았을 것
이니, 홀로 왕정국[왕공]에게만 소장되어 있지는 않을 것이다. 그러나
지금은 모두 전해지지 않을 뿐 아니라, 모본마저도 더는 세상에 남
아 있지 않다. 비록 왕원미[왕세정]가 집에 〈연강도〉를 소장하고 있어
스스로 제발을 적기는 하였으나, 그가 스스로 이르기를, "시에서 뜻
을 취한 구석이 없다."라고 했으니, 진본이 아니었음을 알 수 있다.

　　내가 가화 항씨[항원변]로부터 진경의 〈영산도〉를 얻어 보았더니,
필법은 이영구[이성]와 비슷하고 설색은 이사훈과 비슷하면서 화사의
습기에서 벗어나 있는 것이었다. 그러나 아쉽게도 항씨의 본은 불을
조심하지 못하여 이미 하늘나라로 돌아가고 말아서, 진경의 그림이
마침내 광릉산과 같은 처지가 되고 말았다.

　　이제 그 필의를 상상하여 〈연강첩장도〉를 그려내었다. 다만 때가
가을인지라 곧 가을 경치로 임모하였기 때문에, 이른바, "봄바람이
강을 흔드니 하늘은 막막하네."라는 등의 시어에 대해서는 그대로 놓
아두고 논하지 않는다.

　　倣〈烟江疊嶂圖〉：右東坡先生題王晉卿畫. 晉卿亦有和歌, 語特
奇麗. 東坡爲再和之. 意當時晉卿必自畫二三本, 不獨爲王定國[1]藏

교감

◎ 〈旨〉 49절(『용대별집』 권6 15엽)에 실려
있다.

◉ '語'는 〈旨〉에 '詩'이다.

也. 今皆不傳, 亦無復摹本在人間. 雖王元美所自題家藏〈烟江圖〉, 亦自以爲 "與詩意無取"[2], 知非眞矣. 余從嘉禾項氏[3], 見晉卿〈瀛山圖〉, 筆法似李營丘, 而設色似思訓, 脫去畫史習氣. 惜項氏本不戒于火, 已歸天上, 晉卿跡遂同〈廣陵散〉[4]矣. 今爲想像其意, 作〈烟江疊嶂圖〉. 于時秋也, 輒臨秋景, 于所謂 "春風搖江天漠漠"[5]等語, 存而弗論[6]矣.

- ◉ '摹'는 〈旨〉에 '副'이다.
- ◉ '瀛'은 〈梁〉에 '瀛'이다.
- ◉ '思訓'은 〈梁〉·〈董〉·〈旨〉에 '李思訓'이다.
- ◉ '跡'은 〈梁〉·〈董〉에 '迹'이다.
- ◉ '臨'은 〈旨〉에 '從'이다.

1) '왕정국王定國'은 북송의 서예가 왕공王鞏이다. '정국定國'은 그의 자이다.
2) '여시의무취與詩意無取'는 소식과 왕선 등이 읊은 시의 내용과 위의 그림이 전혀 일치하는 부분이 없다는 말이다.
3) '가화嘉禾'는 절강 가흥嘉興이고, '항씨項氏'는 항원변項元汴이다.
4) '광릉산廣陵散'은 금琴으로 연주하는 악곡의 이름이다. '2-1-5' 참조.
5) 소식이 왕선의 〈연강첩장도烟江疊嶂圖〉에 쓴 글에 "君不見武昌樊口幽絶處, 東坡先生留五年, 春風搖江天漠漠, 暮雲卷雨山娟娟."(『동파전집』 권17 「書王定國所藏烟江疊嶂圖」)라는 말이 있다.
6) '존이불론存而弗論'은 우선 놓아두고서 논란하지 않는다는 말이다. 곧 봄의 경치를 그린 〈연강첩장도〉를 가을 경치로 바꾸어 그렸기 때문에 봄의 경치를 읊은 시어를 그림에 반영할 수가 없어 우선 그대로 놓아두었다는 말이다. 『莊子』 「齊物論」, "六合之外, 聖人存而不論, 六合之內, 聖人論而不議."

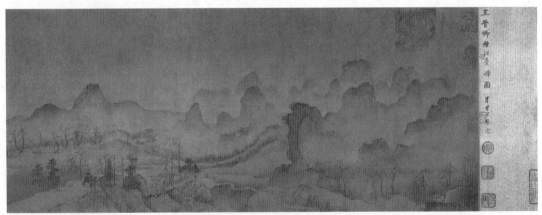

송 왕선王詵, 〈연강첩장도煙江疊嶂圖〉, 대만 고궁박물원. 이 그림에는 정화政和, 소흥紹興, 선화전보宣和殿寶 등의 인장이 찍혀 있고, "왕진경 연강첩장도, 동기창 감정.[王晉卿煙江疊嶂圖董其昌鑑定]"이라는 동기창의 제발이 적혀 있다. 아마도 '2-3-2'의 기록은 이 그림을 열람하기 이전에 작성된 듯하다.

미가의 운산雲山을 방하고 제함 : 동북원[동원]과 승려 거연은 모두 먹으로 운기雲氣를 물들여서, 운기가 나오고 들어가고 변하고 사라지는 형세를 만들어내었다.

미씨 부자[미불·미우인]는 동원과 거연의 법을 으뜸으로 삼으면서 복잡한 부분을 조금 덜어내었지만, 유독 구름을 그릴 때만큼은 여전히 이장군[이사훈]의 구륵의 필법을 사용했다.

조백구와 조백숙 무리의 경우는 스스로 일가를 이루고자 했으나 그렇게 하지 못하였다. 다른 사람을 좇아서 버리거나 취했기 때문이다. 이 그림을 그리는 기회에 이를 언급한다.

명 동기창董其昌, 〈방미가산수倣米家山水〉, 대만 고궁박물원

倣米家雲山題 : 董北苑僧巨然, 都以墨流雲氣, 有吐呑變滅之勢. 米氏父子宗董, 巨法, 稍刪其緐複[1], 獨畫雲, 仍用李將軍鉤筆. 如伯駒, 伯驌輩, 欲自成一家不得, 隨人棄取故也. 因爲此圖及之.

1) '번복緐複'은 번다하면서 복잡한 모양이다. '번緐'은 '번繁'과 같다.

교감

◎ 〈旨〉163절(『용대별집』, 권6 54엽)에 실려 있다. 〈眼〉 21절에 실려 있다.
◉ '題'는 〈梁〉·〈董〉에 '圖'이다.
◉ '流'는 〈梁〉·〈董〉·〈旨〉·〈眼〉에 '染'이다.
◉ '氏'는 〈梁〉·〈董〉에 '家'이다.
◉ '巨'는 〈旨〉에 '巨然'이다.
◉ '緐'은 〈梁〉·〈董〉·〈旨〉·〈眼〉에 '繁'이다.
◉ '鉤'는 〈梁〉·〈董〉·〈旨〉·〈眼〉에 '拘'이다.
◉ '棄'는 〈旨〉·〈眼〉에 '去'이다.
◉ '因爲此圖及之'는 〈旨〉·〈眼〉에 없다.

그림에 제하여 서도인에게 줌 : 내가 일찍이 살펴보니, 원나라 때에는 방산[고극공]과 구파[조맹부]를 높여 4대가의 위에 놓았다. 오흥[조맹부]도 매번 방산의 그림을 마주할 때마다, 번번이 좋은 말로 품평을 썼는데, 마치 사양하고 복종하기를 그만두지 않을 것처럼 했다. 다만 근대의 감상가 중에는 혹 그렇게 평하지 않는 경우도 있다. 그러나 이는 미처 고상서[고극공]의 진적을 보지 못함으로 말미암은 것일 뿐이다.

금년 6월에 오문[소주]에서 그의 커다란 화축을 얻어 보았다. 안개와 구름이 변멸하고 신기가 생동한 것으로, 과연 자구[황공망]와 산초[왕몽]로서는 꿈에도 넘볼 수 있는 바가 아니었다.

서도인과 이별하는 일로 인해 용안초당을 방문했더니, 정치한 비단을 꺼내어놓고서 그림을 요구하므로 이 그림을 그려 완성하였다. 곧 고가[고극공]의 화법이다. 보는 자들이 백에 하나쯤은 방산의 풍규를 상상해볼 수 있을 것이다.

원 고극공高克恭, 〈화춘산청우畫春山晴雨〉, 대만 고궁박물원

題畫贈徐道寅 : 余嘗見勝國時, 推房山·鷗波, 居四家之右, 而吳興每遇房山畫, 輒題品作勝語, 若讓伏不置者. 顧近代賞鑒家, 或不謂然, 此由未見高尙書眞跡耳. 今年六月, 在吳門得其巨軸, 雲煙變滅, 神氣生動, 果非子久·山樵所能夢見. 因與道寅爲別, 訪之容安草堂, 出精素求畫, 畫成此圖, 卽高家法也. 觀者可意想房山風規于百一乎.

교감
◎ 〈旨〉 58절(『용대별집』, 권6 18엽)에 실려 있다. 〈眼〉 49절에 실려 있다.
⊙ '伏'은 〈眼〉에 '服'이다.
⊙ '由'는 〈旨〉에 '繇'이다.
⊙ '雲煙'은 〈旨〉·〈眼〉에 '煙雲'이다.
⊙ '能'은 〈眼〉에 '得'이다.
⊙ '風規'는 〈旨〉·〈眼〉에 '規模'이다.

그림에 제하여 진미공[진계유]에게 줌 : 내가 장사를 유람하느라 5천 리를 왕복하는 사이에, 비록 강산이 밝게 빛을 발하여 세속의 때를 말끔히 씻어낼 수는 있었지만, 해가 떨어진 텅 빈 숲과 거센 바람과 거센 파도 속에서 여행길의 어려움을 느끼기도 하고, 위험한 곳에 나아가지 말라는 경계를 어긴 것도 여러 번이었다.

예전에 바람이 불면 나가지 않고 비가 내리면 나가지 않아서, 30년 동안 우구雨具를 갖추지 않은 자가 있었다는데, 그는 도대체 어떤 사람이었단 말인가.

이전에 나는 취리[가흥]를 유람할 적에 〈곤산독서소경〉을 그린 적이 있었는데, 얼마 지나지 않아 다른 사람이 빼앗아 갔다. 지금에 이르러 다시 거연의 필의를 방하여 그리면서, 내가 공을 흠모하는 마음을 담아서 표현한다. 나도 장차 급히 가서 공의 뒤를 따름으로써, 세파에 휩쓸리는 백성으로 늙지는 않을 것이다.

題畫贈陳眉公 : 予之游長沙¹⁾也, 往返五千里, 雖江山暎發²⁾, 蕩滌塵土, 而落日空林, 長風駭浪, 感行路之艱, 犯垂堂之戒³⁾者數矣. 古有風不出雨不出, 三十年不蓄雨具者, 彼何人哉. 先是, 予之遊檇李也, 爲圖〈崐山讀書小景〉⁴⁾, 尋爲人奪去. 及是, 重仿巨然筆意, 以志予慕. 余亦且倒衣⁵⁾從之, 不作波民老⁶⁾也.

교감

◎ 〈旨〉82절(『용대별집』 권6 25엽)에 실려 있다.
⊙ '予'는 〈旨〉에 '余'이다.
⊙ '戒'는 〈旨〉에 '誡'이다.
⊙ '予'는 〈旨〉에 '余'이다.
◎ '讀書'는 〈旨〉에 '讀書臺'이다.
⊙ '仿'은 〈旨〉에 '倣'이다.
⊙ '予'는 〈旨〉에 '余'이다.
⊙ '亦'은 〈旨〉에 없다.

1) '장사長沙'는 지금의 호남 장사이다. 동기창은 만력 24년(1596)에 칙명을 받들고 길왕부吉王府에 간 적이 있다.

2) '영발暎發'은 밝게 비추어 빛나는 모양이다. '영暎'은 영映과 같다.

3) '수당지계垂堂之戒'는 위험한 곳에 나아가지 말라는 경계를 이른다. '수당垂堂'은 처마가 부서져 떨어질 수 있는 처마 아래를 이른다. 『前漢書』 「爰盎傳」. "盎言曰 臣聞千金之子, 不垂堂. [師古曰 言富人之子, 則自愛也. 垂堂謂坐堂外邊, 恐墜墮也.]"

4) '곤산崐山'은 진계유가 은거하여 독서하던 소곤산小崐山이다. 동기창은 정유년(1597) 10월에 강우江右에서 돌아와 곤산의 독서대로 진계유를 찾아가 〈완연초당도婉孌草堂圖〉를 그려준 일이 있었다. 「婉孌草堂圖」. "丁酉十月, 余自江右還, 訪仲醇於崐山讀書臺, 寫此爲別. 董其昌." 王世貞 『弇州四部稿·續稿』 卷160 「書所作乞花場記後」. "徐孟孺與陳仲醇, 偕築讀書處於小崐山, 乞名花實之, 目之曰乞花場, 而屬余記. 自余之記成, 而頗有豔之者." 『신역』(106쪽) 참조.

5) '도의倒衣'는 급히 서두르느라 옷을 뒤집어 입거나, 옷을 뒤집어 입을 정도로 급박하게 서두름을 이른다. 『詩經』 「東方未明」. "東方未明, 顚倒衣裳, 顚之倒之, 自公召之."

6) '파민波民'은 풍파지민風波之民. 곧 속세의 풍파에 휩쓸려 속되게 늙어가는 사람을 이른다. 『莊子』 「天地」. "天下之非譽, 無益損焉, 是謂全德之人哉. 我之謂風波之民."

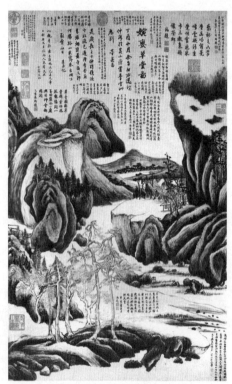

명 동기창董其昌, 〈완연초당도婉孌草堂圖〉

동북원[동원]의 그림에 제함 : 초하루 아침에 금창문에 갔더니, 객이 동북원의 그림을 나에게 주었다. 구름과 안개가 변멸變滅하고 초목이 울창하여, 진실로 마음을 놀래고 눈을 휘둥그렇게 만드는 경관이었다.

이에 비로소 미씨 부자[미불·미우인]가 그 뜻을 깊이 얻었음을 알게 되었다. 나의 집에 있는 호아[미우인]의 〈대요촌도〉도 참으로 더욱 서로 유사하였다. 북원을 배우지 않고서 어찌 남궁[미불]을 꿈에서라도 넘볼 수 있겠는가?

◎ 〈眼〉 67절에 실려 있다.
⊙ '余'는 〈眼〉에 '予'이다.

題董北苑畫 : 朔旦至金閶門[1), 客以北苑畫授予. 雲烟變滅, 草木鬱葱, 眞駭心動目之觀. 乃知米氏父子, 深得其意. 余家有虎兒〈大姚村圖〉, 政復相類. 不師北苑, 烏能夢見南宮耶.

1) '금창문金閶門'은 소주의 서문西門에 해당하는 창문閶門이다. 명나라 때에 상인들이 운집하여 번화하고 물산이 풍부하기로 유명하였다.

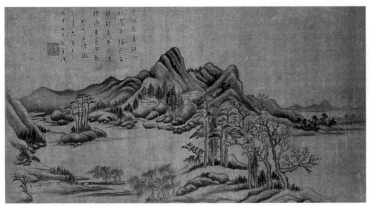

명 동기창董其昌, 〈방동북원계산추로도倣董北苑溪山秋露圖〉

혜숭을 방하고 제함 : 혜숭과 거연은 모두 고승으로서 화선畫禪으로 달아난 자들이다. 혜숭은 염야艶冶하게 하였고 거연은 평담하게 하여 저마다 들어간 길이 달랐는데, 거연은 여기에서 초월하였다. 혜숭을 방하는 기회에 이를 언급한다.

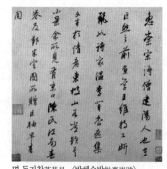

명 동기창董其昌, 〈방혜숭발倣惠崇跋〉

倣惠崇題 : 惠崇、巨然, 皆高僧逃畫禪者. 惠以艶冶, 巨然平澹, 各有所入, 而巨然超矣. 因倣惠崇及之.

명 동기창董其昌, 〈방혜숭倣惠崇〉, 북경 고궁박물원

그림에 제함 : "늙은 학은 층계에서 졸고 이슬은 처음 내리는데, 높은 오동은 마당 가득히 문득 누렇게 서리에 물드네."

내가 일찍이 이 경치를 그려 중순[진계유]에게 준 적이 있다. 청신[장청신]이 다시 나에게 강요하여 이를 그렸는데, 예전의 그림에 비해서는 한 수가 높아졌음을 깨닫겠다.

교감

◉ '矣'는 〈梁〉·〈董〉에 없다.

題畫 : "老鶴眠堦初露下, 高梧滿地忽霜黃."[1] 余曾作此景, 以貽仲醇矣. 清臣[2]復强余爲之, 覺與前幅較勝一籌耳.

1) 출전 미상이다. 예찬의 「육문옥견과시여초상장자陸文玉見過時余初喪長子」(『淸閟閣全集』 권6)라는 시에 "白鶴遶壇初露下, 碧梧滿地忽霜黃."이라는 말이 있다.
2) '청신淸臣'은 동기창 문하의 장청신張淸臣이다. '1-3-10' 참조.

스스로 그린 소경에 제함 : 조영양, 조백구, 조승지[조맹부] 세 화가
가 합하여 뭉치면, 비록 곱기는 하더라도 요염[甛]하지는 않을 것이
다. 동원, 거연, 미불, 고극공 네 화가가 합하여 뭉치면, 비록 거침은
없더라도 법은 있을 것이다.

양쪽 화가의 법문은 새의 두 날개와 같으니, 나는 장차 그 사이에
서 늙을 것이다.

題自畫小景 : 趙令穰․伯駒․承旨三家合幷, 雖姸而不甜. 董源․巨
然․米芾․高克恭四家合幷, 雖縱而有法. 兩家法門, 如鳥雙翼, 吾將
老焉.

명 동기창董其昌, 〈방북원필의倣北苑筆意〉, 북경 고궁박물원

🌸 교감

◎ 〈旨〉 22절(『용대별집』 권6 8엽)에 실려
있다. 〈眼〉 32절에 실려 있다.
⊙ '幷'은 〈梁〉·〈董〉·〈眼〉에 '倂'이다.
⊙ '源'은 〈梁〉에 '元'이다.
⊙ '巨然'은 〈旨〉·〈眼〉에 없다.
⊙ '四'는 〈梁〉·〈董〉·〈旨〉·〈眼〉에 '三'
이다.
⊙ '幷'은 〈眼〉에 '倂'이다.

다시 씀 : 진도순이 송나라 때에 각한 『서원』을 들고서 연우루에 왔
다. 내가 이를 읽다가 문득 화법에 대해 깨달은 바가 있어서, 그를 위
해 치옹[황공망]의 필의로 그려본 것이다.

又 : 陳道醇[1]有宋刻《書苑》[2], 携至煙雨樓[3]. 予讀次輒有省畫法,
爲寫癡翁筆意.

1) '진도순陳道醇'은 미상이다. 진계유가 아닌가 한다.
2) '서원書苑'은 송의 진사陳思가 20권으로 엮은 『서원청화書苑菁華』이다.
3) '연우루煙雨樓'는 절강 가흥의 남호南湖에 있던 건물이다.

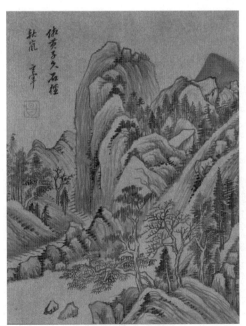

명 동기창董其昌, 〈방황공망석경추람倣黃公望石徑秋嵐〉, 대만 고궁박물원

다시 씀 : 이 그림은 내가 대치[황공망]를 방한 것이다. 나 역시 치

절癡絶이 되지 않을 수 있을는지.

又 : 此畫, 余倣大癡. 得無余亦癡絶¹⁾否.

교감

1) '치절癡絶'은 지극히 어리석어 정황을 알지 못함을 농으로 일컫는 말이다. 황공망의 별
 호가 대치大癡이므로 빗대어 한 말이다. 본래 고개지가 사람들에게 화절畫絶, 재절才絶,
 치절癡絶로 불린 바 있다. 『歷代名畫記』卷5 「顧愷之」 참조.

⊙ '無'는 〈董〉에 '毋'이다.

명 동기창董其昌, 〈방황공망두학밀림倣黃公望陡壑密林〉, 대만 고궁박물원

거연의 그림을 임모하고 오른편에 제함 : 상원절(정월 15일)에서 3일이 지나간 날에 벗이 거연의 〈송음논고도〉를 가져와서 나에게 팔았다. 이것을 내가 화선실에 걸어두고서 음악을 합주하여 함께 감상하는 사람들에게 제공하였다.

그런 뒤에 다시 등촉을 밝히고서 그림 두 폭을 그려 다음날에 객에게 보여주었다. 객이 말하기를, "그대가 거공[거연]의 선禪을 닦아 거의 하룻밤 만에 깨달음을 얻었구려."라고 했다.

오대 거연巨然, 〈추산도秋山圖〉, 대만 고궁박물원

臨巨然畫題右 : 上元[1]後三日, 友人以巨然〈松陰論古圖〉, 售于余者. 余懸之畫禪室, 合樂以享同觀者. 復秉燭掃二圖, 厥明以示客. 客曰 "君參巨公禪, 幾于一宿覺[2]矣."

[1] '상원上元'은 음력 정월 15일이다. 상원절上元節, 원소절元宵節이라 한다. 7월 15일을 중원中元이라 하고 10월 15일을 하원下元이라 한다.

[2] '일숙각一宿覺'은 온주溫州의 현각玄覺이 육조 혜능을 만나 문답하던 중 하루 만에 깨달음을 얻고 인가를 받았던 일을 사람들이 이렇게 일컬었다. 『景德傳燈錄』卷5「永嘉玄覺」참조. '4-4-1' 참조.

교감

◎ 〈旨〉 43절(『용대별집』 권6 14엽)에 실려 있다.
◉ '公'은 〈梁〉·〈董〉·〈旨〉에 '然'이다.

명 동기창董其昌, 〈제거연충암총수도題巨然層巖叢樹圖〉, 대만 고궁박물원

세 조씨[조맹부, 조백구, 조영양]의 그림을 방하고 오른편에 제함 : 우리 집에 조백구의 〈춘산독서도〉와 조대년[조영양]의 〈강향청하도〉가 있다. 또 올해 하지에 항회보가 자앙[조맹부]의 〈작화추색권〉을 준 것이 있다.

이에 나는 세 조씨의 필의를 함께 취하여 이 그림을 그렸다. 그러나 조오흥[조맹부]이 이미 두 사람을 겸하고 있으므로, 내가 배워서 취한 화법 중에 오흥의 것이 많이 포함되었다.

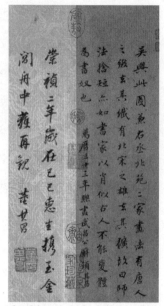

명 동기창董其昌, 〈조맹부작화추색발趙孟頫鵲華秋色跋〉

倣三趙畫題右 : 余家有趙伯駒〈春山讀書圖〉、趙大年〈江鄕淸夏圖〉. 今年長至¹⁾, 項晦甫²⁾以子昂〈鵲華秋色卷〉見貽. 余兼採三趙筆意爲此圖. 然趙吳興已兼二子, 余所學則吳興爲多也.

1) '장지長至'는 낮의 시간이 가장 긴 하지, 혹은 밤의 시간이 가장 긴 동지를 이른다. 宋 黃震『黃氏日抄』卷56「十二紀」. "長至者, 日長之極. 世俗多誤冬至爲長至, 不知乃短至也." 宋 趙與時『賓退錄』卷9「冬至賀禮」. "崔浩女儀云 '近古婦人, 常以冬至, 上履襪於舅姑, 踐長至之義也.'"

2) '항회보項晦甫'는 미상이다. 『신역』(111쪽)은 '항회보項晦甫'가 항원변項元汴의 친족 항회백項晦伯의 오기라고 추정하였다. 동기창이 만력 30년(1602)에 〈작화추색도鵲華秋色圖〉에 적은 발문에는 '항회백項晦伯'으로 되어 있다. 항회백은 항원변의 넷째 아들 항덕명項德明(1573~1630)으로 '회백晦伯'은 그의 자이다. 호는 감대鑒台이다.

교감
◎ 〈旨〉 55절(『용대별집』권6 17엽)에 실려 있다.
⊙ '長至'는 〈旨〉에 없다.
⊙ '以子昂'은 〈旨〉에 '復以趙子昂'이다.

원 조맹부趙孟頫, 〈작화추색鵲華秋色〉, 대만 고궁박물원

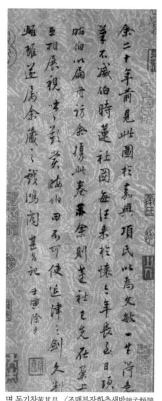

명 동기창董其昌, 〈조맹부작화추색발趙孟頫鵲
華秋色跋〉

원정 원년(1295) 12월에 고향 오흥에 간 조맹부는, 주밀周密을 위해서 〈작화추색도〉를
그려주었다. 제남의 북쪽 교외에 있는 작산鵲山과 화산華山의 가을 풍경을 그린 그림이
다. 주밀 집안은 선대에 제남에서 절강으로 터전을 옮겼다. 이런 이유로 주밀은 늘 제남
에 대한 관심이 가시지 않았다.

이에 산동 제남에서 근무를 마치고 고향으로 돌아간 조맹부가, 그에게 산동 풍경에 대
해 설명해주고, 아울러 제남에서 가장 유명한 화산과 작산을 함께 그림으로 그려준 것
이었다. 화산은 화부주산華不注山을 이른다. 가파르고 우뚝하게 홀로 서 있어 그 모양이
매우 기이하였다.3)

3) 趙孟頫「鵲華秋色卷」, "公謹父齊
人也. 余通守齊州, 罷官來歸, 爲公
謹說齊之山川. 獨華不注最知名,
見於左氏, 而其狀又峻峭特立, 有
足奇者, 乃爲作此圖. 其東則鵲山
也, 命之曰鵲華秋色云. 元貞元年
十有二月, 吳興趙孟頫製."

　　장청신이 선면扇面을 모아 엮은 책에 제함 : 내가 부채에 그린 소경
이 무려 백여 폭에 이르는데, 모두 한때에 응대하느라 그린 것들이
다. 조자[조좌]의 무리가 또한 방하여 그린 것이, 가끔 진작을 어지럽
히고 있다.

　　청신의 이 책은 많은 종류를 모아서 엮었는데도, 모두 내 손에서
나온 것들로 되어 있다. 게다가 간혹 좋은 것은, 거의 음미하고 감상
하는 데에 충분히 제공할 만하다. 사람들이 모두 이렇게 안목을 갖
춘다면, 내가 나서서 분변하지 않아도 될 것이다.

교감

⊙ '或'은 〈梁〉·〈董〉에 '或有'이다.
⊙ '庶'는 〈梁〉·〈董〉에 없고, 〈和〉에 '機'
이다.

　　題張淸臣¹⁾集扇面册 : 余所畫扇頭小景, 無慮百數, 皆一時酬應之
筆. 趙子輩²⁾亦有倣爲之者, 往往亂眞. 淸臣此册, 結集³⁾多種, 皆出
余手. 且或善者, 庶足供吟賞. 人人如此具眼, 余可不辨矣.⁴⁾

1) '장청신張淸臣'은 동기창 문하이다. '1-3-10' 참조.
2) '조자배趙子輩'는 동기창을 대신하여 그림을 그렸던 조좌趙左, 가설珂雪, 오교吳翹 등을
　이른다. 淸 朱彛尊「曝書亭集」卷16「論畫和宋中丞十二首」 "隱君趙左僧珂雪, 每替容
　臺應接忙, 涇渭淄澠終有別, 漫因題字槪收藏. [董文敏疲于應酬, 每倩趙文度及雪公代
　筆, 親爲書款.]"
3) '결집結集'은 '1-3-11' 참조.
4) '1-3-11' 참조.

명 동기창董其昌, 〈추산임정秋山林亭〉, 대만 고궁박물원

〈학림춘사도〉에 제하여 당공유에게 줌 : 집에 학 한 마리가 있는
데, 갑자기 간 곳을 알 수 없었다. 그렇다면 잃은 사람이 있으면 얻는
사람이 있는 것이 이미 초나라 활의 경우와 같다. 스스로 갔다가 스
스로 돌아오기를 들보 위의 제비처럼 하리라고 기대할 수는 없다.

그런데 마침내 당공유의 담에서 다시 우인羽人[학]의 자취를 만날
수 있었는데, 날개를 한껏 펼치고서 걸음을 돌리면서 목을 빼어 길
게 울고 있었다. 마치 이별을 아쉬워하는 마음이 깊어져서, 애오라
지 돌아갈 것을 생각하는 노래를 부르고 있는 듯하였다.

아, 나는 참새 그물을 쳐둘 수 있을 만큼 문밖이 적막하고, 갈매기
와 벗이 될 기약도 까마득하니, 단지 신선 같은 이 학이 참으로 나의
덕스러운 벗이 될 뿐이다.

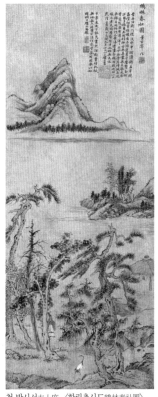

그런데 학이 날리는 쑥대처럼 홀연히 날아가서 이어 지둔支遁과 사
귐을 맺었지만, 옥구슬 나무처럼 영롱한 자태로 서서 부구浮丘를 따
라서 길을 나서지는 않았다. 비록 운명이라는 것이 분명히 있다고는
하지만, 역시 멀리 떠나려는 마음은 없었기 때문이었다.

청 방사서方士庶, 〈학림춘사도鶴林春社圖〉

이제부터는 잠깐씩 만리 밖을 노닐기도 하고 닭의 무리와 함께 어
울리기도 하면서, 천년의 수명을 지키어 기를 수 있으리니, 새들처
럼 흩어져 이별함을 걱정하지는 않아도 될 것이다.

「황정경」으로 보답했던 것과 같은 뜻을 표하기 위해서, 마침내 학
의 모습을 그리고 짧은 글을 엮어, 이로써 아름다운 이야기를 남겨
둔다.

題〈鶴林春社圖〉贈唐公有[1]：家有獨鶴, 忽迷所如. 人失人得, 已類楚弓[2], 自去自來, 莫期梁燕已.[3] 乃于唐公之牆, 復躚羽人[4]之跡, 整翮[5]返駕[6], 引吭長鳴. 似深惜別之情, 聊作思歸之曲[7]. 嗚呼, 雀羅闃若[8], 鷗盟眇然[9], 顧此仙禽[10], 眞吾德友. 驚蓬[11]超忽[12], 仍聯支遁[13]之交, 珠樹[14]玲瓏, 不逐浮丘[15]之路. 雖云合有冥數[16], 亦由去無退心[17]. 自此可以覷游萬里,[18] 等狎雞羣, 守養千齡, 無虞鳥散[19]者矣. 欲志〈黃庭〉之報[20], 遂寫靑田[21]之眞, 載綴短章, 用存嘉話.

1) '당공유唐公有'는 미상이다. 방원제의 기록에는 '당군공唐君公'으로 되어 있다. 淸 龐元濟 『虛齋名畫錄』 卷8 「明董文敏鶴林春社圖軸」, "[紙本, 水墨山水, 一鶴立於亭前. 高二尺二寸八分, 閣一尺一寸四分. 汪退谷題書於裱絹.] 鶴林春社圖, 贈唐君公, 董玄宰辛丑二月." 신축은 만력 29년(1601)이다.

2) '초궁楚弓'은 초나라 공왕恭王이 소유하던 오호烏嘷라는 이름의 활이다. 공왕이 어느 날 이를 잃어버려 신하들이 찾으려고 하자, "초나라 왕이 활을 잃어버리면 초나라 사람이 얻을 것이다. 어찌 다시 찾을 필요가 있겠느냐."라고 만류하였다. 『孔子家語』 卷2 「好生」, "楚恭王出遊, 亡烏嘷之弓. 左右請求之, 王曰 '止. 楚王失弓, 楚人得之, 又何求之.'"

3) 두보의 「강촌江村」에 "自去自來堂上燕, 相親相近水中鷗."라는 말이 있다.

4) '우인羽人'은 전설 속에서 하늘을 나는 신선인 비선飛仙을 가리키는 말이다. 대개 도사道士를 이르나 여기에서는 학을 비유한 말이다.

5) '정핵整翮'은 깃과 날개를 한껏 펼침을 이른다. 『신역』(114쪽)은 '整'을 '전부'의 뜻으로 보았다.

6) '반가返駕'는 수레를 돌려 되돌아간다는 말로, 학이 걸음을 돌린 것을 이른다.

7) '사귀지곡思歸之曲'은 금곡琴曲의 이름이다.

8) '작라雀羅'는 참새를 잡기 위해 사용하는 그물이고, '격약闃若'은 적막한 모양이다. '작라격약雀羅闃若'은 문밖에 참새 잡는 그물을 설치할 수 있을 정도로 집안에 찾아오는 사람이 없음을 이른다. 흔히 세력을 잃고 영락한 집안을 비유한다. 『史記』 「汲鄭列傳」, "始翟公爲廷尉, 賓客闐門. 及廢, 門外可設雀羅."

9) '구맹묘연鷗盟眇然'은 벼슬에서 물러나 한적하게 살아갈 날이 까마득하여 기약이 없음을 이른다. '구맹鷗盟'은 갈매기와 벗이 됨을 이르는 말로 물러나 은거한다는 뜻이고, '묘연眇然'은 요원한 모양이다. 宋 黃庭堅 『山谷集·外集』 卷7 「登快閣」, "萬里歸船弄長笛, 此心吾與白鷗盟."

10) '선금仙禽'은 학鶴을 이른다. 신선이 학을 타고 다닌다 하여 이렇게 부른다. 『相鶴經』, "鶴, 陽鳥也而游於陰. 蓋羽族之宗長, 仙人之騏驥也."

11) '경봉驚蓬'은 떨어진 쑥대의 잎이 바람에 이리저리 나부끼듯이 구속받지 않고 자유롭게 옮겨 다님을 비유한 말이다. 唐 李商隱 『李義山詩集』 卷6 「東下三旬苦於風土馬上戲作」, "路遠函關東復東, 身騎征馬逐驚蓬."

◉ 『용대시집』(권2 「題鶴林春社圖」 15엽)에 오언율시 "便欲冲霄去, 能無戀主情, 夢中愁失路, 客裡得同聲, [君公家有二鶴.] 巢樹經春長, 歸軒一水盈, 今宵不成寐, 重聽九皐鳴."과 함께 실려 있다.

◉ '已'는 『용대시집』에 '矣'이다.

◉ '乃'는 『용대시집』에 '迺'이다.

◉ '唐公'은 『용대시집』에 '君公'이다.

◉ '聊'는 『梁』·『董』·『용대시집』에 '都'이다.

◉ '眇'는 『용대시집』에 '渺'이다.

◉ '逐'은 『梁』·『董』에 '遂'이다.

◉ '由'는 『용대시집』에 '緣'이다.

◉ '覷'은 『董』에 '暫'이다.

◉ '守'는 『용대시집』에 '馴'이다.

◉ '齡'은 『용대시집』에 '年'이다.

◉ '志'는 『용대시집』에 '致'이다.

12) '초홀超忽'은 마음이 고아하고 탈속한 모양이다. 唐 皮日休「太湖詩·桃花塢」, "窮深到茲塢, 逸興轉超忽."

13) '지둔支遁'은 사안, 왕희지 등과 교유하던 진晉의 고승高僧으로 자는 도림道林이다. 임공林公으로 불렸다. 학을 좋아하여 어떤 사람이 학 한 쌍을 주었는데, 날개가 자라 날아갈까 걱정하여 학의 깃을 잘라두었다. 그러나 이윽고 학의 본성을 해친 것을 뉘우치고 잘 길러 날아가도록 하였다. 劉義慶「世說新語」「言語」, "支公好鶴, 住剡東岬山. 有人遺其雙鶴, 少時翅長欲飛. 支意惜之, 乃鎩其翮. 鶴軒翥不復能飛, 乃反顧翅垂頭, 視之如有懊喪意. 林曰'旣有凌霄之姿, 何肯爲人作耳目近玩.' 養令翮成, 置使飛去."

14) '주수珠樹'는 전설 속의 선수仙樹이다. 이곳에서는 학을 비유한 말로 쓰였다.「山海經」「海外南經」, "三珠樹, 在厭火北, 生赤水上. 其爲樹如柏, 葉皆爲珠."

15) '부구浮丘'는 복성復姓이다. 부구공浮丘公이라 불리는 전설 속의 신선을 이른다. 謝靈運「登臨海嶠初發彊中作與從弟惠連」(「문선」 권25), "儻遇浮丘公, 長絶子徽音. [列仙傳曰'王子喬好吹笙, 道人浮丘公接以上嵩山.]"

16) '명수冥數'는 사람의 능력으로 헤아릴 수 없는 하늘이 정하여준 기수氣數나 명운命運을 이른다.「文選」卷31「雜體詩三十首·劉太尉傷亂」, "時哉苟有會, 治亂惟冥數. [冥, 幽冥也. 數, 歷數也.]"

17) '하심遐心'은 소원하게 멀리하려는 마음이다.「詩經」「小雅·白駒」, "毋金玉爾音, 而有遐心."

18) 江淹「別賦」, "駕鶴上漢, 驂鸞騰天, 暫游萬里, 少別千年."

19) '조산鳥散'은 새가 날아서 사방으로 흩어지듯 이별한다는 말이다.「史記」卷112「平津侯主父列傳」, "夫匈奴之性, 獸聚而鳥散, 從之如搏影."

20) '황정지보黃庭之報'는 왕희지가 거위를 얻은 보답으로「황정경」을 써주었던 것을 이른다. 마찬가지로 동기창이 당공유의 집에서 잃어버린 학을 찾고서 이를 보답하기 위해 〈학림춘사도〉를 그려주었으므로 이렇게 말한 것이다. '1-2-5' 참조.

21) '청전青田'은 절강의 지명이다. 학鶴으로 유명하여 청전青田이 학의 별칭으로 쓰인다. 宋 吳曾「能改齋漫錄」卷15「青田鶴」, "此中有雙白鶴, 年年生子, 長大便去, 只餘父母一雙在耳. 清白可愛, 多云神所養. 故杜子美薛少保畵鶴詩云'薛公十一鶴, 皆寫青田眞.'"

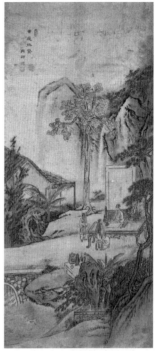

조선 김홍도金弘道, 〈황정환아黃庭換鵝〉

〈횡운추제도〉에 제하여 주경도[주국성]에게 줌 : 이는 예고사[예찬]의 필을 방한 것이다. 운림[예찬]의 화법은 대체로 수목은 영구[이성]를 닮게 하고, 한림寒林과 산석은 관동을 근원으로 하면서 북원[동원]을 섞어서 저마다 변화된 국면이 있게 하였다. 옛사람을 배우면서 변화시키지 못한다면, 이는 곧 울타리와 담 사이에 널려 있는 물건이나 마찬가지여서, 가면 갈수록 더욱 법에서 멀어질 것이다. 바로 지나치게 비슷해지기 때문이다. 횡운산은 우리 군의 명승으로 본래 육사룡[육운]이 예전에 살던 곳이다. 지금은 경도가 그 아래에 초가를 지어놓았다. 주경도의 운치와 서화가 모두 예고사를 닮아 있으므로, 내가 예찬의 화법으로 그림을 그려 선물한다.

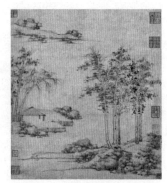

원 예찬倪瓚, 〈강정산색江亭山色〉

題〈橫雲秋霽圖〉與朱敬韜[1] : 此倣倪高士筆也. 雲林畫法, 大都樹木似營丘, 寒林山石宗關仝, 參以北苑, 而各有變局. 學古人不能變, 便是籬堵間物[2], 去之轉遠, 乃由絕似耳. 橫雲山[3]吾郡名勝, 本陸士龍[4]故居, 今敬韜搆草舍其下. 敬韜韵致書畫, 皆類倪高士, 故余用倪法作圖贈之.

교감

◉ '此倣倪 … 絕似耳'는 〈旨〉63절(『용대별집』 권6 19엽)에 실려 있다. 〈眼〉 51절에 실려 있다.
◉ '倣'은 〈梁〉·〈董〉에 '仿'이다.
◉ '參以'는 〈梁〉·〈董〉·〈旨〉·〈眼〉에 '皴似'이다.
◉ '由'는 〈旨〉에 '繇'이다.
◉ '橫雲山 … 圖贈之'는 〈眼〉에 없다.

1) '주경도朱敬韜'는 주국성朱國盛으로 '경도敬韜'는 그의 자이다. '1-4-16' 참조.
2) '이도간물籬堵間物'은 아무 곳에서나 쉽게 얻을 수 있는 평범한 물건이다. 도堵는 벽壁과 같다. 宋 劉義慶 『世說新語』「排調」, "德之休明, 肅愼貢其楛矢, 如其不爾, 籬壁間物亦不可得也."
3) '횡운산橫雲山'은 강소 송강의 서북쪽에 있는 횡산橫山이다. 『대명일통지』에 따르면 육운陸雲의 이름을 따서 '횡운산'으로 불리게 되었다고 한다.
4) '육사룡陸士龍'은 육운陸雲으로 '사룡士龍'은 그의 자이다. '1-2-32' 참조.

소적벽의 시를 쓰고 아울러 제함 : 우리 군[송강]의 구봉 사이에 소적벽이 있다. 내가 지난번 제안에 들러 그곳의 적벽에 가보았더니, 그 높이가 겨우 몇 길에 지나지 않았고 너비도 정자 두 채를 수용할 수 있는 정도일 뿐이었다. 우리 군의 적벽은 곧 그보다 서너 배나 크면서 산신령이 굴욕을 당하고 있는데도, 그 욕에 대해 해명하지 않았기 때문에 옛날 제안의 명인[소식]이 이렇게 함부로 평했던 것이다. 이로 인해 적벽을 그려 한번 종전의 오류를 바로잡는다.

그러나 나는 이런 이유로 아울러 우리 군에 있는 소곤산에 대해서도 의심하게 되었다. 작촌까지 이르는 길이 얼마쯤인지는 알지 못하겠으나, 만약 내가 길을 헤치고 가서 구경해본다면, 어쩌면 역시 소적벽의 경우처럼 굳이 많이 양보할 필요까지 없는 정도일 수도 있다.

書小赤壁并題[1]：吾郡九峰[2]之間, 有小赤壁. 余頃過齊安[3]至赤壁, 其高僅數仞, 廣容兩亭耳. 吾郡赤壁, 乃三四倍之, 山靈[4]負屈[5], 莫爲解嘲[6], 昔齊安名人[7]鹵莽[8]如是. 因畫赤壁, 一正向來之謬. 然予以是并疑吾郡有小崐山[9]. 未知去抵鵲村[10]路幾許, 使余得鑿空[11]游之, 或亦如小赤壁, 不須多遜也.

교감

◎ 『용대별집』(권4 「잡기」 8엽)에 실려 있다.
◎ '書'는 〈董〉에 '畫'이다.
◎ '齊安'은 〈梁〉·〈董〉·『용대별집』에 '時'이다.
◎ '畫'는 『용대별집』에 '書'이다.
◎ '予'는 『용대별집』에 '余'이다.

1) 육시화陸時化의 『오월소견서화록吳越所見書畫錄』에 동기창이 「소적벽도」에 적었던 34구로 된 오언고시와 발문이 실려 있다. 淸 陸時化 『吳越所見書畫錄』 卷5 「又董文敏小赤壁圖小楷小赤壁詩立軸」, "[絹本設色, 高一尺八寸六分, 闊一尺零一分. 上另絹, 闊同, 畫高八寸四分. 小楷書小赤壁詩于上, 跋楷更小.] 赤壁招隱圖, 爲君策兄畫, 董玄宰. … 吾松有小赤壁, 與黃州赤壁大小實相埒, 不知何事辱之爲小. 因沈徵士繪圖, 遂賦此詩, 爲兹山解嘲云. 雨中過君策齋頭, 君策方以吳絹點綴泉石. 有張子淵自白岳至, 携松蘿

茶與君策畸墅茶鬪勝. 君策呼酒左之, 永日無俗子面目. 君策强余畫, 爲畫此圖幷書赤壁詩, 詩書畫皆索君策和之. 壬寅夏五, 董其昌識." 임인은 1602년이다. 동기창의 『용대시집』〈권1「題畫小赤壁圖」〉에도 같은 시가 실려 있으며, 위의 발문이 소서로 붙어 있다.

2) '구봉九峰'은 송강 북부에 위치한 지역으로 삼묘三泖와 함께 송강의 명승지로 꼽힌다. 10여 개의 산이 모여 있으나 9개만 꼽아 '구봉'으로 불린다. 구봉은 사산佘山, 천마산天馬山, 횡산橫山, 소곤산小崑山, 봉황산鳳凰山, 사공산厙公山, 진산辰山, 설산薛山, 기산機山이다. 이외에도 종가산鍾賈山, 북간산北竿山, 노산盧山 등이 있다.

3) '제안齊安'은 호북湖北 황강黃岡의 서북쪽에 위치한 지명이다. 소식이 좌천되어 이곳에 있다가 「전적벽부」와 「후적벽부」를 지었다.

4) '산령山靈'은 산신山神이다. 반고 「동도부」의 "山靈護野, 屬御方神."에 대해 이선李善은 "산령山靈은 산신山神이다."라고 주석하였다.

5) '부굴負屈'은 부당한 대접, 곧 굴욕을 당함을 이른다. 明 劉基 『誠意伯文集』 卷3「贈周宗道六十四韻」, "負屈無處訴, 哀號動穹蒼."

6) '해조解嘲'는 남으로부터 받는 비난에 대해 해명하는 일이다. 동기창은 송강 적벽이 소적벽으로 불리는 것에 대해 해명하고자 하였다. '1-3-12' 참조.

7) '제안명인齊安名人'은 제안齊安에 좌천된 적이 있는 소식을 가리킨다.

8) '노망鹵莽'은 대강대강 거칠고 구차히 함을 뜻한다.

9) '소곤산小崐山'은 진계유가 은거하여 독서하던 산의 이름으로, 화정華亭에서 서남쪽으로 18리쯤 떨어진 곳에 위치했다. 明 王世貞 『弇州四部稿·續稿』 卷62「小崑山讀書處記」, "崑山爲吳屬邑, 中有山巋然, 以是得號. 故老云 '此馬鞍山也', 去華亭之西南十八里, 乃眞爲崑山. 今以崑山之爲邑, 故辱之曰小崑山." '2-3-5' 참조.

10) '작촌鵲村'은 산동성 제남의 역성현曆城縣에 위치한 작산鵲山을 이른다.

11) '착공鑿空'은 막힌 지역에 새로운 길을 닦아 서로 이어져 통하게 함을 이른다. 없던 것을 꾸며서 만들어내는 허구虛構의 의미로 쓰이기도 한다. 『史記』 「大宛列傳」, "然張騫鑿空, 其後使往者皆稱博望侯. [蘇林曰 '鑿空, 開通也. 騫開通西域道.' 索隱案 '謂西域險阨, 本無道路, 今鑿空而通之也.']"

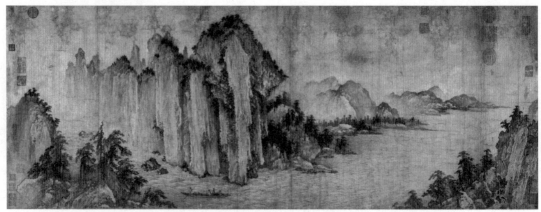

금 무원직武元直, 〈적벽도赤壁圖〉, 대만 고궁박물원

〈운해삼신산도〉: 이사훈은 해외의 산을 그렸고, 동원은 강남의 산을 그렸고, 미원휘[미우인]는 남서의 산을 그렸고, 이당은 중주의 산을 그렸고, 마원과 하규는 전당의 산을 그렸고, 조오흥[조맹부]은 삽초의 산을 그렸고, 황자구[황공망]는 해우의 산을 그렸다.

저 방호산, 봉래산, 낭풍산의 경우도 반드시 신선이 그 모습을 그려놓았을 것이다. 내가 그 뜻을 위주로 하여 그려보았는데, 비슷하게 되었는지는 모르겠다.

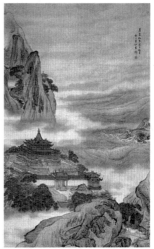

청 원강袁江, 〈봉래선도蓬萊仙島〉, 북경 고궁박물원

〈雲海三神山¹⁾圖〉: <u>李思訓</u>寫海外山, <u>董源</u>寫江南山, <u>米元暉</u>寫南徐²⁾山, <u>李唐</u>寫中州³⁾山, <u>馬遠</u>, <u>夏圭</u>寫錢塘山, <u>趙吳興</u>寫霅苕⁴⁾山, <u>黃子久</u>寫海虞⁵⁾山. 若夫方壺, 蓬, 閬, 必有羽人傳照⁶⁾. 余以意爲之, 未知似否.

 교감

◎ 〈旨〉 74절(『용대별집』권6 23엽)에 실려 있다. 〈眼〉 45절에 실려 있다.

⊙ '圭'는 〈眼〉에 '珪'이다.

⊙ '霅苕'는 〈眼〉에 '苕霅'이다.

1) '삼신산三神山'은 여기에서는 방호산方壺山, 봉래산蓬萊山, 낭풍산閬風山을 가리킨다. 방호와 봉래는 발해의 동쪽에 있고 낭풍은 곤륜산에 있는 선산이라고 한다. 『列子』卷5 「湯問」, "渤海之東, 不知幾億萬里, 有大壑焉. … 其中有五山焉, 一曰岱輿, 二曰員嶠, 三曰方壺, 四曰瀛洲, 五曰蓬萊."
2) '남서南徐'는 현재 강소의 단도丹徒 일대를 일컫는 말이다.
3) '중주中州'는 옛날에 구주九州의 중간에 위치했던 예주豫州를 일컫던 말이다. 현재의 하남 일대이다.
4) '삽초霅苕'는 삽계霅溪와 초계苕溪이다. '2-2-12' 참조.
5) '해우海虞'는 강소 상숙常熟이다.
6) '우인羽人'은 신선을 이르고, '전조傳照'는 산의 모습을 그려냄을 이른다. 다른 산들이 모두 그림으로 남아 있듯이 이 세 신산의 경우도 각 산에 살던 신선들이 그 모습을 그려둔 그림이 반드시 남아 있을 것이라는 말이다.

〈강산추사도〉: 내가 평원의 정황문[미상]과 함께 사명을 받드는 일로 강남을 지날 때이다. 하루는 길 위에 수레를 멈추었는데, 비탈이 겹겹이 휘감겨 있고 봉우리가 홀로 빼어나게 솟아 있었다. 그 아래로 평호의 푸르고 맑은 물이 만경에 펼쳐져 있었으며, 호수 밖으로는 긴 강물이 산을 삼키고, 떠가는 돛단배가 한 점 한 점 멀어지면서 날아가는 새와 함께 사라지고 있었다.

이에 황문이 묻기를, "이것이 무슨 산인가?"라고 하므로, 나는, "아마도 제산일 것이네."라고 대답했다. 이는, "강물이 가을 그림자를 머금고 있네."라는 시구로써 미루어 생각한 것이었는데, 과연 그러했다.

〈江山秋思圖〉: 余與平原[1])程黃門[2), 以使事過江南. 一日閣興道上, 陂陀[3)迴複[4), 峰巒孤秀[5). 下有平湖[6), 碧澄[7)萬頃, 湖之外, 長江吞山, 征帆[8)點點, 與鳥俱沒. 黃門曰 "此何山也?" 余曰 "其齊山[9)乎." 蓋以江涵秋影句測之[10), 果然.

1) '평원平原'은 지금의 산동 평원이다.
2) '황문黃門'은 환관의 별칭이다.
3) '피타陂陀'는 평탄하지 않고 울퉁불퉁하게 기울어 비탈져 있는 모양이다. 明 張羽 「清口」(清 沈德潛 『明詩別裁集』 권2), "陂陀隴畝間, 一二贏老翁."
4) '회복迴複'은 휘둘러 친친 감기어 겹겹이 에워싸고 있는 모양이다. 宋 張耒 『柯山集』 卷1 「後涉淮賦」, "緬川原之迴複兮, 思禹功而慨然."
5) '고수孤秀'는 홀로 우뚝하고 수려하게 솟아 있는 모양이다. 北魏 酈道元 『水經注』 卷34 「江水二」, "江南岸有山孤秀, 從江中仰望, 壁立峻絕."
6) '평호平湖'는 제산의 서쪽에 위치한 제산호齊山湖이다.
7) '벽징碧澄'은 벽옥의 빛을 띠는 밝고 깨끗한 모양이다. 주로 벽징징碧澄澄으로 쓰인다.

교감

◎ 〈梁〉·〈董〉에 이 절이 전부 빠져 있다. 〈旨〉 70절(『용대별집』 권6 22엽)에 실려 있다. 『용대문집』(권4 68엽) 「錢象先荊南集引」을 절록한 것으로, '3-1-15'와 '3-3-1'에 유사한 기록이 있다.
◎ '碧澄'은 〈旨〉에 '澄碧'이다.
◎ '山'은 〈旨〉에 '吐'이다.
◎ '影'은 〈旨〉에 '水'이다.
◎ '句'는 〈旨〉에 없다.

8) '정범征帆'은 먼 길을 가는 객선이다.

9) '제산齊山'은 안휘 귀지貴池의 남쪽에 위치한 산의 이름이다.

10) 두목의 「구일제산등고九日齊山登高」에 "江涵秋影雁初飛, 與客携壺上翠微"라는 시구가 있다. 제산은 지주池州에 있는데 50여 개의 봉우리가 같은 높이로 나란히 솟아 올라 있어 제산이라 했다고 한다. 두목이 일찍이 이 지주를 다스린 적이 있었다.

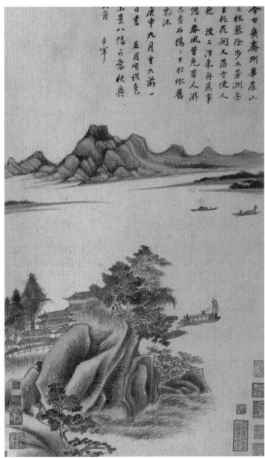

명 동기창董其昌, 〈추흥팔경도秋興八景圖〉, 상해박물관

〈운림도〉: 원나라 말기의 사대가 중에서 유독 예운림[예찬]의 품격이 더욱 뛰어나다. 이른 나이에 동원을 배우가다 만년에 비로소 스스로 일가를 이루어 간략하고 담박하게 그렸다.

내가 예전에 〈사자림도〉에 스스로 적은 글을 본 적이 있는데, "이 그림은 형호와 관동의 유의를 깊이 얻은 것으로서, 왕몽 등 여러 사람들로서는 꿈에서라도 넘볼 수 있는 바가 아니다."라고 되어 있었다. 그가 스스로 높이 자부하기를 이처럼 하였다. 어찌 300년 뒤에 내가 나타나 아침저녁 사이에 만났던 사람처럼 자신의 뜻을 이해할 줄을 생각이나 했겠는가?

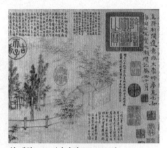

원 예찬倪瓚, 〈사자림도獅子林圖〉

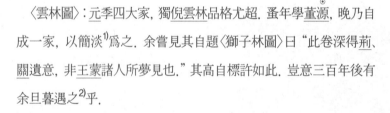

〈雲林圖〉: 元季四大家, 獨倪雲林品格尤超. 蚤年學董源, 晩乃自成一家, 以簡淡[1]爲之. 余嘗見其自題〈獅子林圖〉曰 "此卷深得荊、關遺意, 非王蒙諸人所夢見也." 其高自標許如此. 豈意三百年後有余旦暮遇之[2]乎.

✿❀❀ 교감

⊙ '源'은 〈梁〉에 '元'이다.

1) '간담簡淡'은 간략하고 담박함을 이른다. 宋 陸遊 『劍南詩藁』 卷69 「幽興」, "身閑詩簡淡, 心靜夢和平."
2) '단모우지旦暮遇之'는 만세의 오랜 시간을 사이에 둔 두 사람의 마음이 마치 아침저녁의 사이에 만난 사람처럼 서로 계합하여 상대의 뜻을 정확하게 이해하고 있음을 이른다. 『莊子』 「齊物論」, "萬世之後, 而一遇大聖知其解者, 是旦暮遇之也."

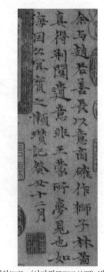

원 예찬倪瓚, 〈사자림도獅子林圖〉 발문

〈호량추사도〉: "성 모퉁이의 녹수는 가을 햇살에 빛나고, 바닷가의 청산은 저녁 구름에 가려 있네."

우리 군[송강]의 용담에서 밤에 배를 띄우고 있으면, 나 자신이 마치 태백[이백]의 이 시 속에 들어가 있는 것 같은 기분이 든다. 시상과 호량과 복수 사이에서 노닐고 있는 것 같은 기분이 든다는 말까지는 하지 않겠다.

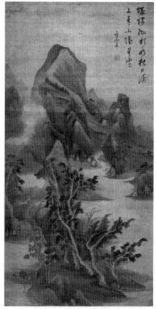

〈濠梁秋思圖〉: "城隅綠水明秋日, 海上靑山隔暮雲."[1] 吾郡龍潭[2] 夜泛, 身在太白詩中. 不作柴桑[3]、濠濮間想[4]語矣.

1) 이백의 「별중도명부형別中都明府兄」이라는 시에 보인다.
2) '용담龍潭'은 가흥嘉興의 서남쪽에 위치한 백룡담白龍潭이다.
3) '시상柴桑'은 강서 구강시九江市의 서남쪽에 있던 옛 지명으로 도잠이 말년을 보내던 곳이다. 고을 서남쪽에 시상산柴桑山이 있다.
4) '호복간상濠濮間想'은 호량濠梁과 복수濮水의 사이에서 유유자적하게 노닐 때의 마음이다. 곧 속세에서 벗어나 속박 없이 유유자적하고자 하는 생각을 이른다. 호량은 장자莊子와 혜자惠子가 물고기의 즐거움을 논하던 곳이고, 복수는 장자가 초나라 왕의 부름에 응하지 않고서 낚시하던 곳이다. 『莊子』「秋水」 참조. 劉義慶 『世說新語』「言語」. "會心處不必在遠, 翳然林木, 便自有濠濮間想也."

명 동기창董其昌, 〈당인시의도唐人詩意圖〉

 교감
⊙ '日'은 〈梁〉·〈董〉에 '月'이다.

 참고
용담의 풍경을 그렸을 것으로 여겨지는 〈호량추사도〉는, 앞에 인용한 이백의 시로써 충분히 그 의경을 드러낼 수 있다. 실제로 용담에서 밤에 뱃놀이를 하다 보면, 마치 자신이 이백의 시 속에 들어 있는 것 같은 기분이 절로 들기 때문이다. 굳이 도연명이 말년을 보내던 시상과 장자가 유유자적하던 호량과 복수까지 언급하지 않아도 되는 이유이다.

〈연강첩장도〉: 구름 낀 산은 미원장[미불]에서 시작된 것이 아니다. 대개 당나라 시기 왕흡의 발묵에서부터 이미 그런 뜻이 있었다. 동북원[동원]도 안개 낀 풍경을 잘 그렸는데, 안개와 구름이 변멸變滅하는 모습이 곧 미불의 그림과 같았다.

다만 나는 미불의 〈소상백운도〉에서 묵희의 삼매를 깨달았으므로, 이를 사용하여 초 지역의 산을 그린다.

〈煙江疊嶂圖〉: 雲山不始于米元章, 蓋自唐時王洽潑墨[1], 便已有其意. 董北苑好作煙景, 煙雲變沒[2], 卽米畫也. 余于米芾〈瀟湘白雲圖〉, 悟墨戲三昧, 故以寫楚山.

1) '발묵潑墨'은 이성의 석묵惜墨과 달리, 화면 위에서 먹물이 번지게 하여 형체를 완성하는 회화 기법이다. '2–1–3' 참조.
2) '변몰變沒'은 끊임없이 모습을 바꾸면서 출몰을 반복하는 모양이다. 변멸變滅과 같다. 淸 阮元「硏經室集·四集」詩 卷8「題何夢華上舍訪書圖」, "訪之苟不力, 變沒隨雲烟."

교감

◎ 〈旨〉50절(『용대별집』 권6 15엽)에 실려 있고, 끝에 '王晉卿寫武昌樊口景'이 있다. '2–3–2' 참조. 〈眼〉47절에 실려 있다.

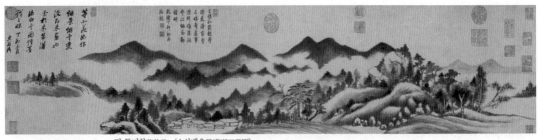

명 동기창董其昌, 〈소상백운도瀟湘百雲圖〉

〈천지석벽도〉에 제함 : 화가는 처음에는 옛사람을 스승으로 삼고, 나중에는 조물주를 스승으로 삼는다. 그런데 내가 본 황자구[황공망]의 〈천지도〉는 모두 위조한 본이었다.

작년에 오중[소주]의 산을 유람하다가 죽장을 짚고 석벽 아래에 이르렀을 때에, 마음이 통쾌해지고 눈이 탁 뜨이면서 미친 듯이 '황석공'을 외쳤다. 함께 유람하던 사람이 영문을 모르기에 나는, "오늘 나의 스승을 만났다."라고 했다.

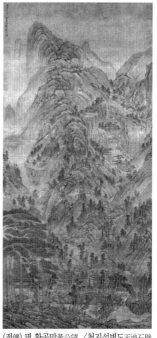

(전傳) 명 황공망黃公望, 〈천지석벽도天池石壁圖〉, 대만 고궁박물원

題〈天池石壁[1]圖〉: 畫家初以古人爲師, 後以造物爲師. 吾見黃子久〈天池圖〉, 皆贋本. 昨年游吳中[2]山, 策筇[3]石壁下, 快心洞目, 狂叫曰 "黃石公[4]." 同游者不測, 余曰 "今日遇吾師耳."

1) '천지석벽天池石壁'은 소주 서쪽에 있는 천지산天池山의 승경을 그린 것이라고 한다.
2) '오중吳中'은 강소 소주蘇州 지역을 이른다.
3) '책공策筇'은 죽장을 짚고 산행함을 이른다. '공筇'은 대나무로 만든 지팡이이다.
4) '황석공黃石公'은 진나라 말엽의 병법가이다. 장량張良이 그에게서 병법을 전수받고서 한 고조를 도와 천하를 평정할 수 있었다.

✿ 교감
◎ 〈旨〉 119절(『용대별집』 권6 38엽)에 실려 있고, 끝에 협주 '天池石壁圖'가 있다.
◉ '筇'은 〈梁〉에 '第'이다.
◉ '黃石公'은 〈旨〉에 '黃石公黃石公'이다.

 참고

동기창은 황공망의 〈천지도〉를 배우고자 했지만, 아쉽게도 그가 본 황공망의 〈천지도〉는 모두 진적이 아니었다. 이로 인해 늘 만족스럽지 못하던 차에, 오중의 석벽을 보고 드디어 자연의 스승을 만났다고 생각한 것이다. 황석공은 장량에게 병법을 전해준 인물이다.

〈유정수목도〉: '유정수목幽亭秀木'을 옛사람이 일찍이 그림으로 그렸는데, 세상에는 그 뜻을 이해하는 자가 없다. 이 때문에 내가 각주를 달기를, "정자 아래에 속된 물건이 없는 것을 '유幽'라고 하고, 나무가 구부정하지 않으면서 서리를 맞아 붉고 누렇게 변한 것을 '수秀'라고 한다."라고 하였다.

또 창려[한유]는, "무성한 나무[茂樹]에 앉아 하루를 보내노라."라고 했는데, '아름다운 나무[嘉樹]'라고 해야 마땅하다. 그렇게 하면 사계절 언제라도 적합하게 된다. 서리 맞은 소나무와 눈 덮인 대나무는, 비록 얼어붙게 추울 때라도 절로 마주 대하고 있을 만하다.

〈幽亭秀木圖〉: '幽亭秀木', 古人嘗繪圖, 世無解其意者. 余爲下註脚曰 "亭下無俗物, 謂之幽; 木不臃腫,[1] 經霜變紅黃者, 謂之秀." 昌黎云 "坐茂樹以終日."[2] 當作嘉樹[3], 則四時皆宜. 霜松雪竹, 雖凝寒[4] 亦自堪對.

1) '옹종臃腫'은 지나치게 비대하거나 구부정하여 바르지 못한 모양이다.
2) 唐 韓愈 『朱文公校昌黎先生集』 卷19 「送李愿歸盤谷序」, "窮居而野處, 升高而望遠, 坐茂樹以終日, 濯淸泉以自潔, 採於山美可茹, 釣於水鮮可食."
3) '가수嘉樹'는 몹시 아름다운 나무이다. 『左傳』 昭公 2年, "旣享, 宴于季氏, 有嘉樹焉."
4) '응한凝寒'은 매서운 한기가 엉겨 있는 모양이나 매서운 추위를 이른다.

 교감

◉ 〈旨〉 75절(『용대별집』 권6 23엽)에 실려 있다. 〈眼〉 23절에 실려 있다.
◉ '幽亭'의 앞에 〈眼〉에 '子美論畫殊有奇, 如云簡高人意, 尤得畫髓. 昌信卿言大竹畫形, 小竹畫意.'가 있다.
◉ '謂'는 〈梁〉에 '爲'이다.
◉ '紅黃'은 〈梁〉·〈董〉·〈旨〉·〈眼〉에 '紅黃葉'이다.

참고

유정幽亭과 수목秀木의 의미를 풀이하고, 무수茂樹와 가수嘉樹의 차이를 지적하였다. 나무에 있어 무茂는 외형을 부각시킨 수사로서 특정 계절에 한정될 수 있지만, 가嘉는 시공간에 구속되지 않는 정감적 수사이며 문학적 수사라고 보았다.

〈고연원촌도〉: "산 아래 멀리 있는 마을에 한 줄기 외로운 연기 피어오르고, 하늘가 높은 언덕에 나무 홀로 서 있네."

우승[왕유]처럼 그림의 도에 능한 자가 아니었다면, 이런 시어를 얻어내지 못하였을 것이다. 그러나 미원휘[미우인]는 오히려, "우승의 그림은 새기고 다듬은 것 같다."라고 했다. 그러므로 나는 미가의 산 그리는 법을 가지고 그 시를 그려보았다.

〈孤烟遠村圖〉: "山下孤烟遠村, 天邊獨樹高原."[1] 非右丞工于畫道, 不能得此語. 米元暉猶謂 "右丞畫如刻畫[2]." 故余以米家山寫其詩.

[1] 唐 王維 『王右丞集』 卷14 「田園樂七首」, "山下孤烟遠村, 天邊獨樹高原, 一瓢顔回陋巷, 五柳先生對門."

[2] '각화刻畫'는 새기고 그림을 이른다. 지극히 세세하게 묘사하거나 지나치게 조탁함을 일컫는 말이다. 『신역』(125쪽)은 철선묘鐵線描를 이른다고 하였다.

 참고

왕유는 시와 그림에 모두 능하였기 때문에 시에서 회화의 의경을 얻을 수 있었다. 다만 미불은 왕유의 그림이 새기고 다듬는 데에서 벗어나지 못하였다고 평하였다. 이 때문에 동기창은 왕유의 화법으로 왕유의 시를 그리지 않고, 미불의 화법으로 왕유의 시를 그려본 것이다.

숙명[왕몽]의 그림을 방하고 제함 : 왕숙명의 그림은 조문민[조맹부]의 풍운에서 비롯되었다. 그래서 그 외할아버지[조맹부]와 몹시 비슷하다. 또 당송의 여러 명가들을 두루 섭렵하면서, 동원과 왕유를 으뜸의 법으로 삼았다. 그래서 그의 분방하고 다채로운 모습이, 또 가끔씩은 조문민의 규격 밖으로 벗어나기도 한다. 만약 숙명이 문민만을 전문으로 배웠다면, 결코 문민에 의해 그 명성이 가려지지 않았으리라고 장담하지는 못할 것이다. 숙명의 필의로 그리면서 이를 언급한다.

명 동기창董其昌, 〈방왕몽산수倣王蒙山水〉, 넬슨 아킨스 미술관

倣叔明畫題 : 王叔明畫, 從趙文敏風韵中來, 故酷似其舅¹⁾. 又汎濫²⁾唐、宋諸名家, 而以董源、王維爲宗. 故其縱逸³⁾多姿⁴⁾, 又往往出文敏規格之外. 若使叔明專門師文敏, 未必不爲文敏所掩也. 因畫叔明筆意及之.

교감

◎ 〈旨〉 60절(『용대별집』, 권6 18엽)에 실려 있다. 〈眼〉 50절에 실려 있다.

1) '구구舅'는 어머니의 형제, 곧 외삼촌을 이른다. 다만 왕몽은 조맹부의 외손으로 알려져 있으므로 여기에서는 '외할아버지'로 해석한다.
2) '범람汎濫'은 널리 열람하고 그 속에 침잠함을 이른다. 梁 蕭統 『昭明太子集』 卷4 「與何胤書」, "鑽閱六經, 泛濫百氏."
3) '종일縱逸'은 성질이 호탕하고 분방한 모양이다.
4) '다자多姿'는 모습이 고정되어 있지 않고 다채롭게 변화하는 모양이다. 陸機 「文賦」, "其爲物也多姿, 其爲體也屢遷."

참고

왕몽은 외조부 조맹부의 풍운을 계승하였다. 그러나 이후로 당송 제가의 법을 두루 섭렵하여 조맹부의 화법 밖으로 벗어나, 분방하고 다채로우며 독자적 경지로 나아갈 수 있었다. 오로지 조맹부의 화법만 배웠다면, 결코 그 굴레에서 벗어나지 못했을 것이라는 말이다.

　　그림에 제하여 유군보[미상]에게 줌 : 유군보가 장차 무이를 유람하기에 앞서 나에게 이 그림을 요구했었다. 만약 호사가가 나타나 군보를 위해서 나에게 두 날개를 달아준다면, 곧 이를 전해줄 수 있을 것이다. 그림이야 내 손에 있는 것이니, 자첨[소식]의 경우처럼 팔이 끊어질 지경에 이르지는 않을 것이다.

　　題畫贈俞君寶[1] : 俞君寶將遊武夷, 索余此圖. 若有好事者, 能爲君寶生兩翼, 便以贈之. 畫在余腕, 不至如子瞻斷臂[2]也.

🌸교감

◉ '夷'는 〈董〉에 '彝'이다.

[1] '유군보俞君寶'는 미상이다.
[2] '자첨단비子瞻斷臂'에 대해『신역』(127쪽)은 '자첨子瞻'을 '소정蘇頲'의 오기로 추정하였다. 안사安史의 난을 평정한 후에 작성할 문서가 겹겹이 쌓였다. 소정이 기록할 내용들을 즉시 입으로 불러주었는데, 그 속도가 너무 빨라 받아 적던 서리들이 불평하기를, "천천히 하소서. 그렇지 않으면 손과 팔이 떨어질 것입니다."라고 하였다고 한다.『新唐書』卷125「蘇頲傳」, "元宗平內難, 書詔塡委, 獨頲在太極後閣, 口所占授, 功狀百緖, 輕重無所差. 書史白曰 '丐公徐之, 不然, 手腕脫矣.'"

곽서선[곽충서]의 그림을 임모하고 아울러 제함 : 〈망천초은도〉는 곽서선이 그렸다. 나는 장안[북경]의 주생[미상]에게서 이를 얻어 보았다.

올해에도 다시 오문[소주]에서 곽하양[곽희]이 임모한 본을 보았는데, 설경을 바꾸어 설색設色의 산으로 만든 것이었다. 하양의 필력으로 견주어도 이미 절로 조금 부족한데, 하물며 나처럼 야전의 군사가 어떻게 감히 조나라 깃발[곽충서의 경지]을 빼앗겠다고 말할 수 있겠는가?

송 곽희郭熙, 〈조춘도早春圖〉, 대만 고궁박물원

臨郭恕先畫并題 : 〈輞川招隱圖〉爲郭恕先筆. 余得之長安周生[1]. 今年復于吳門, 見郭河陽臨本, 乃易雪景爲設色山矣. 河陽筆力已自小減, 矧余野戰之師[2], 何敢言奪趙幟[3]耶.

[1] '주생周生'은 미상이다.
[2] '야전지사野戰之師'는 야전군野戰軍이다. 성이나 요새가 아닌 광야에서 전투하기 위해 편성된 유격대 따위의 소규모 비정규군을 이른다. 여기에서는 곽충서를 주력 정규군에 비하면서 자신을 낮추기 위해 겸사로 한 말이다.
[3] '탈조치奪趙幟'는 한신韓信이 조趙의 군사를 물리쳤던 고사를 이른다. 한신이 거짓으로 패한 체하여 조의 군사가 성에서 나와 추격하도록 유인한 뒤에 성으로 잠입하여 조의 깃발을 뽑고 한의 깃발을 세워 적을 교란시킨 바 있다. 『史記』 卷92 「淮陰侯列傳」 참조.

교감
⊙ '幟'는 〈梁〉에 '幟'이다.

〈한림원수도〉를 그리고 아울러 제함 : 옛사람이 왕우승[왕유]의 그림을 평하여, "구름 덮인 봉우리와 바위의 빛깔이 깊이 천기에서 나왔으며, 운필하는 생각이 자유로워 조화에 참여한다."라고 하였다.

나는 미처 보지 못했었다. 그런데 지난번 경화[북경]에 있을 적에 풍개지[풍몽정]가 금릉[남경]에서 그림 한 폭을 얻었다는 말을 듣고는, 사환을 보내 서신을 부쳐 빌려 보자고 하였다. 이미 그림이 도착한 뒤에는 모두 세 번 향을 쪼이고 세 번 목욕을 하고서야 무릎을 꿇고 앉아 그림을 펼쳐보았다.

한 해가 지난 뒤에 개지[풍몽정]가 다시 찾아서 돌려주고 나니, 마치 도화원에서 나온 어부가 다시 찾아갔으나 길을 잃고 헤매느라 오래도록 창망하기만 할 뿐 언제쯤이나 다시 길을 되찾을 수 있을는지 모르고 있는 상황과 꼭 같다.

인하여 상상으로 〈한림원수도〉를 그려보았다. 세상에 우승의 그림을 본 자가 있다면, 그가 이 그림을 보고서 혹시 하늘과 땅 차이라고 평하는 데에 이르지는 않을는지.

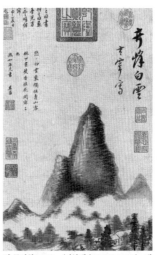

명 동기창董其昌, 〈기봉백운도奇峰白雲圖〉, 대만 고궁박물원

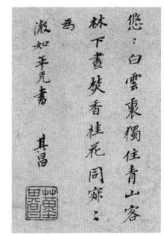

명 동기창董其昌, 〈기봉백운도奇峰白雲圖〉 발문

寫〈寒林遠岫圖〉幷題 : 昔人評王右丞畫, 以爲 "雲峰石色, 逈出天機, 筆思縱橫, 參乎造化."[1] 余未之見也. 往在京華[2], 聞馮開之[3] 得一圖于金陵, 走使[4]緘書[5]借觀.[6] 旣至, 凡三薰三沐[7], 乃長跽[8]開卷. 經歲, 開之復索還, 一似[9]漁郎出桃花源, 再往迷誤[10], 悵惘久之, 不知何時重得路也.[11] 因想像爲〈寒林遠岫圖〉, 世有見右丞畫

者, 或不至河漢[12].

1) '2-2-27'과 '4-1-14' 참조.

2) '경화京華'는 인물과 문물이 집중되어 있어 매우 번화로운 도성을 일컫는 말이다. 唐 張九齡 『曲江集』 卷10 「上封事書」. "京華之地, 衣冠所聚."

3) '풍개지馮開之'는 풍몽정馮夢禎(1548~1605)으로 '개지開之'는 그의 자이다. 국자감 좨주를 지냈다.

4) '주사走使'는 분주히 오가며 심부름을 하는 사람, 또는 그런 사람을 파견함을 이른다.

5) '함서緘書'는 겉을 봉하여 부치는 서신을 이른다. 『韋蘇州集』 卷5 「答李博士」. "緘書當夏時, 開緘時已度."

6) 『신역』(129쪽)은, 일본 경도京都에 있는 〈강산설제도江山雪霽圖〉(개인 소장)라는 그림에 적힌 "今年秋, 聞金陵有王維江山雪霽圖一卷, 爲馮開之宮庶所收. 丞令友人走武林索觀 … 萬曆卄三年, 歲在乙未十月之望."이라는 발문에 근거하여 동기창이 만력 23년(1595)에 풍몽정이 소장하던 〈강산설제도〉를 빌린 것으로 추정하였다.

7) '삼훈삼목三薰三沐'은 여러 차례에 걸쳐 향을 피워 쪼이고 목욕을 한다는 뜻이다. 상대에 대한 경건한 마음을 표하기 위해 자신의 몸과 마음을 깨끗이 하고 부정한 것을 멀리하는 일을 이른다. 宋 徐鹿卿 『淸正存稿』 卷1 「九月朔有旨令伺候內引壬子入國門是日內引奏箚·第四箚」. "臣不度狂妄, 謹三薰三沐, 起敬起愛, 僭瀝愚悃, 上瀆天威."

8) '장기長跽'는 허리를 편 반듯한 자세로 무릎을 꿇고 앉는다는 뜻이다. 淸 蒲松齡 『聊齋志異』 卷2 「胡四姐」. "生益傾動, 恨不一見顔色, 長跽哀請."

9) '일사一似'는 매우 비슷하다는 뜻이다. 『孔子家語』 卷9 「正論解」. "夫子式而聽之, 曰 '此哀一似重有憂者.'"

10) '미오迷誤'는 미혹되어 갈피를 못 잡고 잘못 나아가거나, 그렇게 만든다는 말이다.

11) 무릉武陵의 한 어부가 우연히 산속에서 도화원을 발견하였는데, 밖으로 나온 뒤에 다시 갔으나 찾지 못하였다는 고사를 이른다. 晉 陶潛 『陶淵明集』 卷5 「桃花源記」.

12) '하한河漢'은 하늘 위의 은하수이다. 본래 언론言論이 원대하고 심오함을 비유하는 말로 쓰였으나, 후에는 괴탄하고 우활하여 실정과는 거리가 멂을 빗대는 말로 쓰였다. 『신역』(130쪽)은 '하한河漢'을 학술이나 사상 등의 정미하고 심오한 경지를 비유한 말로 보아, 이 구절을 "세상에 왕유의 그림을 본 자가 있다면 나의 이 그림을 두고 아직 하한에 이르지는 못했다고 말할 것이다."라고 풀이하였다. 漢 王充 『論衡』 卷29 「案書」. "漢作書者多, 司馬子長揚子雲, 河漢也, 其餘涇渭也."

〈추림도〉에 제함 : 가을 경치를 그리는 것으로는 초나라 시객 송옥이 가장 공교하다. "쓸쓸하고 처량하여라, 먼 길을 떠날 듯하니, 산에 오르고 강물을 굽어보며, 장차 돌아갈 그대를 전송하네."라고 하여 한마디도 가을을 언급하지 않았지만, 형언하기 어려운 정경이 모두 언어 밖에 깃들어 있다.

당나라 사람들이 힘을 다해 이를 본뜨고자 하였으나, 이는 자첨[소식]이 말한 대로, "그림을 그리면서 형사만을 논하고, 시를 지으면서 반드시 시가 이래야 한다고 하네."라는 것과 같을 뿐이다.

위소주[위응물]의, "낙엽이 빈산에 가득하네."와 왕우승[왕유]의, "나루 머리에 지는 해가 남아 있네."가 조금은 그 울림을 계승했다고 할 만하다. 가을 숲을 그리는 차에 이를 언급한다.

교감

◎ 〈眼〉 85절에 실려 있다.

⊙ '在'는 〈梁〉·〈董〉에 없다.

⊙ '都'는 〈梁〉·〈董〉에 '多'이다.

題〈秋林圖〉: 畫秋景, 惟楚客宋玉[1]最工. "寥慄兮若在遠行, 登山臨水兮送將歸."[2] 無一語及秋, 而難狀之景, 都在語外. 唐人極力摹寫, 猶是子瞻所謂 "寫畫論形似, 作詩必此詩"[3]者耳. 韋蘇州[4] "落葉滿空山",[5] 王右丞 "渡頭[6]餘落日",[7] 差足嗣響[8]. 因畫秋林及之.

1) '송옥宋玉'은 전국시대의 시인으로 초사에 능하였다. 굴원의 제자로 알려져 있으며 굴송屈宋으로 병칭된다.

2) 굴원의 초사 「구변九辯」에 보인다. 주희는 『초사집주』(권6 「九辯」)에서 "憭慄, 猶悽愴也. 在遠行羇旅之中, 而登高望遠, 臨流歎逝, 以送將歸之人. 因離別之懷, 動家鄕之念, 可悲之甚也."라고 풀이하였다.

3) 소식의 「서언릉왕주부소화절지書鄢陵王主簿所畫折枝」에 "論畫以形似, 見與兒童鄰, 賦詩必此詩, 定非知詩人."이라는 말이 있다.

4) '위소주韋蘇州'는 백거이 등과 교유하던 당나라 시인 위응물韋應物이다. 소주자사蘇州刺史

를 지낸 적이 있다. '1-3-20' 참조.

5) 위응물의 「기전초산중도사寄全椒山中道士」에 "落葉滿空山, 何處尋行跡."이라는 말이
있다.

6) '도두渡頭'는 나루로 들어가는 입구이다.

7) 왕유의 「망천한거증배수재적輞川閒居贈裴秀才迪」에 "渡頭餘落日, 墟里上孤煙."이라는
말이 있다.

8) '사향嗣響'은 마치 소리에 응하여 메아리가 울리듯이 선인이 전한 사업을 뒤에서 계승
함을 이른다.

명 동기창董其昌, 〈한산추수寒山秋水〉

중방[고정의]과 운경[막시룡]의 그림에 발함 : 전하는 말로는 서촉의 황전은 그림이 여러 체의 묘함을 겸비하여 이미 세상에 명성을 떨치고 있었는데, 강남에서 서희가 나중에 나타나 수묵화를 그리자 신기가 용솟음치듯 하고 특별하게 생동하는 듯한 느낌이 있었다고 한다. 그러자 황전이 그가 자신을 기울어뜨릴까 두려워하여, 다소 트집을 잡았었다는 것이다. 또한 장승요의 그림에 대해서도 염입본이 '헛되이 이름만 얻었다'고 평하였다. 진실로 예나 지금이나 서로를 쓰러뜨리려 하는 것은, 유독 문인들만 그런 것이 아님을 알겠다.

우리 군[송강]의 고중방[고정의]과 막운경[막시룡] 두 사람은 모두 산수화에 뛰어나다. 중방이 전문의 명가가 된 지가 이미 여러 해가 되었을 때에 운경이 한번 등장하자, 남종과 북종의 돈오와 점수처럼 마침내 두 종파로 나뉘고 말았다. 그러나 운경이 중방의 소경에 제하면서 '신일神逸'로써 지목하였다. 이에 중방이 나에게 운경의 그림에 대해 경의를 표하여 마지않기를, 마치 시사詩詞로써 서로 칭찬하고 기리는 자들처럼 하였다. 고개를 숙였다가 젖히는 잠깐 사이에도, 두 사람의 의기가 옛사람들에 가깝다는 것을 볼 수 있었다.

명 고정의顧正誼, 〈산수도山水圖〉, 대만 고궁박물원

跋仲方、雲卿畫 : 傳稱西蜀黃筌畫, 兼衆體之妙, 名走一時, 而江南徐熙後出, 作水墨畫, 神氣若湧, 別有生意. 筌恐其軋己, 稍有瑕疵.[1] 至于張僧繇畫, 閻立本以爲虛得名.[2] 固知古今相傾[3], 不獨文人爾爾[4]. 吾郡顧仲方、莫雲卿二君, 皆工山水畫. 仲方專門名家[5],

교감

◎ 〈眼〉 81절에 실려 있다.
◉ '矣'는 〈梁〉·〈董〉·〈眼〉에 '年'이다.
◉ '詞'는 〈眼〉에 '句'이다.
◉ '見'은 〈眼〉에 없다.

蓋已有歲矣. 雲卿一出, 而南北頓漸[6], 遂分二宗. 然雲卿題仲方小景, 目以神逸[7]. 乃仲方向余, 斂衽[8]雲卿畫不置, 有如其以詩詞相標譽[9]者. 俯仰間[10], 見二君意氣, 可薄[11]古人耳.

1) 황전과 서희의 관계에 관한 기록이 『몽계필담』에 보인다. 沈括 『夢溪筆談』 卷17 「書畵」, "蜀平, 黃筌并二子居寶居實 弟惟亮, 皆隷翰林圖畵院, 擅名一時. 其後江南平, 徐熙至京師, 送圖畵院品其畵格, 諸黃畵花, 妙在賦色, 用筆極新細, 殆不見墨迹. 但以輕色染成, 謂之寫生. 徐熙以墨筆畵之, 殊草草, 畧施丹粉而已, 神氣迥出, 別有生動之意. 筌惡其軋已, 言其畵麤惡不入格罷之."

2) 염입본이 장승요의 그림을 평한 말이 『도화견문지』에 보인다. 『圖畵見聞誌』 卷5 「閻立本」, "唐閻立本至荆州, 觀張僧繇舊蹟曰 '定虛得名耳.' 明日又往曰 '猶是近代佳手.' 明日往曰 '名下無虛士.' 坐臥觀之, 留宿其下, 十餘日不能去."

3) '상경相傾'은 대립하여 서로 경쟁하거나 배척함을 이른다. '1-2-16' 참조.

4) '이이爾爾'는 여차如此의 뜻이다. '불과이이不過爾爾', '요부이이聊復爾爾', '요부이이聊復爾耳', '요이이聊爾爾' 등으로 활용된다. 宋 李處全 「水調歌頭·送王景文」(『詞綜』 권14), "江山爾爾, 回首千載幾興亡."

5) '전문명가專門名家'는 학술이나 기예의 한 방면을 전공하여 이름을 얻은 전문가이다. 宋 蘇軾 『東坡全集』 卷97 「德威堂銘」, "貫穿古今, 洽聞强記, 雖專門名家有不逮."

6) '남북南北'은 선종의 두 종파인 남종과 북종이다. '돈점頓漸'은 불가에서 남종이 주장하였던 돈오頓悟와 북종이 주장하였던 점수漸修를 아울러 일컫는 말이다. 宋 釋道原 『景德傳燈錄』 卷9 「京兆大薦福寺弘辯禪師」, "大師在蘄州東山開法時, 有二弟子. 一名慧能, 受衣法居嶺南爲六祖. 一名神秀, 在北楊化. … 其所得法雖一, 而開導發悟有頓漸之異. 故曰南頓北漸, 非禪宗本有南北之號也."

7) '신일神逸'은 신묘하고 초일함을 뜻한다. 宋 蘇軾 『東坡全集』 卷93 「書蒲永昇畵後」, "唐廣明中, 處士孫位始出新意, 畵奔湍巨浪與山石曲折, 隨物賦形, 盡水之變, 號稱神逸."

8) '염임斂衽'은 옷깃을 여미어 공경을 표한다는 뜻이다. '임衽'은 임袵과 같다. 晉 陶潛 『陶淵明集』 卷1 「勸農」, "敢不斂衽, 敬讚德美."

9) '표예標譽'는 표방하여 칭찬함을 이른다. 明 王世貞 『藝苑卮言』 卷4, "不識書, 强評書; 不識詩, 自標譽能詩."

10) '부앙간俯仰間'은 머리를 한 번 숙이거나 젖히는 사이의 아주 짧은 시간이다.

11) '박薄'은 매우 가까이 도달한다는 말이다. 곧 핍근逼近, 고근靠近의 뜻이다. 『晉書』 卷88 「李密傳」, "但以劉日薄西山, 氣息奄奄, 人命危淺, 朝不慮夕."

 참고

황전과 서희, 그리고 염입본과 장승요의 경우처럼 경쟁자의 뛰어난 부분은 인정하지 않으려 하는 것이 일반적이다. 그러나 고정의와 막시룡은 서로 경쟁자이면서도 서로 비방하지 않고 도리어 칭송해주었다. 그런 그들의 기상이 고인에 견주어도 전혀 부족하지 않다는 것을 잠깐 마주치는 사이에도 금세 느낄 수 있었다는 말이다.

그림에 제하여 주경도[주국성]에게 줌 : 송적은 시랑, 연숙은 상서, 마화지와 미원휘[미우인]는 모두 예부시랑이었다. 이들은 송나라 때에 사대부로서 그림에 능했던 자들이다.

원나라 때에는 오직 조문민[조맹부]과 고언경[고극공]이 있었을 뿐이었고, 나머지는 모두 산림에 은둔하여 일사로 일컬어졌었다. 지금 세상에 알려져 있는 대진, 심주, 문징명, 구영도 원나라의 경우에 매우 가깝다. 그렇다면 곤궁한 뒤에야 능해지는 것이 시도詩道의 경우에만 해당하지는 않는 것이다.

나는 마음속으로는 벼슬하는 관리로서 깃발을 세우겠다는 생각을 가지고 있었지만, 고향으로 물러난 이후로 조금씩 천진난만해지고 있음을 느낀다. 아마도 구학丘壑의 도움을 얻은 것인 듯하다.

이를 계기로 나는 시대가 그렇게 만드는 것이어서, 사대부들이 화법을 흥성시키던 송나라 시대와는 같을 수 없다는 것을 깨닫게 되었다. 〈추산도〉를 그리는 기회에 이를 적는다.

송 연숙燕肅, 〈한암적설寒巖積雪〉, 대만 고궁박물원

題畫贈朱敬韜：宋迪[1]侍郎, 燕肅[2]尚書, 馬和之[3]、米元暉皆禮部侍郎, 此宋時士大夫之能畫者. 元時惟趙文敏、高彦敬, 餘皆隱于山林稱逸士. 今世所傳[4]戴、沈、文、仇, 頗近勝國. 窮而後工, 不獨詩道矣. 予有意爲簪裾[5]樹幟[6], 然還山[7]以來, 稍有爛漫天眞, 似得丘壑之助者. 因知時代使然, 不似宋世士大夫之昌其畫也. 因作〈秋山圖〉識之.

1) '송적宋迪'은 소상팔경을 그린 것으로 유명한 북송 후반의 화가로 자는 복고複古이다.
2) '연숙燕肅'(991~1040)은 북송의 화가로 자는 목지穆之·중목仲穆이다.
3) '마화지馬和之'는 남송 초기에 활약하던 화가로 소흥 연간(1131~1162)에 급제하여 공부시 랑에 이르렀다. '1-4-26' 참조.
4) '금세소전今世所傳'은 훌륭하다는 평판을 얻어 주목을 끌면서 현재 세상에 전해지고 있 는 화가, 또는 그의 작품을 이른다.
5) '잠거簪裾'는 출사하여 현귀해진 벼슬아치의 의관, 또는 그 벼슬아치를 일컫는다.
6) '수치樹幟'는 기치를 세워 지향하는 바를 표방하거나, 무리의 선두에 섬을 이른다.
7) '환산還山'은 벼슬자리에서 물러나 고향으로 돌아간다는 말이다. '1-3-23' 참조.

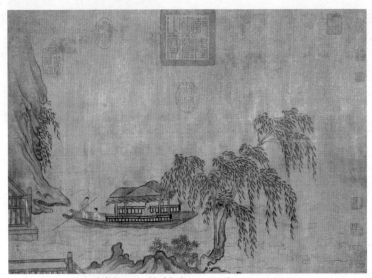

송 마화지馬和之, 〈유계춘방도柳溪春舫圖〉, 대만 고궁박물원

 참고

시도 그림도 곤궁한 뒤에야 능해진다. 원나라와 명나라의 주요 화가들을 살펴보면 대개 벼슬살이를 멀리하던 은자들이었음을 확인할 수 있다. 동기창 본인도 도성에서 영달을 꿈꾸던 때에는 느끼지 못하던 천진난만한 생각을, 초야로 물러난 뒤에야 비로소 구학의 도움으로 갖게 되었다고 한다. 다만 송나라 화가들의 경우는 예외적이었다. 이는 시대 의 분위기가 달라서다.

초중에서 그림에 제하여 미공[진계유]에게 부침 : 무릉[무창]의 관서
에서 정오 무렵이 되면 날마다 송나라 사람들의 사적을 살펴보았
다. 그리고 인하여 이를 그림으로 그리고, 그에 해당하는 시를 붙여
두었다.

무릉은 오계 지역으로 마복파[마원]가 말한, "오계가 어찌 이리 음
습한가? 새가 날아서 건너지 못하고, 짐승이 감히 범하지 못하네."
라는 곳이다. 아직까지 그때의 피리 소리가 구슬프게 들리는 듯하다.

계산해보니, 내가 고향에서 떨어진 거리가 5천 리이다. 소유[마소유]
처럼 되기를 몹시 바라면서, 어찌 수레에 귀를 붙이는 벼슬아치가 되
겠다고 할 수 있단 말인가. 이 시와 이 그림이 나의 마음에 꼭 맞는
바가 있다.

 교감

楚中題畫寄眉公 : 武陵¹⁾公署²⁾旁午³⁾, 日撿宋人事, 因寫圖, 而系
以其詩. 武陵爲五溪⁴⁾, 馬伏波⁵⁾所謂 "五溪何毒淫⁶⁾, 鳥飛不度, 獸
不敢侵"⁷⁾者. 至今笛聲⁸⁾悲怨. 計余去故園五千里矣. 頗憶作少游⁹⁾,
何能聽車生耳¹⁰⁾哉. 此詩此畫, 于余情有當也.

⊙ '旁'은 〈梁〉에 '正'이다.
⊙ '其'는 〈梁〉·〈董〉에 없다.
⊙ '度'는 〈梁〉·〈董〉에 '渡'이다.
⊙ '至今'은 〈梁〉에 '今至'이다.
⊙ '園'은 〈梁〉에 '國'이다.

1) '무릉武陵'은 호북 무창武昌이다. 동기창이 만력 33년(1605)부터 다음해까지 시험관으로
 이곳에 머물렀다.
2) '공서公署'는 공무를 수행하는 관공서이다. 唐 韓偓「香奩集」「寄遠」, "孤竹亭亭公署寒,
 微霜淒淒客衣單."
3) '방오旁午'는 하루의 정오 무렵을 이른다. 또는 사람의 출입이 많고 업무가 번다함을 이
 르기도 한다.「前漢書」「霍光傳」, "受璽以來二十七日, 使者旁午. [如淳曰旁午, 分布也.
 師古曰一從一橫爲旁午, 猶言交橫也.]"
4) '오계五溪'는 지금의 귀주성과 호남성의 사이에 있던 지명으로, 다섯 줄기의 시내가 흘

러 붙여진 이름이다. 다섯 시내의 이름에 대해서는 여러 이견이 있다. 北魏 酈道元 『水經注』 卷37 「沅水」, "武陵有五溪, 謂雄溪、橫溪、無溪、酉溪、辰溪其一焉." 宋 楊齊賢, "武陵有五溪, 曰雄溪、蒲溪、酉溪、沅溪、辰溪."

5) '마복파馬伏波'는 복파장군伏波將軍으로 알려진 후한의 창업 공신 마원馬援(기원전 14~기원후 49)이다. 자는 문연文淵이고 무릉인茂陵人이다. 건무 17년(기원후 41)에 복파장군이 되어 현재 베트남 북부에 해당하는 교지交趾를 평정하고 신식후新息侯가 봉해졌다. 건무 24년에 병든 몸으로 무릉의 오계五溪 지역에 출정하였다가 군중에서 졸하였다.

6) '독음毒淫'은 사람에게 독이 되는 음습하고 무더운 기운을 이른다. 『蓮軒雜稿』 卷3 「謫居錄·魚川雜詠·二十二日送子還京」, "秋霖久未開, 深山多毒淫."

7) 마원이 문하생인 원기생爰寄生의 피리 연주에 화답하여 불렀다는 노래이다. 晉 崔豹 『古今注』 「音樂」, "武溪深, 馬援爲南征之所作. 援門生爰寄生善吹笛, 援作歌以和之, 名曰武溪深. 其曲曰 '滔滔武溪一何深, 鳥飛不度, 獸不能臨. 嗟哉, 武溪兮多毒淫.'"

8) '적성笛聲'은 원기생이 불던 피리소리이다.

9) '소유少游'는 마원의 종제인 마소유馬少游이다. 큰 뜻을 품고 분주했던 마원에게 소탈한 삶에 만족함만 못하다고 경계한 바 있다. 『後漢書』 「馬援傳」 "吾從弟少游, 常哀吾慷慨多大志, 曰 '士生一世, 但取衣食裁足, 乘下澤車, 御款段馬, 爲郡掾史, 守墳墓, 鄕里稱善人, 斯可矣. 致求盈餘, 但自苦耳.'"

10) '거생이車生耳'는 고관高官이 됨을 이른다. 고관의 수레 양편에는 귀처럼 볼록하게 튀어 나온 장치를 두고 덮개를 씌워둔다. 이 볼록한 부분을 거이車耳라고 한다.

계산의 별업을 그린 그림에 제함 : 의양에서 대석과 천지에 이르기까지 산수 사이를 두루 탐방하느라 두 달을 보내었는데, 그 사이에는 도무지 그림을 그린 적이 없었다.

오늘 눈병이 비로소 좋아지고, 양계[무석]에서 객이 거연의 그림을 지니고 와서 보여주기에, 흥을 타서 이를 그렸다. 오견吳絹이 물결처럼 부드러웠으나, 아쉽게도 손이 무뎌서 걸맞게 그리지 못하였다.

題谿山別業畫 : 自義陽[1)]至大石[2)]、天池[3)], 山水間探歷[4)]閱兩月, 都未曾作畫. 今日目眚[5)]初佳, 梁谿[6)]有客, 携巨然圖見示, 乘興爲此. 吳絹[7)]如水, 恨手澁不稱耳.

1) '의양義陽'은 하남 남쪽에 위치한 신양信陽의 옛 이름이다.
2) '대석大石'은 하남 낙양洛陽 동남쪽에 있는 산이다. 석림산石林山, 만안산萬安山으로 불린다.
3) '천지天池'는 하남 민지현澠池縣의 남쪽에 있는 연못이다.
4) '탐력探歷'은 이리저리 탐방하여 두루 구경한다는 말이다.
5) '목생目眚'은 백태가 끼어 눈이 흐려지고 시력이 약해지는 눈병이다. 宋 范成大『石湖詩集』卷17「晚步宣華舊苑」, "歸來更了程書債, 目眚昏花燭穗垂."
6) '양계梁谿'는 강소 무석으로 흐르는 시내로, 무석의 별칭이다. '1-3-4' 참조.
7) '오견吳絹'은 소주에서 생산되는 비단을 이른다. 과거에 소주 지역에서 생산되던 비단이 가볍고 부드러운 것으로 유명하였다. 이로 인해 오견이 '좋은 비단' 혹은 '비단'의 대칭으로 쓰이기도 한다. 淸 唐孫華『東江詩鈔』卷2「長椿寺拜瞻明慈聖李太后御容恭賦四十韻」, "妙畫臨吳絹, 淸詞洒蜀牋."

스스로 작은 화폭을 그리고 인하여 제함 : 예찬과 황공망이 합작한 것 중에, 내가 본 것이 세 폭인데, 유독 양태수의 집에 소장되어 있는 본이 가장 뛰어나므로 특별히 방하여 본다.

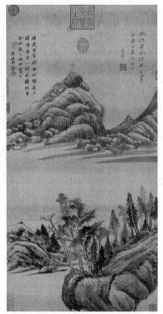

명 동기창董其昌, 〈방예황합작倣倪黃合作〉, 대만 고궁박물원

自作小幀因題 : 倪、黃合作[1], 子所見三幀, 獨楊太守[2]家藏爲最, 特爲倣之.

1) '합작合作'은 둘이 함께 완성한 작품을 이른다. 훌륭한 문예 작품을 뜻하기도 한다. '1-3-56' 참조.
2) '양태수楊太守'는 미상이다.

그림에 제하여 군책[육만언]에게 줌 : 내가 이미 군책을 위해 별업시別業詩를 짓고서, 다시 보충하는 이 그림을 그린다. 그러나 그림 속의 잉수잔산剩水殘山이 별업의 승경을 충분히 담아내지는 못했다. 이를 〈여산독서도〉라고 명명한다.

題畫贈君策[1]: 余旣爲君策作畸墅詩[2], 復作此補圖. 然畫中剩水殘山[3], 不能盡畸墅之勝. 命之曰〈廬山讀書圖〉云.

1) '군책君策'은 육만언陸萬言의 자이다.
2) '기서시畸墅詩'는 동기창의 「육군책기서문수이수陸君策畸墅問水二首」(『용대시집』 권3)를 이른다. '기서畸墅'는 전원에 마련한 별업이다.
3) '잉수잔산剩水殘山'은 부스러져 흩어져 여기저기에서 숨었다 드러났다 하는 산수의 모습을 이른다. 이는 본래 두보의 「배정광문유하장군산림십수陪鄭廣文遊何將軍山林十首」의 "剩水滄江破, 殘山碣石開."라는 구절에서 나온 말이다. 이 시에서 '잉수剩水'는 강물을 끌어다 만든 연못이고, '잔산殘山'은 바위를 부수어 만든 가산假山이다.

교감
⊙ '盡'은 〈梁〉·〈董〉에 '畫'이다.

〈산장청하도〉에 제함 : 작은 산장의 맑은 여름날에 삼상三商에 일어나, 소장하고 있던 법서와 명화를 뒤적거리면서 한 번 열람함으로써, 인간 세상의 청광淸曠한 즐거움을 극진히 누린다. 이 그림을 그려 이 일을 기록한다.

題〈山莊淸夏圖〉:小莊淸夏[1]三商[2]而起, 撿所藏法書名畫, 鑒閱一過, 極人間淸曠[3]之樂. 作此圖以記事.

1) '청하淸夏'는 맑고 화창한 초여름이다. 謝眺『謝宣城集』卷5「奉和隨王殿下」, "時惟淸夏始, 雲景曖含芳."

2) '삼상三商'은 일출 이전과 일몰 이후의 짧은 시간을 이른다. '상商'은 각刻과 같은 시간의 단위이다. 고대에 하루를 100각으로 나누었으니 3상은 43분 정도에 해당한다. 마융馬融의 말에 따르면 본래 일출 전과 일몰 후의 2각 반씩(36분)이 이에 해당하지만 정수를 들어 3각이라 칭한다고 한다. 淸 夏炘『學禮管釋』卷16「釋行事必用昏昕」, "案馬氏融云 '日未出日沒後, 皆二刻半, 前後共五刻. 今云三商者, 據整數而言, 其實二刻半也.'"

3) '청광淸曠'은 맑고 시원하게 탁 트이는 모양이다. 吳健『德溪集』卷1「澤雉」, "遊物外之淸曠, 脫人間之局束."

조영양의 〈촌거도〉를 방함 : 임인년[1602] 6월 7일에 가흥의 어강에 들렀다가, 구경한 풍경을 그려놓았더니, 문득 다시 유람하는 것만 같다.

倣趙令穰〈村居圖〉: 壬寅六月七日, 過嘉興魚江中, 寫所見之景, 却似重遊也.

동기창 관지 〈사옹思翁〉과
인장 〈현재玄宰〉

동기창 인장
〈현재玄宰〉

동기창 인장
〈동씨현재董氏玄宰〉

동기창 인장
〈동씨현재董氏玄宰〉

거연의 필을 방한 데에 제함 : 정월 19일은 내가 태어난 날이다. 해
상[상해]의 객[미상]이 거연의 〈송정운수도〉를 지니고 와서 보여주었는
데, 참으로 마음이 통쾌해지고 눈이 훤해지게 하는 광경이었다. 재
미삼아 이를 방한다.

題倣巨然筆 : 元正[1]十九日, 爲余攬揆之辰[2]. 海上客携巨然〈松亭
雲岫圖〉見示, 眞快心洞目之觀. 戱爲倣此.

[1] '원정元正'은 정월이다. 또는 정월 초하루, 곧 원단元旦을 이른다.
[2] '남규攬揆'는 본래 살피어 헤아린다는 뜻이다. 처음 태어났을 때의 시절을 헤아려 이름
을 지어주었던 데에서 연유하여 생일의 별칭으로 쓰인다. '남攬'은 남覽과 같다. 『楚辭』
「離騷」, "皇覽揆余于初度兮, 肇錫余以嘉名."

명 동기창董其昌, 〈송정운수도松亭雲岫圖〉

〈송강원수〉에 하사리[하삼외]를 위해 제함 : 우승[왕유]의 「전원락」
에, "무성한 봄풀 가을에 푸르고, 낙락장송 여름에 서늘하네."라는
구절이 있다. 나는 이 뜻을 취하여 이 그림을 그려 사억[하삼외] 형에
게 준다.

또 듣자하니, 사억에게는 고상하게 운둔하여 출사하지 않고 인간
세상 밖으로 초연히 벗어나 있으려는 뜻이 있다고 한다. 그렇다면 왕
우승의 이 말에 부끄럽지 않을 것이다.

교감

⊙ '春'은 〈梁〉·〈董〉에 '芳'이다.
⊙ '耳'는 〈董〉에 없다.

〈松岡遠岫〉爲何司理[1)]題 : 右丞〈田園樂〉有 "萋萋[2)] ⊙春草秋綠, 落
落[3)]長松夏寒."[4)] 余採其意爲此圖, 贈土抑兄. 亦聞土抑有高臥不出[5)]
超然人外[6)]之意, 不媿右丞此語⊙耳.

1) '하사리何司理'는 하삼외何三畏로 자는 사억士抑이고 화정인華亭人이다. '사리司理'는 각
 주에 설치된 사리원司理院에서 소송이나 사건을 맡아 법을 집행하던 사리참군司理參軍
 을 이른다.
2) '처처萋萋'는 초목이 무성茂盛한 모양이다. 『詩傳』 「周南·葛覃」, "葛之覃兮, 施於中谷,
 維葉萋萋."
3) '낙락落落'은 우뚝하게 솟아 있는 모양이나, 기세가 뇌락한 모양이다. 唐 楊炯 『盈川集』
 卷2 「和劉長史答十九兄」, "風標自落落, 文質且彬彬."
4) 왕유의 「전원락田園樂」(『왕우승집』 권14) 7수 가운데 넷째 시이다. '춘초추록春草秋綠'이 『당
 시품휘』(권45)에는 '방초춘록芳草春綠'으로 되어 있다.
5) '고와불출高臥不出'은 은둔하여 출사하지 아니함을 이른다. '고와高臥'는 은둔을 뜻한다.
 劉義慶 『世說新語』 「排調」, "卿屢違朝旨, 高臥東山, 諸人每相與言, '安石不肯出, 將如
 蒼生何.'"
6) '초연인외超然人外'는 세사에 연연하지 않고 밖으로 초연히 벗어남을 이른다. '인외人外'
 는 세외世外, 물외物外의 뜻이다. 宋 晁公遡 『嵩山集』 卷43 「郭縣丞」, "今日州縣, 誠未
 易爲, 乃能超然人外, 疾源自當除也."

〈청람소사〉에 다시 제함 : 이 그림은 중순[진계유]을 위해 그렸는데,
지금은 사억[하삼외]의 손에 들어갔다. 중순이 말하기를, "제자가 잃고
선생이 얻었으니, 또한 다시 무슨 유감이 있으랴."라고 하였다. 이에
나는, "진중자가 잃고 하제오가 얻었으니, 또한 풍류가 있는 훌륭한
일이 아니랴."라고 하였다. 인하여 몇 마디를 적어두어 세월을 기록
한다.

又題〈晴嵐[1]蕭寺[2]〉: 此圖爲仲醇作, 今入士抑[3]手. 仲醇曰 "弟子
失之, 先生得之, 亦復何憾." 余曰 "陳仲子失之, 何第五得之,[4] 不
亦風流勝會[5]乎." 因題數語, 以識歲月.

1) '청람晴嵐'은 맑은 날에 산속에 끼어 있는 아지랑이 같은 기운이다. 明 劉基 『誠意伯文
集』 卷2 「鬱離子·玄豹」, "暖靄晴嵐, 山蒸澤烘, 結爲祥雲."
2) '소사蕭寺'는 사찰의 이칭이다. 양 무제인 소연蕭衍이 불교를 신봉하였는데 사찰을 건립
하고 소자운蕭子雲을 시켜 절에 자신의 성씨인 '소蕭'자를 크게 써두도록 했던 데서 연
유하여 사찰을 소사蕭寺로 일컫게 되었다고 한다. 혹 소제사蕭帝寺라고도 한다. 唐 李肇
『唐國史補』 卷中, "梁武帝造寺, 令蕭子雲飛白大書蕭字, 至今一蕭字存焉." 李漢 『星湖
僿說』 卷7 「人事門·蕭寺」 참조.
3) '사억士抑'은 하삼외何三畏의 자이다. '2-3-40' 참조.
4) '진중자陳仲子'는 진계유이고, '하제오何第五'는 하삼외이다. '중자仲子'는 둘째 아들을 이
르고, '제오第五'는 다섯째 아들에게 붙여지는 칭호이다.
5) '승회勝會'는 풍신이나 의취가 평범하지 않고 빼어난 순간을 이른다. '1-3-29' 참조.

대치[황공망]의 그림을 방하여 주경도[주국성]에게 줌 : "시는 대치의 그림보다 앞에 있고, 그림은 대치의 시보다 뒤에 있네. 마치 140년 만에, 몸을 일으켜 세상에 나타나서 기적을 남겨놓은 것 같네."

이는 심계남[심주]이 그림에 스스로 썼던 말이다. 내가 함부로 이를 써본다. 이를 보고서 크게 비웃는 자가 반드시 있을 것이다. 임자년 10월 24일이다.

명 동기창董其昌, 〈제황공망부춘산거도題黃公望富春山居圖〉, 대만 고궁박물원

倣大癡畫贈朱敬韜[1] : "詩在大癡畫前, 畫在大癡詩後. 恰好[2]百四十年, 翻身[3]出世作怪." 此沈啓南自題畫, 余謬書之, 必有見而大笑之者. 壬子十月廿四.

1) '주경도朱敬韜'는 주국성朱國盛으로 '경도敬韜'는 그의 자이다. '1-4-16' 참조.
2) '흡호恰好'는 부족하지도 않고 넘치지도 않게 꼭 맞는다는 뜻이다. 唐 白居易 『白氏長慶集』 卷27 「勉閑遊」, "唯有分司官恰好, 閑遊雖老未曾休."
3) '번신翻身' 몸을 돌이킨다는 말이다. 곧 죽었던 몸을 되돌려 살아난다는 뜻이다.

 교감

⊙ '廿四'는 〈梁〉·〈董〉에 '二十四日'이다.

4) 明 郁逢慶 『書畫題跋記』 卷10 「沈啓南題畫」 참조.
5) 淸 吳升 『大觀錄』 卷20 「沈石田摹子久富春山圖」, "石田嘗臨大癡小畫, 自題云 '恰好二百年來, 翻身出身作怪.' 蓋自擬於大癡矣. 然世之人不以爲過, 而輒亦謂之大癡, 以其胸中有大癡力量耳. … 後學文彭題於金陵寓舍."

 참고

심주의 말이 다른 곳에는, "그림은 대치의 경계 안에 있고, 시는 대치의 경계 밖에 있네. 마치 200년 뒤에, 몸을 일으켜 세상에 나타나 기적을 남겨놓은 것 같네.[畫在大癡境中, 詩在大癡境外, 恰好二百年來, 翻身出世作怪.]"라고 되어 있다.[4]
심주가 황공망의 〈부춘산거도〉를 임모한 그림에 문팽은 이렇게 기록하였다. "심주가 황공망의 작은 그림을 임모하고 스스로 기록하기를, '마치 200년 후에, 몸을 일으켜 나타나서 기적을 남겨놓은 것 같네.'라고 하였다. 이는 자신을 대치에 빗대어 말한 것이다. 세상 사람들은 이를 지나치게 여기지 않았고, 역시 번번이 그를 대치로 일컬어주었다. 그의 흉중에 대치의 역량이 있기 때문이다."[5]

〈강산추사도〉 : 두번천[두목]의 시는 때로 그림에 그려 넣을 만하다. "남릉의 수면이 질펀하여 아득하고, 바람 급하고 구름은 빨라 가을로 변하려는데, 바로 나그네의 마음 고단한 곳에, 뉘 댁 여인인지 높은 누에 기대어 있네."

이 시는 육근과 조천리[조백구]가 모두 그림으로 그린 바 있다. 우리 집에 오흥[조맹부]의 작은 화책이 있어, 여기에 임모한다.

◉ '輕'은 〈梁〉·〈董〉에 '繁'이다.

〈江山秋思圖〉: 杜樊川[1]詩, 時堪入畫. "南陵[2]水面漫悠悠, 風緊雲輕欲變秋, 正是客心孤迥[3]處, 誰家紅袖[4]倚高樓."[5] 陸瑾[6]、趙千里皆圖之. 余家有吳興小冊, 故臨于此.

1) '두번천杜樊川'은 만당의 시인 두목杜牧(803~852)으로 자는 목지牧之이고, '번천樊川'은 그의 호이다.
2) '남릉南陵'은 안휘 남릉南陵이다.
3) '고형孤迥'은 남들로부터 멀리 떨어져 외롭고 쓸쓸하게 있는 모양이다.
4) '홍수紅袖'는 여인의 붉은색 소매를 일컫는 말로 미녀의 대칭이다.
5) 唐 杜牧 『樊川詩集·外集』「南陵道中」. '倚高樓'는 혹 '凭江樓'로 되어 있다.
6) '육근陸瑾'은 송나라 강남 출신 화가로 왕유의 필법과 포치를 배웠고 강산과 풍물에 능하였다. 元 夏文彦 『圖繪寶鑒』 卷3, 「陸瑾」 참조.

송 조백구趙伯駒, 〈강산추색도江山秋色圖〉, 북경 고궁박물원

　　그림에 제하여 하사억[하삼외]에게 줌 : 사억 형이 매번 내가 자기를 위하여 그림을 그려주지 않는다고 원망하더니, 내 그림이라고 하여 구한 것들이 번번이 가짜였다.

　　나는 공무로 인해 오랫동안 이 일을 폐하고 있었기 때문에, 상자 안에 있던 예전에 그린 3척 길이의 산 그림을 찾아내어, 무이에서 부쳐준다.

교감

⊙ '夷'는 〈董〉에 '彝'이다.

　　題畫贈何士抑[1] : 士抑兄, 每望[2]余不爲作畫, 所得余幅輒贋者. 余以行役[3], 久廢此道, 撿笥中舊時點染[4]三尺山, 自武夷寄之.

1) '하사억何士抑'은 하삼외何三畏로 '사억士抑'은 그의 자이다. '2-3-40' 참조.
2) '망望'은 원망怨望의 뜻이다. 『國語』「越語下」, "又使之望而不得食, 乃可以致天地之殛." 위소韋昭는 "怨望於上, 而天又奪之食."이라 풀이하였다.
3) '행역行役'은 병역兵役, 노역勞役, 공무公務 등에 종사하기 위해 객지에서 수고함을 이른다. 또는 먼 곳을 여행함을 일컫는다.
4) '점염點染'은 점필염한點筆染翰으로 그림을 그린다는 말이다. 또는 글씨를 쓰거나 시문을 엮어낸다는 뜻으로 쓰인다.

권2_ 4. 옛 그림을 평함

評舊畫

畫禪室隨筆

조운서[조지백]의 그림에 제함 : 우리 고향[송강 화정]의 화가로서 원나라 때에 활동하던 조운서, 장이문[미상], 장자정[장중] 등 여러 사람이 모두 명필이었는데, 조운서가 가장 뛰어나서 황자구[황공망], 예원진[예찬]과 더불어 앞을 다투며 나란히 존중을 받았다.

조운서는 본래 풍근과 곽희의 화법을 배웠으나, 이 그림은 거연을 방하여 그린 것으로서 평소의 작품과는 사뭇 다르다. 이를 소장하여 고향 선배의 풍류를 보존해둔다.

장이문의 그림은 대치[황공망]와 몹시 닮은 구석이 있는데, 내가 그의 그림을 장안[북경]에서 얻었다. 이제 여기에 함께 놓아두니, 마침내 한 쌍의 아름다운 물건이 되었다.

원 조지백曹知伯, 〈군봉설제도群峰雪霽圖〉,
대만 고궁박물원

題曹雲西[1]畫:吾鄕畫家, 元時有曹雲西·張以文·張子正[2]諸人, 皆名筆, 而曹爲最高, 與黃子久·倪元鎭, 頡頏[3]並重. 曹本師馮覲·郭熙, 此幀則倣巨然, 尤異平時之作. 藏此以存故鄕前輩風流. 以文畫乃有絶肖大癡者, 予得之長安. 今合此, 乃雙美[4]也.

1) '조운서曹雲西'는 원의 조지백曹知伯(1272~1355)으로 '운서雲西'는 그의 호이다. 자는 우현又玄·정소貞素이고 화정인華亭人이다. 이성의 평원과 곽희의 산수를 배웠다.『佩文齋書畫譜』卷54「曹知白」, "吾松善畫者, 在勝國時, 莫過曹雲西. 其平遠法李成, 山水師郭熙. [四友齋叢說]"

2) '장자정張子正'은 장중張中이다. '자정子正'은 그의 자이다.

3) '힐항頡頏'은 새가 날아서 위아래로 오르내린다는 말로, 서로 백중지세여서 우열을 가리기 어려움을 의미한다.『詩傳』「邶風·燕燕」, "燕燕于飛, 頡之頏之. [飛而上曰頡, 飛而下曰頏.]"

4) '쌍미雙美'는 두 가지가 한 쌍으로 짝을 이루어 서로 아름답게 만들어줌을 이른다. 唐杜甫「奉賀陽城郡王太夫人恩命加鄧國太夫人」, "可憐忠與孝, 雙美畫騏驎."

교감

◎ 〈眼〉 77절에 실려 있다.
◉ '頏'은 〈梁〉에 '頑'이다.
◉ '幀'은 〈梁〉·〈董〉·〈眼〉에 '幅'이다.
◉ '存'은 〈眼〉에 '傳'이다.

심석전[심주]이 임모한 예찬의 그림에 제함 : 석전 선생이 원나라 제현의 훌륭한 그림을 모사해보지 않은 것이 없는데, 역시 몹시 비슷하게 되었고 간혹 제현보다 높은 경지에 오르기도 하였다.

그러나 유독 예우[예찬]가 담묵으로 그린 한 종류만큼은, 배우기 어렵다고 스스로 고백하였다. 선생의 노련한 필법과 치밀한 생각이, 원진[예찬]의 담박하면서 소탈한 취향과는 달랐기 때문이다.

그러나 유독 이 그림만큼은 소산하면서 수윤하여 가장 핍진하게 그려졌다. 이 또한 평생 중에 가장 득의한 작품이다.

명 심주沈周, 〈석천도石泉圖〉, 북경 고궁박물원

題<u>沈石田</u>臨<u>倪</u>畫 : <u>石田</u>先生, 于勝國諸賢名蹟, 無不摹寫, 亦絶相似, 或出其上. 獨<u>倪迂</u>一種淡墨, 自謂難學. 蓋先生老筆密思, 于<u>元鎭</u>若淡若疎者異趣耳. 獨此幀蕭散秀潤, 最爲逼眞, 亦平生得意筆也.

교감

◎ 〈旨〉127절(「용대별집」 권6 40엽)에 실려 있다.
⊙ '幀'은 〈旨〉에 '幅'이다.
⊙ '眞'은 〈旨〉에 '古'이다.

심계남[심주]의 화책에 제함 : 사생과 산수를 겸하여 능할 수 없다. 오직 황요숙[황전]이 그렇게 할 수 있었을 뿐이다. 내가 소장하고 있는 〈감서도〉는 이승의 화법을 배운 것이고 〈금반발합〉은 주방의 화법을 배운 것이다. 모두 청출어람의 솜씨가 있다.

우리 본조에 이르러서는, 심계남 한 사람이 능하였을 뿐이다. 이 화책의 경우는 사생이 산수보다 훨씬 뛰어나지만, 중간 중간에 자신의 본색이 드러나 있다. 그래도 모두 진짜 호랑이다.

명 심주沈周, 〈교목자오도喬木慈鳥圖〉, 북경 고궁박물원

題沈啓南畫册 : 寫生[1]與山水, 不能兼長, 惟黃要叔能之. 余所藏 〈勘書圖〉學李昇[2], 〈金盤鵓鴿〉[3]學周昉[4], 皆有奪藍[5]之手. 我朝則 沈啓南一人而已. 此册寫生更勝山水, 間有本色[6], 然皆眞虎[7]也.

1) '사생寫生'은 산수山水의 상대어로 쓰여 화훼나 조수 등의 사물을 묘사함을 이른다.
2) '이승李昇'은 성도인成都人으로 어릴 때의 자는 금노錦奴이다.
3) '발합鵓鴿'은 집에서 기르는 집비둘기이다. 『熱河日記』 「銅蘭涉筆」, "年十七, 入遼東, 爲購鵓鴿而還."
4) '주방周昉'은 자는 중랑仲朗·경현景玄으로 장안인長安人이다.
5) '탈람奪藍'은 쪽의 푸름을 빼앗아 더 푸르게 되듯이 스승의 경지를 뛰어넘음을 이른다. 『荀子』 「勸學」, "靑出之於藍, 而靑於藍, 冰出之於水, 而寒於水."
6) '본색本色'은 작가가 본래 가지고 있던 본연의 색깔을 이른다. 심주가 본디 사생보다는 산수에 뛰어난 화가이므로, 그의 본색은 산수 화법에 있다.
7) '진호眞虎'는 작가의 본색이 드러나 있는 진적이라는 뜻이다. 『서품』(『용대별집』 권5 45엽), "枝指山人書, 吳中多贋本. 此書律詩二十首, 如綿裹鐵, 如印印泥, 方是本色眞虎, 非裴將軍先射諸彪也." 지지산인枝指山人은 축윤명祝允明의 호이다.

교감

◎ 〈旨〉 128절(『용대별집』 권6 41엽)에 실려 있다.
◉ '要'는 〈梁〉·〈董〉·〈旨〉에 '安'이다.

손한양[손극홍]의 〈화석권〉에 제함 : 당나라 이덕유는 천하에 있는 기괴한 돌들을 채집하여 평천의 별서別墅에 모아두었다. 그리고 후손에게, "평천에 있는 돌을 함부로 남에게 주는 자가 있다면, 좋은 자제가 아니다."라고 경계하는 말을 남겼다. 그중에 성주석醒酒石 하나를 더욱 보배처럼 아껴, 술에 취하기만 하면 걸터앉아 있었다.

그런데 지금 손한양이 일곱 덩이의 돌을 보배처럼 여기는 것도, 전혀 그에게 뒤지지 않을 것 같고, 돌도 그보다 좋을 것 같다.

당나라 시에 이르기를, "추운 모습의 몇 덩어리 바위가 기이하게 우뚝 솟았는데, 일찍이 가을 강에서는 가을 물의 뼈대였으리라."라고 했다. 또 이르기를, "눈이 녹아 몸이 도로 야위었고, 구름이 피어나 형세가 고단치 않네."라고 하였다. 이는 자못 돌을 잘 표현한 것이다.

題孫漢陽[1]〈畫石卷[2]〉: 唐李德裕[2] 探天下恠石, 聚之平泉別墅[3]. 遺誡後昆[4]曰 "有以平泉石輕予人者, 非佳子弟也."[5] 內一醒酒石[6], 尤珍愛之, 醉則踞焉. 今漢陽之寶七石, 似不少遜, 而石疑較勝. 唐詩云 "寒姿數片奇突兀, 曾作秋江秋水骨."[7] 又云 "雪盡身還瘦, 雲生勢不孤."[8] 此頗足以狀石.

 교감

◎ 〈旨〉 142절(『용대별집』 권6 44엽)에 실려 있다.

◎ '七'은 〈梁〉·〈董〉·〈旨〉에 없다.

◎ '石'은 〈梁〉·〈董〉·〈旨〉에 '畫石'이다.

1) '손한양孫漢陽'은 한양태수漢陽太守를 지낸 바 있는 손극홍孫克弘(1533~1611)으로 자는 윤집允執 호는 설거雪居이다. 화정인華亭人이다.
2) '이덕유李德裕'(787~849)는 자는 문요文饒이다. 이길보李吉甫의 아들로 재상을 지냈다.
3) '평천별서平泉別墅'는 낙양에서 30리쯤 떨어진 곳에 이덕유李德裕가 경영한 평천장平泉

莊을 이른다. 宋 張洎『賈氏談錄』, "贊皇公平泉莊臺榭百餘所, 天下奇花異草, 珍松怪石, 靡不畢具, 自製平泉山居草木記."

4) '후곤後昆'은 후손이다. 『書傳』「仲虺之誥」, "垂裕後昆."

5) 이덕유가 자손들에게 경계하였던 말로 그의 문집에 보인다. 唐 李德裕『李衛公別集』卷9「平泉山居戒子孫記」, "留此林居, 貽厥後代. 鬻平泉者, 非吾子孫也. 以平泉一樹一石與人者, 非佳也. 吾百年後, 爲權勢所奪, 則以先人所命, 泣而告之, 此吾志也."

6) '성주석醒酒石'은 술이 깨도록 만드는 돌이라는 뜻으로 붙여진 이름이다. 『雲南通志』卷30「異蹟·醒酒石」, "大理石屏, 有山川雲物之狀, 唐李德裕以爲醒酒石."

7) 당나라 시인 장벽張碧의 「제조산인지상괴석題祖山人池上怪石」(『전당시』권469)에 보인다.

8) 원나라 시인 우집虞集의 「대석답오수代石答五首」(『御選元詩』권37)에 보인다.

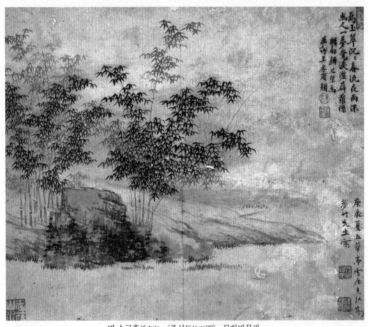

명 손극홍孫克弘, 〈죽석도竹石圖〉, 무한박물관

고중방[고정의]의 〈산수책〉에 제함 : 미원장[미불]이 그림을 논하면서, "종이는 천 년이면 신神이 사라지고, 비단은 팔백 년이면 신이 사라진다."고 했다. 그러나 이는 명확한 말은 아니다.

신이란 불과 같은데, 불에는 새것과 헌것이 없다. 그렇다면 신이 어찌 사라졌다가 나타났다가 할 수 있겠는가? 대개 세대가 아직 가까울 때에는 그 형체에 기대어 전해지다가, 세대가 멀어진 후에는 말소리에 기대어 전해지는 것일 뿐이다.

조불흥과 위협 등의 경우에도 절묘한 그림은 영원히 사라졌으나, 그들의 명성만은 홀로 지금까지 일컬어지고 있다. 그렇다면 천 년 이전에는 귀로 듣고 눈으로 본 자들이 있었을 것이다.

명 고정의顧正誼, 〈운림수석雲林樹石〉, 대만 고궁박물원

설직의 학 그림과 조패의 말 그림과 왕재의 산수 그림은 진실로 나라를 대표하는 솜씨로서 명성을 떨쳤다. 설령 나라를 대표하는 솜씨로서 명성을 떨치지 못했더라도, 두보의 시와 노래가 남아 있어, 절로 천고의 후대에까지 전해지기에 충분하였다.

따라서 비록 종이와 비단의 수명이 쇠붙이나 돌보다 장수한다고 말해도 가능할 것이다. 그렇다면 신이 어찌 사라질 수 있겠는가?

고군[고정의]의 그림은 처음에 마문벽[마완]을 배우다가 나중에 황자구[황공망]·왕숙명[왕몽]·예원진[예찬]·오중규[오진]를 출입하여 비슷하게 그리지 않은 것이 없다. 그러나 세상 사람들은 그가 자구의 법으로 그린 것을 좋아한다.

명 고정의顧正誼 외, 〈운림수석雲林樹石〉발문

題顧仲方山水册：米元章論畫曰"紙千年而神去, 絹八百年而神去." 非篤論¹⁾也. 神猶火也, 火無新故, 神何去來.²⁾ 大都世近則托形以傳, 世遠則托聲以傳耳. 曹弗興·衛恊輩妙迹永絕, 獨名稱至今, 則千載以上, 有耳而目之者矣. 薛稷之鶴·曹霸之馬·王宰之山水, 故擅國能³⁾. 即⁴⁾不擅國能, 而有甫之詩歌在⁵⁾, 自足千古. 雖謂紙素之壽, 壽于金石, 可也. 神安得去乎. 君畫初學馬文璧⁶⁾, 後出入黃子久·王叔明·倪元鎮·吳仲圭, 無不肖似, 而世好其爲子久者.

1) '독론篤論'은 틀림없이 명확한 의론을 이른다. 『谿谷集』卷6「高峯先生集序」, "遂粗敍崖略, 以俟篤論君子之折衷焉."
2) 불교의 윤회설과 관련한 논쟁의 어법을 차용한 말이다. 동진의 혜원慧遠(334~416)을 대표로 하는 윤회를 믿는 사람들은 인간이 죽더라도 그의 심신心神은 사라지지 않고 마치 불[火]이 한 나무[木]에서 다른 나무로 옮겨 붙듯이 다른 형체로 옮겨간다고 주장하였다. 晉 慧遠『沙門不敬王者論』「形盡神不滅」, "火之傳於薪, 猶神之傳於形, 火之傳異薪, 猶神之傳異形."
3) '국능國能'은 나라 안에서 명성을 떨치는 뛰어난 재능을 이른다. 唐 韋貫之「南平郡王高崇文神道碑」,『文苑英華』권892), "學兵鈐, 習騎射, 術窮秘要, 藝擅國能."
4) '즉卽'은 '만약', '가령'의 뜻이다. 楊伯峻『春秋左傳注』昭公 12년, "卽欲有事, 〔卽, 假設連詞, 若.〕何如."
5) 두보는「통천현서옥벽후설소보화학通泉縣署屋壁後薛少保畫鶴」에서 설직의 학을 언급하고, 「단청인증조장군패丹靑引贈曹將軍霸」에서 조패의 말을 언급하고, 「희제왕재화산수도가戲題王宰畫山水圖歌」에서 왕재의 산수를 언급하였다.
6) '마문벽馬文璧'은 원나라 화가 마완馬琬으로 자는 문벽文璧, 호는 노순魯純이다. 금릉인金陵人으로 송강松江에서 활동하고 동원과 황공망을 배워 산수에 능하였다.

◎『용대문집』(권4「顧仲方山水歌引」65엽)에 실려 있는데, '得去乎'와 '君畫初'의 사이에 '吾郡顧中舍仲方, 以詩畫馳聲東南. 嘗供事內殿, 奉詔犒成塞垣. 海內士大夫踵門求畫, 不忍言幣交, 或退而作詩以酬贈, 能言之家後先廣倡, 靡有遺者. 於是, 君年七十矣. 嘗謂人曰「吾老不能宦游, 貧不能奉客. 惟腕中有元季大家鬼, 篋中有當世高人韻士贈言, 吾豈憂身後名哉.」嗟乎! 此君之所以傳其畫者也. 雖然, 畫何足以重君乎哉. 君蚤年承先世之業, 是時翩翩公子無弗裘馬聲伎爲豪擧者, 君獨湛精雅道孝謹自將, 於里俗游閑之習, 泊如也. 晚年田廬漸廢, 屏居郊園, 風流得意之事, 見謂都盡, 而翰墨會心, 居然滿遠, 無負於海內之知仲方者. 是皆可以傳, 獨畫傳乎哉. 夫詩與畫, 皆謂之史. 君所著有詩史, 玆山水歌行世, 又有畫史矣.'가 있고, '子久者'의 뒤에 '以余知畫故屬余言弁之首'가 있다. 〈眼〉82절·83절에 실려 있다. '君畫初 … 子久者'가 83절로 따로 나뉘어 있다.

◎'托'은〈眼〉에 '託'이다.

◎'托'은〈眼〉에 '託'이다.

◎'衛'는〈梁〉·〈董〉에 '魏'이다.

◎'在'는〈眼〉에 없다.

◎'紙素之壽'는〈眼〉에 '紙素之之壽'이다.

◎'君'은〈眼〉에 '顧仲方'이다.

◎'璧'은〈梁〉·〈董〉·〈眼〉·『용대문집』에 '璧'이다.

◎'好'는〈梁〉·〈董〉·〈眼〉·『용대문집』에 '尤好'이다.

　　주산인[주이정]의 그림에 제함 : 나는 어려서 회화의 일을 좋아했는데, 그때는 모두 원나라 4대가를 좇아 인연을 맺었었다. 그러다가 나중에 장안[북경]에 들어간 뒤로는, 남송과 북송 및 오대 이전의 제가들과 혈전을 벌이게 되었다. 마치 꼭 선승이 선율사宣律師가 된 것 같은 기분이었다.

　　이 책은 취리[가흥]의 주일지[주이정]가 새긴 것으로, 『각첩』[순화각첩]과 나란히 세상에 전해지기를 원하여, 마음속으로 진실로 고심을 다한 것이었다. 해탈선解脫禪에서는 진실로 이런 것에 의지하지는 않지만, 공부를 통해서 옛사람의 문정으로 들어가는 지름길을 찾으려고 한다면, 이것이 또한 강을 건너는 보배로운 뗏목이 될 수 있다. 소중히 하고 소중히 할지어다.

교감

⊙ '苦'는 〈梁〉에 '若'이다.

　　題周山人[1]畫 : 余少喜繪業, 皆從元四大家結緣[2]. 後入長安, 與南·北宋、五代以前諸家血戰, 正如禪僧作宣律師耳.[3] 此册檇李周逸之所勒, 欲與《閣帖》共傳, 其志良苦[4]. 解脫禪固無藉此, 然學欲望見古人門庭蹊逕, 斯亦渡河寶筏[5]. 珍重珍重.

1) '주산인周山人'은 명나라 주이정周履靖으로 자는 일지逸之이고 가흥인嘉興人이다. 매화와 대나무를 심고 그 안에서 독서하면서 자칭 매전도인梅癲道人이라 하였다. 매허梅墟, 또는 매전梅顚이라고도 한다.
2) '결연結緣'은 인연을 맺는다는 말이다. 불가에서는 불보살이 세상을 구제하기 위하여 중생과 연을 맺는 일, 또는 중생이 불도를 닦기 위해 불법승佛法僧에 연을 맺는 일을 이른다.
3) '선율사宣律師'는 본래 당의 승려 도선道宣을 이른다. 이후 불가에서 계율에 밝은 율사律師의 대칭으로 쓰인다. 일취逸趣를 중시하는 원 4대가의 분방함을 배운 뒤에 법식을 기

본으로 하는 오대와 북송, 남송의 그림을 배움이 마치 좌선을 통한 순간의 깨달음을 중시하던 선승이 갑자기 율법을 중시하는 율사 노릇을 하는 것과 같다는 말이다. 『四庫全書總目』卷145「廣宏明集」, "道宣姓錢氏, 丹徒人. 隋末居終南白泉寺, 又遷豊德寺淨業寺, 至唐高宗時乃卒. 持戒精苦, 釋家謂之宣律師."

4) '양고良苦'는 마음을 쓰는 정도가 매우 깊음을 뜻한다. 몹시 고심한다는 말이다.

5) '보벌寶筏'은 보배로운 뗏목이다. 중생을 인도하여 고해를 건너 피안에 이르는 방편으로서의 불법을 비유하는 불가의 말이다. 唐 李白 『李太白文集』卷11「春日歸山寄孟浩然」, "金繩開覺路, 寶筏渡迷川."

 참고

원말 4대가의 법을 익히다가 송과 오대의 법을 익히려고 하니, 참선을 위주로 하던 선승이 갑자기 계율을 중시하는 율사가 된 것 같은 기분이 들었다고 한다. 양측의 화풍 차이를 한마디로 평한 것이다. 해탈에 이르기 위해 경전의 자구에서 떠나야 하듯이, 독창적 화법을 이루기 위해서는 고인의 법에서 벗어나야 한다. 하지만 고인을 이해해야 하는 단계에서는 경전과 법첩이 아주 소중한 수단이 된다.

조문민[조맹부]의 그림에 제함 : 자앙[조맹부]이 일찍이 처음 시도하여, 즉시 능하였던 것이 있었다. 그가 화권에 쓰기를, "나는 말을 그려본 적은 있으나, 양을 그려본 적은 없다. 그런데 자중[유화]이 나에게 강권하여 이를 그리기는 했지만, 제대로 되었는지 어떤지 모르겠다." 라고 하였다.

하지만 이 그림은 특히 정묘하게 되었다. 그러므로 기운이란 반드시 생이지지하는 것이라는 말이, 허튼소리가 아님을 알 수 있다.

題趙文敏畫[1] : 子昂嘗有創爲卽工者. 題畫卷有曰 "予嘗畫馬, 未嘗畫羊, 子中[2]强余爲此, 不知合作否." 此卷特爲精妙. 故知氣韵必在生知非虛也.

⊛ 교감

◎ 〈旨〉 130절(『용대별집』 권6 41엽)에 실려 있다. 〈眼〉 75절에 실려 있다.
⊙ '予'는 〈旨〉·〈眼〉에 '余'이다.
⊙ '生知'는 〈梁〉·〈董〉·〈旨〉에 '天生'이다.

1) 조맹부의 〈이양도二羊圖〉(미국 프리어 갤러리 소장)에는 "余嘗畫馬, 未嘗畫羊. 因仲信求畫, 余故戲爲寫生. 雖不能逼近古人, 頗於氣韻有得. 子昂."이란 말이 적혀 있다.
2) '자중子中'은 유화俞和의 자이다. 호는 자지紫芝이고 무림인武林人이다.

원 조맹부趙孟頫, 〈이양도二羊圖〉, 프리어 갤러리

모란 그림에 제함 : 이 꽃의 품종은 중향국衆香國에서 왔다. 바람을 맞으며 홀로 웃는 모습이 요황姚黃과 위자魏紫로 하여금 기운을 잃게 만들기에 충분할 정도이다. 그래서 뭇 꽃들이 다투어 시기하지만, 그래도 역시 스스로 빼어나다.

題畫牡丹:花品從衆香國¹⁾中來. 臨風獨笑, 足令姚. 魏²⁾氣短³⁾. 便有羣芳競妒, 其亦自絕.

1) '중향국衆香國'은 누대와 정원 따위가 모두 향香으로 이루어져 있다는 향적여래香積如來의 정토를 이른다. 『維摩詰經』「香積佛品」, "上方界佛土有國名衆香, 佛號香積, 其界一切皆以香作樓閣, 經行香地苑園皆香, 其食香氣周流十方無量世界. 因以香國指佛國.

2) '요위姚魏'는 낙양에서 생산되었던 유명한 모란 품종인 요황姚黃과 위자魏紫를 이른다. 이후 모란의 별칭으로 쓰인다. 요황은 요씨姚氏의 집에서 가꾸던 황색 꽃잎의 모란이고, 위자는 위인포魏仁浦의 집에서 가꾸던 자홍색 꽃잎의 모란이다.

3) '기단氣短'은 기운이 저상된다는 뜻이다.

교감

◎〈旨〉136절(『용대별집』권6 43엽)에 실려 있고, 끝에 협주 '畫海棠'이 있다.
⊙ '妒'는 〈梁〉·〈董〉·〈旨〉에 '妬'이다.
⊙ '亦'은 〈旨〉에 '品'이다.

명 진순陳淳, 〈목단화훼도牧丹花卉圖〉, 북경 고궁박물원

백옥[주이성]의 화책에 제함 : 원나라 때에는 그림의 도가 유독 월중[절강 소흥 지역]에서 성행했었다. 조오흥[조맹부], 황학산초[왕몽], 오중규[오진], 황자구[황공망]가 그중에서 특히 뛰어난 자들이다.

하지만 오늘날에 와서는 절화浙畫[절파 그림]로 지목되는 자들이 나타나, 산천의 그림을 적지 않게 침체시켰다. 그런데 근래에 이르러 다시 이를 바로잡아, 오장吳裝[오파 양식]을 사용하게 되었다. 이는 또한 문징명과 심주의 영향을 받은 것이다.

백옥의 이 화책은 붓을 운용하고 파묵破墨한 것이 하나하나 절로 빼어나서, 속기를 씻어낸 우아함이 있다고 이를 만하다. 진실로 명가名家로 불리는 것이 당연하다.

백옥은 한미한 선비이지만 항씨 형제를 따라 교유하면서, 항자경[항원변]이 소장하고 있는 명화를 많이 열람하여 마침내 터득한 바가 있게 되었다. 나의 벗 아무개[진계유]가 특히 그를 좋아한다.

원 왕몽王蒙, 〈동산초당도東山草堂圖〉. 대만 고궁박물원

題伯玉[1]畫册 : 勝國時, 畫道獨盛于越中[2], 若趙吳興·黃鶴山樵·吳仲圭·黃子久, 其尤卓然者. 至于今, 乃有浙畫之目, 鈍滯山川不少. 邇來又復矯而事吳裝[3], 亦文·沈之膡馥[4]耳. 伯玉此册, 行筆破墨[5], 種種自超, 可謂刻俗之雅, 故當名家. 伯玉寒士, 然從項氏兄弟[6]遊, 多見項子京所藏名畫, 遂爾有得. 吾友某某特好之.

교감

◎ 〈旨〉 151절(『용대별집』 권6 48엽)에 실려 있다.
⊙ '之'는 〈梁〉·〈董〉에 '入'이다.
⊙ '某某'는 〈旨〉에 '陳道醇'이다.

1) '백옥伯玉'은 주이성周爾成으로 만력 3년(1604)에 진사가 되었다.
2) '월중越中'은 고대에 월나라의 근거지였던 절강 북부의 소흥紹興 지역을 이른다.

3) '오장吳裝'은 오파吳派의 양식을 일컫는 말로 보인다. '오장吳裝'은 본래 담담한 먹으로 은미하게 채색하는 것을 이르는 말로, 오도자의 인물화에서 시작되었다고 한다. 『圖畫見聞志』卷1「論吳生設色」, "吳道子畫, 今古一人而已. 愛賓稱前不見顧陸後無來者, 不其然哉. 嘗觀所畫牆壁卷軸, 落筆雄勁, 而傅彩簡淡, 或有牆壁間設色重處, 多是後人裝飾, 至今畫家有輕拂丹靑者謂之吳裝." 『圖繪寶鑑』, 卷2「吳道玄」 참조.

4) '잉복賸馥'은 남은 향기이다. 유택遺澤을 이른다.

5) '파묵破墨'은 농담이 다른 먹을 번갈아 사용하면서 번짐의 효과를 통해 경물의 모습을 생동하게 표현하는 기법이다. 唐 張彦遠 『歷代名畫記』「王維」, "余曾見破墨山水, 筆跡勁爽."

6) '항씨형제項氏兄弟'는 항원변의 아들 형제를 이르는 것으로 보인다. 『대계』(60쪽 114번 주석)에 따르면, 항원변에게 덕명德明, 덕성德成, 덕순德純, 덕신德新, 덕과德過, 덕홍德弘 등 여섯 아들이 있었다고 한다.

〈항원변인項元汴印〉　　〈항자경가진장項子京家珍藏〉　　〈항묵림감상장項墨林鑑賞章〉

 참고

원나라 때에 절강 소흥 지역에서 산수화에 뛰어난 화가들이 활발하게 활동하였다. 그런데 명나라 초기에 등장한 절파 화가들이 산수화의 수준을 침체시키고 말았다. 하지만 곧이어 심주와 문징명을 중심으로 하는 오파 화가들이 등장하여 이를 바로잡아 회복하게 되었다는 것이다. 정황으로 보아 동기창이 열람한 주이성의 그림도 오파 양식으로 그려진 것일 듯하다.

〈제천도권〉의 뒤에 제함 : 읍[송강 화정]의 수령인 제천 심공[미상]은 순량한 관리로서 강남 지역의 으뜸이다. 고을을 다스리는 여가에는 문학으로 명성을 떨친 선비들을 장려하기를 좋아했다. 이에 아무 아무개가 은혜를 감사하게 여기는 뜻과 알아주는 사람을 위해 목숨을 바친다는 뜻을 담아서, 군의 훌륭한 화가에게 부탁하여 함께 〈제천도〉를 그려서 수령에게 주었다.

내가 여러 경로를 거쳐 이 그림을 보았더니, 당나라 시인이 읊은, "남쪽 시내의 메벼 꽃은 고을까지 번져오고, 서쪽 고개의 노을빛은 집 안 가득 물들이네."라는 시에 가까웠다.

청작靑雀을 새겨놓은 뱃머리가 파도를 헤치면서 바다 갈매기와 친하게 어울리는 모습이, 청계淸溪에서 펼친 정사[미상]와 비슷하다. 그림의 이름을 '제천濟川[강을 건너다]'이라고 한 것은 이 때문이다.

나 같으면 수령이 소명을 받고 떠날 때에, '긴 바람을 타고 만리 큰 파도를 헤쳐간다.'는 말을 그려서 강을 건너는[濟川] 모습으로 삼을 것이다. 아무개는 기억해두라.

 교감

◉ '巨浪之語'는 〈梁〉·〈董〉에 '浪語'이다.

題〈濟川圖卷〉後 : 邑侯濟川沈公, 以循良[1]爲江南冠冕, 鳴琴[2]之暇, 好獎進[3]文學知名士[4]. 于是某某, 以感德殉知之意, 屬郡中名手, 共繪〈濟川圖〉, 贈侯. 余轉觀之, 近于唐人所賦 "南川秔稻花侵縣, 西嶺雲霞色滿堂"[5] 者. 而靑雀[6]凌波, 與海鷗相狎, 則淸溪之政似之, 圖名濟川以此. 若余當于侯應召[7]時, 寫乘長風破萬里巨浪之

語,⁸⁾ 爲濟川境也. 某志之.

1) '순량循良'은 탐오를 저지르지 않고 법에 따라 공정하게 공무를 수행하는 선량함, 또는 그런 관리를 이른다. 淸 李介『天香閣隨筆』卷1, "吾每見循良之吏, 有活民之心, 而民終不能活者, 不剛也."

2) '명금鳴琴'은 금을 연주한다는 말로 지방관이 맡은 고을을 잘 다스림을 비유한다. 공자의 제자 복자천宓子賤이 노나라 단보單父의 수령이 되어 민심을 얻고 정사를 훌륭하게 수행했다. 그는 금을 연주할 뿐 달리 하는 일이 없었다고 한다.『呂氏春秋』「察賢」, "宓子賤治單父, 彈鳴琴, 身不下堂而單父治."

3) '장진奬進'은 장려하여 진작시킴을 이른다.『後漢書』「孔融傳」, "面告其短, 而退稱所長, 薦達賢士, 多所奬進."

4) '지명사知名士'는 명성이 세상에 알려진 선비이다.

5) 당나라 이기李頎의「기기모삼奇綦毋三」(『전당시』권134)이라는 시에 보인다.

6) '청작靑雀'은 풍파를 잘 견디는 물새의 일종인 익조鷁鳥의 별칭이다. 또한 뱃머리에 청작의 모습을 새기거나 그려 넣어 제작한 배를 청작방靑雀舫이라 한다. 주로 귀인이 타는 화려한 유람선이다.

7) '응소應召'는 국왕이나 상부 기관에서 내려온 소명召命에 응하여 나아감을 이른다.

8) 송나라 종각宗愨의 말이다.『宋書』卷76「宗愨傳」, "宗愨字元幹, 南陽人也. 叔父炳, 高尙不仕. 愨年少時, 炳問其志, 愨曰 '願乘長風, 破萬里浪.'"

 참고

읍의 수령으로 있던 제천 심공이 선정을 베풀어 그의 은혜를 입은 자들이 수령의 '제천濟川'이라는 호의 뜻을 취하여 〈제천도〉를 그려 주었다는 것이다. 전후 맥락으로 볼 때, 아마도 이 그림은 강 건너에서 마을에 이르기까지 온통 메벼 꽃이 덮여 있고, 서쪽 고개 너머에 걸린 노을이 마을을 물들이고 있는 공간 안에서, 청작을 새긴 조형물을 뱃전에 붙인 배가 바다 갈매기를 따라 파도를 헤치며 강을 건너고 있는 모습을 담고 있을 듯하다. 수령이 고을 백성들을 잘 인도하여 선정을 베푼다는 뜻을 붙인 것이다.

이 그림을 열람한 동기창도 이에 뒤질세라 자신도 수령이 임기를 마치고 고을을 떠날 때가 되면, '긴 바람을 타고 만리 큰 파도를 헤쳐간다.'는 뜻을 담은 것을 그려서 수령에게 주겠노라고 다짐한 것이다.

손한양[손극홍]의 화권에 제함 : 이는 미원장[미불]의 첩 하나를 기록
한 것이다. 이를 보면 미불과 설[미상]이 서로 물건을 교환했던 일이
실제로 있었음을 알 수 있다. 『철위총담』에서 어쩌면 잘못된 말을 전
했을 수 있다.

그러나 나는 또한 송광록[송방]의 집에서 미원장이 그린 〈연산도〉
를 본 적이 있다. 운근雲根과 설랑雪浪을 곧바로 질박하게 새긴 것이
었다. 우리 고향의 설거선생[손극홍]도 이를 그려서 화권을 만들었는
데, 미원장과 더불어 빼어남을 다툴 만하다.

나는 장차 미불의 그림을 주고서, 오직 동고東皐의 초당 앞에 펼쳐
져 있는 한 조각의 연하烟霞와 바꾸고 싶을 뿐이다. 그러면 곧 마음이
만족스럽겠다.

題孫漢陽卷 : 右錄米元章一帖. 觀此, 知米, 薛[1]相易事誠有之.《鉄
圍叢譚》[2], 或傳訛耳. 然余又于宋光祿[3]家, 得米元章所畵〈研山〉[4],
雲根[5]雪浪[6], 直鑿混沌[7]. 吾鄉雪居先生[8], 又圖爲卷, 可與元章競
爽[9]. 余將以米畵贈之, 惟欲易東皐草堂[10]前一片烟霞[11], 便意足也.

1) 미불과 함께 '미설米薛'로 병칭되는 인물로 설소팽薛紹彭이 있으나, 여기서는 확실하지
 않다.
2) '철위총담鉄圍叢譚'은 채조蔡絛의 『철위산총담鐵圍山叢談』을 이른다.
3) '송광록宋光祿'은 동기창과 함께 화정華亭에 살던 송방宋邦(1536~1585)으로 자는 민천民
 倩, 호는 경암京庵이다. 광록시 감사光祿寺監事를 지낸 바 있다. 明 王世貞 『弇州四部稿·
 續稿』 卷108 「光祿寺監事京庵宋君墓誌銘」 참조.
4) '연산研山'은 산의 모양으로 된 벼루이다.
5) '운근雲根'은 뭉게구름 모양으로 솟은 바위를 이른다.

6) '설랑雪浪'은 겉면에 물결 모양의 결이 있는 설랑석雪浪石을 이른다. 宋 蘇軾 『東坡全集』 卷21 「雪浪石」. "畫師爭摹雪浪勢, 天公不見雷斧痕."

7) '혼돈混沌'은 천지가 분화되지 않고 뭉쳐 있는 매우 질박한 상태를 이른다.

8) '설거선생雪居先生'은 동기창의 그림을 대필하던 손극홍의 호이다. '2-4-4' 참조.

9) '경상競爽'은 빼어남을 겨룬다는 말이다. 淸 錢謙益 『牧齋有學集』 卷15 「歷朝應制詩序」. "延陵兩吳君以弘文碩學, 競爽詞林."

10) '동고초당東皐草堂'은 미상이다.

11) '연하烟霞'는 안개와 노을이다. 여기에서는 산수 자연을 비유적으로 이른다.

송 미불米芾, 〈보진재연산도寶晉齋研山圖〉

 참고

본문에서 언급하고 있는 미불의 첩에는, 미불이 자신의 연산을 설씨의 집터와 바꾼 일화가 기록되어 있는 듯하다. 아마도 동기창은 이 기록을 근거로, 미불이 연산을 주고서 소기蘇顗의 집터를 얻었다는 채조의 언급이 잘못되었다고 지적한 것으로 보인다.12) 미불의 연산을 그린 손극홍의 그림을 열람하던 동기창은, 자신도 미불의 그림 한 폭을 지불하고서 동고의 초당 앞에 펼쳐진 한 조각 연하 풍경을 얻고 싶다고 말한 것이다. 청나라 왕사정은 해악암海嶽菴에서 소공과 미공의 화상에 절하고 시를 읊기를, "선인들의 풍류가 있는 곳, 암자를 위하여 연산과 바꾸었네.[前輩風流地, 爲菴易研山.]"라고 하였다.13)

12) 미불이 소기蘇顗와 물건을 교환했다는 기록이 채조蔡條의 『철위산총담』에 보인다. 『古今說海』 卷125. "李後主嘗買一硯山, 徑長纔踰尺. 前聳三十六峯, 皆大猶手指, 左右則引兩阜坡陀, 而中鑿爲硯. 及江南國破, 硯山因流轉數十人家, 爲米老元章得. 後米老之歸丹陽也, 念將卜宅, 久未就. 而蘇仲恭學士之弟, 號稱好事, 有甘露寺下瀕江一古基, 多羣木, 唐晉人所居. 時米欲得宅, 而蘇顗得硯. 於是王彦昭侍郞兄弟, 與登北固共爲之和會, 蘇米竟相易, 米後號海嶽菴者是也. 硯山藏蘇氏, 未幾索入九禁矣. [鐵圍山叢談]"

13) 淸 王士禎 「海嶽菴拜蘇米二公像」(『精華錄』 권5) 참조.

〈어락도〉에 제함 : 송나라 때의 명수인 거연, 이성, 범관 등 여러 공들이 모두 〈어락도〉를 남겼다. 이는 연파조도 장지화로부터 시작되었다. 안노공[안진경]이 지화에게 시를 지어주자, 지화가 스스로 이를 그렸던 것이다. 이 당나라 때의 아름다운 일을 후인들이 계승하여 그리면서, 어은漁隱의 뜻을 붙이는 경우가 많았다.

원말에 이르러 더욱 많아졌다. 4대가[황공망·오진·예찬·왕몽]가 모두 강남의 갈대와 물억새 사이에서 살았던 까닭에, 물고기를 낚는 정취를 익숙히 알았기 때문이었다.

교감

◎ 〈旨〉 92절(『용대별집』 권6 30엽)에 실려 있고, 끝에 '張志和畫漁翁夜傍西巖宿詩'가 있다.

題〈漁樂圖〉:宋時名手如巨然、李、范諸公, 皆有〈漁樂圖〉, 此起于烟波釣徒[1]張志和. 蓋顔魯公贈志和詩, 而志和自爲畫. 此唐勝事, 後人蒙之, 多寓意漁隱耳. 元季尤多, 蓋四大家, 皆在江南葭菼間, 習知漁釣之趣故也.

1) '연파조도煙波釣徒'는 장지화張志和의 자호이다. 그는 관직에서 물러나 강호에서 빈 낚시를 즐기면서 스스로 연파조도煙波釣徒라고 칭했다. 『신당서』 「장지화전」 참조.

「남릉수면시[남릉도중시]」의 뜻을 표현한 그림에 제함 : 강남의 고대
중이 일찍이 남릉의 도포선 위에, 두번천[두목] 시의 뜻을 그려놓았다.
당시에는 대중의 이름이 아직 알려지지 않았기 때문에 사람들이 이
를 소중히 생각하지 않았었다. 나중에 지나던 객이 훔쳐간 뒤에 이
르러서야 비로소 모두들 탄식하며 아쉬워하였다.

나는 예전에 문징중[문징명]이 이 시의 뜻을 그려놓은 것을 본 적이
있다. 내가 그 그림에 적기를, "조영록[조맹부]이 조백구의 그림을 방
하여 그린 작은 족자가 우리 집에 있는데, 화법이 절묘하다. 간혹
한 번씩 임모해보지만, 비슷하게 되지 않아 몹시 부끄럽다."라고 하
였다.

지금은 내가 문징중의 그림을 다시 보지는 못하지만, 내가 두 조
씨[조백구·조맹부]로부터 벗어났음은 알 수 있다.

명 문징명文徵明, 〈중정보월도中庭步月圖〉

題畫〈南陵水面詩〉意[1] : 江南顧大中[2], 嘗于南陵逃捕舫子上[3], 畫
杜樊川詩意. 時大中未知名, 人莫加重. 後爲過客竊去, 乃共嘆惋.
予曾見文徵仲畫此詩意, 題曰 "吾家有趙榮祿倣趙伯駒小幀, 畫妙
絶. 間一摹之, 殊愧不似." 今予不復見徵仲筆, 去二趙可知矣.

1) 두목의 「남릉도중南陵道中」의 뜻을 표현했다는 말이다. '2-3-43' 참조.
2) '고대중顧大中'은 송나라 화가로 강남인江南人이다. 인물과 우마·화죽에 능하였다.
3) '도포방자逃捕舫子'는 도망한 죄인을 체포하기 위해 운행하던 작은 배이다. 다른 본에
 는 도포逃捕가 순포사巡捕司로 되어 있다. 『宣和畫譜』 卷7 「顧大中」, "嘗於南陵巡捕司
 舫子臥屏上, 畫杜牧詩. … 人初不知其名, 未甚加重. 後爲過客宿舫中, 因竊去, 乃更
 歎息."

교감

◎ 〈旨〉 133절(『용대별집』 권6 42엽)에 실
 려 있다.
◎ '逃'는 〈旨〉에 '巡'이다.
◎ '杜樊川詩意'는 〈旨〉에 '樊川南陵
 水面詩意'이다.
◎ '過客'은 〈旨〉에 '客'이다.
◎ '予'는 〈旨〉에 '余'이다.
◎ '曾'은 〈梁〉·〈董〉에 '會'이다.
◎ '幀'은 〈旨〉에 '幅'이다.
◎ '畫'는 〈旨〉에 '畫法'이다.
◎ '予'는 〈旨〉에 '余'이다.

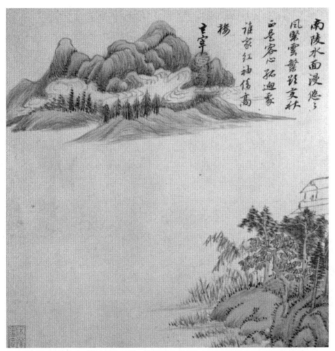

南陵水面漫々

風緊雲輕欲

正是客心孤迥處

誰家紅袖傍高

樓

玄宰

명 동기창董其昌, 〈산수도山水圖〉, 북경 고궁박물원. 두목의 「남릉도중」을 그린 그림.

🌸 참고

일찍이 고대중이 두목의 「남릉도중」이라는 시를 그렸다. 동기창은 문징명의 것을 보았
고, 그때 조맹부와 조백구의 경지를 넘볼 수 없다고 고백했다. 하지만 이제 와서 돌아보
니, 문징명의 그림은 다시 볼 수 없어 논할 수 없지만, 적어도 두 사람의 한계는 이미 스
스로 넘어섰음을 자각할 수 있다고 말한 것으로 이해된다.

그림에 제함 : 칠석에 배를 오창[소주 창문]에 정박하니, 장모강[미상]이 나에게 그림을 팔았다. 매화도인[오진]이 거연을 방하여 그린 큰 화폭이 있는데, 수묵이 임리淋漓하고 구름과 안개가 출몰하여, 거연과 더는 우열을 가릴 수 없을 정도다.

또한 고극공이 그린 〈운산추제〉와, 사백성이 동원을 배워서 그린 〈여산관폭도〉도, 모두 훌륭한 그림이었다.

원 고극공高克恭, 〈운횡수령雲橫秀嶺〉, 대만 고궁박물원

題畵 : 七夕泊舟吳閶[1]), 張慕江[2])以畵售于余. 有梅花道人大軸倣巨然, 水墨淋漓, 雲烟呑吐, 與巨然不復甲乙[3]). 又高克恭〈雲山秋霽〉, 與謝伯誠[4])學董源〈廬山觀瀑圖〉, 皆奇筆也.

1) '오창吳閶'은 소주의 서문에 해당하는 창문閶門을 가리킨다. 번화하고 물산이 풍부하기로 유명하다.
2) '장모강張慕江'은 미상이다.
3) '갑을甲乙'은 서로 우열을 다툼을 이른다.
4) '사백성謝伯誠'은 임양인任陽人이다. 동원의 법을 배웠다고 한다. 『式古堂書畵彙考』卷 52 「謝伯誠瀑布圖」, "[焦墨山水, 下有高士, 紅衣素裳, 立雙松間.] 任陽謝伯誠, 畵法絶軼. 得董北苑風致. 今觀瀑布圖, 飄飄然有凌雲氣."

막추수[막시룡]의 그림에 제함 : 막정한[막시룡]이 송광록[송방]을 위해 이 그림을 그린 것이 기묘년(1579) 가을이다. 당시에 나는 함께 구경하다가 혀를 내두르며 찬탄했었다. 이제 이미 20년이 지난 일이다.

중문[미상]이 이를 좋아하여 보살피고 아끼기를 특히 심하게 한다. 소주에서 송강을 지나다가 들렀는데, 꼼꼼하게 검속하고 싸서 보관하기를 철저하게 하여, 차마 다른 사람의 손에 굴러 들어가지 못하게 하였다. 또한 우정 때문이다.

題莫秋水[1]畫 : 莫廷韓爲宋光祿[2]作此圖, 在己卯之秋. 時余同觀, 咄咄[3]稱賞, 今已二十年事矣. 仲文[4]愛之, 護惜[5]特甚. 自蘇過松, 周撿襲藏[6]備至[7], 不忍轉入它氏手, 亦交誼[8]也.

1) '막추수莫秋水'는 막시룡莫是龍으로 '추수秋水'는 그의 호이다. 자는 정한廷韓이다. '1-2-14' 참조.
2) '송광록宋光祿'은 광록시 감사光祿寺監事를 지냈던 송방宋邦이다. '2-4-11' 참조.
3) '돌돌咄咄'은 놀라서 탄식하는 소리이다. 陸機 「詠老」(『예문유취』 권18), "冉冉逝將老, 咄咄奈老何."
4) '중문仲文'은 미상이다. 다만 문맥으로 보면 송방을 이르는 말일 듯하다. 『신역』(160쪽)은 고정의顧正誼의 자라고 하였으나 확실하지 못하다. 고정의의 자는 중방仲方이다.
5) '호석護惜'은 좋아하여 아끼고 보호한다는 말이다.
6) '습장襲藏'은 잘 포장하여 소중하게 보관하여 둔다는 뜻이다.
7) '비지備至'는 갖추기를 매우 꼼꼼하게 한다는 말이다. 唐 元稹 『元氏長慶集』 卷59 「告贈皇考皇妣文」, "慈訓備至, 不肯乃立."
8) '교의交誼'는 친구 사이의 우정을 이른다. 元 楊瑀 『山居新話』 卷1, "交誼如此, 誠不減古人也."

주운래[주국성]의 그림에 제함 : 경도[주국성]가 미호아[미우인]의 묵희 그림을 그렸는데, 고상서[고극공]보다 못하지 않다. 이를 보니 내 벼루를 태워버리고 싶어진다.

題朱雲來[1]畫 : 敬韜作米虎兒墨戲, 不減高尙書. 閱此欲焚吾硯[2].

⊙ '畫'는 〈梁〉·〈董〉에 '圖'이다.

1) '주운래朱雲來'는 주국성朱國盛으로 '운래雲來'는 그의 자이다. '1-4-16' 참조.
2) '분오연焚吾硯'은 붓과 벼루를 없애 한묵의 일을 그만둔다는 말이다. 그리고 싶을 만큼 주국성의 그림이 뛰어남을 뜻한다. '1-2-12' 참조.

송 미우인米友仁, 〈운산묵희도雲山墨戲圖〉, 북경 고궁박물원

예운림[예찬]의 그림에 제함 : 예운림의 그림이 있느냐 없느냐를 가지고 강동 사람들은 청淸과 속俗을 구분한다.

내가 소장한 〈추림도〉에는, "구름 걷히니 산이 높아 보이고, 낙엽 지니 바람이 센 줄 알겠네. 정자 밑에 인적은 보이지 않고, 석양녘에 가을빛이 담박하여라."라는 시가 적혀 있다. 그 운치가 몹시 빼어나니, 자구[황공망]와 산초[왕몽]의 위에 있어야 마땅하다.

원 예찬倪瓚, 〈추림야흥도秋林野興圖〉, 메트로폴리탄 미술관

題倪雲林畫 : 雲林畫, 江東[1]人以有無論淸俗. 余所藏〈秋林圖〉, 有詩云 "雲開見山高, 木落知風勁. 亭下不逢人, 夕陽澹秋影."[2] 其韵致超絕, 當在子久、山樵之上.

1) '강동江東'은 강남 지역을 이른다. 장강이 무호蕪湖에서 남경에 이르는 동안 서남쪽에서 동북쪽으로 흘러가므로 강의 동쪽이 곧 강의 남쪽이 되어 이렇게 이른다.
2) 예찬의 〈제추림도題秋林圖〉라는 시이다. 元 倪瓚『淸閟閣全集』卷3「題秋林圖[一作陳則題雲林畫林亭遠岫]」.

교감

◎ 〈旨〉124절(『용대별집』 권6 39엽)에 실려 있다.

그림을 논함 : 원나라 때에 회화의 도가 가장 성하였는데, 오직 동원과 거연의 화풍이 독보적으로 유행하였다. 그 밖에는 모두 곽희를 종주로 삼았다. 그중에 유명한 자로 조운서[조지백], 당자화[당체], 요언경[요정미], 주택민[주덕윤] 등이 배출되었다. 하지만 이들 열 사람이 황공망이나 예찬 한 사람을 당해낼 수 없다.

이는 시대의 풍상이 그렇게 만들었기 때문이다. 또한 조문민[조맹부]이 사람들을 깨우치고 환기시켜 품격과 안목이 모두 바르게 되었기 때문이다.

내가 원말 4대가의 그림을 좋아하지 않는 사람이 아니지만, 그럼에도 곧장 그 원류로 거슬러 올라가서 동원과 거연으로 돌아가려는 것은, 역시 세상 사람들의 안목을 바꾸어주기 위해서이다. 정남우[정운붕]는 이로 인해 그림의 도가 일변하였다고 평하였다.

論畫 : 元時, 畫道最盛, 惟董、巨獨行, 此外皆宗郭熙. 其有名者, 曹雲西[1], 唐子華[2], 姚彦卿[3], 朱澤民[4]輩出, 其十不能當黃、倪一. 蓋風尙使然, 亦由趙文敏提醒[5], 品格眼目皆正耳. 余非不好元季四家畫者, 直泝其源委, 歸之董、巨, 亦頗爲時人換眼. 丁南羽[6]以爲畫道一變.

1) '조운서曹雲西'는 원의 조지백曹知白(1272~1355)으로 '운서雲西'는 그의 호이다. '2-4-1' 참조.
2) '당자화唐子華'는 원의 당체唐棣(1296~1364)이다. '2-2-28' 참조.
3) '요언경姚彦卿'은 원나라 말에 활동하던 화가 요정미姚廷美이다. '2-2-28' 참조.
4) '주택민朱澤民'은 원의 주덕윤朱德潤으로 '택민澤民'은 그의 자이다. '2-2-28' 참조.

교감

◎ 〈眼〉 72절에 실려 있다.
◉ '此外'는 〈眼〉에 '外此'이다.
◉ '黃倪'는 〈眼〉에 '倪黃'이다.
◉ '余'는 〈眼〉에 '予'이다.
◉ '者'는 〈眼〉에 없다.

5) '제성提醒'은 주의를 환기시키고 지적하여 깨우치도록 만든다는 뜻이다. 『朱子語類』
卷11「讀書法下」. "且如看大學在明明德一句, 須常常提醒在這裏. 他日長進, 亦只在
這裏."
6) '정남우丁南羽'는 동기창의 친구인 정운붕丁雲鵬(1547~1628)으로 '남우南羽'는 그의 자이
다. 호는 성화거사聖華居士이고, 안휘 휴녕인休寧人이다.

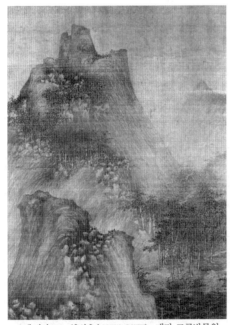

오대 거연巨然, 〈층암총수도層巖叢樹圖〉, 대만 고궁박물원

참고

회화의 도가 성하던 원대에 동원과 거연의 화법이 크게 유행하였다. 곽희의 법을 배우
는 자도 있으나, 이제 그 영향은 미약하다. 곽희를 배운 열 사람이 동원과 거연을 배운
황공망 한 사람을 당해낼 수 없다고 말할 수 있을 정도다.
이렇게 된 가장 큰 이유의 하나는 시대의 풍상이 변한 것이다. 또 하나의 이유는 조맹부
가 동원과 거연의 화법에 주목하여 세상의 안목을 환기시키고 화법을 일변시킨 것이다.
동기창이 원말 4대가를 건너뛰고서 동원과 거연에 더 주목하는 이유도, 세상의 주의를
환기시켜 안목을 바로잡으려는 데에 있다.

권3_ 1. 일을 기록함

記事

畫禪室隨筆

나는 광릉[양주]에서 사마단명[사마광]이 그린 산수를 보았다. 세밀함과 공교함이 지극하여 이성과 몹시 비슷하다. 송나라와 원나라 사람들의 제발이 많으나 화보에는 모두 실려 있지 않다. 이로써 옛사람들이 명성을 피하고자 하였음을 알 수 있다.

予在廣陵¹⁾, 見司馬端明²⁾畫山水. 細巧之極, 絕似李成. 多宋·元人題跋, 畫譜俱不載. 以此知古人之逃名³⁾.

1) '광릉廣陵'은 현재 강소성 양주揚州 지역의 옛 이름이다.
2) '사마단명司馬端明'은 사마광司馬光(1019~1086)으로 자는 군실君實이다. 단명전대학사端明殿大學士를 지낸 적이 있어 '사마단명'으로 불린다. 『역대화사휘전歷代畫史彙傳』에서 『도회보감』을 인용하면서 원나라 사람들의 사이에 따로 "司馬端明, 號君實, 山水細巧, 絕似李成."이란 조목을 끼워 넣었는데, 이는 정작 『도회보감』에는 없는 내용이다. 동기창의 위 기록에 따른다면, 『역대화사휘전』에서 사마단명을 원대의 화가로 분류한 것은 분명한 오류이다.
3) '도명逃名'은 명성이 나기를 꺼려서 피하고 자처하지 않는다는 말이다.

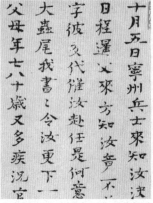

송 사마광司馬光,〈영주첩寧州帖〉, 상해박물관

🌸 교감

◎〈旨〉98절(『용대별집』권6 32엽)에 실려 있고, 끝에 '王弇洲嘗跋作張端衡後見陸放翁集始知其誤跋畫最非易事'가 있다.
◎ '予'는〈旨〉에 '余'이다.
◎ '司馬端明'은〈旨〉에 '司馬端衡'이다.
◎ '人'은〈旨〉에 없다.

금년에 백하[남경] 지역을 유람하다가 저수량의 「서승경」을 보았다. 결구가 굳세어 「황정경」과 「동방삭화상찬」을 벗어난 독특한 필의가 있었다.

고호두[고개지]의 〈낙신부도〉로는 바꿔주지 않아서 200금을 더 보태어 보상해주겠다고 했지만, 끝까지 아끼면서 고집스럽게 내어놓지 않았다. 이 때문에 배를 타고 돌아오는 여러 날 동안 마음이 상하여 미련이 사라지지 않았다.

그러나 그 필법을 아직도 본떠서 베낄 수 있어서 결국 이 논을 쓰게 되었다. 그래도 열에 두셋은 비슷하게 되었다. 만약 「서승경」이 곧장 내 손에 들어왔다면, 반드시 지금처럼 그 필의를 기억하지는 못하였을 것이다.

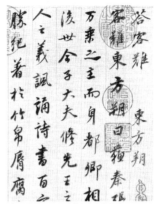

명 동기창董其昌, 〈임동방삭답객난臨東方朔答客難〉, 요녕성박물관

今年游白下[1), 見褚遂良〈西昇經〉, 結搆遒勁, 于〈黃庭〉、〈像贊〉[2) 外, 別有筆思. 以顧虎頭[3)〈洛神圖〉易之不得, 更償之二百金, 竟靳固不出. 登舟作數日惡[4), 憶念不置. 然筆法尙可摹儗, 遂書此論, 亦十得二三耳. 使〈西昇經〉便落子手, 未必追想若此也.

1) '백하白下'는 남경南京의 별칭이다. '2-2-23' 참조.
2) '황정상찬黃庭像贊'은 「황정경」과 「동방삭화상찬」이다. 왕희지는 영화 12년(356) 5월 24일에 「황정경」을 쓰고, 같은 달 13일에 하후담侯湛이 지은 「동방삭화상찬」을 써서 왕경인王敬仁에게 준 바 있다. 明 張丑 『淸河書畵舫』 卷2상 「晉·王羲之」, "以永和十二年五月十三日, 寫畵像贊. 五月廿四日, 寫黃庭經."
3) '고호두顧虎頭'는 고개지顧愷之이다. '호두虎頭'는 어릴 때의 자이다. '1-3-33' 참조.
4) '수일악數日惡'은 여러 날 동안 마음이 즐겁지 않음을 이른다. 『世說新語』 「言語」, "謝太傅語王右軍曰 '中年, 傷於哀樂, 與親友別, 輒作數日惡', 王曰 '年在桑楡, 自然至此, 正賴絲竹陶寫, 恒恐兒輩覺損欣樂之趣'"

🌸 교감

◎ 〈品〉(『용대별집』 권4 27엽)에 '今年遊白下, 見褚遂良西昇經, 結構遒好, 於黃庭像贊外有筆思. 米元章以爲經生書. 又云是一種好僞物. 余曾以顧虎頭洛神圖易之, 主人迫欲朱提, 力不能有, 遂落賈人手, 如美人爲沙叱利擁去矣.'이다. '주제朱提'는 운남성 지역에 있는 산의 이름으로 은銀의 생산지로 유명하다. '사질리沙叱利'는 사타리沙吒利를 이른다. '사타'는 복성이다. 당나라 한굉韓翃의 애첩 류씨柳氏가 번장蕃將 사타리에게 납치되었을 때에 우후虞侯 허준許俊이 그녀를 구하여 한굉에게 돌려보낸 일이 있다. 許堯佐 「柳氏傳」(『태평광기』 권485) 참조.

⊙ '不得'은 〈梁〉에 '主人迫欲朱提, 力不能有, 遂落賈人手, 如美人爲沙叱利擁去矣.'이다.

⊙ '儗'는 〈梁〉·〈董〉에 '擬'이다.

서가는, 호방하고 초일하여 기개가 있으면서도 자신만의 결구로 엮어냄을 최고의 표준으로 삼는다.

「서승경」은 비록 준수하고 아름답지만, 아쉽게도 법에 구속되어 있다. 그래서 미만사[미불]가 그다지 마음에 즐기지 않았던 것이다. 하지만 아이들이 이를 잘 배운다면, 또한 시속에 맞는 글씨를 얻을 수 있다. 소해 글씨를 쓰는 기회에 기록한다.

書家, 以豪逸有氣能自結撰爲極則. 〈西昇〉雖俊媚, 恨其束於法, 故米漫仕不甚賞心. 若兒子輩能學之, 亦可適俗. 因作小楷書記之.

교감

◎ 본 절(書家 … 記之)은 〈사고본〉에 없다. 〈梁〉·〈董〉에 근거하여 보충하였다. 〈品〉(『용대별집』 권4 27엽)에 실려 있고, 앞에 '今年遊 … 擁去矣.'가 있다. '3-1-2' 참조.

"임금을 전송하던 자가 언덕에서 지켜보다가 돌아가고 나면, 임금
도 이로부터 멀어지는 것이다."

　송자경[송기]은 『장자』를 읽다가 이 글귀에 이르면, 결국 눈물로 수
건을 적시려고 하였다. 내가 북쪽으로 올라가 한산에 정박하여 여러
군자를 송별하는 자리에서 이 구절을 뽑아서 썼다.

　"送君者, 望厓而返, 君自此遠[1]." 宋子京[2]讀《莊子》至此, 遂欲沾
巾[3]. 予北上[4]泊寒山, 爲送別諸君子拈之.

1) 『莊子』「山木」. "送君者, 皆自崖而反, 君自此遠矣."
2) '송자경宋子京'은 송기宋祁이다. 자경子京은 그의 자이다.
3) '첨건沾巾'은 많은 눈물을 흘려 수건을 적신다는 말이다.
4) '북상北上'은 임진년에 상경한 일을 이른다. '1-3-10' 참조.

 교감

◦ '望厓'는 〈梁〉·〈董〉에 '自崖'이다.

〈동기창제董其昌題〉
〈종백학사宗伯學士〉
〈동기창인董其昌印〉

〈동기창지董其昌識〉
〈창창〉

메추라기를 싸우게 하는 놀이가 강남에 있는데, 모두 조롱 안에서
이루어진다.

근래 오문[소주] 사람이 처음으로 조롱을 열어 건물 뜰에서 하루 종
일 서로 싸우다가, 다시 조롱 안으로 들어가 물을 마시고 먹이를 쫄
수 있게 하였다. 이 또한 태평한 시대의 한가로운 일이다.

鬪鵪鶉, 江南有此戱, 皆在籠中. 近有吳門人, 始開籠, 于屋除
中, 相鬪彌日, 復入籠飮啄, 亦太平淸事.

명 작자미상, 〈주첨기투암순도朱瞻基鬪鵪鶉圖〉, 북경 고궁박물원

　　나는 중순[진계유]과 함께 동짓달에 춘신포[황포]에서 출발했다. 집에서 100리를 벗어날 때까지 10일 동안 배를 띄워, 바람 따라 동서로 흘러 다녔고 구름과 더불어 아침부터 저녁까지 보냈다.

　　청하지 않았던 벗들을 모아 메어두지 않은 배를 타고서 술병과 술잔을 두고 마주하여 마시면서 틈틈이 한묵을 창작하기도 하였다. 오원[소주]에서는 진랑[진양]의 무덤에 술을 올리고 형만[형주]에서는 난찬[예찬]의 자취를 찾으니, 진실로 가슴으로 구구[태호]를 삼킨 듯하고 눈앞에 은하수를 마주한 듯하였다.

　　대개 늙음이 이르면 몸이 쇠약해져서, 마치 우연히 이 세상에 와서 잠시 머물고 있는 것처럼 여겨진다. 인생이 밥 짓는 사이에 꾼 헛된 꿈과 같음을 이미 깨달았는데, 어찌 촛불을 밝히고 노는 일을 함부로 할 수 있겠는가. 머물러 있을 때에는 한 언덕 한 골짜기 사이에서 구중·양중과 무리가 될 뿐이고, 밖에 나갈 때에는 천 봉우리 만봉우리 사이에서 한만과 짝을 이룬다. 이에 우리 두 사람은 오래된 이 우호를 돈독히 할 뿐이다.

교감

◎ 『용대별집』(권4 「잡기」 6엽)에 실려 있다.
⊙ '飮'은 『용대별집』에 '리'이다.
⊙ '已'는 〈梁〉·〈董〉에 '以'이다.
⊙ '梁'은 〈梁〉·〈董〉에 '梁'이다.
⊙ '峰'은 〈和〉·『용대별집』에 '壑'이다.
⊙ '予'는 『용대별집』에 '余'이다.

　　余與仲醇[1], 以建子之月[2], 發春申之浦[3], 去家百里, 泛宅[4]淹旬, 隨風東西, 與雲朝暮. 集不請之友, 乘不繫之舟, 壺觴對飮, 翰墨間作. 吳苑[5]酹眞娘[6]之墓, 荊蠻[7]尋嬾瓚[8]之踪, 固已胸呑具區[9], 目瞠雲漢矣. 夫老至則衰, 倘來[10]若寄[11]. 旣悟炊粱之夢[12], 可虛秉燭之遊[13]. 居則一丘一壑, 唯求羊[14]是羣, 出則千峰萬峰, 與汗漫[15]爲侶.

茲子兩人, 敦此尻好耳.

1) '중순仲醇'은 진계유陳繼儒의 자이다. '1-4-42' 참조.

2) '건자지월建子之月'은 날이 어둑해질 무렵에 북두칠성의 자루 부분이 자방子方을 가리키는 달이다. 음력 11월, 곧 동짓달로 자월子月이라고 한다.

3) '춘신포春申浦'는 상해의 황포黃浦를 이른다. 이곳을 춘신강春申江, 또는 신강申江이라고 한다. 전국 시대에 춘신군春申君 황헐黃歇이 강을 터서 이렇게 부른다고 한다.

4) '범택泛宅'은 배를 집 삼아 강호를 흘러 다님을 이른다.

5) '오원吳苑'은 오왕吳王의 동산 장주원長洲苑이다. 오현吳縣 서남쪽에 있으며 소주의 별칭으로 쓰인다.

6) '진랑眞娘'은 당대 오吳 땅의 기생 진양眞孃이다. 소주의 호구虎丘 서쪽에 그녀의 무덤이 있는데 화려하여 많은 시인들이 시로 읊었다고 한다.

7) '형만荊蠻'은 형주 지역이다. '荊'은 형주를 이르고, '蠻'은 형주와 그 이남 지역을 이른다. 『詩經』 「小雅·采芑」, "蠢爾蠻荊, 大邦爲讎. [蠻荊, 荊州之蠻也.]"

8) '난찬嫻瓚'은 예찬의 별칭이다. 나찬嫻瓚이라고도 한다.

9) '구구具區'는 태호太湖를 이른다. 宋 鄭樵 『爾雅注』卷上, "吳越之間有具區. [今平江吳縣南太湖, 是禹貢曰震澤.]"

10) '당래儻來'는 당래儻來이다. 뜻하지 않게 우연히 도래함을 의미한다. 宋 黃庭堅 『山谷集』卷17 「北京通判廳賢樂堂記」, "古之人, 觀乎儻來若寄, 於我如浮雲之外物."

11) '약기若寄'는 본디의 자리가 아닌 곳에 잠시 머무름을 이른다. 잠시 세상에 머무르는 인생의 덧없음을 비유한 말이다. 『莊子』 「繕性」, "今之所謂得志者, 軒冕之謂也. 軒冕在身, 非性命也. 物之儻來, 寄也. 寄之其來不可圉, 其去不可止."

12) '취량지몽炊粱之夢'은 기장밥을 짓는 사이의 꿈이다. 노생盧生이 한단의 객점에서 도사 여옹呂翁을 만나 자신의 곤궁한 신세를 한탄하자, 여옹이 베개 하나를 주면서 베고 자면 영화를 누릴 수 있다고 하였다. 이에 노생은 이를 베고 잠들어 온갖 부귀영화를 누릴 수 있었으나 깨어보니 잠들기 전에 짓던 기장밥이 채 익기도 전이었다고 한다. 沈旣濟 「枕中記」(『문원영화』 권833) 참조

13) '병촉지유秉燭之遊'는 등불을 켜놓고 밤낮을 계속하여 논다는 말이다. 唐 李白 「春夜宴桃李園序」, "浮生若夢, 爲歡幾何, 古人秉燭夜游, 良有以也."

14) '구양求羊'은 한나라 은사인 구중求仲과 양중羊仲을 이른다.

15) '한만汗漫'은 전설 속의 신선이다. 진나라 노오盧敖가 북해의 몽곡산蒙穀山에서 한 사람을 만났는데 빗돌 뒤로 달아나 거북이 등껍질에 앉아 조개를 먹었다고 한다. 노오가 자신을 소개하면서 사방을 두루 다녔으나 아직 북음北陰을 가보지 못했으니 함께 유람하자 했다. 그가 이를 듣고서 웃으며, 크고 넓은 우주에서 겨우 한 구석을 보았을 뿐인데 다 보았다고 하니 너무 지나치지 않느냐고 하고서, "나는 한만汗漫과 구천 밖에서 약속이 있어 오래 있을 수 없다."고 하더니 몸을 솟구쳐 구름 속으로 사라져버렸다고 한다. 『회남자』 「도응훈」 혹은 『논형』 「도허」 참조.

　나는 민 지역을 유람할 때에 기인을 만나 섭생에 관한 신기한 비결에 대해 이야기를 나누었다. 그는 「황정경」 내편을 읽다가 밤에 오장의 신을 만나보고서 자신의 허한 곳과 실한 곳을 알게 되어 채우기도 하고 덜기도 하였다고 한다.

　대개 도가의 경전에서는 전해지지 않는 방법이다. 하지만 모름지기 훈채와 술과 기방姚房을 끊어야 수행할 수 있는 방법이다. 지금도 그 말이 괴이하게 생각된다.

교감

⊙ '藏'은 〈董〉에 '臓'이다.
⊙ '愧'는 〈梁〉·〈董〉에 '媿'이다.

　余游閩中[1], 遇異人, 談攝生奇訣. 在讀〈黃庭〉內篇, 夜觀五藏神[2], 知其虛實, 以爲補瀉[3]. 蓋道藏[4]所不傳. 然須斷葷酒[5]與溫柔鄕[6], 則可受持. 至今愧其語也.

1)　'민중閩中'은 오대십국 시대에 민국閩國의 근거지였던 복건福建 지역의 별칭이다.
2)　'오장신五藏神'은 오장신五臓神이다. 도가에서는 인간의 오장에 각기 신이 있다고 생각했다. 곧 심신心神, 폐신肺神, 간신肝神, 신신腎神, 비신脾神을 이른다. 『황정내경경黃庭內景經』참조.
3)　'보사補瀉'는 병을 치료하는 두 가지 원칙이다. 허虛한 증세를 치료하기 위해 보태어 넣는 것을 '보補'라 하고, 실實한 증세를 치료하기 위해 풀어내어 소통시키는 것을 '사瀉'라 한다.
4)　'도장道藏'은 불가의 대장경처럼, 도가의 모든 경전을 아우른 총서를 이른다.
5)　'훈주葷酒'는 파, 마늘 따위의 냄새가 나는 채소와 술을 이른다.
6)　'온유향溫柔鄕'은 미색이 있는 규방이나 그 미색을 이른다.

칠석에 태수 왕우성이 자신의 집 동산으로 초대하여 술을 마셨다. 그 동산은 바로 문각[왕오]이 노년을 보내던 곳으로, 당자외[당인]와 도원경[도목]을 비롯한 여러 사람들이 그를 위해 마련해주었다.

이날 그가 선대에 소장하던 명화를 꺼내어 보여주었다. 조천리[조백구]의 〈후적벽부〉 1축과 조문민[조맹부]의 〈낙화유어도〉·〈계산선관도〉가 있었다. 또 노미[미불]의 〈운산〉과 예운림[예찬]의 〈어장추제〉와 매도인[오진]의 〈어가락수권〉과 이성의 〈운림권〉도 있었다. 모두 희대의 보물이다.

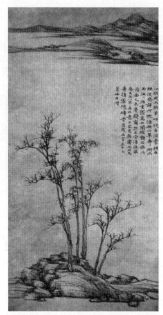

원 예찬倪瓚, 〈어장추제도漁莊秋霽圖〉, 상해박물관

七夕, 王太守禹聲[1], 招飮于其家園. 園卽文恪[2]所投老, 唐子畏[3]、郝元敬[4]諸公, 爲之點綴者. 是日出其先世所藏名畫, 有趙千里〈後赤壁賦〉一軸, 趙文敏〈落花游魚圖〉、〈谿山仙館圖〉. 又老米〈雲山〉, 倪雲林〈漁莊秋霽〉, 梅道人[5]〈漁家樂手卷〉, 李成〈雲林卷〉, 皆希代寶也.

1) '왕우성王禹聲'은 왕오王鏊의 증손으로 만력 연간에 진사가 되었다.
2) '문각文恪'은 호부상서를 지냈던 왕오王鏊의 시호이다. 자는 제지濟之이다.
3) '당자외唐子畏'는 당인唐寅(1470~1524)으로 자는 백호伯虎·자외子畏, 호는 육여六如이다.
4) '학원경郝元敬'은 '도원경都元敬'의 오기이다. 도목都穆(1458~1525)으로 '원경元敬'은 그의 자이다.
5) '매도인梅道人'은 오진吳鎭(1280~1354)의 호이다. 자는 중규仲圭이다.

내가 부절을 지니고서 초번[장사]을 다녀오는 길에, 일찍이 저녁에 제풍대에 배를 정박한 적이 있다. 곧 주랑[주유]이 싸우던 적벽이 있는 곳으로서 가어현에서 남쪽으로 70리 떨어져 있다.

비가 지나간 뒤에 곧 모래밭 사이에서 화살촉이 튀어나와 있었다. 마을 사람이 화살촉을 주워 나에게 보이면서 시험해보라고 청했는데 불을 사용하면 사람을 상하게 할 수 있었다. 이는 당시에 독약을 써서 만들었던 것이다. 자첨[소식]이 노래하던 적벽은 황주에 있으니 옛 적벽은 아니다.[임진년(1592) 5월이다.]

청 장조張照, 〈임동기창서후적벽부臨董其昌書後赤壁賦〉. 동기창이 계축년(1613) 8월 4일에 쓴 것을 장조가 임모한 것이다. 장조는 발문에서 "비록 양양(미불)의 법을 사용하였으나 파공(소식)의 신수가 갖추어져 있다. 진적 중에서 이러한 합작은 많이 볼 수 없다.[雖用襄陽法, 而具有坡公神髓在. 眞跡中, 如是合作, 亦不多覯.]"라고 하였다.

余持節楚藩[1]歸, 曾晩泊祭風臺[2]. 卽周郞 赤壁[3], 在嘉魚縣南七十里. 雨過, 輒有箭鏃于沙渚間出. 里人拾鏃視予, 請以試之, 火能傷人. 是當時毒藥所造耳.[4] 子瞻賦赤壁在黃州, 非古赤壁也.[壬辰五月].

1) '초번楚藩'은 장사長沙의 길왕부吉王府, 곧 길번吉藩을 이른다.
2) '제풍대祭風臺'는 적벽에서의 전투 중에 제갈량이 남동풍을 빌기 위해 산 위에 쌓았다고 하는 칠성단을 이른다. 칠성제풍대七星祭風臺라고도 한다.
3) '주랑周郞'은 오吳나라 장수 주유周瑜(175~210)로 자는 공근公瑾이다. 건안 13년(208)에 군사를 이끌고 남하하여 적벽에 있던 조조曹操의 군진으로 섶과 기름을 실은 배를 타고 들어가 화공火攻을 펴서 크게 격퇴하였다. 『三國志·吳志』 卷9 「周瑜」 참조.
4) 독초를 달여서 화살촉에 발라 치명상을 입히는 무기로 사용하였음을 이른다. 『後漢書·西域傳西夜』. "西夜國地生白草, 有毒. 國人煎以爲藥, 傅箭鏃, 所中卽死."

원나라의 이씨[미상]에게 옛날 종이가 있었는데 두 길쯤 되는 길이에 윤택하고 부드러웠다. 4대를 전하여 문민[조맹부]에게 글씨를 부탁하자 문민이 감히 붓을 대지 못하고서 겨우 그 끝에 발문을 적었을 뿐이었다. 또 문징중[문징명]에 이르러서는 겨우 한 줄로 서명하였을 뿐이다. 언제나 비로소 쓸 수 있게 될지 모르겠다.

元 李氏有古紙, 長二丈許, 光潤細膩. 相傳四世, 請文敏書, 文敏不敢落筆, 但題其尾. 至文徵仲, 止押字[1]一行耳. 不知何時乃得書之.

1) '압자押字'는 이름을 적는 서명을 이른다.

명 문징명文徵明, 〈취옹정기醉翁亭記〉, 대만 고궁박물원

꽃교감

◎ 『용대별집』(권4 「잡기」 3엽)에 실려 있다.
⊙ '文敏'은 『용대별집』에 '趙文敏'이다.

내가 전에 수레를 몰아 팽성[서주]에 갔었는데, 발자국 소리로 마음이 어수선해져서 견딜 수 없었다. 게다가 무더위가 힘들기도 하여 곡수[송강]의 탑상으로 말머리를 돌려 가서 세 달을 요양했다.

그때 중순[진계유]이 소장하던 나무옹이 화로와 왕우군[왕희지]의 「월반첩」 진적과 오도자의 〈관음변상도〉와 송판 『화엄경』·『존숙어록』을 가지고 와서 나에게 보여주었다. 방장 안에는 오직 책상 하나를 놓아두고 서로 마주 앉아 있었을 뿐 전혀 붓과 벼루는 놓아두지 않았다.

그러던 어느 날 비를 뿌리던 창문이 고요해지자 오문[소주]의 손숙달[손지]이 나에게 그림 그리는 일을 부탁하여 여행을 기록해두려고 하였다. 그래서 마침내 그를 위해 우옹[예찬]의 필의로 그렸다. 장안[북경]에서 지내는 나그네도 이런 한적함이 있을는지 모르겠다.

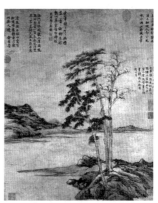

원 예찬倪瓚, 〈소림도疏林圖〉

余頃驅車彭城[1], 不勝足音[2]之懷. 又有火雲[3]之苦, 迴馭谷水[4]塔上[5], 養痾[6]三月. 而仲醇挾所藏木癭爐[7]、王右軍〈月半帖〉眞蹟、吳道子〈觀音變相圖〉、宋板《華嚴經》·《尊宿語錄》視余. 丈室[8]中惟置一牀, 相對而坐, 了不蓄筆研. 旣雨窓靜闃, 吳門孫叔達[9], 以畫事屬余紀游, 遂爲寫迂翁筆意. 卽長安游子, 能有此適否.

1) '팽성彭城'은 서주徐州의 옛 이름이다.
2) '족음足音'은 사람의 발자국 소리이다.
3) '화운火雲'은 여름의 불볕더위를 이른다.
4) '곡수谷水'는 강소 송강松江의 별칭이다. 明 陶宗儀 『輟耕錄』 卷30 「詩讖」, "谷水·雲間,

교감

◎ 〈旨〉 62절(『용대별집』 권6 19엽)에 실려 있다.
⊙ '驅'는 〈旨〉에 '馳'이다.
⊙ '爐'는 〈旨〉에 '鑪'이다.
⊙ '視'는 〈梁〉·〈董〉·〈旨〉에 '示'이다.
⊙ '牀'은 〈旨〉에 '床'이다.
⊙ '研'은 〈旨〉에 '硯'이다.
⊙ '遂'는 〈旨〉에 없다.

皆松江別名也."

5) '탑상塔上'은 미상이다. 동기창은 이곳의 사찰에 기거하고 있었던 것으로 보인다.

6) '양아養疴'는 병을 조리한다는 말이다.

7) '목영로木癭爐'는 나무의 몸통 밖으로 융기한 옹이 따위의 부분을 재료로 조각하여 만든 화로이다.

8) '장실丈室'은 본래 유마거사가 거하던 사방 한 길의 작은 방을 이르던 말이다. 이후 절의 주지가 거하는 방이나 협소한 방을 이르는 말로 쓰인다.

9) '손숙달孫叔達'은 명말의 서화가 손지孫枝이다. 자는 숙달叔達, 호는 화림華林이다. 오현吳縣 사람으로 문징명의 화법을 배웠다.

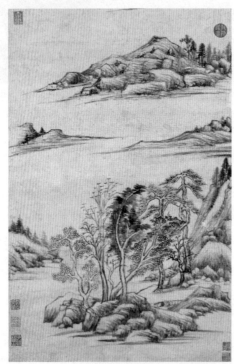

명 동기창董其昌, 〈방예찬필의倣倪瓚筆意〉, 대만 고궁박물원

원상서는 며느리에게 잠방이가 없었고 손녀가 배고파서 목을 매어 죽었다. 하지만 상서는 먹기를 잘하여 배부르게 만들 수 없을 정도였다. 매번 가막조개를 사서 저녁 식사를 하는데 한 말은 먹어 치울 수 있었다.

어느 한 문생이 10금을 보내자 곧 셋으로 나누어 봉하여 한 봉을 소매 안에 넣더니 달밤을 틈타 가난한 벗의 문을 두드려 불러내어 함께 걷다가 소매 속의 금을 주고는 헤어졌다. 그의 가난은 모두 여기에서 비롯되었다. 그러나 매번 추한 기녀를 데리고 배를 띄워 놀았으니 하루도 그만두지 못했다.

 교감

袁尙書[1]娘無裩, 孫女以餓縊死. 尙書善噉, 不能饜, 每市蜆爲晩飡, 可竟一斗. 有一門生, 餽以十金, 輒作三封, 以一封置袖中, 乘月叩窮交之戶, 呼與偕步, 以袖中金贈之而別. 其貧都由此. 然每攜醜伎泛泊, 一日不能廢也.

◎ 『용대별집』권4 「잡기」 5엽에 실려 있다.
⊙ '娘'는 『용대별집』에 '婦'이다.
⊙ '不能'은 『용대별집』에 '平生不能'이다.
⊙ '飡'은 『용대별집』에 '餐'이다.
⊙ '由'는 『용대별집』에 '繇'이다.
⊙ '醜伎'는 『용대별집』에 '妓'이다.

1) '원상서袁尙書'는 미상이다.

상서 양성은 오중[소주]에서 물망物望을 얻었다. 그 집이 가난하지도 않았고 오중의 사람들이 칭찬하는 것도 원공[미상]보다 아래에 있지 않았다. 순박하고 신중하고 편안하고 고요하여 사람들로 하여금 틈을 잡게 할 만한 것도 없었다.

그런데 상서가 채경蔡經의 옛 마을을 지나면서, "이자는 송나라의 큰 역적인데 바로 여기에 살았구나." 하였다. 채경蔡京으로 알았던 것이다. 이른바 '성인의 글이 아니면 읽지 않는다.'는 자인가 보다.

楊尙書成¹⁾, 在吳中負物望. 其家不貧, 而吳中人稱之, 不在袁公²⁾ 下. 以其淳謹安靜, 故令人無可間然³⁾耳. 尙書過蔡經⁴⁾舊里, 曰 "此 宋之大賊, 乃居此乎." 以爲蔡京⁵⁾也. 所謂不讀非聖書者耶.

꼬감
◉ '大'는 〈梁〉에 '六'이다.

1) '양성楊成'(1521~1600)은 자는 여대汝大, 호는 진애震崖이다. 북송의 문인 양시楊時의 자손이다.
2) '원공袁公'은 미상이다.
3) '무가간연無可間然'은 흠잡을 수 있는 바가 없다는 말이다. 『論語』「泰伯」, "禹, 吾無間然矣."
4) '채경蔡經'은 후한 때의 인물이다. 신선 왕방평王方平을 섬긴 바 있다. 선녀 마고麻姑의 손톱이 새의 발톱처럼 길쭉한 것을 보고 채경이 마음속으로 그 손톱으로 가려운 등을 긁으면 좋겠다고 생각하였다는 고사가 있다.
5) '채경蔡京'(1047~1126)은 자는 원장元長이다. 태학생 진동陳東이 흠종欽宗에게 상소하여 금나라와 화친할 것을 주장한 여섯 사람을 육적六賊으로 묶어 성토한 바 있는데, 그중 한 사람이다. 육적六賊은 송나라 원우 연간에 당화黨禍를 일으켰던 채경蔡京, 양사성梁師成, 이언李彦, 주면朱勔, 왕보王黼, 동관童貫을 이른다.

　　장동해[장필]가 금산에 시를 쓰기를, "서쪽으로 날아가는 흰 태양은 나보다 바쁘고, 남쪽으로 가는 푸른 산은 사람을 냉소하네." 하였다. 어느 한 명공이 이 시를 보고 그를 찾으며 말하기를, "이 사람은 분명 천하의 명사이다." 하였다.

　　동해는 당시에 기개와 절의로써 존중을 받았고, 글씨도 회소의 필법을 배워 명성이 천하를 진동시켰다. 오중[소주]의 서가들이 뒤에 등장하면서 그의 명성이 조금 줄기는 했지만 행서만큼은 더욱 훌륭하다. 지금 볼 수 있는 것이 적을 뿐이다.

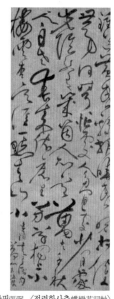

명 장필張弼, 〈접련화사축蝶戀花詞軸〉, 북경 고궁박물원

　　張東海[1]題詩金山[2], "西飛白日忙于我, 南去靑山冷笑人."[3] 有一名公, 見而物色之曰 "此當爲海內名士." 東海在當時, 以氣節重, 其書學懷素, 名動四裔[4]. 自吳中書家[5]後出, 聲價稍減, 然行書尤佳. 今見者少耳.

1) '장동해張東海'는 장필張弼(1425∼1487)로 '동해東海'는 그의 호이다. '1-1-7' 참조.
2) '금산金山'은 강소 진강鎭江의 서북쪽에 있는 산이다.
3) 『石倉歷代詩選』 卷408 「張弼·渡江」. "揚子江頭幾問津, 風波依舊客愁新. 西飛白日忙于(於)我, 南去靑山冷向(笑)人. 孤枕不勝鄕國夢, 敝裘空惹(猶帶)帝城塵. 交遊落落俱星散, 吟對沙鷗一愴神."
4) '사예四裔'는 본래 사방의 변방 지역이다. 여기에서는 온 나라 안을 의미한다.
5) '오중서가吳中書家'는 운간 서파 중의 문징명과 축윤명 등을 이르는 듯하다. '오중吳中'은 강소 소주蘇州 지역을 이른다.

교감
◎ 『용대별집』(권4 「잡기」 5엽)에 실려 있다.
⊙ '山'의 뒤에 『용대별집』에 '有'가 있다.
⊙ '懷'는 〈梁〉에 '醉'이다.
⊙ '裔'는 〈梁〉·〈董〉·『용대별집』에 '夷'이다.
⊙ '行書'는 『용대별집』에 '行狎書'이다.

내가 정황문[미상]과 함께 강남에 갔을 때이다. 어느 날 길 위에 가마를 세우고서 보니 비탈이 겹겹이 휘돌아가고 봉우리가 홀로 **빼어**나게 솟아 있는 그 너머로 장강은 산을 삼키고 떠 있는 배는 점점이 새와 함께 사라지고 있었다.

황문이, "이것이 무슨 산인가?"라고 하여, 나는, "제산일 것이네."라고 했다. 황문이, "그대가 어찌 아시는가?"라고 하여, 나는, "내가 두번천[두목]이 읊은 '강은 가을 그림자를 머금었네.'라는 시구를 기억할 뿐이라네."라고 했다. 사공에게 물어도 이름을 말하지 못하고, 단지, "이 위쪽에 취미정이 있소."라고 말할 뿐이었다. 황문과 나는 한바탕 웃고서 왔다.

이날 평탄한 둑 6, 7리를 걸었는데 모두 남호 안에 있다. 이 둑의 **빼어**남에 비한다면, 서호는 겨우 북면하여 신하로 자처해야 할 정도이다. 세상 말에, "구자산은 바라볼 수 있으나 오를 수 없고, 제산은 오를 수 있으나 바라볼 수 없네."라고 하더니 참으로 그렇다.

余與程黃門同行江南. 一日閣輿道上見, 陂陀迴複, 峰巒孤秀外, 長江吞山, 征帆點點, 與鳥俱沒. 黃門曰 "此何山也?" 余曰 "齊山[1]也." 黃門曰 "子何以知之?" 余曰 "吾知杜樊川[2]所謂江涵秋影[3]者耳." 詢之舟人, 亦不能名, 但曰 "此上有翠微亭[4]." 黃門與余一笑而出. 是日步平堤六七里, 皆在南湖中. 此堤之勝, 西湖[5]僅可北面稱臣[6]耳. 俗諺云 "九子[7]可望不可登, 齊山可登不可望[8]", 信然.

교감

◦ '余與程 … 影者耳'는 『용대문집』(권4 「錢象先荊南集引」 68엽)을 절록한 것이다. '2-3-19'와 '3-3-1'에 유사한 기록이 있다. 〈旨〉 70절(『용대별집』 권6 22엽)에 '余與平原程黃門, 以使事過江南. 一日閣輿道上, 陂陀迴複, 峯巒孤秀下, 有平湖澄碧, 萬頃湖之外, 長江吞吐, 征帆點點, 與鳥俱沒. 黃門曰 「此何山也?」 余曰 「其齊山乎.」 蓋以江涵秋水測之, 果然.'이 있다.

◉ '與'는 『용대문집』에 '往與'이다.

◉ '程黃門'은 『용대문집』에 '平原程黃門'이다.

◉ '一日閣輿道上'은 〈梁〉·〈董〉·『용대문집』에 '道上停驂散步'이다. '驂'은 참마驂馬이다.

◉ '見'은 『용대문집』에 없다.

◉ '陀'는 〈梁〉·〈董〉·『용대문집』에 '陁'이다.

◉ '迴'는 〈梁〉·〈董〉·『용대문집』에 '紆'이다.

◉ '峰巒孤秀外'는 〈梁〉·〈董〉에 '峰巒孤秀下瞰平湖澄碧萬頃湖之外'이고, 『용대문집』에 '洞壑忽開下瞰平湖澄碧萬頃湖之外'이다.

◉ '長江'은 〈梁〉·〈董〉·『용대문집』에 '江光'이다.

◉ '山'은 〈梁〉·〈董〉·『용대문집』에 '天'이다.

◉ '齊山也'는 『용대문집』에 '其齊山乎'이다.

◉ '曰'의 뒤에 『용대문집』에 '吾何以知之'가 있다.

◉ '杜樊川'은 『용대문집』에 '樊川之'이다.

1) '제산齊山'은 안휘 귀지貴池의 남쪽에 위치한 산의 이름이다.
2) '두번천杜樊川'은 만당의 시인 두목杜牧(803~852)으로 자는 목지牧之이고, '번천樊川'은 그의 호이다. '2-3-43' 참조.
3) 두목의 「구일제산등고九日齊山登高」에, "江涵秋影雁初飛, 與客攜壺上翠微."라는 말이 있다. '翠微'는 제산을 이른다.
4) '취미정翠微亭'은 당나라 회창 연간(841~846)에 지주자사池州刺史로 있던 두목이 세웠다고 전해지는 정자의 이름으로, 지주의 제산에 있다.
5) '서호西湖'는 절강 항주에 있는 호수의 이름이다.
6) '북면칭신北面稱臣'은 자신을 신하로 낮추고서 상대를 군주로 높여 섬김을 이른다. '2-2-32' 참조.
7) '구자九子'는 안휘성에 있는 구자산九子山이다. 아홉 봉우리가 연꽃 같아 구화산九華山으로 불린다.
8) 明 章潢 『圖書編』 卷60 「齊山」, "昔人有言, 九華可玩而不可登, 齊山可登而不可玩, 言是山奇秀蘊而不外露也." 『畫旨』(72절), "郭華陽論畫, 山有可望者, 有可遊者, 可居者. 可居則更勝矣. 以其能令人起高隱之思也. 江南諸山以九子爲可望, 齊山爲可遊. 若可居者, 惟洞庭兩山耳."

대림사는 천지의 서쪽에 있다. 서축 사라수 두 그루 사이에서 좌선하는 노승이 있어 내가 찾아가 물었더니, 아미타불의 명호를 욀 수 있을 뿐이었다.

백낙천[백거이]의 시에, "속세는 4월이라 꽃이 다했건만, 산사에는 복사꽃이 이제야 무성히 피었네."라고 한 곳은 분명 이 절이다.

大林寺[1], 在天池[2]之西. 有西竺娑羅樹[3]二株中宴坐[4]老僧, 余訪之, 能念阿彌陀佛號而已. 白樂天詩云 "人間四月芳菲盡, 山寺桃花始盛開."[5] 必此寺也.

1) '대림사大林寺'는 서림사西林寺, 동림사東林寺와 함께 여산의 3대 명찰로 꼽히는 절이다.
2) '천지天池'는 여산에 있는 연못의 이름이다.
3) '서축사라수西竺娑羅樹'는 서방의 인도에서 옮겨 심은 보리수의 일종이다. 왕세무王世懋의 「유광려산기游匡廬山記」(『格致鏡原』 권66)에 소개되어 있다.
4) '연좌宴坐'는 편안히 앉아 있는 것으로, 불가에서 좌선坐禪을 이르는 말로 쓰인다.
5) 원화 12년(817) 4월 9일에 백거이가 16명의 벗과 산행하다가 향로봉의 대림사에서 창작하였다는 「대림사도화大林寺桃花」(『白氏長慶集』 권16)에 보인다. 唐 白居易 『白氏長慶集』 卷43 「遊大林寺」 참조.

교감

⊙ '盛開'는 〈梁〉에 '勝開'이고, 〈董〉에 '勝間'이다.

권3_ 2. 여행을 기록함

記游

畫禪室隨筆

무이에 있는 대왕봉은 봉우리가 지극히 존엄하여 붙여진 이름이다. 무이군은 위왕자건인데, 일찍이 이곳에 여러 진인眞人을 모아놓고「인간가애지곡」을 연주했다.

武彝有大王峰[1], 峰極尊勝[2], 故名. 武彝君[3]爲魏王子騫, 曾會羣眞于此, 奏〈人間可哀之曲〉[4].

1) '대왕봉大王峰'은 무이산의 천주봉天柱峰을 이른다. 무이산은 민閩 지역에 속하는 복건성 숭안현 남쪽에 있으며 둘레가 120여 리에 이르고 36개의 큰 봉우리가 솟아 있다.『명일통지明一統志』(권76「大王峰」)에 따르면 장담張湛 등 12인이 무이군을 만나러 왔을 때에, 마침 그가 비를 기원하는 제를 지내고 있었는데, 학을 탄 신선이 하늘에서 나타나 큰비를 뿌려주었다고 한다.
2) '존승尊勝'은 '존귀', '존엄'을 이른다.『法苑珠林』卷15, "是故如來於天人中, 最爲尊勝."
3) '무이군武彝君(武夷君)'은 진秦나라 때에 이 산에 있던 신선이다. 왕자건王子騫, 위자건魏子騫, 위왕자건王子騫 등으로 불린다. 무이산의 이름이 여기에서 유래하였다고 한다. 明 彭大翼『山堂肆考』卷17「武夷遺骸」참조.
4) '인간가애지곡人間可哀之曲'은 노래 이름이다. 唐 陸羽『武夷山記』(張君房『雲笈七籤』卷96「人間可哀之曲一章」), "天上人間兮會合踈稀, 日落西山兮夕鳥歸飛, 百年一餉兮志與願違, 天宮咫尺兮恨不相隨."『福建通志』卷67「建寧府」참조.

명 동기창董其昌, 〈대왕봉大王峰〉(기유화책紀遊畫册), 대만 고궁박물원

참고

위나라 사람 왕자건이 전국시대 말기에 수련을 위해 무이산에 들어갔다. 이때 장담張湛, 손작孫綽, 조원趙元, 팽영소彭令昭, 유경劉景, 고사원顧思遠, 백석선생白石先生, 마명주馬鳴主, 호씨胡氏, 계씨季氏와 어씨魚氏 두 명 등 열두 사람이 그를 따랐다고 한다. 이들은 수련으로 모두 신선이 되어 십삼선十三仙으로 불린다. 왕자건은 매년 8월 15일에 산에 만정幔亭과 홍교虹橋를 설치하고 고을 사람들을 불러 연회를 베풀었다. 이 자리에서 여러 악공이 음악을 연주하고 팽영소가「인간가애지곡」을 노래했다는 것이다.

　대전현의 칠암은 물에 임하여 있는데, 산 아래가 모두 평평한 밭
이다. 가을 날씨가 아직은 깊어지지 않았으나, 나무가 시들고 잎이
떨어진 채로 쇠한 버들이 가볍게 흔들리고 있다.

명 동기창董其昌, 〈칠암七巖〉(기유화책紀
遊畵冊), 대만 고궁박물원

　大田縣¹⁾有七巖臨水, 山下皆平田. 秋氣未深, 樹彫葉落, 衰柳依依.

1) '대전현大田縣'은 복건의 연평부延平府에 속한 지역으로 가정 14년(1535)에 현이 설치되
 었다.

교감

◎ 〈雜〉(『용대별집』 권4 10엽)에 실려 있다.

동천암은 사현에서 서쪽으로 10리 떨어진 곳에 있다. 산이 벽처럼 둘러서 있고 소나무와 녹나무가 많이 자라는 곳이다. 그 위에 귀가 기다란 불상이 있어 장마와 가뭄에 기도하면 영험한 자취를 드러낸다. 그 바위는 넓이가 세 개의 안석과 두 개의 평상을 수용할 만하고 높이가 세 길 남짓 된다.

그런데 물방울이 끊임없이 떨어져 민 땅[복건]의 사람들이 미처 구경하지 못하던 곳이다. 내가 처음으로 이를 보고 깊이 탐색하여 송나라 사람의 글씨로 된 석각 10여 군데를 발견했다. 모두 남쪽으로 천도한 이후[남송]의 명수들이 쓴 글씨이다.

바위 아래에서 유상곡수의 놀이를 하면서 현령 서씨徐氏와 내가 종일 술을 마셔 자못 그곳의 그윽한 운치를 다 만끽하였다. 그 정경을 돌이켜 그림으로 그려서 이로써 여행 기록을 대신한다.

명 동기창董其昌, 〈동천암洞天岩〉(기유화책紀遊畫冊), 대만 고궁박물원

洞天岩在沙縣之西十里, 其山壁立, 多松·樟. 上有長耳佛像, 水旱禱, 著靈跡. 其巖寬可容三几二榻, 高三仞餘. 滴水不絕, 閩人未之賞也. 余創見而深索之, 得宋人題字石刻十餘處, 皆南渡1)以後名手. 岩下有流觴曲水2), 徐令與余飮竟日, 頗盡此幽致. 追寫此景, 以當紀游.

1) '남도南渡'는 송의 고종高宗이 장강을 건너 임안臨安으로 도읍을 옮긴 일을 이른다. 이후를 남송南宋이라 부른다.
2) '유상곡수流觴曲水'는 세속에서 3월 3일을 꺼리어 집에서 벗어나 동쪽의 시냇가에 모여 몸을 씻고 함께 술을 마시며 한 해의 재액災厄을 떨어버리던 일을 이른다. 이후 굽이 흐

교감

◎ 〈雜〉(『용대별집』 권4 10엽)에 실려 있다.
⊙ '上'은 〈雜〉에 '其上'이다.
⊙ '寬'은 〈梁〉·〈董〉·〈雜〉에 '廣'이다.
⊙ '可容'은 〈雜〉에 없다.
⊙ '閩'은 〈雜〉에 '開'이다.
⊙ '見'은 〈梁〉·〈董〉·〈雜〉에 없다.
⊙ '手'의 뒤에 〈梁〉·〈董〉·〈雜〉에 '詩歌五章'이 있다.
⊙ '下'는 〈雜〉에 '中'이다.
⊙ '徐令'은 〈雜〉에 '縣令徐君'이다.
⊙ '此'는 〈梁〉·〈董〉·〈雜〉에 '此山'이다.
⊙ '追寫此景以當紀游'는 〈雜〉에 없다.

르는 물의 상류에서 술잔을 띄우고 정해진 규칙에 따라 하류에서 이를 받아 마시며 시를 짓고 노는 놀이가 되었다. 왕희지의 「난정기」도 여러 문인들과 산음山陰의 난정蘭亭에 모여 이 놀이를 하고 지은 글이다.

명 황신黃宸, 〈곡수유상도曲水流觴圖〉, 북경 고궁박물원

 참고

만력 19년(1591)에 세상을 떠난 예부좌시랑 전일준田一俊(1540~1591)의 영구를 호송하기 위해 동기창은 그의 고향인 대전大田에 간 적이 있다. 이때 사현의 수령 서현신徐顯臣과 함께 칠암과 동천암 등을 구경할 수 있었다.

　　고우에서 밤에 정박하니 둑 너머로 큰 호수가 보였는데, 달빛이 희미하여 육지인 줄로 착각하였다. 그러나 새벽에 이르러서 보니 물이다. 불경에서 말하는 '화성化城'이 이런 것이 아니겠는가.

　　高郵¹⁾夜泊, 望隔堤大湖, 月色微晦, 以爲地也. 至詰旦, 水也. 竺典²⁾化城³⁾, 無乃是耶.

1) '고우高郵'는 양주揚州의 고우현高郵縣으로 경항京杭 대운하가 지나는 곳이다.
2) '축전竺典'은 인도에서 전래된 불교의 경전을 이른다. '축竺'은 천축天竺이다.
3) '화성化城'은 한순간에 허상으로 나타난 성곽을 이른다. '1-3-29' 참조.

나의 발걸음이 등양[등주]에 이르자 역산이 시야에 들어왔다. 그러나 불볕 구름과 열기를 뿜는 모래를 뚫고 가서, 구경할 만한 체력을 아무래도 더는 갖출 수가 없어서, 그날은 그대로 현縣의 관사에서 기숙하였다.

이에 그 느낌을 취하여 역산을 그려보았다. 반드시 역산을 닮았다고는 못하겠지만, 마땅히 그러할 것이라고 생각한다. 이전에 역산을 유람해본 사람이라면 내가 남을 속이지 않았음을 알 것이다.

予行至滕陽¹⁾, 嶧山²⁾在望. 火雲烟沙³⁾, 殆不復有濟勝具⁴⁾, 是日宿縣中官舍. 迺以意造爲嶧山, 不必類嶧山也, 想當然耳⁵⁾. 曾游嶧山者, 知余不欺人.

1) '등양滕陽'은 현재 산동성 등주滕州의 옛 명칭이다.
2) '역산嶧山'은 산동의 추성鄒城에서 동남쪽으로 20리쯤 떨어진 곳에 위치한 산이다. 추역산鄒嶧山, 추산鄒山 등으로 불린다. 진시황이 순행하다가 역산에 올라 새긴 역산비嶧山碑가 유명하다. 이사李斯의 글씨라고 하는데 원석은 이미 일실되었다.
3) '화운火雲'은 여름의 불볕더위이고, '연사烟沙'는 열기를 뿜는 모래밭이다.
4) '제승구濟勝具'는 산천의 승경을 유람하는 데에 필요한 도구이다. 곧 튼튼한 다리와 건강한 몸 상태를 이른다. 혹은 여행에 이바지할 만한 시문을 일컫기도 한다. 『世說新語』「棲逸」, "許掾好遊山水, 而體便登陟, 時人云 '許非徒有勝情, 實有濟勝之具.'"
5) '상당연이想當然耳'는 실물을 보지 못하고서 상상에 의지하여 그 실제가 마땅히 이러할 것이라고 미루어 짐작함을 이른다. 『後漢書』「孔融傳」, "初, 曹操攻屠鄴城, 袁氏婦子多見侵略, 而操子丕私納袁熙妻甄氏. 融乃與操書, 稱'武王伐紂, 以妲己賜周公.' 操不悟, 後問出何經典. 對曰 '以今度之, 想當然耳.'"

여량에는 매달린 폭포가 3천 길이고, 바위기둥이 물 밖으로 솟아
나와 있다. 기억하기에 내가 아이였을 때만 해도 부로父老들이 여전
히 이렇게 말씀하셨다. 그러나 지금은 더 이상 그렇지 않다. 동해에
서 먼지가 일어난다는 것이 참으로 허망한 말은 아니다.

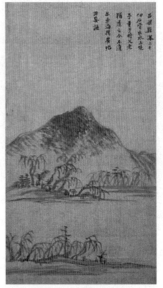

呂梁縣瀑三千仞¹⁾, 石骨出水上. 憶予童子時, 父老猶道之, 今不
復爾. 東海揚塵²⁾, 殆非妄語.

1) 『장자』「달생」에, "공자가 여량을 구경하는데 매달린 물이 30길이고 포말을 일으키며
 흐르기를 40리를 하였다. [孔子觀於呂梁. 縣水三十仞. 流沫四十里.]"라는 말이 있다. '여량呂
 梁'은 서주徐州 동남쪽에 위치한 여량홍呂梁洪이고, '현폭縣瀑'은 '현폭懸瀑'으로 높은 곳
 에서 떨어지는 폭포를 이른다. 『明一統志』卷18「徐州·呂梁洪」 참조.
2) '동해양진東海揚塵'은 상전벽해를 이른다. 마고할미가 왕방평을 처음 만난 뒤로 동해가
 세 번이나 뽕나무 밭으로 변했다고 한다. 마고할미가 다시 뭍으로 바뀌려는가 보다 하
 고 말하자, 왕방평이 웃으면서 바다에 다시 먼지가 날리고 있더라고 성인들이 말했다
 고 대답했다는 고사가 있다. 葛洪 『神仙傳』「麻姑」, "麻姑自說云 '接侍以來, 已見東海
 三爲桑田. 向到蓬萊, 水又淺於往者會時略半也. 豈將復還爲陵陸乎.' 方平笑曰 '聖人
 皆言海中復揚塵也.'"

명 동기창董其昌, 〈여량폭포呂梁瀑布〉(기유
화책紀遊畫册), 대만 고궁박물원

교감

◎ 〈雜〉('용대별집』, 권4 6엽)에 실려 있다.
◉ '予'는 〈雜〉에 '余'이다.

권3_ 3. 시를 평함

評詩

畫禪室隨筆

대개 시는 산천을 경계로 삼고, 산천 역시 시를 경계로 삼는다. 명산이 시인을 만나는 일이 선비가 지기를 만나는 일과 어찌 다르겠는가? 한번 시로써 평가를 받고 나면 그 정취와 모습이 전부 드러나기 때문에, 뒤에 유람하는 사람들은 도경圖經을 뒤적이거나 초동목부에게 묻지 않아도 바라만 보면 그 이름을 열거할 수 있게 된다.

아, "맑은 강이 비단처럼 깨끗하네.[澄江淨如練]"와, "제에서 노까지 끝없이 푸르네.[齊魯靑未了]"는 쓸쓸하게 떨어져 나온 한 조각의 말이지만, 결국 천년이 지나도록 산에 오르고 물에 임하는 사람들의 입에 오르내리고 있다. 어찌 단지 평범한 말을 쓰지 않은 결과일 뿐이겠는가, 풍경을 포착한 것이 핍진하기 때문이다.

상선[전희언]의 『형남집』은 상선의 변화무쌍한 재기를 다 담아내지는 못했다. 하지만 내가 이전에 부절을 지니고 사신으로 장사에 다녀올 때에 동정에서 내려가 한양 위쪽에 이르기까지 상선과 그 풍경을 공유해보았기 때문에, 이것이 핍진하게 풍경을 포착하였다는 것을 특별히 느낄 수 있었다.

나는 유람을 잘하지 못하지만 시를 좋아하고, 상선은 시도 잘하고 유람도 좋아한다. 어떻게 하면 상선이 동서남북을 오가는 나그네가 되어 저 이른바 '구주九州'와 '오악五岳'이라는 곳을 전부 유람하게 하여, 모두 기이한 소리와 빼어난 울림으로 읊어내게 만들 수 있을까?

그래서 내가 안석에 기대어서 이를 읽을 수 있게 만들어, 졸렬한 내가 상선의 공교함을 취할 수 있고, 나의 눈이 상선의 발을 활용할

수 있다면, 대단히 유쾌하지 않겠는가.

大都詩以山川爲境, 山川亦以詩爲境. 名山遇賦客¹⁾, 何異士遇知
己. 一入品題²⁾, 情貌都盡, 後之游者, 不待按諸圖經, 詢諸樵牧, 望
而可擧其名矣. 嗟嗟, "澄江淨如練"³⁾, "齊魯靑未了"⁴⁾, 寥落⁵⁾片言,
遂關千古登臨之口. 豈獨勿作常語⁶⁾哉, 以其取境眞也. 象先⁷⁾《荊南
集》, 不盡象先才之變, 而余嘗持節⁸⁾長沙, 自洞庭而下, 漢陽而上,
與象先共之, 故其取境之眞, 特有賞會⁹⁾云. 抑余不能游, 然好詩;
象先能詩, 又好游. 是安得象先爲東西南北之人¹⁰⁾, 窮夫所謂州有
九、岳有五者¹¹⁾, 而皆被以奇音雋響. 余得隱几而讀之, 以吾拙而收
象先之巧, 以吾目而用象先之足, 不大愉快哉.

1) '부객賦客'은 시나 사부를 짓는 시인이다.
2) '품제品題'는 시문이나 서화 등에 대한 품평, 또는 그 내용을 적은 제발 등을 이른다.
3) 사조謝朓의 시 「만등삼산환망경읍晚登三山還望京邑」(『詩林廣記』 권3)에 "남은 노을은 흩어져 수놓은 비단이 되고, 맑은 강은 깨끗하여 하얀 비단 같구나.[餘霞散成綺, 澄江淨如練.]"라는 말이 있다.
4) 두보의 시 「망악望嶽」에 "대종이 대저 어떠한가, 제에서 노에 걸쳐 끝없이 푸르네.[岱宗夫如何, 齊魯靑未了.]"라는 말이 있다.
5) '요락寥落'은 희소하고 외로워 적막한 모양이나, 쇠락하여 희미한 모양이다.
6) '물작상어勿作常語'는 평범한 말로 하지 않는다는 뜻이다. 『世說新語』 「排調」, "荀鳴鶴陸士龍二人未相識, 俱會張茂先坐. 張令其語, 以其並有大才, 可勿作常語. 陸擧手曰 '雲間陸士龍.' 荀答曰 '日下荀鳴鶴.'"
7) '상선象先'은 전희언錢希言으로 자는 간서簡棲, 호는 상선象先이고 오현인吳縣人이다. 시에 능하여 왕치등王穉登이 '후래제일류後來第一流'라고 칭하였다. 저서로 『회원獪園』 16권, 『희하戲瑕』 3권, 『검협劍筴』 27권이 있다. 錢伯城 『袁宏道集箋校』(上海古籍出版社) 252쪽 참조.
8) '지절持節'은 부절을 지니고 사신으로 간다는 말이다. '1-3-6' 참조.
9) '상회賞會'는 흔상하면서 느끼어 깨닫는다는 말이다. 宋 蘇軾 『東坡全集』 卷16 「題文與可墨竹」, "擧世知珍之, 賞會獨余最."
10) '동서남북지인東西南北之人'은 사방을 떠도느라 일정한 거처가 없는 사람을 이른다. 『禮記』 「檀弓上」, "孔子旣得合葬於防曰 '吾聞之古也, 墓而不墳. 今丘也, 東西南北之人也, 不可以弗識也.' 於是, 封之崇四尺."

 교감

◎ 『용대문집』(권4 「錢象先荊南集引」 68엽)을 절록하였다. '2-3-19'와 '3-1-15'에 유사한 기록이 있다. '象先 … 賞會云'이 『용대문집』에 "荊南集, 亦不盡象先才情之變, 而余與馮元敏, 灼然謂其必傳. 蓋元敏嘗官荊南, 余亦持節至長沙, 自洞庭而下, 漢陽而上, 與象先共之. 故其取境之盡, 余兩人特有賞會云."으로 되어 있다.
◎ '練'은 〈董〉에 '鍊'이다.
◎ '象先'은 〈梁〉·〈董〉에 '友人錢象先'이다.
◎ '才'는 〈梁〉·〈董〉에 '才情'이다.

11) 왕치등이 이공린의 〈촉천도蜀川圖〉에 쓴 발문에, "엄군평이 '아홉 주 가운데 여덟 곳을 유람하고 다섯 산악 가운데 네 곳에 올라보았다'고 했다.[嚴君平云 '州有九遊其八, 岳有五登其四.']"라는 말이 있다. 『石渠寶笈』 卷44 「宋李公麟蜀川圖一卷」 참조.

 참고

시는 산천을 묘사하여 그 경계를 넓힌다. 마찬가지로 산천도 시로써 그 경계를 완성시킨다는 말이다. 한번 시인의 입을 통해 평가가 내려지고 나면, 시에 묘사된 산천의 의경과 모습은 그대로 실제 산천의 경계로 전이되기 때문이다.

　　동파[소식]는, "시인들에게는 사물을 묘사하는 능력이 있다. '뽕나무 잎이 떨어지기 전에는, 그 잎이 윤택하였어라.'라고 하였는데, 다른 나무로는 이런 비유를 감당할 수 없다. 임포가 매화를 노래한 시에서, '성근 그림자가 맑고 옅은 물위로 비스듬히 비치고, 은은한 향기가 황혼의 달빛 속을 떠다니네.'라고 하였는데, 결코 복숭아와 자두나무를 노래한 시가 아니다. 피일휴['육귀몽'의 오기]가 백련白蓮을 읊은 시에서, '무정한 듯이 품은 한을 누가 알아줄까, 달빛 차고 바람 서늘하여 꽃잎 지려는 때라네.'라고 하였는데, 이는 결코 홍련紅蓮을 읊은 시가 아니다."라고 하였다.

　　배린은 백모란을 읊은 시에서, "장안의 호귀들은 저무는 봄을 아쉬워하면서, 먼저 핀 자색 모란만 다투어 볼 뿐, 따로 차갑게 이슬 맺힌 옥배玉杯의 모란이 있으나, 달빛 아래서 나아가 보는 이 없네." 라고 하였다.

　　東坡云 "詩人有寫物之工. '桑之未落, 其葉沃若'[1], 他木不可以當此. 林逋[2]梅花詩 '疎影橫斜水淸淺, 暗香浮動月黃昏'[3], 決非桃李詩. 皮日休白蓮詩 '無情有恨何人見, 月冷風淸欲墮時'[4], 此必非紅蓮詩."[5] 裴璘[6]詠白牡丹詩 "長安豪貴惜春殘, 爭賞先開紫牡丹, 別有玉杯[7]承露冷, 無人起就月中看."

 교감

◎ 〈雜〉(『용대별집』, 권4 15엽)에 실려 있다. 배린의 시는 『고금사문유취·후집』(권30)에 「백모란白牡丹」이란 제목으로, 『당시경唐詩鏡』(권28)에 「배급사댁백모란裴給事宅白牡丹」이란 제목으로 실려 있다.

1) 『시경』 「위풍·맹氓」의 6장 가운데 세 번째 장의 시구이다. 주희는 『시경집전』에서 '沃若'을 '潤澤貌'라고 풀이하면서, 이는 뽕나무 잎의 윤택함을 말함으로써 자신의 용색이 빛

나고 화려함을 비유한 것이라고 설명했다.

2) '임포林逋'는 송나라 때의 은자이다. 그의 시호가 '화정和靖'이므로 임화정으로 불린다. 서호西湖의 고산孤山에서 은거하면서 매화와 학을 좋아하여 '매처학자梅妻鶴子'로 불렸다. 吳之振 『宋詩鈔』 卷13 「林逋和靖詩鈔」, "逋不娶無子, 所居多植梅畜鶴, 泛舟湖中, 客至則放鶴致之, 因謂梅妻鶴子云."

3) 『임화정집林和靖集』(권2)에 실린 「산원소매山園小梅」 두 수 가운데 첫째 수에 보인다.

4) 이 시는 본래 육귀몽陸龜蒙의 시이다. 소식의 『동파지림』에서 재인용하여 오류를 답습한 것이다. 『사고전서총목제요』에서 이 부분이 잘못되었음을 지적하였다. 『唐人萬首絶句選』 卷7 陸龜蒙 「白蓮」, "素蘤多蒙別艶欺, 此花眞合在瑤池, 無情有恨何人見, 月曉風淸欲墮時."

5) 蘇軾 『東坡志林』 卷10, "詩人有寫物之功. '桑之未落, 其葉沃若', 他木殆不可以當此. 林逋梅花詩云 '疎影橫斜水淸淺, 暗香浮動月黃昏', 決非桃李詩. 皮日休白蓮詩云 '無情有恨何人見, 月曉風淸欲墜時', 決非紅蓮詩. 此乃寫物之功. 若石曼卿紅梅詩云 '認桃無綠葉, 辨杏有靑枝', 此至陋語, 蓋村學究體也."

6) '배린裴璘'은 9세기 전반에 활동하던 인물로 기거사인起居舍人, 병부시랑兵部侍郎 등을 지냈다.

7) '옥배玉杯'는 모란의 일종이다. 宋 范成大 「浪淘沙」, "別有玉盃承露冷, 留共君看. [玉盃, 官舍中牡丹絶品也.]"

내가 병신년[1596] 가을에 사신의 임무를 받들어 장사에 갔다가 동림사에 이르렀을 때에 백련이 한창 만개하여 있었다.

그 지역 사람이, "이는 진晉나라 혜원이 심은 것이라오. 진나라에서 지금까지 천여 년이 흘러서 오직 옛 벽돌과 난간만 남았을 뿐이고 연꽃을 다시 심은 적도 없소. 그런데 갑자기 3일 밤낮으로 백호의 빛을 발하더니, 이 꽃이 땅을 뚫고 솟아나와 모두 천 개의 잎을 돋우었는데, 연방蓮房은 생기지 않는다오."라고 했다.

나는 오래 그곳을 배회하면서 이 꽃이 핀 것이 마침 나의 일정과 일치한 것을 다행으로 생각하였다.

원공[미상]이 기記에서, "꽃이 만약 피면, 내가 다시 오리라."고 하였기에, 나는 시를 지어, "시내는 호계로 고요히 흐르고, 구름은 가을 하늘을 가벼이 건너네. 이끼는 빗돌을 덮어 예스럽고, 우담발라는 기억에 응해 피어나네."라고 하여 이 일을 기록하였다.

余以丙申秋奉使長沙, 至東林寺[1], 時白蓮盛開. 土人云 "此晉慧遠所種. 自晉至今千餘年, 惟存古甃與欄楯, 而蓮無復種矣. 忽放白毫光[2]三日三夜, 此花窣地而出, 皆作千葉, 不成蓮房[3]." 余徘徊久之, 幸此花開與余行會. 遠公有記云 "花若開, 吾再來." 余故有詩云 "泉歸虎谿靜, 雲度鴈天[4]輕, 苔蘚封碑古, 優曇[5]應記生."[6] 記此事也.

1) '동림사東林寺'는 동진의 승려 혜원慧遠이 여산의 호계에 세운 사찰이다. 혜원은 사찰에

연못을 두고 많은 백련을 심었으며, 종병宗炳 등과 백련사白蓮社라는 모임을 결성했다. 송의 이공린이 이를 소재로 〈연사십팔현도蓮社十八賢圖〉를 그린 바 있다.

2) '백호광白毫光'은 백호白毫에서 발하는 빛을 이른다. 백호는 부처의 미간에 있는 희고 빛나는 터럭으로 이것이 빛을 발하여 무량세계를 비추어준다고 한다.

3) '연방蓮房'은 둥근 추의 모양으로 되어 연밥을 품고 있는 송이를 이른다. 그 안에 방의 모양으로 각각 격리된 채로 연밥을 품고 있는 많은 구멍이 있으므로 이렇게 이른다.

4) '안천鴈天'은 기러기가 날아가는 가을 하늘을 이른다.

5) '우담優曇'은 우담발라이다. 3천 년에 한 번 전륜성왕이 나타날 때에 꽃이 핀다고 하는 상상의 식물이다.

6) 『용대시집』(권2 19엽)의 「여산동림야숙廬山東林夜宿」에 보인다.

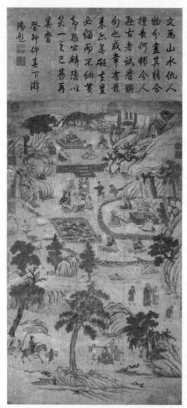

명 문징명文徵明·구영仇英 합작, 〈모이공린연사도
摹李公麟蓮社圖〉, 대만 고궁박물원

　옛사람들의 시어가 절묘한 것은 서책에서 이해할 수 없는 부분이 있다. 오직 그런 상황에 처해야 비로소 알 수 있다.

　장사는 양쪽 기슭이 모두 산인데, 내가 상아돛대 배를 타고 그 속을 여행하면서 보니 땅이 모두 황금빛을 띠고 있었다. 이로 인해, "물은 푸르고 모래는 빛나네.[水碧沙明]"라는 시어가 떠올랐다.

　또 악주에서 물길 따라 내려갈 때에 전혀 높은 산이 없다가 구강에 이르자 광려가 우뚝하게 돛대 너머로 솟아나왔다. 이로 인해 맹양양[맹호연]이 노래한, "돛을 걸고 몇천 리, 명산을 도무지 만나지 못하다가, 심양 성곽에 배를 대고, 비로소 향로봉을 보네."라는 시가 떠올랐다.

　이러한 진인의 말은 천년이 지나도 다시 얻을 수 없다.

교감

⦿ '突兀'은 〈梁〉·〈董〉에 '兀突'이다.

　古人詩語之妙, 有不可與冊子參者. 惟當境, 方知之. 長沙兩岸皆山, 余以牙檣[1]游行其中, 望之地皆作金色. 因憶水碧沙明[2]之語. 又自岳州順流而下, 絶無高山, 至九江, 則匡廬[3]突兀出檣帆外. 因憶孟襄陽[4]所謂 "挂席[5]幾千里, 名山都未逢, 泊舟潯陽[6]郭, 始見香爐峰."[7] 眞人語千載不可復值也.

1) '아장牙檣'은 상아로 장식한 돛대를 이른다. 또는 돛대의 끝이 상아처럼 뾰족한 모양을 하고 있으므로 이렇게 부른다고도 한다. 이후 돛대의 미칭, 혹은 배의 대칭으로 쓰인다.
2) '전기錢起의 「귀안歸雁」(『당시품휘』 권49)에 보인다.
3) '광려匡廬'는 구강의 남쪽 지역에 위치한 여산廬山의 별칭이다.
4) '맹양양孟襄陽'은 당나라 시인 맹호연孟浩然의 별칭이다. 양양은 맹호연의 출신지이다.
5) '괘석挂席'은 돛을 걸어 배를 띄우는 괘범掛帆을 이른다.

6) '심양潯陽'은 구강 북쪽을 지나는 장강 유역의 별칭이다. 시상柴桑이라 한다.
7) 맹호연의 「만박심양망향로봉晚泊潯陽望香鑪峯」(『맹호연집』 권1)에 보인다.

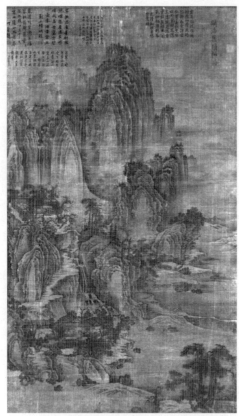

오대 형호荊浩, 〈광려도匡廬圖〉, 대만 고궁박물원

　송나라 사람이 황산곡[황정견]의 터득한 경지가 자첨[소식]보다 깊다
고 추켜세워 이르기를, "산곡은 진실로 열반당 안의 선사禪師이다."
라고 하였다.

교감

　宋人推廣山谷所得深于子瞻, 曰 "山谷眞涅槃堂¹⁾裏禪也."

◎ 〈禪〉(『용대별집』, 권3 16엽)에 실려 있다.
◉ '廣'은 '黃'의 오기인 듯하다. 〈梁〉·
　〈董〉·〈和〉·〈禪〉에 '黃'이다.

1) '열반당涅槃堂'은 주로 노년의 선사들이 말년을 보내는 곳으로 서별당西別堂이라고도 한
　다. 이곳에 거하는 노숙한 선사의 원숙한 경지를 얻었다고 일컬은 것이다.

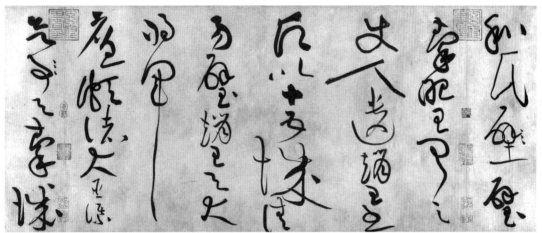

송 황정견黃庭堅, 〈초서염파인상여전草書廉頗藺相如傳〉, 메트로폴리탄 미술관

 지난번에 『대지』에 실린 여섯 권의 시와 부를 보았다. 전부 읽고 나서 검토 구용유[구대상]에게, "전부를 통틀어도 한 구절만 못하다." 라고 하였다. 검토가 무엇이냐고 묻기에, "제에서 노까지 끝없이 푸르네.[齊魯靑未了]"라고 하였다.

 頃見《岱志》詩賦六本, 讀之旣盡, 爲區撿討用孺[1]言曰 "總不如一句." 撿討請之, 曰 "齊‧魯靑未了."[2]

1) '구용유區用孺'는 한림원 검토翰林院檢討의 벼슬을 지낸 바 있는 구대상區大相(1549~1616) 으로 호는 해목海目이고, '용유用孺'는 그의 자이다.
2) 두보의 「망악望嶽」에 "岱宗夫如何, 齊魯靑未了."라는 말이 있다. '3-3-1' 참조.

"등불이 잠들지 않는 승려를 비추는데, 마음을 맑혀 묘향^{妙香}을 맡고 있네."는 두소릉[두보]이 사찰[대운사]에 묵으면서 지은 절창이다. 내가 이 시를 장안[북경]의 승사에 썼다. 이후로 다시 감히 시를 적는 자가 없다.

"燈影照無睡, 心淸聞妙香.[1][2] 杜少陵宿招提[3]絶調也. 子書此于長安僧舍, 自後無復敢題詩者.

1) '문묘향聞妙香'은 승려의 수행을 비유한 말이다. 중향국衆香國에서는 여래가 문자로 설법하지 않고 향으로 제천諸天의 사람들을 율행律行에 들게 하는데, 보살들이 저마다 향나무 아래에서 묘향을 맡고 삼매를 얻는다고 한다. 『維摩詰經』 「香積佛品」 참조.
2) 두보의 「대운사찬공방大雲寺贊公房」에 보인다.
3) '초제招提'는 불교 사원의 별칭이다. 본래 범어 'caturdeśa'에서 나온 말로 사방四方이라는 의미이다.

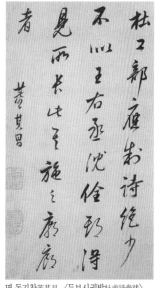

명 동기창董其昌, 〈두보시권발杜甫詩卷跋〉

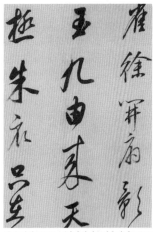

명 동기창董其昌, 〈선정전퇴조만출좌액宣政殿退朝晚出左掖〉(두보시권杜甫詩卷)

✿ 참고

위의 시는 지덕 2년(757)에 두보가 당나라 수도 장안의 대운사大雲寺에 묵었을 때에 창작하였다고 한다. 당시 잠에 들지 않고 좌선하면서 마음을 맑혀 참구하고 있던 뭇 승려의 모습이 등불에 비치고 있는 정경을 묘사한 시이다.

"모든 일이 술잔을 손에 드는 것만 못하니, 한 해에 몇 번이나 머리 위로 떠 있는 달을 보았던가."라는 시의 뜻을 일찍이 문징중[문징명]이 그렸었다.

또 번천옹[두목]의, "남릉의 수면이 질펀하여 아득하고, 바람 급하고 구름은 빨라 가을로 변하려 하네."라는 시도 조천리[조백구]가 그림으로 그렸었다.

이는 모두 시 속에 그림이 있어서 충분히 그릴 수 있었다.

명 문징명文徵明, 〈낙원초당도洛原草堂圖〉, 북경 고궁박물원

"萬事不如杯在手, 一年幾見月當頭."¹⁾ 文徵仲嘗寫此詩意. 又樊川翁²⁾ "南陵水面漫悠悠, 風緊雲輕欲變秋."³⁾ 趙千里亦圖之. 此皆詩中畫, 故足畫耳.

1) 명나라 주존리朱存理(1444~1513)가 남긴 시구이다. 『四友齋叢說』 卷26 참조.
2) '번천옹樊川翁'은 만당의 시인 두목杜牧(803~852)으로 자는 목지牧之이고, '번천樊川'은 그의 호이다. '2-3-43' 참조.
3) 두목의 「남릉도중南陵道中」(『전당시』 권524)에 보인다. '2-3-43' 참조.

교감

⊙ '輕'은 〈梁〉·〈董〉에 '繁'이다.
⊙ '詩'는 〈梁〉에 없다.

참고

명나라 주존리가 왕씨王氏 집에서 주인과 늦도록 술을 마시고 헤어져 돌아가다가, 마침 떠오르는 달을 보고 위에 소개한 시구를 얻었다고 한다. 그가 너무 기뻐 소리를 지르며 다시 주인을 불러내어 이 시구를 외자, 주인도 무릎을 치고 좋아하며 다시 술을 마시기 시작했다고 한다.⁴⁾

4) 明 何良俊 『四友齋叢說』 卷26, "朱野航, 乃蔚門一老儒也. 頗攻詩, 在篠匾王氏敎書. 王亦吳中舊族. 野航與主人晚酌罷, 主人入內. 適月上, 野航得句云 '萬事不如杯在手, 一年幾見月當頭.' 喜極, 發狂大叫, 扣扉呼主人起, 詠此二句. 主人亦大加擊節, 取酒更酌, 至興盡而罷. 明日遍請吳中善詩者賞之, 大爲張具徵戲樂, 留連數日. 此亦一時盛事也."

"고요한 바람 속에 밤 조수 차오르고, 높은 성곽에 차가운 달 어스름 떠 있네."

"가을빛이 바닷가 마을에 완연하고, 차가운 연기 마을에서 피어오르네."

"봄이 다하여 초목이 변하고, 비 온 뒤에 연못가 객관이 푸르네."

"초나라 등귤이 짙게 여무는데, 오문[소주]의 안개비는 시름겹게 내리네."

"외곽 너머 가을 소리 급하고, 내성 주위로 달빛이 잦아드네."

"멀리 뭇 산을 보며 대작하고, 고서산에서 함께 시를 짓네."

"안개는 운몽택에 피어오르고, 물결은 악양성을 흔드네."

"숲속의 꽃잎은 쓸어도 다시 떨어지고, 숲길의 풀은 밟아도 도로 일어나네."

"돛을 거니 순풍이 순조롭고, 술통을 여니 거문고 모양 달이 외롭게 떠 있네."

"해 저무는 못가에서 술을 따르니, 소나무 밑에서 맑은 바람이 불어오네."

위의 시는 왕강령[왕창령]과 맹양양[맹호연]의 오언 시구이다. 한 번씩 읊조릴 때마다 포근한 바람이 일어나는 듯하다.

"風靜夜潮滿, 城高寒月昏."¹⁾ "秋色明海縣, 寒烟生里閭."²⁾ "春盡草木變, 雨餘池館靑."³⁾ "楚國橙橘暗, 吳門烟雨愁."⁴⁾ "郭外秋聲

急, 城邊月色殘."[5] "衆山遙對酒, 孤嶼共題詩."[6] "氣蒸雲夢澤, 波撼岳陽城."[7] "林花掃更落, 徑草踏還生."[8] "挂席樵風[9]便, 開尊琴月孤."[10] "落日池上酌, 淸風松下來."[11] 王江寧·孟襄陽五言詩句, 每一詠之, 便習習[12]生風.

1) 왕창령의 「숙경강구기유신허부지宿京江口期劉愼虛不至」(『전당시』 권142)에 보인다.
2) 왕창령의 「객광릉客廣陵」(『당시품휘』 권63)에 보인다.
3) 왕창령의 「정법사동재靜法寺東齋」(『당시품휘』 권10)에 보인다.
4) 왕창령의 「송이탁유강동送李濯遊江東」(『당시품휘』 권10)에 보인다.
5) 왕창령의 「화진상인추야회사회和振上人秋夜懷士會」(『당시품휘』 권63)에 보인다.
6) 맹호연의 「영가상포관봉장팔자용永嘉上浦館逢張八子容」(『맹호연집』 권3)에 보인다.
7) 맹호연의 「임동정臨洞庭」(『맹호연집』 권3)에 보인다.
8) 맹호연의 「만춘晩春」(『맹호연집』 권3)에 보인다.
9) '초풍樵風'은 순풍이다. 한나라 정홍鄭弘이 젊은 시절 땔나무를 배에 실어 오르내릴 때 불던 순풍을 이른다. 『太平御覽』 卷916 「羽族部三·鶴」. "會稽志曰 射的山南有白鶴山, 此鶴爲仙人取箭. 漢太尉鄭弘, 嘗採薪得一遺箭. 頃有人來覓, 弘還之. 問何所欲. 弘識其仙人也, 曰'常患若耶溪載薪爲難, 願旦南風暮北風.' 後果然." 『浙江通志』 卷15 「紹興府·會稽縣·樵風涇」 참조.
10) 맹호연의 「심장오尋張五」(『맹호연집』 권4)에 보인다.
11) 맹호연의 「배사사견방裴司士見訪」(『맹호연집』 권4)에 보인다.
12) '습습習習'은 온화하고 포근한 바람을 이른다. 주희는 『시경집전』에서 「패풍·곡풍谷風」의 "習習谷風"에 대해 "習習和舒也. 東風謂之谷風."으로 풀이하였고, 「소아·곡풍谷風」의 "習習谷風"에 대해 "習習和調貌. 谷風東風也."라고 풀이하였다.

내가 예운림[예찬]이 스스로 그림에 적은 시를 보니, "10월 강남에 서리 내리지 않은 때, 푸른 단풍 붉어져가고 벽오동 누레지네. 배를 멈추고 앉아 차가운 저녁 산을 마주하니, 새로운 기러기는 시를 써 내려가는 듯이 작게 줄지어 날아가네."라고 되어 있었다.

원 예찬倪瓚, 〈송림정자松林亭子〉, 대만 고궁 박물원

余見倪雲林自題畫云, "十月江南未隕霜, 青楓欲赤碧梧黃. 停橈 坐對寒山晚, 新雁題詩小着行."[1]

1) 예찬의 「시월十月」(『예운림시집』, 권6)이다. 『강촌소하록江村銷夏錄』(권3)에는 1369년에 「신안제시도新雁題詩圖」에 직접 기록한 것이 수록되어 있다.

"밝은 달이 쌓인 눈 위를 비추네."

"큰 강이 밤낮으로 흐르고, 나그네 마음은 끝없이 슬프네."

"맑은 강이 비단처럼 깨끗하네."

"북두성 자루별이 건장궁 아래로 닿아 있네."

"연못에 봄풀이 돋아나네."

"가을 국화가 아름다운 색을 띠었네."

위의 시는 모두 천고에 드문 기묘한 시어이다. 굳이 짝을 맞추어 붙여놓지 않아도 문장의 절묘한 경지가 여기에서 환하게 드러난다. 제나라와 수나라 이후로는 이러한 신묘한 기운이 전부 사라졌다.

송 마원馬遠, 〈한암적설도寒巖積雪圖〉, 대만 고궁박물원

"明月照積雪."[1] "大江流日夜, 客心悲未央."[2] "澄江淨如練."[3] "玉繩[4]低建章[5]."[6] "池塘生春草."[7] "秋菊有佳色."[8] 俱千古奇語. 不必有所附麗, 文章妙境, 即此瞭然. 齊·隋以還, 神氣都盡矣.

교감

◎ 〈雜〉(『용대별집』 권4 16엽)에 실려 있다.
⊙ '此'는 〈雜〉에 '能'이다.

1) 사영운의 「세모歲暮」에 "明月照積雪, 朔風勁且哀."라는 말이 있다.
2) 사조謝朓의 「잠사하도야발신림지경읍증서부동료暫使下都夜發新林至京邑贈西府同僚」(『謝宣城集』 권3)에 보인다.
3) 사조의 「만등삼산환망경읍晩登三山還望京邑」(『謝宣城集』 권3)에 보인다.
4) '옥승玉繩'은 뭇 별을 이른다. 북두칠성의 다섯째 별인 옥형玉衡의 북쪽에 위치한 천을天乙과 태을太乙 두 별을 이르기도 한다. 『風雅翼』 卷8 "玉繩, 星名. 按春秋元命包, 玉衡北兩星是也."
5) '건장建章'은 한나라 장안에 있던 건장궁建章宮을 이른다. 이후 궁궐의 통칭이 되었다.
6) 사조의 「잠사하도야발신림지경읍증서부동료暫使下都夜發新林至京邑贈西府同僚」에 "金波麗鳷鵲, 玉繩低建章."이라는 말이 있다.
7) 사영운의 「등지상루登池上樓」에 "池塘生春草, 園柳變鳴禽."이라는 말이 있다.
8) 도연명의 「음주飲酒」(『도연명집』 권3)에 "秋菊有佳色, 裛露掇其英."이라는 말이 있다.

| 3-3-12 |

 이헌길[이몽양]의 시 가운데 「영월」에는, "달빛이 불어나 둥그렇게 되었는데, 차갑게 강에 떨어져 조수 몇 척을 일으키네."라는 시구가 있다. 문집에는 보이지 않지만 스스로 아름다운 시어이다.

 李獻吉[1]詩如咏月, 有云 "光添桂魄[2]十分影, 寒落江心幾尺潮." 不見集中, 自是佳語.

1) '이헌길李獻吉'은 명나라 문학가 이몽양李夢陽(1473~1530)이다. 자는 헌길獻吉, 호는 공동자空同子이다.
2) '계백桂魄'은 계수나무가 있다는 달의 이칭이다. 계월桂月이라고도 한다.

당자외[당인]의 시에, "두곡의 배꽃은 술잔 위에 눈처럼 떠 있고, 패릉의 방초는 꿈속의 안개 같아라."라고 하였다. 또, "가을 방榜에 수재의 이름 일등으로 올랐으니, 봄바람에 여인들과 천 마당을 취할 것이네."라고 하였다. 이는 모두 백향산[백거이]을 배운 시이다.

다만 재주가 많은 자외[당인]가 어찌 향시에 장원한 것까지 자랑하여 뽐낼 필요가 있었겠는가? 이는 또한 당나라 사람[맹교]이 말한, "오늘은 호탕하게 끝없는 은혜를 베풀 것이네."라는 경우와 같으니, 기국이 작다는 조롱을 면할 수 없다.

唐子畏[1]詩有日 "杜曲[2]梨花杯上雪, 灞陵[3]芳草夢中烟."[4] 又日 "秋榜[5]才名標第一, 春風脂粉[6]醉千塲."[7] 皆學白香山[8]. 子畏之才, 何須以解首[9]矜詡. 其亦唐人所謂 "今朝浩蕩恩無涯"[10], 不免器小之誚.

1) 당자외唐子畏는 당인唐寅(1470〜1523)이다. 자는 백호伯虎·자외子畏, 호는 육여거사六如居士이다.
2) '두곡杜曲'은 당나라 때 큰 성씨의 하나였던 두씨杜氏가 세거하던 마을을 이른다. 서안의 동남쪽에 있다.
3) '패릉灞陵'은 장안長安의 동쪽 교외에 조성한 한 문제漢文帝 능침의 칭호이다. 패하灞河의 곁에 있어 붙여진 이름이다. 보통 패릉灞陵이라고 한다.
4) 당인唐寅의 「창창사悵悵詞」(『石倉歷代詩選』 권493)에 보인다.
5) '추방秋榜'은 추시秋試의 합격자를 알리는 방, 또는 추시를 이른다.
6) '지분脂粉'은 부녀, 혹은 기녀를 이른다.
7) 당인唐寅의 「만흥漫興」(『御選明詩』 권77)에 보인다. '脂粉'이 '絃管'으로 되어 있다.
8) '백향산白香山'은 당나라 시인 백거이白居易이다. '1-3-47' 참조.
9) '해수解首'는 향시인 해시解試의 장원을 이른다. 해원解元, 향원鄕元이라고도 한다.
10) 맹교의 「등과후登科後」(『맹동야시집』 권3)에 보인다. 『고금사문유취』(전집 권27 「東野下第」) 참조. 그는 「낙제落第」에서 "情如刀劍傷"이라 하였다.

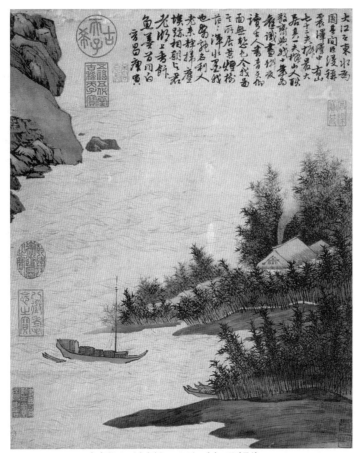

명 당인唐寅, 〈진택연수震澤煙樹〉, 대만 고궁박물원

참고

당나라 시인 맹교는 과거에서 몇 차례 낙방하다가 늦은 나이에 합격하였다. 그는 낙방하면 칼로 배인 듯이 아파하고 눈물까지 흘리더니, 합격한 뒤로 의기양양하여 하루아침에 장안의 기녀를 모두 만나겠다고 호언장담하였다. 이 때문에 사람들은 그가 기국이크지 못하다고 조롱하였다. 당인이 이런 맹교와 다르지 않다는 것이다.

당나라 사람들은 시의 율격이 서법과 매우 비슷하여, 모두 농려濃麗함을 위주로 하여 옛 법에서 조금 멀어져 있다. 나는 매번, "진晉나라 글씨는 들어가는 문이 없고 당나라 글씨는 형태가 없는데, 당나라를 배워야 비로소 진나라에 들어갈 수 있다."고 했다.

진나라의 시도 그 글씨와 같다. 비록 도원량[도연명]의 고담古淡함과 완사종[완적]의 준상俊爽함이 법서 안에 실려 있지만, 미처 우세남과 저수량을 당해낼 수 없는 것은 들어가는 문이 없어서이다. 당나라 사람의 시를 베끼는 기회에 이를 언급한다.

당 우세남虞世南, 〈피후첩疲朽帖〉(순화각첩),
상해박물관

唐人詩律與書法頗似, 皆以濃麗爲主, 而古法稍遠矣. 余每謂 "晉書無門, 唐書無態, 學唐乃能入晉." 晉詩如其書. 雖陶元亮[1])之古淡, 阮嗣宗[2])之俊爽, 在法書中, 未可當虞·褚, 以其無門也. 因寫唐人詩及之.

1) '도원량陶元亮'은 도연명陶淵明(365~427)으로 자는 원량元亮, 호는 오류선생五柳先生이다.
2) '완사종阮嗣宗'은 죽림칠현의 한 사람인 완적阮籍(210~263)이다. '사종嗣宗'은 그의 자이다.

 교감

◎ 〈品〉(「용대별집」 권4 23엽)에 실려 있다.
◉ '與'는 〈梁〉·〈董〉·〈品〉에 '與其'이다.
◉ '濃'은 〈品〉에 '穠'이다.
◉ '未可當虞褚'는 〈梁〉·〈董〉·〈品〉에 '非虞褚可當'이다.

참고

도연명과 완적의 고담함과 준상함을 법서에서 얼마든지 확인할 수 있으나, 이를 배우려 하면 아무래도 우세남과 저수량을 당해낼 수가 없다. 진나라 글씨에는 들어가는 문이 없어서 더욱 난해한 것이다. 따라서 우세남과 저수량을 통해 먼저 법을 익히고 그들을 통해 진나라로 들어가야 마땅하다. 진나라 글씨는 법이 만들어지기 전에, 운韻의 생동함을 위주로 해서 법문法門이 없다고 하며, 당나라 글씨는 형태의 변화를 보이기보다는 법의 엄격함을 위주로 해서 형태가 없다고 한다.[3])

3) 「六藝之一錄」 卷304 「氣韻」, "董玄宰曰 晉人書取韻, 唐人書取法, 宋人書取意. 或曰 '意不勝法乎?' 不然. 宋人自以其意爲書耳, 非能有古人之意也."

한묵의 일에 응할 때에는 훌륭한 장인이 고심할 때처럼 하였지, 감히 쇠잔한 기운으로 응하였던 적은 없다. 그런데 그 가운데 특히 정밀하게 만들어진 것들은, 혹은 술에 취한 상태에서 만들었거나, 혹은 꿈에 빠진 상태에서 만들었거나, 혹은 병이 든 상태에서 만든 것들이다. 신통한 힘을 발휘할 때에는 가능하지 않은 것이 없다. 어찌 굳이 정신이 화락하고 기운이 왕성해야 비로소 창작이 완전해지는 것이겠는가?

세상에 전해지는 말에, 초성으로 불리는 장욱은 몇 말의 술을 마신 뒤에 머리에 먹물을 적셔 벽 위에 내키는 대로 써 내려가면, 서늘한 바람이 일어나고 세찬 비가 몰아치는 것 같아 보는 사람들이 놀라 감탄한다고 한다. 또 왕자안[왕발]이 글을 지을 때에는, 매번 먹물 몇 되를 갈아놓은 뒤에 이불을 뒤집어쓰고 누워서 실컷 자다가 일어나면, 문장이 더 다듬을 구석이 없이 완성되어 마치 신들린 것 같았다고 한다. 이것들은 모두 필묵의 법도 밖에서 이루어낸 것이다.

지금 관찰사 왕선생이 인일[1월 7일]에 병으로 일어나지 못하여 침상에 의지해서 20수의 시를 지었는데, 마디마디가 모두 악부의 고취곡과 같았다. 그래서 마침내 자신의 두 자식과 함께 솥발처럼 일어서게 되었다.

翰墨之事, 良工苦心[1], 未嘗敢以耗氣應也. 其尤精者, 或以醉, 或以夢, 或以病. 遊戲神通[2], 無所不可. 何必神怡氣王, 造物乃完哉.

 교감

◎ 「人日詩後序」(『용대문집』 권1 57엽)를 절록하였다.

◎ '之'는 「人日詩後序」에 '諸'이다.

世傳張旭³⁾號草聖, 飮酒數斗, 以頭濡墨, 縱書壁上, 凄風急雨, 觀者歎愕. 王子安⁴⁾爲文, 每磨墨數升, 蒙被而臥, 熟睡而起, 詞不加點⁵⁾, 若有鬼神. 此皆得之筆墨蹊逕之外者. 今觀察王先生⁶⁾, 當人日⁷⁾, 病不起, 據枕作詩二十章, 言言皆樂府鼓吹⁸⁾也. 乃與彼二子鼎足立⁹⁾矣.

1) '양공고심良工苦心'은 기예가 빼어난 자가 자신의 심혈을 다 기울여 창작에 골몰함을 이른다. 杜甫 「題李尊師松樹障子歌」, "已知仙客意相親, 更覺良工心獨苦."
2) '유희신통遊戲神通'은 유희하듯이 자연스럽게 신통력을 발휘한다는 말로, 본래 부처와 보살이 신통력으로 중생을 교화하고 구제하기를 마치 유희하듯이 자유자재로 함을 이른다.
3) '장욱張旭'은 장전張顛으로 불리었고 음중팔선飮中八仙의 한 사람으로 꼽힌다. '1-2-9' 참조.
4) '왕자안王子安'은 초당의 시인 왕발王勃이다. 자는 자안子安이고 용문인龍門人이다. 양형楊炯, 노조린盧照鄰, 낙빈왕駱賓王과 함께 초당사걸로 일컬어진다.
5) '사불가점詞不加點'은 한 기운으로 완성한 문장이 더 고치고 다듬을 데가 없이 완벽하게 이루어진 것을 이른다. '문불가점文不加點'이라고도 한다.
6) '왕선생王先生'은 미상이다.
7) '인일人日'은 음력 정월 7일이다.
8) '고취鼓吹'는 『악부시집』 중의 고취곡鼓吹曲이다. 북, 징, 피리 등의 악기를 합주하여 이루어진다. 『詳說古文眞寶大全·前集』 卷2 「鼓吹曲」, "鼓吹軍中之樂, 爾雅徒歌謂之吹." 宋 姜夔 『白石道人歌曲』 卷1 「聖宋鐃歌鼓吹曲十四首」, "臣聞鐃歌者漢樂也, 殿前謂之鼓吹, 軍中謂之騎吹, 其曲有朱鷺等二十二篇. 由漢逮隋, 承用不替. 雖名數不同, 而樂紀罔墬, 各以詠歌祖宗功業."
9) '정족립鼎足立'은 세 사람이 하나의 판도를 3등분하여 저마다 한쪽씩을 차지하고 마치 솥의 세 발처럼 병립하여 있는 모양을 일컫는 말이다.

⊙ '病不起'는 「人日詩後序」에 '病不飮酒莫廷韓餽以內府良藥'이다.
⊙ '據'는 「人日詩後序」에 '輒據'이다.
⊙ '二十章'은 「人日詩後序」에 '二十餘章謝之'이다.
⊙ '言言皆樂府'는 「人日詩後序」에 '皆風騷'이다.

 참고

언제나 경건한 마음으로 창작에 임하였으나, 정작 뛰어난 작품은 술에 취하거나 병들어 있을 때에 만들어지곤 한다는 말이다. 그런 순간에 신통력이 작용하기 때문이다. 관찰사 왕선생의 시도 이런 신통력이 발휘되어 있어, 장욱의 초서와 왕발의 시문이 도달한 경지에 올라 있다는 것이다.

　동파[소식]가 벽 사이에서 「금릉회고사」를 읽고서 개보[왕안석]가 지은 것임을 알고는, "늙은 여우의 정령이다."라고 탄복하였다.

　객지를 떠도는 한스러운 선비로 그를 평가할 수는 있을지언정, 그의 시문을 평가하면서 결코 그 가치를 깎아내릴 수는 없었다. 이른바, "문장에 대해서는 천하가 지극히 공정하다."라는 것이다. 뜻에 맞지 않는 부분을 만나면 아버지라도 그 자식을 달랠 수 없고, 한번 의론이 정해진 것에 대해서는 비록 동파라도 형공[왕안석]을 어찌할 수 없었다.

　태백[이백]은, "최호가 적은 시가 머리 위에 있다."고 하였고, 동파는 「여산폭포」에 대해, "서응의 나쁜 시를 씻어주지 않는구나."라고 적었다. 태백이 최호의 앞에서 붓을 내려놓았고 동파가 서응에게 창을 들어 공격했으나, 어찌 은혜가 있거나 원망이 있어서 그런 것이겠는가?

　東坡讀〈金陵懷古詞〉于壁間, 知爲介甫[1]所作, 嘆曰 "老狐精."[2] 能許以羈怨[3]之士, 終不能損價于論文. 所謂 "文章天下至公." 當其不合, 父不能諛子, 其論之定者, 雖東坡無如荊公何. 太白曰 "崔灝[4]題詩在上頭."[5] 東坡題廬山瀑布曰 "不與徐凝洗惡詩."[6] 太白閣筆于崔灝, 東坡操戈[7]于徐凝, 豈有恩怨[8]哉.

1) '개보介甫'는 형국공荊國公 왕안석王安石의 자이다. 호는 반산半山이다. '1-3-15' 참조.
2) '1-3-15' 참조.

3) '기원羇怨'은 『춘양당본』에 '패원覇怨'으로 되어 있고, '패권을 다투던 적'이라고 풀이되어 있다. 다른 본에는 모두 '기원羇怨'으로 되어 있다.

4) '최호崔灝'는 당나라 시인 최호崔顥(약 704∼754)이다.

5) 이백이 황학루에서 최호의 「등황학루登黃鶴樓」를 보고 "눈앞 경관을 말할 수 없으니, 최호가 적은 시가 머리 위에 있다."고 탄복하고는 승부를 겨루려고 금릉에서 「등금릉봉황대登金陵鳳凰臺」를 지었다고 한다. 『後村詩話』卷1 "太白過黃鶴樓, 有 '眼前有景道不得, 崔顥題詩在上頭' 之句. 至金陵, 遂爲鳳凰臺詩, 以擬之. 今觀二詩, 眞敵手棋也. 若他人, 必次顥韻, 或于詩版之傍, 別著語矣."

6) 서응徐凝이 7언 절구로 「여산폭포廬山瀑布」를 지었는데 사람들이 특히 끝의 '한 줄기 폭포가 푸른 산 빛깔을 둘로 갈라놓았네[一條界破靑山色]'란 시구를 칭송했다. 그러나 소식은 도리어 스스로 "상제가 은하수 한 줄기를 드리워놓았다고, 예로부터 오직 적선이 읊었을 뿐이라네. 쏟아져 내리는 물줄기가 얼마나 많은데, 서응의 나쁜 시를 씻어주지는 않는구나.[帝遺銀河一派垂, 古來惟有謫仙詞, 飛流濺沫知多少, 不與徐凝洗惡詩.]"란 시를 지어 보이면서 서응의 시가 지극히 비루하다고 비난했다. 宋 蘇軾 『東坡全集』卷13 "世傳徐凝瀑布詩云 '一條界破靑山色', 至爲塵陋. 又僞作樂天詩, 稱美此句, 有賽不得之語. 樂天雖涉淺易, 然豈至是哉. 乃戱作一絶." 『東坡志林』卷1 「記遊廬山」 참조.

7) '조과操戈'는 상대의 설을 이용해 상대의 논리를 반박한다는 의미이다. 하휴何休가 『공양전』을 높이고 『좌전』과 『곡량전』을 공격하자 정현鄭玄이 이를 하나하나 논박했다. 이에 하휴가 탄식하기를, "정강성이 나의 방에 들어와 나의 창을 들고서 나를 공격하는구나."라고 했다. 『後漢書』 「鄭玄傳」 "何休好公羊學, 遂著公羊墨守·左氏膏·穀梁廢疾. 玄乃發墨守·鍼膏·起廢疾. 休見而歎曰 '康成入吾室, 操吾矛, 以伐我乎.'"

8) '은원恩怨'은 은혜와 원망, 곧 상대에 대한 사사로운 마음을 이른다.

권3_ 4. 산문을 평함
評文

畵禪室隨筆

동파[소식]의, "물에 비친 달[水月]"의 비유는 『조론』에서 가져왔다. 이른바, "사물의 본체 실상은 변하지 않는다."는 의미이다.

문인들은 불경을 구석구석 뒤적여 찾아내기를, 가끔씩 마치 새로운 길을 개척하듯이 한다. 그러나 불가의 승려들에게는 이것이 집에서 항상 먹는 음식과 같은 것인 줄을 알지 못한다.

『대장경』의 가르침을 부연해보면, 매우 많은 문자가 만들어질 수 있다. 동파가 창려[한유]와 구양수를 훌쩍 뛰어넘을 수 있었던 것도, 여기에서 많은 도움을 받아 이와 같은 하나의 기이한 비유를 얻었기 때문이다.

東坡水月[1]之喻, 蓋自《肇論》[2]得之, 所謂不遷義[3]也. 文人冥搜內典[4], 往往如鑿空[5], 不知乃沙門輩家常飯耳. 《大藏》[6]敎若演之, 有許大文字. 東坡突過昌黎·歐陽, 以其多助有此一奇也.

1) '수월水月'은 수중월水中月이다. 허공의 달이 비친 물속의 달, 곧 부처의 현신現身을 이른다. 『大智度論』 卷6, "解了諸法, 如幻, 如焰, 如水中月, 如虛空, 如響, 如犍闥婆城, 如夢, 如影, 如鏡中像如化." 『金光明經』 「天王品」, "佛眞法身, 猶如虛空, 應物現形, 如水中月, 無有障礙, 如焰如化. 是故我今稽首佛月."
2) '조론肇論'은 후진後秦의 승려 조조(383~414)의 저술을 모아 후인이 편찬한 책을 이른다. 총론에 해당하는 「종본의宗本義」와 그의 네 가지 의론에 해당하는 「물불천론物不遷論」, 「부진공론不眞空論」, 「반야무지론般若無知論」, 「열반무명론涅槃無名論」 등 다섯 부분으로 구성되어 있다. '조'는 구마라습 문하의 사철四哲 가운데 한 사람이다.
3) '불천의不遷義'는 제법이 생기生起, 유전流轉하는 듯이 보이지만 그 본체의 실상은 결코 변하거나 움직이지 않는다는 진리를 이른다.
4) '내전內典'은 불가의 경전을 이른다. '1-3-50' 참조.
5) '착공鑿空'은 막힌 지역에 새로운 길을 닦아 서로 통하게 함을 이른다. 여기서는 기존에 쓰이지 않던 새로운 비유를 불경에서 찾아내 사용한다는 의미로 쓰였다. '2-3-17' 참조.
6) '대장大藏'은 불가의 경전을 통틀어 일컫는 말이다.

소자첨[소식]의 「표충관비」는 오직 촉한이 대항하여 불복했던 일만을 서술함으로써, 전씨[전숙]가 천명에 순응했던 사실이 절로 드러나게 하였다. 이것이 빈賓으로써 주主를 드러내는 방법이다.

붓을 잡은 자라면 이미 이 법의 안에서 노닐고 있는 것인데, 스스로 분명하게 이해하지 못하고 있을 뿐이다. 만약 이해할 수 있다면 한 박자 한 박자가 곡조를 이루는 것 같으니, 비록 문채가 빛나지 않더라도 문장의 기맥은 저절로 들어맞게 된다.

송 소식蘇軾, 〈표충관비表忠觀碑〉

蘇子瞻〈表忠觀碑〉[1], 惟叙蜀漢[2]抗衡不服, 而錢氏順命自見. 此以賓形主法也. 執管者, 卽已游于其中, 自不明了耳. 如能了之, 則拍拍成令, 雖文采不章, 而機鋒[3]自契.[4]

1) '표충관비表忠觀碑'는 오월국왕吳越國王 전씨錢氏의 충성을 기리기 위해 세워졌다. 오월국은 당唐 말에 전류錢鏐가 소항蘇杭 지역에 세운 나라로 그의 아들 전원관錢元瓘과 손자 전숙錢俶에 의해 80여 년 존속되었다. 전숙은 978년에 나라를 송宋에 바치고 귀의하여 등왕鄧王에 봉해졌다.

2) '촉한蜀漢'은 오대십국 중 후당의 서천 절도사西川節度使 맹지상孟知祥이 촉 지역에 세운 후촉을 이른다. 사천 지역의 서쪽에 위치하여 서촉西蜀이라 한다.

3) '기봉機鋒'은 신속하게 써 내려가는 날카로운 문사文思를 이른다. 불가에서는 한번 놓으면 붙잡을 수 없는 화살촉처럼 신속하게 깨달음에 이르게 하는 선기禪機를 이르는 말로 쓰인다. '기機'는 수행으로 얻은 심기心機를 이르고, '봉鋒'은 날카로운 심기의 작용을 이른다.

4) 원황袁黃의 「사백동선생논문思白董先生論文」(「游藝塾續文規」 권6)에 "蘇子瞻表忠觀碑, 惟叙蜀漢抗衡不服, 而錢氏順命自見, 此以賓刑主也. 此竅毋論前輩大家名家, 但執管者, 卽已游于其中, 自不明了耳. 往往有單門淺學, 而蚤取科第者, 彼雖不知所以, 要未嘗不暗合. 若有不合, 則永斷入路耳. 第能合之, 則拍拍成令, 雖文采不章, 而機鋒自契. 今夫農人之歌, 豈知聲律, 然一唱衆和, 前輕後重, 若經慣習, 雖善歌者, 不能易之. 于此見人心有自然之節奏, 以此機相感, 洒然善矣."라는 기록이 있다.

문장은 제목에 맞추어 부연하면, 입을 열자마자 곧 막힌다. 응당 말을 다하여 막힐 때에 다른 한 길로 나아가야 한다.

태사공[사마천]이 『사기』 「형가전」에서 한창 형가가 진왕을 찌르려는 장면을 서술하다가 진왕이 기둥을 돌아 달려가는 장면에 이르렀을 때가, 이른바 '말을 다하여 막힐 때'인데, 갑자기 세 개의 글자를 써서 전환하기를 '그런데 진나라 법에[而秦法]'라고 했다. 그리고 이 세 글자 이후로 다시 많은 파란을 만들어내었다.

文章隨題敷衍, 開口卽涸. 須于言盡語竭之時, 別行一路. 太史公〈荊軻傳〉方叙荊軻刺秦王, 至秦王環柱而走, 所謂言盡語竭, 忽用三個字轉云 "而秦法." 自此三字以下, 又生出多少煙波[1].

1) '연파煙波'는 문장의 '파란기복波瀾起伏'을 비유한 말이다.

 참고

진왕이 형가의 칼날을 피해 도망가는 장면을 서술하다가 '而秦法(그런데 진나라 법에)'으로 말을 바꾸어, 당시 진나라 법에 왕의 측근이 병기를 소지할 수 없도록 되어 있었기 때문에, 형가의 공격을 즉시 막지 못하고 부득이 왕이 이를 피해 달아나야 했음을 잠시 설명하였다. 그리고 다시 이어서 현장의 장면을 서술했음을 말한 것이다.

무릇 작문이란 본디 허공에 시렁을 얽어놓는 것과 같아서 등장하는 인물들이 마치 무대 위의 꼭두각시처럼 작가에 의해 이끌리고 당겨진다. 하지만 결코 죽은 듯이 고정되어 있는 것만은 아니다. 진실로 한 편의 글 속에서 당시 작가의 입을 대신하여 그의 마음속 일들을 서술해낸다면, 곧 마르지 않는 원천에서 물을 길어내는 것과 같다고 할 수 있다.

예컨대 『장자』「소요유편」에 등장하는 학구鸒鳩가 대붕大鵬을 비웃는 장면에서, 학구를 대신하여, "나는 재빠르게 일어나 날아서 방枋나무에 이르기도 하지만, 때로는 이르지 못하고서 땅으로 떨어질 뿐이다. 어찌 9만 리를 날아서 남쪽으로 갈 수 있으랴."라고 하였다. 이것이 대신 말한 것이 아니겠는가? 대신 말하지 않고서 단지 학구가 비웃는 모습만 말했어도 충분했을 것이다.

또 태사공이 연나라 장수가 노중련의 편지를 받은 장면을 일컬으면서, "연나라로 돌아가려니 이미 사이가 멀어져 주살될까 두렵고, 제나라에 항복하려니 제나라에 살해되거나 사로잡힌 자가 너무 많아, 항복한 뒤에 욕을 당할까 두려웠다. 이에 한숨을 내쉬며 탄식하기를, '타인이 나를 심판하게 하느니, 차라리 스스로 심판하겠다.'고 하였다." 하였다. 이것이 대신 말한 것이 아니겠는가?

凡作文, 原是虛架子, 如棚中傀儡[1], 抽牽由人, 非一定死煞. 眞有一篇文字, 有代當時作者之口, 寫他意中事,[2] 乃謂注于不涸之

原. 且如《莊子》〈逍遙篇〉鷽鳩笑大鵬, 須代他說曰 "我決起而飛槍
枋, 時則不至而控于地而已矣. 奚以之九萬里而南爲."[3] 此非代乎.
若不代, 只說鷽鳩笑, 亦足矣. 又如太史公稱燕將得魯仲連書云 "欲
歸燕, 已有隙, 恐誅; 欲降齊, 所殺虜于齊甚衆, 恐已降而后見辱.
喟然嘆曰 '與人辨我, 寧自辨.'"[4] 此非代乎.

1) '괴뢰傀儡'는 꼭두각시놀이에 등장하는 인형이고, '붕붕棚'은 꼭두각시놀이를 벌이는 무대
 이다.
2) 당시 과문科文 중에도 '대언代言'이라는 형식이 있었다. 경전이나 문집 등에 등장하는
 특정한 인물의 입을 빌려 당시의 사건 정황을 대신 말하도록 하는 글쓰기 방식이다.
3) 『장자』 「소요유」에 보인다. '槍'은 다른 본에 '搶'으로 되어 있다.
4) 『사기』(권83) 「노중련추양열전魯仲連鄒陽列傳」에 보인다.

교감

⊙ '原'은 〈梁〉·〈董〉에 '源'이다.
⊙ '辨'은 『사기』에 '刃'이다.

참고

글 짓는 일은 허구 세계를 만드는 작업으로, 마치 꼭두각시 인형을 무대 위에 세워 가상
의 장면을 연출하는 것과 같다. 이때 작중 인물을 죽은 듯이 놓아두지 않고, 상황마다
인물의 내밀한 생각을 대화나 독백의 형식으로 표현한다면, 인물들의 내면세계가 무한
한 편폭으로 확장될 수 있다는 것이다.

문장에는 '번의翻意'라는 것이 있다. 공안公案을 뒤집는다는 뜻이다. 노련한 아전은 법조문을 주물러 남의 죄를 들었다 놓았다 하여, 비록 한번 정해진 죄안이라도 뒤집어서 논박할 수 있다. 문장가가 이 방법을 깨닫는다면, 벌어지는 장면이 날로 새로워질 수 있다.

예컨대 '마외역'에 관한 시는 만여 수가 되지만, 모두 명황[당 현종]이 양귀비를 총애한 일을 풍자한 것에 불과하다. 공교하거나 졸렬한 차이가 겨우 있을 뿐이다. 그런데 최후에 한 사람이 마침내, "이는 오히려 거룩하고 밝은 천자의 일이었지만, 경양궁 우물에 숨은 자는 또한 어떤 사람이란 말인가?"라고 하여, 종래에 고정되었던 관념을 완전히 뒤집어놓았다.

또 조맹덕[조조]의 가짜 무덤[의총疑塚] 72곳에 대해, 옛사람이 시에서, "응당 가짜 무덤 72곳을 전부 파헤쳐야 하리."라고 하여, 먼저 나름으로 뒤집은 바 있다. 그런데 후인이 다시, "간사한 조조의 생각이 어찌 이에 미치지 않았으랴. 72곳 무덤에 결코 진짜 뼈는 없을 것이네."라고 하였다. 이는 다시 뒤집은 것이다.

교감

⊙ '如'는 〈梁〉에 '時'이다.
⊙ '只'는 〈梁〉·〈董〉에 '只詞'이다.
⊙ '尙'은 다른 본에는 '終'이다.

文有翻意者, 翻公案意也. 老吏舞文[1], 出入人罪, 雖一成之案, 能翻駁之. 文章家得之, 則光景日新. 且如馬嵬驛詩, 凡萬首, 皆刺明皇[2]寵貴妃[3], 只有工拙耳. 最後一人乃云 "尙是聖明天子事, 景陽宮井[4]又何人."[5] 便翻盡從來窠臼. 曹孟德疑塚七十二, 古人有詩云 "直須發盡疑塚七十二."[6] 已自翻矣. 後人又云 "以操之奸, 安知

不慮及于是, 七十二塚必無眞骨." 此又黻也.

1) '무문舞文'은 법률의 조문을 마음대로 해석하여 맞춤을 이른다.

2) '명황明皇은 당나라 현종玄宗을 이른다. 시호인 지도대성대명효황제至道大聖大明孝皇帝의 약칭이다.

3) '귀비貴妃'는 양귀비를 이른다. 안녹산安祿山의 난에 현종이 촉蜀으로 파천하다가 마외역馬嵬驛에 이르렀을 때 좌우의 강권에 몰려 할 수 없이 양귀비에게 사사했다.

4) '경양궁정景陽宮井'은 남조 진陳의 궁궐 경양궁景陽宮에 있던 우물이다. 연지정臙脂井, 혹은 욕정辱井으로 불린다. 정명 3년(589)에 수隋의 공격으로 진의 궁성이 함락되었을 때에 진왕 후주後主는 좌우의 만류를 뿌리치고 총애하는 귀비 장여화張麗華·공귀빈孔貴嬪과 함께 우물 안에 숨었다가 결국 수군에 발각되는 수모를 당하였다. 『南史』卷10 「陳本紀下, 後主」 참조.

5) 정전鄭畋의 「마외파馬嵬坡」에 보인다.

6) 조조曹操는 자신의 무덤이 파헤쳐질까 두려워 장하漳河에 가짜 무덤 72개를 만들도록 하였다. 明 彭大翼 『山堂肆考』 卷30 「漳河疑塚」, "宋俞應符詩, '生前欺天絶漢統. 死後欺人設疑塚, 人生用智死卽休, 何有餘機到丘壟, 人言疑塚我不疑, 我有一法君未知, 直須發盡疑塚七十二, 必有一塚藏君尸.'"

감여가는 오로지 '벗어나고 풀어놓음'[脫卸]을 중요하게 생각한다. 이른바, "급한 맥에 느슨한 것으로 응하고, 느슨한 맥에 급한 것으로 응한다."는 것이다.

문장도 그렇다. 기세가 느슨해진 곳은 급하게 만들어서 길게 늘어져 썰렁해지지 않게 해야 하고, 기세가 급해진 곳은 느슨하게 만들어서 부드럽게 이어지면서 곡절이 생기게 힘써야 한다. '골몰하여 파묻히는 것'[埋頭]도 되지 말아야 하고 '버려두어 방관하는 것'[直脚]도 되지 말아야 한다.

靑烏家[1]專重脫卸[2], 所謂 "急脈緩受[3], 緩脉急受." 文章亦然, 勢緩處須急做, 不令扯長冷淡; 勢急處須緩做, 務令紆徐曲折. 勿得埋頭[4], 勿得直脚[5].

교감

⊚ '烏'는 〈梁〉·〈董〉에 '鳥'이다.
⊚ '得'은 〈董〉에 '用'이다.
⊚ '埋'는 〈梁〉에 '理'이다.

1) '청오가靑烏家'는 풍수지리를 전공한 감여가堪輿家를 이른다. '청오靑烏'는 전설상 황제黃帝 시대 혹은 진·한秦漢 시대의 감여가로 알려진 '청오자靑烏子'이다.
2) '탈사脫卸'는 말이 굴레를 벗고 짐수레를 풀어놓듯이 홀가분하게 책임을 면함을 이른다. 풍수에서는 산줄기가 큰 산맥에서 빠져나와 아래로 부드럽게 이어짐을 이른다. 淸 陸應穀 『地理或問』卷上 「龍法」, "或問龍勢, 曰 … 平伏則神愈聚. [平伏愈多愈長, 則愈妙. 若一路高峰, 未經脫卸, 則煞氣不除.]" 晋 郭璞 『葬書』 「內篇」, "上地之山, 若伏若連, 其原自天. [此言上地龍之行度體段也. 大頓小伏藕斷絲連, 謂之脫卸.]"
3) '급맥완수急脈緩受'는 맥이 촉급할 때에 느슨한 것으로 응함을 이른다. 뜸 치료의 요령에 '급맥완구急脈緩灸'라는 것이 있다.
4) '매두埋頭'는 한 사건에 골몰하여 기세가 급박해지는 것을 이른다.
5) '직각直脚'은 죽은 사람처럼 발을 뻗고 방관하여 기세가 느슨해지는 것을 이른다.

두자미[두보]는, "적을 잡으려면 먼저 왕을 붙잡는다."고 하였다. 무릇 문장에도 반드시 '진종자眞種子'가 있다. 이 진종자를 붙잡는다면, 이른바, "한마디 한마디가 맞물려간다."는 것처럼 된다. 또한 이른바, "한 점 한 점 똑똑 듣는 빗물 방울이, 모두 학사의 눈 속으로 떨어진다."는 것이 된다.

杜子美云 "擒賊先擒王."[1] 凡文章, 必有眞種子, 擒得眞種子, 則所謂 "口口咬着." 又所謂 "點點滴滴雨, 都落在學士眼裡."

1) 두보의 「전출새前出塞」에, "사람을 쏘려면 먼저 말을 쏘고, 적을 잡으려면 먼저 왕을 붙잡는다.[射人先射馬, 擒賊先擒王.]"는 말이 있다.

 참고

적을 공격할 때 먼저 적의 우두머리를 붙잡으면 그 나머지는 힘들이지 않고 제압할 수 있듯이, 글을 쓸 때에 글 전체의 골간을 이루는 문제의식과 핵심어를 명확하게 마련해 두면, 한마디 한마디가 입에 달라붙듯이 읽히고 한 글자 한 글자가 눈에 꽂히듯이 들어오게 된다는 말이다.

문장은 '줄 지어 배열하듯이 서술하는 것'[排行]을 가장 꺼린다. 문세를 착종시키는 것이 중요하니, 분산시켰다가도 능히 모을 수 있어야 하고, 모았다가도 능히 분산시킬 수 있어야 한다.

『좌씨진어』에, "가의가 정사를 논한 상소에서, '태자가 선해지려면 일찍부터 타일러서 가르치고, 좌우의 신하를 잘 선발해야 합니다.'라고 하였다. 일찍부터 타일러 가르치는 일과 좌우의 신하를 잘 선발하는 일이 두 가지 일이다. 하지만 그[가의]는 문득 이 두 가지 일을 능히 양단으로 삼으면서도, 결코 서로 분리하여 다루지 않을 수 있었다."라고 하였다.

육조 시대 이후로는 모두 단락을 구획하여 글을 지었기 때문에 이런 맛이 부족해지고 말았다.

글을 짓기 위해서는 깨달음이 있어야 한다. 시문時文[팔고문]은 배움에 달려 있지 않고 단지 깨달음에 달려 있다. 평소에 반드시 한 차례 몸소 체인해본 뒤에야, 비로소 신묘한 깨달음을 얻을 수 있다.

신묘한 깨달음은 단지 해당 제목에 대해 마음속으로 사색하는 것에 달려 있다. 사색을 멈추지 않아 귀신이라도 장차 통할 수 있어야 한다. 이처럼 장차 통할 수 있을 것 같은 때에 이르러야 비로소 깨달았다고 말할 수 있다.

깨달은 뒤에는 단지 손 가는 대로 엮어내기만 해도 하나하나가 도에 맞고, 저절로 문장 안에 신이 깃들어 사람의 마음을 움직이게 된

다. 이치와 의리는 본디부터 사람의 마음을 즐겁게 만드는 것이니,
내가 이 이치와 의리에 맞추어 글을 지으면 절로 다른 사람의 마음에
도 맞게 된다.

교감
◉ '作文 … 人心'이 〈梁〉·〈董〉에 별개
 의 절로 되어 있다.
◉ '却'의 뒤에 〈梁〉·〈董〉에 '云心未濫
 而先諭敎則化易成也此是早諭敎
 下云若其服習講貫則左右而已此
 是選左右'가 있다.
◉ '能'은 〈梁〉·〈董〉에 없다.
◉ '雖'는 〈梁〉·〈董〉에 '離'이다.
◉ '在'는 〈梁〉에 없다.
◉ '在悟'는 〈梁〉에 '以惺於'이다.
◉ '思之'는 〈梁〉·〈董〉에 '思之思'이다.
◉ '解時'는 〈梁〉·〈董〉에 '得解時'이다.
◉ '用'은 〈梁〉·〈董〉에 '在'이다.

文字最忌排行. 貴在錯綜其勢, 散能合之, 合能散之.《左氏晉
語》[1]云 "賈誼政事疏, '太子之善, 在于早諭敎與選左右.'[2] 早諭敎、
選左右是兩事, 他却能以二事, 雖作兩段, 全不排比[3]." 自六朝以
後, 皆畫段爲文, 少此氣味矣.

作文要得解悟. 時文[4]不在學, 只在悟, 平日須體認一番, 纔有妙
悟. 妙悟只在題目腔子裏思之, 思之不已, 鬼神將通之. 到此將通
時, 纔喚做解悟了. 解時, 只用信手拈來, 頭頭是道, 自是文中有
神, 動人心竅. 理義原悅人心, 我合着他, 自是合着人心.

1) '좌씨진어左氏晉語'는 미상이다.
2) 『前漢書』「賈誼傳」. "天下之命, 縣于太子, 太子之善, 在于早諭敎與選左右.[師古曰諭
 曉告也, 與猶及也.]" 가의의 《新書》〈保傳〉에도 비슷한 말이 보인다.
3) '배비排比'는 문장 수사법의 하나로 내용상 밀접한 관련이 있거나 결구 형식이 서로 유
 사하거나 어기가 일관된 몇 개의 어구를 일정한 방식으로 나란히 늘어놓는 방법이다.
4) '시문時文'은 과문科文, 특히 팔고문八股文을 이른다.

문장은 신기神氣를 얻어야 한다. 우선 죽은 사람과 살아 있는 사람, 살아 있는 꽃과 절지한 꽃, 살아 있는 닭과 나무로 만든 닭이 어떤 형상을 하고 있는지, 또 어떤 신기를 띠고 있는지를 시험 삼아 보아서, 그 참된 모습을 식별하여 철저하게 감별해낼 수 있다면, 함께 문장을 논할 수 있다.

예컨대 시의時義[팔고문]를 읽는데, 읽을 때에 나의 모골이 송연해지고 낯빛이 변하게 된다면, 바로 그곳이 신기가 사람에게 엄습하는 부분이다. 그러나 읽을 때에 그런 것도 같고 그렇지 않은 것도 같거나, 내버리고 싶기도 하고 내버리고 싶지 않기도 하거나, 읽고 싶기도 하고 또 읽고 싶지 않기도 하다면, 바로 그곳이 신기가 메말라버린 부분이다.

따라서 글방에서 연습한 '창고窓稿'는 신기를 갖춘 '고권考卷'만 못하며, 신기가 엷은 '고권'은 신기가 두터운 '묵권墨卷'만 못하며, 신기가 노출되어 있는 '괴권魁卷'은 신기가 온축되어 있는 '원권元卷'만 못하다. 시험 삼아 살펴보면 저절로 깨닫는 부분이 있을 것이다.

투식에서 벗어나고 진부함을 버리는 것이 바로 문장가의 요결이다. 이 때문에 가르고 씻어내고 갈고 단련하여 맑은 광채가 겉으로 드러나게 함에 이른다. 어찌 경솔하게 할 수 있겠는가. 그러나 이것이 결코 초학자가 이를 수 있는 경지는 아니다.

또한 한결같은 원칙에 따라 취하고 버려야 한다. 남이 아직 쓰지 않은 말을 취하고 남이 이미 쓴 말을 버리며, 남이 아직 말하지 않은

이치를 취하고 남이 이미 말한 이치를 버리며, 남이 아직 구성해보지 않은 격식을 취하고 남이 이미 구성했던 격식을 버려서, 새로운 것을 취하고 묵은 것을 버리는 것이다.

이는 말을 버리려는 것이 아니라 단지 진부한 말을 쓰지 않으려는 것일 뿐이며, 이치를 벗어나려는 것이 아니라 단지 옅은 이치를 쓰지 않을 뿐이며, 격식을 달리하려는 것이 아니라 단지 비속하고 잔단 격식을 쓰지 않을 뿐이다. 이를 터득한다면 절반 이상은 이해할 수 있다.

꼬감

⊙ '神'은 〈梁〉에 '仙'이다.

文要得神氣. 且試看死人活人, 生花剪花, 活雞木雞, 若何形狀, 若何神氣, 識得眞, 勘得破, 可與論文. 如閱時義[1], 閱時令吾毛竦色動, 便是他神氣逼人處. 閱時似然似不然, 欲丟欲不丟, 欲讀又不喜讀, 便是他神索處. 故窓稿[2]不如考卷[3]之神; 考卷之神薄, 不如墨卷[4]之神厚; 魁之神露, 不如元[5]之神藏. 試之自有解入處. 脫套去陳, 乃文家之要訣. 是以剖洗磨煉, 至精光透露, 豈率爾而爲之哉. 必非初學可到. 且定一取捨, 取人所未用之辭, 捨人所已用之辭; 取人所未談之理, 捨人所已談之理; 取人所未佈之格, 捨人所已佈之格, 取其新, 捨其舊. 不廢辭, 却不用陳辭; 不越理, 却不用皮膚理; 不異格, 却不用卑瑣格. 得此, 思過半矣.

1) '시의時義'는 과거에 관원을 시험하던 과목의 하나이다. 시정時政에 대한 자신의 견해를 글로 서술하여 밝혔다.
2) '창고窓稿'는 글방에서 학생들이 습작한 시문을 이른다. 淸 和邦額『夜譚隨錄』, "旣有窗稿, 盍出之, 一驚老眼?"
3) '고권考卷'은 과거 시험의 답안지이다. 『춘양당본』(324쪽)은 고권考卷이 향시 합격자의 답안지이고, 묵권墨卷이 회시 합격자의 답안지라고 추정하였다. 『儒林外史』第20回, "考

卷·墨卷·房書·行書·名家的稿子, 還有四書講書·五經講書·古文選本." '방서房書'는 방고방고房稿라고 하는데, 새로 급제한 자가 평소에 작성한 문장을 이른다. 이것이 인쇄되어 세상에 전해지곤 하였다. '행서行書'는 행권行卷이라고 한다. 과거 응시자가 시험 전에 조정 관원에게 보냈던 시문을 이른다.

4) '묵권墨卷'은 향시나 회시에서 응시자가 묵필墨筆로 작성한 시권이다. 이 묵권을 채점하기 전에, 다른 사람이 주필硃筆로 전사한 시권을 주권硃卷이라 한다. 『明史』「選擧志二」. "考試者用墨, 謂之墨卷; 謄錄用硃, 謂之硃卷."

5) '괴魁'와 '원元'은 모두 과거에서 장원으로 급제한 자를 이른다. 향시의 장원을 '괴魁'라고 하고, 회시의 장원을 '원元'이라 하여 서로 구별하여 일컬은 것일 수 있다.

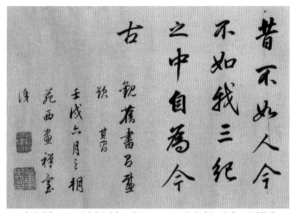

명 동기창董其昌, 〈정양문관후묘비正陽門關侯廟碑〉의 발문, 북경 고궁박물원

문장가는 정신을 길러야 한다. 사람의 온몸은 단지 정신에 기대어 일을 하므로 정신이 왕성하지 못하면 혼미한 채로 노년에 이르러 그저 그런 사람이 될 뿐이다. 반드시 정신을 길러서 일으켜야 한다.

따라서 과음을 경계해야 하니 과음은 정신을 상하게 하고, 호색을 경계해야 하니 호색은 정신을 소멸시키고, 좋은 맛을 경계해야 하니 좋은 맛은 정신을 혼미하게 하고, 포식을 경계해야 하니 포식은 정신을 답답하게 한다.

또 많이 움직임을 경계해야 하니 많이 움직임은 정신을 어지럽게 하고, 많이 말함을 경계해야 하니 많이 말함은 정신을 훼손시키고, 많이 근심함을 경계해야 하니 많이 근심함은 정신을 우울하게 하고, 많이 생각함을 경계해야 하니 많이 생각함은 정신을 흔들리게 한다.

또 오래 잠을 경계해야 하니 오래 잠은 정신을 게으르게 하고, 오래 읽음을 경계해야 하니 오래 읽음은 정신을 고달프게 한다.

사람들이 만약 정신을 완전하고 견고하게 기를 수 있다면, 문자에 대한 깨달음을 얻는 문제나 신기가 없는 문제에 대해 걱정하지 않아도 입을 열기만 하면 저절로 남들을 감동시킬 수 있을 것이다. 이것이 과거 공부에 있어서 가장 상등에 속하는 하나의 법이다.

 교감

⊙ '解悟'는 〈梁〉·〈董〉에 '無解悟'이다.

文家要養精神. 人一身只靠這精神幹事, 精神不旺, 昏沉到老, 只是這個人[1], 須要養起精神. 戒浩飮, 浩飮傷神; 戒貪色, 貪色滅神; 戒厚味, 厚味昏神; 戒飽食, 飽食悶神; 戒多動, 多動亂神; 戒多言,

多言損神; 戒多憂, 多憂鬱神; 戒多思, 多思撓神; 戒久睡, 久睡倦神; 戒久讀, 久讀苦神. 人若調養得精神完固, 不怕文字解悟無神氣, 自是矢口動人. 此是擧業最上一乘.

1) '지시저개인只是這個人'은 예나 지금이나 변함없이 똑같은 사람이라는 말이다. 『二程遺書』卷19, "如讀論語, 舊時未讀, 是這個人, 及讀了後, 又只是這個人, 便是不曾讀也."

영리한 자들이 대부분 그저 저 비속하고 사소하고 옹색한 사정과 형편에 휘둘려서 일생을 허송하고 있다. 만약 출중한 사람이 되고 싶다면 응당 이런 마음을 비워버려서 마치 텅 빈 하늘처럼 드넓은 바다처럼 지극히 겸허하게 만들어야 한다. 또한 마치 증점이 봄에 노닐 듯이 무숙[주돈이]이 연꽃을 감상하듯이 지극히 즐겁게 만들어야 한다. 그래서 마음이 쇄락하여 일체의 과거상, 현재상, 미래상이 전혀 마음에 걸려 있지 않아야 한다.

이렇게 하여서 크게 깨달음에 이르게 된다면, 곧 우주를 담당할 만한 사람이 될 것이다. 어찌 조충전각雕蟲篆刻하는 말단의 기예를 논하겠는가.

多少伶俐漢, 只被那卑瑣局曲情態, 擔閣[1]一生. 若要做個出頭人, 直須放開此心, 令之至虛若天空若海濶; 又令之極樂若曾點[2]游春若茂叔[3]觀蓮, 洒洒落落, 一切過去相見在相未來相, 絕不罣念. 到大有入處, 便是擔當宇宙的人. 何論雕蟲末技.

1) '담각擔閣'은 시간을 지연하거나 허송함을 이른다. 『朱子語類』 卷10 「讀書法上」, "少間擔閣一生, 不知年歲之老."
2) '증점曾點'은 증삼曾參의 부친이다. 일화가 『논어』 「선진」에 보인다.
3) '무숙茂叔'은 북송의 학자 주돈이周敦頤(1017~1073)로 자는 무숙茂叔, 호는 염계濂溪이다. 「애련설愛蓮說」을 남겼다.

심하구나, 법을 놓아버리기 어려움이여! 양쪽 진영의 보루가 서로 맞닥뜨려 있고 양측의 영웅이 서로 버티어 있을 때에, 협객이나 검객이 홀로 어장魚腸의 비수를 품고서 들어가 침상머리 위에서 공을 세울 수 있다면, 손무와 오기의 병법은 족히 말할 것도 되지 못한다. 이는 법을 놓아버린 경우를 비유한 것이다.

또 이를 선가禪家에 비유하자면 달마가 서쪽에서 와서 불가의 법문을 뛰어넘어 억겁 동안 수행하여 지키던 삼천제법의 실상을 손가락을 퉁기는 사이에 끊어버리고 말을 멈춘 것과 같다.

문장가의 삼매가 어찌 여기에서 벗어나 있겠는가? 하지만 법을 완전하게 터득하지 못한 때에 대번에 법을 놓아버리려고 하면, 그저 법에 이르지 못한 것이 될 뿐이다.

하사억[하삼외]은 법을 완전하게 터득한 사람이라서, 놀고 장난하거나 달리고 뛰는 것도 법에 맞지 않음이 없으며, 의상意象도 신묘하고 구성도 특이하다. 지금 이후로 세상에서 이것으로 우열을 겨루게 된다면 세상 사람들이 더욱 하사억을 존숭하게 될 것이다.

甚矣, 捨法之難也. 兩壘相薄, 兩雄相持, 而俠徒劍客, 獨以魚腸¹⁾ 比首, 成功于枕席之上, 則孫·吳不足道矣. 此捨法喩也. 又喩之于禪, 達摩西來, 一門超出, 而億劫修持三千相²⁾, 彈指³⁾了之, 舌頭坐斷⁴⁾. 文家三昧, 寧越此哉. 然不能盡法而遽事捨法, 則爲不及法. 何士抑⁵⁾能盡其法者也. 故其游戲跳躍, 無不是法, 意象有神, 規模

교감

◎ 「漱六齋草題詞」(『용대문집』 권3 57엽)를 절록하였고, '故其 … 士抑矣'가 '盡法者, 游戲跳躍, 無不是法. 故其意象有神, 其規模絶迹. 蓋其業在與謙應德之間. 今而後, 吾睹士抑之難窮也. 士抑以此 爭長海內, 海內益尊士抑, 旗鼓一變矣.'로 되어 있다.

◎ '摩'는 〈梁〉·〈董〉·「漱六齋草題詞」에 '磨'이다.

◎ '相'은 「漱六齋草題詞」에 '性相'이다.

◎ '舌'은 「漱六齋草題詞」에 '佛'이다.

◎ '何'는 「漱六齋草題詞」에 '夫'이다.

絶迹. 今而後以此爭長海內, 海內益尊士抑矣.

1) '어장魚腸'은 옛 보검의 이름이다. 漢 袁康 『越絶書』卷11 「記寶劍」, "歐冶乃因天之精神, 悉其伎巧, 造爲大刑三小刑二. 一曰湛盧, 二曰純鈞, 三曰勝邪, 四曰魚腸, 五曰巨闕."

2) '삼천상三千相'은 삼천제법의 실상을 이른다. 삼천三千은 천태종天台宗에서 일체의 모든 법을 아울러 일컫는 말이다. '지옥, 아귀, 축생, 아수라, 인간, 천상, 성문, 연각, 보살, 불'이 '십계'가 되고, 원융圓融의 원리에 따라 한 세계 안에 다른 세계를 내포하고 있어 '백계'가 되고, 다시 십여十如의 원리에 따라 '상相, 성性, 체體, 역力, 작作, 인因, 연緣, 과果, 보報, 본말구경本末究竟'으로 나뉘어 '천여'가 되고, 다시 중생衆生, 국토國土, 오음五陰의 3세간으로 나뉘어 '삼천세간'이 된다고 한다. 또 이 삼천세간이 우주만물을 총괄하므로 '삼천제법'이라 한다.

3) '탄지彈指'는 손가락 끝을 마주 퉁기어 소리를 내는 사이를 이른다. 불가에서 아주 짧은 시간을 비유할 때 쓰이는 말이다. 『法苑珠林』卷3 "僧祇律云, 二十念爲一瞬, 二十瞬名一彈指, 二十彈指名一羅預, 二十羅預名一須臾, 一日一夜有三十須臾."

4) '설두좌단舌頭坐斷'은 말을 하지 않고 끊어버림을 이른다. '설두舌頭'는 '혀'로 '말'을 이르며, '좌단坐斷'은 '좌단坐斷'으로 끊어버린다는 말이다.

5) '하사억何士抑'은 하삼외何三畏로 '사억士抑'은 그의 자이다. '2-3-40' 참조.

나는 일찍이, '성화·홍치 연간의 대가들과 왕신중이나 당순지 같
은 여러 공들이 만약 오늘날에 살아 있다면, 결코 그 당시의 문장을
창작하지는 않았을 것이다.'라고 생각하였다.

다만 일종의 진정한 혈맥으로서 마치 감여가들이 말하는 '정룡正龍'
처럼 시대가 흘러도 변하지 않는 부분이 있다. 곧 기이함[奇]을 조화
의 틀에서 얻고, 올바름[正]을 이치에서 얻고, 운치[致]를 정감에서 얻
고, 진실함[實]을 사실에서 얻고, 꾸밈[藻]을 문사에서 얻는 것이다.

무엇을 '문사'라고 하는가. 『문선』이 그것이다. 무엇을 '사실'이라고
하는가. 『좌전』과 『사기』가 그것이다. 무엇을 '정감'이라고 하는가. 『시
경』과 『이소』가 그것이다. 무엇을 '이치'라고 하는가. 『논어』가 그것이
다. 무엇을 '조화의 틀'이라 하는가. 『주역』이 그것이다.

『주역』은 조화의 틀을 천명하는 것이어서 반은 명백하면서도 반은
어둡게 가려져 있으니, 정해진 방향이 없는 것으로 정신을 삼는다.
『논어』는 윤리강상의 이치를 밝히는 것이어서 명백하고 정대하니, 알
기 쉬운 것으로 운용의 원칙을 삼는다. 예컨대 『논어』의, "오로지 주
장함도 없고 굳이 하지 않으려 함도 없다."는 말은 얼마나 평범하고
쉬운가. 그러나 『주역』은, "뭇 용이 머리가 없음을 본다."고 하여 언
어 사용이 험절하다.

이것이 바로 왕신중과 당순지 등 여러 공들이 글의 재료를 취하던
곳간이었다. 만약 이를 익숙하게 읽어서 신묘한 깨달음에 이를 수 있
다면, 말을 내뱉고 기운을 운용하는 것이 절로 규범에 들어맞고, 호

기로운 소년 같은 경박한 행동거지와 부화하고 속된 버릇이 완전히
씻겨나갈 것이다.

吾嘗謂成、弘大家¹⁾與王、唐²⁾諸公輩, 假令今日而在, 必不爲當日
之文. 第其一種眞血脉, 如堪輿家所謂正龍³⁾, 有不隨時受變者. 其
奇取之于機, 其正取之于理, 其致取之于情, 其實取之于事, 其藻取
之于辭. 何謂辭,《文選》是也; 何謂事,《左》、《史》是也; 何謂情,
《詩》、《騷》是也; 何謂理,《論語》是也; 何謂機,《易》是也.《易》闡造
化之機, 故半明半晦, 以無方爲神.《論語》著倫常之理, 故明白正
大, 以易知爲用. 如《論語》曰 "無適無莫⁴⁾", 何等平易.《易》則曰
"見羣龍无首⁵⁾", 下語險絶矣. 此則王、唐諸公之材料窟宅也. 如能熟
讀妙悟, 自然出言吐氣有典有則, 而豪少年佻擧浮俗之習, 淘洗到
盡矣.

교감

◉ '嘗'은 〈梁〉·〈董〉에 '常'이다.
◉ '弘'은 〈董〉에 '宏'이다.
◉ '謂'는 〈梁〉·〈董〉에 '爲'이다.
◉ '年'은 〈梁〉·〈董〉에 없다.

1) '성홍대가成弘大家'는 성화成化(1470~1487)와 홍치弘治(1488~1505) 연간에 활동하던 대가이
 다. 의고문파의 전칠자前七子에 해당하는 이몽양李夢陽, 하경명何景明, 왕구사王九思, 변
 공邊貢, 강해康海, 서정경徐禎卿, 왕정상王廷相 및 왕수인王守仁 등이 이 시기에 주로 활
 동하였다.
2) '왕당王唐'은 당송파에 해당하는 왕신중王愼中과 당순지唐順之를 이른다.
3) '정룡正龍'은 한 산맥의 중심을 이루고 있는 산줄기를 이른다. 이를 중심으로 곁으로 뻗
 어 있는 산줄기를 방룡傍龍이라 한다.
4) '무적무막無適無莫'은 오로지 하나만 주장하지도 않고, 또한 굳이 하지 않으려는 것도
 없다는 말이다. 반드시 가한 것도 없고 반듯이 불가한 것도 없음을 이른다.『論語』「里
 仁」. "君子之於天下也, 無適也, 無莫也, 義之與比."
5) '견군룡무수見羣龍无首'는『주역』「건괘」의 "用九, 見羣龍无首吉."을 이른다. 험절한 은유
 를 통해 함의를 드러내는 수사법의 실례로 든 것이다. 읽는 이의 견지에 따라 다양하게
 해석될 개연성이 있다.

대저 선비는 녹祿을 구해야 하므로, 그 길[녹을 구하는 길]을 우회하여 선현의 법도로 나아갈 수가 없다고 한다. 이런 말도 어쩌면 하나의 설명은 되겠지만, 벗어남이 너무 심하다고 하지 않겠는가?

소강小講과 입제入題에서는 벗어날 듯 모아질 듯이 해야지, 한 입에 전부 말하면 말의 실마리를 더는 바꾸어 이어가기가 어렵다. 그렇다면 조금 더 여유 있게 뒤섞이게 만들어야 옳지 않겠는가?

팔고의 법에서 중요한 것은 단단하게 굳세면서 흔적을 헤아릴 수 없게 만드는 것이다. 지금 하나의 고股 안에 다시 복문을 끼워 넣으려고 하여, 전환하며 연결해가는 흔적이 전부 드러나게 만든다면, 시원하고 수려한 기세가 어디에서 생겨나겠는가? 그렇다면 좀 더 재단하여 잘라내야 옳지 않겠는가?

고문은 단지 은근하게 사용해야 마땅하다. 그래야 비로소 하나의 성어를 이룰 수 있다. 만약 문세가 평탄한지 험절한지를 생각하지 않고서 기어이 우그려 넣으려고 한다면, 혹은 데면데면하여 어울리지 않을 수도 있고 혹은 외톨이가 되어 짝이 맞지 않을 수도 있다. 그렇다면 좀 더 아낌없이 버려야 옳지 않겠는가?

각 '제목'에는 반드시 핵심 강령이 숨어 있으니, 먼저 제목 안에서 생각을 운용해본 뒤에 다시 제목 밖으로도 눈을 돌려 살펴보아야 한다. 만약 다시 마음 내키는 대로 곧장 써내려가다가 제목에 구속되거나 원만하게 문세를 전환시켜야 하는 부분에 전혀 마음을 쓰지 않는다면, 재치와 문채가 비록 눈부셔도 결국 하등의 품격으로 떨어질

뿐이다. 그렇다면 각별히 눈여겨 살펴야 옳지 않겠는가?

　이런 여러 가지 따위들은 일꾼을 교대하면서 세고자 해도 다 셀 수가 없을 정도다. 하지만 한 구석부터 미루어 헤아려간다면 절반 이상은 이해할 수 있을 것이다.

교감

⊙ '稍'는 〈梁〉·〈董〉에 '少'이다.
⊙ '稍'는 〈梁〉·〈董〉에 '少'이다.
⊙ '稍'는 〈梁〉·〈董〉에 '少'이다.
⊙ '盼'은 〈梁〉·〈董〉에 '眄'이다.

　夫士子[1]以干祿故, 不能迂其途以就先民矩矱. 是或一說矣, 不曰去其太甚乎. 小講[2]入題[3], 欲離欲合, 一口說盡, 難復更端, 不可稍加虛融乎? 股法所貴, 矯健不測. 今一股之中, 更加複句, 轉接之痕盡露, 森秀之勢何來, 不可稍加裁剪乎? 古文只宜暗用, 乃得一成語. 不問文勢夷險, 必委曲納之, 或汎而無當, 或奇而無偶, 不可稍割愛乎? 每題目必有提綱, 旣欲運思于題中, 又欲迴盼于題外. 若復快意直前, 爲題所縛, 圓動之處, 了不關心, 縱才藻燦然, 終成下格, 不可另着眼乎? 諸如此類, 更僕莫數[4], 一隅反之[5], 思過半矣.

1) '사자士子'는 과거를 준비하는 수험생, 곧 거자擧子를 이른다.
2) '소강小講'은 팔고문八股文을 구성하는 세 번째 부분의 '기강起講'을 이른다.
3) '입제入題'는 팔고문을 구성하는 네 번째 부분의 '입수入手'를 이른다.
4) '경복막수更僕莫數'는 일꾼을 바꾸어가며 수량을 세도 다 셀 수 없을 만큼 많다는 말이다. 『禮記』「儒行」. "遽數之, 不能終其物, 悉數之, 乃留, 更僕未可終也." 진호陳澔는 『예기집설』에서 "僕, 臣之擯相者. 久則疲倦, 雖更代其僕, 亦未可得盡言之也."라고 했다.
5) 『論語』「述而」. "不憤不啓, 不悱不發, 擧一隅不以三隅反, 則不復也."

　　참고
'선현의 법도[先民矩矱]'란 아마도 문장의 옛 법을 이르는 듯하다. 녹을 구하기 위해서는 과문을 익혀야 하고, 과문을 익히기 위해서는 한눈팔지 말고 힘을 다해야 해서, 여기에서 벗어나 태연하게 옛 법을 익혀 선현의 법도로 나아갈 겨를이 생기지 않는다는 것이다. 하지만 동기창은 과문을 익히더라도 과문의 안에서 얼마든지 변용하고 옛 법을 활용하여 선인의 법에 이를 수 있다고 생각하고 있는 것으로 보인다.

권4_ 1. 여러 가지 이야기 상

雜言上

畵禪室隨筆

| 4-1-1 |

산길의 기괴함으로 논하자면 그림이 산수보다 못하고, 필묵의 정
묘함으로 논하자면 산수가 결코 그림보다 못하다.

以蹊徑之怪奇論, 則畵不如山水, 以筆墨之精妙論, 則山水決不
如畵.

교감

◉ 〈旨〉 12절(『용대별집』 권6 5엽)에 실려
있다.
◉ '蹊徑'은 〈旨〉에 '徑'이다.

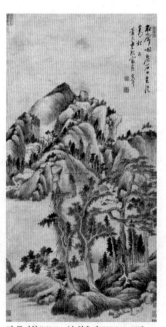
명 동기창董其昌, 〈송천유거도松泉幽居圖〉

참고

숲 사이로 나 있는 좁은 산길은, 끊어져 보였다가 이어지면서 인간의 자취를 드러내고
산의 깊이를 더해주는 요소이다. 이는 그림으로 표현하기 어려운 것으로, 오히려 자연
그대로가 더 기괴하다는 것이다. 그러나 필묵의 정묘함을 갖춘다면, 자연에서 느끼지
못하던 은미한 정감까지 구현할 수 있어 오히려 그림이 더 나을 수 있다는 말이다.

자미[두보]가 그림을 논한 말에는 자못 기이한 뜻이 담겨 있다. 예컨대, "간이簡易함이 고아한 사람의 뜻이네."라는 말은, 더욱 그림의 골수를 얻은 것이다.

창신경[모신경]도 말하기를, "큰 대나무는 모양을 그리고, 작은 대나무는 뜻을 그린다."라고 했다.

子美論畫, 殊有奇旨. 如云 "簡易高人意"[1], 尤得畫髓. 昌信卿[2] 言, "大竹畫形, 小竹畫意."

1) 두보의 「관이고청사마제산수도觀李固請司馬弟山水圖」에 보인다.
2) '창신경昌信卿'은 모신경毛信卿을 이른다. '창昌'은 미상이다. 『圖繪寶鑑』卷4. "毛信卿, 失其名, 溫州人. 屢試無成, 放意詩酒畫竹, 自給號篔山杭人. 得其片幅, 轉售於市, 輒爭取之. 自言 '大竹畫形, 小竹畫意.' 得法於趙牧之."

원 예찬倪瓚, 〈화죽畫竹〉, 대만 고궁박물원

교감

⊙ '旨'는 〈梁〉·〈董〉에 없다.

"빈 방에서 밝은 빛이 생겨나니, 길하고 상서로운 것은 정지된 곳에 머물러 있다."는 이 말을 나는 가장 좋아한다.

　무릇 사람의 거처가 정결하여 티끌로 더럽혀짐이 없으면 신명이 집으로 오고, 바닥을 청소하고 향을 살라 고요하고 맑고 심원하면 곧 망심妄心도 절로 사그라진다. 옛사람들이 어수선하고 뒤숭숭할 때에 우선 책상을 정돈했던 것은 본디 따로 의도가 있었던 것이다.

"虛室生白, 吉祥止止"[1], 予最愛斯語. 凡人居處, 潔淨無塵溷, 則神明來宅; 掃地焚香, 蕭然淸遠, 卽妄心[2]亦自消磨. 古人于散亂時, 且整頓書几故自有意.

1) 『장자』(「인간세」)에 "저 빈 곳을 보아라. 빈 방에서 밝은 빛이 생겨나니, 길하고 상서로운 것은 정지된 곳에 머물러 있다.[瞻彼闋者, 虛室生白. 吉祥止止.]"는 말이 있다.
2) '망심妄心'은 허망하게 분별하려는 마음을 이르는 불가의 말이다.

장생長生은 분명 배울 수 있지만, 다만 진결을 전수하는 지인至人을 만나지 못할 뿐이다. 설령 진결을 얻는다고 해도 반드시 종신토록 지킬 수 있는 것도 아니다. 나는 처음에 이 도를 믿었으나, 이미 선가禪家의 글을 읽어 깨달음이 있고 나서는, 결국 더는 마음을 두지 않았다.

명 곽후郭詡, 〈구선도求仙圖〉, 상해박물관

어느 시에 이르기를, "죽기도 전에 먼저 한바탕 죽음의 세계를 가르치네."라고 하였는데, 일곱 진인이 아니고서는 이 말을 이해하지 못할 것이다.

長生必可學, 第不能遇至人授眞訣. 卽得訣, 未必能守之終身. 予初信此道, 已讀禪家書有悟入, 遂不復留情. 有詩曰 "未死先敎死一場." 非七眞[1]不解此語也.

[1] '칠진七眞'은 도가에서 존숭하는 일곱 진인을 이른다. 한漢의 모영茅盈, 모고茅固, 모충茅衷과 진晉의 양희楊羲, 허목許穆, 허회許翽와 당의 곽숭진郭崇眞이다. 이들이 모두 모산茅山에서 신선이 되어 '칠진'으로 일컬어진다. 唐 陸龜蒙「和江南道中懷茅山廣文南陽博士」. "一片輕帆背夕陽, 望三峯拜七眞堂. [三茅二許一陽一郭, 是爲七眞.]"

심명원은 물고기를 그리면서 두 눈동자를 점 찍지 않았다. 한번은 장난으로 남들에게 자랑하기를, "만약 점을 찍어 그린다면 응당 용으로 변하여 사라질 것이다."라고 했다. 그러자 한 사내아이가 붓을 집어 점을 찍어보는 것이었다. 심명원이 나무랐으나 물고기가 벌써 뛰어올라 사라지고 말았다. 사내아이를 꾸짖으려 했으나, 있는 곳을 찾을 수 없었다. 잉어가 용문을 뛰어 오르면 반드시 우레의 신이 그 꼬리를 태워주서 비로소 용이 될 수 있다.

이사훈이 물고기 한 마리를 그려 겨우 완성하고 나서, 미처 마름 따위의 수초를 그려 넣지 못하였을 때에, 어떤 객이 문을 두드려 나가 보고 잠시 뒤 들어오니, 그려놓은 물고기가 사라져 찾을 수 없었다. 동자가 찾아보았더니 바로 바람에 날려 연못 속으로 들어간 것이었다. 주워서 보니 빈 종이뿐이었다. 이후로도 일찍이 장난 삼아 물고기 몇 마리를 그려 연못 안에 던져 넣어보았으나, 밤낮이 지나도 결코 사라지지 않았다.

沈明遠[1]畫魚, 不點雙睛. 嘗戱詑人曰 "若點當化龍去." 有一童子拈筆試點, 沈叱之, 魚已躍去矣. 欲詰童子, 失其所在. 鯉魚躍龍門, 必雷神與燒其尾, 迺得成龍. 李思訓畫一魚甫完, 未施藻荇[2]之類, 有客叩門, 出看尋入, 失去畫魚. 童子覓之, 乃風吹入池水, 拾視之, 惟空紙耳. 後嘗戱畫數魚投池內, 經日夜終不去.

◎ '李思訓…終不去'는 〈旨〉 131절(『용대별집』 권6 41엽)에 실려 있다.
◎ '迺'는 〈梁〉·〈董〉에 '乃'이다.
◎ '叩'는 〈旨〉에 '扣'이다.
◎ '童子'는 〈旨〉에 '使童子'이다.
◎ '嘗'은 〈梁〉·〈董〉에 '常'이다.

1) '심명원沈明遠'은 절강의 도사道士이다. 『畫史會要』 卷4 「竹石」, "道士沈明遠, 浙江人,

畫竹石."

2) '조조藻'와 '행行荇'은 모두 물에서 자라는 수초의 이름이다. 「詩經」「采蘋」, "于以采藻, 于彼行潦."「詩經」「關雎」, "參差荇菜, 左右流之."

원 작자미상, 〈어조도魚藻圖〉,
대만 고궁박물원

 참고

「태평광기」에 실린 「용문龍門」이라는 기록에 따르면, 하동 경내에 있는 용문산을 우임금이 깎아 1리 남짓 되는 용문을 만들어서 황하가 이를 거쳐 흘러 내려가도록 했다고 한다. 매년 늦은 봄이 되면 누런 잉어가 물살을 거슬러 올라가 용문에 다다랐는데, 이를 통과하여 올라가면 곧 용으로 변하였다는 것이다.

임등林登이라는 사람이 말하기를, "용문 아래로 매년 늦은 봄마다 바다와 여러 시내에서 누런 잉어가 앞다투어 찾아오지만, 용문을 오르는 잉어는 한 해에 겨우 72마리 정도에 불과하다. 처음에 용문을 올라가면 즉시 구름과 비가 뒤따르고, 천화天火가 뒤에서 그 꼬리를 태워주어 곧 용으로 변한다."고 하였다.3)

3) 「太平廣記」卷466 「龍門」, "龍門山在河東界, 禹鑿山斷門一里餘, 黃河自中流下, 兩岸不通車馬. 每暮春之際, 有黃鯉魚逆流而上, 得者便化爲龍. 又林登云 '龍門之下, 每歲季春, 有黃鯉魚自海及諸川爭來赴之, 一歲中登龍門者, 不過七十二. 初登龍門, 卽有雲雨隨之, 天火自後燒其尾, 乃化爲龍矣. 其龍門水浚箭湧下, 流七里深三里. [出三秦記]"

가흥의 제주화상[미상]은 이른 나이에 아직 문자를 알지 못하여 구두로 「예관음문」을 수업하였는데, 3년이 지나자 문득 지혜를 발하더니 내전과 외전을 모두 훤히 꿰뚫어 이해하였으며, 뱃속에 글상자가 들어 있는 양 마치 폭포가 쏟아져 내리듯이 변론을 유창하게 하였다.

진릉의 당응덕[당순지]이 때때로 그를 찾아가 함께 염[주돈이], 낙[정호·정이], 관[장재], 민[주희]의 학문에 대해 담론하는데, 더욱 오래전부터 이미 깨달아 알고 있는 듯이 하였다. 대사의 명가冥加의 힘과 현피顯被의 힘은 이렇게 속일 수가 없는 것이었다. 제주에게 어록이 있어 세상에 전한다. 이 글을 쓰면서 기록해둔다.

嘉興有濟舟和尙, 蚤歲不曾識字, 因口授〈禮觀音文〉[1], 經三歲, 忽發智慧, 于內外典[2], 豁然通曉, 腹爲篋笥, 辯若懸河. 晉陵唐應德時就訪之, 與談濂·洛·關·閩[3]之學, 尤似夙悟. 大士[4]冥加顯被之力[5], 不可誣也. 濟有語錄行于世, 因書此文志之.

1) '예관음문禮觀音文'은 '1–3–35' 참조. 『秘殿珠林』 卷6 「明董其昌書禮觀音文一卷」.
2) '내외전內外典'은 불가의 경전을 이르는 내전內典과 그 이외의 서적을 이르는 외전外典을 아울러 일컫는 말이다. '1–3–50' 참조.
3) '염낙관민濂洛關閩'은 송나라 정주학程朱學을 이른다. '염濂'은 염계濂溪의 주돈이周敦頤, '낙洛'은 낙양洛陽의 정호程顥와 정이程頤, '관關'은 관중關中의 장재張載, '민閩'은 민중閩中의 주희朱熹를 이른다.
4) '대사大士'는 불가에서 보살을 통칭하는 말이다.
5) '명가현피지력冥加顯被之力'은 대사가 수행을 통해 얻은 도력을 이른다. 본래 부처가 자비를 베풀어 중생을 이롭게 하는 2종의 가피력加被力, 곧 명가冥加와 현가顯加를 이른다. 부처의 가호가 드러나지 않아 눈으로 볼 수 없으면 '명가'라 하고, 분명하게 드러나 보고들을 수 있으면 '현가'라 한다.

교감
◎ 〈品〉(『용대별집』 권5 17엽)에 실려 있고, 끝에 소자쌍행으로 '書禮大士文'이 있다.
◎ '辯'은 〈品〉에 '辨'이다.
◎ '錄'은 〈品〉에 없다.

　　남경의 고보당 거사[고원]는 정토를 정밀하게 닦았는데, 매번 말하기를, "세상 번뇌 속에서는 처한 바에 따라 대응할 뿐이니, 죽고 사는 데에 마음을 둘 필요가 없다."고 했다. 또 향관 선사[미상]는, "염부閻浮의 세계에서는 마음의 작용이 중요하다."고 했으니, 모두 도를 깨달은 자의 말이다.

　　보당은 그림도 잘했다. 내가 초약후[초횡]의 집에서 보니 동북원[동원]을 배운 것이었다.

교감

⊙ '寶'의 앞에 〈梁〉에 'O'가 있다.

　　南京有顧寶幢[1]居士, 精修淨土[2], 每言曰 "塵勞[3]中隨處下手, 生死上不必留情." 又向觀禪師曰 "閻浮界[4]中, 心行[5]爲重." 皆有道者之言. 寶幢亦善畫. 余于焦弱侯[6]處見之, 蓋師董北苑.

1) '고보당顧寶幢'은 명나라 화가 고원顧源으로 자는 청보淸父, 호는 보당거사寶幢居士이다. 금릉金陵에 세거하였다. 시와 서화에 있어 옛 법에 얽매이지 않았다. 『御定佩文齋書畫譜』卷43「顧源」, "畫須古法四分, 己意六分, 乃妙. 不然, 縱筆筆似古, 終成奴書, 不足貴也."
2) '정토淨土'는 정토교淨土敎를 이른다. 정토淨土는 본래 부처가 거하는 오염되지 않은 청정한 세계를 이른다. 정토교는 아미타불의 구원에 의해 극락정토에 왕생해서 성불한 다음 다시 사바세계로 돌아와 중생을 제도할 것을 가르치는 법문으로 정토문淨土門이라고도 한다.
3) '진로塵勞'는 불가에서 세속의 번뇌를 이른다. 번뇌가 티끌처럼 마음을 오염시켜 심신을 수고롭게 만들기 때문에 이렇게 이른다.
4) '염부계閻浮界'는 인간 세상이다. 본래 염부제閻浮提를 이른다. '염부'는 큰 나무의 이름이고 '제'는 '洲'를 뜻하는데, 물가 모래톱에 염부나무가 가장 번성하기 때문에 인간 세상을 대칭하는 말로 많이 쓰였다.
5) '심행心行'은 마음의 작용을 이르는 불가의 말이다.
6) '초약후焦弱侯'는 명의 양명학자 초횡焦竑으로 '약후弱侯'는 그의 자이다. 호는 담원澹園, 시호는 문단文端이고 강령인江寧人이다. 강령은 지금의 남경이다. 수만 권의 장서가로 『초씨필승焦氏筆乘』과 『국사경적지國史經籍志』 등의 저술을 남겼다.

염두타[미상]라는 자는 그 나이를 알지는 못하지만, 매번 6,70쯤은 되어 보이는 사람이다. 뜨거운 태양 아래 앉아 있기도 하고 얼음과 눈으로 덮인 길 위에 누워 있기도 하는데, 말을 토해내는 것이 시원시원하여 터득한 바가 있는 자 같다.

閻頭陀[1]者, 不知其年, 每似六七十許人. 坐赤日中, 臥氷雪路, 吐語洒然, 似有得者.

[1] '두타頭陀'는 불가에서 불도를 수행하는 승려를 이른다. 행각승을 일컫는 말로 쓰인다.

황대치[황공망]는 90세에 모습이 아이 얼굴 같았고, 미우인은 80여
세에 신명이 쇠하지 않은 채로 병 없이 죽었다. 대개 그림 속 안개와
구름의 공양 덕분이다.

교감

黃大癡九十, 而貌如童顔, 米友仁八十餘, 神明不衰, 無疾而逝.
蓋畫中烟雲供養也.

◎ 〈旨〉 25절(『용대별집』권6 9엽)에 실려
있다.

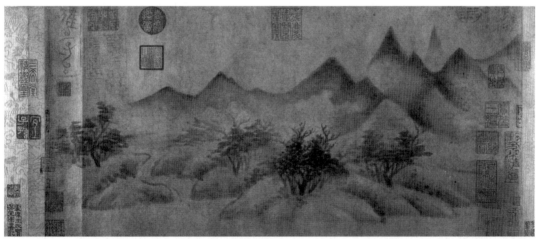

송 미우인米友仁, 〈운산도雲山圖〉, 메트로폴리탄 미술관

『대바반야경』[대반야바라밀다경] 600권이 불경의 핵심이다. 반야에는 두 종류가 있는데, 이른바 '관조반야'라는 것은 모름지기 '문자반야'를 통해 들어가야 한다.

또한 관음 원통 법문에서, "이 세계의 진정한 가르침의 핵심은, 청정히 소리를 들음에 있다."고 하였는데, 나는 이 경문을 써서 소리를 듣는 자로 하여금 모두 자재自在함을 보게 하고자 한다.

《大波般若經》[1] 六百卷, 此爲經之心. 般若有兩種, 所謂觀照般若, 須文字般若中入.[2] 亦觀音圓通所云 "此方眞敎體[3], 淸淨在音聞"[4] 也. 余書此經, 欲使觀音, 皆觀自在耳.

⊙ '波'는 〈梁〉·〈董〉에 '波羅'이다.
⊙ '音'은 〈梁〉·〈董〉에 '者'이다.

1) '대바반야경大波般若經'은 당의 현장玄奘(622~664)이 현경顯慶 5년(660) 정월부터 용삭龍朔 3년(663) 10월까지 옥화사玉華寺에서 번역한 『대반야바라밀다경大般若波羅蜜多經』 600권을 이른다. 『대반야경大般若經』으로 불린다.
2) '관조반야觀照般若'는 제법실상의 이치를 능히 관조하는 지혜를 이르고, '문자반야文字般若'는 문자로 나타낸 여러 반야경의 반야를 이른다. 문자가 반야는 아니지만 이로써 반야를 드러내어 반야에 이르게 하므로 이렇게 이른다.
3) '교체敎體'는 경체經體라고도 한다. 부처가 설한 교법敎法에서 골자로 삼은 것을 이른다. 성성聲, 명名, 구句, 문文 등이 있다.
4) 『楞嚴經』 卷6 「選耳根」, "我今白世尊, 佛出娑婆界, 此方眞敎體, 淸淨在音聞, 欲取三摩提, 實以聞中入."

『반야경』[대반야바라밀다경] 600권은 불경의 핵심이니, '반야심般若心'이라는 것과 같다. 따라서 지금 '심心'자와 '경經'자를 연달아서 읽으면 본의를 잃게 된다.

반야에는 세 가지가 있다. '관조반야'가 있고, '실상반야'가 있고, '문자반야'가 있다. 문자로도 무상보리의 지취를 깨닫도록 감화시킬 수 있다.

그러므로 이를 써서 세간에 널리 퍼뜨림으로써, 이 서권을 펼쳐보는 자들이 이를 믿고 받아들여 외우고 읽어 선한 지견知見을 뿌리내릴 수 있게 한다. 이른바, "한 글귀가 정신을 물들여 겁却이 지나도록 변하지 않는다."는 것이다.

교감

◉ '經'은 〈梁〉·〈董〉에 없다.

《般若經》六百卷, 此爲經之心, 猶云般若心也. 今以心經連讀, 失其義矣. 般若有三, 有觀照般若, 有實相般若, 有文字般若. 文字亦能熏識趣無上菩提. 故書此, 流布世間, 使展卷者, 信受誦讀, 種善知見. 所謂 "一句染神, 歷却不變"也.

　사군자士君子는 기이한 책을 많이 읽어보고 기이한 인물을 많이 만나보는 것을 중요하게 여긴다. 그러나 이는 한 선생의 말만을 으뜸으로 삼거나 색은행괴를 행하라는 뜻이 아니다.

　촌의 농부나 들의 노인이라도 몸에 훌륭한 행실이 배어 있다면 그 사람이 곧 기이한 인물이며, 지방의 말이거나 민간의 말이라도 마음으로 깨우친 말이라면 그 말이 곧 기이한 책이다. 우리들이 스스로 탁월한 식견을 갖추느냐에 달려 있을 뿐이다.

　士君子貴多讀異書, 多見異人. 然非日宗一先生之言, 索隱行怪[1]爲也. 村農野叟, 身有至行, 便是異人 ; 方言里語, 心所了悟, 便是異書. 在吾輩自有超識耳.

[1] '색은행괴索隱行怪'는 은벽隱僻한 이치를 찾고 괴벽怪僻한 행동을 하는 것이다. 『中庸』, "子曰 素隱行怪, 後世有述焉, 吾弗爲之矣."

요씨 월화[미상]는 필찰을 쓰는 여가에 때때로 그림을 그렸다. 화
훼花卉와 영모翎毛는 세상에서 따라할 자가 드물 정도다.

한번은 양생[미상]을 위해 부용과 한 쌍의 새를 그린 적이 있는데,
농묵과 담묵으로 간략하게 그려 생기 있는 모습이 핍진하게 되었다.
그러나 그럭저럭 스스로 즐겼을 뿐이어서 더는 많이 볼 수 없다.

姚氏月華[1], 筆札[2]之暇, 時及丹靑. 花卉、翎毛, 世所鮮及. 嘗爲
楊生, 畫芙蓉、匹鳥[3], 約略濃淡[4], 生態逼眞. 然聊復自娛, 不復多
見也[5].

 교감

◎ 〈旨〉135절(『용대별집』 권6 43엽)에 실
 려 있다.
◉ '卉'는 〈梁〉·〈董〉에 '草'이다.
◉ '匹鳥'는 〈旨〉에 없다.
◉ '不復'는 〈旨〉에 '人不獲'이다.

1) '요씨월화姚氏月華'는 당나라 시인으로 「상화가사相和歌辭·원시이수怨詩二首」(『전당시』
 권20)가 전해진다.
2) '필찰筆札'은 붓과 간찰이다. 서간이나 문장을 작성하는 것을 이른다.
3) '필조匹鳥'는 한 쌍이 짝을 이루어 생활하는 새이다. 주로 원앙새를 가리킨다. 『詩經』
 「小雅·鴛鴦」. "鴛鴦于飛. [鴛鴦, 匹鳥.]"
4) '약략농담約略濃淡'은 농묵과 담묵을 섞어서 간략하게 그려냄을 이른다. 米芾 『畫史』.
 "人物精神髮彩, 花之穠艶蜂蝶, 只在約略濃淡之間."
5) '불부다견야不復多見也'는 『어정패문재서화보』(권52 「姚月華」)에는 "人不可得而見"으로 되
 어 있고, 『식고당서화휘고』(권31)에는 "人不獲多見也"로 되어 있다.

왕우승[왕유]의 시에, "숙세의 연緣으로 잘못 시인이 되었으나, 전생
에는 응당 화가였으리."라고 하였다.

내 생각에 우승은 구름 덮인 봉우리와 바위의 자취가 크게 천기에
부합하고 필사筆思가 자유로워 조화와 대등할 정도이다. 이전 시대
에 어찌 이런 화가가 있을 수 있었겠는가?

王右丞詩云 "宿世[1]謬詞客, 前身應畫師."[2] 余謂右丞雲峰石迹,
迴合天機, 筆思縱橫, 參乎造化. 以前, 安得有此畫師也.[3]

1) '숙세宿世'는 전세前世이다. 『역대명화기』(권10 「왕유」)에는 '당세當世'로 되어 있다.
2) 「우연작육수偶然作六首」(『왕우승집』 권5)의 여섯 번째 시에 보인다.
3) 『어정패문재서화보』(권18 「明董其昌畫評」)에는 '以前'의 앞에 '唐'이 있다. '2-2-27'과 '2-
3-29' 참조.

교감

◎ 〈旨〉 91절(『용대별집』 권6 30엽)에 실려
있다.
⊙ '습'은 〈旨〉에 '出'이다.
⊙ '以前'은 〈梁〉·〈董〉·〈旨〉에 '唐以前'
이다.

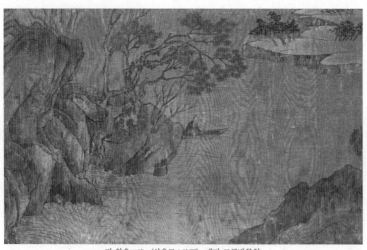

당 왕유王維, 〈산음도山陰圖〉, 대만 고궁박물원

"시는 공교하게 되기를 바라지 않고 글자는 기이하게 하지 않으니, 천진난만이 나의 스승이라네."는 동파[소식] 선생의 말이다. 그 명성이 세상에 드높아진 것이 당연하다.

"詩不求工字不奇, 天眞爛漫是吾師." 東坡先生1)語也. 宜其名高一世.

1) '동파선생東坡先生'은 『용대별집』에 '동해선생東海先生'으로 되어 있다.

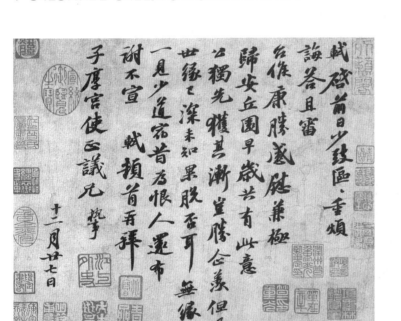

송 소식蘇軾, 〈치자후궁사정의척독致子厚宮使正議尺牘〉, 대만 고궁박물원

왕열이 태항산에 들어갔다가 문득 산에서 우레 같은 소리를 듣고
가서 보니, 백여 길이 갈라져 있고 한쪽 길에 푸른 진흙이 흘러나와
있었다. 왕열이 이를 취하여 뭉치자 곧 단단하게 엉기었는데, 냄새
와 맛이 마치 향기로운 쌀로 지은 밥 같았다. 두자미[두보]가 시에서
말한, "어찌 청정반이 없으랴, 나의 안색을 좋게 만드네."가 바로 이
일을 이른다.

혜숙야[혜강]는 신령한 석수[종유석]를 얻지 못했으나, 이윽고 형해形
解의 신선이 될 수 있었다. 우리들이 어찌 반드시 신령한 약을 얻을
수 있겠는가만, 이 텅 빈 곳에서는 세속의 마음이 생기지 않으니, 곧
종일 밥을 먹으며 앉아서 진실한 교법을 깨우칠 수 있을 것이다. 진
희이[진박]가 전약수를 만났던 고사를 보건대 급류에서 용맹하게 물러
나는 자도 신선 가운데 한 사람이다.

교감

⊙ '嵇'는 〈梁〉·〈董〉에 '稽'이다.
⊙ '喫'은 〈梁〉·〈董〉에 '吃'이다.

王烈¹⁾入太行山, 忽聞山如雷聲, 往視之, 裂百餘丈, 一徑中, 有
青泥流出. 烈取搏之, 卽堅凝, 氣味如香粳飯²⁾. 杜子美詩云 "豈無
青精飯³⁾, 使我顏色好."⁴⁾ 卽此事也. 嵇叔夜不逢石髓⁵⁾, 然已得爲形
解仙⁶⁾. 吾輩安得必遇靈藥, 但此中空洞⁷⁾, 無塵土腸⁸⁾, 卽終日喫
飯, 坐證眞乘⁹⁾矣. 觀陳希夷于錢若水¹⁰⁾事, 則急流勇退¹¹⁾, 亦神仙中
人也.

1) '왕열王烈'은 전설 속의 신선으로 선약을 복용하여 338세가 되도록 젊음을 유지하였다
고 한다. 晉 葛洪 『神仙傳』 卷6 「王烈」 참조.

2) '향갱반香粳飯'은 향갱香粳이라는 향기 나는 쌀로 지은 밥을 이른다.『江南通志』卷86 「松江府」. "香粳, 七月熟. 米粒小而性柔類糯. 有紅芒白芒二種."

3) '청정반靑精飯'은 청정靑精이란 식물의 즙에 담근 쌀을 쪄서 말린 도가의 음식으로 장복하면 낯빛이 좋아지고 장수한다고 믿었다.『升菴集』卷69 「靑精飯」. "靑精一名南天燭, 又曰墨飯草, 以其可染黑飯也. 道家謂之靑精飯. 故僊經云 '服草木之正氣, 與神通, 食靑燭之精, 命不復隕', 謂此也."

4) 두보의「증이백贈李白」에 보인다.

5) '석수石髓'는 종유굴의 천장에 고드름같이 달리는 종유석으로 도가에서 장생불사의 약으로 쓰인다.

6) '형해形解'는 시해屍解, 또는 화거化去이다. 수련을 통해 혼백이 몸에서 빠져나가 신선이 됨을 이른다.

7) '공동空洞'은 텅 빈 곳이다. 도가에서 원기元氣를 빚어내는 태허太虛를 이른다.

8) '진토장塵土腸'은 세속에 찌든 마음을 이른다. 林億齡『石川詩集』卷7 「酬季珍詩韻」. "呼兒細酌潯陽酒, 一洗人間塵土腸."

9) '진승眞乘'의 '승乘'은 배나 수레와 같은 탈 것을 이른다. 이를 타고 생사의 바다를 건너 피안에 이를 수 있다는 뜻에서 진승眞乘은 방편으로서가 아닌 진실한 교법敎法을 의미한다.

10) '전약수錢若水(960~1003)'는 자는 담성淡成·장경長卿이고 하남인河南人이다. 10세에 글을 지을 줄 알았다.

11) '급류용퇴急流勇退'는 급류에서 용맹하게 물러남을 의미한다. 진박陳搏이 화산에서 전약수를 보고 '급류중용퇴인急流中勇退人'이라고 평하였다. 전약수는 벼슬길에 올라 전도가 창창할 때에 누차 사직하여 40세에 벼슬에서 물러났다. 44세에 죽어 호부 상서에 추증되었다.『宋名臣言行錄』前集 卷2 「錢若水」참조.

동파[소식]가 여음 수령으로 있을 때에 택승정擇勝亭을 제작하였다. 휘장을 사용하여 만든 것으로서, 세상에서 보지 못하던 물건이다.

그 명銘에 대략 이르기를, "홈을 파고 쐐기를 끼우고 기둥을 얽어, 결합하고 분해하기를 수시로 하네. 붉은 기름 보자기를 위에 얹고, 푸른 휘장으로 사면을 두르네. 내가 가고 싶은 곳으로, 열 사내가 옮길 수 있네. 물길을 따라 오르고 내리며, 땅을 판판하게 골라 평상처럼 펼쳐놓네."라고 하였다.

또 이르기를, "어찌 유독 물에만 임하랴, 가는 곳마다 좋지 않음이 없네. 봄날 아침에는 꽃이 핀 교외로, 가을 저녁에는 달이 떠오른 마당으로 옮겨가네. 다리 없이 달려가고, 날개 없이 날아가네."라고 하였다.

자유[소철]가 또한 이르기를, "우리 형 화중[소식]은, 강함을 속에 감추고 겉으로는 부드럽다네. 자기 몸을 여관처럼 생각하여, 대강 갖추어지면 곧 그만둔다네. 산에서 노닐고 물에서 즐기는 일이, 버릇이 되어 낫지 않았네. 그러나 어찌 나만 좋게 하려고, 백성을 근심하게 하랴. 영 땅의 시내는 몹시 깨끗하고, 영 땅의 계곡은 매우 그윽하다네. 바람 불면 푸른 휘장이 있고, 비 내리면 붉은 기름 보자기 있네. 수레도 아니고 배도 아니지만, 또한 장소를 택하여 갈 수 있다네."라고 하였다.

東坡守汝陰[1], 作擇勝亭. 以帷幕爲之, 世所未見也. 銘[2]略曰 "鑿

◎〈雜〉4절(『용대별집』권4 2엽)에 실려 있다.

枘³⁾交枘, 合散靡常. 赤油⁴⁾仰承, 靑幄四張. 我所欲往, 十夫可將. 與水升降, 除地布牀." 又云 "豈獨臨水, 無適不臧. 春朝花郊, 秋夕月場. 無脛而趣, 無翼而翔." <u>子由</u>亦云 "吾兄<u>和仲</u>⁵⁾, 塞剛立柔. 視身如傳⁶⁾, 苟完⁷⁾卽休. 山盤水嬉, 習氣未瘳. 豈以吾好, 而俾民憂. <u>潁</u>泉甚淸, <u>潁</u>谷孔幽. 風有翠幄, 雨有赤油. 匪車匪舟, 亦可相攸.⁸⁾"⁹⁾

- ⊙ '枘'은 〈梁〉·〈董〉·〈雜〉에 '設'이다.
- ⊙ '牀'은 〈雜〉에 '床'이다.
- ⊙ '郊'는 〈梁〉·〈董〉·〈雜〉에 '夕'이다.
- ⊙ '夕'은 〈梁〉·〈董〉·〈雜〉에 '郊'이다.
- ⊙ '趣'는 〈雜〉에 '趨'이다.
- ⊙ '子由'는 〈雜〉에 '弟子由'이다.
- ⊙ '盤'은 〈梁〉·〈董〉·〈雜〉에 '磐'이다.
- ⊙ '甚'은 〈梁〉·〈雜〉에 '堪'이고, 〈董〉에 '湛'이다.
- ⊙ '匪車匪舟'는 〈雜〉에 '匪舟匪車'이다.

1) '여음汝陰'은 영주潁州에 속한 군군郡의 이름이다. 영수潁水, 회수淮水, 여수汝水 등이 이곳을 흐른다. 송 휘종이 이곳을 순창부順昌府로 개칭하였다.
2) 宋 蘇軾 『東坡全集』卷97 「擇勝亭銘」.
3) '착예鑿枘'는 오목하게 판 홈과 볼록하게 깎은 쐐기이다. 둥근 홈과 모난 쐐기처럼 서로 용납하지 못함을 이른다. 『史記』卷74 「孟子荀卿列傳」. "持方枘欲內圓鑿, 其能入乎.[索隱, '方枘是筍也. 圓鑿是孔也. 謂工人斲木以方筍, 而內之圓孔, 不可入也.']"
4) '적유赤油'는 천에 홍유紅油를 칠하여 제작한 것으로 수레나 가마 따위를 장식할 때에 사용한다.
5) '화중和仲'은 소식蘇軾의 자이다. 또 다른 자는 자첨子瞻이다.
6) '전傳'은 나그네가 들어서 묵는 전사傳舍를 이른다.
7) '1-2-11' 참조.
8) '상유相攸'는 처할 장소를 살펴 택한다는 뜻이다. '상相'은 관찰하여 본다는 의미이고, '유攸'는 소所와 같다. 시집갈 곳을 택함을 의미하기도 한다. 『詩經』「大雅·韓奕」. "爲韓姞相攸, 莫如韓樂. [相攸, 擇可嫁之所也.]"
9) 소철의 「영주택승정시潁州擇勝亭詩」(『欒城集·後集』권5)에 보인다.

동파[소식]가 바다 밖의 먼 곳[황주]에서, 심지어 승려의 요사를 빌려 기거하는 것도 받아들이지 않고, 아들 소과와 함께 스스로 세 칸의 집을 얽어 근근이 자고 먹는 곳으로 의지할 뿐이었다. 일찍이 풀밭 사이를 거닐며 읊조리고 있는데, 어떤 노파가 바라보며, "내한[內翰]의 한바탕 부귀가 문득 모두 사라졌구려."라고 했는데, 동파가 그 말에 수긍했다. 바다 밖의 먼 곳에서 돌아와 양선[의흥]에 이르러 집을 구매하였으나, 다시 계약서를 돌려주고 결행하지 않았다.

대개 평생을 마치도록 서까래 하나도 소유지 않았으니, 지금의 사대부와 비교하면 어떠한가? 「낙지론」은 진실로 은둔한 자의 말이지만, 입을 떼자마자 곧, "좋은 밭과 넓은 집"이라고 하였으니, 동파와는 거리가 멀다.

東坡在海外¹⁾, 至不容傲僧寮以居, 而與子過自縛屋三間, 僅庇眠食. 嘗行吟草田間, 有老嫗向之曰 "內翰一場富貴, 却都消也." 東坡然其言. 海外歸, 至陽羨買宅, 又以還券不果. 蓋終其世無一椽, 視今之士大夫何如邪. 〈樂志論〉²⁾固隱淪³⁾語, 然開口便云 "良田廣宅"⁴⁾, 去東坡遠矣.

1) '해외海外'는 변방의 먼 곳을 이르는 말로, 소식의 귀양지 황주를 가리킨다.
2) '낙지론樂志論'은 후한의 중장통仲長統이 지은 글이다. '1-3-3' 참조.
3) '은륜隱淪'은 몸을 감추고 은둔하여 밖에 나타나지 않는 일, 또는 그런 사람을 이른다. 謝靈運 「入華子崗是麻源第三谷」(『문선』 권26), "旣枉隱淪客, 亦棲肥遁賢.[向日 隱淪肥遁, 皆幽居者.]"
4) 「낙지론」은 처음에 "使居有良田廣宅, 背山臨流, 溝池環匝."이라는 말로 시작한다.

교감

◎ 〈雜〉 3절(『용대별집』 권4 2엽)에 실려 있다.
◉ '至'는 〈梁〉·〈董〉·〈雜〉에 '所至'이다.
◉ '消'는 〈雜〉에 '春夢'이다.
◉ '固'는 〈梁〉·〈董〉·〈雜〉에 '故'이다.

등불을 밝히고서 그림을 그리면, 꼭 주렴 너머로 달을 구경하거나 시내 건너로 꽃을 구경하고 있는 것과 같아서 멀리 있는 듯도 하고 가까이 있는 듯도 하니, 문장의 법도 이와 같다.

攤燭作畫, 正如隔簾看月, 隔水看花, 意在遠近之間, 亦文章法也.

교감

◉ 〈旨〉 85절(『용대별집』 권6 26엽)에 실려 있다.
◉ '法'은 〈梁〉·〈董〉에 '妙法'이다.

〈설강도〉에 대해서는, 마치 무릉의 어부가 도원桃源에서 안타까워하고 있는 것 같은 심경이다. 각하[미상]도 일찍이 이런 생각을 하였는가?

호숫가의 두 봉우리는 마치 이미 흥이 다 사라진 듯하고, 오직 꿈꾸고 있는 듯이 감정에 젖어 있다. 세상에는 산수가 진짜 그림이라고 하는 자가 있지만, 이 얼마나 전도된 견해인가? 그러나 아마도 아무아무[각하]의 경우도, 역시 전도된 견해인 듯하다.

명 동기창董其昌, 〈산수입축山水立軸〉

〈雪江圖〉, 如武陵漁父, 悵然桃源. 閣下亦曾念之乎? 湖上兩峰, 似已興盡, 惟此結夢, 爲有情癡[1]. 世有以山水爲眞畫者, 何顚倒見也. 然恐某某, 亦顚倒見耳.

1) '유정치有情癡'는 중생의 경계를 벗어나지 못하고 세태와 인정에 치우친 것을 이른다. '1-3-47' 참조.

 참고

글의 뜻이 명확하지 않다. 아마도 왕유의 〈설강도〉를 한번 본 뒤로 다시 보고 싶은 마음이 간절하지만 다시 볼 기회를 얻지 못하여, 마치 어부가 다시 도원으로 통하는 길을 찾지 못하여 안타까워하고 있는 것 같은 심경이라고 고백한 것인 듯하다.

각하도 왕유의 〈설강도〉를 간절히 아끼는 마음이 있었기 때문에 이를 본떠 이 그림을 그렸겠지만, 이 그림은 꿈에 취하고 감정에 취한 듯이 몽롱한 경물을 그려낸 것일 뿐이라고 낮추어 평하였다.

산수야말로 진짜 그림이라고 하여 지나치게 본뜨려는 태도도 전도된 견해이지만, 각하처럼 꿈속에서나 본 듯한 기괴한 모습을 그려놓고 그림이라고 하는 태도도 전도된 견해가 아닐 수 없기 때문이라고 말한 것이다.

안청신[안진경]은 충의와 대절이 당나라 시대의 으뜸이었으나, 인물
이 그의 서법으로 인해 알려지게 되었으며, 채원장[채경]은 서법이 미
남궁[미불]과 흡사하였으나, 서법이 그 인물로 인해 가려지게 되었다.

서로[인물과 서법]가 해를 끼치느냐 함께 아름다워지느냐는, 그 사람
스스로의 선택에 달려 있을 뿐이다.

顔淸臣忠義大節, 唐代冠冕, 人以其書傳; 蔡元長[1]書法似米南宮,
書以其人掩. 兩傷雙美[2], 在人自擇耳.

1) '채원장蔡元長'은 송나라 채경蔡京으로 '원장元長'은 그의 자이다. '3-1-13' 참조.
2) '양상兩傷'은 한 쌍으로 짝을 이룬 것이 서로 손해를 끼침을 이르고, '쌍미雙美'는 한 쌍으
 로 짝을 이룬 것이 서로 아름답게 만들어줌을 이른다. 陸機「文賦」, "或仰偪於先條,
 或俯侵於後章, 或辭害而理比, 或言順而義妨, 離之則雙美, 合之則兩傷."

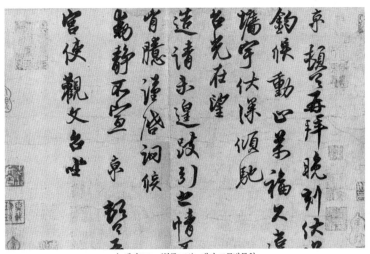

송 채경蔡京, 〈척독尺牘〉, 대만 고궁박물원

두자미[두보]는 「팔애시」를 지으면서, 이북해[이옹]에 대해, "만나주기를 청하느라 그의 문 앞에 분주하니, 비문이 천하 사방에서 빛나네."라고 하고, "독보하기 사십 년, 아홉 굽이 연못에서 우는 소리 전하여 들리네."라고 하였다. 북해가 당시에는 문장에 의지하여 명성을 내었으나 나중에는 마침내 서법에 의해 가려지게 되었던 것이다.

杜子美作〈八哀詩〉[1], 于李北海云 "干謁[2]走其門, 碑板照四裔"[3], "獨步四十年, 風聽九皐唳.[4][5] 北海在當時, 恃文以名, 後乃爲書所掩.

◎ 『品』(『용대별집』, 권5 39엽)에 실려 있다.
◉ '李'는 〈品〉에 없다.
◉ '板'은 〈品〉에 '版'이다.
◉ '恃文以名'은 〈梁〉·〈董〉·〈品〉에 '特以文名'이다.

1) '팔애시八哀詩'는 두보가 왕사례王思禮, 이광필李光弼, 엄무嚴武, 이진李璡, 이옹李邕, 소원명蘇源明, 정건鄭虔, 장구령張九齡 등 8인을 애도하여 지은 여덟 수의 오언고시를 이른다.
2) '간알干謁'은 어떤 사람에게 부탁한 바가 있어 만나기를 청함을 이른다.
3) 두보의 「증비서감강하이공옹贈祕書監江夏李公邕」에 보인다. 『李北海集』 부록 「八哀詩秘書監江夏李公邕」 참조.
4) '구고려九皐唳'는 아홉 굽이 너머 깊숙한 연못에서 들리는 학의 울음소리를 이른다. 깊은 곳의 학 울음소리도 감추지 못하듯이, 현인이 아무리 먼 곳에 은둔해도 그 명성이 절로 세상에 알려짐을 의미한다. 『詩經』 「鶴鳴」, "鶴鳴于九皐, 聲聞于野."
5) 두보의 「증비서감강하이공옹贈祕書監江夏李公邕」에 보인다.

참고

천하 사람들이 분주하게 이옹을 찾아가서 비문을 받았기 때문에, 그가 쓴 비문이 천하에서 두루 퍼지게 되었다. 이는 그의 문장이 뛰어나서이다. 문단에서 이미 그의 명성이 이렇게 크게 알려졌다. 그러나 기회를 얻지 못하고 전전하던 이옹은 48세가 되던 725년에, 태산을 다녀오는 당 현종을 변주에서 알현하고, 여러 차례 사부 작품을 올렸다고 한다. 이때 그의 작품들이 현종의 마음에 들어 마침내 조정에 이름을 알리게 되었다. 이옹은 스스로 "재상의 지위에 거해야 마땅하다."[6]라고 자부하였을 정도였다.
그러나 지금은 그의 서법이 더 크게 알려져서, 문장가 이옹으로서가 아니라 단지 서예가 이옹으로서 알려지게 되었다.

6) 『舊唐書』 「列傳·李邕」, "十三年, 玄宗車駕東封回, 邕於汴州謁見, 累獻詞賦, 甚稱上旨. 由是頗自矜衒, 自云當居相位."

먹을 시험할 때는 마치 우竽를 불면서 반드시 하나하나 불어볼 때와 같고, 이미 사용하기 시작했을 때는 마치 사탕수수를 끝까지 씹어도 싫증나지 않을 때와 같지만, 점점 닳아갈 때는 마치 등불의 기름이 소모되어 가지만 깨닫지 못할 때와 같고, 그 임무를 마무리할 때는 마치 봄누에가 실을 뽑아내고서 허무로 돌아갈 때와 같다.

그런데 이정규의 먹은 오래가는 것으로 특별히 알려져 있으니 우물尤物이 아니겠는가.

墨之就試也, 如吹竽必一一而吹之; 其旣用也, 如噉蔗窮委[1]而不厭; 其漸盡也, 如火銷膏而不知[2]; 其成功也, 如春蠶之作絲而歸于烏有[3]. 然李廷珪[4]以久特聞, 非尤物[5]也邪.

1) '궁위窮委'는 말단의 끝에까지 도달함을 뜻한다. '委'는 본래 하천이 발원지로부터 흘러내려가 다다르게 되는 가장 말단의 하류를 이른다.
2) '화소고이부지火銷膏而不知'는 등불이 기름을 태워 소모하지만 이를 인식하지 못한다는 말이다.
3) '오유烏有'는 '어디 있느냐'로 곧 '없음[無]'을 의미한다. 사마상여가 「자허부子虛賦」에서 가상의 인물 자허子虛, 오유선생烏有先生, 무시공亡是公 세 사람을 등장시켜 대화를 진행시킨 바 있다.
4) '이정규李廷珪'(?~967)는 역수易水 건너의 안휘 흡주인歙州人이다. 당 말에 혼란을 피해 아버지 이초李超를 따라 이곳에 이주한 뒤로 먹을 제조하였는데, 송나라 이후 그의 먹이 천하제일로 일컬어졌다. 이로 인해 황제의 조서詔書도 모두 그의 먹을 사용하여 작성했기 때문에 매년 천 근의 먹을 진상했다. 『춘향당본』(352쪽)에 따르면 그의 본성은 해奚인데, 나중에 이성李姓을 하사받았다고 한다. 그의 먹은 등황藤黃, 서각犀角, 진주眞珠, 파두巴豆 등의 12가지 재료로 제작되며 나무를 벨 듯이 견고하고 날카로웠다.
5) '우물尤物'은 마음을 흔드는 특이한 물건을 이른다. 절세의 미인을 이르기도 한다. 『左傳』 「昭公二十八年」, "夫有尤物, 足以移人, 苟非德義, 則必有禍."

 교감

◎ 「程氏墨苑序」(용대문집 권155엽)를 절록하였다.
◎ '墨之就試'는 「程氏墨苑序」에 '其試之'이다.
◎ '竽'는 〈梁〉에 '竿'이다.
◎ '窮'은 「程氏墨苑序」에 '至'이다.
◎ '漸盡'은 「程氏墨苑序」에 '密移'이다.
◎ '銷'는 「程氏墨苑序」에 '消'이다.
◎ '蠶'은 〈梁〉에 '蚕'이다.
◎ '絲'는 「程氏墨苑序」에 '繭'이다.
◎ '非'는 〈梁〉·〈董〉에 '豈非'이다.
◎ '非尤物也邪'는 「程氏墨苑序」에 '豈不誠尤物也哉'이다.

 참고

보통의 먹은 처음 사용하기 시작할 때에는 오래오래 쓸 듯이 이렇게도 써보고 저렇게도 써보지만, 얼마 지나지 않아 등잔에 기름이 사라지듯 누에가 실을 만들고 사라지듯 허무하게 닳아 없어지고 만다. 하지만 이정규의 먹은 이와 달리 특별히 오래 쓸 수 있어서 사람의 마음을 빼앗는다는 것이다.

후세에 전해질 만한 물건 중에 삼대의 정이鼎彝, 사주의 석고石鼓, 간장의 검, 이사의 옥새, 하씨[하조]의 기와, 그리고 송나라의 도기와 벼루는 모두 금, 옥, 흙, 돌의 특수한 재질에 의지하여 세상에 남겨지고, 세상에서도 이를 수장하고 완상하는 자리에 놓아둔다.

오직 먹은 그렇지 않다. 빨리 썩는 재질로써 반드시 갈아서 써야 마땅하다. 그러나 그 수명은 마침내 금과 옥이 삭아서 없어지고 흙과 돌이 닳아서 없어질 때까지 이른다.

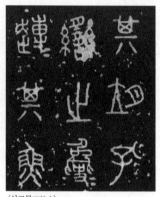

〈석고문石鼓文〉

物之可傳者, 若三代之鼎彝, 籀之鼓¹⁾, 王之劍, 斯之璽²⁾, 何之瓦³⁾, 與夫宋之陶與研, 皆寄于金玉土石之殊質, 以存于世, 而世亦處之 于藏與玩之間. 唯墨不然, 以速朽之材而當必磨之用. 其壽乃有消 金玉而磷土石者.

1) '주籀'는 주周나라 선왕宣王 때에 태사太史로 있었다고 전해지는 사주史籀를 이른다.
2) '사지새斯之璽'는 이사李斯가 제작한 옥새이다.
3) '하何'는 수나라 때에 옥을 다루는 장인 하통何通의 아들 하조何稠를 이른다.

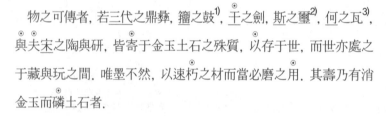

참고

『춘향당본』(353쪽)에 따르면, 진시황은 6국을 통일한 뒤에 조씨趙氏의 남전옥藍田玉을 얻어 이사에게 전서를 쓰게 하고, 옥인玉人 손수孫壽에게 이를 새겨 도장을 만들게 하였다. 그리고 이 도장을 특별히 '새璽'로 칭하게 하였다. 선진 시대에는 제왕의 도장과 신민의 도장을 모두 '새'로 칭하였으나, 진시황 이후로는 제왕의 도장만을 '새'로 칭하였다.
또 『춘양당본』(354쪽 5번 주석)에 따르면, '하何'가 수나라 때에 옥을 다루는 장인 하통何通의 아들인 하조何稠로 추정된다. 남인도에서 수입한 녹색의 유리로 기물을 제작하던 방법이 당시에는 전해지지 않았으나, 하조가 녹자綠瓷를 써서 거의 같은 것을 만들어내었다고 한다.⁴⁾

교감

◎ 『程氏墨苑序』(『용대문집』 권1 55엽)를 절록하였다.
◎ '王'은 「程氏墨苑序」에 '歐'이다.
◎ '與夫'는 「程氏墨苑序」에 없다.
◎ '寄'는 「程氏墨苑序」에 '托'이다.
◎ '以'는 「程氏墨苑序」에 '以久'이다.
◎ '用'은 「程氏墨苑序」에 '會'이다.
◎ '朽'는 〈梁〉에 '巧'이다.
◎ '磷'은 〈梁〉·〈董〉에 '鑠'이다.

4) 『隋書』 卷68 「列傳·何稠」, "何稠, 字桂林, 國子祭酒妥之兄子也. 父通善斷玉. 稠性絕巧, 有智思用意精微 … 時中國久絕琉璃之作, 匠人無敢厝意, 稠以綠瓷爲之, 與眞不異."

옛 작가들은 쓸쓸한 짧은 글을 쓰면서도 각각 그 체를 말할 수 있었다. 왕우군[왕희지]의 경우 경經·논論·서序·찬讚을 쓴 것이 각자 하나씩의 법을 이루었으며, 전牋·기記·척독尺牘을 쓴 것도 각자 하나씩의 법을 이루었다. 그러므로 서법을 평하는 자들이 그를 용에 견준다.

어찌 유독 우군뿐이겠는가. 「구루비」와 「석고문」이 따로 나타나서 종정鍾鼎의 서체가 되었고, 「역산비」와 「홍도석경」이 따로 나타나서 도인圖印의 서체가 되었으니, 이들 모두 용의 덕이 있다.

이 요령을 얻는다면 병가에서 말하는, "기세가 세차고 절도가 신속하다."는 것과 진晉나라 사람이 말하는, "한 번에 가서 곧 이른다."는 것을 다 얻을 수 있다. 근대에는 오직 풍고공[풍방]이 그 삼매를 깨우쳤을 뿐이다.

의복[진의복]의 이 서권은 20년 동안 깊이 고심하여 수집한 것으로, 선진과 양한의 여러 갈래들이 확연하게 갖추어져 있다. 문수승[문팽] 박사와 왕소미산인[미상]이 있었다면, 이를 침상 속의 비서로 내버려 두지는 않았을 것이다.

〈구루비岣嶁碑〉

古之作者, 寂寥短章, 各言其體. 王右軍之書經,論,序,讚, 自爲一法, 其書牋,記,尺牘, 又自爲一法. 故評書者比之于龍. 何獨右軍. 〈岣嶁〉[1]、〈石鼓〉[2]之旁出而爲鍾鼎[3], 〈嶧山〉[4]、〈鴻都〉[5]之旁出而爲圖印, 是皆有龍德焉. 挈其要領, 則兵家所謂"勢險節短"[6], 晉人所謂"一往卽詣"[7]者, 盡之矣. 近代, 唯豊攷功[8]悟此三昧. 懿卜此卷,

교감

◎ 「陳懿卜古印選引」(『용대문집』 권4 70엽)을 절록하였다.
◎ '懿卜'은 〈梁〉·〈董〉에 '余友陳懿卜'이다.
◎ '之'는 〈梁〉·〈董〉에 '書學之'이다.
◎ '犁'는 〈梁〉·〈董〉에 '棃'이다.
◎ '文壽承'은 〈梁〉·〈董〉에 '令文壽承'이다.

4-1 여러 가지 이야기 상雜言上 __537

覃思念年而彙之, 則先秦、兩京⁹⁾之旁支¹⁰⁾, 犁然具矣. 文壽承博士¹¹⁾、

王少微山人¹²⁾而在, 其不以爲枕中之秘¹³⁾也夫.

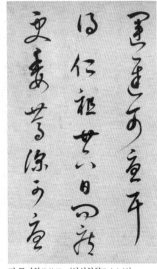

명 동기창董其昌,〈임십칠첩臨十七帖〉

1) **'구루岣嶁'**는 형산 운밀봉雲密峰에 세웠다가 사라진 「구루비岣嶁碑」이다. 우비禹碑라고 도 한다. 모각본이 전해진다. 모두 77자이고 서체는 무전繆篆, 또는 부록符篆과 흡사하 다. 하나라 우禹임금이 치수治水할 때에 새겼다고 전해지나 근거는 없다.

2) **'석고石鼓'**는 소전의 바탕이 된 석고문石鼓文이다. '석고'는 진秦나라 때에 4언으로 된 시 한 수씩을 주문籀文으로 새겨 넣은 북 모양의 돌 10개를 이른다. 진왕이 유렵游獵하는 내용을 적고 있어 후세에 엽갈獵碣이라 불린다. 당나라 초기에 출토되었다.

3) **'종정鍾鼎'**은 종정문鍾鼎文, 곧 동기銅器 위에 문자를 새겨 넣은 금문金文이다.

4) **'역산嶧山'**은 진시황이 순행 중 역산에 새긴 역산비嶧山碑를 이른다. '3-2-5' 참조.

5) **'홍도鴻都'**는 최초의 석경으로 알려진 희평석경熹平石經을 이른다. '홍도鴻都'는 본래 낙 양에 있던 문의 이름으로 광화 원년(178) 3월에 이곳에 홍도문학鴻都門學을 설치하고 척 독과 사부에 능하고 조전鳥篆을 잘 쓰는 자를 선발하였다. 석경이 그 곁에 있어 홍도석 경鴻都石經으로 불린다. '1-3-7' 참조.

6) **'손자」**「병세兵勢」에 "여울물이 세차게 흘러 바위를 굴리는 것이 기세이고, 맹금이 빠르 게 공격하여 부수고 꺾는 것이 절도이다. 따라서 잘 싸우는 자는 기세가 세차고 절도가 신속하다.[激水之疾, 至於漂石者, 勢也. 鷙鳥之疾, 至於毀折者, 節也. 故善戰者, 其勢險, 其節短.]"라 는 말이 있다.

7) 劉義慶, 『世說新語』「文學」, "支謂謝曰, 君一往奔詣, 故復自佳耳."

8) **'풍고공豊攷功'**은 고공주사考功主事의 벼슬을 지냈던 풍방豊坊이다. '1-3-9' 참조.

9) **'양경兩京'**은 여기에서는 서한과 동한, 곧 양한兩漢을 이른다.

10) **'방지旁支'**는 본체에서 갈라져 나온 가닥, 유파를 이른다.

11) **'문수승박사文壽承博士'**는 국자박사國子博士를 지냈던 문팽文彭으로 '수승壽承'은 그의 자 이다. '1-3-57' 참조.

후한 채옹蔡邕,〈희평석경熹平石經〉

12) **'왕소미산인王少微山人'**은 미상이다.

13) **'침중지비枕中之秘'**는 본래 한나라 회남왕 유안劉安이 베개 속에 비장하던 도술道術의 책 을 이르던 말이다. 침중비枕中秘, 또는 침중홍보枕中鴻寶로 불린다. 은밀하게 보관하는 비서를 이르는 말로 쓰인다.

어떤 객이 나에게 말하기를, "위조한 공의 글씨가 해내에 가득하지만, 세상에 도깨비를 비추어 보여주는 거울이 없는데, 누가 공을 위해 여구의 도깨비를 분별해주겠소."라고 하였다.

그래서 나는, "송나라 때에 이영구[이성]의 그림은 진적이 극히 적어, 사람들이 '이성의 진적은 없다'는 주장까지 만들려고 했다오. 미원장[미불]이 보았던 위작만 300종이었고 진적은 2종이었다오. 그러나 어떻게 300종이 2종을 덮을 수 있겠소."라고 하였다.

나는 매번 쓸 때마다 번번이 족자인 호[동회]를 시켜 모사하게 했는데, 세월이 오래되어 여섯 권이나 쌓이게 되었으므로, 이를 '서종당첩書種堂帖'으로 명명한다. 인하여 이렇게 쓴다.

有客謂余曰 "公贋書滿海內, 世無照魔鏡¹⁾, 誰爲公辨黎丘²⁾." 余曰 "宋時李營丘畫, 絶少眞跡, 人欲作無李論³⁾. 米元章見僞者三百本, 眞者二本⁴⁾. 安見三百本能掩二本哉." 余每書, 輒令族子鎬摹之, 歲久積成六卷, 命之曰〈書種堂帖〉⁵⁾. 因爲題此.

송 이성李成, 〈한림평야도寒林平野圖〉, 대만 고궁박물원

1) '조마경照魔鏡'은 도깨비를 비추어 보여주는 거울이다. 도깨비가 사람의 모습으로 변신하여도 이 거울에는 그 본래의 모습을 감추지 못하여 들통이 난다고 한다. 『抱朴子』 「登涉」. "萬物之老者, 其精悉能假託人形, 以眩惑人目, 而嘗試人. 唯不能於鏡中易其眞形耳. 是以古之入山道士, 皆以明鏡九寸已上, 懸於背後, 則老魅不敢近人."

2) '여구黎丘'는 다른 사람의 자식이나 형제의 모습으로 변신하여 골리기를 좋아하는 여구黎丘 지역의 도깨비이다. 한번은 이 도깨비가 저자에서 술에 취하여 귀가하던 사람의 아들로 변하여 괴롭혔는데, 이 사람이 도깨비임을 깨닫고 앙갚음을 할 요량으로 다음날 다시 저자에 나가 취하여 돌아오는 길에, 이번에는 진짜로 아버지를 걱정하여 마중 나갔던 아들을 구분하지 못하고 칼로 찔렀다고 한다. 『呂氏春秋』 「疑似」 참조.

3) '무이론無李論'은 이성李成의 진적은 없다는 주장이다. 세상에 전하는 이성의 작품이 대

부분 위작이었던 점을 빗대어 미불이 했던 말이다. 미불은 이성의 진적으로 송석松石과 산수山水 두 종을 보았을 뿐이라고 하였다. 米芾「畫史」「唐畫」참조.「畫鑒」「宋畫」, "傳世者雖多, 眞者極少. 元章平生只見二本, 至欲作無李論. 蓋成平生所畫, 祇自娛耳. 旣勢不可逼, 利不可取, 宜傳世者不多." '2-2-18' 참조.

4) 「畫史」「唐畫」, "李成眞見兩本, 僞見三百本."

5) '서종당첩書種堂帖'은 동기창이 간행한 10여 종의 서첩 가운데 하나이다.

 참고

동기창은 〈서종당첩〉 외에도 10여 종 이상의 서첩을 간행하였다. 동기창의 제자로 알려진 예후첨倪后瞻의 말에 따르면, 동기창이 간행한 서첩은 〈희홍당첩戱鴻堂帖〉, 〈보정재첩寶鼎齋帖〉, 〈내중루첩來仲樓帖〉, 〈서종당정첩書種堂正帖〉, 〈서종당속첩書種堂續帖〉, 〈초료관첩鷦鷯館帖〉, 〈고아관첩孤鶩館帖〉, 〈홍수헌첩紅綬軒帖〉, 〈해구실첩海漚室帖〉, 〈청래관첩靑來館帖〉, 〈겸가당첩兼葭堂帖〉, 〈중향당첩衆香堂帖〉, 〈대래당첩大來堂帖〉, 〈연려첩硏廬帖〉 등 10여 종이고, 그 밖에도 10여 종의 첩이 있다고 한다.

예후첨이 이에 대해 평하기를, "이 중에 〈희홍당첩〉과 〈보정재첩〉이 으뜸으로 선생이 평생 공부한 힘이 모두 이 두 첩 안에 실려 있다. 나머지 여러 첩들은 좋은 부분과 나쁜 부분이 절반씩 섞여 있다. 가장 못한 것은 〈청래관첩〉과 〈중향당첩〉이다. 이 두 첩은 필의가 양언충楊彦冲과 몹시 비슷하다. 그가 만든 위작이 아닌지 의심스럽다."라고 하였다.6)

6) 「六藝之一錄」卷303「古今書論· 倪蘇門書法論[節錄]」, "余觀董先 生刊帖, 戱鴻堂·寶鼎齋·來仲樓·書 種堂正續二刻·鷦鷯館·孤鶩館·紅 綬軒·海漚室·靑來館·兼葭堂·衆香 堂·大來堂·硏廬帖十餘種, 又見槧 刻十數種. 其中戱鴻寶鼎爲最, 先 生生平學力, 皆在此兩種內. 其餘 諸帖, 妍媸各半, 而最劣者, 則來 靑及衆香也. 此二帖筆意, 酷似楊 彦冲, 疑其作僞也."

畵禪室隨筆

반야는 마치 청량지淸凉池와 같아서 사면으로 모두 들어갈 수 있다는 것은 사람을 씀을 이르는 말이다. 반야는 마치 대화취大火聚와 같아서 사면으로 모두 들어갈 수 없다는 것은 법을 행함을 이르는 말이다.

사람을 쓸 때에는 두루 수용하고자 하니 문이 하나면 협소하고, 법을 행할 때에는 획일하게 적용하고자 하니 문이 많으면 어지러워진다.

般若如淸凉池¹⁾, 四面皆可入, 用人之謂也. 般若如大火聚²⁾, 四面皆不可入, 行法之謂也. 用人欲兼收, 一門則局, 行法欲畵一, 多門則亂.

1) '청량지淸凉池'는 아뇩달지阿耨達池를 의역한 말로 인도 북쪽의 대설산大雪山과 향취산香醉山의 중간에 있다고 한다. 이곳에 들어가면 모든 고뇌가 사라진다고 한다. 무열뇌지無熱惱池로도 불린다. 『大智度論』卷22, "人大熱悶, 得入淸凉池中, 冷然淸了, 無復熱惱."
2) '대화취大火聚'는 불꽃이 크게 타오르는 불구덩이이다. 반야의 지혜는 마치 사면 어느 곳으로도 붙잡기 어렵고 접촉할 수도 없는 불덩이와 같다는 것이다. 『大智度論』卷6, "是實知慧, 四邊叵捉, 如大火聚, 亦不可觸. 法不可受, 亦不應受." 明 張居正 「答李中溪有道尊師書」, "居正以退食之餘, 猶得默坐澄心, 寄意方外, 如入火聚得淸凉門."

 교감

◎ 〈隨〉 1절(「용대별집」 권3 1엽)에 실려 있다.

기운을 지켜 고요하다가 문득 동하면서 선약仙藥을 얻을 수 있다. 그러므로 도가의 말에, "눈 깜짝하는 사이 불꽃이 날리면서, 진인이 스스로 출현한다."라고 한다.

의식을 쓰기를 계속하다가 문득 끊어지면서 견성見性할 수 있다. 그러므로 불경에, "미친 마음이 사라지지 않았을 뿐, 사라지면 곧 보리이다."라고 한다.

교감

氣之守也, 靜而忽動, 可以採藥. 故道言曰 "一霎火燄飛, 眞人自出現."[1] 識之行也, 續而忽斷, 可以見性. 故竺典曰 "狂心未歇, 歇卽菩提."

◎ 〈隨〉 2절(『용대별집』, 권3 1엽)에 실려 있고, '故道言曰一霎火燄飛眞人自出現'이 '可以見性'의 뒤에 있다.

⊙ '故'는 〈隨〉에 없다.

1) 『悟眞篇注疏』 卷3 「五言四韻一首」, "女子着靑衣, 郎君披素練, 見之不可用, 用之不可見, 恍惚裏相逢, 杳冥中有變, 一霎火焰飛, 眞人自出現."

협객이 자기를 알아주는 자를 위해 죽음은 의기義氣에 움직여서이다. 그렇지 않다면 곽해가 남을 대신하여 일한 것이, 먹여 기른 개가 타인을 보고 짖음과 무엇이 다르겠는가.

충신이 대의를 위해 친족을 멸함은 종묘사직에 관계되어서이다. 그렇지 않다면 방맹[방몽]이 마음을 저버린 것이, 먹여 기른 올빼미가 어미를 잡아먹음과 무엇이 다르겠는가.

이 때문에 군자는 갚기 어려운 은혜를 받지 않으며, 섬기기 어려운 벗을 만들지 않는다.

◎ 〈隨〉 3절(『용대별집』 권3 1엽)에 실려 있다.
⊙ '義氣'는 〈梁〉·〈董〉에 '氣義'이다.
⊙ '假'는 〈隨〉에 '藉'이다.
⊙ '逢萌'은 〈梁〉·〈董〉·〈隨〉에 '逢蒙'이다.

俠客爲知己者死, 動于義氣也. 非是則郭解之假手¹⁾, 何異于豢犬之吠人. 忠臣以大義滅親²⁾, 關于廟社也. 非是則逢萌³⁾之負心, 何異于哺梟之食母. 是以君子不受難酬之恩, 不樹難事之友.

1) '곽해郭解'는 전한 무제 때의 협객으로 평소에 많은 사람을 살해하였다. 자는 옹백翁伯이다. 그는 자신을 비난하는 한 유생이 자신의 문객에게 살해된 일에 연루되어 처형되었다. 『前漢書』 「游俠傳·郭解」, "軹有儒生侍使者坐, 客譽郭解. 生曰 '解專以姦犯公法, 何謂賢.' 解客聞之, 殺此生斷舌. 吏以責解, 解實不知殺者, 殺者亦竟莫知爲誰. 吏奏解無罪, 御史大夫公孫弘議曰 '解布衣爲任俠行權, 以睚眦殺人, 解不知, 此罪甚於解知殺之, 當大逆無道.' 遂族解."

2) '대의멸친大義滅親'은 군신의 대의를 실천하기 위해 친족과의 정리를 거스름을 이른다. 춘추시대 은공 4년에 위衛의 주우州吁가 석후石厚와 함께 환공桓公을 시해하고 왕위에 오르자, 석후의 아비 석작石碏이 주우와 아들 석후를 죽였다. 『左傳』 「隱公·四年」, "君子曰 石碏純臣也. 惡州吁而厚與焉. 大義滅親, 其是之謂乎."

3) '방맹逢萌'은 유궁有窮의 군주인 예羿에게서 활쏘기를 배웠던 방몽逢蒙이다. 방몽이 나중에 은혜를 저버리고 예를 살해하였다. 『孟子』 「離妻下」 24章, "逢蒙, 學射於羿, 盡羿之道, 思天下, 惟羿爲愈己. 於是, 殺羿."

한 사람이라도 진성眞性을 발하면 마귀의 궁전이 진동하니, 제천諸
天은 선량한 사람이 번성하여 마귀를 꺾게 되기를 바란다.

한 사람이라도 업을 지으면 지장보살이 근심하고 슬퍼하니, 보살
은 지옥이 텅 비어서 마침내 스스로 성불하게 되기를 바란다.

一人發眞^{◎ 1)}, 魔宮²⁾震動, 諸天³⁾欲善人熾盛, 以摧魔也. 一人造業,
地藏⁴⁾愁悲, 菩薩欲地獄盡空, 乃自成佛也.

1) '발진發眞'은 본디부터 타고난 자신의 진성眞性을 발하여 일으킴을 이른다. 『楞嚴經』卷
 9, "汝等一人發眞歸元, 此十方空皆悉銷殞."
2) '마궁魔宮'은 마귀가 거처하고 있는 궁전이다. 『心地觀經』卷5, "若能發心求出家, 厭離
 世間修佛道, 十方魔宮皆振動, 是人速證法王身."
3) '제천諸天'은 모든 하늘, 또는 천상계의 모든 천신天神을 이른다. 여러 경전에 따르면 욕
 계欲界에 여섯 하늘, 색계色界의 사선四禪에 열여덟 하늘, 무색계無色界의 사처四處에 네
 하늘이 있고, 그 밖에도 일천日天, 월천月天, 위타천韋馱天 등의 여러 하늘이 있다고 한
 다. 이를 통틀어 제천諸天이라 일컫는다.
4) '지장地藏'은 지옥에 떨어져 고통받는 중생을 교화하여 구제하는 지장보살이다. 도리천
 에서 석가여래의 부촉을 받고 매일 선정禪定에 들어 중생의 근기를 관찰하며 천상에서
 지옥까지의 일체 중생을 교화하는 대자대비한 보살이다.

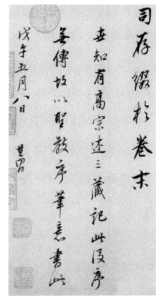

명 동기창董其昌, 〈장경후서藏經後序〉, 대만
고궁박물원

 교감

◎ 〈隨〉 4절(『용대별집』 권3 1업)에 실려
 있다.

◉ '眞'은 〈隨〉에 '嗔'이다.

보통 관원들은 이름을 닦고, 대신은 이름을 덜어낸다.

이름을 닦으려는 자는 마음으로 감히 시비를 생각하지 않고, 입으로 감히 이해를 말하지 않으면서, 몰래 행동하고 은밀하게 작용하기를, 마치 용이 여의주를 품듯이 한다.

이름을 덜어내려는 자는 마음으로 생각하던 바를 건너뛰어 시비가 없게 하고, 입으로 말하려던 바를 건너뛰어 이해가 없게 하면서, 홀로 가고 홀로 오기를, 마치 용이 비를 뿌리듯이 한다.

庶官[1]脩名[2], 大臣捐名. 脩名者, 心不敢念是非, 口不敢言利害, 潛行密用, 如龍養珠也. 捐名者, 橫心之所念而無是非, 橫口之所言而無利害, 獨往獨來, 如龍之行雨也.

1) '서관庶官'은 백관百官, 곧 일반 관원이다. 『書經』「周官」. "推賢讓能, 庶官乃和."
2) '수명脩名'은 명예를 얻고자 함을 이른다. 『孔叢子』「抗志」. "橋子良脩實而不脩名."

교감

◎ 〈隨〉 5절(『용대별집』 권3 2엽)에 실려 있다.
◉ '龍'은 〈隨〉에 '龍之'이다.

여래는 설법하기 전에 반드시 먼저 빛을 발한다. 그렇지 않으면 미혹함을 추슬러서 깨달음에 이르게 만들 수 없다. 그래서 『주역』에서, "잠겨 있는 용이니 쓰지 말아야 한다."라고 하였다.

조사祖師는 인가하고 나서 곧바로 흔적을 없앤다. 그렇지 않으면 장차 깨달은 바에 집착하여 미혹하게 된다. 그래서 『주역』에서, "끝에 이른 용이니 후회하게 된다."라고 하였다.

잠겨 있을 때에는 쓰지 말아야 함을 알면, 반드시 격동하여 일어날 큰 기회가 도래하게 된다. 이것이 동공이 고조에게 유세한 이유이다. 그[동공]가, "그[항적]를 역적으로 명명한다."라고 말하였기 때문에, 군사들이 이치에 맞게 여겨 의기가 당당해지게 되었다.

끝에 이르면 후회하게 됨을 알면, 반드시 마음을 수렴하는 기묘한 작용이 나타나게 된다. 이것이 장자방[장량]이 사호[상산사호]를 부른 이유이다. 그[장량]가, "힘으로 다투기는 어렵다."라고 말하였기 때문에, 공이 뛰어나서 일을 이루게 되었다.

如來說法, 必先放光. 非是無以攝迷而入悟也. 故《易》曰"潛龍勿用."[1] 祖師印可, 旋爲掃迹. 非是且將執悟而成迷也. 故《易》曰"亢龍有悔."[2] 知潛之勿用, 則必有激發之大機. 董公所以說高祖也. 其說曰"名其爲賊." 故師直而爲壯.[3] 知亢之有悔, 則必有收斂之妙用. 子房所以招四皓[4]也. 其說曰"難以力爭." 故功逸而有成.[5]

1) 『周易』 「乾卦」. "潛龍勿用." 程頤 『伊川易傳』. "初九, 在一卦之下, 爲始物之端, 陽氣方

萌, 聖人側微, 若龍之潛隱, 未可自用, 當晦養以俟時."

2) 『周易』「乾卦」. "亢龍有悔." 程頤 『伊川易傳』. "上九, 至於亢極, 故有悔也. 有過則有悔, 唯聖人, 知進退存亡而无過, 則不至於悔也."

3) 동공董公이 길을 막고 한 고조에게 유세하였는데, 고조가 동공의 말에 따라 의제義帝를 죽인 역적 항적(항우)을 친다는 명분으로 군사를 일으키자 초나라 군사가 무너지고 항적도 비장한 노래를 남기고서 자결하게 되었다. 『前漢書』「高帝紀」 참조.

4) 한 고조가 말년에 척부인戚夫人에게 미혹되어 여후呂后의 자식을 태자에서 폐위하려 하자 여후가 장량의 계책에 따라 사호四皓를 불러 태자를 보좌하여 고조가 뜻을 바꾸었다. 사호는 진秦나라 말에 난리를 피해 상산商山에 은거했던 동원공東園公, 녹리선생甪里先生, 기리계綺里季, 하황공夏黃公을 이른다. 『前漢書』「張陳王周傳」 참조.

5) 『續資治通鑑長編』 卷142 「仁宗·甲午樞密副使韓琦上疏」. "夫得于先見, 預爲之防, 則功逸而事集."

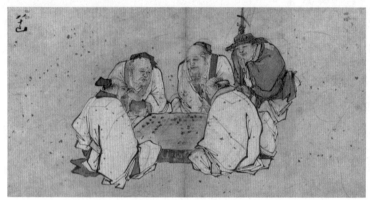

명 장로張路, 〈사호도四皓圖〉

감초가 상등의 약은 아니지만, 인삼과 복령이 이를 국로國老로 여기고, 대색黛色과 자색赭色이 특수한 채색은 아니지만, 단색丹色과 벽색碧色이 이를 전모前茅로 여긴다.

지금 5품의 한산한 부서의 관원들은, 명분과 지위가 아직 높지 않고 매여 있는 바가 아직 가벼워서, 충분히 생각할 수 있는 마음과 충분히 식별할 수 있는 눈과 충분히 변론할 수 있는 입과 충분히 미더울 수 있는 행실을 가진 자들이다.

이들 몇 사람이 포진하여 마주치는 일마다 함께 평정評定한다면, 그런 뒤에 때로 공경公卿의 뜻을 지지하더라도 대간들이 이들이 아첨한다고 의심하지 않을 것이며, 때로 대간臺諫의 뜻을 지지하더라도 공경들이 이들이 항거한다고 의심하지 않을 것이어서, 국시國是가 절로 정해지고 인심이 절로 바르게 될 것이다.

甘草非上藥也, 而參苓以爲國老[1]; 黛赭[2]非殊彩也, 而丹碧[3]以爲前茅[4]. 今五品散局[5], 名位未極, 纏蓋猶輕, 有心足以思, 目足以識, 口足以辯, 行足以信者, 布列數人, 隨事評定, 時乎左袒[6]公卿, 而臺諫不疑其爲阿; 時乎左袒臺諫, 而公卿不疑其爲激, 國是自定, 人心自正矣.

1) '국로國老'는 경이나 대부로 있다가 물러난 사람을 이른다. 국가 경영에서 이들의 역할이 꼭 필요한 것에 빗대어, 약의 제조에서 빠질 수 없는 감초의 별칭으로 쓰인다. 『陝西通志』卷43「物産·藥屬·甘草」. "甘平無毒, 爲衆藥之主, 故有國老之號. [羣芳譜]"
2) '대黛'는 청흑색 물감이고 '자赭'는 자토赭土로 만든 적홍색 물감이다. 채색에서 가장 먼

교감

◎ 〈隨〉 7절(「용대별집」 권3 2엽)에 실려 있다.
◉ '甘'은 〈隨〉에 '甚'이다.
◉ '彩'는 〈隨〉에 '綵'이다.
◉ '辯'은 〈隨〉에 '辨'이다.
◉ '定'은 〈隨〉에 '出'이다.

저 사용되곤 하는 색이다. 예컨대 경물의 후면이나 그늘 쪽을 대색黛色이나 자색赭色으로 먼저 물들인 뒤에 경물의 색을 대비적으로 사용하여 그 심도를 증폭시킨다.

3) '단丹'은 단사丹砂로 만든 연붉은 색깔의 안료, 또는 그 색을 이른다. '벽碧'은 청록색이나 청백색의 옥玉, 또는 그 색을 이른다.

4) '전모前茅'는 행군할 때에 최전방에서 앞서가는 척후병이다. 대색과 자색이 가장 먼저 사용되는 색임을 비유한 말로 보인다.

5) '산국散局'은 한산한 부서, 혹은 그 관원을 이른다.

6) '좌단左袒'은 상대를 옹호한다는 의사의 표현으로 왼 소매를 걷어 올려 왼쪽 어깨를 드러냄을 이른다. 옳지 않은 세력이나 옛 세력인 경우 오른쪽 어깨를 드러내기도 한다. 『漢書』「高后紀」. "勃入軍門, 行令軍中曰 '爲呂氏右袒, 爲劉氏左袒', 軍皆左袒."

『주역』에서 소가 어릴 때를 경계하였고, 『서경』에서 그루터기에서 새싹이 돋아남을 말하였다. 필부필부는 시비에 밝지 못하여 마침내 반드시 대인을 함부로 범하는 자가 있게 되고, 우부우부愚夫愚婦는 시비에 밝지 못하여 마침내 반드시 성인을 모욕하는 자가 있게 된다.

송나라 사람의 말에, "사회 여론[淸議]이란 나라가 존립하는 기반이 된다. 그러나 지나치면 속히 되돌려야 한다. 만연해지면 도모하기 어렵다."라고 하였다.

《易》戒童牛[1], 《書》稱由蘖[2]. 匹夫匹婦之是非不明, 其究必有狎大人者; 愚夫愚婦之是非不明, 其究必有侮聖人者. 宋人有言曰 "淸議[3]者, 國之所以立也. 重則亟反, 蔓則難圖矣."[4]

1) '계동우戒童牛'는 어린 소가 처음 뿔이 자랄 때부터 뿔에 틀을 씌워 공격하는 성질이 생기지 않게 한다는 말이다. 사전에 미리 후일의 일에 대비한다는 의미이다. 『周易』 「大畜」. "童牛之牿. 元吉."
2) '유얼由蘖'은 죽어가는 나무에서 다시 싹이 돋아 자라듯이, 모든 일이 처음에 미약한 데에서 출발하지만 점차 막을 수 없는 형세를 이루게 된다는 말이다. 『書經』 「盤庚」. "若顚木之有由蘖, 天其永我命于玆新邑, 紹復先王之大業, 底綏四方."
3) '청의淸議'는 국가의 정치에 대한 사회의 여론을 이른다.
4) 주돈이가 『통서』(제27 「勢」)에서 "極重而不可反, 識其重而亟反之可也."라고 했는데, 주희는 "重極則反之也難, 識其重之機而反之則易."라고 풀이하였다. 『朱子語類』 卷94 「通書, 勢」 참조.

교감

◎ 〈隨〉 8절(『용대별집』 권3 3엽)에 실려 있다.

◎ '由'는 〈隨〉에 '蘇'이다.

성인은 너무 심하게 하지 않는다. 물이 맑으면 물고기가 살지 못하기 때문이다. 훌륭한 스승은 때에 맞게 행함을 중요하게 여긴다. 몽매함을 깨우치려다가 해침이 될 수도 있기 때문이다.

그러나 국수國手는 뒤에 둘 곳을 먼저 둘 곳으로 착각하지 않지만, 용렬한 의원은 늘 사람을 아끼려다가 사람을 해치고 만다. 옳음과 그름의 관계는, 마치 선가禪家에 남종과 북종이 있음과 같고, 붕당에 옛 붕당과 지금의 붕당이 있음과 같다.

만약 털끝만 한 차이가 있을 때에 밝게 분별하는 명철함이 부족하다면, 장차 저들[남종과 북종]이 제멋대로 서로 어지럽게 뒤섞이도록 내버려둔 채, 하나도 옳고 그름을 논할 수 없는 지경이 되지 않겠는가. 또 흑과 백을 판가름하기 이전에 타협하여 조정하자는 의논만 주장한다면, 장차 저들[옛 붕당과 지금의 붕당]이 제멋대로 서로 뒤엉키도록 내버려둔 채, 양쪽 어디에도 저울과 추의 역할을 할 수 없는 지경이 되지 않겠는가.

공자가 『춘추』를 저술하고 맹자가 양주와 묵적을 물리친 것은, 노중련이 화살을 날려 보내어 위나라가 이기도록 만들고 군사들을 살린 것과 같은 경우이니, 모두 결단에 대해 말한 것이다.

聖人不爲已甚, 蓋以水淸則無魚; 良師貴行時中, 蓋以擊蒙則爲寇[1]. 然而國手不以後着爲先着[2], 庸醫常因愛人而損人. 是之與非, 猶禪家之有南北, 朋黨之有古今也. 有如毫釐之差而鮮睿照之明,

🌸교감

◎ 〈隨〉 9절(『용대별집』 권3 3엽)에 실려 있다.
◎ 〈董〉에 실려 있지 않다.
◉ '聖人'의 앞에 〈梁〉·〈隨〉에 '王者不治夷狄窮兵則耗國'이 있다.
◉ '蓋以水淸則無魚良師貴行時中蓋以擊蒙則爲寇'는 〈梁〉에 '盡法則無民'이다.
◉ '然而'는 〈梁〉·〈隨〉에 '第'이다.
◉ '常因愛人而損人'은 〈梁〉·〈隨〉에 '亦以活人者 殺人'이다.
◉ '禪家之有南北朋黨之有古今也'는 〈梁〉·〈隨〉에 '中國之與夷狄也'이다.
◉ '毫釐之差而鮮睿照之明'은 〈梁〉·〈隨〉에 '烽火初驚而廢懲膺之策'이다.

則將聽彼之自相混淆而一無所可否乎；黑白未剖而主調停之議, 則將聽彼之自相玄黃而兩無所權衡乎. 孔子作《春秋》, 孟子闢楊·墨, 此魯連³⁾飛矢而魏勝濟師, 蓋言斷也.

1) '격몽擊蒙'은 어리석음을 깨친다는 말이고, '위구爲寇'는 해를 끼친다는 말이다. 훌륭한 스승은 제자의 어리석음을 깨치게 만들기를 때에 맞추어 한다. 그렇지 않으면 도리어 해를 끼칠 수 있기 때문이다. 『周易』「蒙卦」. "擊蒙, 不利爲寇, 利禦寇."

2) 『性理大全書』 卷60 西漢 高帝. "高低某不甚相遠, 但高某識先後着耳. 若低某卽以後着爲先着, 故敗."

3) '노련魯連'은 전국시대 제나라의 노중련魯仲連이다. 진秦나라가 조나라의 수도 한단을 포위했을 때에 위나라 신원연辛垣衍이, 조나라는 진왕을 황제로 추대하고 진나라는 철군하라고 회유하였다. 이에 노중련이 진나라의 칭제를 강하게 저지하여 결국 진군이 퇴각하였다. 또 제나라 전단田單이 연나라에게 빼앗긴 요성聊城을 되찾으려 성을 공격하였는데 한 해가 넘도록 성이 함락되지 않고 사졸들만 죽어갔다. 이에 노중련이 회유하는 편지를 화살에 매달아 성 안으로 날려 보내자 성을 지키던 연나라 장수가 이를 읽고 자결하여 성을 되찾을 수 있었다. 『史記』「魯仲連鄒陽列傳」, 『戰國策』「齊策」 참조.

⊙ '將'은 〈隨〉에 없다.
⊙ '彼'는 〈梁〉·〈隨〉에 '華夷'이다.
⊙ '混淆'는 〈梁〉·〈隨〉에 '屠僇'이다.
⊙ '可否'는 〈梁〉·〈隨〉에 '創'이다.
⊙ '剖'는 〈梁〉에 '剉'이다.
⊙ '將'은 〈隨〉에 없다.
⊙ '彼'는 〈梁〉·〈隨〉에 '邪正'이다.
⊙ '權衡'은 〈梁〉·〈隨〉에 '排'이다.
⊙ '蓋言斷也'는 〈梁〉·〈隨〉에 없고 '也 卽大將更當何如矣'가 있다.

 참고

성인은 지나치게 하지 않고 훌륭한 스승은 때에 맞게 조절하지만, 시비의 분별은 바둑의 고수가 돌을 두는 선후를 혼동하지 않듯이 명확해야 한다. 선종의 남북과 붕당의 고금이 그 시비가 분명한데도 처음부터 결단하지 않고서 내버려둔다면, 결국 남종과 북종이 뒤섞여 가릴 수 없게 되고, 붕당의 청탁이 뒤섞여 가늠할 수 없게 된다. 공자가 『춘추』를 짓고 맹자가 양주·묵적을 배척한 것도, 털끝만 한 차이부터 결단하여 시비의 혼탁을 방지하려는 것이었다고 말한 것이다.

장안도[장방평]와 구양영숙[구양수]은 자첨[소식]의 무리이니, 자첨이 칭송하는 대상으로서 중시하였다. 왕형공[왕안석]과 정이천[정이]도 자첨의 무리이니, 자첨이 역시 원수 사이로서 중시하였다.

그런데 작가가 서로 원수로 여기는 경우가, 동료가 서로 칭송하는 경우보다 나을 수 있다. 왜냐하면 시기하기를 사납게 하는 것은 진정으로 알아서이기 때문이다.

설도형을 알아본 자가 수나라 양제이고, 낙빈왕을 알아본 자가 무후[측천무후]이다. 저 왕개미가 요동을 쳐본들 하늘 높이 솟은 나무를 해치지 못하고, 파리가 밉기는 해도 날아온 기와 조각이나 마찬가지일 뿐이다.

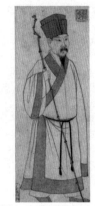

원 조맹부趙孟頫, 〈동파상東坡像〉, 대만 고궁박물원

張安道[^1] 歐陽永叔, 子瞻輩人也, 子瞻以其譽而重. 王荊公、程伊川, 子瞻輩人也, 子瞻亦以其讐而重. 作家之相讐, 勝于疇人之相譽. 何則？妒之屬, 由其知之眞也. 知薛道衡[^2]者, 隋煬也；知駱賓王[^3]者, 武后也. 若乃蚍蜉之撼[^4], 無損參天, 蒼蠅可憎, 等之飄瓦[^5]而已.

교감

◎ 〈隨〉 10절(『용대별집』 권3 3엽)에 실려 있다.
⊙ '妒'는 〈梁〉·〈董〉에 '妬'이다.
⊙ '由'는 〈隨〉에 '繇'이다.
⊙ '王'은 〈隨〉에 '主'이다.
⊙ '撼'은 〈隨〉에 '憾'이다.

[^1]: '장안도張安道'는 장방평張方平(1007~1091)으로 자는 안도安道, 호는 악전거사樂全居士, 시호는 문정文定이다. 송나라 신종神宗 때 참지정사로 있으면서 왕안석王安石의 신법新法에 반대하였다.
[^2]: '설도형薛道衡'(540~609)은 수隋나라 시인으로 자는 현경玄卿이다. 수 양제가 대신들에게 '니泥'자로 시를 짓게 하자 설도형이 '빈 들보에서 제비집 진흙 떨어지네.[空梁落燕泥]'라는 시구를 지었다. 이를 보고 그의 뛰어난 능력을 시기하던 양제에게 결국 설도형은 죽음을 당하고 말았다.
[^3]: '낙빈왕駱賓王'은 초당사걸의 한 사람으로 자는 관광觀光이다. 정권을 장악한 측천무후

에게 반기를 들고 격문을 작성했는데, 이를 본 측천무후가 그의 뛰어남에 탄복하였다.

4) '비부蚍蜉'는 왕개미이다. 외소하고 힘이 적은 미물의 대칭으로 쓰인다. '감撼'은 이 왕개미가 큰 나무를 흔든다는 의미이다. 唐 韓愈「調張籍」. "蚍蜉撼大樹, 可笑不自量."

5) '표와飄瓦'는 날아온 기와 조각이다. 분풀이할 수 없는 무정한 물건을 이른다. 적이 간장干將 같은 명검으로 찔러도 그 칼을 탓하지 않고, 기와 조각이 날아와 상처를 입혀도 그 기와 조각을 원망하지 않는다. 「莊子」「達生」. "復讐者, 不折鏌干, 雖有忮心者, 不怨飄瓦."

마음은 마치 화가와 같아서 상상 속에서 나라를 만들어낸다. 예컨
대 사람이 취향[술의 세계]에 있는 듯이 천 일 동안 깨어나지 못하는 것
은, 벼슬[官] 속의 천지에 있을 때이다. 또 사람이 몽택[꿈의 세계]에 있
는 듯이 천 년 동안 깨어나지 못하는 것은, 이름[名] 속의 천지에 있을
때이다.

그래서 『관윤자』에, "지인은 천지를 버리지 않고 지식을 버린다."
라고 하였다.

心如畫師, 想成國土. 人在醉鄕[1], 有千日而不醒者, 官中之天地
也. 人在夢宅, 有千載而不寤者, 名中之天地也. 關尹子曰 "至人不
去天地, 去識."[2]

 교감

◎ 〈隨〉 11절(『용대별집』 권3 4엽)에 실려
있다.

1) '취향醉鄕'은 술의 세계이다. 술에 취하여 정신이 몽롱해진 상태를 이른다. '1-3-67' 참조.
2) 『關尹子』「二柱篇」. "夢中鑒中水中, 皆有天地存焉. 欲去夢天地者寢不寐, 欲去鑒天地
者形不照, 欲去水天地者盎不汲. 彼之有無, 在此不在彼. 是以聖人不去天地, 去識."

 참고

사람의 생각은 자유롭고 분방해서 순식간에 별세계를 만들어내기도 한다. 이는 집착과
망상으로 이어지기 쉽다. 예컨대 벼슬에 대한 망상이 만들어내는 세계는 사람으로 하여
금 취향에서 술에 취해 있는 듯이 천 일이 넘게 깨어나지 못하게 만든다. 명예에 대한
망상이 만들어내는 세계는 사람으로 하여금 몽택에서 꿈에 취해 있는 듯이 천 년이 넘
게 깨어나지 못하게 만든다는 것이다. 이런 망상을 없애려면 지식을 버려야 한다는 말
이다.

"홀로 서서 두려워하지 않는 자는, 오직 사마군실[사마광]과 우리 형제뿐이다."라고 말한 것은, 동파[소식]가 형공[왕안석]에게 용납되지 못하였기 때문이다.

또, "옛 군자들은 오직 서舒[왕안석]를 스승으로 삼았고, 지금 군자들은 오직 온溫[사마광]을 따르고 있지만, 나는 따를 수 없다."라고 말한 것은, 동파가 온공[사마광]에게 용납되지 못하였기 때문이다.

이 두 차례의 일을 겪으면서 한 사람의 완인完人이 되었으니, 이는 병사들을 재차 북을 울려 진격하게 하여도 사기가 쇠하지 않음과 같으며, 금을 백 번 불려서 빛깔이 더욱 형형해짐과 같다.

대개 동파의 붓끝이 예리한 것은 불경에서 얻어온 것이며, 흉금이 초일한 것은 승려 요원了元에게서 힘을 얻은 것이다. 그가 종횡가를 배웠다고 평하는 것은 낙당洛黨의 잘못된 말이다.

"獨立不懼, 惟司馬君實與吾兄弟耳."[1] 東坡之不容于荊公也. "昔之君子, 惟舒是師, 今之君子, 惟溫是隨, 吾不能隨耳."[2] 東坡之不容于溫公也. 具此兩截, 成一完人[3], 兵再鼓而氣不衰[4], 金百煉而色益瑩. 蓋東坡筆鋩之利, 自竺典中來, 襟宇之超, 得了元之力[5]. 謂其爲縱橫之學[6]者, 洛黨[7]之謬談也.[8]

교감

◎ 〈隨〉 12절(『용대별집』 권3 4엽)에 실려 있다.

◉ '之'는 〈隨〉에 '氣'이다.

◉ '謬談'은 〈隨〉에 '口業'이다.

1) 『東坡全集』 卷82 「與千之侄」, "獨立不懼, 惟司馬君實與叔兄弟耳. 萬事委命, 直道而行, 縱以此竄逐, 所獲多矣. 因風寄書, 此外勤學自愛."
2) '서舒'는 서국공舒國公, 형국공荊國公에 봉해진 왕안석을 이른다. '온溫'은 온국공溫國公에 봉해진 사마광을 이른다. 『東坡全集』 卷82 「與楊元素」, "昔之君子, 惟荊是師; 今之君

子, 惟溫是隨. 所隨不同, 其爲隨一也."

3) '완인完人'은 격렬한 대립 속에서 명절을 끝까지 완전하게 지킨 사람을 이른다. 송나라 때 사마광을 비롯한 구당과 왕안석을 비롯한 신당이 격렬하게 대립하더니, 철종 원우 연간에 신당이 구당을 간당으로 지목하여 원우간당비元祐奸黨碑를 세우고 공세를 가하였다. 이때 구당의 유안세劉安世는 여러 번 좌천되며 박해를 당했으나 끝까지 절조를 지키고 해도 입지 않아 원우완인元祐完人으로 불렸다.

4) 처음 북을 쳐서 진격할 때에는 용기백배하다가 재차 공격하고 다시 공격할 때는 점차 사기가 저하되는 것이 일반적이지만 그렇지 않다는 말이다. 「左傳」 莊公 10年, "遂逐齊師. 旣克. 公問其故. 對曰 '夫戰勇氣也. 一鼓作氣. 再而衰. 三而竭. 彼竭我盈, 故克之."

5) '요원了元'은 소식, 황정견과 교유하던 송나라 승려로 자는 각로覺老이다. 「춘양당본」 369쪽 5번 주석에는 '요원지력了元之力'을 원元의 이치를 깨달아 얻은 자신감의 힘이라고 풀이하였다.

6) '종횡지학縱橫之學'은 합종과 연횡에 관한 사상과 논리를 이른다. 합종을 주장한 소진蘇秦과 연횡을 주장한 장의張儀처럼 열국을 주유하며 군주들에게 유세하던 유세객을 종횡가라고 한다.

7) '낙당洛黨'은 왕안석의 신법을 반대하던 당이다. 당시에 낙양의 정이程頤가 이끄는 낙당, 촉의 소식이 이끄는 촉당蜀黨, 삭방朔方의 유지劉摯가 이끄는 삭당朔黨이 원우삼당元祐三黨으로 병칭되었다. 「小學紺珠」 卷6 「名臣類·元祐三黨」, "洛黨, [程頤爲領袖, 朱光庭賈易等爲羽翼.] 蜀黨, [蘇軾爲領袖, 呂陶等爲羽翼.] 朔黨, [劉摯爲領袖.]"

8) 낙당의 정이 등이 소식을 공격하면서 그의 학문이 종횡가에서 나왔다고 낮추어 비난하였다. 「宋元學案」 卷98 「荊公新學略」, "荊公欲明聖學, 而雜于禪, 蘇氏出于縱橫之學, 而亦雜于禪甚矣."

명 문징명文徵明, 〈독락원도獨樂[園]圖〉, 대만 고궁박물원
문징명이 89세에 사마광의 독락원을 왕몽의 필법으로 그린 것

증자는 서恕를 실천하니 마땅히 한 가지 일이라도 남에게 성내지 않았을 것 같지만, 방축시키고 유배시키는 일을 논하면서는 간곡한 말로 악을 미워하였다. 날마다 세 가지로 반성하는 사람에게 금강검이 있을 줄을 누가 알았겠는가.

남옹은 말을 조심하였으니 마땅히 한마디라도 시절을 한탄하는 말을 하지 않았을 것 같지만, 예와 오에 대해 말할 때에는 격한 말투로 사람을 다그치듯이 하였다. 세 겹으로 입을 봉한 사람에게 도독고가 있을 줄을 누가 알았겠는가.

曾子行恕, 當無一事忤人, 而放流¹⁾之論, 諄諄²⁾癉惡³⁾. 孰知三省⁴⁾者有金剛劍. 南雍愼言⁵⁾, 當無一語傷時, 而羿·奡⁶⁾之喩, 咄咄逼人⁷⁾. 孰知三緘⁸⁾者之爲荼毒鼓⁹⁾.

1) '방류放流'는 방축하고 유배시킨다는 말이다. 『大學』 「傳十章」. "唯仁人, 放流之."
2) '순순諄諄'은 반복하여 곡진하게 타이름이다. 『孟子』 「萬章上」. "天與之者, 諄諄然命之乎. [諄諄, 詳語之貌.]"
3) '단악癉惡'은 악한 것을 미워한다는 말이다. 『書經』 「畢命」. "彰善癉惡."
4) '삼성三省'은 날마다 세 가지로 반성한다는 말이다. 곧 날마다 자신의 여러 가지 행실을 반성하며 삼감을 이른다. 『論語』 「學而」. "曾子曰 吾日三省吾身, 爲人謀而不忠乎, 與朋友交而不信乎, 傳不習乎."
5) '남옹南雍'은 『춘양당본』(371쪽 5번 주석)에, 명나라 산음인山陰人으로 융경 연간에 진사가 되고 1573년에 태복시 경이 되었으며, 산수와 목석이 심주와 예찬의 법을 배워 청경淸勁하고 절속絶俗하다고 소개되어 있다.
6) '예오羿奡'는 예羿와 오奡이다. '예'는 요임금 때 하늘에 열 개의 태양이 떠오르자 아홉 개를 활로 쏘아 떨어뜨렸다는 활의 명수이고, '오'는 힘이 세어 육지에서 배를 옮길 수 있었다는 인물이다. '예'는 혹 요澆라고도 한다. 『論語』 「憲問」. "羿善射, 奡盪舟, 俱不得其死." 『淮南子』 卷8 「本經訓」. "堯之時, 十日並出, 焦禾稼殺草木 … 堯乃使羿 … 上射十日."

교감

◎ 〈隨〉 14절(「용대별집」 권3 5엽)에 실려 있다.
◉ '有'는 〈梁〉·〈董〉·〈隨〉에 '之爲'이다.
◉ '劍'은 〈隨〉에 '劍乎'이다.
◉ '雍'은 〈隨〉에 '容'이다.
◉ '荼'는 〈梁〉에 '塗'이다.
◉ '鼓'는 〈隨〉에 '鼓乎'이다.

7) '돌돌핍인咄咄逼人'은 격해진 감정으로 급박하게 말을 쏟아내며 상대를 다그치듯이 이야기함을 이른다. '돌돌咄咄'은 격하게 말하는 모양이고, '핍인逼人'은 상대를 다그쳐서 힘들게 만드는 모양이다. 朱熹 「答方賓王」(『晦庵集』권56), "但時論咄咄逼人, 一身利害不足言. 政恐坑焚之禍, 遂及吾黨耳."

8) '삼함三緘'은 세 겹으로 입을 봉한 듯이 조심하여 말을 함부로 하지 않음을 이른다. 劉向 『說苑』「敬愼」, "孔子之周, 觀於太廟, 右陛之側, 有金人焉. 三緘其口, 而銘其背曰 '古之愼言人也.'"

9) '도독고荼毒鼓'는 도독荼毒을 바른 북으로 이 북소리를 듣는 자는 즉사한다고 한다. '도荼'는 도塗와 통한다. 오역五逆과 십악十惡을 제거하여 중생이 불도佛道에 이르게 하는 데에 쓴다고 한다. 『景德傳燈錄』卷16「全䂮禪師」, "吾教意猶如塗毒鼓, 擊一聲, 遠近聞者皆喪."

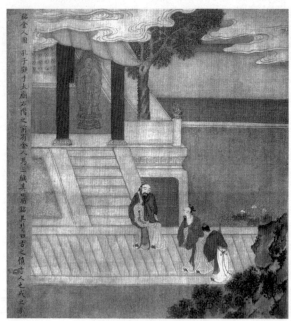

명 구영仇英, 〈명금인도銘金人圖〉(공자성적도)

소식 문하의 네 벗 가운데 오직 산곡[황정견]만이 스승을 순전하게 배우지 않았는데, 동파[소식]는 그가 위엄이 있는 국가의 인재라고 간주하였다. 문장과 기절 외에도 행실을 삼가서 정결하였으니, 평생의 죄과가 한데서 앉고 맨머리를 드러냈던 자[관녕]에 견주어도 단지 염사艶詞를 약간 더 쓴 정도일 뿐이다. 이 사람이 진실로 동파의 외우畏友라고 할 수 있다.

그의 문장은 「난정서」를 본받았으며, 서화의 제발과 짧은 단편들은 유의경의 『세설신어』에서 나왔다. 비록 정예 군사가 기습을 감행하는 것처럼 모두 생각의 범위를 훌쩍 벗어났으나 번번이 핵심에 맞았으니, 광천[동유]의 문채와 장예[황백사]의 박학도 도리어 자리를 양보하지 않을 수 없다. 이 역시 파공[소식]의 감화력에서 얻은 것이다.

선화 연간[1101~1125]에 소식과 황정견을 간당으로 지목하여 금고하고 그들의 한묵에까지 영향이 미쳐, 두 사람의 제발이 적힌 서화라면 모두 상서롭지 못한 물건으로 여겨 전부 다 도려낸 뒤에야 진상하였을 정도다. 이에 세태를 논하는 자들이 탄식을 하였다. 어찌 5백 년 뒤에 작은 조각까지 모두 화씨의 벽옥 같은 대접을 받아, 시어로 있는 양공 같은 사람이 이런 책으로 모아서 엮을 줄을 짐작이나 하였겠는가.

산곡이 일찍이 자제를 위해 말하기를, "선비가 세상을 살면서 온갖 것을 하지 않을 수 있지만, 오직 속되면 안 된다. 속되면 치료할 수 없다."라고 했다. 큰 절의에 관계된 일에 처해서도 그 뜻을 뺏기

지 않음은 속되지 않았기 때문이며, 송나라 사람들이 이를 상서롭지 못하게 여김은 속되었기 때문이며, 시어공이 이를 모아서 엮음은 속됨을 치료하기 위해서이다. 세상에 속되지 않은 자가 있다면, 분명히 이를 서화로서만 보지는 않을 것이다.

蘇門四友¹⁾, 惟山谷學不純師, 東坡視之隱然敵國²⁾. 文章氣節之外, 戒行³⁾精潔, 平生罪過, 比于露坐科頭⁴⁾者, 祇小艶詞耳, 此眞東坡之畏友也. 其爲文, 倣〈蘭亭叙〉, 題跋書畫寥落短篇, 出于劉義慶《世說》. 雖偏師⁵⁾取奇, 皆超出情量, 動中肯綮, 而廣川⁶⁾之藻、長睿⁷⁾之博, 顧不無遜席焉. 亦得坡公薰染力耳. 當宣和時, 黨禁蘇、黃, 及其翰墨, 凡書畫有兩公題跋者, 以爲不祥之物, 裁割都盡, 乃以進御, 蓋論世者興嗟焉. 豈知五百年後, 小璣片玉, 盡享連城⁸⁾, 如侍御楊公⁹⁾裒成此帙也耶. 山谷嘗爲子弟言 "士生于世, 可百不爲, 惟不可俗, 俗便不可醫也."¹⁰⁾ 臨大節而不可奪者, 不俗也, 宋人之以爲不祥也, 俗也, 侍御公之結集¹¹⁾也, 醫俗也. 世有不俗者, 定不作書畫觀矣.

1) '소문사우蘇門四友'는 소식의 문하에서 종유하던 황정견, 장뢰, 조보지, 진관을 이른다. '1-3-27' 참조.
2) '은연적국隱然敵國'은 위중威重하여 나라의 안위를 감당할 만한 인물을 이른다. '은隱'은 위중한 모양이다. '적국敵國'은 본국에 대적할 만한 다른 나라, 혹은 나라를 감당할 만한 인물을 이른다. 『史記』「游俠列傳」, "吳楚反時, 條侯爲太尉, 乘傳車將至河南, 得劇孟, 喜曰 '吳楚擧大事而不求孟, 吾知其無能爲已矣.' 天下騷動, 宰相得之若得一敵國云."
3) '계행戒行'은 불가에서 수계受戒한 뒤에 계법戒法에 따라 엄격히 수행함을 이른다.
4) '노좌과두露坐科頭'는 건물 밖에 나가 한데에 앉고 관모를 벗어 맨머리를 드러낸 것으로 몹시 작은 실수를 이른다. 삼국 시대 위나라 관녕管寧은 난리를 피해 요동에서 37년 동안 생활하다가 돌아오는 길에 풍랑이 심해지자 배 안에서, "나는 아침에 한 번 맨머리를 드러냈었고 새벽에 세 번 늦게 일어났다."라고 자책하였다. '4-3-6' 참조.

교감

◉ 『용대문집』(권1)에 「소황제발서蘇黃題跋序」라는 제목으로 실려 있다.
◉ '畏友'는 『용대문집』에 '所畏'이다.
◉ '坡公'은 〈董〉에 '東坡'이다.
◉ '有'는 〈梁〉·〈董〉에 '人'이다.

5) '편사偏師'는 대규모의 주력부대와 달리 소수의 정예병으로 편성한 부대이다. 宋 陸游「代乞分兵取山東札子」, "弔伐之兵, 本不在衆, 偏師出境, 百城自下."

6) '광천廣川'은 남송의 동유董逌로 자는 언원彦遠이다. 『광천서발廣川書跋』과 『광천화발廣川畫跋』을 남겼다.

7) '장예長睿'는 황백사黃伯思의 자이다. '1-4-10' 참조.

8) '연성連城'은 여러 성과 맞바꿀 정도로 진귀한 화씨벽和氏璧을 이른다. 『史記』 卷81 「廉頗藺相如列傳」, "趙惠文王時, 得楚和氏璧. 秦昭王聞之, 使人遺趙王書, 願以十五城請易璧."

9) '양공楊公'은 미상이다.

10) 황정견의 「서증권후書繒卷後」(『山谷集』 卷29)에 보인다. '1-3-26'의 주석 참조.

11) '결집結集'은 소식과 황정견의 제발을 모아 『소황제발蘇黃題跋』을 엮은 것을 이른다. '1-3-11' 참조.

송 황정견黃庭堅, 〈송풍각시松風閣詩〉, 대만 고궁박물원

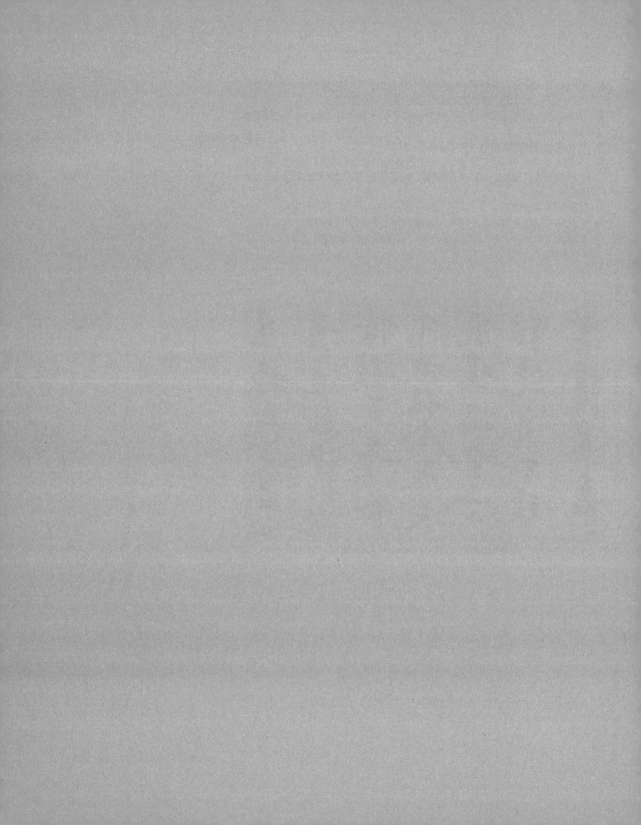

권4_ 3. 초중에서 적은 수필

楚中隨筆

畵禪室隨筆

미원휘[미우인]가 〈소상백운도〉를 그린 뒤에 스스로 쓰기를, "밤비가 막 개이고 새벽안개가 피어오르려 할 때의 모습이 이와 같다."라고 하였다.

내가 이 그림을 항회백[항덕명]에게서 구입해서 휴대하여 지니고 다녔었다. 그러다가 동정호에 이르러 배를 정박하고 있을 때에 석양이 배 안을 비추고 있을 무렵이었는데, 시야가 넓게 트여 한 눈에 바라보이고 길게 이어진 하늘에 구름이 기기묘묘하게 펼쳐져 있어, 마치 미가의 묵희 한 폭을 보고 있는 것 같았다.

이때부터 매번 저물어갈 무렵이면 번번이 발을 걷어 올리고 자연 속의 그림을 감상하였는데, 지니고 있던 미우인의 그림이 마치 군더더기처럼 느껴질 정도였다.

명 동기창董其昌, 〈소상기관도瀟湘奇觀圖〉발문

米元暉作〈瀟湘白雲圖〉, 自題 "夜雨初霽, 曉烟欲出, 其狀若此." 此卷予從項晦伯[1])購之, 攜以自隨. 至洞庭湖舟次[2]), 斜陽篷底[3]), 一望空濶, 長天雲物[4]), 怪怪奇奇, 一幅米家墨戲也. 自此每將暮, 輒捲簾看畫卷, 覺所攜米卷爲剩物矣.

1) '항회백項晦伯'은 항원변項元汴의 넷째 아들 항덕명德明으로 '회백晦伯'은 그의 자이다. 항원변은 덕순德純, 덕성德成, 덕신德新, 덕명德明, 덕홍德弘, 덕달德達 등 6형제를 두었다. '2-3-13' 참조.
2) '주차舟次'는 배를 정박하는 것, 또는 배를 정박해둔 곳을 이른다.
3) '봉저篷底'는 '배의 안'이다. 봉篷은 비바람 따위를 피할 수 있게 배나 수레 위에 씌우는 대나무로 엮은 덮개이다. '배'의 대칭으로 쓰인다.
4) '운물雲物'은 구름이나 자연 경관을 이른다. '운운'은 오운五雲을 이르고, '물物'은 풍기風氣와 일월성신日月星辰을 이른다고 한다. 楊伯峻 『春秋左傳注』「僖公五年」, "太平御覽

교감

◎ 〈旨〉 109절(『용대별집』 권6 35엽)에 실려 있다. 『식고당서화휘고』(권61 「董文敏畵巴陵舟次畵并題」)에 실려 있고, 끝에 "自荊江至巴陵, 連宵雷雨震盪, 濤聲澎湃, 若有龍欲挾舟而去者. 今日甫意定, 遂親筆墨. 董其昌."이 있다.
◉ '題'는 〈梁〉·〈董〉에 '題云'이다.
◉ '予'는 〈旨〉에 '余'이다.
◉ '篷'은 〈梁〉·〈董〉에 '蓬'이다.
◉ '攜'는 〈梁〉·〈旨〉에 '將'이다.
◉ '米'는 〈旨〉에 없다.

八引左傳舊注云, '雲, 五雲也. 物, 風氣日月星辰也.' 是分雲物爲二."

송 미우인米友仁, 〈소상기관도瀟湘奇觀圖〉, 북경 고궁박물원

 참고

미우인은 일찍이 〈소상백운도〉에 두 차례 발문을 붙였다. 앞의 발문에서, "밤비가 개일 무렵 새벽안개 걷히고 나면 그 모습이 이와 비슷하다. 나는 재미삼아 소상을 그리면서 천변만화하여 무엇이라 이름 붙일 수 없는 신기한 정취를 묘사하였다. 고금의 화가들이 그려왔던 그림이 아니다."라고 하였다.5)

또 동기창은 을사년 5월 19일에 〈소상기관도〉에 이렇게 썼다. "〈소상도〉와 이 그림이 이제 모두 나의 물건이 되어 몸에 지니고 다녔다. 오늘 배로 동정호를 지나면서 보니 바로 소상의 기이한 경관이어서, 즉시 그림을 꺼내어 보고는 정경이 모두 훌륭하게 표현되어 있음을 깨달았다."라고 하였다.6)

5) 郁逢慶『書畫題跋記·續題跋記』권2 「米敷文瀟湘長卷」 참조.
6) 『式古堂書畫彙考』 卷43 「米元暉瀟湘奇觀圖幷題卷[繭紙本高尺餘水墨畫山峯]」 참조.

상강 위에 펼쳐진 기이한 구름은 곽하양[곽희]이 그린 설산과 몹시
비슷하며, 평탄하게 펼쳐진 모래밭과 먹색이 임리淋漓한 것은 바로
미가 부자[미불·미우인]의 법이다. 옛사람들이, "곽희가 바위를 그린 것
은 마치 구름 같다."라고 평한 것은 공연한 말이 아니다.

湘江上奇雲, 大似郭河陽雪山¹⁾; 其平展沙脚與墨瀋²⁾淋漓, 乃是
米家父子耳. 古人謂 "郭熙畵石如雲"³⁾, 不虛也.

1) 곽희의 필의를 방하여 그렸음을 이른다. 『식고당서화휘고』(권60)에 '사백방곽희필의병
제思白倣郭熙筆意幷題'라는 제목으로 실려 있고, 끝에 '時常荊校士歸爲寫此'가 있다. '형
교사荊校士'는 미상이다. 『용대별집』에 동기창이 성릉기城陵磯에 배를 정박하던 을사년
(1605) 6월 7일에 '형교사荊校士'란 자가 마침 상덕常德에서 무창武昌으로 돌아왔다는 기
록이 있다. 둘은 같은 인물로 여겨진다. 「書品」(『용대별집』 권5 24엽), "乙巳六月七日, 舟
次城陵磯. 時自常荊較士還武昌書."
2) '묵심墨瀋'은 묵즙이나 묵적을 이른다. 唐志契 『繪事微言』 卷上 「繪宗十二忌」, "下墨,
不論水墨設色金碧, 必以墨瀋濃淡淺深得宜爲要."
3) 元 黃公望 『山水節要』(당지계 『회사미언』, 권상), "郭熙畵石如雲, 古人云天開圖畵是也."

송 곽희郭熙, 〈설산도雪山圖〉

교감

◎ 〈旨〉 109절(『용대별집』, 권6 35엽)에 '4-
3-1'과 함께 한 절로 이어져 있다.
⊙ '是'는 〈旨〉에 '似'이다.
⊙ '謂'는 〈旨〉에 '語'이다.

미원휘[미우인]는 또 〈해악암도〉를 그린 뒤에, "소상에서 그림 같은 풍경을 얻을 수 있었다. 이에 버금가는 곳으로 경구京口의 여러 산이 있는데, 상수의 산과 비교적 비슷하다."라고 하였다. 지금 〈해악도〉도 역시 내 여행 가방 안에 있다.

송 미우인米友仁, 〈소상도瀟湘圖〉, 상해박물관

원휘가 일찍이 동정과 북고의 강과 산만을 홀로 빼어나게 그린 것은 아니고, 그곳의 안개와 구름도 함께 빼어나게 그려내었다. 이른바, "황제의 마구간에 있는 만 마리 말이 모두 나의 스승이다."라는 것과 같은 경우이다.

다만 안개와 구름이 무슨 마음으로 유독 이 두 지역[소상과 경구]에서만 그림에 그려 넣을 만하게 된 것인지 모르겠다. 어쩌면 강가의 여러 산들이 드넓게 트인 공간에 의지하여 솟아 있어 사방의 하늘에 막힌 곳이 없어서, 아침마다 저녁마다 변화하는 모습을 다 궁구할 수 있었기 때문일 것이다. 그러나 마음이 고요한 자가 아니라면, 이런 부분을 무슨 수로 깊이 이해할 수 있겠는가?

그러므로 글씨를 논하는 자들이 말하기를, "가장 먼저 모름지기 인품이 높아야 한다."라고 한다. 인품이 높으면 한가롭고 고요하여 다른 기호에 얽매이는 일이 없어서가 어찌 아니겠는가?

米元暉又作〈海嶽庵[1]圖〉, 謂"于瀟湘[2]得畫景. 其次則京口[3]諸山, 與湘山差類." 今〈海嶽圖〉亦在余行笈中. 元暉未嘗以洞庭、北固之江山爲獨勝, 而以其雲物[4]爲勝. 所謂"天閑[5]萬馬皆吾師"[6] 也. 但

🌸 교감

◎ 〈旨〉 110절(『용대별집』 권6 36엽)에 실려 있다.
◎ '景'은 〈旨〉에 '境'이다.
◎ '余'는 〈旨〉에 없다.
◎ '嘗'은 〈梁〉에 '常'이다.
◎ '獨'은 〈梁〉·〈董〉·〈旨〉에 없다.

不知雲物何心, 獨于兩地可入畫. 或以江上諸山所憑空濶, 四天無遮, 得窮其朝朝暮暮之變態耳. 此非靜者, 何由深解. 故論書者曰 "一須人品高."[7] 豈非以品高則閒靜, 無他好縈故耶.

- ⊙ '心'은 〈旨〉에 '以'이다.
- ⊙ '可'는 〈梁〉·〈董〉·〈旨〉에 '可以'이다.
- ⊙ '山'은 〈梁〉·〈董〉·〈旨〉에 '名山'이다.
- ⊙ '由'는 〈旨〉에 '繇'이다.
- ⊙ '以'는 〈旨〉에 없다.

1) '해악암海嶽庵'은 미불이 중년에 진강鎭江의 북고산北固山 아래에 마련한 거처이다. 이로 인해 '해악외사海嶽外史'로 불렸다.

2) '소상瀟湘'은 소수瀟水와 상수湘江를 아울러 이르는 명칭이다. 호남湖南 지역을 지나 동정호로 유입되기 때문에 호남의 대칭으로 쓰이기도 한다.

3) '경구京口'는 현재 장강 하류에 위치한 강소성 진강鎭江 지역에 속한 지명이다. '1-4-34' 참조.

4) '운물雲物'은 '4-3-1' 참조.

5) '천한天閑'은 황제의 말을 기르는 마구간이다. 宋 陸遊『劍南詩藁』卷37「感秋」, "古來眞龍駒, 未必置天閑."

6) 당나라 화가 한간韓幹의 말이다.『宣和畫譜』卷3「李昇」, "韓幹視廏中萬馬, 曰眞吾師也."

7) 송나라 강기姜夔는『속서보續書譜』「風神」에서 "풍신은 첫 번째로는 인품이 높아야 한다. 두 번째로는 사법師法으로 삼은 것이 예스러워야 하고, 세 번째로는 종이와 붓이 좋아야 하고, 네 번째로는 험하면서 굳세어야 하고, 다섯 번째로는 고명高明해야 하고, 여섯 번째로는 윤택해야 하고, 일곱 번째로는 향배向背가 적당해야 하고, 여덟 번째로는 때로 신의新意를 만들어내야 한다.[風神者, 一須人品高, 二須師法古, 三須紙筆佳, 四須險勁, 五須高明, 六須潤澤, 七須向背得宜, 八須時出新意.]"라고 하였다.

✿ 참고

동기창은 미우인의 〈오주도五洲圖〉에 기록하기를, "미우인이 경구에 거하면서 그곳이 초楚 지역 산의 높은 하늘 긴 구름 및 소상 풍경과 몹시 비슷하다고 생각하였다. 당시에 〈소상백운도〉와 〈해악암도〉가 이 〈오주도〉와 더불어 묵희가 뛰어나기로 명성을 얻었다. 이 그림은 유독 미가의 법을 사용하지 않고, 준皴과 염染을 우리 집안 동북원의 법을 사용하여 더욱 보배롭다. 본래 황림黃琳(1496~1532)이 보관하던 것인데, 그는 수장과 감상이 세상에서 으뜸인 자이다."라고 하였다.[8]

8)『式古堂書畫彙考』卷43「米元暉五洲圖卷」참조.

내가 거처하는 독학사자의 관서가 요왕의 폐궁과 바로 맞닿아 있다. 예전에 탄핵 사건에 관한 기록을 본 적이 있었는데, "옛날에 재상이던 장씨[장거정]가 꾀를 부려 요왕의 궁궐을 철폐시킨 뒤에 이로써 자신의 저택을 확장하였다."라고 되어 있었다.

그러나 지금 『부지府志』를 살펴보니, 요번遼藩이 철폐된 시기가 강릉[장거정]이 아직 재상에 오르기 전이어서, 폐궁한 시기와 강릉 관아가 폐궁을 몰수한 시기의 차이가 몹시 크다.

사람들이 전하는 말을 어찌 믿을 수 있겠는가? "만약 역사의 기록을 진짜 사실로만 믿는다면, 굴욕을 당할 사람이 아마도 끝이 없을 듯하다."라는 말이 모두 이와 비슷한 경우이다.

余所居學使者[1]官署, 正接遼王廢宮[2]. 往見彈事有云 "故相張[3]謀廢遼王宮, 以廣第宅." 今按《府志》, 遼藩之廢, 在江陵未相時, 而廢宮與江陵官沒入廢宅, 相去遠甚. 人言其可信哉. "若將史筆爲眞事, 恐有無窮受屈人."[4] 皆此類也.

교감

⊙ '宮'은 〈梁〉·〈董〉에 없다.

1) '학사자學使者'는 독학사자督學使者이다. 학정學政의 별칭이다. 독학督學, 학사學使 등으로 불린다. 명·청 시대에 각 성에 파견하여 교육 행정 및 고시를 담당하도록 한 관원이다. 明 章潢 『圖書編』 卷105 「國朝學校始末」, "祖宗時, 特重督學使者之選, 兩京用御史, 外省用按察司風憲官類, 皆海內名流."
2) '요왕폐궁遼王廢宮'은 강릉江陵에 있던 요왕부遼王府의 궁궐이다. 강릉은 지금의 형주荊州 지역이다. 명 태조의 열다섯 번째 아들 주식朱植(1377~1424)이 홍무 25년(1392)에 처음으로 요遼에 봉해져 광녕廣寧에 번藩을 설치했다. 이후 영락 2년(1404)에 번이 강릉으로 옮겨져 유지되다가 융경 원년(1567)에 제8대 왕이 탄핵을 받으면서 폐지되고 말았다.
3) '장張'은 장거정張居正(1525~1582)으로 자는 숙대叔大, 호는 태악太岳, 시호는 문충文忠이다. 강릉인江陵人이므로 장강릉張江陵으로 불린다. 신종이 만력 원년(1573)에 그를 재상

의 지위에 해당하는 내각內閣의 수보首輔로 삼았다.

4) 원나라 유인劉因(1249~1293)의 「독사평讀史評」(『靜修集』 권5)이라는 시에 "紀錄紛紛已失眞, 語言輕重在詞臣. 若將字字論心術, 恐有無邊受屈人."이라고 되어 있다. 유인의 초명은 인駰, 자는 몽기夢驥·몽길夢吉, 호는 정수靜修이다. 하북 용성인容城人이다.

　내가 형주에 가서 「대당중흥송」을 보려고 하자 영주의 수령이 묵
각한 본을 내놓았다. 그것도 별로 정밀하지는 못하였다. 그곳에서
는 이를 삼절三絶의 비로 일컬으면서, "원만랑[원결]이 송을 짓고, 안
평원[안진경]이 글씨를 쓴 데다, 기양에서 생산된 돌을 사용하였으니,
이것이 세 가지가 된다."라고 한다.

　몹시 가소롭고 안타깝다. 돌이 어찌 삼절이 될 수 있겠는가. 두 사
람의 글씨와 글과 그 인품이 삼절이 될 수 있을 뿐이다. 이로 인해 시
를 써서 수령으로 하여금 새기게 하였다.

　그 시에 이르기를, "만랑[원결]은 좌씨[좌전]의 벽벽癖이 있고, 노국[안진
경]은 희지[왕희지]의 귀신이 있네. 천년의 오랜 동안 문예의 마당을 독
점하였고, 같은 시대에 살면서 쌍벽을 이룬 것 같았네. 하지만 당나
라의 구묘[종묘]가 날아가는 연기처럼 사라졌어도, 한 조각의 중흥 빗
돌은 깨지지 않았네. 몇 번이나 율관을 불어 추운 골짜기에 봄이 찾
아왔으며, 몇 번이나 이 빗돌을 구경하여 묵은 자취를 새롭게 해주
었을까? 요동의 학은 돌아와서 옛 성곽을 기억하고, 두견새는 울음
소리에 옛 군신을 그리워하는 마음을 담았네. 굳센 글씨 절묘하여 신
이한 빛 가득하여, 옛 나라의 강산에 기개가 전해지네. 당시의 부귀
한 자들 중에 구밀복검한 사람이 많았으나, 당나라 풍류가 훌륭한 문
장에 남아 있네. 공부하는 선비들이 어찌 나라를 저버리랴, 원우당
적 만듦이 어찌 가당키나 할까? 자첨[소식]은 실컷 혜주의 밥을 먹었
고, 부옹[황정견]은 밤에 오계의 누대에 오르게 되었지. 여장 짚고 바

위 헤쳐 개울소리 울리는 곳에, 재주 부리는 병을 못 참아 도리어 비

갈까지 남겨두네. 태평 시절에 알맞은 건 무능함이니, 단지 상수에

서 입을 씻고 많은 말을 하지 말아야 하네."라고 하였다.

余至衡州[1], 欲觀〈大唐中興頌〉[2], 永州守以墨刻進, 亦不甚精. 蓋

彼中稱爲三絶碑, 曰 "元漫郞頌[3] 顔平原書, 幷祁陽石爲三." 殊可

嗤恨, 石何足絶也. 蓋兩公書與文與其人爲三絶耳. 因題詩, 令守鑴

之. 詩曰 "漫郞左氏癖[4], 魯國羲之鬼[5]. 千載遠擅場[6], 同時恰對

壘[7]. 有唐九廟[8]隨飛烟[9], 一片〈中興〉石不毁. 幾回吹律寒谷春[10],

幾度看碑陳跡新. 遼鶴歸來認城郭[11], 杜鵑聲裏含君臣[12]. 折釵[13]黃

絹[14]森光恠, 舊國江山餘氣槩. 當時富貴腹劍[15]多, 異代風流椽

筆[16]在. 書生何負于國哉, 元祐之籍何當來[17]. 子瞻飽喫惠州飯[18],

涪翁夜上浯谿臺[19]. 杖藜掃石[20]溪聲咽, 不禁技癢[21]還留碣. 淸時有

味是無能[22], 但漱湘流[23]莫饒舌[24]."[25]

1) '형주衡州'는 호남 형양衡陽 지역의 옛 지명이다.
2) '대당중흥송大唐中興頌'은 안녹산安祿山(703~757)의 난을 평정한 일에 관해 원결元結이 지은 글이다. 대력 6년(771)에 안진경의 글씨로 영주永州의 기양현祁陽縣 남쪽 오계浯溪 벼랑 위에 새겨졌다.
3) '만랑漫郞'은 원결元結(719~772)의 별호이다. 자는 차산次山, 호는 만수漫叟이다. 본래 물가에 살면서 낭사浪士로 자칭하였는데, 출사 후에 만랑漫郞으로 불렸다.
4) '좌씨벽左氏癖'은 좌전벽左傳癖이다. 원결이 독서와 저술에 힘쓴 것을 빗댄 말이다. 진晉의 두예杜預가 『좌전』을 읽기를 좋아하여 스스로 좌전벽이 있다고 말한 바 있다. 『晉書』 卷34「杜預」, "預常稱濟有馬癖, 嶠有錢癖. 武帝聞之, 謂預曰 '卿有何癖?' 對曰 '臣有左傳癖.'"
5) '희지귀羲之鬼'는 '왕희지의 귀신'으로 서법에 능함을 비유한 말이다. 미불이 자기 팔에 왕희지 귀신이 있다고 자부한 바 있다. 王澍『竹雲題跋』卷4「米元章蜀素眞跡」, "米元章自謂腕有羲之鬼, 遂不復讓."
6) '천장擅場'은 기예가 출중하여 남을 압도함을 이른다.
7) '대루對壘'는 쌍방이 서로 보루를 쌓아두고서 대치함을 이른다. 여기에서는 원결과 안

진경이 문장과 서법으로써 서로 대등하게 맞수가 되었음을 뜻한다.

8) '구묘九廟'는 종묘이다. 왕망王莽 이후로 제왕의 종묘에 아홉 묘를 두었다.

9) '수비연수飛烟'은 피어오르는 연기를 따라 사라짐을 이른다. 元 徐尊生「朱太守祠」(『明詩綜』권6). "浮名亦何有, 千載隨飛烟."

10) '취율吹律'은 율관律管을 분다는 말이다. 전국시대 제나라 사람인 추연鄒衍이 음률에 밝았는데, 연나라에 있을 때에 곡식이 생장하지 못하는 추운 골짜기에서 율관으로 양陽의 소리를 내자 따뜻한 기운이 일어나 대지가 따뜻해지고 곡식이 생기를 갖게 되었다고 한다. 漢 王充『論衡』卷14「寒溫篇」. "燕有寒谷, 不生五穀. 鄒衍吹律, 寒谷可種. 燕人種黍其中, 號曰黍谷."

11) '요학遼鶴'은 정령위丁令威를 이른다. 그는 신선의 술법을 익혀 학으로 변해 요동으로 돌아가 성문의 화표주華表柱에 앉았다가 떠났다고 한다. 晉 陶潛『搜神後記』卷1「丁令威」참조.

12) '두견杜鵑'은 촉조蜀鳥, 촉혼蜀魂 등으로 불린다. 촉의 두우杜宇가 사후에 두견이 되어 봄마다 밤낮으로 슬피 운다고 한다.

13) '절차折釵'는 절차고折釵股이다. 마치 팽팽한 기세로 둥그렇게 돌아간 비녀의 다리처럼 필획이 꺾여 돌아가는 곳이 원만하고 힘찬 것을 이른다. '1-1-9' 참조.

14) '황견黃絹'은 절묘함을 뜻하는 황견유부黃絹幼婦를 이른다. '황견黃絹'은 색사色絲이므로 절絶자가 되고, '유부幼婦'는 소녀少女이므로 묘妙자가 된다. 劉義慶『世說新語』「捷悟」. "魏武嘗過曹娥碑下, 楊脩從. 碑背上, 見題作'黃絹幼婦, 外孫齏臼'八字. … 脩曰'黃絹, 色絲也, 於字爲絕. 幼婦, 少女也, 於字爲妙. 外孫, 女子也, 於字爲好. 齏臼, 受辛也, 於字爲辭. 所謂絕妙好辭也.'"

15) '복검腹劍'은 구밀복검口蜜腹劍이다. 당 현종 때 재상 이임보李林甫(683~752)가 유능한 문사文士들에게 겉으로는 달콤하게 말하면서도 속으로 배척하고 해를 끼치자, '입에는 꿀이 있고 배에는 칼이 있다'고 하였다. 그가 등용한 안녹산이 후일 반란을 일으켰다. 『資治通鑑』卷215「天寶元年」. "李林甫爲相 … 尤忌文學之士, 或陽與之善, 啗以甘言而陰陷之. 世謂李林甫口有蜜, 腹有劍."

16) '연필椽筆'은 서까래만 한 큰 붓이다. 시문에 솜씨가 뛰어남을 이른다. 동진의 왕순王珣(349~400)이 서까래만 한 큰 붓을 얻는 꿈을 꾼 뒤로 황제가 죽으면 애책哀冊과 시의謚議 등을 도맡아 썼다고 한다. 『晉書』卷65「列傳·王珣」참조.

17) '원우元祐'는 북송 철종哲宗의 연호이다. 당시 변법을 주장하던 왕안석의 일파에 맞서 이에 반대하던 일파를 원우당인元祐黨人이라 한다. 이후에 휘종은 이들의 성명을 돌에 새겨 단례문端禮門 밖에 세워두었다. 이를 '원우당적비元祐黨籍碑'라고 부른다.

18) '혜주惠州'는 소식의 유배지이다. 宋 黃庭堅『山谷集』卷7「跋子瞻和陶詩」. "子瞻謫嶺南, 時宰欲殺之, 飽喫惠州飯, 細和淵明詩."

19) '부옹涪翁'은 황정견黃庭堅(1045~1105)의 호이다. 그는 숭녕 4년(1104) 3월에 오계浯溪에 가서 「대당중흥송」과 「어당명峿堂銘」등 원결의 유적을 탐문한 적이 있다. 오계는 호남 기양祁陽을 지나는 시내의 이름이다. 본디 원결이 시내의 경치를 사랑하여 그 곁에 살면서 '오계'로 일컬었다고 한다. 『山谷集·別集』卷11「題浯溪崖壁」, 『山谷年譜』「崇寧三年甲申」참조.

20) '소석掃石'은 바위를 청소한다는 말로 자연 속에서 수양하며 은거함을 이른다. 明 王守仁『王文成全書』卷20「山中懶睡」. "掃石焚香任意眠, 醒來時有客談玄."

21) '기양技癢'은 자신의 재주를 감추지 못하고 드러내고 싶어 하는 병을 이른다. 西晉 潘

嶽「射雉賦」(『문선』권9), "屛發布而累息, 徒心煩而技懀. [有技藝欲逞曰技懀也.]"

22) '청시淸時'는 태평한 시대이다. 태평한 시대에는 유능하여 바쁘기보다 무능하여 자연을 벗하며 한가로이 노는 것이 좋다는 말이다. 杜牧「將赴吳興登樂游原一絶」(『전당시』권521), "淸時有味是無能, 閒愛孤雲靜愛僧, 欲把一麾江海去, 樂游原上望昭陵."

23) '수상류漱湘流'는 상수의 물로 입을 씻는다는 말로 자연을 벗하여 은둔함을 이른 말이다. 南朝宋 劉義慶『世說新語』「排調」, "孫子荊年少時, 欲隱, 語王武子當枕石漱流, 誤日'漱石枕流.' 王日'流可枕, 石可漱乎?' 孫曰'所以枕流, 欲洗其耳, 所以漱石, 欲礪其齒.'"

24) '요설饒舌'은 말이 많음을 이른다. 宋 王明淸『揮塵錄·後錄』卷3, "世人以饒舌掇禍者多, 而嚃酒以箝口喪軀."

25) 이 시는 동기창이 칠언고풍으로 창작한 「제오계독비도題浯溪讀碑圖」(『용대시집』권1 11엽)에 보인다. '江山'은 '山河'로, '當時'는 '當年'으로, '飽喫'은 '喫飽'로, '還留'는 '還題'로 되어 있다.

당 안진경顔眞卿, 〈대당중흥송大唐中興頌〉

참고

독서와 저술을 즐기는 원결과 글씨에 능한 안진경이 당시에 쌍벽을 이루었고, 이들이 남긴 이 빗돌도 지금껏 전해진다. 그간 이 골짜기에 몇 해가 지나고 몇 명이나 왔었는지 모르나 학은 여전히 찾아오고 두견도 군신의 의리를 아는 듯이 늘 지저귄다. 당시에 간흉들이 많았으나 굴하지 않고 풍류를 알았던 선비가 있었음을 빗돌의 굳센 글씨에서 느낄 수 있다.

당나라뿐 아니라 송나라 때에도 근거 없이 원우당적을 만들어 선비들을 탄압하여 소식이 혜주로 좌천되었다. 이때 황정견도 좌천되어 공교롭게 형주에서 원결의 「대당중흥송」을 마주할 수 있었다. 동기창도 이제 글재주를 부려서 바위에 이 시를 새기려 하면서도, 사실은 태평한 시절에 무능한 사람처럼 말없이 지내는 것이 제일이라고 말한 것이다.

미원휘[미우인]의 〈초산청효도〉에, "초중楚中에서는 호수와 하늘이 드넓게 트인 풍경을 취해야 마땅하다."라고 하였다. 내가 동정 지역을 여행해보니 정말 그러하였다.

그러나 문서를 처리하는 일로 시간이 쫓겨 한묵을 모두 폐하고 그림 한 폭도 완성하지 못할 정도였는데도, 그림 그리는 일을 가지고 나를 헐뜯는 자가 있다. 내가 이 때문에 시를 지어 이르기를, "붓을 들어 망천 별업을 그리니, 남은 버릇을 미처 버리지 못했음은 알겠네. 다만 바위에 눕고 시냇물 마시며 사는 한가로운 집에, 중산의 상자 속 비방 글을 다시 보내지 말게."라고 하였다. 산속에서 그림에 적어 아쉬운 대로 헐뜯음에 대해 해명한 것이다.

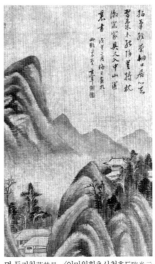

명 동기창董其昌, 〈임미원휘초산청효도臨米元暉楚山淸曉圖〉

지난번에 초의 문학 장선생[장요심]이 찾아와서 하는 말이, 그 사람이 지녕초의 지목을 받았다고 한다. 이는 단지 연하烟霞로 인해서 빚어진 허물일 뿐만이 아니다. 내가 절구 두 수를 입으로 곧장 읊어 보이기를, "빗소리 들리는 선창에 밤은 깊어가는데, 누구를 그대에게 보내어 쓸쓸함 위로할까. 초나라 정원에는 뭇 향초가 모두 잘 있고, 대궐 섬돌에는 지녕초가 시들지 않았네."라고 하였다.

또, "기러기 날아오는 늦은 가을에 초楚의 나그네 돌아가고, 야인의 마음은 벽라 옷을 기꺼이 걸치네. 백사[왕유]가 배적과 수창한 일을 좋아할지언정, 주문[장화]이 육기를 추천한 일을 부러워하랴."라고 하였다.

올해 곡일[1월 8일]에 삼산으로 가는 길에 꿈에서 한창려[한유]의 「송

이원귀반곡서」를 쓰고, 그 뒤에 적기를, "「반곡」은 당나라의 명수들 중에서도 쓴 자가 없다. 어찌 창려가 말한, '내 문장에 대해 스스로 매우 좋다고 말하면, 남들이 반드시 크게 비웃는다.'는 경우가 아니겠는가."라고 하였다. 잠에서 깬 뒤에 속으로 기이한 일이라고 생각했는데, 다음날 들으니 내가 이미 탄핵 사건에 걸려 있다고 한다.

그때 진중승[미상]이 편지를 보내서, "다시 무슨 말로 비난할는지 모르겠다."고 묻기에, 내가 답하기를, "예전에 그림 그리는 일로는 황제의 귀에 알려진 적이 있지만, 글씨 쓰는 일까지는 아직 걸리지 않았으니, 지금의 죄안은 분명히 이 일에 있을 것이다."라고 하였다. 얼마 후에 보니 과연 그러하였다.

옛날에 관녕이 바다를 건널 때에 풍랑이 크게 일어나자, 뱃사람이 저마다 자신의 허물을 고백하자고 요청하였다. 이에 관녕은, "나는 일찍이 아침에 세 번 한데에 나가 앉아 있었던 적이 있으며, 아침에 한 번 맨머리로 있었던 적이 있다. 평생의 허물이 여기에 있다."라고 하였다. 내가 어떻게 감히 유안[관녕]의 경지를 넘볼 수 있겠는가만, 글씨와 그림으로 비난받는 정도로 멈추었으니, 이것이 다행일 뿐이다.

송나라 때에 소식과 황정견의 경우는, 비록 그 글씨를 수장만 한 집이라도 곧 처벌을 받았으니, 어찌 자신이 처벌을 받는 정도로 멈출 수 있었겠는가. 이것이 또한 나에게 다행 중의 다행이 아니랴.

여섯 폭 그림에, "바위에 눕고 시냇물 마시는 한가로움의 공훈이다."라는 말을 쓰면서 이 말을 덧붙인다. 경술년(1610) 4월 보름.

米元暉〈楚山淸曉圖〉, 謂楚中宜取湖天空濶之境. 余行洞庭, 良然. 然以簡書[1]刻促, 翰墨都廢, 未嘗成一圖也, 而有以盤礴[2]詆余者. 余爲詩曰 "拈筆經營輞口[3]居, 心知餘習未能除. 莫將枕漱[4]閒家具, 又入中山篋裏書[5]."[6] 蓋山中題畫, 聊以解嘲云. 頃楚文學張子[7]見訪, 言彼其之子[8]爲屈軼[9]所指, 非直烟霞罪過[10]. 余口占[11]二絕示之云 "蓬窓[12]聽雨夜迢迢[13], 誰遣尊前慰寂寥. 楚畹[14]衆香都好在, 天階[15]瑞草不曾彫." "來雁霜天楚客[16]歸, 野情[17]祇授薜蘿衣[18]. 若憐白社[19]酬裴迪[20], 可羨朱門[21]薦陸機[22]."[23] 今年穀日[24]行三山, 道中夢書韓昌黎〈送李愿歸盤谷序〉. 且題于後曰 "盤谷, 唐人名手無書者. 豈昌黎所云 '吾文自謂大好, 人必大笑之' 耶." 覺而心異之, 厥明, 聞已在彈事中. 時陳中丞[25]遺書相訊謂 "不知復詆何語." 予答之曰 "昔年以盤礴達聰聽[26], 唯作書未及, 今之罪案, 當在此耳." 已而果然. 昔管寧[27]渡海, 風濤大作, 舟人請各通罪過. 寧曰 "吾嘗三朝露坐[28], 一朝科頭[29], 平生罪過, 其在斯乎."[30] 予何敢望幼安, 而以書畫見詆, 此爲幸矣. 宋時蘇․黃書, 雖收藏之家輒抵罪, 何止及身. 此又非予幸中之幸耶. 因題六圖曰 "枕漱閒勳", 而系之以此. 庚戌四月之望.

(전傳) 송 문동文同,〈반곡도병서권盤穀圖並序卷〉, 북경 고궁박물원

🌸 교감

⊙ '刻'은 〈梁〉에 '刺'이다.
⊙ '占'은 〈梁〉에 '古'이다.
⊙ '蓬'은 〈梁〉․〈董〉에 '篷'이다.
⊙ '彫'는 〈梁〉․〈董〉에 '雕'이고, 뒤에 소자 '又'가 있다.
⊙ '若憐'은 〈梁〉․〈董〉에 '只今'이다.
⊙ '可羨'은 〈梁〉․〈董〉에 '絕勝'이다.
⊙ '大'는 〈梁〉에 '太'이다.
⊙ '予'는 〈梁〉에 '子'이다.
⊙ '戌'은 〈梁〉․〈董〉에 '子'이다.

1) '간서簡書'는 계명戒命이나 책명策命 등을 이른다. 종이가 없던 고대에 위급한 일이 있으면 죽간에 경계의 명을 적어 보내었다.『詩經』「小雅·出車」, "豈不懷歸, 畏此簡書. [簡書, 戒命也. 隣國有急, 則以簡書相戒命也.]"
2) '반박盤礴'은 두 발을 벌리고 털버덕 앉아 그림을 그리는 모양이다.『莊子』「田子方」, "有一史後至者, 儃儃然不趨, 受揖不立, 因之舍. 公使人視之, 則解衣般礴臝."
3) '망구輞口'는 왕유의 별업이 있던 곳으로 남전현藍田縣의 남쪽에 있다.『舊唐書』「文苑傳下·王維」, "得宋之問藍田別墅, 在輞口, 輞水周於舍下."
4) '침수枕漱'는 '침석수류枕石漱流'이다. '4-3-5' 참조.
5) '중산협리서中山篋裏書'는 중산을 공격한 것을 비방하는 글이 상자에 가득 쌓여 있었던 일을 이른다. 이후에는 비방하는 글을 일컫는 말로 쓰인다. '방서영협謗書盈篋', '중산득

방中山得謗', '중산협中山篋' 등으로 쓰인다. 『戰國策·秦策二』, "魏文侯令樂羊將, 攻中山, 三年而拔之. 樂羊反而語功, 文侯示之謗書一篋."

6) 『용대시집』(권4)에 「방이영구한사도倣李營丘寒山圖」라는 제목으로 실려 있다.

7) '장자張子'는 미상이다. 장요심張了心으로 불린다. 『容臺詩集』 卷4 「送張了心歸楚二首」 참조.

8) '피기지자彼其之子'는 '그 사람' 혹은 '이 사람'이다. 『詩經』 「鄭·羔裘」, "彼其之子, 舍命不渝. [之子, 是子也. 是子, 處命不變.]"

9) '굴질屈軼'은 간사하고 아첨하는 자를 식별하여 가리킨다고 하는 상서로운 풀이다. '지녕초指佞草'라고 한다. 晉 張華 『博物志』 권3 「異草木」, "堯時有屈軼草, 生於庭. 佞人入朝, 則屈而指之. 一名指佞草."

10) '연하죄과烟霞罪過'는 산수에 죄를 지었다는 말, 또는 산수를 너무 좋아하여 빚어진 허물이라는 말이다. '풍류風流'를 즐기다가 생긴 허물을 '풍류죄과風流罪過'라고 하는 것과 같은 유이다.

11) '구점口占'은 초안을 작성하지 않고 입으로 불러 곧장 시문을 완성함을 이른다.

12) '봉창蓬窓'은 선창船窓이다.

13) '초초迢迢'는 멀거나 깊은 모양이다.

14) '초원楚畹'은 '난초가 자라는 밭, 또는 '난초'를 이른다. '구원九畹'이라고도 한다. 초나라의 굴원과 송옥의 경우를 은근히 빗댄 것이다. 漢 王逸 『楚辭章句』 卷1, "余旣滋蘭之九畹兮, 又樹蕙之百畝. [十二畝爲畹. 或曰田之長爲畹也.]"

15) '천계天階'는 제왕이나 천제·신선의 궁전에 있는 계단이다. 漢 張衡 「東京賦」, "登聖王於天階, 章漢祚之有秩."

16) '초객楚客'은 본래 초나라 굴원屈原의 별칭이다. 이후 객지의 나그네를 이르는 말로 쓰인다. 唐 李白 『李太白文集』 卷24 「愁陽春賦」, "明妃玉塞, 楚客楓林, 試登高而望遠, 痛切骨而傷心."

17) '야정野情'은 세사와 인정에 얽매이지 않은 한가로운 마음을 이른다. 明 文徵明 『甫田集』 卷3 「夏意」, "白日幽深茅屋靜, 野情蕭散苧袍寬."

18) '벽라의薜蘿衣'는 향초인 벽려薜荔와 여라女蘿의 덩굴로 만든 옷으로 은자의 의복을 이른다. 『楚辭·九歌』 「河伯」, "被薜荔兮, 帶女蘿."

19) '백사白社'는 본래 진晉의 동경董京이 은둔하던 낙양 동쪽의 지명이다. 여기서는 왕유의 망천輞川을 가리킨다. 王維 『王右丞集』 卷7 「輞川閒居」, "一從歸白社, 不復到靑門."

20) '배적裴迪'은 성당의 전원시인으로 왕유와 절친하여 서로 수창한 시를 많이 남겼다.

21) '주문朱門'은 지위가 높고 부유한 가문을 이른다. 왕후나 고관들이 대개 자신의 집을 붉게 장식하였기 때문에 이렇게 일컫는다. 주저朱邸라고도 한다. 여기에서는 육기를 천거해주었던 장화張華(232~300)를 일컫는 것으로 보인다.

22) '육기陸機'는 육운陸雲의 형으로 자는 사형士衡이다. '1-2-32' 참조.

23) 『용대시집』(권4)에 「송장요심귀초이수送張了心歸楚二首」라는 제목으로 실려 있는데, '天階'는 '堯階'로, '彫'는 '凋'로, '若憐'은 '只今'으로, '可羨'은 '絕勝'으로 되어 있다.

24) '곡일穀日'은 음력 정월 8일의 별칭이다. 또는 좋은 날이나 길일吉日을 이른다.

25) '진중승陳中丞'은 미상이다.

26) '총청聰聽'은 널리 사방의 말을 들어 밝게 살핀다는 말이다. 특별히 군주가 사방의 말을 들어 살핌을 이른다. 『書經』 「舜典」, "明四目, 達四聰. [廣四方之視聽, 以決天下之壅蔽.]"

27) '관녕管寧'(158~241)은 삼국 위나라의 학자로 자는 유안幼安이고 주허인朱虛人이다. 주허

朱虛는 현재 그의 무덤이 있는 산동성 안구시安丘市 남쪽 관공진官公鎭 지역에 해당한다. 관중管仲의 후예로 명리를 멀리하고 학문에 매진하였다.

28) '노좌露坐'는 건물 밖에 나가 한데에 앉는다는 말이다. 대개 무더운 날씨에 열기를 식히기 위해 밖에 나가 앉아 있는 경우를 이른다. '4-2-14' 참조. 宋 劉敬叔『異苑』卷10, "管寧字幼安, 避難遼東. 後還, 汎海遭風, 船垂傾沒. 寧潛思良久日, 吾嘗一朝科頭, 三晨晏起, 今天怒猥集, 過恐在此." '露坐'가 '晏起'로 되어 있다.

29) '과두科頭'는 관을 쓰지 않고 맨머리로 있는 것을 이른다. 宋 胡三省『資治通鑑音注』「漢孝獻皇帝·建安元年」, "科頭, 不冠露髻也. 今江東人猶謂露髻爲科頭."

30) 관녕管寧의 말이다. '4-2-14' 참조.

진 육기陸機, 〈평복첩平複帖〉, 북경 고궁박물원

 참고

동기창은 무신년(1608) 봄에 조정의 권귀에게 탄핵을 받았다. 평소 그림을 좋아한 것이 누가 되어, 황제가 알게까지 되었다는 이유라고 한다. 이 소식을 접한 동기창은 가로 세로의 길이가 한 길이 넘는 비단에, 밤을 새워 이성의 〈한산도〉를 방하여 그리고, 위의 첫 번째 시를 적어 넣었다. 이로써 사대부들의 비속함을 씻고 싶었던 것이었다.31)

31)『容臺詩集』卷4「倣李營丘寒山圖[有序]」, "今年春, 有朝貴疏余雅善盤礴, 致塵天聽. 余聞之亟令侍者, 剪吳綃縱廣丈許, 磨隃麋瀋, 秉燭寫李成寒山圖, 經宿而就. 遂題此詩, 以洗本朝士大夫俗."

권4_ 4. 선의 즐거움

禪悅

畫禪室隨筆

『화엄경』에 이르기를, "일념의 사이에 널리 무량겁을 관觀하니, 과거도 없고 미래도 없고 또한 머무른 현재도 없네. 이렇게 삼세의 일을 깨달아 통찰하면, 모든 방편 뛰어넘어 시방十方을 성취하리라."라고 하였다.

이장자[이통현]가 이를 풀이하여, "삼세와 고금이 처음부터 끝까지 당념當念에서 벗어나 있지 않다."라고 하였다. '당념'은 곧 영가[현각]가 말한 '일념一念'이니, 영지靈知의 자성을 이른다. 뭇 인연에 대응하지 않는 경지를 '일념상응'이라 부른다. 오직 이 일념의 순간에 전과 후의 사이가 단절되는 것이다.

명 동기창董其昌, 〈논선論禪〉(행초서권行草書卷), 도쿄 국립박물관

《華嚴經》云 "一念[1]普觀無量刧[2], 無去無來亦無住.[3] 如是了達[4]三世[5]事, 超諸方便成十方[6]." 李長者[7]釋之曰 "三世古今, 始終不離于當念." 當念, 卽永嘉[8]所云 '一念'者, 靈知[9]之自性[10]也. 不與衆緣作對, 名爲一念相應[11], 惟此一念, 前後際斷[12].

교감

◎ 〈禪〉(『용대별집』 권3 9엽)에 실려 있다.
◉ '住'는 〈禪〉에 '往'이다.
◉ '方'은 〈禪〉에 '力'이다.
◉ '三'은 〈梁〉·〈董〉·〈禪〉에 '十'이다.
◉ '于'는 〈禪〉에 없다.

1) '일념一念'은 지극히 짧은 찰나의 일념, 또는 그 사이의 시간을 이른다. 『玉芝堂談薈』 卷21 '牟呼粟多', "俱舍云 '壯士一彈指頃, 六十五刹那.' 仁王云 '一念中有九十刹那, 一刹那經九百生滅.'"
2) '무량겁無量刧'은 연월일로는 헤아릴 수 없는 아득한 시간이다. '겁劫'은 '겁劫'과 같다. '겁劫'은 천지가 생성하고 훼멸하는 한 차례의 주기를 이른다. 또한 범천梵天의 하루, 곧 인간 세계의 4억 3천 2백만 년을 이르기도 한다. 『대지도론大智度論』(권38)에는 시간의 최소단위를 '념念'이라 하고 최대단위를 '겁劫'이라 하였다.
3) '무주無住'는 부쳐서 머물러 있는 바가 없다는 말이다. 곧 현재도 존재하지 않는다는 뜻을 이른다. 東晉 僧肇 『注維摩詰經』 卷6, "法無自性, 緣感而起. 當其未起, 莫知所寄; 莫知所寄, 故無所住: 無所住故, 則非有無, 非有無而爲有無之本."
4) '요달了達'은 철저하게 깨달아 통달한다는 말이다. 『法華經』 「提婆達多品」, "深入禪定, 了達諸法."

5) '삼세三世'는 전세前世, 현세現世, 내세來世이다.

6) '시방十方'은 사방四方, 사유四維, 상하上下의 총칭이다. 동, 서, 남, 북, 동남, 서남, 동북, 서북, 상, 하의 시방에 있는 무수한 세계와 정토를 '시방세계', '시방정토'라고 한다.

7) '이장자李長者'는 당대의 선승 이통현李通玄(635~730)으로 젊은 시절에 역학易學을 공부하다가 40세 이후로 불학을 공부하였다. 특히 『화엄경』에 심취하여 개원 연간에 『신화엄경론新華嚴經論』 40권을 짓기도 하였다. 매일 대추와 잣잎으로 만든 떡만 먹어 조백대사棗柏大士로 불린다. 뒤에 남곡南谷의 토실에서 저술에 힘쓰다가 개원 18년에 좌화坐化化하였다. 송 휘종이 '현교묘엄장자顯敎妙嚴長者'라는 호를 내렸다.

8) '영가永嘉'는 당나라 선승 현각玄覺(665~713)으로 속성은 대戴, 자는 명도明道, 호는 영가현각永嘉玄覺·진각대사眞覺大師, 시호는 무상無相이다. 온주溫州 영가인永嘉人이다. 천태天台의 지관止觀을 배우고 후에 온주 용흥사龍興寺의 곁에 암자를 짓고 정진하다가 혜능慧能을 만나 문답하던 중 하루 만에 깨달음을 얻고 인가를 받아 선문禪門에 귀의하였다. 사람들이 이를 '일숙각一宿覺'이라고 일컬었다. 『영가집永嘉集』 10권이 있다.

9) '영지靈知'는 영각靈覺이다. 중생이 본래부터 구비하고 있는 영명각오靈明覺悟의 성性이다.

10) '자성自性'은 제법諸法이 저마다 갖추고 있는 진실불변眞實不變, 청순무잡淸純無雜의 성性이다.

11) '일념상응一念相應'은 찰나의 일념이 지혜에 계합하여 순간적으로 깨달음에 이르는 일을 이른다.

12) '전후제단前後際斷'은 과거를 이르는 앞의 때와 미래를 이르는 뒤의 때가 단절된다는 말이다. 과거와 미래가 서로 대립되는 견해가 끊어지고 일념도 일어나지 않아 전후의 구분이 사라진 상태를 이른다. 唐 宗密 『禪源諸詮集都序』 卷下, "一聞千悟, 得大總持, 一念不生, 前後際斷."

 참고

인간이 방편으로 정해둔 상하, 좌우, 시간 등은 본래 존재하지 않는다. 이에 휩싸이지 않고 벗어나면, 그 일념의 순간에 시방세계가 온전히 나타나고 무량겁의 시공을 넘나들 수 있다는 말이다.

　　강현의 노인은 4백 번 갑자甲子가 지나갔음을 알았을 뿐이고, 무릉도원 속의 사람은 한漢나라, 진晉나라, 위魏나라가 있는 줄을 알지 못하였다. 옛 시에도, "산속에 달력이 없으니, 추위가 지나가도 어느 해인지를 알지 못하네."라고 하였다. 단지 오늘에 어제 일을 생각하지만 않아도, 어떻게 과거가 있을 수 있겠는가.

　　마음을 가라앉히고서 자연의 운수에 맡겨두기만 해도 오히려 하늘의 시간이 획일하지 않는 뜻을 깨우칠 수 있는데, 더구나 일념상응한 때에는 어떠하겠는가?

교감

◎ 〈禪〉(「용대별집」권3 10엽)에 실려 있다.
◉ '歷'은 〈梁〉·〈禪〉에 '曆'이다.
◉ '六'은 〈禪〉에 '大'이다.

　　絳縣老人, 能知四百甲子[1]; 桃源中人, 不知有漢、晉、魏[2]. 古詩云 "山中無歷日[3], 寒盡不知年."[4] 但今日不思昨日事, 安有過去可得. 冥心[5]任運[6], 尚可想六時不齊[7]之意. 何況一念相應耶.

1) 강현노인絳縣老人은 주나라 양공襄公 시절의 인물이다. 진晉나라 도공悼公의 부인夫人이 기성杞城을 쌓던 인부들에게 음식을 대접하다가 강현絳縣에서 온 연로한 사람이 있어 나이를 묻자 "정월 초하루 갑자甲子일에 태어나 이제 갑자가 445번 지나고 다시 3분의 1번이 지났다."라고 대답하였다. 이는 날수로 26,660일이고 햇수로 73년이다. 「左傳」「襄公三十年」, "二月癸未, 晉悼夫人食輿人之城杞者, 絳縣人或年長矣, 無子而往, 與於食. 有與疑年, 使之年. 曰 '臣, 小人也, 不知紀年. 臣生之歲, 正月甲子朔, 四百有四十五甲子矣, 其季於今三之一也.'"
2) 동진의 태원 연간(376~396)에 한 어부가 무릉武陵의 계곡을 따라 도원桃源에 들어갔더니, 그곳 주민들이 진秦나라 난리를 피해 들어갔다고 하면서 한漢나라와 위魏나라 시대가 지나고 진晉나라 시대가 된 줄도 모르고 있었다고 한다. 晉 陶潛 「陶淵明集」 卷5 「桃花源記」 참조.
3) '역일歷日'은 일력日曆이다. 宋 蘇軾 「東坡全集」 卷5 「除夜野宿常州城外」, "老去怕看新歷日, 退歸擬學舊桃符."
4) 「全唐詩」 太上隱者 「答人」, "偶來松樹下, 高枕石頭眠, 山中無歷日, 寒盡不知年."
5) '명심冥心'은 잠심하여 마음을 오롯이 한다는 말이다. 불가에서는 속념을 가라앉히고 본

유의 청정한 마음 경계에 머무름을 이른다. 唐 修雅「聞誦法華經歌」. "合目冥心子細
聽, 醍醐滴入焦腸裏."

6) '임운任運'은 천지자연의 이치와 운수에 맡겨 순응한다는 말이다. 『宋書』「王景文傳」.
"有心於避禍, 不如無心於任運."

7) '육시부제六時不齊'는 「선열禪悅」(『용대별집』권3)에 '대시부제大時不齊'로 되어 있다. '대시
大時'는 천시天時이고, '부제不齊'는 일정하지 않음이다. 하늘의 때는 일정하지 않아서,
사물에 적용되는 것이 저마다 다르다는 말이다. '육시六時'는 하루의 주야를 여섯 시기
로 나눈 것을 이른다. 또는 1년을 여섯 시기로 나눈 것을 이르기도 한다. 孔穎達「禮記
註疏」「學記」. "大信不約, 大時不齊. [大時, 謂天時也. 齊, 謂一時同也. 春夏華卉自生,
薺麥自死. 秋冬草木自死, 薺麥自生. 故云不齊.]"

 참고

강현노인은 나이라는 관념에서 벗어나, 나이를 잊고서 지나간 '갑자'의 횟수만을 기억
하였을 뿐이어서, 자신이 부역에 참여할 나이가 이미 지난 줄도 몰랐다. 무릉도원 사
람들은 시간의 관념에서 벗어나, 그 사이 많은 시대가 흘렀음을 인지하지 못하였다. 시
간과 공간의 관념에서 벗어나야 진리에 이를 수 있음을 말한 것이다.

내가 처음에는 죽비의 화두를 참구하여도 오래도록 깨달음이 없었다. 그러던 어느 날 배 안에 누워 있다가 향엄[지한선사]이 대나무를 쳤을 때의 인연이 떠올라 손으로 배 안에 있는 베 돛폭을 매단 돛의 대나무를 두드리다가 불현듯이 깨닫는 바가 있었다.

이후로는 이전에 노화상들이 했던 말을 의심하지 않게 되었다. 그리고 천 가지 경전과 만 가지 논설도 눈으로 보는 대로 꿰뚫어 이해할 수 있었다. 바로 을유년[1585] 5월에 배를 타고 무당을 지날 때의 일이었다.

그해 가을에 금릉[남경]에서 낙방하고 귀가하였을 때에, 문득 일념 중에 삼세에 응하는 경계가 나타나고 의식이 작용하지 않다가 이틀 반 만에야 되돌아왔다.

이에 비로소 『대학』에서 말한, "마음이 있지 않으면 보아도 보이지 않고 들어도 들리지 않는다."는 것은 바로 깨달음의 경계이므로, 혼미한 경계로 보아서는 안 됨을 알았다.

명 동기창董其昌, 〈유호송도시첩柳湖松島詩帖〉

余始參竹篦子[1]話, 久未有契. 一日于舟中, 臥念香嚴擊竹因緣[2], 以手敲舟中張布帆竹, 瞥然有省. 自此不疑從前老和尙舌頭[3], 千經萬論, 觸眼穿透. 是乙酉年五月, 舟過武塘時也. 其年秋, 自金陵下第歸, 忽現一念三世境界, 意識不行, 凡兩日半而復. 乃知《大學》所云 "心不在焉, 視而不見, 聽而不聞."[4] 正是悟境, 不可作迷解也.

1) '죽비자竹篦子'는 선가에서 수행에 쓰는 도구로 두 개의 대쪽을 맞추어 만든 죽비를 이

교감

◎ 〈禪〉(『용대별집』 권3 10엽)에 실려 있다. '4-4-8'과 함께 영화英和의 『비전주림삼편秘殿珠林三編』(『明董其昌自書記[一卷]』)에 실려 있고, 끝에 갑술년(1634) 자월(11) 삭일(1)에 작성하였다는 기록이 있다. 원본은 세로 8촌 9푼, 가로 5척 1촌 4푼의 금속전본金粟箋本에 행서로 쓰였다는 편자의 소개가 있다.

⊙ '前'은 〈梁〉·〈董〉·〈禪〉에 '上'이다.

⊙ '復'는 〈禪〉에 '後'이다.

른다.

2) '향엄香嚴'은 당대의 승려 지한선사智閑禪師이다. '1-2-12' 참조.

3) 「景德傳燈錄」卷15, "朗州德山宣鑒禪師, 劍南人也. … 一夕於室外默坐. 龍問 '何不歸來', 師對曰 '黑'. 龍乃點燭與師, 師擬接, 龍便吹滅. 師乃禮拜. 龍曰 '見什麼', 曰 '從今向去, 不疑天下老和尙舌頭也'."

4) 「大學」「傳文七章·釋正心修身」 참조.

『중용』에, "보이지 않는 바에도 경계하고, 들리지 않는 바에도 두려워한다."라고 하였다. 그러나 이미 경계하고 두려워하였다면, 이는 보고 들은 것에 속한다. 이미 보고 듣지 않았다면, 경계하고 두려워함이 미칠 바가 아니다. 오히려, "미발未發의 기상을 보는 것이다."라고 말하지만, 이미 미발이라고 한다면 어찌 볼 수 있는 것이겠는가.

내가 무자년(1588) 겨울에 당원징[당문헌], 원백수[원종도], 구동관[구여직], 오관아[오응빈], 오본여[오용선], 소현포[소운거]와 함께 용화사의 감산선사에게 모여 밤에 담소를 나누었다.

내가 이 뜻을 묻자 구동관이 착어著語하기를, "찾아낼 것이 없는 곳에서도 찾는 것이다."라고 하였다. 나는 그 말에 수긍하지 않고서, "찾아낼 것이 없는 곳에서는 반드시 찾기를 피하는 것이다."라고 하였다.

다시, "북 안에는 종소리가 없고, 종 안에는 북소리가 없다. 종소리와 북소리는 서로 섞이지 않으며, 어구와 어구 사이에 선후가 없네."라는 게송을 묻자, 구동관이, "구애되지 않는 것이다."라고 하였다. 나는 또 그 말에 수긍하지 않고서, "빌려서 쓰지 않는 것이다."라고 하였다.

이날 저녁에 당원징과 원백수 등 여러 군자들은 처음으로 법문에 들어온 것이어서 나의 이 뜻을 미처 이해하지 못하였고, 감산선사도 양쪽의 견해를 모두 인정해주어서 구경究竟의 경지에까지 토론이 미

칠 수 없었다.

내가 여러 사람에게, "청컨대 이 말을 기억해두시오. 후일에 반드시 절로 깨닫는 때가 있을 것이라오."라고 하였다. 원백수는 이탁오[이지]를 만난 이후로 스스로, "크게 깨달았다."라고 말하였다.

갑오년(1594)에 도성에 들어갔을 때에 나와 다시 선열禪悅을 나누는 모임을 갖게 되었다. 이때 원씨 형제[원종도·원굉도], 소현포, 왕충백[왕도], 도주망[도망령]과 자주 서로 왕래하고 있었다. 내가 예전의 논의를 다시 제기하자, 백수가 마침내 나의 말을 찌꺼기처럼 생각하였다.

《中庸》"戒愼乎其所不覩, 恐懼乎其所不聞."[1] 旣戒懼矣, 卽屬覩聞. 旣不覩聞矣, 戒懼之所不到. 猶云觀未發氣象, 旣未發矣, 何容觀也. 余于戊子冬, 與唐元徵[2]、袁伯修[3]、瞿洞觀[4]、吳觀我[5]、吳本如[6]、蕭玄圃[7], 同會于龍華寺憨山禪師[8]夜談. 予徵此義, 瞿着語云"沒撈摸[9]處撈摸." 余不肯其語曰"沒撈摸處切忌撈摸." 又徵"鼓中無鐘聲, 鐘中無鼓響, 鐘鼓不交參, 句句無前後"[10]偈, 瞿曰"不礙." 余亦不肯其語曰"不借." 是夕, 唐、袁諸君子初依法門, 未能了余此義, 卽憨山禪師亦兩存之, 不能商量究竟[11]. 余謂諸公曰"請記取此語, 異時必自有會." 及袁伯脩見李卓吾[12]後, 自謂"大徹"[13]. 甲午入都, 與余復爲禪悅[14]之會. 時袁氏兄弟、蕭玄圃、王衷白[15]、陶周望[16]數相過從, 余重擧前義, 伯脩竟猶渣滓余語也.

1) 「中庸」 제1장에 보인다.
2) '당원징唐元徵'은 당문헌唐文獻으로 '원징元徵'은 그의 자이다. 억소선생抑所先生으로 불렸다. 『容臺文集』 卷9 「嘉議大夫禮部右侍郞兼翰林院侍讀學士贈尙書抑所唐公行狀」 참조. 淸 倪濤 『六藝之一錄』 卷374, "唐文獻, 字元徵, 萬曆十四年進士及第第一, 官至

 교감

◎ 〈禪〉(「용대별집」 권3 11엽)에 실려 있다.
◎ '愼'은 〈禪〉에 '懼'이다.
◎ '玄'은 〈董〉에 '元'이다.
◎ '予'는 〈禪〉에 '余'이다.
◎ '時'는 〈禪〉에 '時惟'이다.
◎ '玄'은 〈董〉에 '元'이다.
◎ '渣滓'는 〈梁〉·〈董〉에 '溟滓', 〈禪〉에 '溟滓'이다.

禮部尙書太子少保, 諡文恪, 松江人.”

3) '원백수袁伯修'는 공안파를 대표하는 원종도袁宗道(1560~1600)로 '백수伯修'는 그의 자이다. 호는 옥반玉蟠, 석포石浦이고 공안인公安人이다. 아우 원굉도袁宏道, 원중도袁中道와 함께 '삼원三袁'으로 불린다. 淸 朱彛尊『明詩綜』卷60「袁宗道」, “宗道, 字伯修, 公安人. 萬歷丙戌進士, 改庶吉士, 授編修, 歷中允洗馬庶子, 贈禮部右侍郎.”

4) '구동관瞿洞觀'은 구여직瞿汝稷으로 자는 원립元立, 호는 동관洞觀이고 상숙인常熟人이다. 구경순瞿景淳(1507~1569)의 아들이다.

5) '오관아吳觀我'는 오응빈吳應賓으로 자는 객경客卿, 호는 관아觀我이고 동성인桐城人이다. 만력 14년(1586) 진사로 한림원 시독翰林院侍讀을 지냈다.

6) '오본여吳本如'는 오용선吳用先으로 자는 체중體中, 호는 본여本如이고 동성인桐城人이다. 만력 20년(1592) 진사로 익년부터 7년간 임천령臨川令을 맡다가 호부주사戶部主事로 승진되어 상경하였다. 만력 28년(1600)에 북경에서 원굉도 형제가 이끈 결사結社에 참여하였다. 錢伯城『袁宏道集箋校』(上海古籍出版社) 66쪽 참조.

7) '소현포蕭玄圃'는 소운거蕭雲擧로 자는 윤승允升, 호는 현포玄圃이고 선화인宣化人이다. 만력 14년(1586) 진사로 원종도와 함께 한림원에 근무하였다. 후에 병부시랑에 올랐다. 錢伯城『袁宏道集箋校』(上海古籍出版社) 233쪽 참조.

8) '감산선사憨山禪師'는 명나라 승려 덕청德淸이다.『감산노인몽유집憨山老人夢游集』이 있다.

9) '노모撈摸'는 손으로 더듬어 찾음이다. 李滉『退溪集』卷11「答李仲久問目[朱子大全疑義]」, “五十一卷四十七張, 恐無撈摸. 撈, 手取水中物也. 摸, 以手索取也. 恐無撈摸, 猶言無可探索取得也.”

10) 宋 釋惠洪『禪林僧寶傳』卷七「南康雲居齊禪師」, “所以玄沙曰鐘中無鼓響, 鼓中無鐘聲. 鐘鼓不交參, 句句無前後. 若不當體寂滅, 如何得句句無前後耶.”

11) '구경究竟'은 불가에서 지극히 높아 더 궁구할 수 없는 가장 상위의 경계나 진리를 이른다.

12) '이탁오李卓吾'는 이지李贄(1527~1602)로 자는 굉보宏甫, 호는 탁오卓吾, 온릉거사溫陵居士이다.

13) '대철大徹'은 대철대오大徹大悟를 이른다. 철저하게 깨닫는다는 말이다.

14) '선열禪悅'은 선정禪定에 들어 심신이 이열怡悅함을 이르는 불가의 말이다.『華嚴經』「淨行品」, “若嚥食時, 當願衆生, 禪悅爲食, 法喜充滿.”

15) '왕충백王衷白'은 왕도王圖로 자는 칙지則之, 호는 충백衷白이고 요주인燿州人이다. 만력 11년(1583) 진사로 이부우시랑에 올랐다. 만력 15년(1587)에 검토檢討를 맡아 원종도와 함께 한림원에 있으면서 양생養生을 함께 공부하였다고 한다. 錢伯城『袁宏道集箋校』(上海古籍出版社) 233쪽 참조.

16) '도주망陶周望'은 도망령陶望齡(1562~1609)으로 자는 주망周望, 호는 석궤石簣이다.

이탁오[이지]가 나와 무술년(1598) 이른 봄에 도성 문 밖의 사찰에서 한 번 만난 적이 있다. 간략히 몇 마디를 나누더니 즉시 막역한 사이로 허여하면서, "눈앞의 여러 사람 중에 오직 그대가 바른 지견知見을 갖추었소. 아무와 아무는 모두 그렇지 못하오."라고 하였다. 나는 지금도 그 생각에 부끄러워진다.

李卓吾與余, 以戊戌春初, 一見于都門外蘭若中. 略披數語, 即許可莫逆, 以爲 "眼前諸子, 惟君具正知見. 某某皆不爾也." 余至今愧其意云.

교감

◎ 〈禪〉('용대별집」 권3 12엽)에 실려 있고, '4-4-4'의 뒤에 놓여 한 절로 이어져 있다.

◎ '許'는 〈梁〉·〈董〉에 '評'이다.

원백수[원종도]가 오랜 병으로 위중하던 무렵에, 깨달음도 죽고 사는 데에는 쓸모가 없다고 깊이 뉘우치고서, 마침내 순전히 『왕생경』을 염불하는 데에 힘쓸 뿐이었다고 한다.

사람이 죽을 때 한 부처의 명호를 들으면 모두 온갖 고뇌에서 해탈할 수 있다는데, 백수가 능히 이를 믿을 수 있었던 것도 평소 도를 배운 힘이 있어서다. 사대四大가 장차 흩어지려는 때에 능히 이런 생각을 가질 수 있는 정도라면, 이는 결코 업력業力에 의해 가로막혀 덮일 수 있는 바가 아니다.

근래 원중랑[원굉도]이 손수 영명[연수]의 『종경록』과 『명추회요』를 초록한 것을 보니, 비교적 정밀하고 자상하다. 그의 안목이 지난 시절의 경계와 같지 않음을 알 수 있다.

교감

◎ 〈禪〉(『용대별집』 권3 12엽)에 실려 있다.

⊙ '提'는 〈梁〉·〈董〉에 '題'이다.

⊙ '較'는 〈梁〉·〈董〉·〈禪〉에 '較勘'이다.

　袁伯脩于彌留[1]之際, 深悔所悟于生死上用不着, 遂純提念佛《往生經》云.[2] 人死聞一佛名號, 皆可解脫諸苦[3], 伯脩能信得及, 亦是平生學道之力. 四大[4]將離, 能作是觀, 必非業力[5]所可障覆也. 邇見袁中郎[6]手摘永明[7]《宗鏡錄》[8]與《冥樞會要》[9], 較精詳, 知其眼目不同往時境界矣.

1) '미류彌留'는 오래도록 몸이 병들어 낫지 않는다는 말로, 주로 병이 중하여 죽음에 임박한 상황을 이른다. 『書經』 「顧命」, "病日臻, 旣彌留."

2) 淸 周克復 『歷朝金剛經持驗紀』 卷下, "袁公宗道, 暮年深悔所學所行, 無關生死, 遂純提念佛往生以示人."

3) '1-4-21' 참조.

4) '사대四大'는 사람의 몸을 가리킨다. '1-4-21' 참조.

5) '업력業力'은 과보果報를 부르는 업인業因의 힘이다. 선업善業을 지으면 낙과樂果를 부르고, 악업惡業을 지으면 고과苦果를 부른다고 한다.

6) '원중랑袁中郎'은 공안파의 대표인 원굉도袁宏道(1568~1610)로 자는 중랑中郎, 호는 석공石公이고 공안인公安人이다.

7) '영명永明'은 당말 오대의 승려 연수延壽(904~975)로 속성은 왕王, 자는 중현仲玄, 호는 포일자抱一子이다. 건륭 2년(961)에 영명사永明寺에 들어가 영명대사永明大師로 불렸다. 영명사는 현덕 원년(954)에 절강 항현杭縣의 남쪽 남병산南屛山에 창건한 사찰이다.

8) '종경록宗鏡錄'은 '심경록心境錄', 또는 '종감록宗鑑錄'이라고 한다. 연수가 남긴 저술로 총 100권이다.

9) '명추회요冥樞會要'는 임제종 황룡파黃龍派 승려 조심祖心(1025~1100)의 저술로 총 3권이다. 조심의 속성은 오鄔, 호는 회당晦堂이다.

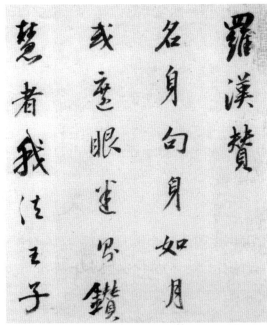

명 동기창董其昌, 〈나한찬羅漢贊〉(행초서권行草書卷), 도쿄 국립박물관

도주망[도망령]이 갑진년(1604) 겨울에 말미를 청하여 귀향할 때이다. 내가 금창[소주의 별칭]의 배 안에서 그를 만나 근래에 깨달은 바를 물으니, "역시 집을 찾고 있을 뿐이오."라고 하였다.

내가, "형이 도를 배운 지 여러 해입니다. 집이 어찌 찾아야 하는 것이겠소. 단지 오늘처럼 오 땅에 머문다면, 집이 월 땅에 있는 줄은 알지 못하는 것이오. 이른바 '집에 이르러서야 길을 묻는 일을 멈춘다.'는 것은 맞지 않소."라고 하였다.

정미년(1607) 봄에 두 차례 편지를 써서 내게 서호에서 모이기를 청하면서 말하기를, "형은 이번 모임을 쉽게 여기지 마오. 말년의 형제 사이에 한번 이 기회를 놓친다면 곧 후일의 기약은 알 수 없소."라고 했었다. 그런데 다음 해에 이르러 주망이 끝내 별세하였다. 그 편지 속의 말이 결국 참언이 되고 말았다. 참으로 안타깝다.

명 도망령陶望齡, 〈맹호연등안양성루孟浩然登安陽城樓〉

陶周望以甲辰冬請告歸, 余遇之金閶舟中, 詢其近時所得, 曰"亦尋家耳." 余曰"兄學道有年, 家豈待尋. 第如今日次吳, 不知家在越. 所謂 '到家能問程'[1], 則未耳." 丁未春, 兩度作書, 要余爲西湖之會, 有云"兄勿以此會爲易, 暮年兄弟, 一失此, 便不可知." 蓋至明年而周望竟千古[2]矣. 其書中語, 遂成讖, 良可慨也.

교감

◎ 〈禪〉(『용대별집』 권3 12엽)에 실려 있다.
⊙ '不'은 〈梁〉·〈董〉·〈禪〉에 '豈不'이다.
⊙ '能'은 〈梁〉·〈董〉·〈禪〉에 '罷'이다.

1) '도가능문정到家能問程'은 '도가파문정到家罷問程'으로 풀이하였다. 『景德傳燈錄』 卷23 「襄州奉國淸海禪師」. "師曰, 昔時妄想至今存. 問承古人云, '見月休觀指, 歸家罷問程.'"
2) '천고千古'는 죽음을 달리 이르는 말이다. 『新唐書』 「薛收傳」. "吾與伯褒共軍旅間, 何嘗不驅馳經略, 款曲襟抱, 豈期一朝成千古也."

달관선사가 처음 운간[송강]에 이르렀을 때에, 나는 당시 제생諸生으로서 적경사의 방장에서 법회에 참여하였다.

그런데 3일 뒤에 달관선사가 찾아와 머리를 조아리면서, 나에게 사대선사[혜사]의 「대승지관서」를 익힐 것을 청하기를, "왕정위는 문장에 절묘하였고, 육종백[육수성]은 선리禪理에 심오합니다. 그런데 이 문장과 선리가 결합되어 있으면 쌍미雙美가 되겠지만, 분리되어 있으면 양상兩傷이 될 것입니다. 그래서 도인들이 그대에게 기대하는 바가 큽니다."라고 하였다. 나는 이로부터 비로소 내전內典에 침잠하여 종승宗乘을 참구하였다. 게다가 밀장密藏에게 격려를 받기도 하여 조금은 계합하는 바가 있게 되었다.

뒤에 달관선사가 장안[북경]에 머물 때에 내가 서신을 보내 초대하자, "마상馬上의 군자에겐 불성이 없으니, 행운유수처럼 동서남북으로 다님만 못하네."라고 하였다. 초기初機의 이근利根을 이끌어내어 대법을 이어서 발양시키고자 한 말이었다.

그 이후로 더는 소식을 듣지 못하였는데, 계묘년(1603) 겨울에 큰 옥사의 여파가 달관선사에게까지 미치고 말았다. 그 책을 찾아보았으나 책이 어디에 있는지는 알 수 없다. 나는 이렇게 기록함으로써 족히 달관선사에게 보답할 수 있다고 생각한다. 옛사람이 삼전어三轉語로써 불법의 은혜에 보답했던 데에는 까닭이 있다.

達觀禪師[1)]初至雲間[2)], 余時爲諸生[3)], 與會于積慶[4)]方丈. 越三日,

교감

◎ 〈禪〉(「용대별집」 권3 13엽)에 실려 있다.

觀師過訪, 稽首請余爲思大禪師〈大乘止觀序〉[5], 曰 "王廷尉[6]妙于文章, 陸宗伯[7]深于禪理, 合之雙美, 離之兩傷,[8] 道人于子有厚望耳." 余自此始沉酣內典[9], 參究宗乘[10], 復得密藏[11]激揚, 稍有所契. 後觀師留長安, 余以書招之, 曰 "馬上君子[12]無佛性, 不如雲水東南"[13], 接引初機[14]利根[15], 紹隆大法. 自是不復相聞, 癸卯冬, 大獄波及觀師.[16] 搜其書, 此書不知何在. 余謂此足以報觀師矣. 昔人以三轉語[17]報法乳[18]恩, 有以也.

⊙ '諸'는〈禪〉에 '書'이다.
⊙ '慶'은〈禪〉에 '德'이다.
⊙ '雲水東南'은〈禪〉에 '東南雲水'이다.

1) '달관선사達觀禪師'(1543~1603)는 속성은 심沈, 호는 자백노인紫柏老人이고 오강吳江 사람이다. 법명인 '달관達觀'을 중년 이후에 진가眞可로 개명했다. 17세에 호구虎丘의 혜륜慧輪을 만나 출가하여 20세에 구족계를 받았다. 만력 28년(1600)에 각광세권광세礦稅를 부당하게 거두어 백성들이 곤경에 빠지자 이를 해결하려고 북경에 갔다가 도리어 무함을 받아 하옥되었다. 결국 만력 31년(1603) 12월에 옥사하고 말았다.
2) '운간雲間'은 강소 송강松江의 고호이다.
3) '제생諸生'은 시험을 거쳐 부府, 주州, 현縣에 설치되어 있는 각 학교에서 공부하던 생원을 이른다. 생원에는 증생增生, 부생附生, 늠생廩生, 예생例生 등이 있는데, 이를 아울러 제생이라고 한다. 明 兪汝楫 『禮部志稿』권13 「儀制司職掌」, "明日, 國子監祭酒, 率學官諸生, 上表謝恩."
4) '적경積慶'은 송강에 위치한 사찰 적경사積慶寺이다. 『容臺集』卷7 「重修積慶寺募緣疏」, "江以南, 列刹相望, 未有稱坐化庵者. 惟吾郡積慶寺元壽堂, 祖師之肉身在焉, 是以得名, 自元至今三百餘年矣."
5) '사대선사思大禪師'는 천태종의 제3대 조사로 알려진 남북조 승려 혜사慧思(515~577)이다. 무진인武津人으로 속성은 이씨李氏. 태건 2년(570)에 형산에 들어가 불법을 강하여 남악대사南嶽大師, 남악존자南嶽尊者 등으로 불린다. 『남악사대선사입서원문南嶽思大禪師立誓願文』 1권, 『법화경안락행의法華經安樂行義』 1권, 『대승지관법문大乘止觀法門』 4권 등을 남겼다. '대승지관大乘止觀'은 곧 '대승지관법문大乘止觀法門'의 약칭이다.
6) '왕정위王廷尉'는 왕세정王世貞(1526~1590)을 일컬은 것으로 보인다. '정위廷尉'는 형옥刑獄을 담당하는 대리시경大理寺卿의 별칭이다. 왕세정은 만력 4년(1576) 6월에 남경대리시경南京大理寺卿에 제수된 바 있다.
7) '육종백陸宗伯'은 육수성陸樹聲(1509~1605)으로 자는 여길與吉, 호는 평천平泉, 시호는 문정文定이고 송강인松江人이다. 신종神宗 때 예부상서가 되어 '종백宗伯'으로 불린다.
8) '쌍미雙美'는 한 쌍으로 짝을 이루어 서로 아름답게 만들어줌을 이르고, '양상兩傷'은 한 쌍으로 짝을 이루어 서로 손해를 끼침을 이른다. '4-1-21' 참조.
9) '내전內典'은 불가의 경전을 이른다. '1-3-50' 참조.
10) '종승宗乘'은 종지宗旨이다. 석가의 가르침, 혹은 이에서 비롯된 으뜸의 진리를 이른다. '승乘'은 '대승大乘'이나 '소승小乘'의 '승乘'과 같은 의미로 중생을 이끌어 해탈에 이르게

하는 교법을 이른다.

11) '밀장密藏'은 명말의 승려 도개道開로 달관선사를 흠모하여 제자가 되었다.『밀장개선사유고密藏開禪師遺稿』2권과『밀장선사정제능엄사규약密藏禪師定制楞嚴寺規約』1권 등의 저술을 남겼다. 錢謙益『紫柏尊者別集·附錄』, "後得密藏禪師激揚, 稍有所契."

12) '마상군자馬上君子'는 벼슬하는 관료를 비유한 말이다. 동기창은「방이영구한산도倣李營丘寒山圖」(『용대시집』 권4)라는 시에서 "蓋簪裾馬上君子, 未嘗得余一筆, 而余結念泉石, 薄於宦情, 則得畫道之助."라고 설명한 바 있다.

13) '운수雲水'는 행운유수行雲流水이다. 정처 없이 사방을 돌아다니며 선사를 찾아 불도를 닦음을 이른다. 그런 행각승을 '운수승雲水僧'이라고 한다. '운수동남雲水東南'은 행각승으로서 사방으로 자유롭게 돌아다님을 비유한 말이다.

14) '초기初機'는 처음 배우는 사람, 곧 초학자를 이른다. '기機'는 기근機根이다.『碧巖錄』 권1, "久參上士, 不待言之, 後學初機, 直須究取."

15) '이근利根'은 '상근上根'이라고도 한다. 본래 타고난 바가 민첩하여 깨달음에 쉽게 이르는 상등의 근성을 이르는 불가의 말이다. 둔근鈍根의 상대어이다. '근根'은 기근機根이다. 明 王守仁『傳習錄』卷下, "利根之人, 直從本源上悟入人心."

16) 달관선사가 1600년에 북경에 들어가 백성들의 어려움을 해결하려다가 도리어 자신이 음해를 받은 사건이 있었으므로 이렇게 이른 듯하다.

17) '삼전어三轉語'는 배우는 자를 깨달음으로 인도하는, 선가의 종지를 담은 어구이다. '인因, 근根, 구경究竟'이나 '인因, 행行, 과果' 등의 세 단계로 나뉜 세 마디 어구로 되어 있어 이렇게 이른다. 삼구三句, 삼구계단三句階段이라고도 한다. 여기서는 오대 송나라 승려 호감선사顥鑒禪師의 삼전어三轉語를 이른다. 운문雲門의 문언文偃(864~949)이 선사의 설법을 듣고 감복하여 "후일 선사의 기일에 이 삼전어로 공양하면 족하다."라고 하였다. 宋 智昭『人天眼目』卷2 "僧問巴陵, '如何是提婆宗?' 陵云, '銀盌裏盛雪.' 問, '如何是吹毛劍?' 陵云, '珊瑚枝枝撑著月.' 問, '祖意敎意, 是同是別?' 陵云, '雞寒上機, 鴨寒下水.' 雲門聞此語云, '他日老僧忌辰, 只擧此三轉語, 供養老僧足矣.'"

18) '법유法乳'는 불가에서 '불법佛法'을 이른다. 불법이 중생을 기르는 양식이 됨을 의미한다.『涅槃經』「如來性品」, "飮我法乳, 長養法身."

조효렴이 서국의 천주교를 풀이한 것을 나에게 보여주었다. 그 첫머리에, "이마두[마테오리치]가 나이 50여 세에 '이미 50여 년이 없어 졌다.'라고 했다."는 말이 있다. 이는 불가에서 말하는, "이날이 이 미 지나가니, 목숨도 따라서 줄어드네."라는 것이니, 무상無常의 의 리이다.

그러나 또한 불천不遷의 의리도 있음을 마땅히 알아야 한다. 또한 이장자[이통현]가 말한, "일념 중에 삼세에 응하니, 과거와 미래와 현 재가 따로 없네."도 마땅히 알아야 한다. 우리 유가에도, "하늘의 시 간이 획일하지 않으니, 생과 사의 뿌리가 끊어져 사라지고, 길고 짧 은 차이를 서로 잊으니, 장수와 요절이 동등해진다."라고 하였다. 실 재로 이런 일이 있으니, 우언으로만 풀이할 수는 없다.

이마두利瑪竇, 마테오 리치Matteo Ricci(1552 ~1610) 중국에서 활동하던 이탈리아 출신 예 수회 선교사

曹孝廉¹⁾視余以所演西國天主教, 首言 "利瑪竇²⁾年五十餘, 曰 '已 無五十餘年矣.'" 此佛家所謂 "是日已過, 命亦隨減"³⁾, 無常義耳. 須知更有不遷義⁴⁾在, 又須知李長者⁵⁾所云 "一念三世, 無去來今."⁶⁾ 吾敎中亦云 "六時不齊⁷⁾, 生死根斷, 延促⁸⁾相離, 彭殤⁹⁾等倫." 實有 此事, 不得作寓言解也.

1) '조효렴曹孝廉'은 미상이다. '효렴孝廉'은 거자擧子의 별칭이다.
2) '이마두利瑪竇'는 이탈리아 출신 예수회 선교사 마테오리치Matteo Ricci(1552~1610)의 중국 식 이름이다. 그는 중국에서 『천주실의天主實義』를 출간하였다.
3) 唐 釋道世 『法苑珠林』卷61 「誡勸篇·雜誡部」, "大法句經偈云 … 是日已過, 命則隨減, 如少水魚, 斯有何樂."
4) '불천의不遷義'는 본체의 실상은 변하지 않는다는 진리를 이른다. '3-4-1' 참조.

5) '이장자李長者'는 당대의 선승 이통현李通玄(635~730)이다. '4-4-1' 참조.

6) '거래금去來今'은 과거와 현재와 미래의 삼세를 아울러 일컫는 말이다. 宋 蘇軾 『東坡全集』 卷6 「過永樂文長老已卒」. "三過門間老病死, 一彈指頃去來今."

7) '육시부제六時不齊'는 '4-4-2' 참조.

8) '연촉延促'은 장단長短의 다른 말이다. 본래 노래의 소리가 긴 것과 짧은 것을 아울러 일컫는 말이다. 唐 謝偃 「聽歌賦」(『문원영화』 권78). "短不可續, 長不可去. 延促合度, 舒縱所有."

9) '팽상彭殤'은 오래 삶과 일찍 죽음을 이른다. '팽彭'은 장수로 유명한 팽조彭祖를 이르며, '상殤'은 성년이 되기 전에 요절함을 이른다. 『莊子』 「齊物論」. "莫壽乎殤子, 而彭祖爲夭."

조주[종심]가 이르기를, "여러 사람들은 12시진에 부림을 당하지만, 노승은 12시진을 부린다."라고 하였다. 시간을 아꼈음은 또한 말할 나위가 없다.

송나라 사람 중에, "12시진 중에 자신을 속이지 말라."라고 논한 자[갈필]가 있다. 이는 또한 우리 유가의, "시간에 부려지지 않는다." 는 것과 같다.

教감
◎ 〈禪〉(『용대별집』권3 10엽)에 실려 있다.
⊙ '辰'은 〈梁〉·〈董〉에 '時辰'이고, 〈禪〉에 '時'이다.
⊙ '時'는 〈梁〉·〈董〉·〈禪〉에 없다.

趙州[1]云 "諸人被十二時辰[2]使, 老僧[3]使得十二辰."[4] 惜時又不在言也. 宋人有"十二時中, 莫欺自己"[5]之論, 此亦吾敎中"不爲時使"者.

1) '조주趙州'는 당대의 선승인 종심從諗(778~897)의 별칭으로 속성은 학郝, 시호는 진제대사眞際大師이다. 어려서 출가한 뒤로 남천 보원南泉普願에게 20년을 의지했다. 80세에 주위의 요청으로 조주趙州의 관음원觀音院에 들어가 40년을 지내면서 크게 선풍을 일으켰다고 한다. '구자불성狗子佛性', '지도무난至道無難' 등의 화두를 설하여 인구에 회자되었다.
2) '시진時辰'은 과거에 시간을 헤아리던 단위이다. 하루를 12등분하여 12시진으로 계산하였으므로 1시진은 대략 현재의 단위로 2시간에 해당한다. 여기에 지지地支를 배속하여 자시부터 해시까지 12가지로 호칭하였다.
3) '노승老僧'은 나이 든 화상이 자신을 겸손하게 일컫는 말이다. 淸 吳敬梓 『儒林外史』 제20회, "居士你但放心, 說兇得吉. 你若果有山高水低, 這事都在我老僧身上."
4) 宋 釋普濟 『五燈會元』 卷4 「南泉願禪師法嗣」, "問 '十二時中如何用心?' 師曰 '汝被十二時辰使, 老僧使得十二時.'"
5) 남송의 갈필葛邲(1135~1200)의 말이다. 『宋史』 卷385 「葛邲傳」, "邲曰 '崇大體而簡細務, 吾不爲也.' 嘗曰 '十二時中, 莫欺自己.' 其實踐如此."

"제석 그물에 겹겹이 매달린 구슬이 무수한 세계를 두루 비추는데, 모두가 당념當念 중에 있다는 두 마디가 진실하구나.『화엄』의 논의에서 분명히 거론하였듯이, 53명의 선지식을 참방參訪하는 것은 사람을 둔하게 만들 뿐이네."는 내가『화엄경합론』을 읽고 읊은 게송이다.

'당념'이라는 두 글자는 곧 영가[현각]가 말한, "당처當處에서 벗어나지 않고 늘 담연湛然하게 있으니, 찾으려 하면 곧 네가 찾아볼 수 없다는 것을 알게 될 뿐이네."라는 경계이다. 모름지기 한번 당면해보아야 비로소 깨닫게 된다.

 교감

◎『용대시집』(권4 21엽)에「讀華嚴合論偈」라는 제목으로 실려 있고, '當念 … 始得'은 소자쌍행으로 되어 있다.

◎ '重'은 〈禪〉에 '明'이다.

◎ '上'은 〈梁〉·〈讀華嚴合論偈〉에 '主'이다.

◎ '此余讀華嚴合論偈也'는 〈禪〉에 없다.

◎ '處'는 〈梁〉·〈董〉·〈讀華嚴合論偈〉에 '念'이다.

"帝網¹⁾重珠徧刹塵²⁾, 都來當念兩言眞.《華嚴》論上分明擧, 五十三參³⁾鈍置人."⁴⁾ 此余讀《華嚴合論》⁵⁾偈也. '當念'二字, 卽永嘉⁶⁾所云 "不離當處常湛然, 覓卽知君不可見."⁷⁾ 須覿面⁸⁾一回, 始得.

1) '제망帝網'은 제석帝釋이 거하는 도리천궁忉利天宮의 위에 덮여 있는 주망珠網이다. 이 그물 위에는 무수한 보주寶珠가 겹겹이 매달려 화려한 빛을 낸다고 한다. 金昌翕『三淵集』卷34「日錄·庚子二月十九日」, "華嚴所謂重重帝網, 珠交互現. 影有億千萬變態. 以此喩無礙法界."

2) '찰진찰진刹塵'은 '진찰진찰刹'이라고도 하며 티끌처럼 무수히 많은 세계, 또는 세계 곳곳을 이른다. '찰刹'은 범어로 국토國土를 일컫는 말이다.『華嚴經』「世主妙嚴品」, "淸淨慈門刹塵數. 共生如來一妙相."

3) '오십삼참五十三參'은 선재동자善財童子가 문수보살文殊菩薩의 지적에 따라 53명의 선지식을 만나 불법을 물었던 고사를 이른다. '참參'은 '참방參訪'이다.『華嚴經』「入法界品」참조.

4) 이 게송은『용대시집』(권4)에「독화엄합론게讀華嚴合論偈」라는 제목으로 실려 있다. '重珠'는 '明珠'로, '論上'은 '論主'로 되어 있고, "當念二字, 卽永嘉所云 '不離當念常湛然, 覓卽知君不可見.' 須覿面一回始得.'이란 주석이 달려 있다.

5) '화엄합론華嚴合論'은『대방광불화엄경합론大方廣佛華嚴經合論』이다. 당 이통현李通玄(635

~730)의 『신화엄경론新華嚴經論』 40권을 토대로 대중 연간(847~859)에 개원사開元寺 승려 지녕志寧이 경經과 논論을 정리하여 '대방광불신화엄경합론'이란 제목을 붙였다. 모두 120권이다.

6) '영가永嘉'는 당나라 선승 현각玄覺이다. '4-4-1' 참조.

7) 영가永嘉의 「증도가證道歌」이다.

8) '적면覿面'은 대면하여 본다는 뜻이다. 淸 紀昀 『閱微草堂筆記』 卷4 「灤陽消夏錄四」, "羣鬼啾啾, 漸逼近, 比及覿面, 皆悚然辟易."

"흙, 물, 불, 바람의 사대가 화합하여 임시로 내 몸을 낳았다. 사대가 각기 흩어지면 망신妄身이 마땅히 어디에 있는 것인가?"라는 것이 『원각경』의 요체가 되는 말이다.

그러나 망상妄相을 벗어나면 진성도 없는 것이니, 진성은 말단의 망상을 포함하고 있으며 망상은 근원의 진성에 통하여 있다. 머리를 베어내고 살리기를 구할 수 있는 곳은 있지 않다.

"地水火風, 四大[1]和合, 假生我身. 四大各離, 妄身當在何處?"[2] 此圓覺喫緊語. 然離妄無眞, 眞該妄末, 妄徹眞原.[3] 斬頭覓活[4], 無有是處.

 교감

◎〈禪〉(「용대별집」 권3)에 없다.
◉ '末'은 〈董〉에 '末'이다.

1) '사대四大'는 불가에서 만물을 구성하는 땅[地], 물[水], 불[火], 바람[風]의 네 가지 요소를 일컫는 말이다. '1-4-21' 참조.
2) 『圓覺經』「普眼章」. "我今此身, 四大和合. 所謂髮毛爪齒, 皮肉筋骨, 髓腦垢色, 皆歸於地. 唾涕膿血, 津液涎沫, 痰淚精氣, 大小便利, 皆歸於水. 暖氣歸火, 動轉歸風. 四大各離, 今者妄身, 當在何處. 卽知此身, 畢竟無體. 和合爲相, 實同幻化."
3) 唐 法藏「華嚴一乘敎義分齊章」. "眞該妄末, 妄徹眞源, 性相融通, 無障無碍."
4) 宋 釋普濟『五燈會元』卷6「夾山會禪師法嗣 · 澧州洛浦山元安禪師」. "若道這箇是, 卽頭上安頭; 若道不是, 卽斬頭求活."

방거사[방온]는 집안에 있던 재산 백만금을 모두 상강에 던지고서, "다른 사람들에게 누를 끼치지 않을 것이다."라고 하였다. 내가 게송을 짓기를, "집안의 재산 백만금을 상강에 던지기를, 태화산 자락에서 돌멩이를 뿌리듯이 하네. 이것이 배우는 사람에게 진정한 본보기가 되니, 규각 안의 자녀들이 느긋하게 여유로워진다네."라고 하였다.

옛 고승이 이르기를, "규각 안의 물건을 버리지 못함이 곧 선禪의 병이다."라고 하였다. 규각 안의 물건은 곧 깨달음의 흔적이니, 안자[안회]가 얻었던 하나의 선善이 그것이다. 정성껏 마음에 두어 지키고자 하면 곧 마음을 가로막는 물건이 되니, 배우는 자가 죽이고 살리기를 못하게 하는 부분이다.

영명선사[연수]가 4구의 요간料簡에서, "선을 닦고 정토를 닦았다."거나 "선을 닦지 않고 정토를 닦지 않았다."고 운운한 것은, 모두 사람들에게 서방정토를 닦아서 이로써 왕생의 증서를 만들기를 권면한 것이다.

그러나 정토를 닦을 때에 모두들 망상妄想의 문을 통해 들어가기 때문에, 생각이 단절되어 의미가 또렷해지는 곳에 이르면 물러서지 않을 수 없게 된다. 그러므로 의성疑城을 설정하여 거하게 하는 것이다.

오직 종지와 설법에 모두 통달하고 수행과 이해가 서로 응하는 자라야, 조사祖師[달마]의 마음으로 안양정토에 들어가는 데에 지장이

원 조맹부趙孟頫, 〈달마상達摩像〉, 대만 고궁박물원

없다. 지자대사[지의]와 영명 수[영명선사 연수]는 모두 이에 우뚝한 자들이다.

龐居士[1]有家貲百萬, 皆以擲之湘流, 曰 "無累他人也." 余有偈曰 "家貲百萬擲湘流, 太華山[2]邊撒石頭. 箇是學人眞牓樣[3], 閨中兒女漫悠悠."[4] 古德[5]謂 "閨閤中物捨不得, 卽是禪病[6]." 閨閤中物, 卽是悟迹[7], 如顏子之得一善[8]是也. 拳拳服膺, 便是碍膺之物, 學人死活不得處[9]. 永明禪師[10]料簡四句[11]謂 "有禪有淨土", "無禪無淨土"[12]云云, 皆勸人脩西方作往生公據[13]也. 然脩淨土, 皆以妄想爲入門. 至于心路[14]斷處, 義味嚼然, 則不能不退轉[15], 故有疑城[16]以居之. 唯宗說俱通[17], 行解相應[18]者, 不妨以祖師心[19]投安養土[20]. 如智者大師[21]、永明壽[22], 皆其卓然者也.

1) '방거사龐居士'는 당의 승려 방온龐蘊(?~808)으로 자는 도현道玄이고 형양인衡陽人이다.
2) '태화산太華山'은 중국 5악 중 서악에 해당하는 화산華山의 별칭이다.
3) '방양牓樣'은 전범이다. 宋 賾藏 『古尊宿語錄』 卷10. "師云, 且與後人作牓樣."
4) 이 게송은 『용대시집』(권4)에 「독한산자시만제십이절讀寒山子詩漫題十二絶」이라는 제목의 여덟 번째 수로 실려 있다. '撒'은 '撤'로 '牓'은 '榜'으로 '閨中'은 '深閨'로 되어 있다.
5) '고덕古德'은 덕이 높은 옛 고승高僧에 대한 존칭으로 고불古佛이라고도 한다. 『景德傳燈錄』 卷28. "先賢古德, 碩學高人, 博達古今, 洞明敎網."
6) '선병禪病'은 참선을 방해하는 일체의 망념, 또는 망상妄想이나 망견妄見 등 참선이 바르지 못하여 생기는 각종의 병을 이른다. 『圓覺經』 「普覺菩薩章」 "大悲世尊. 快說禪病, 令諸大衆得未曾有, 心意蕩然, 獲大安隱."
7) '오적悟迹'은 깨달음의 흔적을 이른다. 깨달음은 흔적도 지우고 지운 흔적마저 지워야 진정한 공空에 이를 수 있다고 한다.
8) 『中庸』 "子曰 '回之爲人也, 擇乎中庸, 得一善, 則拳拳服膺而弗失之矣.'"
9) 宋 錢世昭 『錢氏私誌』(『설부』 권45하). "昔有問師 '佛法在甚麼處?' 師云 '在行住坐臥處, 著衣喫飯處, 屙屎刺撒處, 沒理沒會處, 死活不得處.'"
10) '영명선사永明禪師'는 당말 오대의 승려 연수延壽이다. '4-4-6' 참조.
11) '요간사구料簡四句'는 사료간四料簡을 이른다. 이끌어 깨달음에 이르게 하는 설법의 하나로 임제종의 조사 의현義玄(?~867)이 처음 제시하였다. 진여와 실상의 존재를 탈인불탈경奪人不奪境, 탈경불탈인奪境不奪人, 인경구탈人境俱奪, 인경구불탈人境俱不奪 등 네 가지

교감

◎ '龐居士 … 不得處'는 〈禪〉(『용대별집』 권3 15엽 좌)에 실려 있고, '永明禪 … 然者也'는 〈禪〉(『용대별집』 권3 15엽 우)에 별개의 절로 실려 있다.

◎ '閣'은 〈禪〉에 '閤'이다.

◎ '閨閤中物'은 〈梁〉·〈董〉에 '閨閤中物捨得'이고, 〈禪〉에 '閨閤中物捨得'이다.

◎ '碍'는 〈禪〉에 '礙'이다.

◎ '勸'은 〈禪〉에 '勤'이다.

◎ '嚼'은 〈禪〉에 '嚼'이다.

◎ '投'는 〈禪〉에 '收'이다.

범주로 나누어 설명하여 사료간이라 한다. '요간料簡'은 분별한다는 뜻으로 요간料揀, 양견量見 등으로 불린다.

12) 영명선사 연수의 「사료간」은 다음과 같다. "有禪有淨土, 猶如戴角虎, 現世爲人師, 來生作佛祖." "無禪有淨土, 萬修萬人去, 但得見彌陀, 何愁不開悟." "有禪無淨土, 十人九蹉路, 陰境若現前, 瞥爾隨他去." "無禪無淨土, 鐵牀幷銅柱, 萬劫與千生, 沒個人依怙."

13) '공거公據'는 증명하는 문서이다. 소식이 일찍이 아미타불의 화상 한 축을 지니고 다니면서 '이것이 나의 왕생공거往生公據이다'라고 했다고 한다. 淸 彭際淸 『西方公據』 「敍」, "公據之名, 本東坡居士. 東坡南行, 以阿彌陀佛畫像自隨, 日'此軾往生公據也.'"

14) '심로心路'는 마음이다. 마음으로 극락에 이르는 길을 닦으므로 이렇게 이른다. 宋 慧開 『禪宗無門關』, "參禪須透祖師關, 妙悟要窮心路絕. 祖關不透, 心路不絕, 盡是依草附木精靈."

15) '퇴전退轉'은 퇴타退墮, 또는 퇴실退失이라고 한다. 오래 수행하여 얻은 자리를 잃고 그 아랫자리로 떨어짐을 이른다. 『法華經』 「序品」, "菩薩摩訶薩八萬人, 皆於阿耨多羅三藐三菩提, 不退轉."

16) '의성疑城'은 아미타불의 본원을 의심하면서 정토의 행을 닦은 이가 왕생하여 머문다는 서방정토의 변지邊地이다. 태궁胎宮이라고도 한다.

17) '종설구통宗說俱通'은 종宗과 설說에 모두 통달함을 이른다. 불법의 종지에 통달함이 종통宗通이고, 대중을 만나 설법하고 교화함에 통달함이 설통說通이다. 행해상응行解相應과 의미가 같다.

18) '행해상응行解相應'은 행해구족解行具足이다. 실천과 이해를 겸하여 서로 모순되지 않고 일치함을 이른다. '행行'은 불법을 실천궁행하는 수행修行이고, '해解'는 불법을 이해하는 지해智解이다.

19) '조사심祖師心'은 선종의 조사인 달마達摩(?~535)가 심심상인心心相印으로 전한 불법을 이른다.

20) '안양토安養土'는 안심安心하고 양신養身할 수 있다는 서방 극락세계의 이칭이다.

21) '지자대사智者大師'는 수隋의 승려 지의智顗(538~597)이다. 절강의 천태산天台山에서 설법하여 천태종天台宗을 일으켰다고 한다. 형주荊州 화용인華容人으로 속성은 진陳, 자는 덕안德安이다. 지자대사智者大師, 또는 천태대사天台大師로 불린다.

22) '영명 수永明壽'는 당말 오대의 영명선사永明禪師 연수延壽이다. '4-4-6' 참조.

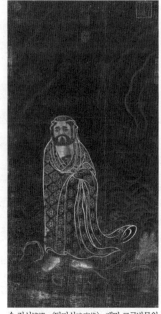

송 전선錢選, 〈달마상達摩像〉, 대만 고궁박물원

여러 선사의 육도만행이 여러 성인보다는 높지 못하지만, 그 심지
만큼은 부처와 다름이 없다. 그러므로, "온 대지가 단지 그 사람의
일척안 안에 있을 뿐이다."라고 한다.

또, "우리의 이 종문宗門에서는 오직 견지見地만을 논하지 공행功行
을 논하지 않는다."라고 한다. 이는 이른바, "한번 뛰어 곧장 여래의
지위로 들어간다."라는 것이다.

그러나 보현보살의 행원과 비로자나불의 법성은 발과 눈을 모두
갖추어야 원만히 닦이게 된다. 수행[발]과 깨달음[눈]을 두 가지 공안
으로 삼을 수는 없다.

◎ 〈禪〉(『용대별집』 권3 15엽)에 실려 있다.
⊙ '高'는 〈禪〉에 '齊'이다.
⊙ '只'는 〈梁〉·〈董〉·〈禪〉에 '是'이다.

諸禪師六度萬行[1], 未高于諸聖, 唯心地與佛不殊. 故曰 "盡大地,
只當人一隻眼."[2] 又曰 "吾此門中, 唯論見地, 不論功行.[3]" 所謂
"一超直入如來地"[4]也. 然普賢行願[5], 毘盧法性, 足目皆具, 是爲圓
修, 不得以修與悟作兩重案也.

1) '육도만행六度萬行'은 육도六度를 실천하는 만 가지 일을 이른다. '육도六度'는 사람으로
하여금 현실의 번뇌를 벗어나 피안에 이르게 하는 여섯 가지 법문으로 육바라밀六波羅
蜜이라고도 한다. 곧 보시布施, 지계持戒, 인욕忍辱, 정진精進, 선정禪定, 지혜智慧이다. '만
행萬行'은 육바라밀을 실천하는 구체적 방법으로 그 종류가 헤아릴 수 없이 많아 이렇
게 이른다.
2) 당의 승려 설봉 의존雪峰義存(822~908)이 제시한 선가 공안의 하나이다. '일척안一隻眼'
은 범부의 육안肉眼과 달리 진실한 정견을 갖춘 혜안慧眼이다. 이를 갖추면 시방 세계
를 앉아서 판단할 수 있다고 한다. 明 林弘衍『雪峰義存禪師語錄』卷上, "師垂語云 '盡
大地是沙門一隻眼, 汝等諸人向什麼處屙?'"『碧巖錄』제8칙, "具一隻眼, 可以坐斷十
方, 壁立千仞."
3) '공행功行'은 수행하는 공부이다. 唐 呂岩「五言」"二十四神淸, 三千功行成."
4) '일초직입여래지一超直入如來地'는 여러 가지 수행 절차를 거치지 않고 심법을 깨우쳐

곧장 여래 지위에 들어가는 돈오頓悟의 경지를 이른다. '2-2-41' 참조.

5) 보현보살의 열 가지 행원行願을 이른다. 『화엄경』의 「보현행원품」에 보인다. '행원行願'
 은 수행修行과 서원誓願이다. 이 둘은 새의 두 날개와 같아서 둘을 겸하지 못하면 피안
 에 이를 수 없다고 한다.

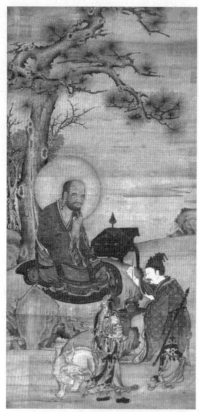

송 작자미상, 〈불상佛像〉, 대만 고궁박물원

『금강경』에서 네 가지 무상無相을 말했는데, 단지 아상만 비우면 인상, 물상, 수상이 모두 사라진다.

『영가집』에서 세 가지 요간料揀을 말했는데, 단지 법신에만 통하면 반야와 해탈이 모두 진실하게 된다.

『화엄경』에서 여섯 가지 상의相義를 말했는데, 단지 진여의 총상만 알면 총상, 별상, 동상, 이상, 성상, 괴상이 모두 융통하게 된다.

조계[혜능]의 네 가지 지혜에서 단지 대원경지만 깨달으면 평등성지, 묘관찰지, 성소작지로 모두 옮겨가게 된다.

맹자가 말한 교巧와 역力, 임제[의현]가 말한 조照와 용用이 어찌 두 가지이겠는가.

《金剛經》四無相[1], 但我相[2]空, 則人物壽相[3]皆盡矣. 《永嘉集》三料揀, 但法身[4]徹, 則般若解脫皆眞矣. 《華嚴》六相義[5], 但知眞如摠相, 則總別同異成壞皆融矣. 曹溪[6]四智[7], 但悟大圓鏡智[8], 則平等觀察所作智皆轉矣. 孟子之言巧力[9], 臨濟[10]之言照用[11], 豈有二哉.

1) '사무상四無相'은 네 가지의 무상無相이다. '무상'은 유상인식有相認識으로 집착하여 생겨난 상相을 제거한 상태를 이른다. 『금강경』에서 "수보리야, 만약 보살이 아상, 인상, 중생상, 수자상이 있으면 곧 보살이 아니니라.[須菩提, 若菩薩有我相, 人相, 衆生相, 壽者相, 卽非菩薩.]" 하여 중생의 심신에 얽매여 있는 네 가지의 상[四相]을 말했다.
2) '아상我相'은 심신의 안에 실제의 나[我]가 존재하고 밖에 나의 소유[我所]가 존재한다고 여기는 집착, 또는 잘못 깨달은 것을 실제의 나[我]로 여기는 집착을 이른다. 이것이 번뇌의 근원이 된다고 한다.
3) '인물수상人物壽相'은 인상人相, 중생상衆生相, 수자상壽者相을 이른다. '물物'은 물상物相 곧 중생상이다.
4) '법신法身'은 부처의 진여실상을 이른다. 법불法佛, 이불理佛, 법신불法身佛 등으로 불린다.

교감

◎ 〈禪〉(『용대별집』권3 4엽)에 실려 있다.
◉ '物'은 〈梁〉·〈禪〉에 '法'이다.
◉ '摠'은 〈梁〉·〈董〉·〈禪〉에 '總'이다.
◉ '智'는 〈禪〉에 없다.

5) '육상의六相義'는 만유의 사물에 갖추어져 있는 여섯 가지의 상을 이른다. 총상總相, 별상別相, 동상同相, 이상異相, 성상成相, 괴상壞相이다. 『華嚴一乘敎義分齊章』卷四.

6) '조계曹溪'는 조계의 보림사寶林寺에서 설법한 육조 혜능慧能을 이른다. 이후 남종선의 별칭이 되었다. 唐 柳宗元 『柳河東集』卷6「曹溪第六祖賜諡大鑒禪師碑」, "凡言禪, 皆本曹溪."

7) '사지四智'는 유루有漏의 제8식, 제7식, 제6식과 앞의 다섯 가지 식識이 전변하여 이루어진 네 가지 무루無漏의 지혜를 이른다. 곧 대원경지大圓鏡智, 평등성지平等性智, 묘관찰지妙觀察智, 성소작지成所作智.

8) '대원경지大圓鏡智'는 유루의 제8식에서 얻은 무루의 지혜를 이른다. 삼라만상을 큰 거울에 비추어 보는 것처럼 원만하고 분명한 지혜이다.

9) '교력巧力'은 기교와 힘이다. 『孟子』「萬章下」, "智譬則巧也, 聖譬則力也. 由射於百步之外也, 其至爾力也, 其中非爾力也."

10) '임제臨濟'는 임제종의 개조인 당의 의현義玄(?~867)을 이른다. 조주曹州 남화인南華人으로 속성은 형邢이다.

11) '조용照用'은 조照와 용用이다. 조照는 객체에 대한 인식 작용이고, 용用은 주체에 대한 인식 작용이다. 이를 네 가지로 나누어 설하므로 '사조용四照用'이라 한다. 선조후용先照後用, 선용후조先用後照, 조용동시照用同時, 조용부동시照用不同時이다. 『五燈會元』卷11 「黃檗運禪師法嗣·鎭州臨濟義玄禪師」 참조.

송 양해梁楷, 〈육조파경도六祖破經圖〉

부록

畫禪室隨筆

동기창과 『화선실수필』[1]

1) 본 해제는 필자의 「조선후기 동기 창董其昌 서화 저작과 이론의 수용에 관한 고찰」(『한문학논집』 44권, 근 역한문학회, 2016)을 수정 보완하여 작성한 것이다.

1.

동기창은 명말 최고의 문인 예술가이자 비평가라는 평가를 받았던 인물이다. 문학·예술과 선禪을 결합한 새로운 비평적 안목을 제시하여, 창작과 비평의 경지가 새로운 지점으로 나아갈 수 있게 만든 결과다.

고하라 히로노부古原宏伸는 "서화를 화선실이 개당설법開堂說法한 이후로 해내가 흡연翕然하게 그를 뒤따른다. 이에 심주·당인과 문징명·축윤명의 부류가 마침내 옹색해져서, 지금까지 이들에게 찾아가 법을 묻는 자가 없다."[2]라는 방훈의 말을 인용하면서, 중국의 경우에 18세기 이후로 회화 이론이 동기창의 이론을 넘어서지 못하여, 그의 회화 이론이 당시에 유일한 회화 이론으로서의 위상을 획득하였다고 분석하였다.[3] 동기창 이후로 중국 화단이 동기창에게 경도되어 그가 정립한 회화 이론이 상당히 큰 비중으로 수용되었음을 지적한 것이다.

그의 일상은 역대 서화 진적을 두루 열람하고 이를 베끼어 방작하는 과정을 지속적으로 반복하는 것이었다.[4] 임모하여 본떠보지 않은 글씨가 없다고 말했을 정도다.[5] 이렇게 해서 마침내 옛 법을 집성하고 이를 자신의 방식으로 재해석하여 새롭게 일변시키는 창조적 변형으로 나아갔다.

〈동기창자화상董其昌自畫像〉(80세, 1634년 작)

2) 方薰, 『山靜居畫論』, "書畫自畫禪室開堂說法以來, 海內翕然從之. 沈·唐·文·祝之流逶塞, 至今無有過而問津者."

3) 古原宏伸(1994), 「論後世對中董其昌的評價」, 『新美術』 61면.

4) 董其昌, 『容臺文集』 卷5, 「墨禪軒說」.

5) 董其昌, 『畫禪室隨筆』 卷1, "吾書無所不臨仿."

또한 선가禪家의 종파 이론을 빌려서 역대 회화 유파를 남종과 북종으로 양분하였다. 이 종파 이론을 토대로 북종화와 남종화의 개념이 만들어지기 시작했는데, 특별히 남종화에 문인의 지적 창조물이라는 가치를 부여하여, 문인회화의 위상이 한층 격상되었다. 회화 비평이 이로 인해 이전과 다른 새로운 양상으로 진전되었다. 중국의 서화 역사가 동기창 이전과 이후로 나뉜다는 평을 듣는 이유가 여기에 있다. 이는 서화 비평사에 있어서 그의 업적으로 특기할 만한 것이다.

〈동기창모년상董其昌暮年像〉(자이열재서화록
自怡悅齋書畫錄 권12)

그의 예술적 성취는 이미 당대로부터 오랜 동안 한국과 일본을 비롯한 동아시아 지역에 전파되어 커다란 반향을 일으켰다. 조선에는 그의 존재가 이미 17세기 초반에 알려졌다. 이후 그의 서화를 학습하는 사람들이 꾸준하게 증가하였고 문인지식인들의 서화 담론에서도 그의 서화와 이론이 중요하게 다루어졌다.

동기창은 강소성의 화정華亭 사람이다. 1555년에 태어나 1636년에 세상을 떠났다. 자는 현재玄宰이고, 호는 사백思白·향광거사香光居士이고, 시호는 문민文敏이다. 1589년 진사시에 합격하여 출사한 뒤로 여러 관직을 거쳐 남경예부상서에 이르렀다. 일찍이 가흥의 대수장가 항원변項元汴(1525~1590)의 집에서 가정교사의 역할을 맡았던 적이 있다. 이를 계기로 그곳의 수많은 서화 진적을 열람할 수 있었다고 한다. 결국 이때의 경험은 그가 그림과 글씨로써 대가의 지위를 얻는 데에 커다란 토대가 되었을 것이다. 저술로는 『화선실수필』, 『화안』, 『화지』, 『용대문집』, 『용대시집』, 『용대별집』, 『희홍당법첩』 등을 남겼다. 또한 사관으로서 만력, 태창, 천계 세 왕조의 실록 편찬에 참여하였다.

<center>2.</center>

현재 전해지는『화선실수필』의 주요한 판본은 아래의 4종이다.

ⓐ 강희 17년(1678) 각본刻本 : 왕여록汪汝祿이 서문을 붙였으며, 건륭
18년(1753)에 중각하였다.

ⓑ 강희 59년(1720) 대괴당각본大魁堂刻本 : 방공건方拱乾과 양목경梁穆敬
이 서문을 붙였다. 첫머리에 '양개정 선생 감정梁改亭先生鑑定'이
라는 말이 기록되어 있다.

ⓒ 건륭 33년(1768) 희홍당각본戱鴻堂刻本 : 동기창 5세손·동소민董紹敏
이 간행하였다. 동방달董邦達이 서문을 붙였다.

ⓓ 건륭 43년(1778) 사고전서본四庫全書本 : 기윤紀昀, 육석웅陸錫熊, 손
사의孫士毅가 제요提要를 작성하였다.

황붕黃朋은 이를 비교하여 분석하면서,[6] 모든 판본이 ⓐ와 ⓑ를
벗어나지 않고, 둘 사이에도 사소한 차이를 제외하면 의미를 둘 만
한 큰 차이가 없다는 점을 근거로, 모든 판본이 동일한 조본祖本에
서 나왔을 것이라고 추론하였다. 그는 아울러 희홍당본戱鴻堂本은 양
서본梁序本과 계열이 같고, 사고전서본四庫全書本은 왕서본汪序本과 계
열이 같다고 보았다.

여러 기록에서 이『화선실수필』을 동기창의 저술로 소개하고 있지
만, 이것이 동기창 자신이 집록하였음을 의미하는 말은 아닐 것이다.
간행본에서 확인되고 있는 몇 가지 불완전한 부분들이 그가 직접 관
여하여 집록하지 않았을 것이라는 짐작을 하게 한다. 이런 이유로
『사고전서총목제요』에는 동기창이 서화에 적어 넣었던 제발 등을 후

6) 黃朋(2001),「關於『畵禪室隨筆』編
者的考訂」,『東南文化』149호.

인이 편차하여 책을 완성하였다고 언급하였다. 이 문제와 관련하여 여러 판본에 대한 연구를 진행한 황붕은, 동기창의『용대집』이 금서가 된 이후에 양보楊補(1598~1658)가 동기창의 문집과 각종 서화 진적에 실린 서화 어록을 집록하여『화선실수필』을 완성하였음이 정황상으로 분명하다고 주장하였다. 다만 그의 집록이 엄밀하게 이루어지지 않아 많은 오류가 발생하게 되었다고 보았다.[7] 양보는 자가 무보無補이고 호가 고농古農으로 명말 청초의 문인이다.

7) 黃朋(2001), 「關於『畫禪室隨筆』編者的考訂」, 『東南文化』 149호

그런데 이때 권별로 별개의 과정을 거쳐 집록이 이루어진 뒤에 나중에 하나로 묶여『화선실수필』이 완성되었을 수도 있다. 예컨대 사고전서본의 경우에 '철鐵'자와 '운韻'자가, 권1에는 '鐵'과 '韻'으로 되어 있으나, 권2에는 '鉄'과 '韵'으로 되어 있어 서로 차이를 보인다. 서로 다른 본이 하나로 묶여졌을 가능성을 보여준다.

동기창의 서화 담론은 그의 저술과 서화 제발 등에 기록되어 전해지고 있다. 그 가운데 특히 서화 진적에 적어 넣은 제발 형식의 글들은 서화를 담론하는 소통의 도구로서 유용하게 활용되었다. 이런 까닭에 명대에 이르러 서화 제발을 묶어 저술로 엮어내는 일은 시대의 조류로서 널리 유행하였고 풍성한 결과물을 만들어내었거니와,『화선실수필』은 이렇게 만들어진 여러 저술들 속에서 단연 독보적인 지위를 획득하였다.

3.

동기창의 서화는 다른 저술에 비해 상당히 이른 시기에 우리나라에 전해졌다. 17세기 초반에 이미 그의 서화가 조선에 전해진 정황들

이 확인된다.

가장 먼저 '고씨화보'로 일컬어지는 『역대명공화보』를 언급할 수 있다. 1603년 간행된 『역대명공화보』에 동기창의 산수화 한 폭과 기승한祁承爜이 기록한 발문이 실려 있다.[8] 이 책의 출판에 관여한 주지번이 1606년에 사신으로 조선에 오면서 이를 가져왔을 가능성이 있다.[9] 그렇지 않더라도 1608년에 사신으로 북경에 간 이호민(1553~1634)이 옥하관에서 이 화보를 실견하였다. 당시에 거간들이 조선 사신에게 구매를 권유하는 품목에 이 화보가 포함되어 있었다. 이호민은 아쉽게 여웃돈이 없어 화보 안의 기록만 메모 형식으로 적어왔다.[10] 그렇다면 누군가의 손을 통해 이 시기에 조선으로 유입되었을 가능성이 없지 않다.

유숙(1564~1636)이 창작한 「제고화첩」이라는 107수의 연작시도 주목된다.[11] 『역대명공화보』에 실린 107폭의 그림을 감상한 뒤에 그림마다 제시를 남긴 것이다. 여기에 "화첩이 모두 4권이다. 어우 숙부가 먼저 시를 적었고 녹문, 창주, 학곡, 해봉, 구강, 남용이 번갈아 화운했다."라는 주가 달려 있다.[12] 유숙의 문집에서 「제고화첩」은 무신년(1608) 가을에 창작한 시의 앞쪽에 실려 있다.[13] 이수광(1563~1628)이 1614년에 완성한 『지봉유설』에도 이 화보에 대한 언급이 보인다.[14]

이로써 동기창의 서화와 인물 정보가 아무리 늦어도 1614년 이전에 이미 조선에 알려졌음을 알 수 있다. 17세기 초반은 여러 경로를 통해 그의 존재를 알아가던 시기였다.

동기창과 조선 지식인의 만남은 이로부터 10년이 더 흐른 뒤에 권엽權曄에 의해서 이루어진다. 권엽은 광해군 7년(1615)의 알성시에서

8) 顧炳, 『歷代名公畵譜』, 「董其昌」.

9) 진준현(1999), 「인조 숙종 연간의 대중국 회화교섭」, 『강좌미술사』 12권, 한국불교미술사학회, 171~172면.

10) 李好敏, 『五峯集』 卷8, 「畵譜訣跋」.
11) 柳潚, 『醉吃集』 卷1, 「題古畵帖」.
12) 이들은 유몽인柳夢寅, 홍경신洪慶臣, 차운로車雲輅, 홍서봉洪瑞鳳, 홍명원洪命元, 변응벽邊應壁, 김주金輳이다.
13) 柳潚, 『醉吃集』 卷1, 「戊申秋泛舟遊安昌江上奉贈成察訪僖耆」.
14) 李睟光, 『芝峰類說』 卷18, 「技藝部-畵」.

명 동기창董其昌, 〈산수화〉(역대명공화보)

갑과 장원으로 합격한 인물이다. 초기의 기록에는 본명 권계權瞖로 소개되어 있다. 성절사 겸 동지사의 정사로서 1624년 겨울에 북경에 간 권엽은 예부에서 좌시랑으로 근무하던 동기창을 만나 '현구전사정玄龜篆沙亭'이라는 편액의 글씨를 부탁하였다.[15] 확인할 수 있는 가장 이른 시기에 조선에 전해진 서화 진적에 해당한다.

한정희(1992)는 "내가 17세(1572)부터 글씨를 배워 이제 72세(1627)가 되었다. −중략− 예부에 있을 때에 고려의 진공사가 내가 당상에 있다는 사실을 물어서 알고는 기이한 일이라고 하였다. 아마도 나의 필적이 역시 저들에게 전해진 듯하다."[16]라는 동기창의 술회를 소개한 바 있다. 아마도 조선 사신이 동기창의 서화에 대해서는 이미 들은 바가 있었다는 말로 이해된다. 동기창은 1624년에 예부시랑이 되어 북경에 머물렀고 1625년 정월에 남경예부상서에 제수되어 남경으로 내려갔다.[17] 예부에서 조선 사신을 만난 때는 1624년이 된다. 이는 권엽이 동기창을 만난 때와 일치한다. 권엽은 1624년 10월 22일부터 이듬해 2월 말까지 북경에 체류하였다. 동기창이 언급한 인물은 권엽일 가능성이 크다.

권엽은 동기창에게 편액 외에도 자신의 시집에 제목을 써줄 것도 부탁하였다. 권엽은 금강산 유람 후에 시집을 엮고서 가장 먼저 외삼촌 이호민에게 제시와 서문을 부탁하였다.[18] 그리고 유근, 이정귀, 신흠 등 여러 문사들에게 차운하는 시를 부탁하였다.[19] 이후 이 시집을 지니고 북경에 가서 동기창에게 '봉호보타蓬壺寶唾'라는 제목을 써줄 것을 청한 것이었다.[20] 권엽은 귀국 후에 다시 이 시집을 들고 장유와 김상헌을 찾아가서 차운하는 시를 부탁하였다.[21]

15) 南九萬, 『藥泉集』 卷26, 「玄龜篆沙亭記」.

16) 董其昌, 『容臺別集』 卷4, 「書品(一)」. 한정희(1992), 「동기창과 조선 후기 화단」, 『미술사학연구』, 193권, 한국미술사학회. 6면 참조.

17) 洪翼漢, 『朝天航海錄』 卷2, 乙丑春王正月二十四日, "禮部左侍郎董其昌轉拜南禮部尙書."

18) 李好閔, 『五峯集』 卷3, 「題權甥遊金剛錄後」.
19) 申欽, 『象村稿』 卷11, 「題權啓遊山帖 次五峯西坰月沙韻」.

20) 南九萬, 『藥泉集』 卷2, 「感題外祖龜沙權公蓬壺寶唾卷幷序」.
21) 金尙憲, 『淸陰集』 卷8, 「題權僉知啓楓嶽錄」.

권엽이 동지사로서 동기창을 만난 시기에 주청사 서장관으로 북경에 갔던 홍익한도 동기창을 만났었다. 홍익한이 동기창을 만나는 장면은 『조천항해록』의 1624년 10월 20일 기록[22]과 1624년 11월 28일 기록[23]에서 확인된다. 하지만 서화로써 교류한 정황은 보이지 않는다. 홍익한은 동지사 일행과 함께 이듬해 2월 말에 북경을 떠나 등주를 거쳐 뱃길로 조선으로 돌아왔다.

권엽 이후로 동기창의 서화가 꾸준하게 조선에 전해졌다. 하지만 복제하여 간행한 본들이 대부분이었고 서화 진적은 드물었다. 일찍이 1765년에 북경에 간 홍대용은 동기창의 서화에 대해 묻는 희원외希員外의 질문에, "동국에서도 몹시 진귀하게 여깁니다. 북경 저자에서 구매한 물건 중에 진본이 전혀 없습니다."라고 답변하였다. 희원외도 "중국에 가짜가 너무 많습니다. 진본은 은 백여 냥이 아니면 구할 수 없습니다."라고 하였다.[24] 홍대용은 "동기창의 서화가 몹시 귀하여 진적으로 된 장첩障帖은 값이 최소 문은紋銀 백 냥에 이른다."[25]라고 말하기도 하였다. 동기창의 유명세에 비해 세간에 전해지는 서화 진적이 극히 드물어 이를 접하기가 쉽지 않았던 것이다.

제한적이기는 하지만 이후로 동기창의 서화 진적과 간행본들이 상당히 축적되어 서화 감상자들의 눈을 즐겁게 하였다. 남공철은 일찍이 「서화발미」에서 〈석가여래성도기釋迦如來成道記〉에 대해 언급하면서, "나는 글씨에 있어서 동기창의 서법을 몹시 좋아한다. 지금까지 수십여 종을 열람했는데 새겨서 인쇄한 것이 많았다. 진적은 오직 권경호權景好가 집에 소장한 〈취옹정기〉 병풍뿐으로 가장 득의한 글씨다. 이 석각도 유광양劉光暘이 모사한 본이고 자획 사이에 마멸된 부

22) 洪翼漢, 『朝天航海錄』 卷1, 甲子 (1624) 10月 20日.
23) 洪翼漢, 『朝天航海錄』 卷1, 甲子 (1624) 11月 28日.

24) 洪大容, 『湛軒書·外集』 卷8, 「燕記·希員外」.

25) 洪大容, 『湛軒書·外集』 卷8, 「燕記·京城記略」.

분도 있으니, 호품好品은 아니다. 하지만 척자隻字나 편묵片墨도 버리고 싶지 않아서 집에 보배처럼 보관하고 있다."26)라고 하였다.

전후 기록으로 볼 때, 1790년 매화가 필 무렵에 작성한 글로 보인다. 남공철은 동기창의 서화를 수집하고 감상하는 데에 고심苦心을 다한 마니아라고 할 수 있다. 동기창이 조선 사회에 강렬한 인상을 남기고 영향을 끼쳤음을 잘 보여주는 대표적인 사례로 꼽는다.

남공철은 이전에 명나라 국새가 찍혀 있는 조맹부의 산수 그림을 본 적이 있었다. 그 그림에 시를 적기를, "이후로 나라의 운수가 기울어, 옥당의 도서가 텅 비었네. 서책과 권축은 기와조각처럼 흩어지고, 이 그림도 여러 단계 통역을 거쳐 해국海國에 왔다네. 이 밖에 얼마의 뛰어난 작품들이, 동서와 남북으로 흩어졌을까."27)라고 하였다. 명나라 어부御府에 있던 많은 서화가 흩어지면서 그 일부가 조선에 유입되었으리라고 추정한 것이다. 동기창의 서화 진적도 그 틈에 끼어 유입되었을 가능성이 없지 않다.

<div align="center">4</div>

조선 지식인들이 동기창의 저술에 대해 언급한 횟수는, 그의 영향력에 비해 극히 적다. 서화에 대한 언급은 그가 생존하던 당년에 이미 있었으나, 저술에 대한 언급은 18세기 후반에 이르러 비로소 나타난다. 그의 저서가 한동안 금서로 묶였던 탓에 제대로 통행이 이루어지지 못한 때문으로 보인다.

『화선실수필』에 대한 언급은 남공철의 『서화발미』에서 처음 확인된다. 『화선수필』에 이르기를, '동파공이 스스로 쓴 「적벽부」는 이른

26) 南公轍, 『金陵集』 卷23, 「書畫跋尾·太史成道卷墨刻」.

27) 南公轍, 『金陵集』 卷23, 「書畫跋尾·董太史萬卷樓立軸眞蹟絹本」.

바, 종이 뒤로 뚫고 나갈 듯하다는 것에 거의 가깝다. 바로 전적으로 정봉만을 사용한 것으로서, 이는 동파공의 글씨 가운데 「난정서」에 해당하는 것이라고 할 수 있다.' 하였다."[28]라는 부분이다. 한창 글씨 공부에 열중하던 남공철이 정조 8년(1784) 한식에 서재에서 용연향을 피우고서 소식의 「적벽부」 뒤에 적은 동기창의 발문을 인용하여 기록한 것이다. 『화선실수필』에는 권1에 실려 있다.[29]

『서화발미』에 따르면, 이 무렵 남공철이 소유한 동기창의 글씨가 몹시 많았다. 아버지 남유용이 축적한 서화 진적과 관련 자료를 충분히 활용하여 서화 비평에 대한 안목을 넓힐 수 있었던 그는, 특히 동기창의 서화에 마음을 빼앗겼다. 같은 시기에 비서성에서 『동서당첩』을 열람하고서 성대중(1732~1812)과 담론하는 장면이 목격되는데, 그렇다면 이때에 보았던 『화선실수필』이 비서성 물건일 가능성도 없지 않다.

『희홍당첩』에 대한 언급도 「서화발미」에서 처음 보인다. "'『희홍당첩』은 명나라 한림원의 국사편수 동기창이 천하 명산名山과 대택大澤의 궁벽한 벼랑과 깊은 계곡과 거친 숲과 무너진 무덤 사이에 있던 정이鼎彝, 금석金石, 탑각搨刻, 필찰筆札을 자세히 감식해서 기이한 것을 전부 거두어 모은 것이다. −중략− 나의 집에 예전에 선본이 있었으나 권책이 흩어져 남은 것이 많지 않다. 이제 모아서 완전한 책을 만들어보고 싶지만 역부족이다."[30]라고 되어 있다.

전후 기록으로 볼 때, 1791년 6월 이후로 몇 달 사이에 작성된 글이다. 『희홍당첩』을 언급한 가장 빠른 시기의 기록이다. 조선 문사들은 이 법첩에서 동기창의 비평적 안목을 접할 수 있었고, 역대 명가

28) 南公轍, 「金陵集」 卷23, 「蘇黃二名士卷眞蹟絹本」.

29) 董其昌, 「畫禪室隨筆」 卷1, 「評舊帖·跋赤壁賦後」.

30) 南公轍, 「金陵集」 卷23, 「書畫跋尾·戲鴻堂帖墨刻」.

의 서법을 한눈에 살필 수 있었다. 이것이 당시 조선에서는 구하기 어려운 물품이었을 것인데, 남공철의 집안에 완전한 선본이 보관되어 있다가 하나둘씩 흩어져 거의 사라졌다고 한다. 각종 서첩의 판본에 대한 깊은 이해가 있었던 김정희의 경우는 『희흥당첩』을 중요한 준거 자료로 활용하였다.[31]

『용대집』도 조선에 전해진 시기가 명확하지 않다. 〈녹포첩〉에 관한 서술이 이덕무(1741~1793)와 성해응(1760~1839)의 문집에 짧게 인용되어 있어, 18세기 후반에 이미 조선에 있었음을 알 수 있을 뿐이다.[32]

이밖에 『화지』와 『화안』은 별도로 조선 문사들의 문헌 기록에서 확인되는 바가 없다.

5.

남공철은 남성구南星耉의 일생을 서술하면서 "시문과 해서를 공부하면서 문징명과 동기창 두 태사를 본받아서 청주淸遵하여 골격이 있게 되었다."[33]라고 평한 바 있다. 당시에 동기창의 서법이 글씨를 익히는 학습자에게 본보기가 되었음을 보여준다.

그런데 같은 시기에 서영보(1759~1816)는 "나는 일찍부터 '필법이 문징명과 동기창에 이르러 지극히 공교해졌지만, 또한 문징명과 동기창에 이르러 마침내 쇠하였다.'라고 생각한다. 어째서인가? 새기고 다듬는 것이 너무 심해지고 기교機巧가 전부 드러나서 법의法意가 더는 남지 않게 되었다."라고 하였다.[34] 동기창의 글씨가 이전에 비해 지극히 공교한 수준에 도달했으나, 지나치게 새기고 다듬어 본연의 법과 의가 남지 않게 되었다고 생각한 것이다.

31) 金正喜, 『阮堂全集』 卷6, 「書蘭亭後」.

32) 李德懋, 『靑莊館全書』 卷55, 「盎葉記二·鹿脯帖」.

33) 南公轍, 『金陵集』 卷17, 「學生南君墓誌銘」.

34) 徐榮輔, 『竹石館遺集』 册3, 「論筆法與申漢叟書」.

남공철과 서영보의 지적은 동기창에 대한 서로 다른 두 갈래의 시선이 당시에 존재하였음을 보여준다. 이는 서법을 익히던 자들이 따르던 두 가지의 학서學書 방식에 기인한다.

정약용은 「기예론」에서 당시의 서법 학습에 대해 언급하면서, "글씨를 익히는 자가 미불과 동기창처럼 쓰면, '왕희지의 순전함을 배우는 것보다 못하다.'라고 말한다. ─중략─ 시속에서 말하는 왕희지란 곧 우리나라에서 목판에 새긴 〈필진도〉를 일컫는 것이므로 도리어 미불과 동기창의 진적보다 못하다."[35]라고 하였다. 왕희지의 고법을 배워야 한다는 주장에 대해서는 누구도 부정하지 않았으나, 어떻게 배워야 하는가에 대해서는 서로 생각이 달랐다. 일부 사람들은 후대의 다른 서가가 재해석한 법을 배우기보다는 다소 불완전한 형태로 남아 있더라도 곧바로 왕희지의 법을 배워야 옳다고 주장하였다.

서영보는 순전하게 왕희지의 법을 익히려고 한 경우이다. 문징명과 동기창의 글씨도 훌륭하지만, 고법을 변화시킨 이들의 글씨를 배우기보다는 고법의 원형을 간직한 왕희지와 왕헌지의 글씨를 곧장 배우고 싶다고 하였다. 다만 전해지는 이왕二王의 글씨가 진적이 아니라, 전사와 복각을 거듭하여 많은 오류가 끼어든 인쇄본이라는 한계가 있었다. 이 때문에 혹 『순화각첩』에 실린 이왕의 글씨를 올바르게 이해하여 원형에 가깝게 방임할 수 있는 자가 중국에 있지 않을까 하고 기대를 가져보기도 하였다.[36]

이와 달리 일부 사람들은 왕희지의 서법을 올바르게 계승하고 있는 후대의 서예가 미불과 문징명, 동기창 등의 진적을 통해 왕희지로부터 전해진 생동하는 기세와 운韻을 학습해야 옳다고 주장하였

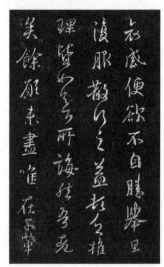

동진 왕희지王羲之, 〈추심첩追尋帖〉(순화각첩)

35) 丁若鏞, 『與猶堂全書·詩文集』 卷11, 「技藝論二」.

36) 徐榮輔, 『竹石館遺集』 册2, 「送展翁赴燕序」.

다. 왕희지의 성취를 부정한 것이 아니라 진적이 전해지지 않는 현재 상황에서는, 왕희지의 서법을 바르게 계승하고 있는 적전嫡傳의 진적을 익혀야 마땅하다고 생각한 것이다.

동기창과 문징명의 서법을 글씨를 배우는 최선의 방편으로 삼았던 조선의 서가들은 18세기 후반에 이르러, 문·동(文董:문징명과 동기창)을 병칭하면서 동기창을 서법 대가의 지위에 올려놓았다. 이로부터 한동안 동기창의 서법은 단연 가장 선호하는 본보기가 되었다.

강세황(1713~1791)도 문·동의 서법을 익혀 일가의 경지를 이루었다. 강세황에게 '이아爾雅'라는 편액 글씨를 부탁했던 남공철은, "강옹姜翁은 나이 칠십인데, 초서로 명성을 얻은 지 오래네. 비록 종·왕(鍾王:종요와 왕희지)에는 못 미친대도, 문·동과 형제가 될 만하네. 더구나 중원을 다녀온 뒤로는, 박람하여 격이 한층 높아졌지."[37]라고 하였다. 서법에 있어서 종·왕이 궁극의 목적지로 간주되었다면, 문·동은 이에 이를 수 있는 가장 확실한 첩경쯤으로 이해되었다. 강세황이 이를 실행하였고 남공철이 이를 간파한 것이다.

이들이 방작의 방식을 활용한 것도 주목할 만하다. 강세황과 교유하던 손석휘孫錫輝가 역대 명가의 글씨 37종을 익히면서 31종을 방작하였고, 여기에 강세황이 일일이 제발을 붙여 논평하였다.[38] 방작이 학서 방법으로 상당히 유용하게 활용되었음을 보여준다. 이는 동기창이 스스로 평생 앞장서서 시도하였고, 당대에 반향을 일으키고 후인들에게 크게 호응을 얻었던 서화 학습 방법이다.[39]

김정희(1786~1856)에 이르러 동기창의 서법은 더욱 확고한 지위를 얻었다. 김정희는 권돈인(1783~1859)에게 보낸 편지 추신에서 "동기창

37) 南公轍, 『金陵集』 卷1, 「余嘗扁其所居之堂曰爾雅 要姜豹庵世晃書揭此 公年七十 筆法愈奇姸 甚可珍翫也 遂作此寄謝」.

38) 姜世晃, 『豹菴稿』 卷5, 「題跋」.

39) 한정희(1992), 「동기창과 조선후기 화단」, 『미술사학연구』 193권, 한국미술사학회, 15~16면.

의 서축이 지극히 좋아서 필획이 모두 중봉을 유지하고 있습니다. 동기창의 글씨가 이렇게 훌륭하니, 그 진적을 다른 글씨에 견줄 수 없습니다. 그가 동기창인 이유도 여기에 있음을 알 수 있을 것입니다."[40]라고 하였다. 김정희는 동기창이 왕희지의 서법을 바르게 계승하였다고 확신하였다. 아울러 그 절묘함을 이해하지 못하는 자들이 동기창 글씨를 함부로 헐뜯고 있다고 비판하였다.[41]

김정희는 또한 한호와 동기창의 서법을 견주면서, "한호의 서첩은 아낄 만합니다. 이 글씨는 지극히 뛰어난 부분도 있고 지극히 저속한 부분도 있는데, 쏟아 넣은 공력을 따져본다면 산과 바다도 뒤집을 수 있을 정도입니다. 그래도 동기창 글씨의 면면약존縣縣若存에는 미치지 못합니다. 이 경지는 모르는 자와는 이야기할 수 없습니다."[42]라고 하였다. 왕희지를 배운다고 노력하면서도 결국 진인晉人의 경지를 엿보지 못하고 저속함에 빠졌다고 한호를 평하면서, 이와 전혀 다른 대척점에 동기창을 두었다. 심지어 "우리나라 글씨로 한호의 글씨를 가장 일컫는데, 한호의 필력은 동기창에 견주면 터럭 하나처럼 가볍다. 그러나 세상에 누가 이를 알겠는가."[43]라고 하였다. 두 사람 사이에 극복할 수 없는 차이가 존재한다고 확신한 것이다.

6.

조선의 회화에서 남종화 요소가 간취되는 것은 이미 16세기 말 17세기 초부터다. 미가米家와 예찬·황공망 등의 화법이 전해져 부분적으로 남종화풍이 시도되었다. 이 초기 단계에 『역대명공화보』가 변화의 계기를 제공했을 가능성이 있다.[44] 이후로 남종화풍이 서서히

40) 金正喜, 『阮堂集』 卷3, 「與權彝齋[二十六]」.

41) 金正喜, 『阮堂全集』 卷4, 「與金君[四]」.

42) 金正喜, 『阮堂集』 卷4, 「與沈桐庵[四]」.

43) 金正喜, 『阮堂集』 卷4, 「與金君[四]」.

44) 안휘준(1993), 『한국미술사』, 서울대 출판부.

정착되었고 17세기 말에 이르러 유행하기 시작하였다.

그 사이 동기창의 화법이 어떻게 수용되어 영향을 끼쳤는지를 보여주는 구체적인 문헌 기록은 보이지 않는다. 17세기 조선 화가들의 회화 작품에서 나타나고 있는 남종문인화적 기법과 화풍에서 동기창과의 직간접적인 연관성을 추측해볼 따름이다. 18세기로 넘어가면 동기창의 회화 이론이 크게 반영된 『개자원화전』이 조선에 전해져 영향을 끼쳤을 뿐 아니라,[45] 남종화풍이 수용되고 있었음을 보여주는 몇몇 지표들이 발견된다.

45) 한정희(1992), 「동기창과 조선후기 화단」, 『미술사학연구』 193권, 한국미술사학회, 20∼21면.

18세기 전반기에 동기창의 화풍이 강하게 반영된 남종화로써 높은 성취를 이룬 화가로는 겸재 정선(1676~1759)을 가장 먼저 꼽는다.[46] 또한 겸재 정선에게 화법을 전수받은 심사정(1707~1769)도 동기창의 '현재玄宰'라는 호를 모방하여 '현재玄齋'로 자호하였을 만큼 동기창을 흠모하였고 그 영향으로 남종화풍에도 남다른 성취를 보여주었다.

46) 한정희(1992), 「동기창과 조선후기 화단」, 『미술사학연구』 193권, 한국미술사학회, 13∼14면.

이인상(1710~1760)도 남종화를 수용한 화가로 꼽는다. 안휘준은 그가 1738년에 그린 〈수석도樹石圖〉에서 남종화풍을 수용하여 매우 깔끔하고 격조 높은 화풍을 이루었음을 볼 수 있다고 평하였다.[47] 또 그의 〈고사한담도高士閑談圖〉는 1739년 7월에 벗들과 서지西池에서 모인 일을 기념하기 위해 그려진 듯한데,[48] 동기창이 보여준 남종문인화의 화풍이 한층 더 깊게 반영되어 있다. 동기창에 대한 이해의 궤적을 따라 남종문인화풍에 대한 이해도 깊어지고 있음을 보여준다.

47) 안휘준(1993), 『한국미술사』, 서울대 출판부.

48) 李胤永, 『丹陵遺稿』 卷12, 「西池賞荷記」.

이익(1681~1763)은 동기창의 그림을 열람하고서, "현재玄宰의 그림은 겉모습을 버리고 그 마음을 표현하였다. 방촌의 마음에 갈무리해두

었다가 붓끝에 정감을 담아 그려내서 봉우리 하나와 시내 하나도 순경順境이 아님이 없다. 항상 작은 거룻배를 타고 표범 가죽 주머니를 들고서 붓과 벼루를 넣어 다니다가 마음에 드는 곳을 만나면 홀연히 그리고 홀연히 멈춘다."[49]라고 하였다. 이를 기록한 시기를 특정하기는 어렵지만, 동기창의 회화 성향에 관해 웬만큼 이해하고 있던 때인 것은 분명하다. 위의 말은 그 이해의 일단을 보여준다.

"겉모습을 버리고 그 마음을 표현하였다.[舍迹言心]"라는 이익의 말은 형사보다 사의寫意와 전신傳神을 추구한 동기창 회화의 특성을 정확하게 지적한 것이다. 동기창은 외형만 베끼려고 하면 더욱 벗어나므로 유하혜처럼 자신의 처지에 맞추어 변용하는 원리를 배워야 한다는 사실을 39년의 공부를 통해서 깨달았다고 하면서,[50] 외형에 얽매이지 말고 그 이면에 깃든 정신과 원리를 꿰뚫어야 한다고 강조했었다. "서첩을 마주할 때는 마치 갑자기 다른 사람과 마주쳤을 때처럼 해서, 굳이 그의 귀, 눈, 손, 발, 머리, 얼굴 따위를 살피지 말고 그의 행동거지와 웃고 말하는 따위의 정신이 드러나는 곳을 보아야 한다."[51]라는 동기창의 말에서 이 깨달음을 반영한 실천적 모습을 발견하게 된다.

또한 방촌의 마음에 산수자연을 갈무리해두었다가 정감을 담아 그려낸다거나 항상 붓과 벼루를 지니고서 산수를 노닐다가 마음에 드는 곳을 보면 그려낸다는 것은, "만권의 책을 읽고 만리의 길을 여행하여 흉중에서 세속의 혼탁함을 벗겨버리면 자연히 구학이 흉중에 경영되어 즉시 형체가 이루어지니 손 가는 대로 그려내는 것에 모두 산수의 전신이 이루어진다."[52]라는 동기창의 일관된 신념을 잘 지적

49) 李瀷, 『星湖全集』 卷56, 「題董玄宰畵」.

50) 董其昌, 『容臺別集』 卷4, 「書品(一)」.

51) 董其昌, 『容臺別集』 卷5, 「書品(二)」.

52) 董其昌, 『容臺別集』 卷6, 「畵旨」.

한 것이다. 이익이 스스로 동기창 화풍을 수용한 그림을 스스로 보여주지는 못했으나, 동기창과 남종화풍에 상당한 이해가 있었음을 알 수 있다.

강세황(1713~1791)도 회화의 학습과 비평에서 동기창의 저작을 적극 활용했다. 그가 동기창이 창작하거나 방작한 그림을 익혔음은 그의 작품에서도 확인된다. 그는 37세가 되던 1749년에 동원의 필의로 창작한 동기창의 산수도를 방하여 〈방동현재산수도〉[53]를 그렸다. 여기에서 이미 동기창이 추구하던 남종화풍을 손색없이 구현하고 있었다. 안휘준은 그가 당대 남종화 발전에 누구보다 크게 기여한 인물이라고 평하면서, 황공망을 비롯한 원말 4대가와 심주를 비롯한 명대 오파와 명말 동기창의 화풍을 익히고 미법 산수를 익혔으며, 『개자원화전』 등의 중국 화보를 많이 참고했다고 분석하였다.

1789년에 엮은 〈표옹선생서화첩〉[54]에도 동기창의 서화 소품을 임모한 작품이 여러 폭 실려 있다. 적극적으로 동기창을 학습하였음을 알 수 있다. 훗날 1846년에 이유원이 이 화첩을 들고 북경에 갔을 때에, 섭지선(1779~1863)은 여기에 "글씨는 동기창과 조맹부의 법을 배웠고 그림은 형호와 관동의 법을 배웠다. 진실로 예원의 능수다."[55]라는 발문을 적었다.

강세황에게 수학한 신위는 1840년 11월에서 1841년 3월 사이에, 동기창이 오진의 화법으로 그린 산수 그림에 시를 적기를 "화가에게도 당시唐詩의 운韻이 있으니, 획마다 하늘의 솜씨로 자연을 빚어내네. 동산 오두막서 두 벗이 만난다는 맹호연의 시요, 나무 끝에서 백 갈래 시냇물 흐른다는 왕유의 시라네."[56]라고 하였다. 당나라 맹호

53) 『표암강세황』 국립중앙박물관, 2013, 64~65면.

54) 『표암강세황』 국립중앙박물관, 2013, 179~184면.

55) 『표암강세황』 국립중앙박물관, 2013, 193면. "書宗董趙, 畵法荊關, 洵藝苑之能手也."

56) 申緯, 『警修堂全藁』 册27, 「董玄宰山水帖金經臺進士尙鉉屬題八絕句」.

연과 왕유의 시에 걸맞은 정취를 그림 속에 녹여내어 사의의 경계를
구현한 동기창의 화법을 꿰뚫어보고서 말한 것이다.

이 그림은 여덟 폭의 산수화가 함께 묶인 화첩에 실려 있다. 사의
의 경지를 구현한 대표 화가들의 산수화를 동기창이 재해석한 것들
이다. 역대 산수화를 해석하는 동기창의 비평적 안목과 지향이 드
러나 있다. 화가들은 곧 오진, 왕몽, 조영양, 고극공, 이성, 황공망
이다.

앞서 정약용은 일찍이 「계각溪閣」이라는 시에서 "취하면 현재(동기
창)의 그림을 감상하고, 한가하면 솔경(구양순)의 글씨를 시험하네."[57]
라고 하였는데, 1828년에 박사호는 "동기창의 필법이 해내에 알려졌
다."[58]라고 하였다. 이로써 마침내 동기창의 글씨와 그림이 모두 조
선 후기 선비들의 심미 감각을 자극하는 재료로서 널리 유포되었음
을 알 수 있다. 또 1906년에 지규식은 "동기창의 글씨 첩과 왕희지의
글씨 첩을 학교에 들여보내었다."[59]라고 하였다. 동기창의 서법이
조선 후기에 크게 유행한 뒤로 개화기에 이르러 학교에서 왕희지의
글씨와 함께 서법 교재로 활용되기에 이른 것이다. 조선 후기 이후
서단과 화단에 동기창 바람이 일었다고 표현할 수 있을 듯하다.

57) 丁若鏞, 『與猶堂全書·詩文集』 卷3, 「溪閣」.

58) 朴思浩, 『心田稿』 卷2, 「留館雜錄」.

59) 池圭植, 『荷齋日記』 丙午(1906) 5月 25日.

색인索引